新编设计原理

黄厚石 孙海燕 著

东南大学出版社
·南京·

图书在版编目（CIP）数据

新编设计原理 / 黄厚石, 孙海燕著. — 南京：东南大学出版社，2022.2
 ISBN 978-7-5641-9989-0

Ⅰ. ①新… Ⅱ. ①黄… ②孙… Ⅲ. ①艺术 – 设计
Ⅳ. ①J06

中国版本图书馆 CIP 数据核字（2021）第 274508 号

本书提供教学 PPT，请联系：smallstone4175@sina.com；或 LQchu234@163.com.（仅供选用教材的任课老师索取）

新编设计原理
Xinbian Sheji Yuanli

著　　者	黄厚石　孙海燕
出版发行	东南大学出版社
地　　址	南京市四牌楼 2 号　邮编：210096
网　　址	http://www.seupress.com
经　　销	全国各地新华书店
印　　刷	江苏扬中印刷有限公司
开　　本	787 mm × 1092 mm　1/16
印　　张	24
字　　数	614 千字
版　　次	2022 年 2 月第 1 版
印　　次	2022 年 2 月第 1 次印刷
书　　号	ISBN 978-7-5641-9989-0
定　　价	72.00 元

本社图书若有印装质量问题，请直接与营销部联系。电话：025-83791830
责任编辑：刘庆楚；封面设计：杨依依；责任印制：周荣虎

序

邬烈炎

"设计像科学那样,与其说是一门学科,不如说是以共同的学术途径、共同的语言体系和共同的程序,予以统一的一类学科。设计像科学那样,是观察世界和使世界结构化的一种方法,因此,设计可以扩展应用到我们希望以设计者身份去注意的一切现象,正像科学可以应用到我们希望给以科学研究的一切现象那样。"[1] 设计学家阿克在《设计研究的本质述评》中对"设计"作出的阐释,渲染了它作为一门学科的学术性色彩,使"设计"与"设计学"之间的界限变得模糊。

长期以来,人们都将设计的学科性质定位为"边缘学科""交叉学科""综合性学科",如"设计学是以人类设计行为的全过程和它所涉及的主观和客观因素为对象,涉及哲学、美学、艺术学、心理学、管理学、经济学、方法学等诸多学科的边缘学科"[2]。

可以认为,艺术设计是所有艺术门类中发展最为迅速的门类,也是高等教育中发展最为迅速的学科。作为一门新兴学科,虽然艺术设计的学科体系仍处于不断发展与完善的阶段,其知识内容仍处于不断建构与重构的状态,但它已成为一门具有本体意义的、具有独立价值的学科门类乃是不争的事实,于是已有专家建议主管部门在学科门类、序列中将其单列,使它不再隶属于"文学"乃至"艺术学"的门类之下。而设计学则相反,是发展较为缓慢的学术领域,它在学科建设、课程建设和基础理论研究方面严重滞后,其基本事实是:从设计内在意义——事理学学理上描述历史发展与形态演化的并具有历史学价值的设计史著作还未出现,从作为"人为事物的"科学或"人工科学"的内在逻辑关系上论述"设计原理"的著述也还未问世,设计概论、设计美学、设计原理、设计学原理被混为一谈,大多停留于简史、分类、特性等一般格式的重复。设计心理学、设计符号学与语义学、设计方法论、设计管理学则处于名词解读与常识阐释的起步阶段,而设计批评学、设计思维与创意学、设计文化学等仍属空白。

设计学的内部结构与作为学科的知识体系正在被人们试图解读,一本《现代设计史》被克隆出数十种教材,而某些似是而非的理论又因迅速发展的学科数量、因扩招而迅速增长的学生人数,及非专业意义上的教师所授课程而被误传。

学科与理论的缺项实际上也反映了课程设置的缺项与课程结构的偏颇,设计学——设计史、设计理论、设计批评等课程,与设计基础、专业设计是艺术设计专

[1] 朱铭、奚传绩主编:《设计艺术教育大事典》,山东教育出版社,2002年版,第4页。
[2] 朱铭、奚传绩主编:《设计艺术教育大事典》,山东教育出版社,2002年版,第205页。

业课程群中的三大组成部分，显然，它在受重视程度方面，在课时、质量等方面，远未达到与后两者同等的程度，设计史与设计概论课程成为一种点缀或摆设。

因此，虽然我国设计教育界已经编著出版了为数不少的"设计概论"或"设计史"，但设计学领域仍有太多的空白有待填补，仍有巨大的空间可以开拓。

设计学系列教材的编写，以逐步建构设计艺术学学科的课程结构与教学体系为基本目标，具有理论研究与教学教材的双重性，又不乏设计艺术学科各专业发展的适用性与广泛性。着眼于各类高等教育中的艺术设计学学科的课程教学，也可用于研究生的参考与辅助读物，还可供其他设计研究者参考。

设计学系列教材在设计对象、设计问题结构、设计的价值形态等方面表达一系列见解，进而对设计媒介、设计文本、设计语义、设计体验、设计语境、设计文化、设计审美、设计批评等问题进行全面而深入的论述。还就后现代语境、设计的全球化现象、数码技术对设计的影响、反审美、无意识的商品化、后情感与惊慕体验、异趣沟通等概念与新现象方面作出敏锐的剖析。

事实上，正是理论研究、教学实践与教学编写三者的互动关系真正推动了设计学学科的发展：理论研究梳理历史演进的线索，从设计现象中挖掘具有规律价值的内在逻辑，建构原创性的知识；而教学经过课程设计、实施及相应的课题设计与作业安排，将理论与知识进行具有实验性、虚拟性与游戏性的验证与演绎；而教材则将知识秩序化，编织成清晰的可供操作的规则。于是，设计学教材的编写出版将在其中起到独特的作用。

（本文是邬烈炎教授2005年为作者《设计原理》第一版所写的"前言"。本版移为"序"，略加删减。）

《设计原理》第二版

致　谢

　　1995年,我在南京艺术学院工艺美术系念书的时候,许平老师给我们这一届学生教授"设计原理"课程。一直以来我都认为那是大学阶段让我受益最多的课程之一,并且让我对设计理论研究产生了兴趣。这也导致了我在《设计原理》教材的编写中一直努力去体现设计知识的丰富性与设计理论的趣味性。在我看来,一本没人看的教材即便条理清晰、完整无误,那也是非常失败的,教材的基本任务之一应该是让人对该学科产生兴趣。

　　2001年我开始接触"设计原理"的教学。最早是在南艺尚美学院代课,那时我还是个研究生,教授的课程也像人一样稚嫩,但却基本确定了课程的框架。2003年毕业留校任教于设计学院之后,邬烈炎老师将编写《设计原理》教材的任务交给了我与孙海燕老师,感激之余,我们也深感能力之不足。因此,在《设计原理》(2005)出版之后,我们一直渴望能得到大家的批评,好对教材进行不断的改进。

　　一些值得尊敬的老师与学友一直以不同的批评方式来支持本书的写作,正如他们所说,本书的问题主要体现在:一,较为轻松的教材标题与叙述语气;二,个人色彩较浓厚,作为考研及学生的学习工具书来讲,知识的系统还不够完善;三,作为本科生教材,《设计原理》过于学术性;四,与其他的相关教材之间缺乏联系。这些批评为我们完善教材带来了很大的动力。为此,我们从2008年开始对教材进行修订,希望能通过这次以及之后的反复修改,逐渐减少教材中的错误与不准确之处。

　　在这次修订中,第二版《设计原理》主要增添了一些案例与引文,进一步增加了文章的可读性,并对一些不太准确的用语进行修改;尽量用自己拍摄的图片替换原有图片,并尽可能地增加图片资料。关于一些原则性问题(比如是否应该坚持本教材的定位),我们还是坚持自己的观念,宁愿被视为异类也不甘愿平庸。设计概论类的教材非常丰富,如果相互之间没有差异,那也就失去了存在的价值。从另一个角度来讲,本来就不存在什么可以"一统江湖"的教材,大家各起炉灶生火做饭,不仅是生存的需要,也是学术的需要。

　　让我们感到特别欣慰的是,四年来《设计原理》得到了许多学生的认同与鼓励。作为一本较为特立独行的"小众"教材,它不仅取得了让我们意想不到的销量,更获得了学生们的良好口碑。也许是因为我在各种不同的设计公司工作过,从开始准备这本教材时,我就将其定位为市场上的一种商品,从未将其视为某种可以一

劳永逸的学术资本。而对学术性的坚持则完全出于对这种商品的尊重。这让我更加关注学生的需求,也让我渴望能不断去完善这个商品。

在这里我们要感谢奚传绩、许平、邬烈炎、何晓佑、袁熙旸、荆雷等老师对本书提出的意见与指导。也要感谢东南大学出版社的刘庆楚先生,没有他认真的校对与负责的催促,第二版也不会如此快地出版。此外还要感谢所有购买此书或即将购买此书的朋友——如果合同都签了却不感谢客户,那实在是说不过去。最后,希望老师们、学友们都能继续给我们提出更多宝贵的意见。

<div style="text-align:right">

黄厚石　孙海燕

2010 年 2 月于南京

</div>

一本"活着"的教材

(《新编设计原理》自序)

从《设计原理》的第一版刊印以来,时间偷偷溜走,不知不觉地过了十六年。在这十六年里,我从一个初涉设计理论研究的青年学者逐渐地步入中年,进入一个俗称为"油腻"的时期——这个网络词语用在学术研究方面是最为恰当的,因为研究是最容易"油腻"的。在一个领域内待得太久,不断重复自己,从探索变为把玩,"油腻"是必然的结果。

与此相似的是,教学也非常容易变得倦怠,更容易变得"油腻"。年复一年、日复一日地讲同样的内容,如刻舟求剑一般自欺欺人。时间长了,在内心底渐渐沉淀出老垢来。这可不像科研工作,有时还能裹着光鲜亮丽的包浆,而纯粹是内心堆积的伤痕,留给下课后的我慢慢地舔舐。有的人适应于这种伤害,耐心地等待着每一堂课的下课铃声;而我,教学十六年来从未能适应,一直耿耿于怀于自己的脆弱,放不下心中的"我"。

既然我无法改变别人,那只能改变自己。为了求"变",这十几年来,我们不断地调整课程的内容和方法。更为关键的是,调整自己讲课的观念和心态。并把教学从课堂内延伸到教室外,用更多的形式来丰富教学的内容。2008年,也就是《设计原理》出版三年之后,我创办了"天台读书会",将设计理论的学习延伸到课外,也试图将师生之间的交流变得更加深入。2017年初,孙海燕老师创办了"天台剧社",用排演艺术史戏剧的方式来延伸设计理论的教学。在随后的两年中,我们先后排演了《月亮和六便士》《包豪斯》这两部艺术史舞台剧。孙海燕老师在这个过程中引入的戏剧化教学对我产生了极大的影响,让我看到了设计理论教学的更多可能性。

另外,在《设计原理》出版后的这十六年中,网络传播媒介彻底颠覆了传统教学,也给教学工作带来了越来越大的压力。这种境况推动着我不断求"变"。从2008年开始,我通过"天台学设"的博客平台与学生进行互动。而到了2010年以后,微博则取代了博客,发挥了第二课堂的作用。2016年底,我们创办了"天台学设"微信公众号,并把它建设成为一个设计理论教学及研究的交流平台。它不仅是一个读书会和剧社活动的信息发布者,也是一个设计理论知识的聚合体,在吸引学生参与的同时,也在发挥着传统纸媒的传播作用。"教学"不再是"教"与"学",而是双方的互动与共同提升。这也让我开始思考教材在这个过程中应该具有的作用,

以及它可能发生的转变。

 这一切的基础,就是要求"变"。它不是为了变而变,而是不得不变。《设计原理》这本教材,也到了大"变"的时候。既然这本教材被称为"原理",它必然包含着不变的规律。但是,任何原理都由不断变化的现象所构成。如果失去了对现象的敏感,也就得不到真实的"原理"。在《设计原理》出版后的第二年(2007年),乔布斯发布了第一代iPhone,当时诺基亚仍然是如日中天的时候;《设计原理》出版的第三年(2008年),特斯拉第一款汽车产品Roadster发布了,电动汽车在十年后开始走进中国的千家万户——而这一切,固然都不影响设计基本"原理"的运行,但却改变了构成设计原理的基础内容。

 虽然"教材"在中国的科研体系中很不受关注,甚至无法参加一些学术奖项的评定;虽然"教材"在很多人眼中仍然是"东拼西凑"的代名词,一个"编"字拉低了门槛却也抹去了志气;虽然在我这个年龄,很多人根本不会去考虑编教材了,大家都在忙着申报课题——但是,对于我来说,我很难忍受自己的"作品"逐渐变成尘封的古董。2010年,我曾经对《设计原理》进行过一次小范围的改版。但是时隔近十年后,当我翻开这本书时,我又一次感到了深深的不安。这曾经是我和孙海燕老师一起倾注心血的著作,它像自己的孩子一样,需要细心的呵护才能更好地成长。我为自己的懒惰和疏忽而感到羞愧!但幸运的是,我还拥有弥补的机会。

 从2004年着手写作《设计原理》这本书开始,我就在写作中逐渐建立起两个原则。第一,要写有"细节"的设计史著作,不论它是专著还是教材。有的人认为,教材应该简单清晰一些,这样比较符合学生的接受能力。而我对此持完全相反的观点。以我学习的经验来看,简单清晰的教材适合死记硬背,却很难留下深刻持久的记忆。相反,那些深入、细致的历史知识,尤其是那些历史中有趣的细节,却总是让我久久回味,难以忘却,并增加了我学习的兴趣。现在流行一个词,叫"温度",比如,"有温度的设计理论教材"。温度从哪里来?就来自历史的细节。简单明了的教材就如被嚼过的馍,已经索然无味。相反,一本看起来丰富并带有学术性的书虽然不一定能被学生全部理解,但却是一盘滋味微妙的大菜,让不同的人能够各取所需、回味悠长。第二,就是写出来的书一定要自己愿意看、看得下去。我把自己当做最挑剔的读者和面临生存危机的出版社发行人员,而不是一个摊派教材的教授。

 在功力的限制下,这样的理想即便无法完全实现,但至少给我带来了很多写作的快乐,支撑我在这条路上一直坚持走下去。时隔十四年,我又重新回到起点,重新修改年轻时写的书,发现自己心态依旧、初心不改,这是一件多么幸福的事!在这个过程中,我既明确地感受到自己十几年来的进步,又遗憾地发现自己正在逐渐丢失一个年轻人身上所具有的优点(这让我想起作家李娟在《九篇雪》的新版序中所说的一句话:虽然活在世上只需要一条路就够了,但年轻时那种面对无数道路任意选择的蓬勃野蛮的生命力已然退潮)。十几年前的文字虽然有时看起来生硬青涩,但却毫无"包浆"和"贼光",体现出一种当时特有的勇气与活力。因此,修改《设计原理》这本书,对于我来说也是一个必要的学习过程,向他人学习,也向过去的自己学习。

 本版《新编设计原理》一共增添了近5万字和132张图片,增加了2个二级标

题,增加和修改了21个三级标题,并一共增加了201个我称之为"锚"的小标题。在这个过程中,我一方面对内容和板块进行调整,另一方面也发现了更多的问题,留下了许多遗憾。例如,全文原拟定增加8张彩色插图,我甚至想用这种漫画插图的形式替换所有的配图,但是我及时收手了。我不是一个完美主义者,对自己的能力也有清醒的认识。我相信《设计原理》还会有第四版、第五版,会一直修改下去的。希望大家多提意见,帮助它进一步成长。

 能有这样的机会,首先要感谢南京艺术学院邬烈炎教授和东南大学出版社的刘庆楚老师。不论在什么情况下,他们都一直支持我关于教材和专著的创作想法,也曾经给我提了很多中肯的意见。同时,我也感谢南京艺术学院设计学院的诸位领导和同仁,他们都是激励我和帮助我的坚强后盾。

 孙海燕老师和我们的孩子大船则是我永远的支持者。正是靠着她们的鼓励和安慰,我才能在最近几年来的压力和困境中找到自己的方向。她们也让我深切地感受到自己的坚持和努力所具有的价值和意义。最后,我还想感谢一下我的学生们,他们在工作和教学方面都曾给我很多帮助。尤其是邱丽媛和杨依依两位同学,她们为本书的封面和插图付出了很多心血,对她们表示真诚的谢意!

 只有获得真正的成长,才有勇气来改版这样一本书。

 只有内心充满力量,才能让这本教材保持活力!

 愿勇气与我常在!

<div style="text-align:right">

黄厚石

2021年3月10日于南京中保村

</div>

1 第一篇　设计的动力因

引　言 ·· 1

第一章　设计的产生分析 ·· 4
　　第一节　递弱代偿 ·· 4
　　　　　【陌生人】 ·· 4
　　　　　【你们城里人真会玩】 ··· 5
　　第二节　物理缺陷 ·· 6
　　　　一、生理缺陷 ·· 6
　　　　二、环境缺陷 ·· 8
　　第三节　心理缺陷 ·· 9
　　　　一、懒惰 ··· 9
　　　　二、犯错误 ···10
　　　　　【设计修补术】 ···11
　　　　　【痛定思痛】 ···11
　　第四节　制造"失效药" ···12
　　　　课后练习：设计的未来考古学研究 ·······················14

第二章 设计的本体分析 ································ 16

第一节 什么是设计？ ································ 16

一、设计概念的演变 ································ 16

二、国内设计理论研究中与"设计"相关的概念 ········ 17

 1. 图案：设计的早期概念 ···················· 17

 2. 工艺美术：设计的初期概念 ················ 18

三、设计概念在语义上的优越性 ···················· 19

 1."设计"具有语义上的丰富性 ················ 19

 2."设计"具有语义上的调和性 ················ 19

 3."设计"具有语义上的开放性 ················ 20

四、设计行为的性质 ································ 21

 【超越蜂巢】 ································ 21

 【本然与应然】 ······························ 22

 【度】 ······································ 22

第二节 设计的本质特征 ································ 23

一、设计与人类生活方式的辩证统一 ················ 23

 1. 设计与市场分析 ·························· 24

 【曲高和寡】 ································ 24

 【第一个吃螃蟹的人都被夹到嘴】 ············ 25

 2. 设计与人类行为研究 ······················ 26

 【拾荒者】 ·································· 26

 【沐浴者】 ·································· 27

 【观察者】 ·································· 28

二、设计的创造性特征 ···························· 28

 【收放自如】 ································ 28

 【作茧自缚】 ································ 29

三、设计是科学与艺术之间的第三条道路 ············ 30

 1. 设计的艺术化特征 ························ 30

 1）设计和艺术的联系 ······················ 30

 【混沌】 ···································· 30

 【"小"美术的幸福生活】 ···················· 31

 【真相了】 ·································· 32

 2）艺术运动的影响 ························ 33

 3）艺术家的影响 ·························· 34

 4）艺术文化的影响 ························ 35

 5）设计对艺术的影响 ······················ 36

 2. 设计的科技化特征 ························ 37

 1）设计与发明 …………………………………… 37
 2）设计与技术 …………………………………… 37
 【作为基础的技术】………………………… 37
 【作为"燃料"的技术】……………………… 38
 3）设计与科学 …………………………………… 38
 课后练习：什么是设计？ ………………………… 40

第三节　设计的分类 ………………………………… 43
 一、设计分类的困境 ………………………………… 43
 【数量带来的困境】………………………… 43
 【变量带来的困境】………………………… 44
 二、设计的类型 ……………………………………… 44
 三、艺术设计的类型 ………………………………… 45
 1. 产品设计 ……………………………………… 46
 2. 视觉传达设计 ………………………………… 47
 3. 服装设计 ……………………………………… 48
 4. 环境设计 ……………………………………… 49
 1）城市规划设计 …………………………… 49
 2）建筑设计 ………………………………… 50
 3）室内设计 ………………………………… 51
 4）景观设计 ………………………………… 51
 5）公共艺术设计 …………………………… 52

第三章　设计的主体分析 ………………………………… 53

第一节　人人都是设计师 …………………………… 53
 一、我要飞得更高 …………………………………… 53
 【能不够】…………………………………… 53
 【未完成】…………………………………… 54
 二、俄罗斯套娃——设计师的产生 ………………… 55
 1. 套娃1："看什么看，说你呢！" ……………… 56
 2. 套娃2："闲情偶寄" …………………………… 58
 【玩物丧志】………………………………… 58
 【文人雅趣】………………………………… 59
 3. 套娃3：百工之计 ……………………………… 59
 【传承：偶像与禁忌】……………………… 60
 【制度：官办与行会】……………………… 61
 【生产：集中与分化】……………………… 62
 4. 套娃4：图穷"币"现 ………………………… 63
 【被绘画"耽误"的设计师】……………… 63

　　　　　【被带走的绅士】……………………………………………………64
　　　5. 套娃5：流水线改变了一切 ………………………………………65
　　　　　【制模师】……………………………………………………………65
　　　　　【机器人】……………………………………………………………66

　第二节　工业时代的设计师 …………………………………………………67
　　一、现代意义上设计师的出现 ………………………………………………67
　　　1. 导火索 …………………………………………………………………67
　　　　　【盛宴与狂欢】………………………………………………………67
　　　　　【反思与批判】………………………………………………………67
　　　　　【展览与教育】………………………………………………………68
　　　2. 从威廉·莫里斯开始 ……………………………………………………69
　　　　　【红屋与总体艺术】…………………………………………………70
　　　　　【乌托邦】……………………………………………………………70
　　　3. 设计师文化 ……………………………………………………………71
　　二、职业设计师的分类 ………………………………………………………72
　　　1. 从工作的方式分类 ……………………………………………………72
　　　2. 从设计的传统与风格分类 ……………………………………………74
　　　　　【精英主义之源泉】…………………………………………………74
　　　　　【商业主义之表率】…………………………………………………74
　　　3. 设计师的细化和设计团队 ……………………………………………75

　第三节　设计师的素质 ………………………………………………………76
　　一、设计师能力的构成 ………………………………………………………76
　　　1. 创造能力 ………………………………………………………………76
　　　2. 观察能力 ………………………………………………………………77
　　　　　【阳光下】……………………………………………………………77
　　　　　【偶然中】……………………………………………………………77
　　　　　【狗眼里】……………………………………………………………78
　　　3. 合作能力 ………………………………………………………………79
　　　　　【执子之手】…………………………………………………………79
　　　　　【徒手倒立】…………………………………………………………80
　　　4. 预测能力 ………………………………………………………………81
　　　5. 艺术修养 ………………………………………………………………81
　　二、设计师的责任 ……………………………………………………………82
　　　　　【我能】………………………………………………………………82
　　　　　【我应该】……………………………………………………………83

注释 ……………………………………………………………………………85

2 第二篇　设计的目的因
Principles of Design

引　言 ·· 95

第四章　设计目的的第一层次——功能性 ············ 97
第一节 功能之美 ································· 97
一、羊、运动员和船 ······························ 97
【羊大则美】································· 97
【乘风破浪】································· 98
【颜值即正义】······························· 98
二、适合才美 ···································· 99
【黄金与粪筐】······························· 99
【与面为仇】································· 99
【得体论】··································· 100
三、机器之美 ···································· 101
1. 木牛流马 ································· 101
2. 机器与工具的区别 ························· 102
【从工具到机器】··························· 102
【电锯杀人狂】····························· 103
3. 机器美学 ································· 103

第二节 功能的主导性 ··························· 105
一、功能决定形式？······························ 105
二、形式的多样化悖论 ··························· 107

第三节 形式化功能 ····························· 109
一、功能的盲肠 ·································· 109
【马的细腰】································· 109
【车的翅膀】································· 110
二、流线型设计 ·································· 111

第四节 多功能的悖论（上）····················· 111
一、詹姆斯·邦德的打火机 ······················ 111
二、功能越多，产品就越复杂 ···················· 112
【轻点按！】································· 113
【简单与复杂的悖论】························ 113
三、多功能是一种促销手段 ······················ 114

第五节　没有功能的未必就是没有用的 ……………… 115

一、反功能的社会学意义 ……………………………… 115

【缠不见足】…………………………………… 116

【五谷不分】…………………………………… 116

二、仪式性设计 ………………………………………… 117

【被仪式化的传统服装】……………………… 117

【被仪式化的餐厅】…………………………… 117

【皇帝的宝座】………………………………… 119

第五章　设计目的的第二层次——易用性　120

第一节　易用性 ………………………………………… 120

一、什么是易用性？ …………………………………… 120

【无处发泄的怒火？】………………………… 121

【蜜蜂与花朵】………………………………… 121

二、易用性的实现途径 ………………………………… 122

第二节　人类工效学 …………………………………… 123

一、人体测量学 ………………………………………… 123

1. 人体测量学的形成 ……………………………… 123
2. 人体测量学的复杂性 …………………………… 124

【年龄】………………………………………… 124

【地域】………………………………………… 125

【性别】………………………………………… 125

【时代】………………………………………… 126

二、人类工效学的概念 ………………………………… 126

三、人类工效学的历史和形成 ………………………… 126

1. "泰勒主义"——人类工效学的萌芽 ………… 126
2. "霍桑效应"——人类工效学的初兴 ………… 127
3. "旋钮与表盘"——人类工效学的成熟 ……… 128
4. 从机械操作转向人机界面 ……………………… 129

四、人类工效学的内容 ………………………………… 130

1. 人类工效学的目标 ……………………………… 131
2. 人类工效学的特点 ……………………………… 132

第三节　产品语义学 …………………………………… 133

一、产品语义学的本质 ………………………………… 134

1. 手枪与电吹风 …………………………………… 134
2. 小玛德莱娜点心 ………………………………… 135

　　　　【记忆之门】……………………………… 136
　　　　【演出开始了！】…………………………… 137
　　　　【看星星的椅子】…………………………… 139
　二、媒介即讯息…………………………………… 140
　　　　【色彩】……………………………………… 140
　　　　【象征】……………………………………… 141
　三、电子产品的语义困惑………………………… 142
　　　　【消失的手势】……………………………… 143
　　　　【人为的复杂】……………………………… 143
　　　　【程序的美感】……………………………… 144
　　　　【幸福的强迫症】…………………………… 145
　四、产品语义的操作提示性……………………… 146
　　　1. 预设用途…………………………………… 146
　　　　【不需要说明书】…………………………… 146
　　　　【需要说明书】……………………………… 147
　　　2. 自然匹配…………………………………… 147
　　　　【一个萝卜一个坑】………………………… 147
　　　　【此路不通】………………………………… 148
　　　3. 语境原理…………………………………… 148
　　　　【磨损】……………………………………… 148
　　　　【声音】……………………………………… 149
　　　　【膜】………………………………………… 150
　　　4. 熟悉原理…………………………………… 151
　　　　【貌合神离】………………………………… 151
　　　　【拟物化】…………………………………… 152
　　课后练习：为男性用户设计男士润唇膏……… 154

第四节　普适设计…………………………………… 154
　一、普适设计的产生……………………………… 154
　　　1. 弱势群体…………………………………… 154
　　　2."子非鱼，安知鱼之乐"…………………… 155
　二、什么是普适设计？…………………………… 156
　　　1. 普适设计的原则…………………………… 157
　　　2. 残疾人……………………………………… 158
　　　3. 儿童………………………………………… 159
　　　4. 普适设计的局限…………………………… 160

第六章　设计目的的第三层次——快乐性………… 161
　第一节　"形式美"的观念沿革…………………… 161

一、古希腊：形式作为本质 ………………………………… 161

二、中世纪：形式的神秘化 ………………………………… 162

三、近代：纯形式与先验形式 ……………………………… 162

四、现代：超越形式回归存在 ……………………………… 163

五、后现代：形式的解构 …………………………………… 164

第二节 形式的意义 …………………………………………… 164

第三节 装饰之辩 ……………………………………………… 166

一、谁是罪恶的？ …………………………………………… 166

【食人族】…………………………………………………… 166

【轮回】……………………………………………………… 167

二、装饰的原则 ……………………………………………… 168

第四节 设计的快乐 …………………………………………… 169

注释 ……………………………………………………………… 171

3 第三篇 设计的限制因

引言 ……………………………………………………………… 181

第七章 消费伦理 ……………………………………………… 183

第一节 消费社会 ……………………………………………… 183

一、我买故我在 ……………………………………………… 183

【疯子】……………………………………………………… 183

【被给予的欲望】…………………………………………… 184

二、炫耀性消费 ……………………………………………… 185

【传家宝】…………………………………………………… 185

【不是我要买，而是非买不可】…………………………… 186

【夸富宴】…………………………………………………… 187

三、消费社会的符号化 ……………………………………… 188

第二节 消费区隔 ……………………………………………… 189

一、如果感到幸福你就拍拍手 ……………………………… 189

二、左岸与右岸 ……………………………………………… 190

【只要我过得比你好】……………………………………… 190

　　　　　【令人尴尬的富裕】·················· 191

　　三、物以类聚，人以群分·················· 192
　　　　　【趣味】·························· 192
　　　　　【闲暇】·························· 192

　　四、消费区隔的变动性···················· 193
　　　　　【物以稀为贵】···················· 193
　　　　　【犬兔游戏】······················ 194

第三节　时尚································ 194
　　　　　【变色龙】························ 195
　　　　　【加速器】························ 196
　　　　　【凡勃伦—西美尔模式】············ 197

第四节　日常生活的审美化与社会的麦当劳化···· 198

第八章　环境伦理································ 200

第一节　环境伦理问题的产生·················· 200

　　一、环境伦理学·························· 200
　　　　　【回归自然】······················ 200
　　　　　【伦理反思】······················ 201

　　二、天使的反击·························· 202
　　　　　【失控的母亲】···················· 202
　　　　　【枯竭的父亲】···················· 203

　　三、情人，看刀！························ 203
　　　　　【双刃剑】························ 203
　　　　　【自己创造的魔鬼】················ 204

第二节　环境伦理问题的根源·················· 205

　　一、现代性与设计伦理···················· 205
　　　　1. 道德盲视························ 206
　　　　　【漂流瓶】························ 206
　　　　　【中间人】························ 207
　　　　2. 人类的依赖性危机················ 208
　　　　3. 自由意志························ 208

　　二、人类中心论·························· 209
　　　　　【为了我】························ 209
　　　　　【免费的午餐】···················· 210

第三节　绿色设计···························· 212

　　一、什么是绿色设计？···················· 212

【设计师的责任】⋯⋯⋯⋯⋯⋯⋯⋯⋯⋯⋯⋯ 212
【"绿色"正确】⋯⋯⋯⋯⋯⋯⋯⋯⋯⋯⋯⋯ 213
【"绿色"的相对性】⋯⋯⋯⋯⋯⋯⋯⋯⋯⋯ 213

二、垃圾之歌⋯⋯⋯⋯⋯⋯⋯⋯⋯⋯⋯⋯⋯⋯⋯ 214
1. 人类文明史就是一部垃圾发展史⋯⋯⋯⋯ 214
【垃圾成山】⋯⋯⋯⋯⋯⋯⋯⋯⋯⋯⋯⋯⋯ 214
【用之即弃】⋯⋯⋯⋯⋯⋯⋯⋯⋯⋯⋯⋯⋯ 215
2. 抛弃，抛弃，再抛弃⋯⋯⋯⋯⋯⋯⋯⋯⋯ 216
【欲望的翅膀】⋯⋯⋯⋯⋯⋯⋯⋯⋯⋯⋯⋯ 216
【欲望的按摩师】⋯⋯⋯⋯⋯⋯⋯⋯⋯⋯⋯ 217
3. 从摇篮到坟墓⋯⋯⋯⋯⋯⋯⋯⋯⋯⋯⋯⋯ 218
4. 从摇篮到摇篮⋯⋯⋯⋯⋯⋯⋯⋯⋯⋯⋯⋯ 218
【被踢飞的单车】⋯⋯⋯⋯⋯⋯⋯⋯⋯⋯⋯ 220
【宇宙飞船】⋯⋯⋯⋯⋯⋯⋯⋯⋯⋯⋯⋯⋯ 220
【鲑鱼午餐】⋯⋯⋯⋯⋯⋯⋯⋯⋯⋯⋯⋯⋯ 221

三、垃圾，给我个理由先?⋯⋯⋯⋯⋯⋯⋯⋯⋯ 222
【买椟还珠】⋯⋯⋯⋯⋯⋯⋯⋯⋯⋯⋯⋯⋯ 222
【无用】⋯⋯⋯⋯⋯⋯⋯⋯⋯⋯⋯⋯⋯⋯⋯ 223
【自动化是加法还是减法?】⋯⋯⋯⋯⋯⋯ 224
【幽灵】⋯⋯⋯⋯⋯⋯⋯⋯⋯⋯⋯⋯⋯⋯⋯ 225
课堂讨论：一台饮水装卸机的功能和价值⋯ 226

四、减少未来垃圾⋯⋯⋯⋯⋯⋯⋯⋯⋯⋯⋯⋯⋯ 226
1. "THINK SMALL"——浓缩⋯⋯⋯⋯⋯⋯ 227
【美国印象】⋯⋯⋯⋯⋯⋯⋯⋯⋯⋯⋯⋯⋯ 227
【卡哇伊】⋯⋯⋯⋯⋯⋯⋯⋯⋯⋯⋯⋯⋯⋯ 228
【精益生产方式】⋯⋯⋯⋯⋯⋯⋯⋯⋯⋯⋯ 229
【被缚的普罗米修斯】⋯⋯⋯⋯⋯⋯⋯⋯⋯ 229
【被缚的马桶】⋯⋯⋯⋯⋯⋯⋯⋯⋯⋯⋯⋯ 230
【Z】⋯⋯⋯⋯⋯⋯⋯⋯⋯⋯⋯⋯⋯⋯⋯⋯ 231
2. 压缩⋯⋯⋯⋯⋯⋯⋯⋯⋯⋯⋯⋯⋯⋯⋯⋯ 232
【游牧】⋯⋯⋯⋯⋯⋯⋯⋯⋯⋯⋯⋯⋯⋯⋯ 232
【整合】⋯⋯⋯⋯⋯⋯⋯⋯⋯⋯⋯⋯⋯⋯⋯ 233
【压缩】⋯⋯⋯⋯⋯⋯⋯⋯⋯⋯⋯⋯⋯⋯⋯ 234
3. 多功能的悖论（下）——积聚⋯⋯⋯⋯⋯ 235
【简单的筷子】⋯⋯⋯⋯⋯⋯⋯⋯⋯⋯⋯⋯ 235
【一物多用】⋯⋯⋯⋯⋯⋯⋯⋯⋯⋯⋯⋯⋯ 236
【功能蔓延】⋯⋯⋯⋯⋯⋯⋯⋯⋯⋯⋯⋯⋯ 237
课堂练习：筷子的功能⋯⋯⋯⋯⋯⋯⋯⋯⋯ 237
4. 轮回（"Reuse"）⋯⋯⋯⋯⋯⋯⋯⋯⋯⋯⋯ 237

【此处不留爷】·················· 237
　　　【自有留爷处】·················· 238
　5. 新三年，旧三年，缝缝补补又三年·············· 240
　　　【消失的手艺】·················· 240
　　　【可维修性】··················· 241
　　　【易更换性】··················· 242
　6. "有破铜、破铁、废报纸拿来卖！"············· 242
　　　【翻新】····················· 242
　　　【Vintage】··················· 243
　7. 旧瓶装新酒（Refill）··················· 244
　8. "还魂"（Recycling）··················· 245
　　　【又是一条好汉】················· 246
　　　【自上而下的推动】················ 246
　　　【shoddy】··················· 247
　　　【实体书(纸质书)会消失吗?】············ 248

　五、绿色建筑························ 249
　　　【"破坏者"】··················· 249
　　　【"包容者"】··················· 250
　　　【共同的关注】·················· 250

第四节　可持续发展······················ 252
　一、发展还是增长？······················ 252
　二、可持续发展研究的开展与概念的提出············ 252
　三、可持续发展的原则···················· 253
　四、可持续设计······················· 255
　　1. 去污染：消除或减少设计可能造成的环境污染
　　　························· 256
　　2. 新材料：采用和研发新的产品材料以减少资源
　　　紧缺的压力······················ 256
　　　【尘归尘、土归土】················ 256
　　　【替身】····················· 257
　　　【返璞归真】··················· 258
　　3. 新能源：采用和研发新的能源以减少环境污染
　　　和资源压力······················ 259
　　　【小嘴大胃】··················· 259
　　　【绿色出行】··················· 259

结　论···························· 260
　　课后练习：绿色设计和我的生活··············· 262

注释 ·· 265

4 第四篇 设计的资源因
Principles of Design

引　言 ·· 279

第九章　设计资源的特性 ·· 281

　第一节　资源的概念 ·· 281
　　　　【现代资源观】 ·· 281
　　　　【作为资源的文化】 ·· 282
　　　　【资源的激活】 ·· 283

　第二节　设计资源的基本特性 ·· 284
　　一、符号性 ·· 284
　　　　【经典的 Pose】 ·· 284
　　　　【我是谁？】 ·· 286
　　　　【亦真亦幻】 ·· 286

　　二、时代性 ·· 287
　　　1. 谁的媚眼在飞？ ·· 287
　　　　【暧昧】 ·· 287
　　　　【擦边球】 ·· 288
　　　2. 政治游戏 ·· 289
　　　　【可乐背后】 ·· 289
　　　　【娱乐战争】 ·· 290
　　　　【石榴裙下】 ·· 290

　　三、流动性 ·· 292

第十章　设计资源的类型说 ·· 294

　第一节　设计资源的分类 ·· 294
　第二节　类型一：传统文化资源 ·· 295
　　一、传统物质文化资源 ·· 295
　　　　【真与假】 ·· 295
　　　　【加法与减法】 ·· 296
　　　　【保护与滥用】 ·· 298
　　二、传统非物质文化资源 ·· 298
　　　1. 关联性思维 ·· 298

　　　　【奇石】……………………………… 299
　　　　【白猫黑猫】…………………………… 300
　　2. 非类型学的整体思维………………………… 301
　　3. 运动之美……………………………………… 302
　　　　【决斗】………………………………… 302
　　　　【飞天】………………………………… 303
　　4. "镂金错采"与"初发芙蓉"………………… 303
　　5. 隔与不隔……………………………………… 304
　　　　【留白】………………………………… 305
　　　　【爵士乐】……………………………… 305
　　　　【蒙太奇】……………………………… 306
　　6. 平面中的时间性……………………………… 308
　　7. 务头…………………………………………… 309

第三节　自然设计资源……………………………… 311
　一、科学上的启示…………………………………… 311
　　　　【我是一只小小鸟】…………………… 312
　　　　【鳟鱼】………………………………… 312
　　　　【非诚勿扰】…………………………… 313
　　　　【X战警】……………………………… 314
　二、美学上的启示…………………………………… 315
　　　　【世间无直线】………………………… 315
　　　　【不枯之泉】…………………………… 316

第十一章　设计资源的方法论……………………… 318
　第一节　间离与陌生化效果……………………… 318
　　　　【梅兰芳的目光】……………………… 318
　　　　【距离产生美】………………………… 319
　　　　【误读】………………………………… 320

　第二节　戏仿……………………………………… 321
　　　　【麦当娜的胸衣】……………………… 321
　　　　【Only You】…………………………… 322

　第三节　资源整合的多样性结果………………… 323
　　　　【蒙娜丽莎的微笑】…………………… 324
　　　　【原来是一种嘲笑】…………………… 324

第十二章　文化产业………………………………… 326
　第一节　文化产业的内容………………………… 326
　　　　【当阳光照在肥皂泡上】……………… 326

　　　　　　【流水线上的"文化"】……………………………… 327

　　第二节　文化产业的背景 …………………………………… 329
　　　　一、全球时代的到来 …………………………………… 329
　　　　二、全球化将资源结构重新组合 ……………………… 330
　　　　　　【张冠李戴】……………………………………… 330
　　　　　　【"死"的传统】 ………………………………… 331
　　　　　　【"活"的传统】 ………………………………… 331
　　　　　　【流动的盛宴】…………………………………… 332
　　　　　　【穿马褂的肯德基爷爷】………………………… 332

　　第三节　文化产业的实质 …………………………………… 333
　　　　一、资源的激活 ………………………………………… 333
　　　　　　【走出历史】……………………………………… 334
　　　　　　【资源保卫战】…………………………………… 334
　　　　　　【走出屏幕】……………………………………… 335
　　　　二、体验 ………………………………………………… 336
　　　　　　【好梦一日游】…………………………………… 336
　　　　　　【海市蜃楼】……………………………………… 338
　　　　　　【被压缩的历史】………………………………… 339

　　结　论 ………………………………………………………… 340
　　　　课后练习：将设计史上已有的著名设计作品，重新设
　　　　计为新的作品 ………………………………………… 340

注释 ……………………………………………………………… 341

参考书目 ………………………………………………………… 347

第一篇 设计的动力因

引 言

　　生物学家约翰·梅纳德·史密斯曾提出一个假设,如果我们把第一批脊椎动物到人类出现的进化过程想象成一部经过高度压缩的、总长两个小时的电影的话,那么:"懂得制造工具的人将会在最后一分钟才出现。"同样,如果我们把人类从学会制造工具到现在的历史也拍成一部两个小时的电影,那么:"驯养家畜和种植农作物将会在最后半分钟才出现,而发明蒸汽机到发现原子能的过程将只有一秒。"[1] 在这样一部有趣的历史浓缩剧中,人类的粉墨登场有点像是给将来的续集留下了一个精彩的结尾;人类似乎姗姗来迟,但却成为压轴的核心——这短短的半分钟甚至转瞬间的一秒是多么的精彩!

　　在旧石器时代中期,技术变化的平均速度是每两万年有一个新发明。在旧石器时代晚期,这一速度则上升到每一千四百年有一个新发明。在公元前一万年后的中石器时代,随着人口增长达到前所未有的速度,技术创新的速度也进展到每两百年一个新发明。[2] 而到了今天,"日新月异"也只是个抽象的形

容词，在情感上见证着已经难以被准确预测和描述的技术更新和新事物出现的速度。从穿梭于大街小巷之间的形形色色的交通工具，到今天超市货架上琳琅满目的日常用品，设计作品以最形象、最生动的方式展示着这一过程。

设计的产生似乎是自然而然的事情，它伴随着人类生活的需要而产生——无论这种需要是天然的还是人工的。当人类需要喝水时，他们创造了陶罐；当他们感到寒冷时，兽皮的服装便产生了；当他们需要狩猎时，便又发明了长矛和弓箭。但问题是，动物们也同样存在类似的需求，究竟是什么给人类带来了物质创造和更新的原动力及紧迫感？

卢梭在《论人类不平等的起源》一书中假设了人类最初具有一种完全自然的本质，即所谓自然状态的人，他没有缺陷，自给自足。技术的发展却使人类远离自然，进入所谓的堕落或沉沦。而研究技术发展的法国著名哲学家贝尔纳·斯蒂格勒则认为，人和动物的根本区别就在于人类没有自身的属性，也就是没有纯粹自然的本质，因此人类存在着极大的缺陷，即便是相对于我们所谓的"低级动物"而言。这种本质的缺陷与其说是对人性的否定，不如说是人性的根本起源。所以他认为"人是一种缺陷存在，换言之，人恰恰因为其本质的缺陷而存在。技术就是这种缺陷存在的根本意义"[3]。这种缺陷既包括人体的物理缺陷也包括人所特有的心理"缺陷"。从"缺陷"着眼，我们将发现设计产生的一系列动因。

人的缺陷使人类依赖于机器。而反过来，这种依赖性又加强了人类的这些缺陷。因此，人和物的关系处于不断发展的微妙平衡中。

Design一词并非是人类造物的天然名称。但这一术语在语义上固有的优越性使其取代了其他和设计相关的名词。中文的"设计"一词更加体现了抽象意义上设计的共通性。为了突出专业特征，人们常常习惯在"设计"之前加以各种限定词，如机械设计、工程设计、艺术设计等。然而，只有摆脱专业视野，回归学科视角，我们才能更深入地研究与设计相关的原理性知识。在对设计行为的性质进行分析的同时，本篇重点描述了艺术设计中对设计概念的理解及分类（因为本书是面对艺术设计专业的教材，也因为对设计学科的综合研究正处于开始阶段）。

如果说设计的本体分析是理解设计产生的动力的基本理论原因的话，那么设计的主体分析则有助于理解设计产生的主体因素。从日常生活中普遍的设计行为到真正意义上职业设计师的诞生，设计的主体是一个丰富而相互关联的连续体。在这个被比喻成"俄罗斯套娃"的连续体中，日益被职业化的设计主体越来越需要各种相关的专业知识与专业技能，也需要担负起更多的社会伦理道德方面的责任。

第一章　设计的产生分析

光降下,这样降在
栖落鸟群的枝杈上,
光偷走了城市的重量,赐予
石头以彩色的生活。

——格温·哈伍德

轲既取图奏之,秦王发图,图穷而匕首见。因左手把秦王之袖,而右手持匕首揕之。未至身,秦王惊,自引而起,袖绝。拔剑,剑长,操其室。时惶急,剑坚,故不可立拔。荆轲逐秦王,秦王环柱而走。

——司马迁:《史记·刺客列传》

第一节　递弱代偿

没有恶劣环境,生命就只能自己把玩自己。
——凯文·凯利:《失控:全人类的最终命运和结局》[4]

【陌生人】

在中国历史上,几乎所有定都中原的王朝都要承受着一个非常相似的生存压力,并面对着一个虽然改头换面但是面目熟悉的敌人——他们呼啸而来,驰骋而去;"饮露而活,御风而奔",他们常常被视为是技术、文化落后的"野蛮"民族,重复着永恒的掠夺和杀戮——他们就是来自北方的游牧民族。

这些草原少数民族的名称几乎是我中学时代的"噩梦",我总是记不住他们准确的称呼和出现的时间——匈奴、回鹘、契丹、党项、女真、蒙古——他们在脑海中被模糊为一个共同的记忆,他们似乎想来就来,想走就走。同样让当时的我迷惑不解的是,为什么中国古代的这些中原王朝人口众多、经济富裕、科技发达,却总是解决不了北方的边患。修长城(图1.1)、和亲、"交保护费",种种办法都曾经短暂地发挥过作用,军事手段也曾经灵光乍现、一时间"封狼居胥",然而这个庞大的帝国最终仍然在草原的铁蹄下遭受无尽的失败和屈辱。

在我看来,环境的差异是造成这种历史循环的根本原因。从表面上来看,草原游牧或森林狩猎环境导致了北方游牧民族在骑射方面的优势,从而使其具备了冷兵器时代最强的机动能

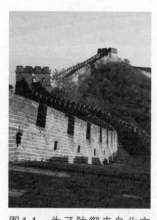

图1.1　为了防御来自北方的边患,中国古代中原王朝修筑了万里长城。这种令我们感到自豪的物质创造既是人体的延伸,也是迫不得已的代偿。

力。但是，更根本的原因存在于恶劣的生存环境之中。草原游牧或森林狩猎环境导致物质资源难以积累，一方面要靠掠夺来弥补生产力的不足，另一方面他们将生命都投入到与生存相关的事业中去，从而不可能在文化把玩中消耗自己的精力。草原民族的女性要在放牧中纵马扬鞭，更要在其他部落攻击时上马快速逃逸，她们可没有时间和闲情逸致去裹小脚（图1.2）；那些帐篷里的汉子们当然也要吃肉痛饮，但是花样繁多的酒具和"曲水流觞"般的礼仪可实属多余——他们关注的东西更接近于生命的本体，致力于满足生存的基本需要，无暇自己把玩自己。

社会学家西美尔曾提出一个"陌生人"（The Stranger）的观点，认为当一个外来者来到一个人生地不熟的地方，"和那些有归属感、对周围环境感到舒适的人相比，陌生人会更加迫切地学习适应的艺术"[5]，他们不会理所当然地接受在本地人看来已经习以为常、自然而然的生活方式（图1.3）。换句话说，他们由于缺乏当地的社会网络，就必须更加努力，才能生存下去。包括我们常说的"穷人的孩子早当家"，这都是生活困境的"代偿"，人们不得不过早地增强自己的生活技能和生存能力来走出困境，至少不被困境所吞没。

【你们城里人真会玩】

有一句网络流行语，叫做"你们城里人真会玩"，常用来泛指一切稀奇之物。越是承平富裕之处，人们就越需要各种花样来打发多余的时间和财富，并在这个过程中创造出"会玩"的事情和物品来。同时，城市的环境也变得越来越人工化，好像一个盆景，或如一个花室。盆景显然更美丽也更加可控，但却失去了原始的活力！凯文·凯利在《失控：全人类的最终命运和结局》中曾经对恶劣和平稳环境中生物的命运进行了形象的论述，他说：

> 出生环境恶劣的极地生物，必须随时应对大自然强加给它们的难以捉摸的变化。夜晚的严寒，白昼的酷热，春天融冰过后的暴风雪，都造就了恶劣的栖息环境。而位于热带或深海的栖息地相对"平稳"，因为它们的温度、雨量、光照、养分都持久不变。因此，热带或洋底的平和环境允许那里的物种摒弃以改变生理机能的方式适应环境的需要，并给它们留下以单纯的生态方式适应环境的空间。在这些稳定的栖息地里，我们大有希望观察到许多怪异的共栖和寄生关系的实例——寄生吞噬寄生，雄性在雌性体内生活，生物模仿、伪装成其他生物——事实也正是如此。[6]

残酷的自然环境保存了游牧民族在与自然做斗争时锻炼出

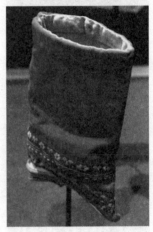

图1.2 中国古代女性的小脚塑像和三寸金莲布鞋（里昂汇流博物馆展品，作者摄）。它们几乎成为生命自我把玩的某种极端象征。

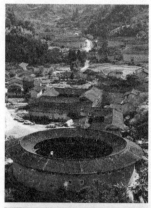

图1.3 中国福建的客家土楼。为了在陌生之处生存下去,这些陌生人不仅要更加努力,也往往必须突破常规。

图1.4 《蜘蛛侠》这样的科幻电影反映了人们对于一些特殊动物属性的羡慕,以及反观自身时的不满。

来的野性和攻击性。对于他们来说,这既是生存的机会也是求生的必然结果。作为一个极端的对比,热带地区的居民因为食物的获取相对比较容易,生存也变得容易许多。这导致的一个相关结果就是,中华帝国的威胁从来没有从南而来。对于当事人的生存需求来说,恶劣的自然环境从来不是一个好消息。但是,它给困境中的人们带来一个信号,就是我必须强化身体中的某个特长来弥补天生的缺陷,否则将沦陷于命运的漩涡。而当这些游牧民族一旦获得生存空间拓展方面的巨大成功,生活在温暖舒适的地方,他们最终的命运与他们所掠夺蹂躏的民族之间并无什么两样。

这一段描述并非想说明"野性"在历史发展中的重要性,而是想以此类比原始人类在其生存环境中曾面对的残酷现实。人类无法变换自己的颜色坐等食物从天而降,也无法靠一个加速跑就能捕获猎物、饱餐一顿,更不能抛出一串充满黏性的蛛丝将美食五花大绑(漫威电影是个例外,这些电影让我们看到,当一些特殊的动物属性天降人类的时候,我们将变得多么的"强大",图1.4);相反,直到今天,人类在面对森林时还能感受到一种潜意识里的深深的恐惧。就是这样的一个弱者,是如何逐渐逆转困境,在各种动物面前逐渐获得绝对的优势,并最终成为地球的绝对主人的?这个过程到底发生了什么?

第二节　物理缺陷

一、生理缺陷

我们经常形容英雄人物具有"鹰一样的眼睛,熊一样的力量,豹一样的速度……",原因就在于人类和这些动物相比,明显缺乏生理上的特长。

在柏拉图讲述的爱比米修斯造人故事中,他用一种十分形象的方式解释了人类为什么落得个如此的境地。造物主命令普罗米修斯和他的兄弟爱比米修斯替生物进行装备,从而赋予它们种种特性:爱比米修斯负责分配,而普罗米修斯(图1.5)负责检查。爱比米修斯给有些生物配上了强大的体力,而没有给予敏捷;有些生物虽然柔弱,但却有敏捷相赠;他又给了有些生物武装,没有武装的生物则多少得到了别的手段来保护自己……可是当他走到人类面前时,口袋里什么都不剩了。普罗米修斯发现时为时已晚,他只能盗来火种,还偷了赫菲斯特的用火技

和雅典娜的制造技术送给人类。

这虽然只是个故事,但创造故事的人显然明白,技术的产生在很大程度上弥补了人类在动物面前的体力差距,而绝不仅仅是为了弥补爱比米修斯的失误。在身高体重、力量速度等各个方面,人类都乏善可陈。若想求得生存,必须实现自我"完善",即通过技术将自己周遭的生活环境改造为一种人为的、技术化的世界。无论是学会使用工具,还是组成狩猎群体,这些反自然现象都是人类设计的产物。

人类学家舍勒认为,人类既然缺乏专门化的器官和本能,自然就不能适应他自身的特殊环境,因此就只好把自己的能力投向明智地改造任何预先构成的自然条件。因为像人那样,感官仪器装备得那么差,自然而然是无力进行防御的,他是赤裸裸的,在体质上是彻头彻尾处于胚胎状态的,只拥有不充分的本能;所以就是一种其生存必须有赖于行动的生物。[7]

尽管今天人类能力的扩张使我们逐渐忘记了远古时代对这些功能的崇拜,但这些能力却不折不扣地导致原始人必须以某种方式进行弥补。正如德国社会学家西美尔(George Simmel,1858—1918)所说:"在生活的所有领域中,最低级的现象,甚至负面的价值都是通向更高级事物发展的大门。不仅如此,而且正是由于它们的劣根性,才导致了优等事物的产生。因此达尔文指出,与同等大小哺乳动物相比,可能正是生理上的孱弱推动了人类从单独个体走向社会存在……"[8]

除了结成社会群体之外,"头痛医头,脚痛医脚"似的在人类缺陷部位发挥想象力,显然是弥补"生理上的孱弱"的最原始也是最直接的技巧。如在中国古典小说《封神榜》中,作者就曾刻意描写了千里眼、顺风耳这样的人物(图1.6),他们就好像全身上下装有14 000多个精巧机关的G型神探[9]一样(图1.7),让身体某一部位的功能随想象力一起得到了极大的发挥——这绝非荒诞不经的奇思怪想,实为人类创造思维的传统路径。从中国的筷子到西方的刀叉,诸多的工具无非是人体无限延伸的努力罢了。

斯宾格勒(Oswald Spengler,1880—1936)也曾这样说过"古典的弩炮和投石器只是臂和拳的替代物"[10],轮子是脚的延伸,自行车是轮子的延伸,而飞机则是轮子和自行车的进一步延伸,这是因为"一切技术都是人体的延伸"[11],不管它是投石器还是航天飞机。或者正如富勒所说,"对于我来说一个关于我们宇宙飞船的有趣之处在于,它是一个机械车辆,就像一辆汽车"[12]。虽然这些后来者往往表现得更具高科技特征,也让普通人在科技常识方面更加难以理解,但是它们并不比那些人类在

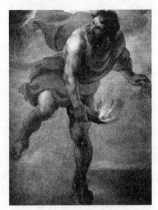

图1.5 《盗火的普罗米修斯》(科希耶,普拉多博物馆)。

图1.6 中国古代传说中千里眼、顺风耳、神行太保等形象反映了人类对人体延伸的渴望。

图1.7 在科幻电影《神探加吉特》(Inspector Gadget)中,主人公G型神探身上配备有14 000多种多用途的机关,类似的思路即对人类身体的"优化"改造在科幻电影里层出不穷,与其说这些能力是由一些意外和悲剧造成的,不如说人们对原有器官的能力并非十分满意。

无助和绝望之中创造出来的物品更加伟大:当人类可以制造出火种的那一刻,当人类跨上马鞍的那一瞬间,人类的眼神释放出神秘的光芒,穿透了千万年的云层,直抵遥远的太空。

二、环境缺陷

《考工记》云:"粤无镈,燕无函,秦无庐,胡无弓车。粤之无镈也,非无镈也,夫人而能为镈也。燕之无函也,非无函也,夫人而能为函也。秦之无庐也,非无庐也,夫人而能为庐也。胡之无弓车也,非无弓车也,夫人而能为弓车也。"大概意思是说粤地区没有专门制造锄草工具"镈"的工匠是因为环境优越,盛产各种金属材料,铸造业发达,人人都能制造"镈"。同理,燕地区没有专门制造铠甲的工匠、秦地区没有专门制造兵器长柄的工匠、胡地区没有专门制造弓车的工匠都是因为当地的环境导致人人都可以进行相关的制造生产。

不同的自然环境都有它有利的一面和不利的一面。这些"利"与"弊"常常决定了这些环境中人们在面对自然时所做的选择。环境与资源的"利"为生产提供了条件,而环境与"资源"的"弊"也为设计制造了压力。例如不同的地区常常产生不同的建筑形式,不同的地形也会产生不同的战争形式和战争工具。同样,不同的环境也造就了不同的生产工具和交通工具。除却不同的环境可以提供的特殊原料和材料外,环境的缺陷在很大程度上决定了适合于当地的物的产生目的和最终形态。这一重要的设计动力因在设计产生的初期显得特别突出和明显,但随着设计中商业和艺术含量的增加,它往往被人们所忽视。在一些更加注重功能的设计活动中,我们仍然能够清楚地看到这一原则所发挥的决定性作用。

图1.8 不论是以色列的F15战斗机,还是伊朗的F14战斗机,它们都是决策者根据环境的限制而进行的选择。

1973年,当伊朗的巴列维王朝向美国选购重型战斗机的时候,他们选择了格鲁门公司的F14雄猫战斗机。而几乎是同时代的以色列则向美国订购了F15战斗机(图1.8)。其中的原因当然是多方面的,但最重要的一点,它们无疑都是针对本国地理缺陷而"对症下药"的结果。伊朗是一个高原、山地和荒漠相间的国家,全国有数不清的崎岖山脉和谷地,因而伊朗空军比较青睐拥有强大雷达(AN/AWG9)的F14。而以色列则是一个南北走向的狭长国家,缺乏战略纵深。一旦和他国交战,将很快进入近距离格斗,因而F14特有的远程空空导弹(AIM54)吸引不了以色列,而近战格斗性能优异的F15则很适合由于其国家地形所决定的战斗方式。因而,伊朗和以色列根据双方的地形差异,尤其是地形的缺陷而选择了可以弥补缺陷的战机。[13]

虽然伊朗和以色列两国是在选择战机而不是在设计战机，但这种"选择"本身就是一种"设计"。《淮南子》中有这样的描述："木处榛巢，水居窟穴；禽兽有芄，人民有室；陆处宜牛马，舟行宜多水；匈奴出秽裘，于越生葛絺：各生所急以备燥湿，各因所处以御寒暑，并得其宜，物便其所。"（《原道训》）环境的限制带来了不同地区设计的地域性，而这些地域性往往都不是刻意追求的结果。以地方建筑为例，它们作为一种纯粹的地方文化的产品，往往和现代建筑外来的、统一的形式截然相反。历史上的大多数地方建筑，混合了当地的传统和从外界通过某种文化交流而输入的其他形式，然后根据当地条件状况作出了调整。因此，有人认为："对天气做出有效的回应是全世界的地方建筑的共同特征之一。"[14]

在中国广大农村长期使用的独轮车同样也是适应当地交通状况的优秀设计（图1.9）。"即便是最差的道路，它也能适应，在这一方面，没有任何交通工具能够与手推车相媲美。"[15] 独轮车由一人即可推动，既可载物，又可乘人，非常适应山地小道。独轮车的重心在前轮，车辕直接连接在车轴的两旁。因此，只需将负重之物捆绑在车轮上的木架上，将车辕抬起，向前推出即可。同时，用绳带缚于辕梢，运行时将绳带绕于肩颈，可以分担货物的重量。有时在上坡时亦可倒拉，或两人一起操作，一人在前拉，一人在后推。车辕下有木棒支撑，既保持了车体平衡，也可以放倒成为坐具。"这是人们的生活实践的结果，对车具的合理设计和利用。"[16]

不论是F14战斗机，还是中国的独轮车，它们都是设计者根据环境限制而进行的设计。在人类直接面对生存的时候（在当代除了军事技术外，人类仍然面临着诸多生存问题，如环境问题），弥补人类的环境缺陷是设计的重要动因。

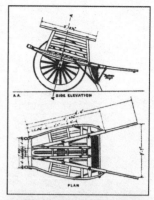

图1.9　中国的独轮车是根据中国农村的交通状况所做的杰出设计。它基本满足了简单的运输要求，甚至被当作"客车"（下图）。

第三节　心理缺陷

一、懒惰

由美国麻省理工学院的"媒体实验室"研发而成的"Roomba"的前身是一台智能机器人（图1.10），曾于"9·11事件"爆发后前往阿富汗协助侦察，并在挖掘金字塔事件中担任重要的开发工作。"Roomba"重2.5公斤、宽34厘米、高10厘米，能像普通吸尘器一样清理地板。不同的是，它能在使用者不在

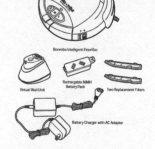

图1.10　来源于军事技术的"Roomba"吸尘器成为日常产品的原因和人们熟悉的其他家电产品一样，就是将人们从家务中解放出来。

家或是享受生活的时候工作,它能自动钻到沙发及床底下清扫,碰到墙壁、障碍物或悬空的楼梯口,都能轻巧地弹开,不伤害家具。这样的产品将人的时间从家庭工作中解放出来,也反映了人类造物的一个永恒动力——懒惰。

在这里,"缺陷"与"懒惰"都并非贬义词,这恐怕也是设计活动中独有的现象。人的生理缺陷造成了社会形态的初步形成和人体功能的延伸,而人的心理缺陷尤其是情感上的缺陷则更是赋予设计活动以丰富性和创造性。"懒惰"的另一面正是勤奋的创造和好奇心的实现。

当爱德温·兰德(Edwin Land)3岁的女儿询问他,为什么照相不能马上看到相片的时候,我们不禁怀疑灵感究竟来源于"好奇"还是"偷懒",或者两者兼而有之。我们能明确知道的是宝丽来相机在那之后诞生了,无数的新奇玩意儿在人类"为什么"的询问后变成了现实。我们能否不用在银行的窗口排队就拿到现金?能否不用双手就可以洗脚?(图1.11)能否有一种快速取食的食品?能否发明一种仪器,在喝汤时可以抬起自己的胡子而不会吃到自己脸上的毛发?[17]能否发明一种武器不用杀伤人员而只毁坏仪器?……除了在问自己"为什么"方面从不偷懒之外,人类竭尽所能地让自己的生活更加方便、更加取巧、更加不需要耗费智力与体力。正如佩卓斯基在《器具的进化》中所说:"不论发明的灵感是自发还是源自他人,不论是号称百万发明或是善用社会资源,不论以英文还是拉丁文来表达,创造发明的中心思想是对现状不满,进而寻求变化。"[18]

图1.11 电动洗脚机将人们从"繁重"的洗脚工作中解放出来,为了增加物品类型的合理性,又有按摩等"重要"功能加持。

二、犯错误

"知识和错误有一个相同的心理来源,只有成功的结果才能将它们区分。"[19]

一个电脑高手曾经这样描写自己刚买电脑时的一次"菜鸟"经历:兴冲冲地把电脑抬回家、装配好,打开后,傻了眼——电脑屏幕上出现了一个对话框:请输入您的密码。他实在回想不起自己什么时候设置了密码,卖电脑的师傅也没有向他交代过。一番倒腾后,万般无奈的他拨通了电脑公司的电话。电话那头传来了颇为轻蔑的回答:你只要在选项中点"取消"就可以了。

多年后,这位电脑高手回忆起此事时定然要自嘲一番。其实这岂是他的过错,电脑系统设计的缺陷使然。

【设计修补术】

人不可能不犯错误——事实上，人类社会一直在错误中成长：泰坦尼克号轮船失事、切尔诺贝利核电站泄漏、塔利班轰炸巴米扬大佛，还有美国军队在伊拉克发射的无数贫铀炮弹……人类愚蠢的行为几乎就没有停止过。甚至在获得过诺贝尔奖的重大发明里，也不乏致命的错误。如瑞士化学家米勒（P. H. Muller）于1939年合成的高效有机杀虫剂滴滴涕（DDT，图1.12），被广泛用于农业、畜牧业、林业和卫生保健事业，曾获得过诺贝尔生理及医学奖。该药品曾被作为杀虫剂大批量地使用，甚至作为战争期间控制疟疾和伤寒的良药。直到30年后，科学家才发现这种药品严重地破坏了生物链，对动物和人体均有长期的危害。[20]这一颇具讽刺意味的事件说明，即使是在严谨的科学之中，即使有着美好的出发点与愿望，甚至已经在人们眼前展现出优点与价值的人类创造，也难免出现严重的失误并给社会带来极大的危害。

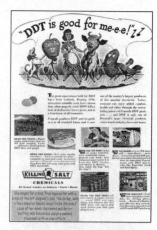

图1.12　DDT流行时期的宣传广告。在那个时代，DDT几乎成了包治百病的神药，而且是同时针对植物、动物和人类而言。

这些人类所犯下的错误一方面源于设计的失误，另一方面也导致了人们不断地通过新的设计去纠正和挽回已经犯下的错误。毕竟，"事故"这个词虽然被解释为"没有明显原因的事件"或"在发生的事件和它的环境之间没有明确的关系"[21]，但它仍然是有征兆的，并可以通过系统与细节的设计而得以避免。

【痛定思痛】

在日常生活中，人们也难免会犯许多错误，会有许多的磕磕碰碰。当手被门夹住之时，当电脑出现问题让人恼怒的时候，当看不懂微波炉说明书的时候，当玩手机而不慎将SIM卡烧掉的时候，很多人埋怨自己的笨拙和迟钝。实际上，人们所犯的这些错误基本上应归咎于设计的失误。正如唐纳德·诺曼所质疑的："为什么我能操作价值数百万元的计算机设备，却栽在家里的电冰箱上？"答案很简单："当我们都在责备自己的时候，错误的设计——这一真正的罪犯却逍遥法外。"[22]

"人类可能会疲劳、烦躁、愤怒、急躁等，但这并不是他们的错，甚至也没有什么不正常的。"[23]即使在没有出现以上心理动荡的常态下，人也难免犯错误。比如，"你很可能犯过诸如忘记关冰柜的门或忘记锁前门，但你却确信你关了，因为你以前曾关过许多次。"[24]这绝非小事一桩，美国三里岛（Three Mile Island）的核泄漏就是这样发生的。在所谓的"Human Error"这一官方托词的背后，所隐藏着的正是设计的失误与设计责任的推脱。正确的设计能够减少错误带来的事故及其影响。警告标签和巨大的说明指南是失败的标志，因为它试图弥补本可以通

过正确的设计而避免的错误。

"痛苦是面对其诱因的强烈劝诫。"[25]

痛定思痛,大概是设计的最直观的动力。

第四节 制造"失效药"

人体的延伸曾经是人类对抗自然的手段,而在网络化的今天,它更多的是人类完善自身和社会发展的动力。今天,我们足不出户就能关注地球上另一个角落正在发生的奇闻逸事,也可以转瞬间与一个陌生人之间谈笑风生。这给我们的生活带来极大的便利,但也将人体延伸的缺陷给暴露出来——人体被延伸的同时,人体也在萎缩和退化。吃惯了精心烹饪的美食,人类的牙齿不再尖利,消化系统也变得更加挑剔;有了遮衣蔽体的经历和遮风挡雨的居所,人们已无法再回到荒野、赤身裸体;习惯了"沙发土豆"的电视生活和网络购物带来的便利(再加上电动平衡车这种奇怪的发明),我们逐渐放弃了最后的行走机会。未来将会如何?人类将变得怎样?亨利·德雷夫斯在几十年前就曾经对这种人类的延伸感到了忧虑:

轮子,在其所处的时代是完美的发明,解放了人类;活字打开了人类视野;蒸汽动力推动人类环绕世界,但是,一下子,一个充满了晶体管、继电器、发生器和印制电路的黑色小盒子,已经为人类工作,让人类有了空闲时间。自动化、运输和通讯的急速发展创造额外时间起来飞快,快得我们还不知道怎么使用它们。这些额外时间将会是浪费还是获益呢?所有的人口将被培养成莎士比亚学者或学习高等数学吗——或者额外时间将依靠电视侦探小说和漫画书度过吗?[26]

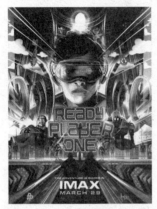

图1.13 科幻电影《头号玩家》海报,在这个未来社会的设想中,游戏几乎成为唯一的"工作"。

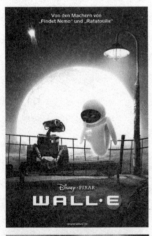

图1.14 动画电影《机器人瓦力》的海报与剧照。在影片所设想的未来,人类由于局限于有限的太空舱,并以虚拟娱乐为主要生活方式,而发生了体型的变化。

随着科技的发达,需要人类去做的事情会变得越来越少。而机器人技术的发展和实用化将成为这个过程中的最后一根稻草。当人类最终不需要劳动的时候,将何去何从,将变得面目如何?许多科幻作品都尝试着回答了这个问题。斯皮尔伯格在电影《头号玩家》(图1.13)中,告诉我们,没活干了可以去打游戏;动画片《机器人瓦力》则告诉大家可以整天没日没夜地聊天或者观看娱乐节目。虽然无法确定这些空想有多少可能性,但现实生活的娱乐化告诉我们,当这天到来的时候,除了这些科幻影片的推荐,我们似乎也没有太多可以考虑的选项了。尤其是,在《机器人瓦力》(图1.14)中对人类体型的设定非常具有"现实意义"——这些不需要从事任何劳动工作的未来人类变得头大

体肥、四肢短小。

技术弥补了人类身体的缺陷,也让人类的身体变得越来越有"缺陷"。即设计作为代偿既是有效的,又是无效的,它既能帮助人类继续生存,又会让人类在这个过程中变得持续弱化下去。但是正如王东岳在《物演通论》中所说:"正是由于代偿效价的这种两重性,才有了自然万物的勃勃生机。"[27]同样,人类物质生活的多样性也依赖于这个矛盾的代偿过程。甚至可以这样说,人类的缺陷以及不断被增续的缺陷,将造物层层堆积,逐渐晕化出神圣的光环:"由此可以推知,物的进化之所以日趋精巧,乃是由于物的缺陷被层层代偿即层层补缺的缘故,更是由于每一层代偿都造化出另一种放大了的缺陷,以便相应放大下一层补缺的代偿效力或代偿效价的缘故。"[28]

这种"失效"的代偿不仅仅存在于设计的技术层面,相反,设计的审美层面更加生动地展现了完整的代偿失效的过程。以"时尚"为例,这个产业常常酝酿着层出不穷的技术创新,然而推动其发展的始终是其对于"欲望"的成功制造。这个产业让消费者在新产品的刺激下,感受到自身虚假的物质匮乏和心理恐慌——这一反反复复的循环过程推动着时尚产业变得越来越复杂、多样化,也让时尚本身变成一种刻意制造的"失效药",药丸能发挥作用的时间几乎是转瞬即逝的!反过来,我们却更加依赖于这种"失效药"——它们每一次出现时都是面目全新的,可不会把"失效"的标签贴在瓶盖上。一位学者曾经这样描述过在这个过程中"人性"的丧失:

图1.15 电影《头号玩家》中的科技发展正在成为现实,而科技手段也从一种辅助工具反客为主,不断地异化着人类自身的属性。

> 人造物品的类型变得越来越丰富,而品牌符号的出现让这种类型的组合变成无限多。对于花费重金希望人造物能取代自然的人来说,会非常抵触上述挑战。然而,随着人造产品对人类生活的渗透进一步深化,我们就会在某种程度上丧失人性。面对这种未来,我们只能选择回击。[29]

处于这一过程中的具体的人毫无疑问体验到快乐和价值感,然而抽象的人(即人类整体)却面临着"人性"异化的威胁。智能手机、谷歌眼镜、VR眼镜、机器人等现代科技发明(图1.15)不仅延伸了人类的身体,也将意识和思维进行了相互的沟通。在这个过程中,一方面人体机能发生着萎缩,另一方面人性也处在一个不断异化的状态之中。马克思所描述的生产过程中发生的异化已经转化到了日常生活之中。人不仅被生产工具所役使,也被娱乐工具所役使。

课后练习：设计的未来考古学研究

要求：根据当下科技发展的最新趋势，来思考它们在未来可能产生的生活方式影响，以及可能导致的伦理危机。并用拍摄科幻电影的方式，将这种思考表达出来。

意义：增强学生对于设计问题的批判性思考，并能从不同角度来理解表面上已经成为"趋势"甚至"必然"的事物背后所具有的发展线索。

难点：拍摄和剪辑工作中需要的技术手段成为最大的障碍。但当目标明确、结果可期的时候，难度反而成了动力。需要提前设置剧本，并且预期到收音、配音、场景选择等环节可能会碰到的困难。

示范作业一：

影片名称：《巴别塔》（图1.16）

主创人员：2018级南京艺术学院设计学专业王星宇、张兴彝、王家康、许乐颜、李思哲、汤晨昕

内容简介：

图1.16 示范作业一：《巴别塔》

《巴别塔》讲述了在未来的某个时刻，人类已经无法离开电子支付的生活。但是由于一个意外的原因，电子支付系统处于短期的崩溃状态。在这个过程中，一位保守、古怪的先生，由于长期坚持存储和使用现金，而成为这个社会的富翁和焦点。并在社会的动荡中千金散去、黄粱一梦。

示范作业二：

影片名称：《Ⅲ》（图1.17）

主创人员：2017级南京艺术学院设计学专业龙雪琪、陈幸慧、陈思思、胡琼琼、董博超

内容简介：

图1.17 示范作业二：《Ⅲ》

《Ⅲ》讲述了一个克隆技术被广泛利用的时代，富裕的阶层可以通过克隆让三个自己分别负责工作、家庭和娱乐。在这个过程中，富人的三个分身之间产生了矛盾。同时，贫穷的阶层则忍受不了工作的负担，也在通过努力想购买克隆分身的服务。

示范作业三：

影片名称：《编号》（图1.18）

主创人员：2017级设计学专业郭舒、冯威、陈可琴、刘琦琦

内容简介：

图1.18 示范作业三：《编号》

故事讲述了在一个科技高度发达,但社会等级森严的社会中,每个人都不再有自己的名字,而仅仅拥有一个"编号"。"编号"成为每个人最后的信息,也是生命存在的唯一证据。该剧用倒叙的方式,回顾了在"编号"社会之前人们的温馨生活,从而反思了科技文明给人们生活带来的双重影响。

示范作业四:
影片名称:《最后的人类》(图1.19)
主创人员:2017级设计学专业钱旻钰、马佳硕、马兆慧、宋帅楠、陈浩、陆烨
内容简介:
公司白领"钱多多"被老板解雇了,但老板给了她一笔巨款。在她开心地花完了这笔巨款之后,发现再也找不到工作了。各种公司里的职位都被机器人占据了。她情急之下,不慎杀死了自己正在求职公司的老总,并将尸体拖回家中。结果她发现同屋的闺蜜原来也是机器人。实际上,她已经是最后一个人类了。

图1.19 示范作业四:《最后的人类》

示范作业五:
影片名称:《逆世界》(图1.20)
主创人员:2017级设计学专业董博超、唐世坪、王冯晨、周琦宇
内容简介:
恋人们在阳光下享受温馨的聚会,闺蜜们在商场里疯狂购物、把酒言欢,男人们则意气风发、指点江山——画面突然从美好的幻想回到残酷的现实,原来他们正带着VR眼镜生活在一个破旧、脏乱的黑屋之中。给他们送饭的老年人一声叹息,步履蹒跚地离开了这里,他不想打破他们最后的美丽世界。

图1.20 示范作业五:《逆世界》

第二章　设计的本体分析

> 比如,想泡壶茶喝。当时的情况是:开水没有;水壶要洗,茶壶茶杯要洗;火生了,茶叶也有了。怎么办?
>
> 办法甲:洗好水壶,灌上凉水,放在火上;在等待水开的时间里,洗茶壶、洗茶杯、拿茶叶;等水开了,泡茶喝。
>
> 办法乙:先做好一些准备工作,洗水壶,洗茶壶茶杯,拿茶叶;一切就绪,灌水烧水;等待水开了,泡茶喝。
>
> 办法丙:洗净水壶,灌上凉水,放在火上;等待水开;水开了之后,急急忙忙找茶叶,洗茶壶茶杯,泡茶喝。
>
> 哪一种办法省时间?我们能一眼看出第一种办法好,后两种办法都"窝了工"。
>
> ——华罗庚:《统筹方法》

第一节　什么是设计?

一、设计概念的演变

设计"disegno"概念产生于意大利文艺复兴时期,它最初的意义是指素描、绘画等视觉上的艺术表达。"如15世纪的理论家弗朗西斯科·朗西洛提(Francesco Lancilotti)就将设计、色彩、构图及创造并称为绘画四要素。切尼尼(Cennini)也有类似的论述,称设计为绘画之基础。瓦萨里(Vasari)将'设计'与'创造'概念相对,称二者为'一切艺术'的父亲与母亲。设计指控制并合理安排视觉元素,如线条、形体、色彩、色调、质感、光线、空间等,它涵盖了艺术的表达、交流以及所有类型的结构造型。设计的宽泛的含义,则包含了艺术家头脑中创造性的思维(常被认为在画素描稿时就酝酿着)。"[30]

而中国古代文献中的"设计"最初也表达了相类似的含义。《周礼·考工记》中便将"设色之工"分为"画、缋、锺、筐、慌"等部分。此处"设"字表示"制图、计划"。《管子·权修》中"一年之计,莫如树谷,十年之计,莫如树木,终身之计,莫如树人"。此"计"字也表示"计划、考虑"的意思。在中文和西文中,"设计"一词都有设想、运筹、计划与预算的意义,指人类为实现某种特定目的而进行的创造性活动。但是,当我们的视角被局限于行

图1.21　随着人们对设计理解的不断深化,人们对动词意义上的设计含义已经有越来越多的共识。如图中所示的在日常生活中人们所做的安排、组织与利用,都是设计活动的一种类型。(朱静、于化香/拍摄)

业时,设计的概念始终摆脱不了美术的领域。

18世纪,初版《大不列颠百科全书》(1786)对Design的解释是:"所谓Design是指艺术作品的线条、形状,在比例、动态和审美方面的协调。在此意义上,Design和构成同义。可以从平面、立体、色彩、结构、轮廓的构成方面加以思考,当这些因素融为一体时,就产生了比预想更好的效果……"[31]工业化的发展打破了这一切,汽车等制造行业的迅猛增长,让人们认识到从美术的角度去认识"设计"实在是管中窥豹。因此,Design的词义随着社会需要而扩大,第十五版《大不列颠百科全书》(1974)的解释:"Design是进行某种创造时,计划、方案的展开过程,即头脑中的构思,一般指能用图样、模型表现的实体,但最终完成的实体并非Design,只指计划和方案。Design的一般意义是,为产生有效的整体而对局部之间的调整。"[32](图1.21)

由于汉语中的"设计"包含了丰富的语言含义,因此,相关学科通常在设计一词前加上限定词作为专业区分。如"艺术设计"通常作为与产品制造、环境设计、广告传播等领域相关的艺术创造和艺术表现的统称。"而在范围与前提明确的情况下,则可以将'设计'一词作为设计艺术或艺术设计的略称。"[33]

二、国内设计理论研究中与"设计"相关的概念

1. 图案:设计的早期概念

在国内普遍使用"艺术设计"一词之前,工艺美术、图案、实用美术、实用艺术等词均被用来描述与"艺术设计"相同或相似的行为与事物。其中,图案——这个现在被局限于染织行业与装饰技巧范畴的概念——长期被作为设计艺术的早期概念来使用。

日文中的图案一词,由有岛精一首创,用以对译英文中的Design一词。因而"图案"最初的含义与今天的"设计"概念可以说涵盖了相似的学术范围。日本于1890年在东京高等工业学校首创图案科,此后在各类工业学校、工艺学校及美术学校相继仿效。[34]而中国早期的艺术教育多以日本为范本,各个美术学校相继开设了图案科,并且对"图案"一词的含义也达成了和日本学界相似的共识(图1.22)。[35]

例如,俞剑华在《最新图案法》中所说:"图案(Design)一语,近始萌芽于吾国,然十分了解其意义及画法者,尚不多见。国人既欲发展工业,改良制品,以与东西洋相抗衡,则图案之讲求,刻不容缓!上至美术工艺,下迨日用杂器,如制一物,必先有一物之图案,工艺与图案实不可须臾离。"[36]

图1.22 陈之佛(1896—1962),号雪翁,浙江余姚县(今慈溪市)人。除却工笔花鸟画方面的辉煌成就外,陈之佛先生是我国设计教育的重要创始人和奠基者之一。先后著有《图案法ABC》《表号图案》《西洋美术概论》《艺术人体解剖学》《图案教材》等大量著作。曾任中央大学艺术系主任、教授,南京师范学院美术系主任、南京艺术学院副院长等职务。

尽管"图案"最初由"design"翻译成日文时，可能带有一定的动词含义。但其汉语的词性仅限于是名词，而"设计"则包含着名词和动词两种属性。[37]"工艺美术"则同样面临着词性上的局限，和"图案"一样难以涵盖"设计"所包含的意义范畴。

2. 工艺美术：设计的初期概念

在日本将design译为"图案"后，由于发现这种译法欠妥，遂改用片假名，把design音译为デザイン即"迪扎因"。虽然，国内也有学者曾提倡用音译如"迪萨因"来翻译design，但由于中国人的语言习惯，长期以来在译名上没有变更。只是于20世纪20年代末将日文汉字词汇"工芸美术"取代了图案、意匠、工艺等名词。将"图案"转换为"工艺美术"作为design的对应物。这样，虽然避免了"图案"一词所难以摆脱的二维联想困境，但却又落入了"工艺美术"原有字面语义带来误解的怪圈。

在"设计"一词尚未被普遍运用之前，工艺美术一词被广泛地运用，并形成了相对固定的学术运用准则。较早使用"工艺美术"一词的是蔡元培（图1.23），他在1920年《美术的起源》中较早地提到了工艺美术的概念："美术有狭义的，广义的；狭义的，是专指建筑、造像（雕刻）、图画与工艺美术等。"[38]

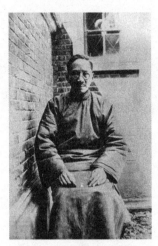

图1.23 蔡元培（1868—1940），浙江绍兴人，著名的民主革命家和教育家。他将美育列为国民教育的宗旨之一，对我国新文化运动以来的艺术教育起到了重要的推动作用。

1934年创刊的《美术生活》第一期上刊登了张德荣的《工艺美术与人生之关系》一文，文中作者提道："'工艺美术'在中国是一个新名词，其实并非一种新的事业，已有数千年的历史……所谓工艺美术，是即实用美术。换言之，凡于日常生活用具之制造上加以美术之设计者，即得谓之工艺美术。所以工艺美术与人类日常生活，是有密切的关系……工艺美术，本来是建筑在人生所必须与人生所最适用的基础上面，所以凡属人生日常所用之工具，皆为工艺美术之对象。而对各种器具加以最经济、最简便、最美观的设计，是为工艺美术之手段。"[39]

应该说，"工艺美术"一词作为艺术设计的替代概念，在一定的历史时期中曾发挥了重要的学术作用。但概念本身在语义上的含混导致该词汇极容易被人误解为手工艺。因此，在特定的历史时期，有学者将工艺美术的含义分为广义的工艺美术（包括手工艺和现代工业艺术设计）和狭义的工艺美术两个层面以求自圆其说。而"设计"一词的出现，尤其是当服装设计、环艺设计等新学科大量进入学校时，"工艺美术"的广义含义已失去其学术价值，"工艺美术"也逐渐完成其学术上的过渡功能而和"手工艺"殊途同归。

1998年新修订的《普通高等学校本科专业目录》对艺术设计领域原有专业作了全面调整，将原属工艺美术设计的环境艺

术设计、产品造型设计、染织艺术设计、服装艺术设计、陶瓷艺术设计、装潢艺术设计、装饰艺术设计等7个专业合并为一个艺术设计专业，将工艺美术学改称艺术设计学。[40]此次专业目录的颁布为艺术设计的学科发展带来了一个新的契机，也反映了"艺术设计"一词取代"工艺美术"一词在学术职责上的必然性与合理性。

三、设计概念在语义上的优越性

Design词义的变化历史，揭示了它必须与生产方式相适应的规律。在不同的设计领域，人们对设计都有不同的理解。即使在一个专业内，不同的设计师也会有不同的看法。对设计概念理解的差异性充分体现了设计一词的特点。

1. "设计"具有语义上的丰富性

美国设计师查尔斯·依姆斯夫妇（图1.24）认为设计是一种进行的方式[41]，是个动词而不是名词。作为设计师，他们总是很自然地将设计当成是一个动词——正如他们的工作或者某种创造性的活动——这也揭示了"设计"这个名词的重要特征，即它具有丰富的语言含义。它避免了"工艺美术"或"图案""商业美术""发明"等词语都包含某种狭义含义的指向性，而具有了有利于学科发展和实践活动的最大程度上的包容性。

同时，更重要的是其他概念很难实现动词和名词的统一，也就表达不出设计所特有的过程性和创造性。"设计"不像其他的概念那样为本身制造了限制，而是为学科的发展创造了更多的可能性。例如约翰·A.沃克在《设计历史与设计的历史》一书中认为："像所有的词语和概念一样，'设计'获得其意义和价值并不仅仅因为它所意指的东西，它同样意指差异性的东西，即通过与其他的、邻近的术语如'艺术'、'工艺'、'工程'和'大众传媒'进行比较。这就是为什么那种试图把设计压缩为一个本质性定义的做法不能令人满意的原因之一。还有，像许多其他的词语一样，'设计'因为它具有不止一个共同的意义而变得模棱两可：它可以指一个过程（设计的行为或实践）；或者指那个过程的结果（一个设计、一个草图、计划或模型）；或指运用设计作为手段的产品制作（设计的物品）；或指一件产品的外观或总体模式（我喜欢那件衣服的设计）。"[42]

2. "设计"具有语义上的调和性

设计活动具有很强的商业属性。例如著名设计师雷蒙德·罗

图1.24 美国著名设计师查尔斯·依姆斯夫妇（上图），他们认为设计是一种进行的方式，是个动词而不是名词。设计师们总是很自然地将设计当成是一个动词。下图为查尔斯·依姆斯夫妇于1952年设计的儿童玩具"卡片之家"。

维就曾说过:"好的设计应是上升的销售曲线。"英国首相玛格丽特·撒切尔夫人也非常注重设计行业对于国家经济的重要性,她曾这样说过:"设计就是保障,就是价值。""是我们工业前途的根本。"[43]但同时,设计也与艺术活动密不可分,甚至一部分设计作品本身也可以看作是艺术作品,设计的过程也与艺术创造的过程非常相似。此外,设计包含着复杂而多样的科技内涵以及微妙而深远的人文价值。这样一种人类最难以概括和描述的复杂的行为和现象,难以使用指向性过于明确的词汇来对应。[44]而"设计"一词不具有明确的倾向性,这种意义的模糊使它在概念上具有调和性。它较好地融合了诸多不同设计行为的共性,而能包容这些行为的个性——这种共性的相融显然具有学科上的合理性,使得人们可以从更宏观也更基础的视角来研究设计的价值。

3. "设计"具有语义上的开放性

由于"设计"概念本身的丰富性和调和性,使得设计成为最开放也最具有活力的学科之一。一方面,新出现的设计行业和设计活动可以很好地在"设计"这一不断发展的概念中找到自己的位置;另一方面,设计学科也在不断地扩大学科的触角与视野来促进学科的发展。

图1.25 两张不同时期不同国家的几乎完全相同的儿童玩具设计。任何将设计仅仅归结为少数艺术家的创造范畴的努力都将在现实中遭受挫折。(下图作者摄)

格罗皮乌斯曾说过:"一般来说,设计这一字眼包括了我们周围的所有物品,或者说,包容了人的双手创造出来的所有物品(从简单的或日常用具到整个城市的全部设施)的整个轨迹。"[45](图1.25)包豪斯的另外一位重要教师拉兹洛·莫霍利-纳吉(Laszlo Moholy-Nagy)在1946年纽约现代艺术博物馆主办的一个会议(主题为"工业设计作为一个行业的未来")上也曾经指出:"设计是每个人都应该具有的态度,即进行规划的态度——不管是在处理家庭关系或者劳务关系中,还是,在生产有实用价值的产品中,或者在自由的艺术工作中,总之在做任何事情中都少不了要进行计划和规划。而这个过程就是计划、组织和设计。"[46]

著名的设计理论家帕帕奈克(Victor Papanek,1927—1999)更是将设计的范围进行更大程度上的延伸:"每个人都是设计师。每时每刻我们的行为都是设计。因为设计是人类所有活动的基础。为一件期待得到而且可以预见的东西所做的计划与方案也就是设计的过程。任何一种企图割裂设计,使设计仅仅为'设计'的举动,都是违背设计的先天价值的,而这种价值是生活潜在的基本模式。设计是创作史诗,是绘制壁画,是创造绘画杰作,是构思协奏曲。设计同时也是清理抽屉,是拔出箍闭齿,

图1.26 生活中的每一个细节都充满了设计的痕迹,图为一位在草地上午睡的人自然地将风筝当作"被子"。(陈尧/拍摄)

是烤苹果派,是玩棒球的选位,是教育儿童。总之,设计是为创造一种有意义的秩序而进行的有意识的努力。"[47]（图1.26）在帕帕奈克的视野里,设计的内容几乎被无限放大。

设计的性质归结为一句话,就是"为创造一种有意义的秩序而进行的有意识的努力"。这是传统美术（包括工艺美术）的视角所不能发现的理论内涵。而"设计"一词正应和了设计理论研究的开放性要求,因为多数学科的研究都会自然地呈现开放性甚至扩张性的趋势。尤其对于设计学这样一个复杂而难以定型的学科来讲,概念上的开放性无疑是学科发展的重要条件。同时,这种开放性也恰恰体现了设计行为本身独特的属性。

四、设计行为的性质

"饥饿总是饥饿,但是用刀叉吃熟肉来解除的饥饿不同于手指甲和牙齿啃生肉来解除的饥饿。"

——马克思

图1.27 赫伯特·西蒙,西方管理决策学派的创始人之一,美国管理学家和社会科学家,出生于美国的威斯康星州密尔沃基市。就读于芝加哥大学,1943年获得博士学位。由于"对经济组织内的决策程序所进行的开创性研究"而获得1978年诺贝尔经济学奖。他的主要著作有:《管理行为》(1945)、《经济学和行为科学中的决策理论》(1959)、《人工的科学》(1969)、《人们的解决问题》(1972)、《发现的模型》(1977)、《思维的模型》(1979)等。

【超越蜂巢】

蜘蛛可以结出精致细密的网,蜜蜂用蜡来建造让建筑师都感到惭愧的蜂房,蚂蚁可以建造坚实的拱形结构的土巢,但人类仍然在自然界生物面前昂着骄傲的头颅,保持着一种唯我独尊的造物主姿态。

因为,"正是由于设计活动,使人类傲然于其他动物之上,成为动物之王"[48]。马克思认为:"但是,使最拙劣的建筑师和最灵巧的蜜蜂相比显得优越的,自始就是这个事实:建筑师在以蜂蜡构成蜂房以前,就已经在他的头脑中把它构成。劳动过程结束时得到的结果,已经在劳动开始时,存在于劳动者的观念中,所以已经观念地存在着。他不仅引起自然物的形成变化,同时还在自然物中突显他的目的。"[49]

"设计拱形结构才是人类独具的能力,至于建造拱形结构建筑物,不仅人类,其他动物也会做。"[50]恩格斯也有过类似的论

述,"人离开动物愈远,他们对自然界的作用就愈带有经过思考的、有计划的、向着一定的和事先知道的目标前进的特征"[51]。因此,设计是"人类向自然索取生活资料的同时自身提高适应外部环境能力的重要方式,是促使人类生存方式优化的同时自身也在不断提高水平的创造,是作为人类的存在物的显著标志"[52]。

【本然与应然】

无论是帕帕奈克还是赫伯特·西蒙(图1.27),他们都将设计抽象为一种人类最基本的创造性活动。但这种抽象并非没有边界,从"行为"着手,可以发现设计最基本的特点,那就是:设计和自然科学有着本质的区别。赫伯特·西蒙(Herbert A. Simon,1916—2001)在《设计科学:创造人造物的学问》中认为:"从某种意义上说,每一种人类行动,只要是意在改变现状,使之变得完美,这种行动就是设计性的。生产物质性人造物品的精神活动,与那种为治好一个病人而开处方的精神活动,以及与那种为公司设计一种新的销售计划、为国家设计一种社会福利政策的精神活动,没有根本的区别。从这个角度看,设计已经成为所有职业教育和训练的核心,或者说,设计已经成为把职业教育与科学教育区别开来的主要标志。"[53]可以看出赫伯特·西蒙虽然将设计活动放在一个非常宏观的视野中进行观察,但至少将设计活动和自然科学活动区分开来。原因就在于:"自然科学关心事物是什么样子。""设计则不同,它主要关心的是事物应该是什么样子,还关心如何用发明的人造物达到想要达到的目标。"[54]

人类的意识形式概括起来大概有两种:一种是从客观实际出发,按照事物本身存在的样子去反映事物。这种反映形式所获得的是一种事实的意识即知识,它的目的是向我们说明"是什么",科学反映就是属于这种反映形式。另一种是从主观需要出发,按照主体需要的标准来反映事物。它与前者不同就在于在反映过程中渗透进了主体的评价机制,并通过评价,把自身的需要渗透在反映的成果之中,因而在反映中必然包括主体的选择和取舍(图1.28)。所以它反映的不是事物实有的样子,而是主体所希望的样子,即所谓"应如何"。[55]

【度】

设计科学同文学一样,同属"按照主体需要的标准来反映事物"的意识形式。这种"主体的选择和取舍"来源于两个相关的过程:即主体的意识过程和主体的操作过程。

图1.28 在科幻电影 Equilibrium 中,人类生活在一个物欲和个性受到极端压制的年代。当男主人公从这个非人性的世界中觉醒的时候,他所做的第一件事是重新摆放每个人都一模一样的办公桌。人类对秩序的改变和创造是一种天性。

主体的意识过程指的是主体在对客观事物进行观察时所表现出的对规律变化的意识与感受,这种意识广泛地存在于有生命的物体中。E.H.贡布里希把这种"内在的预测"称为"秩序感",他认为"有机体必须细察它周围的环境,而且似乎还必须对照它最初对规律运动和变化所作的预测来确定它所接受到的信息的含义"[56]。这样一种对"秩序感"的需求"促使他们去探寻各种各样的规律"[57]。在这个过程中,"选择"的意义大于"取舍"。通过"选择"而确立了主体行为的出发点。

而主体的操作过程指的则是物质实践的具体呈现,它表征为各种结构和形式的建立。这一过程并不仅仅是"选择"的执行,更为重要的是,它是对客观对象进行"取舍"的重要过程,或者说,是一个"度"的过程。

什么是"度"？李泽厚认为"度"就是技术或艺术。并指出《考工记》中"天有时,地有气,材有美,工有巧,合此四者,然后可以为良","弓人为弓,……巧者和之",及郑注"和,犹调也"等传统设计理论中所讲的"和""巧""调"等等语汇均为"度"。[58]实际上,在这里的"度"均为形容词意义上的"度",其含义也为人所熟知。而动词意义上"度"的含义则被隐藏在"选择"的意识过程中。这一过程,指的是在实践—实用中对秩序构成的选择与度量;这一过程,必将影响人类的感受能力和创造能力;这一过程,我们将其称为"设计"。

第二节　设计的本质特征

一、设计与人类生活方式的辩证统一

一方面,设计是人类生活方式的物质化积淀。无论是人类早期对工具的需要还是工业社会中被人为制造的消费需求,以及当代生活对"非物质"社会及可持续发展的呼唤,都是在不断演变的生活方式中所客观形成的设计要求和设计形态。生活方式形成了造物活动的基本行为背景,构成了造物活动的基本行为结果(图1.29)。

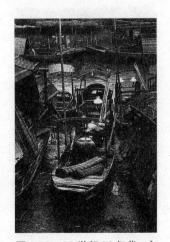

图1.29　20世纪20年代,广东地区的船只。由于渔民生活方式的限定,船只中的空间与用具都必须符合特定的功能要求。图中船只后部的围栅便是用来防止小孩活动时落水而特意设计的。

在这个意义上,研究设计就是研究人类的生活方式。因此,孤立地去"造物",而忽视了物的使用环境和消费环境,必然会造成物与生活方式的脱节,而不能实现两者的统一。另一方面,人类的生活方式是设计产生的条件和动因,同时设计也在不断地改变着人类的生活方式。

《雅典宪章》中，把人类的生活划分为三个部分，即日常生活、劳动和游憩，也就是所谓的"三分法"。日本住居学家吉阪隆正先生在《住居的发现》一书中，进一步充实了"三分法"，提出了生活三类型：把生殖、排泄、修养、觅食及维持生理和生命需要的行为称为第一生活；把家务、生产、交换、消费等补助第一生活的行为称为第二生活；把表现、创作、游戏、构思等艺术、娱乐及思维活动称为第三生活。[59]

这种分类是根据从生理性活动到精神性活动的从低级到高级生活类型的渐变来进行划分的。而在日常生活中，各种生活类型更多地表现为一种统一而复杂的生活状态。这种状态便是我们所说的生活方式，是设计需要研究的重要内容，是设计的主要动因和基本依据。离开了这种研究，设计便走向孤芳自赏的纯粹创造性游戏。

1. 设计与市场分析

市场分析绝不仅仅是通过调查报告所进行的数字上的静态分析，它也指对生活方式进行观察与思考的过程。市场对新产品的接受程度，很大程度上取决于该产品是否能满足消费群体的生活需要，以及是否适应他们的生活习惯。根据1986年12月31日的《洛杉矶时报》的报道，法国于1986年10月22日推出的10法郎硬币就曾经因为在设计时忽视使用者的感受而自食恶果。该硬币一面印有艺术家让奎姆·希梅内斯设计的现代派风格的雄鸡图案，另一面是法兰西共和国的女性化身——玛丽安娜的头像。此外，这枚硬币还有重量轻，易于被电子售货机读取且不易被仿造的优点。看起来一切都设计得很好，以至设计者和政府官员们都兴奋不已。但他们却犯了一个致命的错误：该硬币与正在流通的0.5法郎硬币非常相似。所以该硬币流通后，引来公众的不满和嘲讽，导致财政部部长在9个星期后不得不将这种硬币废止。[60]

【曲高和寡】

在《每一天的设计》一书中，对这个事例加以引用的唐纳德·诺曼本人也曾经犯下一个相类似的错误。《每一天的设计》一书的英文名为 *The Design of Everyday Things*，作者为该书所取的名字原为 *The Psychology of Everyday Things*。

作者非常喜欢原来的书名，因为一方面原书名蕴涵了"无生命的物体也有心理状态"这一层含义，另一方面书名的字母缩写恰巧是：POET。作者颇为自己的"创意"而洋洋得意。但是在该书出版简装本的时候，编辑却让唐纳德·诺曼对书名进

图1.30　中文版重蹈覆辙——该书中文版在书店中被放在心理学一类，周围都是深奥的或通俗的心理学专著，如《一根稻草的重量——面对压力何去何从》《老年心理障碍个案与诊治》《你为什么这么霉》等。

行修改。作者虽然对这一要求感到很愤怒，但仍然对读者进行了一番调查。结果发现学术圈的朋友对原著的名称较为喜欢，而商业圈的读者则相反。具有讽刺意味的是：书店则将 The Psychology of Everyday Things 这本书放在心理学部分的书架上，紧挨着关于性、感情与自助的书籍（图1.30）。

经过这番调查后，他才发现自己非常欣赏的书名的确有些"曲高和寡"，并且定位不够明确，这才停止了自己的一意孤行而修改了书名。这位认为"一个作家也是一位设计师"的学者，发出了这样显然适用于每一位设计师的忠告："根据我的经验，如果你认为什么东西是聪明的和老练油滑的，一定要注意——它很可能是一意孤行的。"[61]

【第一个吃螃蟹的人都被夹到嘴】

环游城市商店（Circuit City Stores）于1998年推出了一款全新的视屏光碟Divx（Digital Video Express），它是一种DVD（Digital Versatile Disk）的变种。并且于1999年投入1.14亿美元的巨额广告费用为其作宣传。这种只能使用48小时的碟片如果看完后就必须在网上付费进行观看。更要命的是，它必须使用一个专门的Divx光驱，这意味着传统的DVD光驱必须被淘汰。

图1.31　1893年，德耶兄弟公司制造的汽车。

"这个方案给投资者、倡导者、销售者带来的好处是相当明显的，但是却没有考虑到潜在的消费者的利益。"[62]新产品总是要冒着巨大的风险。这是因为新产品的设计师往往只注意到产品的新奇之处，而忽略了后来者所反复考虑的市场因素。

因此，成功者未必是第一个进入市场的人，成功的产品也未必是最好的产品：谁还记得在美国的第一个汽车生产厂是谁（图1.31）？苹果公司的操作系统比DOS系统有划时代的突破，又是如何让后起之秀微软公司占去了大好江山？[63]

即便是爱迪生这样的大发明家所发明的产品也未必就能占得市场的先机。爱迪生于1877年发明了留声机，并且在1878年之前就生产出了爱迪生语言留声机公司（the Edison Speaking Phonograph Company）的第一台机器（图1.32）。一开始，留声机的技术十分粗糙——唱片是用锡箔做的，机器也很脆弱。爱迪生和他的竞争者进行了一系列的技术改进，用蜡替代锡箔，用磁盘代替了汽缸，用电力的马达代替了手动或发条驱动等。

图1.32　爱迪生和他发明的留声机，1878年拍摄。

当时，人们不知道这个机器是用来干什么的，以至于被用来作为公共展示。爱迪生的想法很超前，但显然没有考虑到当时的市场情况：他设想他的留声机可以记录指示并寄给收件人，从而实现办公室的"无纸化"；他甚至试图将一个小留声机放

进一个洋娃娃的身体里面来制造一个会说话的玩具。"他使用的是技术中心论,他对技术的逻辑思考没有考虑到消费者的观点。"[64]早期的留声机是用来在宴会上播放音乐的,这才是最初的市场,甚至直到今天也是这样。

2. 设计与人类行为研究

【拾荒者】

20世纪80年代,当我上小学的时候,曾经疯狂地喜爱过搜集香烟的包装。[65]我知道什么地方能够比较有效率地找到这种东西——录像厅的垃圾箱。有一次,我像个拾荒者一样搜索了不同街区录像厅的垃圾箱,收获颇丰。我发现,不同录像厅的垃圾箱中能找到不同档次的香烟包装。由此能确定这些录像厅应该面向不同的观看者。许多年后,我惊奇地发现,十岁时的我竟然是个"垃圾考古学派"。

在西方国家曾经流行的"垃圾考古学"是指通过对垃圾山和私人垃圾的"考古",发现一些有趣的及有价值的信息(图1.33)。

图1.33 "垃圾考古学"非常生动地显示了某些物和人类行为之间的关联性。

图1.34 垃圾是人们使用物品、消费资源留下的"犯罪记录",可以帮助观察者复原垃圾形成前的状态和面目。图为肉串被吃完后留下的垃圾,直观地反映了消费者的数量状态(作者摄)。

例如被称作"偷窥狂"的垃圾学的鼻祖韦伯曼(A. J. Weberman)曾经疯狂地盗取他所研究的著名歌星鲍勃·迪伦的垃圾。1970年,当他在迪伦位于马克道格街格林威治村的住宅前盗取垃圾的时候,遭到了迪伦的袭击。有趣的是,30年后,韦伯曼仍然对迪伦不依不饶,宣称他可以进入迪伦的个人电脑,通过搜索迪伦电脑里的垃圾箱来了解他最近都干了些什么。[66]还有研究者研究垃圾山中不同垃圾层的切片,来了解不同时代的消费品。与此相似的行为研究有很多(图1.34)。例如,有人观察不同的人如何向汉堡上洒番茄酱,来分析他们的服装与行为之间的关系[67];也有人对电梯中人的站立姿势进行研究,发现:当电梯中只有一两个人时,他们常常会随便地靠在电梯的墙上;当电梯中有四个人时,他们往往占据了电梯的四个角落;而当电梯中有五六个人时,会发现他们仿佛遵守了某种公约,一律直立面向门口,保持每个人之间等同的距离,"手或者钱包、公文包垂在身前——也就是那个所谓的遮羞布的位置,同时,他们不能互相接触除非电梯已经被人塞满了"[68]。

对人的行为研究可以说五花八门,但其目的都是为了了解人的行为方式,从而为设计确定一个社会学的背景。成功的设计离不开设计师团队对生活的了解和掌握。

【沐浴者】

有这样一个有趣的例子：一位美国律师弥尔顿·奈施尔克先生（Milton Neshek）在美国中西部的一家日本公司上班。一次，他陪同公司主管前往日本进行商务旅行。他的主管为日本公司的大量高层职员做了一个演讲。演讲完后，该主管非常沮丧地对奈施尔克先生说："我的演讲简直就是一个灾难！他们中间有许多人在我说话时都睡着了，还在那里不停地点头打盹。"奈施尔克先生听了之后哭笑不得，连忙向他解释：闭目凝神、点头轻许是日本人表示尊敬和注意力集中的一种方式。[69]这种由于生活方式的地域性差别而带来的误解同样会出现在设计中（图1.35）。因为，不同国家或民族在审美观和环境限制方面有不同的要求。

作家海伦·考通（Helen Colton）在《触摸的赠予》中曾作过这样的假设："如果在一位正在浴室中洗澡的女性面前，突然出现了一个陌生的男性，这时她的第一反应是去遮挡身体的什么部位？"答案是：1.穆斯林人会去遮挡她的脸；2.老挝人会去遮挡她的胸；3.中国人（新中国成立前）会去遮挡她的脚；4.苏门答腊人会去遮挡她的膝部；5.萨摩亚群岛人会去遮挡她的肚脐；6.而西方人会一手遮挡胸部，一手遮挡下身。[70]

与其说这是一个人类学的调查结果，倒不如说这是一个关于地域性差异的寓言：不同的民族有不同的生活要求，尽管海伦·考通的假设在生活中未必经得起考验。

在了解消费者的地域性差别方面，本土企业拥有天然的优势。当然这种优势必须建立在企业能够充分、主动地了解市场的基础之上。例如中国海尔洗衣机就曾为了适应国内不同地区产品的使用方式与用途而对产品进行了相应的改进。普通洗衣机只用来洗衣服，但在中国西南农村，许多人也用洗衣机来清洗其他的东西，比如说农产品：蔬菜、水果甚至土豆。这样，排水管很容易被泥土堵住，洗衣缸也很容易损坏。在经过设计人员的调查后，海尔公司设计了针对此类特殊市场的产品。该设计通过可更换的洗衣缸和加宽的排水管使洗衣机能够满足清洗农产品的要求，有着良好的性价比。[71]

再如韩国的泡菜冰箱（Kimchee Refrigerator）也是相似的优秀设计。韩国人爱吃泡菜是尽人皆知的。传统上在制作泡菜时，为了保证发酵期的最佳温度，一般在冬天将装有泡菜的坛子埋在地下。但随着经济的发展和城市化的进程，越来越多的韩国人住上了公寓，已经没有多余的空地来埋泡菜坛子。为此，韩国LG公司于上世纪70年代提出了泡菜冰箱的概念，并于1985年推出了这种产品。

图1.35　在男士也穿裙子的苏格兰，穿裙子的人形符号显然不具有在其他国家的识别性。图为巴西一家旅游公司的广告，用这种地域差别来宣传苏格兰旅游的魅力。

图1.36 Jane Fulton Suri 与IDEO公司的其他设计师合写了 *Thoughtless Acts?: Observations on Intuitive Design* 一书（图为该书插页）。作者通过对日常生活的观察，揭示出人与环境、产品之间微妙的情感联系。

图1.37 NEC公司的Versa系列笔记本电脑。

【观察者】

当然，如果掌握了相似的设计方法，并能深入地分析生活方式的差异的话，即使不具有本土企业的天时地利，设计者也能很好地把握生活方式与设计之间的关系。例如，在很多国际化、专业化的设计公司中都设有专门从事生活方式分析的职业研究者，他们往往是社会学家或心理学家。

例如，IDEO公司的简·富尔顿·苏瑞（Jane Fulton Suri）就是其中一位，她毕业于曼彻斯特大学的心理学系（图1.36）。在日本NEC公司的笔记本电脑不能像它的台式机那样取得更大销售成绩的时候，她受命前往东京与NEC的销售人员打交道，并很快发现了问题：首先，由于空间的匮乏，日本商人喜欢使用笔记本电脑；其次，对于这些使用者来说，电池的使用时间和寿命非常重要；最后一点是关于电脑销售时所遇到的困难，就是销售人员一方面要将显示器转向顾客以展示电脑上的内容，另一方面又要准确地敲击键盘以操纵那些菜单，这让销售人员和顾客都觉得非常麻烦。

根据简的观察和发现，NEC公司的Versa笔记本电脑（图1.37）产生了：当销售人员或使用者带着Versa在路上时，软驱的空间可以被卸下来放置更多的电池；销售人员还可以通过转动屏幕来处理操作电脑和向客人展示之间的矛盾。最终，Versa获得了国际大奖，并使NEC公司的市场份额半年就翻一番。[72]

在以上几个案例中，可以发现要想针对不同地域的消费者进行设计活动，就不可避免地要了解不同地域的生活方式差别。设计来自生活方式，又回归于生活方式。设计适应着人类的生活方式，同时也在创造着人类的生活方式。

二、设计的创造性特征

作为一种重要的生产力，设计的创造力在社会的物质生产和文化生产中发挥着巨大的作用和效益。因此，创造性是设计的本质属性。不管设计的创造性因素在每一个具体的设计案例中所占的比例是高还是低，它都必然发挥着推动作用，并最终成为评价设计优劣的重要标准。

【收放自如】

设计思维本身属于创造性思维，可以分为发散思维和收敛思维。发散式思维又称为扩散思维，是指以一个共同的出发点为前提，从不同的侧面、不同的角度对出发点提出的问题加以实

施或解决。其模式是"从一到多";收敛思维又称辐合式思维、集中思维,是指在给予的信息中进行判断、考虑各种相关因素并提出解决问题的办法,并最终产生符合逻辑的结果。其模式是"从多到一"。发散思维是设计思维中最具创造性也最重要的一种思维方式,可以大概分为以下的几种类型:(1)顺向思维,指沿着人们所习惯的思维方式和思考路径向前延伸的思维方式;(2)逆向思维,指沿着人们所习惯的思维方式和思考路径向反面延伸的思维方式,往往能产生出人意料、出奇制胜的效果;(3)跳跃思维,指力图突破人们所习惯的思维方式和思考路径,对各种可能性和表达方式进行多种探索的思维方式。

美国心理学家柏金斯曾经举过这样的创造性思维的例子:一般人切苹果都是通过"南北极"纵切的。但他的儿子却一反惯常的思维,沿着苹果的"赤道"横切,结果发现了一个人们平常见不到的"景色"——一个五角的星形图案。而设计师所应具有的恰恰是这种把那些"由于其简单和熟悉而被隐藏起来"(路·维特根斯坦)的事物发现出来并进行表达的创造能力。正如英国诗人威廉·布莱克所说:"树能让一些人感动地流出快乐的眼泪,而在其他一些人眼里,它只是挡住去路的绿色植物。"对于具有创造性的人来说,生活和艺术之间没有藩篱,方法和规范之间也没有规限。

【作茧自缚】

思维的枷锁多数都是自己锻造出来的。在《战国策·齐策六》中记载了这样一个故事:秦始皇尝使使者遗君王后玉连环,曰:"齐多知,而解此环不?"君王后以示群臣,群臣不知解。君王后引椎椎破之,谢秦使曰:"谨以解矣。"[73]在这个故事中,无法解开玉连环的大臣们都陷入了一个并不存在的条件制约,就是必须要保证玉连环的完整性。而齐国的王后却跳出这个条件的制约,在一个全新的维度来思考这个问题。

埃米利奥·艾姆巴茨(Emilio Ambasz)在西班牙南部设计的住宅 Casa de Retiro Espiritual(图1.38),像一本展开的白色大书一样树立在哥多巴(Cordoba)的山坡上。这一设计不仅革命性地颠覆了传统的安达卢西亚建筑,更是闪现了设计师在设计思维上的创造力。为了躲避西班牙南部炎热、干燥的气候,建筑中的生活区被安排在地下。地面上耸立的那部分"超现实主义舞台"更像是高尔夫球场里球洞上的标杆,在那迎风招展的旗帜下面,才是故事的主体。在两扇巨大的墙壁底下,是建筑的中庭,为房屋获得了自然的通风和采光。在中庭和波浪形的墙壁之间,空间自由开敞。地面上色彩丰富的玻璃砖在阳光的沐浴下,反

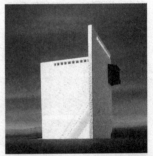
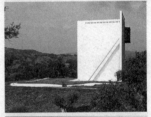

图1.38 埃米利奥·艾姆巴茨设计的住宅Casa de Retiro Espiritual。

射出美丽的光芒。

这样的设计可以说和美国越南战争纪念碑有着异曲同工之处。一方面，艾姆巴茨从当地的气候条件出发设计了这样的方案，再加之艾姆巴茨的"绿色"立场和非常有个性的处理建筑与环境之间关系的设计观念，使得这个作品显得水到渠成。另一方面，设计师多年创作积累的逆向思维已经形成了自发的创作动力。包括艾姆巴茨所创作的大量向地下寻找空间而不破坏当地环境的绿色建筑作品，都是逆向思维的体现。只不过这个作品以强烈的对比方式，展示了地上空间和地下空间"实"与"虚"的转换。正如索特萨斯（Ettore Sottsass）所说："在他的建筑作品中，地面之上几乎没有什么清楚的东西，不像传统的建筑那样平铺直叙。"[74]

三、设计是科学与艺术之间的第三条道路

"我们周围的用具物毫无例外地是最切近和本真的物。所以器具既是物，因为它被有用性所规定，但又不只是物；器具同时又是艺术作品，但又要逊色于艺术作品，因为它没有艺术作品的自足性。"

——[德]海德格尔

1. 设计的艺术化特征

1）设计和艺术的联系

人类早期的设计与艺术活动是融为一体的。在早期人类所创造的石器和陶器中，人类的审美能力隐藏在物品的使用功能中，处于一种自发的状态。随着生产能力的发展，人类对产品中的一些偶然图案和形态有了模糊的审美意识。

【混沌】

在美籍德裔心理学家W.克勒（W.Kohler，1887—1967）1913年至1920年在大西洋加那利群岛上做的猩猩"顿悟"实验中，人们发现灵长类动物拥有其他动物所没有的"顿悟"能力，这是超越其他动物的。因为一般动物只具有"试误"的能力（图1.39）。人类正是通过在工具使用中对因果关系的认识进一步促进了创造能力的发展。正如李泽厚所说："在使用—制造工具的实践操作中，发现了自身活动、工具和对象之间的几何的、物理的性能的适应、对抗和同构，发现不同质料的统一性的感性抽象（如尖角、钝器、三角形等），由于使用工具的活动使目的达到（食物以至猎物的获得），使因果范畴被强烈地感受到，原始

图1.39 在充满哲理的科幻电影《2001太空探险》（*2001: A Space Odyssey*）中，一只黑猩猩用一根骨头打死了敌人。然后以胜利者的姿态将骨头抛向天空。刹那间，骨头在空中变成了一艘太空飞船。导演库布里克用人类使用工具能力的延伸，表达了工具在人类文明进步中的重要地位。

人群开始了人的意识。"[75]

在原始人的生产和劳动中,设计和艺术虽然逐渐有了各自清晰的面貌,但是在很长的一段时间内,它们仍然是一块银币的两面。柏拉图在《理想国》中以"床"的创造为例,阐明人世间有三种"床"的创造:一种是"自然的床",即"理念的床",并认为"它是神造的";其次一种是"木匠造的床";再一种是"画家画的床"。因此,神是第一张床的创造者,是世间万物中一切的造物主。木匠按照神的理念造出具体、真实的床,画家则只是模仿出真实的床的影子。柏拉图的"理念"或"原型"关于创世与艺术创造活动之间存在某种相同之处的说法,使"设计"被赋予了一种神秘力量,而正是这种力量决定了艺术家不同于工匠之处。这种差别虽然不能说明设计与艺术创造之间的真实差别,但体现了人类对设计的自觉意识。

【"小"美术的幸福生活】

18世纪,巴托(Charles Battaux,1713—1780)在著作《归结到同一原则下的美的艺术》中,对艺术进行了划分。他把各种艺术细分为实用艺术(the useful arts)、美的艺术(the beautiful arts,包括雕刻、绘画、音乐、诗歌),以及一些结合了美与功利的艺术(如建筑、雄辩术)。[76]

实际上,这也是长久以来在人们心中所形成的一个粗略的概念,那就是将设计当成是艺术内部的一个实用的分支。因此,在艺术史的研究领域,曾出现过大美术与小美术的区别。但是到了19世纪,随着艺术纯形式主义研究的兴起,尤其是奥地利美术史家里格尔(Alöis Riegl,1858—1905,图1.40)的《风格问题:装饰艺术史的基础》(*Problems of Style: Foundations for a History of Ornament*,1893)一书的影响,终于从价值上打破了大美术与小美术的界限,指出了装饰和设计中内在的"艺术意志"(Kunstwollen)。[77]

图1.40 奥地利美术史家里格尔,受叔本华生命意志的影响提出艺术意志的概念。并通过对古罗马艺术中颓废风格的重新评估,影响了抽象艺术的发展。

在多数相关的理论分析中,研究者倾向于从"目的""功用"及"创作过程"的角度去认识设计和"纯艺术"之间的差别。例如陈之佛曾说过:"工艺品本来是从考案和制作两方面完成的。"因此,"考案"与"制作"的结合便成为设计中被强调的特殊属性。此外,"图案与纯粹美术品,性质不同,非适合于某种目的不可"。所以"考案者"(设计师)因为物品必须适合于实际用途的目的而使得设计受到一定范围的限制,但是"对于形和个性的活动,也很有余地"[78]。

海德格尔在论述艺术品与器物之区别时所采用的目的论指向对这种关系的认识影响深远。他认为艺术品(Werk)有别于

器物(Zeug)。因为器物一旦成形,其材料特性就被效用(功能)掩盖了。而艺术品则不同,它自身虽然未必有多少用途,却能让材料在艺术作品中焕发出光彩,甚至开口言说:"岩石只是在它支撑神殿时才得以成为岩石。同理,金属得以闪烁,颜料得以斑斓,音响得以欢唱,言辞得以诉说。"[79]如果从这种目的论出发,设计难免被定义为一种艺术作品的附属品,或者是后者的低级形态。

例如潘诺夫斯基(Erwin Panofsky,1892—1968)在区分不含审美感受的人工制品(即"实用品")和传达审美感受的人工制品时,同样认为前者是"有意图"地完成一种功能的工具或器械,后者则是一种作为传播载体而"有意图"传达一种概念,它使得我们努力去领悟含义之间的关系。通过相类似的分析,可以较好地理解设计不同于"纯艺术"的关键在于设计的实用性与生产性。然而,这样的划分忽视了设计同样也是具有审美感受的人工制品,同样也会"有意图"地传达某种概念。尤其是在后现代的语境下,艺术与日常生活的分野日益模糊,艺术创作的生产属性也越发明显。同时,设计对建立在"实用""功能"基础之上的传播性和精神性要求不断增加。这就需要从其他视角来考察设计与"纯艺术"的关系问题。

因此,视觉文化研究这样的跨学科领域常常将设计与艺术放在同一个范畴下进行研究,倾向于将两者进行"互动"的考虑,比如有人认为"不同社会在不同时期和种种不同原因会把不同的东西称之为艺术和设计"[80]。这样的认识强调了艺术与设计之间的共性以及两者共同生长的可能性,但是却在一定程度上脱离了实践的现实,难以获得来自设计师角度的认同。像阿道夫·卢斯这样的现代主义设计师,则对设计摆脱艺术的控制更加敏感,希望现代设计能够获得自身的价值判断标准。而卢斯提出的"装饰罪恶论"正是这一认识的反映,更是哲学发展在艺术领域的体现。

图1.41 德国哲学家本雅明。

【真相了】

瓦尔特·本雅明(Walter Benjamin,1892—1940,图1.41)从主体对设计作品的审美接受角度来对建筑的本质进行概括,更能说明"设计"和"艺术"之间存在的根本区别:"建筑物是以双重方式被接受的:通过使用和对它的感知。或者更确切些说:通过触觉和视觉的方式被接受。……触觉方面的接受不是以聚精会神的方式发生,而是以熟悉闲散的方式发生。面对建筑艺术品,后者甚至进一步界定了视觉方面的接受,这种视觉方面的接受很少存在于一种紧张的专注中,而是存在于一种轻松的

顺带性观赏中,这种对建筑艺术品的接受,在有些情形中却具有着典范意义。"[81]

所谓的"通过触觉和视觉的方式被接受"是指不管是建筑,还是工业产品,它们在被欣赏的时候也就是在被使用的时候。人们对艺术作品的欣赏完全是集中式的、"聚精会神的",因此艺术品往往有自己的舞台:展览馆、音乐厅、剧院等。而工业产品,除了类似于阿尔伯特和维多利亚博物馆的展品之外,都是以一种"熟悉闲散的"和"顺带性"方式为人所欣赏。在这两者之间,存在着一些模糊的区域,比如说博物馆展出的设计作品(它们已经失去了作为产品的意义,而作为非实用功能的艺术品而存在),正如一位学者所说:"世界上伟大的地毯现在一般都悬挂在博物馆的墙面上,好像它们真的是绘画一样"[82]。比如家里挂的油画(它们和染织的壁挂又有什么区别呢?它们已经是具有实用性的工艺品)。

实际上,艺术与设计的关系问题可以称之为设计原理中的"元问题"。设计史上的大部分批评思潮与论争都与这个"元问题"相关联,或者说,是艺术与设计关系问题的衍生。只不过每次都会因时代的不同而在面貌上发生着变化。

2)艺术运动的影响

艺术运动和美学思想总是为现代设计提供了美学上的指导,在20世纪,几乎每一次设计运动都离不开较为成熟的艺术理论的支持。维多利亚风格、立体主义、未来主义、表现主义、构成主义、荷兰风格派、波普艺术、解构主义等一系列艺术运动以及它们背后的美学思潮,几乎都和相应的设计运动结伴而行。

例如曾对包豪斯产生极大影响的现代主义早期运动——荷兰风格派(De Stijl),本身就是一个艺术与设计相混合的团体。在由三位核心人物蒙德里安(Piet Mondrian, 1872—1944)、凡·杜斯伯格(Theo van Doesburg, 1883—1931)、里特维尔德(Gerrit Thomas Rietveld, 1888—1964)组织的团体中,既有画家和建筑师,也有木艺家和诗人(图1.42)。[83]

风格派首先在绘画中取得令人瞩目的成就。1921年,被《风格》杂志称作"新造型主义之父"的蒙德里安在巴黎获得了极大的成功,并且和康定斯基分别被称为"冷抽象"和"热抽象"的代表。在他的绘画中,蒙德里安极力追求艺术的"抽象和简化",反对个性,排除一切表现成分而致力探索一种人类共通的纯粹精神性表达,即纯粹抽象。因而,平面、直线、矩形等几何形成为艺术中的主要构成元素,色彩亦减至红、黄、蓝三原色及黑、白、灰三非色。蒙德里安这样来解释他的抽象绘画:"通过这种手段,自然的丰富多彩就可以压缩为有一定关系的造型表现。艺

图1.42 里特维尔德设计的红蓝椅(上图)和杜斯伯格设计的建筑作品。

术成为一种如同数学一样精确地表达宇宙基本特征的直觉手段。"[84]

于1917年创办《风格》杂志的杜斯伯格1921年受格罗皮乌斯之邀访问魏玛包豪斯学院。然而，令格罗皮乌斯始料不及的是，杜斯伯格对于包豪斯当时流行的个人主义、神秘主义和表现主义的方法，发起了猛烈的攻击。他甚至在学校附近建起自己的工作室，开设绘画、雕塑和建筑课程，并且这些课程非常受学生欢迎，格罗皮乌斯甚至不得不明令禁止包豪斯的学生去听他的课。[85]从包豪斯学生及教师的作品看，荷兰风格派尤其是杜斯伯格的影响非常巨大。在包豪斯师生的那些充满着构成意味的功能主义作品中几乎看不出包豪斯最初的表现主义倾向，这不能不说是因为受到了构成主义的部分影响。甚至，连格罗皮乌斯也没能免受影响，他后来于1923年为自己的工作室设计的吊灯也和里德维尔德的风格有些神似。

3）艺术家的影响

艺术家参与设计研究的传统由来已久，像威廉·莫里斯那样对设计的现状不满就自己动手也是很自然的事。在手工业时代，艺术家和设计师本来就不是泾渭分明的。中国的文人如李渔，本身就是很好的设计师和设计理论家。米开朗琪罗在绘画、雕塑、建筑方面无所不通，达·芬奇更是一位设计天才。这位多才多艺的画家为了逃避罗马教皇对他的监视，用左右倒写的方式记录了13 000页的研究笔记。后人惊奇地发现在他的笔记中不可思议地提出了飞行器、汽车、机关枪、直升机、潜艇、军用坦克和自行车的设计思路甚至图纸，每一项发明都超越了那个时代。（图1.43）直到今天，还有人不断从他的设计笔记中得到灵感：一名叫安吉罗·达里戈的法国冒险家根据达·芬奇的飞行图纸创造出了自己的飞翔机器——"达·芬奇翅膀"。并在一次鸟类迁徙季节中，驾驶着他的手控滑翔机，和迁徙的老鹰们一起从非洲大陆穿越撒哈拉沙漠和地中海，飞到了春暖花开的欧洲！挪威艺术家韦比约恩·桑德因则把达·芬奇1502年为土耳其伊斯坦布尔市绘制的拱形桥设计草图变成了现实。[86]

而在成熟的现代工业体系中，艺术家的参与更像是一种为产品增加"光韵"，带来附加值的商业行为。正如英国艺术批评家赫伯特·里德（Herbert Read, 1893—1968）所说："在其他方面相同的情况下，最'艺术的'产品将赢得市场"[87]而艺术家的非凡创造力与光芒四射的头衔也为企业的设计注入了新鲜的血液。

著名的艺术家达利（Salvador Dali, 1904—1989）对于设计和时尚同样产生过不可忽视的影响。他于1904年5月11日生

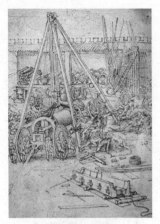

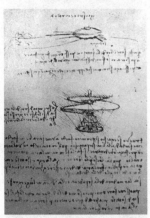

图1.43 达·芬奇设计的大炮、直升机和移动舞台装置。

于西班牙的加泰罗尼亚,曾经专门学习过学院派绘画方法,并对立体派、未来派等做过尝试。1927年他完成了第一幅超现实主义油画《蜜比血甜》,并于1929年夏天正式加入超现实主义阵营。达利不仅画画,还从事雕塑、电影拍摄、写作、设计等工作,还曾与他人合作完成电影《一条安达鲁犬》《黄金时代》,为芭蕾舞设计布景、服装,设计珠宝"皇家之心""时间之眼",还有著名的"鳌虾电话"等超现实主义的设计作品(图1.44)。

由他经手的每件设计作品,无一例外地留有梦幻般的艺术痕迹。1989年1月23日,达利离世,被安葬在他自己设计和装饰的剧场博物馆内。达利的朋友,著名的服装设计师夏帕瑞丽(Elsa Schiaparelli, 1890—1973)是20世纪最伟大的服装设计师之一。她受到达利的影响,设计了大批超现实主义的服装和装饰品(图1.45)。

4)艺术文化的影响

1910年,在现代主义的开拓者彼得·贝伦斯设计的德国通用电气公司厂房建成一年之后,俄罗斯芭蕾舞团的《谢赫拉莎德》(Sheherazade)正在巴黎上演且轰动一时(图1.46,图1.47)。利迪亚·罗普科娃的优雅舞姿倾倒了整个巴黎,而莱昂·巴克斯特所设计的服装和舞台背景也引起巴黎上流社会的注意。其服装丰富的色彩和华丽的造型,导致了整个巴黎时尚天平的倾斜。"俄罗斯芭蕾舞团提供了令人兴奋的新的色彩丰富的调色板,并刺激了对舶来品的趣味。"[88]

女装设计师保罗·波埃利特作为时尚界最为灵敏的罗盘,很自然地借了东风,就连他服装发布会的名称也来源于俄国芭蕾

图1.44 达利绘画作品《我梦到了一件晚装》,1927年。

图1.46 俄罗斯芭蕾舞《谢赫拉莎德》上演时的海报。

图1.47 描绘在巴黎风行一时的俄罗斯芭蕾舞团演出的绘画,1920年。

图1.45 夏帕瑞丽设计的帽子(上图),和她戴着自己设计的帽子所拍摄的肖像。

图1.48 好莱坞电影《我们跳舞的女儿们》（1928年）中所体现的装饰艺术风格是当时电影的典型场景。

图1.49 装饰艺术风格时期的服装设计（上图）与陶瓷设计（下图）。

舞团所上演的《天方夜谭》。这次成功的"跟风"使波埃利特成为"装饰艺术风格"运动中一位重要的设计师，也为"装饰艺术"（Art Deco）在两个最具艺术气质的国度的结合中融入了民族性的特色，使这一风格日渐成熟。"新艺术"奢华的、不对称的雕刻，被更为拘谨的线条和各种各样"新古典主义"的符号，如垂花饰、花环、有凹槽的柱子、形式化了的花卉所代替，巴洛克式和卷形变得流行。

但事实上，影响装饰艺术风格的不仅是俄国芭蕾舞团，立体主义艺术和来自非洲、亚洲的艺术风格都对装饰艺术产生了重要的影响（图1.48，图1.49）。"如果说，装饰艺术风格的外形特征来源于立体主义，那么，它的色彩特征则来源于俄国芭蕾——这才真正是当时的一个时代现象。"[89]立体主义的直线特征一改新艺术运动的娇柔曲线，并和20世纪20年代的流行情调相结合，产生了特殊的形象和风格。这种影响不仅体现在雅克·杜塞工作室的沙龙里所悬挂的立体主义绘画中，更体现在"收藏者馆"中的屋顶壁画和每一件展品之中。

从装饰艺术风格的发展历史中可以看出，当艺术作为设计最重要的资源发挥作用时，很少以单一的面貌出现。常常是诸多艺术流派、风格、艺术现象和艺术家之间所产生的综合力量在发挥作用。更多的时候，丰富多彩的艺术文化并不一定从形式上直接赋予设计以物质的形象，而是成为设计艺术取之不尽的灵感和资源。

5）设计对艺术的影响

反过来，设计活动或设计作品也成为艺术家创作的借鉴甚至模仿的对象。毕竟，艺术的对象是人类的生活以及对生活的理解。而设计活动则贯穿了整个人类活动，并通过技术革新不断改变着人们对世界的观察方式。

一方面，设计材料和生产方法常常为艺术家所青睐，用来革新艺术的创作手法甚至产生新的艺术门类。例如手工艺中的木工、纸艺、陶瓷、金属工艺、印刷工艺等传统的设计手段，或者广告、多媒体等现代设计技术均被艺术家用来表达新时代的艺术观念。另一方面，由设计而产生的文化观念和哲学思想也为艺术所关注，并成为艺术家探讨和表达的重要内容。尤其是在被称为"读图时代"的消费社会中，设计文化里所包含的物质欲望和新的伦理关系，以及不断延伸的物质生活的触角所带来的新的时空关系和时间体验，都成为当代艺术所关注的核心内容之一。

诸如波普（POP）艺术、后现代艺术等现代艺术流派，都直接受到了设计现象和设计活动的启发和影响。随着科学技术的

不断发展,新的媒体和新的产品形态会不断地出现,人类观察世界的方式和对生活的理解还会不断地发展和变化,艺术也将不断获得新的使命和生命。

2. 设计的科技化特征

"马镫……它立即使白刃战成为可能,而这是一种革命性的新战斗方式……很少有发明像马镫那么简单,但在历史上起过像它那样的触媒作用。""马镫在西欧引起了军事—社会一系列改革"。

——小林恩怀德[90]

1)设计与发明

尽管我们通常认为设计与发明之间有一条界线,但这条界线实在是非常微妙且模糊。有人认为"应该把设计与发明或发现区分开——发明和发现往往是在设计之前";"设计既不是发明也不是发现,而是巧妙地运用已经知道的概念和实践,创建新的有更高价值的结合体"。[91]

如果这样的话,瓦特的蒸汽机是设计还是发明?他明明是"巧妙地运用已经知道的概念和实践,创建新的有更高价值的结合体"。如果这样的话,"比基尼内衣"是发明还是设计?"马镫"(图1.50)是设计还是发明?

"发明"其实是我们给予那些杰出创造物的溢美之词,"发明家"是我们赋予杰出设计师的特殊称谓。发明就是设计!如果说它们之间存在着一条界线的话,这条界线并非是在一个个的物之间,而是在一个物被创造的过程中出现。也就是说,任何一个物的创造过程,尽管不一定包括发明过程(不一定带有超常规的功能上的创造性),但缺少不了设计过程;而真正的发明,则必须通过设计过程和设计思维方法才能实现。

2)设计与技术

斯泰芬·贝莱在《艺术与工业》一书中认为:"设计出现在艺术与工业的交汇处,出现在人们开始对批量生产产品应该像什么样子做出决定之时。"[92]这个定义是把设计看作为随着工业化批量生产而出现的一种职业和活动,即通过工业化生产与艺术的联合,为批量化生产的工业产品确定某种功能性和结构性的形式。

【作为基础的技术】

在人类社会漫长的变迁之后,今天的人类仍然能够了解到过往的人类经历,很大一部分的答案是考古学家从遗留下来的人造物中寻找到的。"技术和人类自身是同样古老,因为在我们

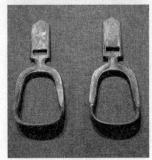

图1.50 昭陵六骏"白蹄乌"身上飘逸的马镫以及唐代马镫实物(西安碑林博物馆、陕西历史博物馆藏,作者摄)。魏晋时期出现实战化的马镫,彻底改变了战争的形态,使得真正的骑兵冲击战术成为可能。

研究化石遗迹时,只有当我们遇到使用过被制造的工具的痕迹时,我们才能肯定我们是在研究人类。"[93]

技术包括生产用的工具、机器及其发展阶段的知识,它是生产力的一种主要构成要素。设计师依靠现实的材料和工具,在技术条件的限制和技术文明的影响下,进行着生活方式的创造。设计根植于时代的社会生活,形成了设计师所必须掌握的知识基础,并不断改变着设计者对设计观念和设计方法的理解。

因此,技术对设计创造产生的影响是直接和必然的。设计在工业革命后才形成真正的产业规模,这使我们不可避免地思考设计与科学技术之间深刻的关系。1785年,瓦特推出更高效的蒸汽机,彻底改变了人类的技术世界。以此为分水岭,社会生产能力空前提高,科学技术的研究也呈现出新面貌。在这之后,工业技术的发展极大地改变了设计的面貌,甚至在一定的时期内和一定的专业内成为设计的主要创新动力。

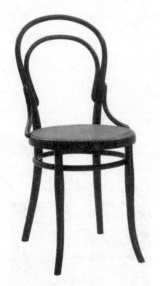

图1.51　索涅特(Michael Thonet)设计的第14号椅子(1859年)是历史上最成功的家具设计之一。

【作为"燃料"的技术】

正是由于发明了弯木与塑木新工艺,在19世纪中叶才产生了非常成功的索涅特椅子(图1.51),它作为第一种销售量超过百万件的产品至今仍在生产;正是因为各种优质钢材和轻金属被应用于设计,才出现了1851年"水晶宫"博览会展厅这样采用标准预制单元构件的建筑(图1.52);正是空气动力学的发展,才使流线型设计成为一时之风尚,相似的是20世纪60年代对太空技术的梦想和自信带来了未来主义的装饰和服装风格(图1.53,图1.54);同样,也正是钢筋混凝土的发明和电梯的出现才使高层建筑成为可能。

而计算机的出现更是给予了设计全新的方法和目标,同时带来了更多的课题和设计专业。例如美国麻省理工学院的一组建筑师和计算机科学家于上世纪70年代便开始实验各种形式的基于计算机的可参与性设计手段。这些新的设计方法对传统的设计角色模式提出了挑战,打破了建筑师和非建筑师之间的职业壁垒。作为这些实验的一部分,已经设计出了一种被称为建筑训练者(Architrainer)的计算机程序,"它可以模拟一名建筑师与一名假想客户的对话,在对话过程中建筑师将不得不'加入'客户的思考过程并按客户的观点来审视这座建筑"[94]。可以说,以科学技术为基础的技术革命导致了20世纪各种设计思潮的产生,同时为设计的发展打开了广阔前景。

3)设计与科学

设计学通常被认为是自然科学和社会科学结合的成果。因为物理学、数学、植物学、矿物学等自然学科的发达,无疑为设

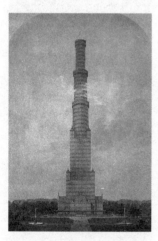

图1.52　水晶宫博览会后为了利用水晶宫的建筑材料举办了一次设计竞赛。在竞赛中,有人提出建造一个水晶塔。虽然方案没有被采用,但却显示了新材料和新技术的特点。

计的发展提供了坚实的技术支持，也为设计理论的发展提供了严谨细致的理论支撑。因此，设计学的研究方法也越来越科学化。设计管理学、设计计量学、设计工程学、设计结构学、设计材料学、设计方法论、控制论、设计心理学、人类工效学等学科在设计领域的发展，使得设计学科更加理性也更加严谨。它们和设计哲学、设计社会学、设计史学、设计教育学等一起构成了设计学科的基本内容。因此，设计研究涉及众多的学科领域，设计的发展和设计学的建立都是以一系列现代科学理论的整合为基础的。

随着设计学科的不断科学化，人们对设计学科予以越来越多的关注，设计发展成为一门科学的趋势显得顺理成章。马克思就曾经这样呼吁过："达尔文注意到自然技术史，即注意到在动植物的生活中作为生产工具的动植物器官是怎样形成的。社会人的生产器官的形成史，即每一个社会组织的物质基础的形成史，难道不值得同样注意吗？……技术学会揭示出人对自然的能动关系，人的生活的直接生产过程，以及人的社会生活条件和由此产生的精神观念的直接生产过程。"[95]

西蒙栋（Gilbert Simondon, 1924—1989）因此呼吁要发展一种新型知识："技术学"或"机械学"。它并不理所当然地属于工程师的知识范围，因为工程师所关心的是技术的整体；它也不属于工人的知识范围，因为工人关心的是技术的部件。这个专业需要的专家既要懂得技术的单个分子，又要能够把技术作为具体化的过程来把握。[96]很显然，马克思和西蒙栋所说的"技术学"并不仅仅是一个科学技术的范畴，"技术学"和设计学有相近的研究内涵与哲学上的意义。在工程师和工人之间能很好地调节整体和局部的专家，也正应该是设计师。由于设计学既具有"技术学"的科技内涵，又富有充分的艺术价值，因此设计学在后工业社会中似乎可以成为"一向各自单方面发展的科学技术文化和人文文化之间一个基本的和必要的链条或第三要素"[97]。

因此，1969年由赫伯特·西蒙正式提出了设计科学的概念。设计科学的产生表明设计除了对科学技术成果的具体应用外，在方法论上也有了进步，建立起了完整的科学体系。科技的发展在为设计提供新的工具、技法、材料的同时，带来了学科的综合、交叉以及各种科学方法论的发展，同时也引起了设计思维的变革，从而引发了新的设计观念与设计方法学的研究。赫伯特·西蒙这样评价设计科学："如果我已经为此种见解提出充足的理由，那么我们就可以做出这样的结论：在很大程度上说来，对人类最恰如其分的研究来自设计科学。设计科学不仅要作为

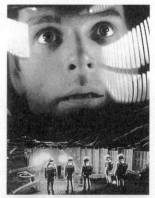

图1.53　库布里克（Stanley Kubrick）1968年拍摄的电影《2001太空探险》（2001: A Space Odyssey）成为那个时代太空幻想的象征。

图1.54　1966年的夹棉滑雪衫，法国设计师Michele Rosier设计。

一种技术教育之专业部分,而且必须作为每一个接受自由教育(人文教育)的公民所应学习的核心学科。"[98]

课后练习:什么是设计?

要求:以"什么是设计"为题,采访十位以上的非设计专业人士:可以是家人,也可以是素不相识的人。请他们回答"什么是设计"。记录下他们的答案和表情等当时的反应,再加上自己的分析与感受,写成一篇一千字左右的文章。有条件的学生可以采取DV摄像的方式,将采访拍摄下来。

意义:了解非专业人士的意见可以使自己对设计的观点不再局限于专业学习的限制中,不同类型的人对设计有不同的理解,这有益于加深和拓展学生对"设计"一词的理解。同时,可以了解社会中各个阶层对"设计"到底是如何认知的。

误区:部分学生把这个作业看得过于简单,敷衍了事。随便杜撰出十几个莫须有的被采访者,每一句话草草交代,没有环境、时间、背景以及当时的情境。

示范作业一:南京艺术学院设计学院学生孙翀裕的习作(图1.55)。

示范作业二:南京艺术学院设计学院学生梁潇、马智超、武薇等作业的汇编,有删改。

与"设计"同行
——"什么是设计?"访谈录

窗外,阳光明媚。

室友在晒被子。当他掀起被子的时候,透过窗棂的斑驳光影,我看到,飘浮的尘埃弥漫开来,朦胧之中似乎也别有一番韵味,欣赏之余依稀听到奶奶的声音:"这么脏,躲远点。"

人各不同,感觉也大相径庭。那么,对于"设计",别人又会有着怎样的诠释呢?

一、老妈

记得我采访的第一个人是老妈。

她正在做家务,围着围裙,戴着护袖,双手上下"翻飞",抹布所到之处,灰尘散尽,一切归于宁静整洁。我非常庄重且极其严肃地提出我的问题,希望老妈也能给我一个严肃的回答。谁知老妈瞅我一眼说:"我这不正设计着吗,你还问?""您这也叫设计?"可我话刚出口却想起了格罗皮乌斯的话:设计包含了人的双手创造出来的所有物品的整个轨迹。想想也对,家里凡是老妈收拾过的东西我一眼就能瞅出她的风格。谁说这不是设计呢?

[点评：家人往往是采访的第一目标。住校学生的第一目标则是室友。请尽量避免针对室友的采访，因为他们是你的同学，已经有了一定的专业知识，也许同样做着这个作业，对他们的采访，会失去新鲜感以及鲜活的、意外的答案。同时，由于彼此太熟悉了，他们也不太在意你的问题，会开太多玩笑。事实证明，作业完成不好的学生，多数都是拿室友和同学敷衍了事。]

二、爷爷和奶奶

爷爷是个老海军，当他和奶奶正悠闲地晒太阳时，我的问题不期而至。

奶奶：(一脸愕然)"啥设计？"

爷爷：(胸有成竹)"我们的舰艇就是给设计出来的！"

奶奶："那是科学家的事呗！"

爷爷："反正就是发明创造，这厉害的干不了，就管平时生活用的吧。"

爷爷的话让我想了好久。就我们的专业而言，确实是针对"平时生活"的。飞机和舰船设计确实比汽车和电熨斗设计要"厉害"，建筑和桥梁设计当然比室内和家具设计要"厉害"，但这种"厉害"主要是指工程规模和复杂程度，它们之间有本质的区别吗？

三、表哥

他并没有过多的思考就冲口而出："设计是为了满足人类的贪欲。"

我错愕，因为这是我第一次听到对设计的负面评价，人们往往都是赞颂设计给生活带来的美观与方便。再看表哥，脸上大有"语不惊人死不休"的气势，我主观地抛开了言者或许想要与众不同的表现欲，权当作是真心话。于是我说："可是人的物质条件一好了，必然要追求精神领域的东西，这是再正常不过的呀！"表哥说："所以啊，这就是温柔的摇篮，容易使人沉迷，而不去重视最根本性的物质建设。"

之后，我们又就精神世界与物质世界孰轻孰重展开了讨论，在此不赘言。想说的是关于他理解的设计概念这一块儿，我是不能认同的，设计这个行业被我国改革开放的春风吹拂得红红火火，由此可见，经济基础上去了，人们就会向更高层次追求，否则，社会就无法进步。这样的话稍显"大"了一些，然而又确实有它的道理。落实到具体实施上，我们只要注意到一点，就是设计，是要以人为本，但不能过多地强调人而不考虑社会背景、环境、人文等重要因素，过度的"人性化"会丧失掉物体本身的形式语言，也会丢失掉我们珍贵的历史文化与民族特点，到那时，设计将不再是我们高层次的精神追求，而真的会仅仅成为人类

图1.55 示范作业一：DV是完成这个作业的最好方式之一，非常生动并能捕捉到文字难以描写的一些镜头。但并不是每个学生都有这种条件。而且，常有采访过程流于形式的现象出现。有的学生仅将拍摄的镜头不加处理地交上来，如果能像上面这位同学那样作一定的剪辑，则效果更好。

满足贪欲的方法。

[点评:该作业还有一种情况,就是学生一个人也没有采访,但精心编造了十个被采访者。由于是虚构的,这十个人往往非常典型,互相之间类型从不重合,每个人的采访都能体现出一个重要的观点。如果能把这种虚构的文章写得生动和有意义,也非常不容易。但就失去了采访中那种来自生活的真正的活力和新鲜感,失去了这个过程的价值。建议切勿虚构,更不要用每人一句话来敷衍了事。]

四、郑先生

男,46岁,学历不详,现为瑞金北村某水果摊的摊主。

要不是做这次报告作业,我也许永远也不会和这位我一直购买其水果的摊主聊天——我甚至刚刚知道他的姓氏。为了完备这一份调查报告,同时也满足自己的好奇心,我很想知道一些所谓的"小人物"对于设计的理解,他们也许没有华丽的辞藻或者深刻的思想,但是可以从另一个侧面带给我们平实质朴的启发。

我选择摊主稍清闲的间隙,礼貌地向他请教了姓氏,并提出了我的问题。摊主郑先生脸上显示出茫然的表情,我见他不理解,就接着补充到"……例如像产品设计、环境设计、广告设计什么的……你怎么看?",摊主似乎开始明白了一些,咧开嘴笑了起来,说:"我们,我们哪里需要这些洋盘啊!老老实实把日子过过好就得了。"我说:"那也不一定啊,现在像您这样做生意的老板也兴个店面包装设计啊,家里头装潢设计啊什么的。"此时老板看到有客人来了,身体向电子秤旁边挪动,一边有口无心地说:"哎呀,那些个设计都是给有钱人准备的唉,我们要有什么用呢,再说也没的钱唉(苦笑),等有钱一定要把家里头好好搞搞。"

是呀,许多人把设计看成是一种奢侈品——"饱暖思淫欲,然后思设计"——是一种马斯洛所说的高级需要。殊不知,设计是无处不在的,即便是"饱暖"和"淫欲",也是要好好设计一下的。不过,想到这一层,也太难为那位摊主了。

五、老李

男,57岁,学历不详,瑞金北村街口书报亭老板。

和老李的交谈具有波折性,老板一开始以为我是来买报刊的,显示出极大的热情。等我说明来意后,他眼里的光一下就熄灭了,爱理不理地"哼""啊"几句。直到我掏出南艺的学生证时,他又一下激动起来,说:"你是南艺的啊,我家妹妹的小孩儿也准备考南艺唉,他(她)今年考设计,啊好啊,像你们以后出来赚钱不得了唉……装潢蛮好赚的吧,我家楼下一个装潢队,一

年最少几十万,吃香得很噢……现在坐办公室没的意思……就是唉……搞设计好……搞设计好……"

老板侃得很高兴,眼睛中仿佛看到设计人员每年拿到的大把钞票,金光直冒。我觉得意兴阑珊,于是关上录音笔,在他的兀自聒噪中溜走了。但他所说的话,恰恰体现了普通人对设计这个词,这个专业的认识。在很多人眼里,设计就是个挣钱的工具罢了。

……[由于篇幅的关系,省略了第六至十采访片段。]

这是一个阳光灿烂的日子,兜里揣着笔记本,我漫步街头,搜寻着我要问的他或她。

风很暖、很柔,掠过每一张面带微笑的脸。今天是情人节,恋人们相互依偎,甜甜蜜蜜。当我走过一株许愿树时,我突然觉得这个访谈没有必要再进行下去了。看着满树写满情话的丝带迎风摇曳,看着路边修葺一新常年葱郁的行道树,看着满眼色彩斑斓洋溢着浓浓暖意的人流,我感到设计随处可见——它并不高贵,也不神秘。

它就在我的身边。

第三节 设计的分类

一、设计分类的困境

【数量带来的困境】

与我们设计学教材中对设计精确分类相反的是,如果我们不以现存的设计专业为分类标准,而纯粹考察物的性质的话,设计几乎无法分类。专门研究视觉感知的心理学家埃温·彼埃德曼(Irving Biederman)曾经估计过一个成年人至少拥有30 000件供其使用的各种物品。[99]

这听起来似乎不可思议,然而,只要某个早晨一觉醒来,看看身边的环境,想想要做的事,我们便不再怀疑这个数字。"在我工作的那个房间里,在数累之前我能数出超过一百个专门的物件(图1.56)。每一个都很简单,但都有自己的操作方式需要掌握,因为它们都是被分开设计的且各司其职。"[100]——唐纳德·诺曼(Donald A. Norman)这样回忆他生活的一个片段。订书机、回形针、剪刀、信笺、裁纸刀、大头针、易贴纸、胶带、钢笔、沙发、墙纸等,这些产品拥有不同的功能、形式,同时产生于各式各样的出发点。让人更加困惑的不是它们的种类,而是产品本

图1.56 英国设计博物馆展出的影响本国人生活的经典设计(作者摄)。当这些我们习以为常的日常生活以类似方式被集体呈现时,我们才惊讶地发现它们的数量远比我们感受到的更多,也更复杂。

图1.57 维也纳设计小组 AWG_Alles Wird Gut 设计的 turnonurban sushi 是一个可以拼接组合的生活区域。此类设计的意义并非在于多功能,就好像铠甲的设计一样(介于服装和工具之间的设计),它们都体现了生活中的物存在于一个统一的相互关联的环境之中。

身的"进化"。

【变量带来的困境】

在对设计进行分类时所产生的困境并非仅仅因为物的种类之丰富,更多的是因为物的形态的快速变化、物之间关联的模糊以及设计在非物质文化领域的开拓。物的形象在人的面前像电影一样不断更迭,如万花筒般变幻着神奇的颜色,也变换着自己所扮演的角色。"在都市文明里,一代一代的产品、机器或新奇无用的玩意儿,层层袭来,前仆后继,相互取代的节奏不断加快;相形之下,人反而变成了一个特别稳定的种属。"[101] 被鲍德里亚称为"朝生暮死"的物世界以其分类标准的多样化和形式发展的迅猛而似乎无可分类,这样的分类甚至"比选择abc字母顺序好不到哪里去"[102]。

而随着消费文化的出现,以及文化产业的发展成熟,设计的结果未必以物的形态出现。那么,究竟以怎样一种标准对设计进行分类呢?这样一种困惑正体现了设计的特点:它更多地通过动词的释义而呈现出抽象的共性,而非通过名词的解释来确立设计的类型。

即使是在一个狭小的范围内——例如已为人所熟悉的艺术设计的各个专业之间——设计的分类也仍然存在着困难和误解。随着设计学科的发展和设计内涵的不断扩充,任何设计的分类都不是永远适用的。例如在艺术设计的领域内,从来都存在着"混沌"的区域。许多设计作品受目的的限制或创造力的推动而不断地突破各个专业间的界限:一座建筑,它可以和家具或者交通工具融为一体(图1.57),或者像电影《银翼杀手》(Blade Runner)里那样将建筑和多媒体的广告载体合为一个完整的系统(图1.58);一件服装,也可以负担起许多产品的功能甚至失去其本来的面目(如铠甲)(图1.59)。因此,设计的类别在这里显得模糊不清。更加让人困惑的是,设计一词所指的并不仅仅是物质对象。

二、设计的类型

图1.58 电影《银翼杀手》(Blade Runner)里对未来建筑的描写充满了幻想,但也未尝不是对社会生活的某种客观写照。和建筑结合在一起的影像媒体体现了在设计中所存在的现实,那就是这个时代的图像化趋势。

对设计进行分类,首先要面对的难题就是"设计"的词性。一般意义上对设计的分类都是建立在名词性"设计"的基础上所进行的专业类型划分。研究者像医院划分科室一样,希望将设计分为不同的专业。因此,形成了在不同学科中较为详细的专业分类。这种专业分类有益于一些专业研究的细化和深入,更有利于学校教学的便利。但从学科的角度对设计进行分类还

鲜有人问津。本书尝试着从设计的名词性和动词性两个方面来对设计进行初步的分类。

首先,当"设计"作为一个动词时,可以分成以下几种类型:
(1)生活中的设想与计划;
(2)产生物质形态的设想与计划;
(3)产生精神影响的设想与计划;
(4)被商业化的设想与计划。

这四种设计的类型是相互关联的,并且是一个从普遍到特殊的过程。任何生活中的设想与计划都有可能转变成物质的、精神的或物质和精神的结果。而在这些活动所产生的影响中,被用于商业利益的结果最接近于我们通常所说的名词意义上的"设计"。

从名词的角度看"设计",它包括:
(1)非物质的秩序设计;
(2)工程的秩序设计;
(3)艺术的秩序设计。

非物质的秩序设计包括军事指挥、政治和经济管理、策划以及生活中的普通谋略等抽象意义上的"设计"所带来的结果或结局。工程的秩序设计包括交通设计、飞机设计、船舶设计、机械设计以及建筑、产品、服装等设计中的工程设计。艺术的秩序设计则包括建筑设计中的艺术设计以及通常所说的艺术设计专业中的诸种设计类型。

图1.59 铠甲是一种类型模糊的设计,设计师既要考虑到铠甲作为武器的防护性,又要考虑到其作为服装的适体性。

三、艺术设计的类型

随着艺术设计学科理论和实践的不断发展,设计学的学科内涵和专业区分也在不断地发生着变化。不仅设计院校的专业门类在"与时俱进",从染织、装潢、装饰等少数几个专业演变成分工精细的专业门类;就是在同一个专业内部,其学科内涵以及各专业之间的关系也在不断发生着变化。

一般说来,多数专家学者把设计分成平面设计、立体设计和空间设计。此外,还有一种观点是将设计归纳为视觉、产品、空间、时间和时装设计等五个领域,把建筑、城市规划、室内装饰、工业设计、工艺美术、服装、电影电视、包装、陈列展示、室外装潢等许多设计领域系统地划分在不同的五个领域之中。也有设计师和理论家倾向于按设计目的不同,将设计大致划分成:为了传达的设计——视觉传达设计;为了使用的设计——产品设计;为了居住的设计——环境设计三大类型。不管是哪种分类,都力图合理地分清艺术设计各行业之间的关系,但显然都有矛盾

和遗漏的地方。在此,以五个方面的设计分类力图标示五种差异较大的设计类型:

（1）产品设计（工业产品设计；手工艺产品设计）。

（2）环境设计（城市规划设计；建筑设计；室内设计；装饰艺术设计：装饰绘画、装饰雕刻、装饰工艺品）。

（3）服装设计（染织设计；服装设计：成衣设计、时装设计；配饰设计：首饰设计、箱包设计、鞋袜设计）。

（4）视觉传达设计（广告设计：平面广告、电视广告、CI设计、包装设计；多媒体设计：网页设计、游戏设计、软件界面设计；动画设计）。

（5）服务设计（会展设计；活动策划；仪式设计）。

1. 产品设计

傅抱石在其1935年编著的《基本图案学》中把现代工艺分成两大类,一是艺术的工艺,二是产业的工艺。艺术的工艺追求产品的微妙的趣味性,因而,"……一般大众,与之殆无交涉。其结果,制作上亦势必一物一物成功,成为'手艺的'。"而产业的工艺"依生活（衣食住）必需之见地,标榜普遍性。科学为基,其制作,亦为机械的多量生产"。[103]

从今天的角度来看,虽然"艺术的工艺"和"产业的工艺"这两个术语已经不适应今天学术研究的需要,但它们之间的对应关系仍然存在于产品设计中。工业产品设计对应于产业的工艺,手工艺产品设计对应于艺术的工艺（图1.60,图1.61）。正如傅抱石所说:"工艺之中,尤以产业的工艺需要迫切。"自工业革命以来,现代工业生产就一直保持着生产领域的主导地位,是国家的立足之本。工业产品设计也成为艺术设计中最重要的行业和学科之一,为国计民生做着巨大的贡献。

但这并不意味着手工艺产品设计就完全失去了价值和市场。手工艺中所包含的手工痕迹和产品之间的差别性所带来的"自然之美"是工业产品难以企及的。因此,一方面,由于市场阵地的大部失守,与传统手工艺全面担负日常生活所需的那个时代的作品相比,现代手工艺作品更加艺术化;另一方面,现代社会的多元化以及工业产品本身的弱点又给了现代手工艺新的道路——这条道路尽管狭窄但却与众不同。就好像通衢大道之间的蜿蜒小路,尽管效率不高却也总有人愿在曲径通幽处看烟火人家。此外,手工艺产品设计本身对于工业产品设计而言,不仅具有互补性也具有启发性。在意大利和斯堪地那维亚的产品设计中所蕴含的原创性和亲和力,应该说和这些国家与地区的艺术传统和手工艺传统是分不开的（图1.62）。

图1.60 福特T型车是汽车设计也是产品设计领域的一个里程碑,它通过大批量的流水线生产方式制造了普通百姓也可以消费的低价汽车。它那由于千篇一律的外观所带来的失败同样也是一个里程碑,标志着汽车从卖方市场走向买方市场。

图1.61 1924年北京葬礼上出现的福特纸车:一方面敏感地体现了当时人们的消费理想;另一方面也有趣地表达了一种工业生产和手工艺生产的特殊关系——手工制造的工业制品。

英国学者赫斯克特曾指出柯尔特手枪虽然是典型的标准化部件生产,但由于要适应不同消费者的需要,在1851年的左轮手枪上还是出现了手工雕刻的装饰。就好像在汽车改装过程中出现的二次创造一样,手工带来的个性特征仍然可以在机械化生产中保持着不可或缺的生命力。

在服装设计和平面印刷等设计中,同样也还保有手工艺的生产方式。但是在工业社会中,只有手工的各种工艺产品还被大量地生产和销售。在更多的时候,手工艺的手段被当作艺术家的表现手法而使用。因此,今天的许多"手工艺人"被称为"艺匠"更为妥当。因为,"艺匠不同于工匠之处在于,他们强调的是作品的美和审美特性,而不是作品的实用性。鉴于此,他们的作品容易被手工艺品收藏家和收藏装饰艺术品的博物馆所收藏。"[104]

图1.62 传统手工艺的方法和工具仍将流传下去。虽然它们所创造的手工艺时代已经结束了,但手工艺的文明不会结束。

手工艺产品的这些优点也决定了它不能满足工业时代消费者的需求。这也是为什么威廉·莫里斯的手工艺情节导致他的作品最终成为昂贵的收藏品而不属于劳动人民的原因。工业产品设计经过近一百多年的发展,在自身带来无数问题的同时,也毫无疑问地成为满足人类生活需要的最重要的生产和设计方式。赫斯克特对工业设计作了这样的定义:"工业设计是一个与生产方法相分离的创造、发明和确定的过程,它包括对各种因素通常是矛盾因素的分析,并最终以三维形式的面貌出现。它的物质现实性能够通过机械手段进行大量的再生产。因此,它尤其与1770年左右英国产生的工业革命开始的工业化和机械化相联系。"[105]

产品设计的类型非常丰富,除了与日常生活息息相关的家用电器、日常用品、家具,交通工具等之外,军用产品设计和机械设计等也属于此种设计类型。

2. 视觉传达设计

"视觉传达设计"一词于20世纪20年代开始使用,正式形成于60年代。"视觉传达设计"简称"视觉设计",是由英文"Visual Communication Design"翻译而来。但是在西方,普遍仍使用"Graphic Design"一词。英文"graphic"源于希腊文"graphicos",原意为描绘(drawing)或书写(writing),通过德语"Graphik"转用而来。视觉传达设计在国内曾被称为商业美术或印刷美术设计,当影视等新影像技术被应用于广告等领域后,才改称视觉传达设计。在西方,有时也称之为信息设计(Information Design)(图1.63)。

"视觉传达设计"一词的优点在于,它可以比较好地包容

图1.63 上图为北京某商场的男女卫生间标识,下图为北京某公共场所的指示牌,它们均用视觉符号来发号施令(作者摄)。

图1.64 服装同样具有强烈的信息交流功能。除了用服装表达社会地位外，如图中所示的服装通过文字（"祭"）给人留下了深刻的印象（作者摄）。

图1.65 英国服装设计师哈姆耐特（Katherine Hamnett）设计的著名文化衫"58%的人不想要潘兴（导弹）"成为冷战期间的一种民间政治宣言。图为她和撒切尔夫人在一起。

"商业美术"或者"装潢"一词所不能包含的各种新媒体形式，尤其是在广告、网络、动画等新的多维视觉方式出现以后。但缺点同样也在于这一点，因为毕竟大多数艺术设计都带有"视觉传达"的目的和效果。例如在后现代主义建筑师文丘里所设计的建筑中，建筑也被赋予了信息传播的功能。服装则更是发挥着印象整饰（戈夫曼）的作用，着装者不断通过服装向他人传播着信息（图1.64，图1.65）。但是，"视觉传达设计"是以视觉传播和信息交流为唯一目的的艺术设计类型。

现代视觉传达设计是以招贴画为中心的印刷品设计发展起来的。从二十世纪二三十年代开始，摄影图片逐渐被用于招贴等视觉设计中。机械复制时代的到来为人类社会带来了一个视觉图像极为丰盛的时代，这个时代通常被称为"读图时代"。1946年美国和英国开始播放黑白电视节目，1951年美国正式播放彩色电视节目。动态的影像技术的革命开拓了视觉设计的新领域。到了80年代，随着电脑辅助设计（CAD）技术开始在世界范围内普及，新的设计软件层出不穷，新的设计方法应运而生，视觉传达设计也产生了新的面貌。

在"读图时代"的社会机遇中，视觉传达设计不断被注入新的生命养料，也在不断发生着深刻的变化：传达媒介由印刷、影视向多媒体领域发展；视觉表达方式由二维为主扩大到三维和四维形式；信息传播方式从单向信息传达向交互式信息传达发展。可以预料的是，视觉传达设计将是艺术设计中变化最频繁的设计类型之一。

3. 服装设计

当夏娃听信谗言而误食智慧树上的果实后，突然发现自己是光着身子的。在这事发生之前，她和亚当并不觉得赤身裸体有什么不好。可是现在他们觉得羞耻，就拿无花果树的叶子编成裙子来穿。上帝发现他们偷吃禁果后就将他们赶出了伊甸园，人类世界由此而诞生——如果站在圣经的立场上，服装便是人类的第一件设计作品（图1.66）。

但服装的起源并非仅仅因为遮羞，而更多的是为了抵御寒冷或吸引异性。大约在5万年前的旧石器时代，人类就会制作和使用针。1933年，在北京周口店龙骨山山顶的洞穴里，发掘出来一枚骨针。这种针是用细骨制作的，长82毫米，直径3毫米，针身略弯，表面光滑，尖端锋利，针孔也很清楚，是用尖利的器物挖出来的。这是迄今在中国缝制工艺史上发现的第一枚骨针，它说明在18000年前，中国的原始人已经可以缝制相对比较精细的服装了。在此之前，原始人已经会用树叶、羽毛、兽皮等材

料来制作简单的衣服,并能用兽牙、贝壳等制作朴素的装饰品。

像所有其他的人类造物一样,服装产生伊始基本上都是为了满足功能的需要。服装的保暖性、遮体性是服装设计中考虑的要点。直到今天,在市场化的服装设计中,也不能不考虑服装在功能方面的要求,尤其是在一些特殊的服装类型中(如军装和工作服等)。

但就像其他的人类造物一样,服装的功能性要求虽然从未消失,但却受到其他因素的影响而产生了越来越丰富的面貌。仪式性的要求使得服装经常以非功能甚至有悖于功能的面貌出现,向世人展示着服装的宗教价值和社会价值。而在最日常的生活场合中,服装也发挥着"整饰"人们的外貌以给他人留下"印象"的作用。在不经意间,服装在交流者中传达着各种微妙的信息:着装者的社会地位、生活方式和生活态度以及他(她)现在的心情,还有他(她)究竟想给别人留下一种怎样的印象。因此,服装设计师不仅需要具备设计技术素质,还需掌握人们的社会心态、消费心理、民风习俗等社会文化知识。

图1.66 阿尔布雷希特·丢勒(Albrecht Durer)的名作《亚当与夏娃》(1507),表现了服装产生于自我意识萌动之初。

服装设计的具体工作包括服装的外部轮廓、造型、内部结构和局部结构设计,还包括服装的装饰工艺和制作工艺设计。服装设计除了有关服装的设计外,还包括装饰品设计。耳环、项链、别针和戒指等首饰和帽子、手套、皮包和围巾等配饰的设计都是服装设计中的重要内容。

4. 环境设计

一般理解,环境设计是对人类的生存空间进行的设计。环境设计通过对自然因素、人文因素和科技因素的综合考虑而创造了与人类密切相关的生存空间(图1.67)。因此,环境设计有赖于人影响其周围环境的能力,赋予环境视觉秩序的能力,以及提高人类居住环境质量的能力。

环境可以分为自然环境与人工环境,自然环境通过设计改造便成为人工环境。人工环境按空间形式可分为建筑内环境与建筑外环境;按功能可分为居住环境、学习环境、办公环境、娱乐环境和商业环境等。环境设计的类型一般可以分为城市规划、建筑设计、室内设计、景观设计和公共艺术设计等。

图1.67 北京天坛公园内的建筑。

1)城市规划设计

城市规划是指影响城市建设和发展的综合战略部署。它通过对城市区域的经济分析,城市土地的利用和工程建设的实施,达到城市物质环境的协调发展。通过建设安全、健康、便利、舒适的城市环境来给城市人民现在及未来的生活和工作提供良好的条件。城市规划指导和控制城市土地使用、空间布局,布置各

图1.68 俯瞰巴黎。传统的城市规划主要关注城市地区的实体特征(作者摄)。

项物质要素,是城市建设和管理的依据。

传统的城市规划主要关注城市地区的实体特征(图1.68)。现代城市规划则试图研究各种经济、社会和环境因素对土地使用模式的变化所产生的影响,并制定能反映这种连续相互作用的规划。因此,城市规划设计必须将现实性和预测性有机地结合起来。尤其是在人口集中、工商业发达、污染严重、城市发展规模急速扩大的现代城市中,要妥善解决交通、绿化、污染等一系列有关生产和生活的问题。城市规划的内容一般包括:研究和计划城市发展的性质、人口规模和用地范围,拟定各类建设的规模、标准和用地要求,制定城市各组成部分的用地区划和布局,以及城市的形态和风貌等。

国际上对城市规划的研究非常丰富。布瑞·麦克劳林(Brain Mcloughlin)和乔治·查德威克(George Chadwoick)于1960年代提出了城市规划的"系统理论"(Systems Theory)。此外,1970年代国际上还出现了"理性规划理论"(Rational Process Theories of Planning)、"西方马克思主义和批判理论"(Marxism and Critical Theory)和"规划师作为倡导者理论"(Planners as Advocates)。在1980年代之后,还出现了"新右翼规划理论"(New Right Planning)、"实用主义理论"(Pragmatism)和"后现代主义规划理论"(Postmodern Planning)等。城市规划理论的丰富性和意识形态性说明了城市规划与自然环境之外的政治、经济等因素有着密切的联系。城市规划是一个各种矛盾相互交织的、相当复杂的社会研究过程,需要在实践中不断完善其理论。

2)建筑设计

建筑设计是指对建筑物的结构、空间及造型、功能等方面进行的设计,包括建筑工程设计和建筑艺术设计。建筑是历史最悠久的人类造物之一,也是人工环境的基本要素。无论是原始人居住的巢穴,还是现代化的摩天大楼,建筑设计无不受到自然条件、社会经济、科学技术、意识形态和民族传统文化的综合影响。

建筑的类型主要有民用建筑设计、工业建筑设计、商业建筑设计、园林建筑设计、宗教建筑设计、宫殿建筑设计、陵墓建筑设计等(图1.69)。建筑的功能、物质技术条件和建筑形象,即实用、坚固和美观三个基本要素,构成了建筑的基本目的和要求。建筑设计师的主要工作就是要处理好这三者之间的关系。

建筑是艺术与技术的密切结合,体现了多学科交叉的综合性特征。因此,建筑设计不仅要满足人们对建筑的物质需要,也要满足人们对建筑的精神需要。在实用与坚固的物质

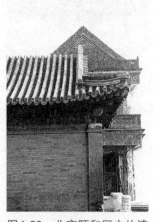

图1.69 北京颐和园内的清朝建筑(作者摄)。

基础之上，建筑的美观性成为建筑个性的重要特征。在哲学和美学思想的影响下，现代建筑出现了纷繁多姿的面貌。涌现出新粗野主义（NeoBrutalism）、高技派（HighTech）、后现代主义（Post Modernism）、新现代主义（NeoModernism）、解构主义（DeConstruction）、绿色建筑（Green Building）、新陈代谢派（Metabolism）、新乡土派（NeoVernacular）等各具特色的设计观念、设计风格与设计流派。

3）室内设计

室内设计，即针对建筑内部空间所进行的设计（图1.70）。具体地说，是根据室内空间的状况与功用，运用各种材料和技术手段来进行艺术处理，创造出功能合理、美观舒适、符合使用者生理与心理要求的室内空间环境的设计。

室内设计是从建筑设计脱离出来的设计，室内设计最初也为建筑师所主持。随着室内装饰艺术的发展和设计师职业的细分，室内设计在二十世纪六七十年代之后逐渐作为一个专门的职业而出现。但不管什么时代，室内设计创作将必然受到建筑的制约。因而，一方面部分建筑师也承担着室内设计的任务；另一方面，室内设计师常常需要与建筑设计师进行合作，更加合理地创造室内空间。

室内设计所针对的内容主要有装修的式样、室内建材、家具、装饰艺术品及摆饰陈设、织品（窗帘、垫衬）陈设、灯光照明等等。室内设计是总体概念，不仅仅指室内装饰。室内设计包含四个主要内容：一是空间设计，就是对原建筑提供的内部空间进行改造、处理，按照人对这个空间形状、大小、形象性质的物理和心理要求，进一步调整空间的尺度和比例，解决各部空间之间的衔接、对比、统一等问题；二是装修设计，对空间围护实体的界面（如墙面、地面、天花板等）进行处理，即对建筑构造体的内露部分进行处理；三是陈设设计，即通过对室内空间的陈设物品（如家具、设施、艺术品、灯具、植物等）进行组织、安排，来构成室内的面貌并烘托室内气氛；四是物理环境设计，主要针对室内气候、采暖通风、温湿度调节、视听音像效果等物理因素给人的感受和反应来进行设计处理。

按照类型来分类，室内设计则可以分为住宅室内设计、集体性公共室内设计（包括学校、医院、办公楼等）、开放性公共室内设计（包括宾馆、饭店、影剧院、商场、车站等）和专门性室内设计（包括汽车、船舶和飞机体内设计等）。不同的设计类型决定了设计的内容和要求。

4）景观设计

景观设计泛指对所有建筑外部空间进行的环境设计，包括

图1.70 两张图分别为1851年（伦敦）和1992年（塞维利亚）世界博览会的室内设计。作为室外符号的树被引入室内空间中，丰富了展示空间的语言表达的内涵。

图1.71 景观设计泛指对所有建筑外部空间进行的环境设计(作者摄)。

图1.72 公共艺术设计的范围广泛,不仅包括艺术雕塑等,垃圾箱、停车架等公共装置由于其公共性,也需要在设计中考虑公众的审美需求(作者摄)。

了园林设计,还包括庭院、街道、公园、广场、道路、桥梁、河边、绿地等所有生活区、工商业区、娱乐区等室外空间和一些独立性室外空间的设计(图1.71)。景观设计学是以现代科学体系的建立和职业的专业化为基础的学科,并逐渐负担起协调土地与人类之间关系的职责。

"景观"的含义是多方面的。首先,"景观"具有作为风景的视觉审美意义,因此有人将景观设计称为风景园林设计;其次,景观设计不仅仅包括园林设计,它还具有关照人类生活的整个栖息地的含义。因此,它的核心问题是解决城市化和工业化及人口膨胀带来的严重的人地关系危机;此外,景观设计还涉及考虑人类的生态系统问题。因此,人与土地的和谐关系问题是景观设计的核心。它包括人类设计改造土地的所有活动,从水利工程到道路与城市绿化甚至农业。

5)公共艺术设计

公共艺术设计是指在开放性的公共空间(相对于封闭性的私人空间而言)中进行的艺术创造与相应的环境设计。这类空间包括公园、街道、车站、广场、机场、公共大厅等室内外公共活动场所(图1.72)。但和景观设计不同的是,公共艺术设计主要是指公共艺术品的创作与陈设。一个城市的公共艺术,不仅是这个城市的形象标志,也是市民精神的视觉呈现。因此,优秀的公共艺术设计不仅能美化都市环境,还体现着城市的精神文化面貌,因而具有特殊的意义。

公共艺术设计像其他艺术设计一样,必然要遵循科学的、政治的和经济的限制与要求。更为重要的是,公共艺术设计必须从人的现实需求出发。因此,公共艺术必然要考虑到人文的尺度。人文精神、人文价值和人文理想的建构成为对公共艺术进行评价的重要标准。理想的公共艺术设计,常常需要艺术家与环境设计师的密切合作。因为,艺术家长于艺术作品的创作表现,设计师则擅长对建筑与环境要素的把握,他们的合作有利于创作出既具有艺术特色,又能与环境相协调的作品。公共艺术设计的创作必然要考虑到作为艺术作品接受者的公众需要,充分重视公众参与的重要性和必要性。

第三章　设计的主体分析

张打铁，李打铁，
打把剪刀送姐姐。
姐姐留我歇，我不歇，
我要回去学打铁。
……
打铁十一年，
拾个破铜铁；
娘要打酒吃，
仔要还船钱。

——湘中童谣

设计师的职业，
如骨相家的职业一般荒谬，
我的眼睛是称量女人感性程度的衡器。

——布莱兹·森达斯《共时的服装》

第一节　人人都是设计师

一、我要飞得更高

"33岁的拉里·沃特斯是来自加利福尼亚州圣佩德罗市的卡车驾驶员。1982年的一天，他坐在后院的草坪椅上，但是一会儿，他就名垂史册了。他将42个气球系在椅子上，手握弹子枪，然后割断了他与地面连接的绳索。他在16000英尺的高空待了两个小时，然后用枪把气球打破，开始降落。"[106]

在每一年的国际航空展上，总有人执着地带上个人制造的飞机前来参展。媒体也总是把"农民设计制造飞机"当成新闻里的趣事。其实，这种行为和小时候用树枝制作弹弓是一回事儿。不管我们愿不愿意，不管我们是否意识到，每个人都在扮演着一个"设计师"的角色（图1.73）。

【能不够】

正如帕帕奈克所说："每个人都是设计师。"日常生活中的

图1.73　照片中的这些人是最普通的劳动者，一辆普通的三轮车、自行车、木板车都被巧妙地安排使用，在狭小的面积上放置了他们做生意的全部家当（作者摄）。这些镜头是我们每天走在街上都会遇见的场景，细细想来，他们难道不是成功地实施了一次设计行为吗？他们在某种意义上不也是"设计师"吗？

每一个人，虽然不像职业设计师那样自觉地进行设计，但在每一个人心中都隐藏着蠢蠢欲动的设计意识。只要看看人们在生活中对器物所特有的、"不安分"的、别出心裁的使用方法，就能看出所谓"劳动人民的智慧"是多么丰富的设计活动。

人们对服装充满个性的搭配穿着，是人类设计意识的天然反应。有人喜爱在旧衣服甚至新买来的衣服上动些手脚，他们离设计师已经相去不远了；让室内设计师头痛不已的是，业主们总要对他们的设计"横加指责"，就好像他们是专家一样。可是，有谁不想"设计"自己的家呢？实在没有条件，至少也要调整一下房间里家具的摆放位置，让孩子在新鲜感中增加一些学习的乐趣；院子里的花花草草、瓶瓶罐罐是要自己用心去经营的。最好再配些清脆的鸟鸣，哪怕是从鸟笼子里发出来的声音；用完的易拉罐怎么办？除了送去回收站，易拉罐被许多人各怀心思地"解构"与"重构"，变成了许多具有新功能的产品……

对日用品进行二次利用是日常生活中人们进行产品设计的一个最直观的例子（图1.74）。人们总能针对那些已经成熟的产品发明出它们的设计师都没有想到的用途：矿泉水瓶的设计师或许会想到水瓶可以反复充灌纯净水，但恐怕想不到它还可以被灌进沙土作为哑铃使用；而在中国的劳动人民中，自行车和拖拉机以及其他的机动车经常被进行五花八门的改装，因为这些产品才是他们最需要的。

"一个物体不论原本的功用为何，往往会有其他别出心裁的功用，如树枝可充当叉子，贝壳可当汤匙。人类制作的器具当然也不例外，回形针就是一例。很少东西像回形针那样，随着形状的改变而有不同的功能。关于回形针的调查和它的起源一样五花八门。根据霍华德·舒弗林（Howard Sufrin）在1958年的调查，每10个回形针就有3个不知去向，而且10个当中只有1个用来夹定纸张，其他的用途包括当牙签、指甲夹、挖耳勺、领带夹、玩纸牌的筹码、游戏的记分工具、别针的替代品，还可充当武器。"[107]

图1.74 对日用品进行二次利用是日常生活中人们进行产品设计的一个最直观的例子（作者摄）。

【未完成】

为了满足普通产品使用者的设计意识，一些设计师甚至主动地将产品的设计活动部分地"下放"给消费者。

例如宜家家居等企业的"DIY"营销理念，就是让消费者"享受"一部分设计和生产的乐趣。通过让消费者自己选择产品的颜色、材料、大小并自己组装甚至完成产品设计与生产的最后一道工序来体验设计自己生活方式的愉悦感。

Droog设计公司于2001年设计的"do创造"系列作品则赋

予了消费者更多的创造乐趣（图1.75）。设计师让使用者最后自己完成产品的生产，而这一过程带有很大的随意性。比如在一个完全漆黑的灯具上刻上任何自己喜欢的图案或语言，灯光才可能通过刻下的痕迹散布出来；或是用锤子将一个金属的盒子砸成一张沙发。

荷兰建筑师赫曼·赫茨伯格在代尔夫特（Delft）建造的代岗公寓（Diagoon Dwellings），设计了8种作为原型的"骨架住宅"。它们的基本思想是"未完成"：以不确定的平面让居住者自己决定如何划分他们的生活空间。当家庭状况发生了改变，住户可以根据新的要求对住宅进行变更甚至加以扩大。

准确地说，这些住宅是一些有待于填充的"骨架"，任何人都可根据自己的需要和期望来完成最后的设计。住宅基本上由两个固定的核心及几个被划分的层次构成，以便适应各种功能的需要：起居、睡觉、学习、游戏、吃饭等。这些房子的顶部都是未完成的屋顶平台，"这些未完成的屋顶平台所提出的挑战造成了多种多样的结果——有一户人家甚至用他的屋顶平台建造了一个完整的花房。建筑师本人竟然没有想到这个特别的主意。这一花房几年后被拆除，并建成了一个额外的斜屋——重要的并不在于这一斜屋结构并不那么精致，而在于事实上这种规模的改造是很可行的[108]"。

图1.75　Droog设计公司于2001年设计的"do创造"系列作品让消费者自己完成产品制造的最后一个环节。

这些未完成的产品和建筑虽然不是职业设计中的主流，甚至可以被看作是职业设计师和使用者开的一个玩笑或是玩的一个游戏。但显然，这些设计师也意识到了人们在生活中的创造力和设计欲望。同时也不经意地透露出一个设计的哲理：消费者自己设计的作品肯定是最满意的。

二、俄罗斯套娃——设计师的产生

"设计师"的含义就好像是一组俄罗斯套娃（图1.76）：它所包括的范围从大到小逐渐地细化。最大的那个套娃自然是指人类整体。因为在生活中，每一个普通人都曾扮演过设计师的角色。他们也许是为了图方便，改进或设计过一些小物件，但他们自己却并没有意识到这是一种设计行为。在这个区域中的设计师是最广义的设计师，即人人都是设计师。

拔起这个最大的套娃，便会看到套娃2。这个范围内的设计者大多是纯粹的设计爱好者。他们设计、制作物品是出于个人的爱好，属于自娱自乐，并不以设计和制造物品谋生，这些人包括做女红（指那些闺中游戏所产生的副产品，图1.77）的妇女、贵族、中国古代的士大夫以及一些设计爱好者等；然而，纯

图1.76 "设计师"的含义就好像是一组俄罗斯套娃：它所包括的范围从大到小逐渐地细化。

图1.77 农闲时间从事刺绣的家庭主妇，她们的行为不仅出自兴趣爱好，更是家庭收入的重要补充。在这种行为过程中，会自发地产生设计意识。（苏州丝绸博物馆模型，作者摄）

粹的爱好被转化为谋生的手段也是情理中事。在套娃2中会有一些人走向"商业化"的道路，这便是套娃3所包含的设计师类别。在这个范围内的设计者在职业设计师出现之前，曾经在漫长的岁月里担负着设计师的任务。这包括手工艺人、工匠、部分画家、雕刻家，以及一些发明家等，他们往往既要负责设计也要负责制造。

再拎起套娃3，越加精致小巧的套娃4便在眼前。这个范围内的设计师是指那些手工业时代所出现的职业设计师。他们是在套娃3和套娃5之间的一种过渡。一方面，他们一般不像手工艺人那样负责生产；另一方面，他们并不像工业时代的设计师那样依靠科学的设计方法来应对极为庞大的产量与工程，而更多地依靠经验和技巧操控着相对小规模的生产过程。

揭开套娃4，剩下最后的一个套娃——我们通常所说的最狭义的设计师，即第一次工业革命以后出现的以设计为职业的设计师。他们的工作重心在设计工业时代的产品及其他物质和文化需要，而非亲力亲为地制作或制造那些所需之物，这是社会分工不断细化带来的结果。

这个设计师的演变过程是一个从普遍到特殊的过程：即人们普遍具有与职业设计师相类似的设计行为，并通过这种行为完成相类似的目标。但职业设计师的形成却是一个特殊的现象。从"套娃"的最外一层到最里一层，设计师的职业意识和设计的自觉精神在不断地加强，所对应的人群也逐渐微缩、细分，就好像套娃玩具的体量变化那样。

1. 套娃1："看什么看，说你呢！"

> 没有原始的人，只有原始的工具。思想是不变的，从一开始就潜藏着。
>
> ——勒·柯布西耶

"原始人停下车来,他判定这儿是他的土地。他选了一块林中空地,他砍倒过于逼近的树木,平整周围的土地;他开辟道路通向河流和他刚刚离开的部落;他埋设木桩拴牢他的帐篷。他用栅栏围住帐篷,在栅栏上安一个门。"[109]柯布西耶如是设想人类最初是如何开始造物的,这样的设计物品并非由职业设计师们所创造,它们是原始人类在生活、劳动的过程中制造出来的。这些物品是早期人类的设计行为的产物,其产生的目的就是为了生存与生活。这个行为的产生依赖于人类正在发展的智力和逐渐灵巧的手。

因此,渺小的人类为了能够生存下去,必须竭尽全力去适应自然、改造自然,以获得必需的生产和生活资料。"由生存的愿望和能力就会产生出生存设计。这种设计的质量决定了设计者的生死,因而常常是很成功的设计。如果设计失误,后果将是致命的。因此,这些失误会马上得到纠正。"[110]无数次失败的教训成了早期人类在设计方面最好的老师。无论是澳大利亚土著居民所使用的飞镖,还是格陵兰人所用的兽皮筏都在当时人们的物质条件下达到了很高的水平。这些设计与他们的生活相契合,简单但有效。人类的设计就是在满足生存最基本需求的工具的基础上发展起来的,以石器为例,我们可以看到这些工具的设计对于人类文明发展的重要性(图1.78)。

图1.78 图片中出现的场景就是最常见的有碍市容的违章搭建。这些建筑和原始人的创造一样,都是为了生活而采取的措施。他们和造物之初的人类一样,扮演着最普遍意义上的设计师角色。(李俊/拍摄)

"迄今为止,最早的石器是1969年发现于肯尼亚特卡纳湖的石器,它被测定为261万年前的工具(钾氩法);在东非其他地区也发现了不少于200万年的石器,所以石器时代开始的最早年代可能在300万年以前。"[111]由此,人类设计行为的产生可以追溯到至少300万年前,这些原始人是人类史上的第一批"设计师"。他们对天然石块进行简单的加工,把石头敲打成粗糙的砍砸器、刮削器等,用这些粗糙的工具去砍伐树木、砸击野兽、采摘果实、挖掘植物的根块。在生产、生活的实践中,这些打制石器在功能上的缺点逐渐显现,原始人进而把石块进行改进,磨制成形似斧、刀、铲、锄等较精细、锐利的工具,有效地提高了生产效率。因此,当这个世界上出现了会制造工具的原始人类时,最早的设计行为便诞生了,原始人用石块相互敲击出来的粗糙的工具就是最早的设计品。

人类从最早的设计行为发生开始,在随后漫长的岁月中,不断地探讨着设计行为在材料、范围、形式、功能上的可能性。在随后到来的青铜时代、铁器时代、蒸汽时代、电气时代一直到今天的信息时代,人类不断地通过设计行为改造着世界,使自己生活在一个被设计过的环境中。"人类将无生命的和未加工的物质转化成工具,并给予它们以未加工的物质从未有的功能和样

式。功能和样式是非物质性的；正是通过物质，它们才被创造成非物质的。"[112]

这是从古至今人类设计行为的结果，并不是仅仅依靠职业设计师来完成的。越来越细的社会分工使得人们不需要再像原始人或小农经济时代的人一样，男耕女织，自给自足。但人们在生活中仍然不断闪现出有创造性的设计行为，包括建造房屋这样今天看来极其专业的活动。

2. 套娃2: "闲情偶寄"
【玩物丧志】

17世纪20年代，当明熹宗朱由校[113]埋头在皇宫里操斧拉线享受做木匠的快乐时，他想不到一百多年后，在法国的后宫里，有一位皇帝和他志同道合——路易十六对钟表和锁具的热爱远远超过了他对玛丽·安托瓦内特皇后的兴趣。当我们把两位皇帝的结局和他们的行为相对照时，"玩物丧志"这个词是如此地适合他们。[114]

图1.79 《蓬巴杜尔夫人》（1756年，弗朗索瓦·布歇绘）。

然而，他们的"玩物"现象只不过是整个社会的一个缩影罢了。无论是王公贵族还是平民布衣，都有可能对造物产生极大的兴趣。只不过富人和贵族们的活动更加引人注意而已。例如路易十五的著名情妇蓬巴杜尔夫人（Pompadour, 1721—1764，图1.79）便是这样一位对当时的时尚甚至日常生活的面貌都有着极大影响的人。

当时的人写道："我们现在只根据蓬巴杜尔夫人的好恶生活；马车是蓬巴杜尔式，衣服的颜色是蓬巴杜尔色；我们吃的炖肉是蓬巴杜尔风味，在家里，我们将壁炉架、镜子、餐桌、沙发、椅子、扇子、盒子甚至牙签都做成蓬巴杜尔式！"[115]。她不仅直接影响着宫廷内外的审美趣味和工匠们的形式追求，甚至带来一种参与设计和制作的生活风尚，很多贵族阶层也纷纷参与到一些物品的制作中去。

图1.80 建于塞夫勒陶瓷厂的法国国家陶瓷博物馆（作者摄）。

由于蓬巴杜尔夫人的个人爱好，她更是对各种文化事业加以扶持。她是文学和艺术的赞助人，是作家、画家、雕塑家以及各类工匠的保护神。在她的大力资助和努力下，塞夫勒瓷厂于1756年从万塞纳迁至她的城堡府邸所在地——塞夫勒（图1.80），扩大了生产规模，并在1759年成为皇家瓷厂，对欧洲陶瓷的发展起到了极大的推动作用。

在这个"套娃"中，从事设计活动的"设计师"都有自己的职业，或者不以设计为自己的生存需要，仅仅把它当成是一种业余爱好。自娱自乐的"设计师"把设计当作一种游戏，会像天真的孩童一样充满了纯粹的创造性。因为，他们的设计不需要拿到

市场上出售,不需要考虑生产成本和利益回收,只要满足自己使用上的需要和心理上的愉悦感就可以了。

【文人雅趣】

在中国古代,"士"是一个重要而特殊的阶层。在那些舞文弄墨的文人中,有许多像李渔那样的艺术家和文学家除了寄情山水外,把相当多的精力放在设计自己的生活世界中(图1.81)。例如从宋朝开始,"江南园林有不少文人画家参与园林的设计工作,因而园林与文学、山水画的结合更加密切,形成了中国园林发展的一个重要阶段,但毕竟人为的成分居于主导地位,产生一些生硬堆砌的缺点"[116]。

图1.81 李渔在《闲情偶寄》中记载的暖椅。

文人的参与对园林产生了和对中国画一样深远的影响。在这个意义上,由于他们对于园林最后形态的产生至关重要,他们已经接近较为职业的设计师了。只不过,在设计的目的上,他们和职业设计师还有关键的差别。但当宫廷需要时,他们将很自然地承担起设计师的责任。他们在艺术方面的修养为他们的设计提供了最基本的保证。

除了王公贵族和文人雅士,那些平时忙于生计的劳动人民同样对各种物质创造充满了旺盛的欲望(图1.82)。人们出于各种愿望和要求,对自己身边的产品和环境不断地进行改进甚至重新设计。对于一些研究者而言,"日常生活中的人对已有款式设计(尤其是女性对服装)的设计改动,反映了普通人对意识形态的挑战。反映了消费不仅是自上而下的,也带有主动性"[117]。

图1.82 在田间耕作的劳动人民发明的锄头箫,将劳动工具和乐器结合在一起,可以在劳动之余进行轻松的娱乐活动。

其实,许多人的设计动机并没有那么复杂。有些人出于好奇和好胜,一定要完成自己生活中一直难以泯灭的梦想。例如那些倾家荡产制造飞机的普通劳动者,他们和赖特兄弟一样抱着相同的征服蓝天的愿望;也有人出于一种社会责任感,由于对社会中产品或环境不满意,而试图自己动手解决这些问题。例如一位普通的铁路工人,针对郑州市二七广场自发进行的设计[118];更多的人希望他们在工作之余所进行的创造能产生一些商业价值,为自己带来利润甚至改变自己工作的类型。他们实际上和真正的职业设计师已经非常接近了[119];当然也有人对自己的生活精益求精,纯粹为了享受生活甚至为了炫耀而进行设计,这也是历史上设计发展的一个重要动力。[120]

3. 套娃3:百工之计

社会的进步导致了第一次社会大分工的出现,一部分从事手工业的劳动者从农业工作者中分离出来,成了专门制作劳动

图1.83 尽管也存在着一定程度的劳动分工，手工艺人的设计与制造常常在同一个过程里完成（作者摄）。

工具和生活用品的工匠。他们都是真正的职业设计师，和当代职业设计师唯一不同的是，他们的设计和制作常常是由一个人甚至在同一个过程里完成（图1.83）。

《周礼·考工记》最早记述了"百工"及其制作工艺。"国有六职，百工与居一焉。或坐而论道；或作而行之；审曲面势，以饬五材，以辨民器；或通四方之珍异以资之；或饬力以长地财；或治丝麻以成之"，"百工"不仅意指手工匠人，也包含了整个手工行业。这些"百工"的技艺涉及了生产生活的各个领域。[121]并且，在同一生产工艺中，有的已经出现了更细致的分工，以提高产品的质量和生产效率。如汉代的漆器工艺十分发达，一件漆器的制作就需要素工、髹工、上工、黄涂工、画工、雕工、清工、供工、造工等不同工序的技术工匠分工完成，体现了设计操作工艺上的合理性。

【传承：偶像与禁忌】

在各行各业的手工匠人中，早期的祖师和做出杰出贡献的匠人成为他们崇拜的偶像，他们会在一定的日子举行仪式，敬奉祖师，这也是手工匠人们独特的行业特点。[122]

中国古代工匠的职业通常在家族中进行传承，"至于专业的匠师，则被封建统治者编为世袭户籍，子孙不得转业。如清朝的雷发达一门七代，长期主持宫廷建筑的设计。"[123]（图1.84）《荀子》中也写到，"工匠之子莫不继事"。除家族性传承以外，师徒传承也具有广泛的基础。在一定范围内形成较为固定的行业组织，各组织都有自己的行业规范、行话、禁忌。这就使得手工艺作为一个行业具有了一定的神秘性，它的各种工艺和经验基本是秘而不宣的，只能在家族继承人或徒弟中间流传。有的手工匠人还会在教授的过程中故意将一些要领神秘化，留待徒弟自己去揣摩领悟，并且还要保留一些技艺，使徒弟难以达到师傅的水准，这样可以保证师傅的某些技艺成为一种绝活，从而在竞争中立于不败之地。

图1.84 雷氏家族（又称"样式雷"），把持清代200多年间皇家建筑的设计工作。雷发达是样式雷的鼻祖，而雷金玉名声最大。后者因修建圆明园而开始执掌样式房的工作，极受康熙赏识。图为"样式雷"作品天坛的模型（作者摄），以及其绘制的图样。

这种保守的技术遮掩不仅在中国古代的手工匠人中存在，在西方也有将手工艺神秘化的倾向，"古德曼（W.L.Goodman）在所编著的《手工具图解百科全书》（The History of Woodworking Tools）的序言中指出，他在编书的过程中充满困难，因为工匠很少以文字记录手工具的发明缘由，甚至到中世纪时，手工具还被视为'秘密'：当陌生人一进工作室，工匠就把手工具收起来，当有人询问起工具，工匠不是语焉不详就是胡言乱语。一般人也不敢轻易怀疑，被哄得一愣一愣。因此，即使是几代前的工具也不能确知其用途"[124]（图1.85，图1.86）。

无论是将前辈著名工匠神圣化的方式还是对工匠技术传播方式的限制，都体现了工匠阶层的职业化和专业化。这是他们和前两种自发的"设计师"之间最大的差别。

【制度：官办与行会】

中国古代的百工看似散落于民间，但有一项制度可以在需要时将他们召集起来，为皇家各项工程实施设计和其他手工业的生产，这就是自殷商开始历代都在实行的工官制度。"中国古代的工官制度主要是掌管统治阶级的城市和建筑设计、征工、征料与施工组织管理，同时对于总结经验、统一做法实行建筑'标准化'，也发挥一定的推进作用，如《营造法式》的编著就是工官制度的产物，它是中国古代建筑的特点之一。"[125]"至于主管具体工作的专职官吏，《考工记》称为匠人，唐朝则称将作大匠，主要工匠称都料匠，而后者从事设计绘图，又主持施工，后来明朝还有少数由工匠出身成为工部首脑人物的。"[126]

图1.85 古希腊陶罐上记载的手工艺工作室。

图1.86 俄罗斯制造胡桃夹子的手工艺人。

"大禹治水"的故事妇孺皆知，而"禹"就是一位工官。《书·舜典》记舜在位的一件大事，是广事咨询，听取民意，任命了一批中央政府的首脑。其任命辞为：

禹——（作司空）汝平水土。

弃——汝后稷。

契——汝作司徒。

皋陶——汝作士。

垂——汝共工。

益——汝作朕虞。

伯夷——汝作秩宗。

夔——命汝典乐。

龙——命汝作纳言。

这里值得注意的是，九位首脑，有两位是工官。一位是司空：禹。有人认为，司空本是'司工'，是一般意义的工官，但到禹时，专业化为平水土的水利工程之官。另一位是共工：垂。"[127]而作为首席工官的禹，后来成为中国第一个史有明记的夏王朝天子。"这位从工官而登帝位的天子，勤政爱民，而且不忘本行，巡行天下，始终随身带着自己的绘图施工工具：'左准绳，右规矩'，包括伏羲女娲乃至五方诸帝所持的全套法宝，充分表现他的敬业精神。"[128]

与古代中国相比，古希腊画家和雕刻家的地位比较低，他们被包括在工匠的行列中，一个雕刻家和普通的石匠一样被毫无区分地称为石工。自由的工匠组织了行会，但激烈的竞争和奴隶制的生产方式使得许多自由的手艺人降至非自由人的地位，

不得不与奴隶一起在手工作坊中工作,而且拿着相同的酬劳。这种对手工艺人的歧视一直到古罗马时期也没有改观。

尽管如此,手工业仍然在不断进步发展,行业内部的分工也在不断细化,并且还出现了脱离生产制作,只负责造型、装饰这些观念部分的专业设计师。制陶业和建筑业出现的分工和专职设计的现象最早。"古希腊陶器(图1.87)多为轮制,到了古罗马时代,随着青铜翻模技术日趋成熟,开始用翻模方法大量生产优质仿金属陶器。这些陶器在不同的生产中心生产出来,输出到广泛的地区。由于每件陶器都是翻模制成,而不是在转盘上拉制成型的,因此保证了大量生产的产品具有完全相同的特征。这种生产方法已体现出了工业化生产的特点,使产品的设计和生产分离开来,并且出现了专门的设计师,从而大大推动了设计的发展。"[129]

图1.87 古希腊陶器(作者摄)。

中世纪的手工业者一般由行会组织起来,不同的行业成立不同的行会,在行会内部制定从形态到尺寸的设计标准。用今天的眼光来看,这是对设计的标准化规范,也是将好似散兵游勇的手工匠人按行业进行统一管理的一种方式。这一时期,艺术家仍然与手工匠人属于同一阶级,也是工匠行会的成员。他们设计制作的生活用品风格朴素,材料也多为粗糙的木板,同时装饰细节也很少。

因此,中世纪的工匠们一般都长于结构的逻辑性、经济性和创造性,这种风格正是后来艺术与手工艺运动以及包豪斯的家具设计师们所追求的。并且包豪斯理想中的设计师就是具有艺术家的观念和手工艺匠人的技术的综合性人才。因此格罗皮乌斯在早期的教学中聘请了艺术家担任形式大师,由手工艺匠人担任作坊大师,并且对中世纪的手工业行会非常向往。在"包豪斯(Bauhaus)"这个新词中,Bau不仅意指建造,也是Bauhutten的词头,这个词是中世纪的泥瓦匠、建筑工人、装潢师行会的总称,[130]这个名字可谓意味深长。

【生产:集中与分化】

到了中世纪后期,以手工生产为基础的早期资本主义出现了,设计的专业化不断加强。工业设计的特点——设计与生产过程相分离——开始显现。"虽然传统的技巧和手艺仍是主要的,但它们已更加专业化。这些城市手工艺人所生产的不少作品都具有很高的水平,艺术家与手工艺人之间的界限已经很模糊,他们的差别仅在于发展的程度不同,而其训练和技艺的基础是相同的。这些都为即将来临的文艺复兴运动打下了基础。"[131]

在农业社会中,手工匠人是从农民阶层中细分出的一个群

体,游走于四方各地,因此往往比地方的农民见多识广。但比起同样也负担一部分设计任务的艺术家来说,手工匠人不似后者那般修养全面。但是他们来自民间生活的背景,又使得他们的劳作充满了鲜活、质朴的生活气息,并且融入民间社会成为民间文化的一部分(图1.88)。他们被认为是"最天生的设计师"。尽管这种类型的设计师已经越来越稀少,但是"他们将永远不会消失,因为他们做事的方式是直观明白的。他们设计他们制造的东西,并且这两个步骤经常相互重叠"[132]。

4. 套娃4:图穷"币"现

> 齐起九重之台,国中有能画者,则赐之钱。狂卒敬君,居常饥寒,其妻端正。敬君工画,贪赐画台。去家日久,思念其妇,遂画其像,向之熹笑。
>
> ——《说苑》

上文的大意是说,春秋战国时期的齐国为了建造九重之台征募画工,显然这是一次方案竞赛。"敬君是一位全才画家,不但能画建筑,而且能画人物。他画的建筑,是从方案图到施工图。敬君的方案'中标',接着画施工图,所以耽搁的时间很久,闹到思念妻子,画像相对,'慰情聊胜无'。"[133]

随着生产力的发展和社会分工进一步细分,产品和建筑的设计过程与生产过程进一步分开。一些艺术家由于专业上的特点开始转向专业艺术设计,一些工匠也上升为专事设计或绘图的设计人员。

图1.88 中国现在仍然保留着大量各种形式的手工艺作坊。

【被绘画"耽误"的设计师】

隋唐之交的阎氏父子:阎毗、阎立德、阎立本,不仅是青史留名的大画家,也在工官制度中担任过重要职务。阎毗当过"将作少监",曾为皇帝在恒岳举行仪式"营立坛场",还曾负责营建了临朔宫。他的儿子阎立德历任将作少匠、将作大匠、工部尚书、司空,领导建造了高祖献陵、太宗昭陵、翠微宫、玉华宫。他也擅长造章服舆伞,还知晓军事筑路的技术。阎立本职务为将作大匠。因此,这一门三父子不仅是画家,也是设计机构的官员,更是全才型的设计师。

文艺复兴时期的许多艺术家走上了设计的道路,金匠、画家、版画家、雕刻家有很多都在从事设计工作,"拉斐尔、罗马诺(Giulio Romano,1499—1546)、米开朗琪罗和瓦萨里是其中的佼佼者,他们的影响非常深远,并不止是因为他们自己从事设计,而是因为他们为了满足大客户的需要而培养训练了专门的设计师,并成立了多个固定的行会组织,从而为其他地方设计师

的组织与教育提供了模式"[134]。

文艺复兴时期的三杰之一——莱奥纳多·达·芬奇（Leonardo da Vinci, 1452—1519）是一位百科全书式的巨人（图1.89）。他不仅是一位画家、雕塑家，还是音乐家、工程师、机械师、自然科学家、文学家、哲学家，并且也是一位设计师。他设计过建筑，这其中有为法国法兰西斯一世国王设计的城堡。还设计过独特的机械玩具、盛大的舞台场景，修建过防御工事和运河，制造过新奇的武器和机械装置。甚至在那个年代就设计过飞行器，并绘制了飞行器的结构原理图，由于当时条件所限，最后未能实现建造。

在文艺复兴这个人才辈出的时代，除达·芬奇以外，还有其他一些水准高超的设计师。"建筑师桑加洛（Gioliano da Sangallo, 1445—1516）在1465年的笔记里画着12种建筑用的起重机械，都使用了复杂的齿轮、齿条、丝杠和杠杆等。1488年，米兰人拉美里（Agostino Ramelli）在巴黎出版了一本书，名为《论各种巧妙的机器》，书中列举了当时设计的各种机器。"[135]而受到宫廷资助的德国画家汉斯·荷尔拜因除了要为皇室画像之外，也要负责设计首饰、服装甚至宫廷的刀剑。

【被带走的绅士】

在这个时期，各个设计的行业开始出现，但设计师的角色并不十分清晰。建筑师有时也会充当工业设计师的角色，这种行业的跨越使得他们又进入了手工艺人的传统领地，而且比画家、雕刻家更加踊跃。另一方面，不少画家、工匠转行成为建筑师和产品设计师。因为已经有很多现成的由设计师设计的产品存在，手工匠人可以模仿或改进已有的设计产品，这种工作方式在当时极为普遍，这样可以为人们提供更多时髦产品。正如拉斯金所说："如果工人能设计得很棒，我就不应该将他放在熔炉旁。我将把他从那带走并把他变成绅士，并且建造一个工作室，让他在那里设计他的玻璃。我会让普通人替他融化和切割玻璃，这样我的设计和我的工作也就完成了"。[136]

欧洲在13世纪就开始了早期的工业技术革命，多种纺织机械的发明和使用，加快了纺织业的发展，并出现了专门的纺织设计师。在14世纪，一个纺织设计师获得的报酬就已经比一个纺织工多很多。18世纪，法国皇宫中的玛丽·安托瓦内特女王（Marie Antoinette）聘请了一位名叫罗丝·伯廷（Rose Bertin）的女帽商。从某种意义上说，她是第一个现在知名的服装设计师，而不再是一个默默无闻的女裁缝。她为下个世纪时装业的兴旺发展打下了良好的基础。"就是从那时起，时装设计师才成为艺

图1.89 莱奥纳多·达·芬奇一生中绘制了大量的设计草图，图中分别为画家的自画像，他设计的攻击战车和汽车。

术家，他们的作品和名字可以骄傲地放在一起了。"[137]正是由于职业设计师在工资待遇和社会地位上的提高，吸引了越来越多的人从事这一行业。

在"套娃4"的范围内，不论是"半路出家"的艺术家还是"根正苗红"的手工艺师傅，他们都是真正的职业设计师，因为他们都以设计（而非制作）作为自己生存所依赖的职业。在西方中世纪时，"许多师傅和见习工渴望自己能够变成一个独立的企业家。这些匠艺企业家希望只要给助手支付报酬就好了，不想有传授技术给他们的义务。他们若要取得成就，就得让他们的产品有良好的声誉——这有点类似于我们今天所说的'商标'。"[138]这是一条将以上提及的各种"设计师"进行根本区分的边界，正如诺曼·波特所说："区分是否是设计的最实用的办法在于这是为了赚钱而制造的行为还是自发的行为。"[139]

但是，从知识构成来看，他们都不能适应时代发展的需要。尤其是用艺术家来充当设计师的角色实在是无奈的替代选择，他们的设计也往往过分注重物品的外形和装饰。"从历史角度看，这个现象很有趣，因为把艺术运用到一个器具上的想法——不是要使产品本身美观的想法，正相反，是通过产品本身的功能和形式去实现美观的想法——使工业设计师得以诞生。"[140]

5. 套娃5：流水线改变了一切
【制模师】

标准的设计词典会告诉我们："设计师是从事设计工作的人，是通过教育与经验，拥有设计的知识与理解力，以及设计的技能与技巧，而能成功地完成设计任务，并获得相应报酬的人"[141]这样的职业设计师在手工业时代就已经出现了。而且，在手工艺生产中也长期地存在着类似"流水线"的分工生产方式。这是因为将生产的环节进行细分可以让技术差的工人也能很好地完成其中一小块工作。

这样的流水线生产方式在景德镇或英国的韦奇伍德（图1.90）早就已经存在了，陶瓷器皿的生产被分解成由不同工人执行的工作流程，甚至需要有人对这些工作流程进行管理并发出工作指令。在这些工作环节中，"制模"师（为工匠制作器皿原型）被认为是最接近现代设计师的人，"比如威廉·格雷特巴奇（William Greatbatch）在18世纪50年代曾为威尔登担任制模师，随后自立门户，为韦奇伍德的青釉产品供应了大量陶罐"[142]。

同样，在19世纪英国的棉布印花工业中，也有"自由画家向制造商提供印花图案，而厂里的艺术工人则负责把它们印到棉布上。在曼彻斯特，当地设计学校常向当地公司提供工人来完

图1.90 英国韦奇伍德生产的陶瓷器（法国塞夫勒国家陶瓷博物馆藏，作者摄）。

成这项工作"[143]。这些"设计师"都是大批量生产而分化出来的另一组更加专业化的艺术工人,他们在本质上与"套娃4"中出现的"设计师"之间并无本质区别。但是,早期的流水线生产让设计的工作属性变得更加突出也更加稳定。尤其是当生产面对低端大众市场时,这种不成熟、不稳定、无法标准化的流水线生产的缺点被掩盖,反而承托出了设计师的重要性——这对于未来的工业化流水线显然是一个预言,即生产的数量越大,设计师就越重要。

【机器人】

英国著名的陶瓷生产商韦奇伍德就曾经在尝试陶瓷生产中通过更加细致的分工来实现陶瓷生产的标准化,但是手工生产的方式却让他感到困惑,韦奇伍德甚至无奈地想制造不会犯错误的"机器人"(Machines of Men)。[144]因此,手工艺时期的作坊仍然在很大程度上依赖熟练的工匠与艺术家。

但是在第一次工业革命以后,由于生产方式的巨大变化,设计与生产进一步分离,设计师的性质和功能也发生了变化。尽管传统的手工艺人和一些艺术家专门从事设计,也会生产制作,有的"技工设计师(手工艺者)拥有自己的手工作坊,可能还有自己产品的零售途径"[145]。但在机器主宰生产的生产时代,机器改变了设计师的工作方式和地位(图1.91)。

一方面,设计师越来越"图纸化"。设计和生产之间产生了巨大的鸿沟,需要大量的工程师来进行补充。手工艺时代的职业设计师们尽管有的也摆脱了产品制作的角色,但他们对那些车间并不陌生,甚至本身就是技术权威。但现在,他们不得不更多地依靠集体的合作来弥补知识结构的不足。从这个角度讲,设计师的主导性被"降低"了。但另一方面,机器的高效率生产使得消费品生产领域迅速扩大。对于越来越大的企业来说,生产数量的扩充已经不是困难的事情,困难的是如何去刺激消费。大量的产品要想实现销售,产品初期的设计就越发显得重要,产品制造阶段的重要性越来越让位于设计阶段。

从这个角度讲,设计师的地位被空前地提高了,甚至成为产品附加价值的一个重要部分。这种发展对于设计师来说非常关键,传统的手工艺人和艺术家们再也不能适应庞大的生产机器了。

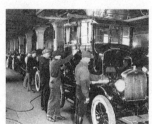

图1.91 流水线的生产方式不仅极大地提高了生产效率,而且彻底改变了设计师的工作方式。

第二节　工业时代的设计师

一、现代意义上设计师的出现

1. 导火索

【盛宴与狂欢】

1851年5月1日，英国伦敦海德公园，首届世界博览会拉开了大幕。开幕那天盛况空前，维多利亚女王和她的丈夫阿尔伯特亲王出席，世界各国的企业家、工程师纷纷与会（图1.92，图1.93）。

至同年10月15日闭幕的160余天里，先后接待了来自25个国家的600多万观众，展出精品一万四千件：有英国的机床、机车、冶金、轻纺及细瓷产品，先进的转锭精纺机、蒸汽机；俄国的白金、地毯、皮毛；法国的家具、化妆品[146]；美国展出了简朴的农机、军械产品，美国雕塑家海勒姆·鲍尔斯创作的《希腊奴隶》也引起了不小的轰动[147]；英国外科医生沃德（Nathaniel Ward）展出了一棵在真空玻璃容器中生长了二十年的蕨类植物，掀起了在这之后的一股小植物栽培狂潮[148]；中国广东商人徐德琼也带着"荣记湖丝"来了，并夺得金、银大奖[149]……在伦敦这个当时最现代的城市狂欢中，在这些混乱的展品里，现代设计观念和传统设计思想正发生着激烈的碰撞。

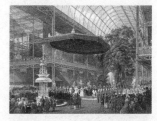

图1.92　水晶宫博览会开幕现场。

在大博览会之前，设计师们一直在探索设计各方面的形式追求，他们在处理设计的功能与形式的关系上表现暧昧。他们一方面对产品的实用性很关心，另一方面又由于手工艺的传统而对装饰有着浓厚的兴趣。在手工艺时代，装饰是提高产品身价，显示设计师和工匠们技艺的重要手段。甚至一些在今天看来极为简单的批量化生产的产品和机械在当时也充满了装饰的趣味。

图1.93　正在建造中的水晶宫，从中能够看到新的材料和技术与旧的生产方式正处于一个混合与过渡的状态。

【反思与批判】

到19世纪上半叶，已经有设计师注意到了由于对各种历史装饰风格的滥用、混用，设计似乎和现代社会失去了联系。英国建筑师普金（Augustus W. Pugin, 1812—1852）在1836年出版了一本书——《对比》，在扉页上，"他以嘲弄的口吻批评当时的设计状况：'6节课就能教设计哥特式、朴素的希腊式和混合式风格'，'在事务所中当差的小孩偶尔也能设计'。在后来的一

图1.94 美国送展的柯尔特海军手枪由于其在标准化生产方面的特点而代表了工业产品发展的方向。图为柯尔特先生（Samuel Colt, 1814—1862）和柯尔特系列转轮手枪。

本书中，他指责了那种'伪装而不是美化实用物品的虚假玩意儿'"[150]。

这些由手工艺时代与现代工业机械时代碰撞后产生的问题一直让设计师们心生迷惑又不得其解——现代的生产方式已经摆在面前，但心中的审美标准却停留在过去——设计师应该如何来应对时代的发展呢？

在1851年大博览会中，各主要国家送展的大多数是机器制造的产品，还有不少是为博览会特制的。厂家为了向公众炫耀自己的艺术品位，而对各种工业化产品如金属的书架甚至机床进行了各种各样的装饰。这些用来"展示"的设计作品漠视基本的设计原则，完全不顾产品的功能和生产的便利。

例如法国送展的一盏油灯，灯罩由一个用金、银制成的极为繁复却并不牢固的基座来支撑；一支英国送展的猎枪竟然在扳机处也设计得像卷曲的藤蔓一样；一件女士们做手工的工作台变成雕塑的展示架，花哨的桌腿似乎难以支承其重量；在一件铸铁的鼓形书架上，花饰和狮脚爪同样是刻意把一些细枝末节大加渲染，尽管这些装饰远不如手工艺时代精巧、细致——这完全就是18世纪罗可可风格的继续，似乎和这个时代没有任何关系，尽管它们的生产方式发生了巨大的变化。

而美国送展的产品简朴实用，真实地反映了机器生产的特点和产品功能（图1.94）。虽然美国仓促布置的展厅开始时遭到嘲笑，但后来评论家们都公认美国的成功。参观展览的法国评论家拉伯德伯爵（de Laborde）说："欧洲观察家对美国展品所达到的表现之简洁、技术之正确、造型之坚实颇为惊叹。"并且预言："美国将会成为富有艺术性的工业民族。"[151]这种强烈的对比使英国展出的工业产品相形见绌，使英国皇室很难堪，也引发了一场设计批评的浪潮。这其中最有影响的人物是普金、约翰·拉斯金（John Ruskin, 1810—1900）、欧文·琼斯（Owen Jones, 1809—1847）、亨利·科尔（Herry Cole）和威廉·莫里斯（William Morris, 1834—1896）、高弗雷·桑佩尔（Gottfried Semper, 1803—1879）等。欧洲各国代表的反应也相当强烈，他们将观察的结果带回本国，其批评直接影响了本国的设计思想。

【展览与教育】

亨利·科尔（Henry Cole, 1808—1882）是1851年博览会的筹备组人员，对展品设计水平的低劣有深切的体会。他认为要想解决工业化带来的问题，唯一的长远出路就是兴办教育。他为了克服大博览会所集中体现出来的设计弊病，向群众灌输健康的美学趣味，在政府科学技术部的赞助下，于1852年开设了

另一个"产品博物馆",其展品是从1851年世界博览会中挑选出的精品。科尔声称博物馆的宗旨是:"力图为我们的学生和制造商指引一条正确道路。"他还在博物馆中辟出一间"厌恶之室",将设计思想混乱的、过分装饰的产品作为反面教材。[152]

他的这种不依不饶的精神,受到了许多产品制造商的抵制和嘲笑,但却对转变大众的审美倾向起了很大的作用,同时也促进了设计教育的发展。此外,他还担任了博物馆附属设计学校的校长,培养专门的设计人才。欧洲不少国家,例如瑞典、捷克、丹麦等国家,立即效仿英国,很快建立工艺美术博物馆和工艺美术学院,促进了这些国家的科技进步和经济繁荣。

而欧洲大陆各国也对博览会中出现的问题做出了直接的反映。本届博览会法国部分总负责人拉伯德伯爵,在1856年向法国政府提出的报告中特别提到产品设计中艺术性的重要。他指出:"美术必须与技术合作,才能产生出优胜的产品。""艺术、科学和工业的未来,有赖于他们之间的有机联合与合作。"[153]他甚至提出让安格尔、德拉克罗瓦都来参与建筑和工业产品的装饰和设计。虽然他的提议有些"病急乱投医"的意味,但他的观点在后来的法国新艺术运动中还是影响了许多设计师和艺术家。

因为政治避难而在英国居住的德国设计师高弗雷·桑佩尔(图1.95,图1.96),在对大博览会上的大多数展品进行猛烈抨击的同时,意识到技术的进步是不可逆转的。他没有绞尽脑汁地企图保有传统工艺,而是提出培养新型的工匠,让他们学会运用艺术而理性的方式去掌握机器并发挥它的潜力。[154]在回到德国后,他还写了两本书《科学·工艺·美术》(1852年出版)和《工艺与工业美术的样式》(1881年出版),他在书中首先提出了"工业设计"这一专门名词。

图1.95 德国著名建筑师和设计师高弗雷·桑佩尔。

图1.96 桑佩尔设计的德累斯顿歌剧院(作者摄)。

在水晶宫世界博览会引发的批评中,我们能发现一个重要的现象:设计活动已经成为某种具有道德价值和审美规范的艺术追求。虽然,设计行为必然会受到商业利益的制约,但是在现代工业生产的推动下,现代设计必将塑造出自己的文明系统,而这种构建的过程需要或者说呼唤着新型设计师的出现。这种设计师不仅能获得商业上的巨大成功,也能够将自己的价值观念进行传播和推广,并最终成为文化体系中的重要一环。

2. 从威廉·莫里斯开始

针对大博览会的各种批评极大地促进了设计观念和设计教育的发展。设计师和批评家们逐渐认识到传统工匠和由艺术家所担任的设计师已经不能满足时代发展的需要,而应该培养专

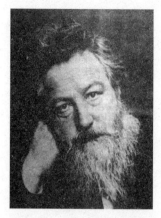

图1.97 威廉·莫里斯不仅对近现代设计的发展起着重要的影响,也是工业时代最早的职业设计师之一。

图1.98 菲利普·韦伯设计的"红屋"获得了成功,也鼓舞了莫里斯建立自己的设计事务所。

业的设计师。也有越来越多的设计师开始从事更加专业的设计活动,开办设计事务所。在这些人中,那位"把匠人转变为设计师的艺术家"[155]的威廉·莫里斯便是一位身体力行者。

【红屋与总体艺术】

参观水晶宫博览会时威廉·莫里斯刚刚17岁,是牛津大学建筑系的学生(图1.97)。他跟随母亲前来参观,但却败兴而归。水晶宫中产品外观的丑陋和粗鄙让莫里斯难以忍受。由于受罗斯金及拉斐尔前派艺术家的影响,再加上莫里斯自身的家庭及教育背景,他对工业产品的机械化、人性化和艺术化的关系产生了自己的观点,他认为艺术应当成为所有人都能享有的东西。他敏锐地感觉到工业化和城市的膨胀带给工人的灾难,认为资本主义商业是对艺术的破坏。

威廉·莫里斯在自己观点的驱使下,于1857年离开了只工作了一年的乔治·爱德蒙·斯特里特(George Edmund Street)建筑设计事务所。1859年莫里斯和他的同学菲利普·韦伯(Phillip Webb,l831—1915)合作成立了"莫里斯—韦伯事务所"。也就是在这一年,新婚的莫里斯搬进了能反映其美学思想的新居——位于贝克利·希斯的"红屋"(Redhouse)。

这所著名的建筑由韦伯设计。在英国的建筑设计方面,"红屋"是一个转折点,开始由维多利亚时期的奢华风格向较简朴的风格发展。这座房子用红砖砌成,山墙高耸,有哥特式拱形门窗,镶有中心圆形突起的玻璃,屋顶陡峭,方形的篱笆围成一个花园。整座建筑充满了浓郁的田园风格。室内的楼梯也有哥特式的尖拱,墙上挂着罗赛蒂(拉斐尔前派的成员)的画,桌椅、地毯、壁炉都有一种中世纪的自然、简朴的风格。整幢建筑从里到外就是一个统一的整体(图1.98)。

"红屋"的成功设计使莫里斯对开展综合性的整体设计信心倍增,这是现代主义时期孜孜以求的总体艺术在设计方面的体现。到了1861年,近代历史上的第一个把建筑、室内装修、家具、灯具……即整个人的居住环境作为一个整体进行一体化设计的事务所——"莫里斯马歇尔福克纳联合公司"成立了。

【乌托邦】

而莫里斯在进行实践活动的同时,也不忘举行与艺术以及社会有关的演讲,他又成为一名极为活跃的设计理论导师。由于莫里斯的努力,"一个普通人的住屋再度成为建筑师思想的有价值的对象,一把椅子或一个花瓶再度成为艺术家驰骋想象力的用武之地"[156]。

1888年，莫里斯和其他设计师、艺术家共同组织成立了"艺术与手工艺协会"，协会成员有当时杰出的建筑师和美术家。他们不但设计家具、建筑、陶瓷、玻璃、纺织品图案，也对印刷设计、字体设计不断创新。作品格调高雅，精致优美。另外"艺术与手工艺协会"还出版一份杂志《工作室》，以贯彻宣传他们用艺术改造生活的主张。

在这场影响深远的运动中，威廉·莫里斯及其领导的"艺术与手工艺协会"所面临的艺术性与普及性的矛盾是当时既是艺术家又是设计师的莫里斯无法解决的。他否定已经势不可挡的大工业化的设计，认为艺术是人所创造，为人所创造。但是他无法摆脱经济上的怪圈，即手工制品比较昂贵，只能限少数人使用，满足不了大众日常生活的需要。连他自己也不得不感叹，他从事的劳动成了"富贵人家可耻的奢侈品"[157]。

其实，威廉·莫里斯的困惑正是手工艺匠人式的设计师和艺术家式的设计师怎样在工业时代转变成现代职业设计师的问题。前面提到的普金虽然也和莫里斯一样对中世纪充满向往，但是他意识到了机器对现代设计的价值，人的手工劳动不需要浪费在机器可做的事上。"艺术与手工艺运动"开启了对现代设计在实践上和理论上的思考，设计师们以各自的方式做着相应的回答。英国学者尼古拉斯·佩夫斯纳在《现代设计的先驱者——从威廉·莫里斯到格罗皮乌斯》中将莫里斯塑造为现代主义运动的先驱者，很大意义上可以从这个角度来理解，即现代设计师从莫里斯开始，不再仅仅是一个对客户唯命是从的服务者，而更多地承担起社会道德的思考者和创造者的角色，他们将给工业社会带来全新的设计师之"文化"。

3. 设计师文化

从威廉·莫里斯开始，大量的职业设计师登上了历史舞台。无论是莫里斯，还是在1851年大博览会上获得金奖的服装设计师沃斯（Charles Frederick Worth，1825—1895）（图1.99），他们都建立了自己的设计工作室来应对日益复杂的设计工作。同时，他们作为设计师的角色意识和职业责任感也越来越强烈。

就工业设计而言，英国的德莱赛（Christopher Dresser，1834—1904，图1.100）是第一批有意识地扮演工业设计师这一角色的人之一。在此之前的专业工业设计师由建筑师、业余设计者、工匠、工程师来担任，但现在，这一角色终于找到了最合适的演员。德莱赛在设计过程中十分注重其设计观念、造型与机器生产、技术、材料的关系，分析形式与功能的协调尺度，尽量使产品的成本降低，表面美观又耐用：这正是工业化时代设计师

图1.99 沃斯于1858年与同事合开了自己的店铺。到了1870年，他已经雇用了1 200多个女裁缝，每周生产数百件衣裙，年利润40 000英镑。他是第一个举行了服装发布会，第一个用真人作模特儿，第一个销售自己设计的服装裁剪样板给海外市场的先行者。上图为1865年沃斯为奥地利皇后设计的服装。下图为沃斯设计的晚装。

的重要特点。

P. 梅瑟在《工业设计咨询》中对工业设计师的职业是这样定位的：

Q. 工业设计师是视觉感染力方面的技术专家……（他）被生产某种产品的制造商聘请：通过增加产品对消费者的吸引力来扩大他的产品的需要。制造商根据产品的成功付给设计师以报酬。工业设计师的成败就在于他能否利用他的能力创造和保持具有利润的商业。他首先而且最重要的是工业技师，然后才是公众趣味的教育者。在生存的状况下，他的事业必须为他的雇主创造利润。[158]

作为"公众趣味教育者"的设计师已经不再满足于"为雇主创造利润"了，或者说，为了更好地"为雇主创造利润"，设计师必须要"改头换面"，才能真正成为"公众趣味教育者"。在1940年的《今天的设计：机器时代的秩序技术》（*Design This Day: The Technique of Order in the Machine Age*）一书中，工业设计师提格反复提到了勒·柯布西耶、沃尔特·格罗皮乌斯及密斯·凡·德·罗等建筑大师，将自己与他们相提并论。在1932年出版的自传《地平线》中，设计师诺曼·贝尔·格迪斯也提及了包括毕加索和塞尚的欧洲现代主义。这些设计师们"以这种方式为自己的商业工作正名，表明他们感到只有追随欧洲艺术和建筑的理想主义，才能在历史中为自己赢得一席之地，并使自己远离利润世界"[159]。

这种设计师在知名度和影响力方面的努力和提升的标志就是"设计师文化"的形成。一系列著名设计师出现了，他们的名字越来越为人所提及，甚至会超出产品本身的品牌影响力，这就是所谓的"签名设计师"或"明星设计师"。他们的知名度不仅增加了产品的附加值，也让整个物质文化在一种"神话"般的叙事中变得更加丰富多彩、耐人寻味。可以这么认为，"那些名字用于促销产品的设计师自身也在这个过程中被消费。通过拥有别人无法获得的知识和能力，他们成为神话般的人物，他们的名字能够为相关的产品、形象和空间带来附加值。在生产和消费的交界处，设计师的艺术技能和特权地位赋予他们一种文化角色。这种文化角色超出了他们日常从事的工作的意义"[160]。

图1.100　英国工业设计师德莱塞及其设计的水壶。

二、职业设计师的分类

1. 从工作的方式分类

职业设计师又可分为两种：企业设计师和事务所设计师。企业设计师有时也被称为驻厂设计师，是指受雇于企业和

工厂并在这些企业的设计室或其他设计机构中为企业从事专门设计的一种设计师。他们中有的人是由企业从基层工作者或者大学毕业生中开始进行培养所产生的设计人才，也有的人是企业所雇用的已经相当成熟甚至拥有一定声誉的设计师。在国内服装企业曾经流行一时的"签约设计师"（当然现在这也是获取人才和声誉的重要方法）也属于这种类型。

彼得·贝伦斯（Peter Behrens，1868—1940）是最早的知名企业设计师之一。1907年，彼得·贝伦斯担任德国通用电器公司（AEG）的艺术顾问，负责公司的建筑设计、视觉传达设计、产品设计，并且开创了现代企业形象设计的先河（图1.101）。他作为一个出色设计师的同时，也在他的事务所里培养出了三个现代设计大师——沃尔特·格罗皮乌斯（Walter Gropius，1883—1969）、勒·柯布西耶（Le Corbusier，1887—1965）、密斯·凡·德·罗（Mies Van De Rohe，1886—1969）。

格罗皮乌斯和密斯·凡·德·罗不仅是著名的设计师，还分别担任过包豪斯的第一任和第三任校长，开创了现代设计教育体系，培养了大批优秀的现代职业设计师。在包豪斯之后，类似的设计学校在各地纷纷建立，越来越多的专业设计师走向社会。作为一种社会分工的设计职业逐渐发展成熟，彻底改变了以前设计工作主要由美术家与手工艺人来从事的现象。

1915年，英国成立了设计与工业协会（The Design and Industries Association），并最早实行了工业设计师登记制度，使工业设计正式职业化，确立了工业设计师的社会地位。"根据存档资料，英国1938年共有通过考核在贸易部注册的设计师425人，其中200人自己开业，其余为驻厂设计师。第二次世界大战后，英国工业设计发展迅速，通过注册登记制度向厂家提供设计的作用已渐消失，登记制度不久便也终止了。"[161]

图1.101　工业时代的设计师诞生之初多为文艺复兴式的全才，图为彼得·贝伦斯设计的台灯（1902）和德国电气公司招贴（1907）。

事务所设计师指的是那些自己成立设计公司或设计事务所，并以企业的委托设计和设计投标为主要业务手段来从事设计工作的设计师。在他们的设计活动呈小规模和小团队状态，特别是当他们"单枪匹马"时，称他们为自由设计师似乎更恰当。但当设计公司具备了企业的形态时，无论是设计公司的管理人员还是他们聘用的设计师，已很难用"自由设计师"来描述他们之间的关系，但可将其统称为"事务所设计师"。

此外，还存有一些特殊的工作状态。比如一些服装设计师既"签约"在某个服装品牌之下，受聘为企业服务，但同时又拥有自己的服装品牌和设计团队。

2. 从设计的传统与风格分类

20世纪是一个社会、经济、技术迅速发展的时代。设计从未如此地与人们的生活、企业的兴旺甚至国家的经济密切相关。现代设计师的职业特征越来越明显,设计师的专业类别、风格特点也日渐繁多。

但如果细细追溯,可以发现20世纪的设计师有两个源流。一个是欧洲传统,如勒·柯布西耶、马里耐蒂(Marinetti)、格罗皮乌斯等;一个是美国传统,如诺曼·比尔·盖茨(Norman Bel Geddes,1893—1958)、雷蒙德·罗维(Raymond Loewy,1893—1986)等。尽管前者对后者有着持久而巨大的影响,但他们之间仍然形成了一些鲜明的差别。"可以这样来概括,欧洲设计师通过跟随功能来制造形式,而美国设计师则使用形式来表达功能。"[162]

【精英主义之源泉】

欧洲的设计师虽然有近似的渊源,但毕竟每个国家都拥有自己不同特点的艺术与文化,设计师的特质和作品也呈现出多彩的面貌。

理性的西欧设计师将更多的科学性研究工作注入设计。包豪斯作为一所艺术设计学院在1923年就开设了数学课、物理课、化学课。德国乌尔姆设计学院则以数学、社会学、人机工程学、经济学等课程取代了艺术课程。

南欧的设计师充满了热情、奔放的气质。在他们眼里,设计和生活几乎是同一个概念,就如意大利著名设计组织"孟菲斯"(图1.102)的创始人——埃托·索特萨斯(Ettore Sottsass,1917—2007)所说,"设计对我而言……是一种探讨社会的方式。它是一种探讨社会、政治、爱情、食物、性,甚至设计本身的一种方式,归根到底,它是一种象征社会完美的乌托邦方式"。

北欧的设计师体现并融合了斯堪地纳维亚国家多样化的文化、政治、语言和艺术传统。对于形式和装饰保持着一定的克制,尊重传统,欣赏自然材料,并且在设计的形式与功能上保持着统一。

图1.102 意大利"孟菲斯"的设计创作体现出对当代商业文化的某种批判,这正是精英主义文化的传统(作者摄)。

【商业主义之表率】

在另一支源流上,美国的设计师西内尔(Joseph Sinel,1889—1975)1919年首先在美国开设了自己的设计事务所。一战后的美国生产能力得到了巨大发展。标准化生产方式、现代企业管理制度、新材料的使用使得产品成本大幅度降低。1929年的金融危机,又导致企业之间无法在价格上进行竞争。于

是强调设计的视觉形式成为重要的促销手段。提格（Walter Dorwin Teague, 1883—1960）、诺曼·比尔·盖茨、亨利·德雷夫斯（Henry Dreyfuss, 1904—1972）、雷蒙德·罗维的设计事务所的成立，成为美国商业设计师的重要力量。

这其中，雷蒙德·罗维的影响力最大，通过优秀的商业公关，他在1949年10月31日登上了《时代》周刊的封面，成为第一位上《时代》周刊封面的设计师（图1.103）。《时代》周刊还列举了"形成美国的一百件大事"，罗维于1929年在纽约开设设计事务所被列为第87件。他创立的MAYA（Most Advanced Yet Acceptable）理论——"最先进但可以接受"，至今仍是设计师的工作准则之一。罗维将设计、艺术、商业完美结合的能力，以及他对不同设计门类的广泛涉猎让人叹为观止。尽管他是一个法国人，但他却极好地诠释了美国的商业设计文化，并且也影响了美国人的生活。

罗维的成功体现了设计师已经从艺术家转化为一个全面的管理者，他通过团队化设计工作室的建设来弥补个人能力的不足；再通过一系列复杂设计程序及方法的建设塑造了自身的专业性，并获得客户的信任；然后，通过广告和营销将自己变成一位改造世界的超级明星。罗维为工业设计所作的贡献就是"把工业设计提升为生产制造过程重要的一部分。他们的成功通过产品的销售额及用户反馈信息得到印证"[163]。

3. 设计师的细化和设计团队

在职业设计师刚刚出现时，这些设计师往往都是"全能"的。不论是威廉·莫里斯、彼得·贝伦斯还是雷蒙德·罗维，他们都精通设计的各个领域。从建筑设计到图案设计、从汽车设计到平面设计，他们自己或者自己的公司都能够胜任。这也说明设计师和设计公司仍处于发展的初期阶段：从业人员少、水平低，竞争不激烈。随着设计行业和设计教育的发展，设计的市场日益细分，专业知识也越来越复杂。一个设计师已经难以胜任多个角色了。实际上，从来就没有人能真正做到精通各个设计领域。有人曾这样评论建筑师面对产品设计时的困境："这是一个建筑师难以胜任、难以令人满意的工作领域。建筑师所设计的汽车往往由于样式过时而声名狼藉，甚至包括那些他们所引入的有限的创新，比如汽车内的躺椅——就好像沃尔特·格罗皮乌斯所设计的阿德勒（Adler coupes）汽车那样（图1.104）。"[164]

随着科技的发展和市场的扩大，设计师之间的分工越来越细化，一个人几乎无法完成复杂的设计工作。因此，设计的团

图1.103 雷蒙德·罗维是有史以来最为成功的商业设计师之一，也是职业设计师发展的一个里程碑。

队作用越来越重要。正如爱迪生的长期助手弗朗西斯·杰尔（Francis Jehl）所说的那样："'爱迪生'其实是一个集合名词,意味着许多人的工作。"[165]尤其是在现代企业中,设计师的力量常常体现为众多工作人员的合力,即使这些合力可能最终由某个知名设计师来进行代表。

第三节　设计师的素质

一、设计师能力的构成

"今天的建筑师是,或者说应该是,一个最全面的人：他是掌握所有有关建造及其应用的科学的人,也是要掌握整个建筑遗产的复杂知识的人。"[166]

——Julien Guadet

图1.104　格罗皮乌斯设计的"阿德勒"小汽车(1930)。

优秀的设计师,无论他们曾经在设计学院、建筑学院或美术学院接受过专业教育还是通过自学而成材,都具备了设计师应该具有的素质。虽然他们的知识构成不尽相同,但均拥有相应的基础知识和专业技能,并能够通过一定的表达手段将设计构思展现出来并付诸实施。

设计师的素质是多方面的,它是人文素质、艺术素质、科技素质、道德素质乃至身体素质与心理素质的综合体现。

1. 创造能力

自然界的演进常常让人惊叹大自然的千变万化,人生的一波三折也不禁让人感慨上帝之造物弄人,然而再无常的自然与人生的变化也无法和人类在设计中所爆发的创造力相提并论。因为"自然界的演化是随机的,但是器具的演化却是人类有意识的活动,包括心理、经济及社会文化等因素,创造力在器具的演化中不断发展"[167]。

设计师对于创造力的需要丝毫不亚于艺术家,虽然他们在表达这些创造力的时候要受种种条件的制约而打了折扣。因此,创造力是评价设计优劣的重要标准之一,也是设计在人类文明中最重要的贡献之一。有些时候,设计师的创造力依赖于个人天生的一些秉性,比如"智商"和"灵性"等。的确,很多伟大的设计师从小就天资聪慧、潜力无穷。但是设计师的创造力在一定程度上决定于各种形式的教育与训练。在设计学院的教育体系中,相当多的课程都在培养学生的创造能力。然而,创造力的

培养在人一出生便自然地产生了。应该说,设计师的一生都在不懈地寻找"创造力"的真谛。

2. 观察能力

它们看上去都一样,但每一张都不同。
有的早晨很明亮,有的很阴暗,
有的是夏天的光,有的则是秋天的。
有上班时间的,也有周末的。
有的人穿大衣,也有人穿T恤和短裤。
有时是同样的人,有时是不同的人,
有时不同的人变得相同了,相同的人却消失了。
地球每天都绕着太阳转,
太阳光却从不同的角度照耀着地球。

——《烟》

【阳光下】

观察力似乎是最难以琢磨和培养的能力。"可能更好的一个措辞是洞察力。"[168]观察力让设计师能够保持自己的独立性和权威性,在整个设计活动的过程中发挥着重要的作用。

正如罗曼·罗兰所说:"不是缺少美,而是缺少发现美的眼睛。"在电影《烟》中,烟店店主每一天都会在同一个时刻花五分钟时间拍摄街角的照片,"风雨无阻,就像邮递员一样"。对于初次观看这些摄影作品的作家看来,这些照片似乎都是一样的,并不存在明显的区别。但是,店主却在每一天的观察和拍摄中发现了日常生活中的微妙差别和诱人的丰富性,并从中得到了巨大的"心流"体验。正如店主所说:"太阳每一天都从不同的角度照耀地球"——日常生活中的美就这样等待着人们去发掘,"如果你不慢下来,你就永远不会得到它们"。完美的观察是心灵和大自然的某种契合,需要好奇的,甚至是贪婪的追求真、善、美的心灵和眼睛。"布鲁诺(西部铁路及'东方号'蒸汽船的设计者)相信真正好的发明不是源于一时灵感,而是敏锐观察周遭生活的结果。"[169](图1.105)

图1.105 电影《烟》中的烟店店主每一天都在同一个时刻拍摄街角的照片。正如他所说:"太阳每一天都从不同的角度照耀地球"。生活中的美等待着人们去发掘它们。

【偶然中】

就好像侦察兵是大军作战的眼睛和先行者一样,人们在设计之前,通常都要经历这一阶段。鲁班发明锯的故事就是其良好观察力的体现,当他的手被野草划破的时候,他发现了野草上那些锯齿的力量;法国内科医生雷内·雷内克在观察儿童玩游戏的时候,发现用敲空心木的方法可以向其他人传递声音,根据

这一原理,他发明了听诊器;克拉伦斯·伯德恩埃在加拿大旅行时看到一些鱼在天然条件下封冻并解冻,他从中得到启发创造了冷冻食品工业。

通用汽车公司的一名工作人员拉里·米勒(Larry Miller),有一天在给跑步的女儿录像时,注意到女儿双脚跑动的轨迹是椭圆形,根据他的观察,米勒着手制造了一种可以模仿他女儿所做椭圆运动的器械,这种器械可以避免脚掌蹬踏地面带来的不愉快的感受。他把这一创意卖给了西雅图的健美器材制造商比确有限公司(Precor),他们由此开发了椭圆运动交叉训练器(Elliptical Fitness Crosstrainer, EFX),这一产品推动了该公司成为健康俱乐部产业中发展最快的器械生产商。[170]

在以上这些偶然事件中,成功设计师的观察过程同时也是一个思考的过程。观察到的现象往往只是"果",只有通过思考,人们才能发现其中的"因"。一旦因果关系被确立,那么优秀设计的产生便是顺理成章的事了。因此,观察能力对于设计师来讲至关重要。在中国的寓言里,曾经描写了一位弓箭手为了练箭,先要用数年的时间盯着目标看。直到能够将一根蛛丝看得像大象的腿那么粗,才开始学习拉弓。作为设计师来讲当然不必如此夸张地锻炼观察力,观察和设计也并非总有前后相继的逻辑关系。如果能够去热爱生活、了解生活、发现生活,自然能打开属于自己的"第三只眼"。

【狗眼里】

无论是《烟》中偏执地完成其"行为艺术"的店主,还是在洗澡时发现浮力定律的古希腊科学家阿基米德,他们都善于用"第三只眼"来观看这个世界。这在很大程度上是因为我们的观察能力受到了日常生活熟悉性的蒙蔽,而变得不再敏感,失去了童年时代的好奇和专注力。维特根斯坦曾有一句名言:"事物对我们最重要的方面由于其简单和熟悉而被隐藏起来。"

因此,对于设计师来说,想要重新获得这种观察能力,必然要通过有意识的训练来释放被压抑的好奇心,建立看待日常生活的陌生化视角。在这方面,一些文化"穿越者"的观察可以给我们带来很多启发。比如美国作家何伟(彼得·海斯勒)撰写的《寻路中国:从乡村到工厂的自驾之旅》(图1.106)就给我们展示了许多日常生活中鸡零狗碎但又生动活泼的设计现象,比如马路边的警察塑像、摩托车后面用来反光的废旧光盘、乡村商场刚刚出现的自动扶梯等。当一个人置身于异域文化中时,其观察能力如同皮肤的毛孔一样会被自然打开。虽然这种观察的深度仍取决于基本的训练和思考(何伟在儿童时代就在父亲的指

图1.106 由于跨文化的"穿越"以及作者敏感的观察能力,《寻路中国》的作者看到了许多中国人容易忽视的日常生活之细节。后两张图是作者拍摄的照片。在这种观察视角的启发下,笔者曾写过《中国为什么有那么多卡通警察?》一文,尝试性地进行相关探讨。

导下观察日常生活中的普通人），但是跨文化的刺激给我们带来了一种启示：就是只要建立并保持着这种陌生化视角，观察能力就可以在我们熟悉的日常生活中不断地涌现出来。

从作家李娟的纪实性写作《冬牧场》（图1.107）中，我们处处找寻到这种观察能力的身影。作家用文字将观察、感受到的东西表达出来，画家和设计师则用画笔或电脑进行再现。在电影《烟》中，那位被店主的创作行为所感动的作家，想必也会在自己的写作中找到新的力量，这种力量来自对日常生活的观察。

纪录片导演吴文光曾在一篇题为《狗眼》的小文章中提及他在美国一个电影学院的教学经历。他给学生们播放了一部记录片，全片机位奇异，镜头的视角仅及人的小腿。影片画面晃晃悠悠地记录了一个街道的角角落落和行人的匆匆脚步，最后摄像机停留在商店的落地窗前，赫然发现这部影片原来是一只身背摄像机的狗随机拍摄的。这个短片给学生触动很大，它使人发现，原来我们熟悉的生活在狗的视角里原来如此。

图1.107 小说《冬牧场》体现出作家对于日常生活的观察和热爱，这同样是一位优秀的设计师应该具有的能力。

3. 合作能力

密斯并不是一个赞同团队合作的人。有一次，在芝加哥，密斯同格罗皮乌斯交谈，那时包豪斯关闭很久了，当格罗皮乌斯赞美团队协作以及合作设计建筑的优点时，密斯问道："格罗皮乌斯，如果你决定要一个孩子，你也叫上邻居们一起生吗？"[171]

【执子之手】

密斯先生似乎很喜欢打这种生动形象的比喻，但却完全忽视了设计工作和家庭生活之间的根本区别（关联性思维掩盖逻辑思维的极佳范例，图1.108）。实际上，家庭生活如果要如鱼得水，自然需要完美的团队合作，只不过这一合作更多地依赖家庭内部成员就可以完成。

没有和谐、精确的合作，家庭如何孕育下一代？没有耐心、持续的合作，家庭又如何来保持稳定的运转？对于一个人口众多的大家族来说，需要合作的情况就变得更加普遍，也更加复杂了。对于"执子之手，与子偕老"的老夫妻而言，合作精神早已内化，举手投足间，他们就已经心知肚明、相互明了。密斯先生没有料到，家庭生活实际上是合作精神的最好体现。

合作能力是设计师最基本的专业素质之一。无论是在企业或事务所内部的设计师之间，还是设计师和管理者及生产者之间，以及设计师和业主之间，都必须建立良好的合作关系。设计出好的产品并非是件容易的事。厂商希望尽量降低成本，销售

图1.108 图为1923年10月16日结婚后不久的格罗皮乌斯和伊莎。作为一个刚刚从不幸的婚姻中摆脱出来的男人，格罗皮乌斯肯定不同意密斯的比喻，虽然生孩子这件事的重要环节由两个人就可以完成，但是整个生育的过程则是一件复杂的社会工程。至于家庭的维系，则更是需要夫妻双方及更多成员的共同维护，才能顺利完成的事情。

商希望产品能够吸引顾客。用户在商店采购时，会注重产品的价格、外观和品牌，但在家中使用这些产品时，则会更在乎产品的功能和操作。而修理人员所关心的则是产品拆装、检查和维修的难易程度。与产品相关的各方有不同的需求，而且这些需求还经常相互冲突。

即便如此，设计人员也是能够做到让各方都很满意的——这取决于设计师的沟通能力。"所有的设计师，无论如何专业化，都应该概略地了解同事、同行们做了什么，以及他们为什么要这么做，这样就不仅丰富了设计师自己的思想，而且也形成了高效率的实践操作团队，并在工作中实现这种效率。"[172] 良好的合作关系是设计师能力发挥的"倍增器"。相反，如果设计师缺乏这种能力，则往往不能实现自己的设计目标。

【徒手倒立】

著名的产品设计师德雷夫斯认为一个工业设计师对其客户的产品最有价值的贡献是他的"形象化能力"。而这一能力的体现就是"他可以坐在桌子边上倾听执行总裁、工程师、生产和广告人员给出的建议，并迅速地融合进一张能够清晰表达出他们想法的草图中——或者显示它们的不可实施性"[173]。

为了练就这种本领，有的设计师甚至学会了倒着画草图，因为此时在对面正襟危坐的客户看来，这张草图就是正的。这个有些"炫技"的本领在德雷夫斯看来不仅是个噱头，而是有很大的实用性。由于现在的设计师已经越来越少使用手绘草图的方式来说服客户，这种"倒立"的功夫更多地在理论上展示了设计师不能仅从自己的视角来观看和理解设计方案的形成。

在著名的 IDEO 设计公司中，曾经有一个工作条件很差的小组，设计师们被挤在一个狭小的甚至没有窗户的房间中。但这个小组却因此在一起形成了良好的讨论气氛，并取得了优异的成绩。当他们受奖励而每人都获得了宽敞的、单独的办公室后，却再也设计不出好的产品了（图 1.109）。

图 1.109　IDEO 是一个极有创造力的设计团队，轻松而热烈的交流环境为优秀设计的产生奠定了基础。（图片来自 IDEO 官方网站）

因此在现代企业当中，许多公司都刻意营造一个可以交流和讨论的办公空间。如丹麦的奥迪康助听器公司（Oticon）发现不同楼层的职员之间的自然交往发生在楼梯井中时，公司明智地拓宽了楼梯，以鼓励这种跨部门的交流。而瑞典著名企业爱立信公司则把这种机动交流的构想应用于他们新设在伦敦的总部。一道抽象的、曲线优美的楼梯将各楼层连接在一起，给公司的员工们提供了一个可以驻足交流和见面的空间。事实上，公司说这个建筑的主要理念就是"增强大家互相见面的自然基础"[174]。

4. 预测能力

> 我从不预测时尚,我就是时尚。
>
> ——夏奈尔

虽然高傲的夏奈尔(图1.110)如是说,但当设计师面对市场时,谁也不能忽视对设计作品的未来进行预测。况且,设计师要面对的课题不仅是当下的社会需求,还有未来社会的需要。设计的过程中总是存在着很多问题,而解决的方法不仅在于设计师对问题背景的了解,同时还取决于他对未来发展趋势的洞悉程度。产品的发展趋势、时尚的流行走向、观念和风格的演变,都是设计师必须去分析和判断的难题。因此,设计师必须具有敏锐的预测能力和准确的前瞻性。

当设计作品尤其是那些新事物被引进人类的生活时,他必然会改变人们的生活习惯。这种改变不管是好是坏,一开始总是不明显并难以确定。如果设计师能跳离眼前的目标前瞻未来,可以对作品的效能进行估计并降低其风险。同时,还能减少错误的设计给企业或城市带来的危害——有时候,这种危害是长期的、潜伏的,且难以察觉。因此设计师有义务细心谨慎地超越设计的外貌和短期目标,深入探讨设计的本质和长期影响。

图1.110　夏奈尔50岁时,摄影师曼·雷(Man Ray)为她拍摄的照片。

如果说服装设计对设计师的短期预测能力提出了明确要求的话,城市规划设计则是体现设计师长期预测能力的一个典型。1883年,当景观设计师克利夫兰德(Cleveland)为美国明尼苏达的明尼阿波利斯(Minneapolis)做规划时,当时明尼阿波利斯还只是一个小镇。克利夫兰德让市长和决策者在郊区购买大面积的土地,用以建立一个公园系统。由于这些土地还远未被开发所以价格非常便宜。设计师的眼光放在100年之后。如今一百多年过去了,城市扩大了几倍,而这些廉价购得的土地则成了城市中宝贵的绿地系统。[175]

5. 艺术修养

> (在法国)有一所庞大的培养建筑师的国立学校,在所有的国家里,都有国立的、省立的、市立的培养建筑师的学校,它们用花言巧语使年轻的才智之士受骗上当,教给他们虚假的、伪装的、廷臣们用的阿谀奉迎之词。这些国立学校![176]

设计师应该具有哪些才能?这些才能是能够通过设计教育全部获得的吗?为什么有的设计师并没有接受过系统的设计教育却也同样出色?菲力浦·斯塔克(Philippe Starck)(图1.111)说:设计师应该阅读除了设计之外的所有东西(Designer should

图1.111　法国著名设计师菲力浦·斯塔克,作为飞机工程师的父亲给了他一个充满科学幻想的童年生活。

read about everything except design)。

当赖特规定他的学生必须每人掌握一种乐器时[177]（图1.112），他似乎并不是在挑选未来的设计师，而更像是在挑选女婿（也确实挑了一个）。实际上，许多设计师对音乐并非十分感兴趣，就好像一些科学家对艺术一窍不通一样。但长久以来，设计师都在努力地从其他艺术中吸取营养，甚至打通设计和音乐两个不同学科之间的研究。正如一位学者所提议的："他们完全可以就设计问题进行这样的对话，由此感知到他们双方都卷入的、性质相同的创造活动，从而分享和交流他们那创造性的和专业性的设计经验。"[178]

图1.112 塔里埃森设计学校的小剧场（1932年），赖特的学生们经常在这里上演戏剧。

而包豪斯聘请艺术大师授课的方式至今仍然被很多设计教育家所推崇（图1.113）。但随着设计教育越来越专业化和科学化，艺术教育更多地成了设计师个人的爱好和追求。赫伯特·西蒙曾指出渴望得到更高学术性的设计学科的研究，面临着设计教育的特点所带来的困惑。因为，高尚的学术性要求科目在学术上必须是"硬性（严密）的、分析性的、更正式（形式化）和更具可教性的"。而多数设计学科在学术上则"都是软性的（具有弹性和灵活性）、直觉的、非正式的和食谱性（就像边看食谱边烹调一样随意）的"。[179]

图1.113 包豪斯的学生们穿着自己设计的服装正在上演他们创作的戏剧。

赫伯特·西蒙一方面讲出了设计教育在知识构成上的灵活性和不确定性，另一方面也暗指了设计教育与每一个人的密切联系。因此，他认为："在很大程度上说来，对人类的最恰如其分的研究来自设计科学。设计科学不仅要作为一种技术教育之专业部分，而且必须作为每一个接受自由教育（人文教育）的公民所应学习的核心学科。"[180]

二、设计师的责任

> 设计的最大作用并不是创造商业价值，也不是在包装及风格方面的竞争，而是创造一种适当的社会变革中的元素。
>
> ——[美]维克多·帕帕奈克

图1.114 如同千手观音（巴黎集美博物馆，作者摄）一般，设计师常常在项目的运营中充分运用不同的技能，来扮演不同的角色。

【我能】

设计师扮演着很多角色，即使他们是在已经被细分的各种岗位上工作。设计师的角色分为：指挥者、文化的生产和传播者、助手和谋生者（图1.114）。

指挥者：他们拿到工作任务，组织其他人来做，并提出完成结果的要求。文化的生产和传播者：他们在死气沉沉的房间里

生产着创意,并有能力将它们有效地覆盖到广阔的范围内,让社会认同并接受他们所制造的种种生活方式。这个角色是如此的迷人,以至于让设计师们常常忘记了自身。助手:通常是初学者。在设计的集体中,每一个设计师都只是一个原子,和他人相互合成才具有最终的意义。在这个意义上,每个设计师都是一个助手。谋生者:当他们面对顾客和业主时所不得不扮演的角色。

四种角色相互依赖,彼此需要。在任何设计师的职业生涯发展过程中,或者即使是在一个单独的委托任务的发展中,甚至即使在一个大的设计事务所,设计师都会从一种角色转换成另一种角色。他们的性情和能力支持着设计师做着这种角色的转化。他们的工作有时是独立的,有时是为了政府或当地事务所,或与大的制造厂联合,或由零售商代理,或与公共社团联合。

【我应该】

埃米利奥·艾姆巴茨将设计师划分为三种类型:第一种为顺从者,不对他或者她自己工作的社会文化背景提出疑问,仅仅注意个别产品的审美性质。第二种为改革者,深深地关注设计者在社会中起的作用,但在其文化生活和组织生活中又感到,他们的这种关注和他们做生意时的社会与组织实践相冲突。第三种是对抗者,坚信除非有深刻的和广泛的结构上的改变,就没有设计的革新。他们往往致力于重新设计传统产品,使其有一种新的、嘲讽的和自我贬低的社会文化和美学意味。

不同类型的设计师所赋予的责任感也不尽相同,但是他们都必须承担最基本的设计义务和道德责任。这其中包括:(1)对消费者需要的深入了解与关注;(2)对产品成本的控制与节省;(3)对自然生态环境的爱护;(4)对人文环境的尊重;(5)对消费者趣味的引导;(6)沟通人与物的交流等。

某些时候,有的设计师渐渐地成了造型装饰师。当设计师只会画好看的外形时,其作为设计师的职业意义就变得非常弱小了。当人们不断地看到各种古老的、现代的、经典的、前卫的造型时,似乎对形态愈加地麻木起来,因此设计师也就不断地要在造型上取得突破,才能够吸引人们的视线。他们却忽视了设计中的批判意义,遗忘了设计师的道德责任,游离于设计的价值体系之外(图1.115)。

现在的设计师已经变成信息交换系统的构思者,这种系统是他们在一种社会交流空间中设计和激活的。设计师不再只是物质的生产者,而是一个复杂的"服务体系"的创造者。这样一种变化与社会发展的曲线是完全对应的。在过去几十年的时间内,社会已经从一个生产型社会转化成一种消费型社会。因此,

图1.115 2005年拍摄的传记电影《施佩尔与希特勒》,向我们展示了纳粹建筑师施佩尔的故事。他的经历以及奥本海默发明原子弹的反思都引发了后人的讨论:设计师到底要不要承担道德责任?

设计师不仅将对人的视觉负责,也将在社会交流中起到重要的媒介作用。

 在这样一种媒介时代和消费文化中,人类就像是蹲坐在一个正在加热的水锅里的青蛙,对于微观的变化易于产生漠视的心态。一点小小的错误似乎不会给世界带来什么影响。但当我们把视角转向未来时,我们发现"未来几十年内,我们正在设计的器具将塞满人们家庭和生活空间的每一个角落。我们将承担这个巨大的道义责任,因为当微观层面上提供明确益处的产品被扩延到巨大规模的时候,结果也许会是灾难性的"[181]。

[注释]

[1] [美]理查德·桑内特:《匠人》,李继宏 译,上海:上海译文出版社,2015年版,序章,第18页。

[2] [美]罗伯特·赖特:《非零年代:人类命运的逻辑》,李淑珺 译,上海:上海人民出版社,2003年版,第48页。

[3] [法]贝尔纳·斯蒂格勒:《技术与时间——爱比米修斯的过失》,裴程 译,南京:译林出版社,2000年版,第20页。

[4] [美]凯文·凯利:《失控:全人类的最终命运和结局》,陈新武 等译,北京:新星出版社,2010年版,第149页。

[5] [美]理查德·桑内特:《匠人》,李继宏 译,上海:上海译文出版社,2015年版,序章,第18页。

[6] [美]凯文·凯利:《失控:全人类的最终命运和结局》,陈新武 等译,北京:新星出版社,2010年版,第149页。

[7] 转引自阿诺德·盖伦:《技术时代的人类心灵》,何兆武、梁冰 译,上海:上海科技教育出版社,2003年版,第2页。

[8] [德]齐奥尔格·西美尔:《饮食社会学》,选自齐奥尔格·西美尔:《时尚的哲学》,费勇 等译,北京:文化艺术出版社,2001年版,第35页。

[9] 《神探加吉特》(Inspector Gadget)是一部根据著名科幻故事改编的电影。主人公G型神探在一次意外中身体遭到严重伤害。机械外科学家布兰坦在他身上配备了14 000多种多用途的机关,使他具有超人的能力,从而成为一名出色的侦探。类似的思路即对人类身体的"优化"改造在科幻电影里层出不穷,与其说这些能力是由一些意外和悲剧造成的(好莱坞总要为英雄们的超人能力找点理由),不如说人们对原有器官的能力并非十分满意。

[10] [德]奥斯瓦尔德·斯宾格勒:《西方的没落》(下册),齐世荣 等译,北京:商务印书馆,1963年版,第767页。

[11] [加]马歇尔·麦克卢汉:《理解媒介》,何道宽 译,北京:商务印书馆,2000年版,第232页。

[12] Richard Buckminster Fuller. *Operating Manual for Spaceship Earth*. Zürich: Lars Müller Publishers, 1969, p.61.

[13] 参见段亚波:《波斯猫的奋战:伊朗F14作战简史:1980—1988》,《国际展望》,2004年11月,第21期。

[14] [美]克里斯·亚伯:《建筑与个性——对文化和技术变化的回应》,张磊、司玲、侯正华 等译,北京:中国建筑工业出版社,2003年版,第137页。

[15] [英]约翰·齐曼:《技术创新进化论》,孙喜杰、曾国屏 译,上海:上海科技教育出版社,2002年版,第90页。

[16] 赵农:《中国艺术设计史》,西安:陕西人民美术出版社,2004年版,第47页。

[17] 日本的狩猎民族爱奴人就发明了"胡子抬升器",让他们在喝汤时不会吃到自己脸上的毛发。[美]罗伯特·赖特:《非零年代:人类命运的逻辑》,李淑珺 译,上海:上海人民出版社,2003年版,第39页。

[18] [美]亨利·佩卓斯基:《器具的进化》,丁佩芝、陈月霞 译,北京:中国社会科学出版社,1999年版,第43页。

[19] James Reason. *Human Error*. Cambridge: Cambridge University Press, 1990, p.1.

[20] 雷切尔·卡森（Rachel Carson）在其经典著作《寂静的春天》（Silent Spring）中最早揭露了DDT的危害，引起了社会的极大关注。使用DDT最引人注目的危害之一是使鸟的数量减少：它干扰了繁育的生理过程，使鸟的蛋壳变薄，极易在孵化前被破坏，从而在生物链中引起连锁反应。许多国家在20世纪70年代就已禁止使用DDT。美国从1973年1月1日起禁止使用DDT，中国也在1983年停止使用和生产DDT。在美国宣布禁用的4年后，科学家发现曾经使用过DDT的农田中的DDT含量仍未减少。研究人员甚至在南极洲的海豹和企鹅体内找到了DDT的踪迹——获得了诺贝尔奖的这一发明的确是后患无穷。参见[美]巴里·康芒纳：《与地球和平共处》，王喜六、王文江、陈兰芳 译，上海：上海译文出版社，2002年版，第24页；艾柯尔·马克：《人类最糟糕的发明》，北京：新世界出版社，2003年版，第41-47页。

[21] William S. Green, Patric W. Jordan. *Human Factors in Product Design*: *Current Practice and Future Trends*. London: Taylor &Francis, 1999, p.9.

[22] Donald A. Norman. *The Design of Everyday Things*. New York: Basic Books, Preface, 1988, X.

[23] William S. Green, Patric W. Jordan. *Human Factors in Product Design*: *Current Practice and Future Trends*. London: Taylor &Francis, 1999, p.9.

[24] Charles Perrow. *Normal Accidents*: *Living with High-Risk Technologies*. Princeton: Princeton University Press, 1999, p.20.

[25] Lionel Tiger. *The Pursuit of Pleasure*. Boston: Little Brown & Co., 1992, p.21.

[26] [美]亨利·德莱福斯：《为人的设计》，陈雪清、于晓红 译，南京：译林出版社，2012年版，第224页。

[27] 王东岳：《物演通论》，北京：中信出版社，2015年版，第32页。

[28] 同上，第40页。

[29] [美]维克多·马格林：《人造世界的策略：设计与设计研究论文集》，金晓雯、熊嫕 译，南京：江苏美术出版社，2009年版，第142-143页。

[30] 参见尹定邦：《设计学概论》，长沙：湖南科学技术出版社，2000年版，第41页。

[31] 诸葛铠：《图案设计原理》，南京：江苏美术出版社，1991年版，第9页。

[32] 同上，第9、10页。

[33] 许平：《视野与边界》，南京：江苏美术出版社，2004年版，第27页。

[34] 袁熙旸：《中国艺术设计教育发展历程研究》，北京：北京理工大学出版社，2003年版，第12页。

[35] 参见《辞海》丑集，中华书局，1937年。

[36] 俞剑华：《最新图案法》，上海：商务印书馆，1926年版，第1页，总论。参见李砚祖：《工艺美术概论》，北京：中国轻工业出版社，1999年版，第2页。

[37] 同上，第106页。

[38] 转引自袁熙旸：《中国艺术设计教育发展历程研究》，北京：北京理工大学出版社，2003年版，第15页。

[39] 同上，第16页。

[40] 同上，第238-239页。

[41] Edited by Donald Albrecht. *The Work of Charles and Ray Eames*: *A Legacy of Invention*. New York: Harry N.Abrams Inc., 1997, p.19.

[42] Walker, John A. *Design History and the History of Design*. London: Pluto Press, 1990, p.23.

[43] 玛格丽特·撒切尔夫人在1983年1月专门在首相府举办关于"产品设计与市场成功"的研究班，在为英国《设计》杂志撰写的专稿中她做了上述评论。[美]斯蒂芬·贝利、

菲利普·加纳:《20世纪风格与设计》,罗筠筠 译,成都:四川人民出版社,2000年版,译序第2页。

[44] 如"工艺美术""图案"倾向于设计的艺术属性;"商业美术"倾向于设计的商业属性;"发明"则倾向于设计的科技属性等。

[45] [法]Tufan Orel:《"自我—时尚"技术:超越工业产品的普及性和变化性》,选自[法]马克·第亚尼:《非物质社会》,滕守尧 译,成都:四川人民出版社,1998年版,第62页。

[46] [美]维克多·马格林:《人造世界的策略:设计与设计研究论文集》,金晓雯、熊嫕 译,南京:江苏美术出版社,2009年版,第93页。

[47] Victor Papanek. *Design for the Real World*. London: Thames & Hudson, 1985, p.3.

[48] [英]杰夫·坦南特:《六西格玛设计》,吴源俊 译,北京:电子工业出版社,2002年版,第28页。

[49] 马克思:《资本论》第一卷第五章,郭大力、王亚南 译,北京:人民出版社,1963年版,第172页。

[50] [英]杰夫·坦南特:《六西格玛设计》,吴源俊 译,北京:电子工业出版社,2002年版,第29页。

[51] 恩格斯:《自然辩证法》// 中共中央马恩列斯著作编译局:《马克思恩格斯选集》(第三卷),北京:人民出版社,1972年版,第516页。

[52] 许平:《视野与边界》,南京:江苏美术出版社,2004年版,第79页。

[53] 赫伯特·西蒙:《设计科学:创造人造物的学问》,选自[法]马克·第亚尼:《非物质社会》,滕守尧 译,成都:四川人民出版社,1998年版,第106页。

[54] 同上,第110页。

[55] 王元骧:《文学原理》,桂林:广西师范大学出版社,2002年版,第7页。

[56] [英]E.H.贡布里希:《秩序感》,范景中、杨思梁、徐一维 译,长沙:湖南科学技术出版社,1999年版,第4页。

[57] K.R.波普尔在《客观知识》中的描述,转引自贡布里希:《秩序感》,范景中、杨思梁、徐一维 译,长沙:湖南科学技术出版社,1999年版,第1页。

[58] 李泽厚:《历史本体论》,北京:生活·读书·新知三联书店,2002年版,第2页。

[59] 转引自张宏:《性·家庭·建筑·城市》,南京:东南大学出版社,2002年版,第35页。

[60] 这个例子不仅出现在法国,就在20世纪80年代,美国、英国也犯了完全相同的错误。详见[美]唐纳德·A.诺曼:《设计心理学》,梅琼 译,北京:中信出版社,2003年版,第59页。

[61] 这段有趣的描述,记载在《设计心理学》一书的英文版序言中。不知道是不是因为翻译者忽略了这一段,从而导致了中文版重蹈覆辙——该书中文版在书店中被放在心理学一类中,周围都是深奥的或通俗的心理学专著,如《一根稻草的重量——面对压力何去何从》《老年心理障碍个案与诊治》《你为什么这么霉》等。所以很难被设计学专业的工作者发现。如果它被翻译成《每一天的设计》(或更俗一点《天天设计》),则会被归入设计类书架,将轻易地登上畅销书榜。Donald A.Norman. *The Design of Everyday Things*. New York: Basic Books, Preface, 1988, Ⅶ.

[62] Sheila Mello. *Customer-centric Product Definition: The Key to Great Product Development*. New York: American Management Association, 2001, pp.1-2.

[63] 德耶兄弟公司(The Duryea Brothers' Company)是美国第一家汽车公司。戴姆勒和奔驰公司是全世界第一家汽车公司,两家公司于1885年左右开始运营,1926年合并,现称梅塞德斯-奔驰(Mercedes-Benz)。对于他们来说,第一的荣誉带来了好运。然而1895年建立的德耶兄弟公司在失败前只卖出了13辆汽车。在这之后,他们开始生产

高档豪华轿车,直到19世纪20年代被彻底转让——第一个吃螃蟹的人未必带来真实的利益。参见 Donald A. Norman. *The Invisible Computer*: *Why Good Products Can Fail*: *the Personal Computer Is So Complex*: *and Information Appliances Are the Solution*. Cambridge MA: MIT Press, 1998, p.7.

[64] 同上。

[65] 主要原因来源于用这些包装可以做成游戏道具——那个时代的中国小学低年级男生都应该有类似的记忆——将香烟包装(那个时候香烟基本上都是软包装)叠成三角与他人在地上拍打,将别人的"牌"打翻者便可以将其占为己有。一种很好的产品再利用,也可以锻炼一种动手能力(大概也算是纸艺的一种吧,有人叠的三角形纸牌整齐而精致,有人叠的则像他平时的行为一样邋遢,还有人因之初步认识了"空气动力学",将纸牌叠成内凹的形状。往往听纸牌落地的声音就能听出其主人的制作水平。作弊者喜欢在纸牌内加卡纸或在外抹油以增加其硬度)。唯一的缺点是不太卫生(同时多少具有一种赌博的心理,但亦为年轻人培养早期的竞争意识),但似乎没有多少人为此而生病。况且对于好动的学生来讲,没有什么是卫生的。今天那些橡胶的玩具难道危害不是更大?

[66] Susan Strasser. *Waste and Want*: *A Social History of Trash*. New York: Metropolitan Books, 1999, p.7.

[67] 美国亚利桑那大学在教授考古方法学的课程时,要求每一个学生必须独立完成一项可以显示某些器物和行为之间关联性的计划。有一个研究生(Sharon Thomas)便做了这样一个研究。[美]威廉·拉什杰、库伦·默菲:《垃圾之歌》,周文萍、连惠幸 译,北京:中国社会科学出版社,1999年版,第25页。

[68] 参见 Roger E. Axtell. *Gestures*: *The Do's and Taboos of Body Language Around the World*. New York: John Wiley & Sons, Inc., 1997, p.6.

[69] 同上, p.10

[70] 萨摩亚群岛是南太平洋岛国,位于波利尼西亚群岛中部,它共有大小岛屿12个,总面积3 144平方公里。萨摩亚群岛的面积,在波利尼西亚的二级群岛中,是仅次于夏威夷群岛的第二大岛,人口17万。Helen Colton. *The Gift of Touch*. New York: Kensington Publishing Corp., 1996, p.55.

[71] 以上资料来源于 Ms Helen Ho. *Bachelor of Science*, *Master of Art*: *Culture and the Genesis of Asian Product Design. Temasek Polytechnic School of Design.* Singapore, http://www.hiceducation.org/Edu_Proceedings/Helen%20Ho.pdf.

[72] [美]汤姆·凯利、乔纳森·利特曼:《创新的艺术》,李煜萍、谢荣华 译,北京:中信出版社,2004年版,第33页。

[73] [西汉]刘向:《战国策·齐策六》。

[74] 参见 Ambasz, Emilio. *Emilio Ambasz*: *The Poetics of Pragmatic*. New York: Rizzoli International Publications, Inc., 1988, p.9.

[75] 李泽厚:《历史本体论》,北京:生活·读书·新知三联书店,2002年版,第4页。

[76] E.H.贡布里希:《艺术发展史》(The Story of Art),范景中 译,天津:天津人民美术出版社,1989年版,第373页。

[77] 里格尔认为装饰艺术与自然的联系变得模糊起来,而不像其他艺术形式那样与自然界保持着更为密切的联系。"离开三维写生,走向二维错觉,这是十分重要的一步;它把想象从严格遵从自然的掣肘中解放出来,让形式的修饰和组合有更多的自由。"[奥]阿洛瓦·里格尔:《风格问题:装饰艺术史的基础》,刘景联、李薇蔓 译,长沙:湖南科学技术出版社,1999年版,第8页。

[78] 陈之佛：《现代表现派之美术工艺》，载《东方杂志》第二十六卷第十八号，1929年。引自李有光、陈修范：《陈之佛文集》，南京：江苏美术出版社，1996年版，第1页。
[79] 赵一凡：《西方文论讲稿》，北京：生活·读书·新知三联书店，2007年版，第156-157页。
[80] ［英］马尔科姆·巴纳德：《艺术、设计与视觉文化》，王升才 等译，南京：江苏美术出版社，2006年版，导言009。
[81] ［德］瓦尔特·本雅明：《机械复制时代的艺术作品》，王才勇 译，北京：中国城市出版社，2002年版，第64页。
[82] ［英］大卫·布赖特：《装饰新思维：视觉艺术中的愉悦和意识形态》，张惠 等译，南京：江苏美术出版社，2006年版，第272页。
[83] 除了这三者外，还包括画家列克（Bartvan der Leck）、胡札（Vilmos Huszar）、雕塑家万东格洛（Ceorges Vantongerllo）、建筑师欧德（J. J. P. Oud）等。
[84] ［英］赫伯特·里德：《现代绘画简史》，刘萍君 等译，上海：上海人民美术出版社，1979年版，第113页。
[85] 杜斯伯格在给友人的信中曾写道："我已经把魏玛弄了个天翻地覆。那是最有名的学院，如今有了最现代的教师！每个晚上我在那儿向公众演讲，我到处播下新精神的毒素，'风格'很快就会重新出现，更加激进。我具有无尽的能量，如今，我知道我们的思想会取得胜利：战胜任何人和物。"转引自［英］尼古斯·斯坦戈斯：《现代艺术观念》，侯瀚如 译，成都：四川美术出版社，1988年版，第159页。
[86] 2001年，10月31日，挪威王后和500多名各界来宾为这座造型独特的大桥剪彩，桥被命名为"蒙娜丽莎"。设计师韦比约恩·桑德说："我第一次见到她，就被她精美的造型征服了，她是功能与审美的完美结合。""这项工程证明了莱奥纳多的天赋所具有的现代性。"参见《作为科学家的达·芬奇》和《蒙娜丽莎之桥：500年的梦想》，《南方周末》，2001年11月26日，F2版。
[87] Herbert Read. *Art and Industry*. London: Faber and Faber Limited., 1934, p.15.
[88] ［美］斯蒂芬·贝利、菲利普·加纳：《20世纪风格与设计》，罗筠筠 译，成都：四川人民出版社，2000年版，第116页。
[89] ［英］贝维斯·希利尔、凯特·麦金泰尔：《世纪风格》，林鹤 译，石家庄：河北教育出版社，2002年版，第68页。
[90] 参阅顾准的文章《马镫和封建主义——技术造就历史吗？》译文及评注，该文是小林恩怀德（Lynn White, Jr）《中世纪的技术和社会变革》（*Medieval Techonlogy and Social Change*）的译文，载《顾准文集》，贵阳：贵州人民出版社，1994年版，第293-309页。
[91] ［英］杰夫·坦南特：《六西格玛设计》，吴源俊 译，北京：电子工业出版社，2002年11月版，第30页。
[92] Stephen Bayley. *Art and Industry*. London: Boeilerhouse Project, 1982, p.9.
[93] 阿诺德·盖伦：《技术时代的人类心灵》，何兆武、梁冰 译，上海：上海科技教育出版社，2003年版，第2页。
[94] ［美］克里斯·亚伯：《建筑与个性——对文化和技术变化的回应》，张磊、司玲、侯正华 等译，北京：中国建筑工业出版社，2003年版，第37页。
[95] ［法］贝尔纳·斯蒂格勒：《技术与时间——爱比米修斯的过失》，裴程 译，南京：译林出版社，2000年版，第20页。
[96] 同上，第26页。
[97] ［法］马克·第亚尼：《非物质社会》，滕守尧 译，成都：四川人民出版社，1998年版，第8页。
[98] 赫伯特·西蒙：《设计科学：创造人造物的学问》，选自［法］马克·第亚尼：《非物质社会》，

滕守尧 译,成都:四川人民出版社,1998年版,第131页。

[99] Donald A. Norman. *The Design of Everyday Things*. New York: Basic Books, 1988, p.12.

[100] 同上, p.11.

[101] [法]尚·布希亚:《物体系》,林志明 译,上海:上海人民出版社,2001年版,第1页。

[102] 同上,布希亚认为如果对物世界进行分类,"分类标准的数目可能就会和要被分类的物品数目不相上下",他对这种分类进行了示例:"大小、功能化程度(物和其自身的客观功能关系)、与物相关的手势动作(丰富或贫乏,传统与否)、外形、寿命、在一天里出现的时刻(是否间断地出现,以及我们意识到它的存在与否)、它所作用的物质(对于磨咖啡器,这一点很明显;但如果是镜子、收音机、汽车呢?然而,所有的物品都作用并转化某种东西)、使用时排他性或社会化程度(个人的、家庭的、公众的或是与此无关),等。"

[103] 转引自李砚祖:《工艺美术概论》,北京:中国轻工业出版社,1999年版,第3页。

[104] [美]戴安娜·克兰:《文化生产:媒体与都市艺术》,赵国新 译,南京:译林出版社,2001年版,第132-133页。

[105] J. Heskett. *Industry Design*. New York: Oxford University Press, 1980, p.10.

[106] 参见[美]罗伯特·J.托马斯:《新产品成功的故事》,北京新华信管理顾问有限公司 译校,北京:中国人民大学出版社,2002年版,第84页。

[107] [美]亨利·佩卓斯基:《器具的进化》,丁佩芝、陈月霞 译,北京:中国社会科学出版社,1999年版,第50页。

[108] 参见赫曼·赫茨伯格:《建筑学教程:设计原理》,仲德崑 译,天津:天津大学出版社,2003年版,第157-160页。

[109] [法]勒·柯布西耶:《走向新建筑》,陈志华 译,西安:陕西师范大学出版社,2004年版,第61页。

[110] 何人可:《工业设计史》,北京:北京理工大学出版社,2000年版,第6页。

[111] 张广智:《世界文化史》,杭州:浙江人民出版社,1999年版,第7页。

[112] 转引自[法]马克·第亚尼:《非物质社会》,滕守尧 译,成都:四川人民出版社,1998年版,第9页。

[113] 在这位皇帝的寝宫里常常堆满了各种木料,打造起家具来时常日以继夜。他根本不愿在国家大事上花费时间,一切都让太监魏忠贤去主持操办,形成了晚明多年极其黑暗的阉党专权。

[114] 其实,国家的混乱甚至是灭亡多数与历史的潮流息息相关,个人的力量实在难以阻止历史的发展。不论是路易十四还是路易十五都要比路易十六更为荒唐放荡,但他们并没有亡国。把亡国之罪归于"玩物",就好像把责任推给美丽女人一样,都是片面的说辞。

[115] [德]维尔纳·桑巴特:《奢侈与资本主义》,王燕平、侯小河 译,上海:上海人民出版社,2000年版,第96页。

[116] 刘敦桢:《中国古代建筑史》,北京:中国建筑工业出版社,1984年版,第187页。

[117] [英]马尔科姆·巴纳德:《理解视觉文化的方法》,常宁生 译,北京:商务印书馆,2005年版,第144页。

[118] 在《一位民间设计者的"广场梦"》的报道中,记载了郑州"民间设计师"任俊杰由于不满二七广场在交通等方面的功能缺陷,而进行了非常执着的设计工作。尽管正如记者所说的:"一个执着的民间城市设计者,一个有强烈责任感的普通市民,他的创造性成果,会不会终究是一个自娱自乐的梦?",但当他不顾别人"吃饱了撑的"的议论而于2001年2月21日完成了自己的设计作品的时候,他被自己感动了,不禁流下了泪

[119] 例如江门一位市民耗资200多万元，花费15年的心血发明了一种螺旋升降电梯，可以克服传统钢丝绳电梯的一些缺陷，提高电梯的安全系数。他也为自己的设计申请了专利。类似的民间设计师很多，他们中有的人走上了职业设计的道路。参见《铁匠设计新电梯，自救难题迎刃解》，《扬子晚报》，2001年12月15日，A8版。

[120] 例如19世纪欧洲人对器具的讲究和发明创造常常是邻居间彼此暗中较劲的结果。一位英国农夫就以其慷慨别致的晚宴而声名大噪：他觉得用餐时仆役不断上菜会干扰客人用餐，因此装设一套运送食物、点心及酒的电动车在铁轨上绕行，客人取用食物时按一下钮，车子便会暂停，然后再开到下一位客人面前，绕完一周后驶回厨房装载下一道菜。另外，还有一种高56.67厘米、穿着厨师服、手拿装有食物的托盘的自助上菜"小孩"立在宾客面前，客人只要按"小孩"脚部的按钮即会自动上菜。[美]亨利·佩卓斯基：《器具的进化》，丁佩芝、陈月霞 译，北京：中国社会科学出版社，1999年版，第123页。

[121] "从事民间建筑和生产工具设计制造的有木匠、铁匠、泥匠、瓦匠、石匠；从事日用品设计制造和维修的有陶匠、竹匠、篾匠、铜匠、锡匠、焊匠；从事服饰和日常生活服务业的有织匠、染匠、皮匠、银匠、鞋匠、剃头匠；从事文化、信仰和娱乐业的有纸匠、画匠、吹匠、塑匠、笔匠、影匠和乐器匠等。"尹定邦：《设计学概论》，长沙：湖南科学技术出版社，2000年版，第186页。

[122] 有巢氏是建筑业的祖师。"上古之世，人民少而禽兽众，人民不胜禽兽虫蛇。有圣人作，构木为巢，以避群害，而民悦之，使王天下，号曰有巢氏。"(《韩非子·五蠹》)；鲁班[姓公输，名般，鲁国人，由于"般"和"班"同音，古时通用，因此人们常称他为鲁班。鲁班大约生于周敬王十三年(公元前507年)，卒于周贞定王二十五年(公元前444年)以后]是土木工匠的祖师。东周中期以前，土木工匠们一直从事着原始、繁重的劳动。直到鲁班利用他的智慧创造出许多灵巧的工具，才把这些工匠们从枯燥乏味的劳动中解脱出来。因此，鲁班除了是一名优秀的土木建筑工匠之外，也是一个有许多杰出成果的发明家。今天的木工师傅仍然在使用的曲尺、墨斗、刨子、钻子，以及凿子、铲子等工具极大地提高了木工工匠的劳动效率。人们为了表达对他的热爱和敬仰，逐渐地把古代劳动人民的集体创造和发明都集中到鲁班的身上。所以，鲁班的成就也是我国古代工匠的集体成就，他的名字成为工匠们勤劳和智慧的象征。黄道婆是织匠的祖师。黄道婆，又称黄婆，是元代的棉纺织革新家。生卒年不详，松江府乌泥泾(今属上海)人。元贞年间，她将在崖州(今海南岛)学到的纺织技术进行改革，制成一套扞、弹、纺、织工具(如搅车、椎弓、三锭脚踏纺车等)，提高了纺纱效率。在织造方面，她用错纱、配色、综线、花工艺技术，织制出有名的乌泥泾被，推动了松江一带棉纺织技术和棉纺织业的发展。另外，还有老君(李耳)，他是铁匠、铜匠、银匠、锡匠的祖师。葛洪是染匠、画匠的祖师。

[123] 刘敦桢：《中国古代建筑史》，北京：中国建筑工业出版社，1984年版，第21页。

[124] [美]亨利·佩卓斯基：《器具的进化》，丁佩芝、陈月霞 译，北京：中国社会科学出版社，1999年版，第104页。

[125] 刘敦桢：《中国古代建筑史》，北京：中国建筑工业出版社，1984年版，第20页。

[126] 同上，第21页。

[127] 张良皋：《匠学七说》，北京：中国建筑工业出版社，2002年版，第194页。

[128] 同上，第196页。

[129] 何人可：《工业设计史》，北京：北京理工大学出版社，2000年版，第18页。

[130][英]弗兰克·惠特福德:《包豪斯》,林鹤 译,北京:三联书店,2001年版,第24页。

[131]何人可:《工业设计史》,北京:北京理工大学出版社,2000年版,第20页。

[132][丹麦]阿德里安·海斯、狄特·海斯、阿格·伦德·詹森:《西方工业设计300年:功能、形式、方法,1700—2000》,李宏、李为 译,长春:吉林美术出版社,2002年版,第14页。

[133]张良皋:《匠学七说》,北京:中国建筑工业出版社,2002年版,第202页。

[134]尹定邦:《设计学概论》,长沙:湖南科学技术出版社,2000年版,第188页。

[135]何人可:《工业设计史》,北京:北京理工大学出版社,2000年版,第20-21页。

[136] John Ruskin. *The Stones of Venice, Volume 2*. Boston: Dana Estes & Company., 1851, p.169.

[137][德]格特德·莱尼德:《时装》,黄艳 译,哈尔滨:黑龙江美术出版社,2001年版,第52页。

[138][美]理查德·桑内特:《匠人》,李继宏 译,上海:上海译文出版社,2015年版,第70页。

[139] Norman Potter. *What is a Designer: Things.Places.Messages*. London: Hyphen Press, 2002, p.10.

[140][丹麦]阿德里安·海斯、狄特·海斯、阿格·伦德·詹森:《西方工业设计300年:功能、形式、方法,1700—2000》,李宏、李为 译,长春:吉林美术出版社,2002年版,第15页。

[141] Dr. John Skull. *Key Terms in Art Craft and Design*. Elbrook Press, 1988, p.57.

[142][英]阿德里安·福蒂:《欲求之物:1750年以来的设计与社会》,苟娴煦 译,南京:译林出版社,2014年版,第39页。

[143][英]彭妮·斯帕克:《设计与文化导论》,钱凤根、于晓红 译,南京:译林出版社,2012年版,第65页。

[144] Adrian Forty. *Objects of Desire: Design and Society 1750—1980*. London: Thames and Hudson, 1986, P.33

[145] Norman Potter. *What is a Designer: Things.Places.Messages*. London: Hyphen Press, 2002, p.13.

[146]丁允朋:《现代展览与陈列》,南京:江苏美术出版社,1992年版,第1页。

[147]详见[美]菲利普·李·拉尔夫、罗伯特·E.勒纳、斯坦迪什·米查姆、爱德华·伯恩斯:《世界文明史》(下),赵丰 等译,北京:商务印书馆,1998年版,第243页。

[148]塔克、金斯伟尔:《设计》,童未央、戴联斌 译,北京:生活·读书·新知三联书店,2002年版,第12页。

[149]引自《中国参加世博会第一人找到了》,《扬子晚报》,2002年5月23日星期四,B29版"文摘"。

[150]何人可:《工业设计史》,北京:北京理工大学出版社,2000年版,第63页。

[151]尹定邦:《设计学概论》,长沙:湖南科学技术出版社,2000年版,第227页。

[152]5年以后,他又进一步扩大展出规模,在波隆普顿(Brompton)郊外建立了"南康新顿博物馆",并于1899年进一步改建为"维多利亚和阿尔伯特博物馆",专门陈列设计新颖的工业产品。张道一:《工业设计全书》,南京:江苏科学技术出版社,1994年版,第50页。

[153]朱铭、荆雷:《设计史》,济南:山东美术出版社,1995年版,第374页。

[154][英]弗兰克·惠特福德:《包豪斯》,林鹤 译,北京:生活·读书·新知三联书店,2001年版,第10页。

[155][英]佩夫斯纳:《现代设计的先驱:从威廉·莫里斯到格罗皮乌斯》,北京:中国建筑工业出版社,2004年版,第26页。

[156]同上,第4页。

[157] 同上,第6页。
[158] F. Mercer. *The Industry Design Consultant*. London: The Studio, 1947, p.12.
[159] [英]彭妮·斯帕克:《设计与文化导论》,钱凤根、于晓红 译,南京:译林出版社,2012年版,第78页。
[160] 同上,第85页。
[161] 何人可:《工业设计史》,北京:北京理工大学出版社,2000年版,第139页。
[162] Morgan, Conway Lloyd. 20th *Century Design: A Reader's Guide*. London: Architecture Press, 2000, p.6.
[163] [美]维克多·马格林:《人造世界的策略:设计与设计研究论文集》,金晓雯、熊嫕 译,南京:江苏美术出版社,第35-36页。
[164] Reyner Banham. *A Critic Writes: Essays by Reyner Banham*. Selected by Mary Banham, Paul Barker, Sutherland Lyall, and Cedric Price. Berkeley and Los Angeles: University of California Press, 1999, p.4.
[165] [美]汤姆·凯利、乔纳森·利特曼:《创新的艺术》,李煜萍、谢荣华 译,北京:中信出版社,2004年版,第62页。
[166] Reyner Banham. *Theory and Design in the First Machine Age*. London: Architectural Press, 1999, p.18.
[167] [美]亨利·佩卓斯基:《器具的进化》,丁佩芝、陈月霞 译,北京:中国社会科学出版社,1999年版,第24页。
[168] [美]亨利·德莱福斯:《为人的设计》,陈雪清、于晓红 译,南京:译林出版社,2012年版,第42页。
[169] 同上,第44页。
[170] [美]汤姆·凯利、乔纳森·利特曼:《创新的艺术》,李煜萍、谢荣华 译,北京:中信出版社,2004年版,第24页。
[171] [美]尼古拉斯·福克斯·韦伯:《包豪斯团队:六位现代主义大师》,郑炘、徐晓燕、沈颖 译,北京:机械工业出版社,2013年版,第409页。
[172] Norman Potter. *What is a Designer: Things.Places.Messages*. London: Hyphen Press, 2002, p.12.
[173] [美]亨利·德莱福斯:《为人的设计》,陈雪清、于晓红 译,南京:译林出版社,2012年版,第42页。
[174] [美]汤姆·凯利、乔纳森·利特曼:《创新的艺术》,李煜萍、谢荣华 译,北京:中信出版社,2004年版,第75-115页。
[175] 俞孔坚、李迪华:《城市景观之路——与市长们交流》,北京:中国建筑工业出版社,2003年版,第129页。
[176] [法]勒·柯布西耶:《走向新建筑》,陈志华 译,西安:陕西师范大学出版社,2004年版,第14页。
[177] 赖特在世时招收学生,曾规定了两项必备资格:"第一,盖一栋自己的房子;第二,能弹奏至少一种乐器。"[美]梅莉·希可丝特:《建筑大师赖特》,成寒 译,上海:上海文艺出版社,2001年版,"序"第11页。
[178] [法]马克·第亚尼:《非物质社会》,滕守尧 译,成都:四川人民出版社,1998年版,第130页。
[179] 赫伯特·西蒙:《设计科学:创造人造物的学问》,选自[法]马克·第亚尼:《非物质社会》,滕守尧 译,成都:四川人民出版社,1998年版,第107页。
[180] [法]马克·第亚尼:《非物质社会》,滕守尧 译,成都:四川人民出版社,1998年版,第

131页。
[181] Stefano Marzano. *Thoughts: Creating Value by Design*. London: Lund Humphries Publishers, 1998, p.101.

第二篇 设计的目的因

引 言

　　设计的目的是什么？它究竟满足了人类哪些方面的需要？这个问题似乎是简单而明确的。长久以来,人们把设计看作是满足实用需要或者说物质需要的直接手段。但是,不管在什么时代,设计的目的都不会局限在这样的一个层次。

　　飞利浦设计美学研究会（Aesthetic Research at Philips Design）主管帕特里克·乔丹根据马斯洛（Abraham Maslow）的需要层次理论（Hierarchy of Human Needs）提出了消费者的需要层次理论（Hierarchy of Consumer Needs）。这一理论比较孤立地看待了设计的诸种目的。它把设计那复杂而统一的诸种目的因素筑成了梯田。然而,这个区分有利于简单地分清设计目的因素中的不同倾向。而设计的最终结果正取决于这些倾向的合力。

　　在这一需要结构中,处于最底层的是"功能"（Functionality）。为了满足这一层次的需要,产品的设计必须要了解产品的用途以及产品被使用时的语境。

功能性之所以处于最"底层",主要因为它是设计目的中的最基本需求。由于功能性的基础性特征,它常常不被人所意识到。因为,设计的结果越是"波澜不惊",则越体现设计作品的"内力深厚":一个活动的策划如果非常平稳,说明活动的各个环节都准备得非常周全;一个产品的使用如果让人忘记了产品的存在,则表示产品在功能方面至少没有什么大的缺陷。同时,设计作品的功能会在悄无声息中流露出一种美——功能美,也可称为"流露的美",这是相对于"给出的美"(设计中的形式追求)而言的。

当产品的功能性得到满足时,使用者往往会忽视产品在功能上的优点,而对产品使用中所出现的不便予以特别关注。正如帕崔克·乔丹(Patrick W. Jordan)所说的:"一个产品的使用方便已经不再能使我们感到惊讶了,而使用中的困难则会给我们带来不愉快的惊奇。即消费者从'满意者'(satisfier)变为'不满意者'(dissatisfier)。"[1]因此在功能上,"易用性"(Usability)成为设计成功与否的一个重要的衡量标准。它建立在功能性的基础之上,即没有功能性的实现就没有判断产品易用与否的基础。但恰当的功能是易用性的先决条件却并非保证。

在易用性的基础之上,一个更高的要求就是"快乐"(Pleasure)。如果说功能上的要求决定了产品能否被使用的话,易用性则决定了产品能否被更好、更有效地使用,"快乐"的要求或说"美学"的要求则决定了产品会不会被使用。快乐的来源是复杂多样甚至不可言传的。欧洲研究者可能认为亚洲人生活得不够快乐,但事实是人类拥有不同种类的快乐。从远古的祭祀、精美的工艺到各种人性化的设计,快乐的设计其实一直没有离开过我们。

第四章 设计目的的第一层次
——功能性

砖瓦贱微物,
得厕笔墨间。
于物用有宜,
不计丑与妍。
金非不为宝,
玉岂不为坚。
用之以发墨,
不及瓦砾顽。

——欧阳修《古瓦砚》

凡是我们用的东西如果被认为是美的和善的那就都是从同一个观点——它们的功用去看的。那么,粪筐能说是美的吗?当然,一面金盾却是丑的,如果粪筐适用而金盾不适用。

——苏格拉底

第一节 功能之美

一、羊、运动员和船

【羊大则美】

从中国的原始艺术、图腾舞蹈的材料看,人戴着羊头跳舞是"美"字的起源。"美"的本义是指头戴羊冠或羊形装饰,翩翩起舞,祈祷狩猎的成功。[2] 这说明,"美"与原始的巫术礼仪活动有关,具有某种社会含义。"美"字最早见于殷代的甲骨文。汉代许慎编纂的《说文解字》作如下解释:"美,甘也。从羊从大。羊在六畜主给膳也。美与善同意。"[3] 唐代徐铉注曰:"羊大则美。"也就是说,羊长得肥大就"美"。

羊大为什么就美?因为羊大可以提供更多的肉给人类,或者交换更多的物品。因此美与物质性之间存在密切的联系,与满足人的感性需要和享受(好吃)有直接关系。同样,当我们看到凶猛的野兽呼啸山林,看到它们充满力量的躯体,我们会自然地感到恐惧和震撼;当我们看到健美的运动员纵横疆场,

图2.1 无论是高大健壮的马,还是身体健硕的人类,都给人一种天然的审美愉悦。这种愉悦来源于一种功能的预期。

图2.2 骨感美的流行又一次告诉我们：时尚很少和功能并肩而行。

图2.3 无论是大航海时代的帆船还是核动力航空母舰，它们那震慑人心的美都来源于它们强大的力量感和驰骋海洋的征服感。

看到那结实而匀称的身体，我们会情不自禁地感到羡慕和振奋（图2.1，图2.2），就像美国建筑师路易斯·沙利文在《建筑中的装饰》中所说："我们直观地感觉到强壮的、运动员般的、简单的形式会给我们带来自然舒适，仿佛让我们穿上梦寐以求的服装……"[4]

【乘风破浪】

而当我们看到飞机、轮船、火车这样的庞然大物时，机器的力量同样令人震撼。不论是郑和下西洋的宝船还是今天纵横驰骋的航空母舰，古往今来，多少人热情地讴歌它们（图2.3）。

格林诺夫在《形式与功能》中动情地赞美道："看一看海上航行的船吧！注意破浪前进的船体高贵的形式，看看船体那优美的曲线，从弧面到平面柔和的过渡，它的龙骨紧紧箍住，它的桡桨高起高落，它的桅樯和索具匀称而且编织成透空的图案，再看看那强大的风帆！这是仅次于一个动物的有机体，像马那样驯顺，像鹿那样迅疾，载着一千匹骆驼才能驮得动的货物从南极航行到北极。是哪一座设计学院，哪一项鉴美研究，哪一件对希腊的模仿，能制造出这样的结构奇迹。"[5]那些龙骨、桡桨、桅樯、索具和风帆，它们的出现完全是功能的需要，不像船头的雕塑和彩绘是为了装饰，但却显得更加的壮美。

贡布里希同样满怀惊诧地说道："在一艘船上，什么东西能像侧舷、货舱、船首、船尾、帆桁、风帆、桅杆那么必不可少？然而，这些必不可少的东西都有优美的外形，它们似乎不光是为了安全才发明出来的，而且还为了给人以审美乐趣。"[6]这绝不是巧合，也不是为了"给人以审美乐趣"的发明，而是因为它们"像马那样驯顺，像鹿那样迅疾，载着一千匹骆驼才能驮得动的货物从南极航行到北极"。即便是体积相对小的船，如法罗（Faroe）群岛那设计独特的传统的船，它们的形态由于受到必须实现海上快速安全这一生死攸关任务的推动而变化发展，因而具有"那种源于功能、形式和结构统一的特别的美"[7]。功能的强大赋予船以最大的审美愉悦，就好像约翰尼·德普（Johnny Depp）在《加勒比海盗：黑珍珠的诅咒》（Pirates of the Caribbean: The Curse of the Black Pearl）里所说的："它（黑珍珠）是最棒的，没有任何一条船能追得上它！"

【颜值即正义】

虽然今天的人们看待产品（尤其是机器）已经不再像王尔德访问美国时那么崇拜[8]，就像《新艺术震撼》的作者罗伯特·休斯所说："机器意味着进程的征服，只有非常例外的景象，若火

箭发射,才能给我们一些同我们的前辈在1880年注视重机械时所怀有的相同的感情。对于那些前辈来说,技术的'罗曼斯'明显地对范围广泛的客观事物起着作用,比起今天来似乎显得漫无边际和太乐观。或许这碰巧是因为越来越多的人居住在机器形成的环境、城市之中。"[9]

但是,即便我们不再身处那个对机器产生崇拜的时代,产品的功能性仍然是产生美感的重要源泉。战斗机的设计过程和艺术几乎没有什么关联,它们的外形取决于由性能要求所带来的空气动力学实验。但是,那些优秀的战斗机毫无例外都有着让人震撼的美。一位法国飞机设计师曾经说过这样的话:好看的飞机就是好飞机。或许,正如王尔德所说:"力量的线条和美的线条根本就是同一根。"[10]

二、适合才美

【黄金与粪筐】

"见钱眼开"如果说的是人见了钱后会瞳孔放大,倒也不是个贬义词。钱也好、金子也好,自然是美的,因为它的功能强大——"有钱能使鬼推磨"嘛(图2.4)。但在一定的条件下,如果黄金失去了使用的机会和价值的话,那我们自然会"视黄金为粪土"的,黄金也就失去了其在功能上的美。

苏格拉底就曾这样说:"凡是我们用的东西如果被认为是美的和善的那就都是从同一个观点——它们的功用去看的。那么,粪筐能说是美的吗?当然,一面金盾却是丑的,如果粪筐适用而金盾不适用。"[11]虽然这种情况一般只在理论上才有可能,但"适合性"法则确实是不折不扣地主宰着功能和功能美的实现。

德国哲学家康德(I.Kant,1724—1804)认为美有两种,即自由美(pulchritudo vaga)和依存美(pulchritudo adhaereus),后者含有对象的合乎目的性。对康德而言,合乎目的是一个更有优先权的美学原则,它与功能相近。康德认为,只有当对象吻合它的目的,它才可能成为完美的。[12]

图2.4 金光灿灿的物体固然本身便很美,但这种美很大程度上来源于金子的功能:一种几乎无所不能的功能。

【与面为仇】

就好像买衣服一样,杂志上的Model或者隔壁媳妇穿着漂亮的衣服,不见得就适合自己。"有些妇女不打扮反而更漂亮,因为这样对她们来说合适。同样的道理,简朴的风格,虽缺少修饰,但以其简朴而使人愉快,在这两种情况里,都有某种东西在无形地增加美感。……语言如果这样的话,它将变得纯正清晰,

像拉丁文一样,总是首先考虑适合。"[13]服装店里形形色色的衣服和个个不同的女孩们正是靠着"适合性法则"完成了两两之间的连线题。

李渔在《闲情偶寄》卷一《声容部》中也曾仔细地分析了服装中的适合性法则。他认为再华丽高贵的衣服,如果"被垢蒙尘",反而不如普通布服美丽。再鲜艳夺目的服装,如果"违时失尚",同样也会失去颜色。虽然高贵的妇女应该穿华丽的衣服,而穷人家的姑娘应该穿得素雅,但也要看合不合适。因为"然人有生成之面,面有相配之衣,衣有相配之色,皆一定而不可移者。今试取鲜衣一袭,令少妇数人先后服之。定有一二中看,一二不中看者,以其面色与衣色有相称、不相称之别,非衣有公私向背于其间也"。假如贵妇人的面色适合素雅的衣服而不适合华丽的衣服,但却非要穿华丽的服装,那不是"与面为仇乎"?[14]

格林诺夫说道:"适合性法则是一切结构物的法则。……我们赞成用美这个词来表示形式适合于功能。"并直截了当地说:"我把美定义为功能的许诺,行动是功能的存在,性格是功能的记录。"[15]格罗皮乌斯也认为物体是由它的性质决定的,如果它的形象很适合它的工作,它的本质就能被人看清楚明确。一件东西必须在各个方面都同它的目的性配合,就是说,在实际上能完成它的功能,是可用的,可信赖的,并且是便宜的。

【得体论】

因此,在强调功能的早期现代主义时期,以适合性法则为指导的得体论成为设计审美的核心观点。法国现代主义建筑师柯布西耶在《今天的装饰艺术》(1925)中也曾表现出基于功能美基础的得体论观点(图2.5)。它指的是在合乎目的的条件下所实现的物品的一种"度",即物品本身与目的之间的一种适当关系。得体论在东西方等不同的文化环境中都曾经获得过广泛的认同,直到今天也是这样:

> 我把那幅画面翻转一下:那位像牧羊女一样的购物女孩身处一个漂亮的房间,明亮而干净,白色的墙,一张好的椅子——柳条椅或索涅特椅;桌子来自DIY专门百货(路易十三风格,一张非常美的桌子),上面涂着立朴林涂料。一盏非常光滑的灯,一些白瓷器具;桌上的一个花瓶里插着三枝郁金香,一种高贵的气息赫然入目。这是健康的、干净的、得体的。如果想制造吸引力,上面这些就足够了。[16]

图2.5 柯布西耶设计的萨伏伊别墅。内部简洁明亮、干净得体。

三、机器之美

> 我看到一条街道,沉醉在白昼一样的霓虹灯的强烈光照中,广告则在其中不断地闪烁,旋转……这些天来,某些对于欧洲来讲完全是全新的甚至像神话一样的东西出现在我的眼前,这些印象让我第一次想到一个未来城市的面貌。
> ——弗利兹·朗格(1924)[17]

1. 木牛流马

1924年10月,弗利兹·朗格(Fritz Lang, 1890—1976)在美国纽约参加一部电影的开幕式,直到晚上他才有机会在一艘船的甲板上欣赏曼哈顿的夜景。曼哈顿美丽的天际线让弗利兹·朗格浮想联翩,一个一年前就已经出现的想法终于更加清晰了,那就是拍摄科幻巨片《大都会》(*Metropolis*)。在这部影片中,朗格对未来城市的面貌进行幻想,并对"机器"——这一自诞生以来就让人类对其怀有复杂感情的工具进行了批判。在影片中,机器是吞噬劳动者的恶魔,是造成"天上地下"两极分化的渊薮。因此,当影片中邪恶的科学家造出机器人的时候,导演更是赋予了它罪恶的形象和行为(图2.6)。

即便人们不再像机器诞生之初一样仇视机器,认为它们剥夺了工人的劳动机会,但人类和机器之间仍然保持了一种复杂和矛盾的关系:一方面对机器的力量和不知疲倦的工作能力感到钦佩,另一方面因为同样的原因在内心感到深深的恐惧。当机器这种人体的延伸变得越来越强大同时也越来越抽象时,人类那由于物理缺陷带来的自卑感并没有减少,反而有了另一种忧虑。就好像《三国志》里描写的"木牛流马"[18]一样,当它为人所役使时,它让人感到方便和轻松:"日行二十里,而人不大劳"[19];但当它的机关被锁住时,却拿它无可奈何。

"而且,这些机器在它们的形式上愈来愈不近人性,愈来愈折磨人、神秘、奥妙。它们用一些微妙的力、流和张力,结成一块无限的网遮盖着大地。它们的形体愈来愈是非物质的,愈来愈不喧闹。车轮、轮轴和杠杆不再有声。所有重要的东西都藏在内部。人已经感觉机器像魔鬼,这是对的。"[20]电影《黑客帝国》(*Matrix*)、《魔鬼终结者》(*The Terminator*)、《银翼杀手》(*Blade Runner*)等科幻电影所体现的都是同一种由来已久的内心恐惧——人类所创造的机器越来越远离了自身的控制,而它们又拥有着人类在肉体上无法比拟的优越性。回想一下《黑客帝国3》中在锡安船坞里大战机器章鱼的机器战士,它们的一举一动

图2.6 1925—1926 弗利兹·朗格的电影《大都会》是科幻电影的经典之作,也反映了人类在工业时代之初对机器的恐惧心理。

图2.7 《黑客帝国3》中将人类对机器世界的恐惧放大到了极点,但当人类对付可怕的机器章鱼时,他们仍然必须求助于机器。

不过是驾驶者的放大翻版,在通过用这种"半机器人"与它们的敌人进行区别的同时,似乎更证实了人类内心对于自身局限的担心(图2.7)。

2. 机器与工具的区别

英文的"machine"一词大概相当于汉语的"机械",其含义要比"机器"的概念广。machine作为一般性机械概念的出现,主要是为了与手工工具相区别。在西方,一般性的机械概念的提出,可追溯到古罗马时期的建筑师维特鲁威(Vitruvius)。他在《建筑十书》中给出了这样的定义:"机械是把木材结合起来的装置,主要对于搬运重物发挥效力。"[21]德国机械学家勒洛(F.Reuleaux,1829—1905)对"机器"的传统定义是:"机器是对身体抵抗力的联合,在这种协调下,自然的无意识的力量能被强迫用于伴随特定的运动来工作。"[22]

【从工具到机器】

人类早期应对环境的发明不是机器,而是工具、仪器及功用设施等。"篮子和罐子是第一步;染缸和砖窑是第二步;水库、输水道、道路和建筑是第三步。"[23]中国先秦时期就对机器(或称机械)有着朴素的认识,但"用力甚寡而见功多"[24]这样的概括固然生动易懂,但似乎难以分清机器和工具的区别,而这种区别对于工业时代是极其重要的。

维特鲁威对机械和工具作了区别:"机械(machane)和工具(organon)之间似乎有着以下的区别。即机械是以多数人工和很大的力量而发生效果的,如重弩炮和葡萄压榨机。而工具则是由一名操纵人员慎重地处理来达到目的的,如蝎形轻弩炮或不等圆的螺旋装置。因此工具和机械都是利用上不可缺少的东西。"[25]显然,这个区分在今天看来也是不合时宜的了,因为再庞大、复杂的机器都可以靠一个人轻松地来完成。

马克思在《1861—1863年经济学手稿》中讨论了机器与工具的区别,他指出:"以上所述已经对机器和工具有什么区别的问题做出了回答。工具本身一旦由机械来推动,一旦由工人的工具(它的生产率取决于工人的技巧并需要他付出作为劳动过程的媒介的劳动)变成机械的工具,机器就代替了工具。在这种情况下,机械应该达到这样的发展程度:它既能从人或牲畜,简言之,从任意动作的那些原动力获得动力,也能从机械推动的原动力获得动力。"[26]

【电锯杀人狂】

美国人文学者利维斯·芒福德（Lewis Mumford, 1895—1990）的概括更加简练和准确："机器和工具之间的关键区别是操作过程中人相对于技能与运动的独立性：工具倾向于熟练的操作；机器则倾向于自动化运动。"[27] 之所以说"倾向"，是因为这种区别不可绝对化。一方面，这两种趋势之间存在着一个模糊不清的区域——"机器工具"（machine-tool）。例如车床、电钻等精密的机器必须由训练有素的熟练工人来操作。另一方面，再自动化的操作也需要一定的人力操作而这种操作也未尝不是熟练的和技能化的；熟练的操作也通过"无意识"多少具有了自动化的雏形。

机器和工具之间还有一个重要的区别，即机器的功能常常是单一和具体的，而工具的功能则普遍具有多样化的特点。就好像"电锯"的正常用途只是用来锯木头[28]（图2.8），而刀子则有削木头、在上面雕刻、削铅笔、揭开信封甚至取出螺丝、打开锁等不同的用处。

从设计艺术的角度来看，这个问题似乎要简单一些。因为机器制品与手工制品之间存在着美学上的差别，这种差别反过来体现了机器与工具之间的差异性。这种差异正如赫伯特·里德所说："真正的区别在于使用工具的人在生产物品的每个时期都可以直接注入他的个人意愿和想法；而机械生产则不受个人的干扰，统一而精确的物品没有个体差异，也不包含个人情感。"[29]

3. 机器美学

机器美学作为一种艺术和设计的逻辑，既在艺术的创造中，更在设计的广泛领域中得到了前所未有的体现。传统的思想观念和审美逻辑被工业化进程中的机器碾碎了，乌托邦社会主义对机器的憎恶逐渐被机器所带来的愉快和赞美代替。

1914年，《未来派宣言》正式发表。在这篇至今无法确认其真实作者的宣言里，圣伊利亚或马里内蒂宣称：未来的建筑应该"吸取科学和技术的每一种成就来把新的建筑提高到一个理智的水平"，现代建筑应该"像巨大的机器"。

未来派充满对机器的狂热赞美和美学激情，但它的出现并不意味着现代建筑的开始，而是代表着一种倾向——机器才是未来生活的主宰。未来主义的代表人物马里内蒂认为，技术能够创造出一切可能，甚至能够把每个人都变成艺术家；机器将重新描绘欧洲的地图；机器就是摆脱历史性制约的自由力量。马里内蒂宣称："这个世界由于这一新的美感变得更加光辉壮

图2.8　上图为《德州电锯杀人狂》的DVD封套，下图为根据某国产动画片开发的衍生产品（头盔和电锯，作者摄）。它们都令人毛骨悚然。当业余的、客串的机械产品在替代某种专业的杀人工具时，爆发出更加令人恐惧的一面。这是人类对自己创造的机械感到恐惧的某种遗存表现，毕竟现在多数机械都被掩盖在"安慰物"之内。

丽了,这种美是速度的美。一辆快速行驶的汽车,车筐上装着巨大的管子,像是许多蛇在爆发地呼吸,一辆如炮弹般风驰电掣的汽车,比萨莫色雷斯的胜利女神更美。"[30]

未来主义者对于机器的赞美并没有伴随着他们在一战中的牺牲而烟消云散。机器美学不仅改头换面,而且深入人心,它不仅是现代性的必然产物,也是现代主义艺术的基本特征,它将逐渐地进入日常生活,反映在每一个人的设计审美体验中。英国设计史学家雷纳·班纳姆曾在书中这样分析:

> 战前未来主义将机器看作是个人的、浪漫主义的,反对无序的古典主义的体现,而战后"机器美学"则将机械看作是集体原则的体现和一种接近古典美学原则的秩序,风格派已经跨越了区分它们的分水岭了。[31]

机器美学不再是诗歌中被讴歌的理想追求,而成了现代主义艺术的普遍表达方式。风格派的杜斯伯格在《风格的意志》(*Der Wille zum Stil*, 1922)中将机器美学称为"我们时代的审美表达",他说:

> 最广义地讲,文化意味着自然的独立性,如果这么说是正确的,那么就不用怀疑,机器正是站在我们文化的风格意志(will-to-style)的最前沿……因此,我们时代的精神和实际需要就是在建设性的感官中实现的。机器的诸多新可能性已经创造了一种属于我们时代的审美表达,我曾经称之为"机械美学"。[32]

柯布西耶在《走向新建筑》(*Toward a New Architecture*)中言简意赅地说道:"建筑就是居住(生活)的机器。"他虽然认为"当一件东西符合于一种需要时,它是美的"这样的观点是"陈词滥调",但却极力地渲染机器美学和工业建筑中的功能主义:飞机是"最精选的产品之一","汽车是我们时代风格的标志","机器含有起选择作用的经济因素"[33]。

斯托洛维奇在《审美价值的本质》中谈到机器生产产品时说:"机器生产的物以合理性表明人的理智的力量、艺术设计师的精巧,体现人们更加完善的需要,这样它以新的社会—人的意义丰富自己的价值。"[34]因此,可以说机器之美是设计功能美的最直接和最集中的体现。既然,功能美就是功能的动力性的直观显现,那么还有什么比机器的动力性更加吸引人呢?

二战后,以巴克敏斯特·富勒为代表的机器美学以更加理性的设计来承担人类的道德反思和环境焦虑。但是,富勒设计的住宅——不论是以二十面体为代表的滴落城(图2.9),还是会自动随阳光旋转的自动化住宅Wichita House(图2.10)——显然都不能满足消费者对居住的情感需求。与此类似的,还有高

图2.9 作为建筑乌托邦实验的"滴落城",试图通过最简单的设计来消除多余的浪费和物质欲望。

图2.10 富勒(Buckminster Fuller)完全从功能的角度出发设计的Wichita House(1946)。正因为如此,他设计的作品常常能得到美国军方的订货。

技派的建筑，它们都没有让人产生任何居住的欲望。但这并不意味着机器美学不会影响人类的情感体验，相反，随着高科技与人类生活关系的日益紧密，机器美学早已渗入到人们的日常生活中。

以苹果电脑的 MacBook Air（图2.11）为例，电脑和手机等电子产品普遍采用了铝镁合金等金属材质作为主要的外壳，这不仅仅是出于实用性的考虑，而更多地体现了新时代在机器审美方面的追求。为了获得高科技给人带来的视觉冲击和心理体验，人们牺牲了塑料在实用性和触感等方面形成的传统优势。甚至出现了一些塑料的手机外壳，通过喷漆来实现金属假象的做法。这种曾经被一些批评家如拉斯金所唾弃的虚伪设计在历史上的反复出现，向我们证明了机器审美虽然产生于强大的物质基础，但却逐渐演化成了一种心理因素。虽然消费者在消费习惯中很容易形成金属等于"贵重"，塑料等于"廉价"的联想，但人们忽视了这个过程中，机器审美产生的巨大影响。

图2.11　以苹果电脑MacBook Air以及苹果手机为代表，金属材质外壳成为新时期机械美感的直观表达。

第二节　功能的主导性

> 建筑就像肥皂泡。如果里面的气体均匀而分布得当，这个泡泡就表现得完美、和谐。外部是内部的结果。
> ——勒·柯布西耶[35]

一、功能决定形式？

对设计功能性的讨论由来已久，这是由设计的本质所决定的。因为物就是要为人所驱使，为人提供便利，即便身处某个"形式主义"昙花一现的时代，"功能"也永远作为人造世界的基本目标和核心内容而存在。2400多年前的墨子说道："其为衣裘何以为？冬以圉寒，夏以圉暑。凡为衣裳之道：冬加温，夏加清者，芊䰞；不加者，去之。其为宫室何以为？冬以圉风寒，夏以圉暑雨。有盗贼加固者，芊䰞；不加者，去之。……其为舟车何以为？车以行陵陆，舟以行川谷，以通四方之利。凡为舟车之道，加轻以利者，芊䰞；不加者，去之。"（《墨子·节用上》）

但有趣的是，尽管在设计史中功能传统起到重要作用，并处于设计学科的中心。而且日常的属于功能传统这个范畴的优秀设计，"尽管所占产品的百分比不大，但却影响了大多数人"[36]。但是那些对现实生活影响甚微并令人惊讶的对功能传统几乎完全没有影响的设计风格（如艺术与手工艺运动），却在设计史文

献中广为流传——这一现象随着现代设计师逐渐主动地举起"功能"这面大旗而发生着改变。

公元前1世纪,古罗马建筑师、工程师维特鲁威在《论建筑》（*De Architectura*）一稿中便清楚地表明,结构设计应当由其功能所决定。美国雕塑家Horatio Greenough（1805—1852）最早于1843年提出"Form Follows Function"。35年后,他的这句话成为了芝加哥学派建筑大师沙利文（Louis Sullivan,1856—1924,图2.12）的战斗号角。1896年,他发表了论文集《随谈》（*Kindergarden Chats*）,其中有"形式永远服从功能,此乃定律"（Form ever follows function.This is the law.）这句名言。莱特（Frank Lloyd Wright）则将这句话重新叙述为"form and function are one"。"这两种陈述均导致了工作良好的东西与美丽的东西看起来是相分离的。'form follows function'的含义是只要功能的要求得到了满足,形式自然将追随功能并看起来令人愉悦。还有一些人本末倒置,误读了这些陈述用来暗示'理想的'形式总是工作良好。"[37]

图2.12 美国建筑师沙利文以及印有他名言"Form Follows Functiong"的衍生产品开发:枕头。

实际上,正如布鲁尔（Marcel Breuer）在1948年的一次演讲中所说的"沙利文烹调出功能主义,却没有趁热吃"。（Sullivan did not eat his functionalism as hot as he cooked it.）许多现代主义的巨擘如密斯·凡·德·罗都在回避"功能主义"一词。[38]实际上,在著名的理论家阿道夫·卢斯（Adolf Loos）等设计批评家和德意志制造同盟的努力下,以"装饰就是罪恶"这样矫枉过正的口号进行了功能主义的启蒙运动。在这之前的千百年里,几乎没有人否认过功能的主导性,这似乎不是个问题。但进入工业社会以后,一切都改变了。在工业社会之前,不注重功能的产品最多被称作"奢侈"和"浪费",而在这个新的时代,称其为"犯罪"尤为贴切。就在这个时候,包豪斯粉墨登场了（图2.13）。

格罗皮乌斯（图2.14）,这位法古斯鞋楦厂和新模范工厂的设计师,这位在实践上而非理论上紧跟着德意志制造同盟及穆特休斯的现代主义大师,怎么会发表了一个如此富有表现主义色彩的包豪斯宣言,难道仅仅是为了向凡·德·维尔德致敬?

图2.13 包豪斯的学生所拍摄的照片,他们没有想到这样的空间格局成为现代主义设计的某种隐喻。

"旧式的艺术学校没有能力产生这种统一;它们怎么可能呢,艺术是教不会的呀!它们必须重新跟作坊结合。……建筑师、雕塑家、画家,我们全部必须回到手工艺……让我们创立一个新的、没有等级区分的手工艺人的行会……让我们共同希求、设想、创造一幢集建筑、雕塑、绘画三位一体的未来的新大厦,作为未来新信仰的纯洁象征,它将通过千百万手工艺师之手升入云际。"[39]

实际上,格罗皮乌斯极为反对类似于"功能主义"和"适用

等于美观"这样的口号,认为它们会导致肤浅和片面。[40]这并不说明,他真的像宣言里描写的那样具有威廉·莫里斯一样的"中世纪情结",他只不过是想通过手工艺的教育让学生能更加适应机器生产罢了:"这是些效果很差的代用品,因为艺术家太脱离周围世界,他们所学的技术和工艺又太少,不能使自己的造型观念适合于实际的生产过程。与此同时,商人和技术人员看不到与负责设计的艺术家协作就能设计并制造出外形、效用和造价兼顾的工业品。鉴于缺少从事这种工作的训练有素的艺术家,因此,对以后培养有才能的人提出以下的要求是合乎逻辑的:在生产活跃的车间中经受全盘实际的手工训练,同时接受设计规律方面的正确的理论指导。"[41]正是通过手工艺的训练(和手工艺时代的作坊学习不同的是:他们将最终被投入到工业化的背景下去),让学生们理解产品的功能意义(图2.15)。

图2.14 目睹了第一次世界大战中各种机器(机关枪、坦克等)的巨大破坏力,格罗皮乌斯对机器生产的利弊进行了重新的思考。

二、形式的多样化悖论

"形式追随功能"的观点一直备受质疑,甚至有时候被认为是"开发丑陋的、以技术为导向的不成熟的商品"[42]的托词。其中最典型的疑问就是,如果功能决定了形式,那如何解释形式的多样化趋势。相对于建筑领域而言,产品设计中更加明显的多样性趋势为这种质疑提供了更多的例证。佩卓斯基在《器具的进化》中曾列举了为数众多的别针造型来对此进行了有力的反驳。阿德里安·福蒂也曾在《欲求之物:1750年以来的设计与社会》中这样说:"只消看看陶器史便清楚了:杯子的设计千变万化。"[43]

这种设计的多样化发展趋势给我们带来了一种错觉:即杯子的万千造型证明了功能是无法决定形式的。的确,决定物品形式的因素还有许多。人们用杯子来喝水,杯子不仅仅是为了解渴,它还有其他的需求:比如喝得更优雅一些或更威武一些;喝得更快一些或更慢一些;喝得更安全一些或仅仅是让喝水的过程变得更有趣。从广义来说,这些对杯子的需求也是一种功能需求。如果把杯子的功能简化为"喝水",那功能不仅无法决定形式,甚至其本身的存在都是问题(如阿莱西公司的水壶)[44];但是如果把功能理解为对"需要"的满足,那不仅可以解释功能与形式之间复杂的关系,也可以更好地发展设计的理论。在这个意义上,狭义的"功能主义"观点开始被抛弃,研究者对设计背后其他动机展开了深入的研究。

1953年由英奇(Inge)和格蕾特(Grete)姐妹合办的乌尔姆(Ulm)设计学校让功能主义理论得到进一步的发展。包豪斯的

图2.15 格罗皮乌斯设计的包豪斯校舍采用非对称结构和预制构件拼装的方法,每个功能区之间以天桥连接,体现了现代主义设计在当时的最高成就。

传统使得该校在工业设计方面保持了严谨、规正和纯粹的教学方式。学校设有四个专业：产品设计、建筑、视觉传达和信息。有趣的是，乌尔姆第一任校长马克斯·比尔像包豪斯的其他学生一样，强调设计师的个人创造力和个性的发展，但这显然并不妨碍功能主义在乌尔姆的进一步发展。

在他的后任马尔多纳多（Thomas Maldonado，1922— ）增加了人类学、符号学和心理学课程后，设计中的集体工作制度和智力研究得到了加强。学院根据马尔多纳多的设计理念，广泛地研究和探讨了当代设计问题。而学院所开设的包括数学、统计学、分析心理学、符号学、游戏理论、社会学和人类学研究以及行为心理学等课程，"体现了从直觉到方法、从部件向系统、从产品向过程、从个体到学科间设计的转移"[45]。

图2.16 帕鲁伊特伊戈公寓的毁灭，成为对现代主义设计进行反思的某种标志。

当美国日裔建筑师山崎实（Minoru Yamasaki）设计的现代主义住宅区帕鲁伊特伊戈公寓（Pruittlgoe Multistory Housing Complex）在巨大的爆炸声中轰然倒下的时候（图2.16），英国建筑师、理论家查尔斯·詹克斯（Charles Jencks）迫不及待地以颇为夸张的口吻宣告："现代建筑已于1972年7月15日下午3点32分，死于美国密苏里州的圣路易斯城。"现代主义的精神经过改头换面至今仍然还在世界各地的设计作品中散发出光芒，倒是功能主义逐渐引起人们的怀疑。不管设计师是否承认自己是功能主义者，但在功能主义几十年的实际统治里，他们确实前所未有地改变了世界的面貌。后现代主义对此的呐喊只不过是个序曲，哪怕这一段短暂的乐章是"开玩笑的、自嘲的，甚至是精神分裂症的"（伊格尔顿，1987，图2.17）[46]。

图2.17 J.F.巴泰利耶在《无可复原，无可禁止》中的一幅漫画。抨击现代主义"严肃的自主性"的破坏力。

功能主义将功能放在设计的主导地位并没有什么错，只不过非此即彼的排他性已经跟不上时代的发展。正如乔森·格罗斯在《小而复杂的设计》中所说："现在的情形是，如何在跟上时代发展上考虑功能主义的精神实质。功能主义批判所经验和争论的合法性与后现代主义所经验和争论的合法性，并不是截然分开的，而是相互吸收的。唯一的前提条件是，功能主义必须放弃设计的单一表现性，换句话说，功能主义必须停止相信设计观念只有唯一的历史合法性，其他的东西都被当做非设计来谴责，仅当做某种风格化的东西。"[47]

第三节　形式化功能

一、功能的盲肠

如果说功能的美是一种"流露的美",而形式的美是一种"给出的美"的话,在他们之间还有一种更为"暧昧"的美。它通过产品的形态和结构表达出来,给人以功能上的心理预期,但实际上却并不发挥作用。这些部分或者是细节,可以形象地称之为功能的盲肠——它们曾经在功能上发挥着重要的作用,但经过漫长的进化,这些作用消失了,但人们对这些功能的记忆却保存了下来。

【马的细腰】

卡伦(Horace Kallen)在《艺术与自由》(Art and Freedom)一书中指出:"'腰细的马比较帅,跑得也比较快',可是细腰的马未必真的跑得比较快;我们还没看到它跑便觉得它帅。此类对机能的心理预期系由康德所说的目的论思考方式而来,人有感知事物目的的能力,好比看到鸟的翅膀便想到飞,建筑美感的核心就是这种思考。……真正提供美学愉悦的是:看起来好像会运作良好。"(图2.18)[48]

图 2.18　达维特绘制的拿破仑肖像。马的细腰给人留下了矫健的印象,这和健身房的肌肉大抵是一个道理。

正是这种"机能(即功能)的心理预期"影响了我们对物的审美判断:当一栋别墅建造起来,如果缺少了烟囱总觉得少了家的感觉,即使家里不再需要壁炉;埃菲尔铁塔上的拱券同样没什么用处,却让人心里觉得更加稳固;相类似的还有中国清代建筑中的斗栱,其从建筑的结构退化为一种"装饰",但又和传统意义上的装饰有所不同。如果没有这些斗栱的装饰,那些仿古的建筑不仅失去了语言上的完整性,更给人岌岌可危的感觉,尽管这些斗栱已不在力学上发挥作用。

正如设计评论家赫斯克特曾提出一个惊人的例子:1957年在英国制造的"领导者"摩托车,汽油箱的位置在车身后面,但却滑稽地仍维持传统形式的假油箱。而这种设计方法后来在日本的本田"金翼1000"中再次出现,半开的假油箱里可以看到内部各项电子控制。在这两个例子中,"尽管油箱的形状在功能上已变成多余,但是制造者在面对摩托车传统形象的庞大力量时,仍觉得无法提供消费者另一种视觉选择"[49]。

【车的翅膀】

在二十世纪三四十年代，当美国的汽车设计师为了打开中产阶级的腰包而绞尽脑汁的时候，他们设计出了对人的物质欲望丝毫不加掩饰的卡迪拉克轿车——那些长着翅膀或飞机尾翼的怪物（图2.19）。

1952年，克莱斯勒公司将弗吉尔·埃克斯纳（Virgil Exner）提升为副总裁来主管车型设计，他曾同厄尔和雷蒙德·罗维一起为通用公司提供设计服务。埃克斯纳为克莱斯勒设计的汽车车身更低、更长，也更加棱角分明，"有模仿20世纪50年代早期出现的机身狭长、机翼后斜的喷气式战斗机之嫌"[50]，并通过装饰性的语汇强化了这种喷气式战斗机的视觉效果，比如"车头灯上方拱形的'眉骨'，贯穿前后、与车身轮廓相映成趣的镀铬条装饰，低矮倾斜的顶篷，以及带有显著的上掠设计以突出长度的巨大尾鳍"[51]。1956年，厄尔为庞蒂亚克设计的"金莺鸟"（"Firebird II"）概念车，具有直尾翼造型的汽车车尾，"这与1954年的那款卡迪拉克汽车的尾部非常相像，他们均是受到现代喷气式飞机造型的启发而设计的"[52]。

这些"盲肠"在今天仍然存在，只不过变小了而已。鲍德里亚这样评价它们："如果说速度是阳具类的功能，那么汽车的翅膀，给我们看到的却只是一个纯形式的、凝固的，甚至是可在视觉上适用的速度。这个速度不是一个主动程序的结果，而是速度的'邹像'（effigies）所产生的快感——像是能量在最后状态，成为被动的、降级为纯粹的记号，而潜意识中的欲望在此只是不断地重复一个固定不动的论述。""原因在于，翅膀并非真实速度的记号，它表达的是一个超卓的、无法衡量的速度。它暗示的是一个奇迹般的自动主义、一个恩典，在想象中，好像是这个翅膀在推动汽车：汽车以它自己的翅膀飞行，它在模仿一个高级的有机体。引擎是真正的效能来源，那么，翅膀便是想象中的效能来源。"[53]

翅膀的功能联想赋予了这些汽车廉价的语言含义，就像道奇汽车那可以向外旋转欢迎女士入座的副驾驶座位一样，常常被当成是雕虫小技。然而它确实有效地利用了消费者对功能的联想，只不过这种联想由于本来是建立在飞机和翅膀的关联中的，所以在汽车设计中变成了短暂的流行风格而迅速死去——"汽车由飞机身上偷记号，因为它是空间中模范；再过来呢，汽车便要由自然中偷它的记号：鲨鱼、鸟类等。"[54]

图2.19 1959年的卡迪拉克轿车，从"飞机身上偷记号"来满足那个对速度充满幻想的消费时代。

二、流线型设计

> 在美国华盛顿,一位叫布朗多的美国人正在研究一种新型的火车头。它的形状是椭圆的,靠电力运行,车速每小时120英里。
>
> ——《新知报》1897年春第11期[55]

如果说设计师从飞机上偷取的记号显得如此生硬和勉强的话,那么他们从"鲨鱼,鸟类等"身上所学来的招数(流线型设计)可以算得上是心安理得了,因为这些设计似乎确实提高了一些交通工具的速度,如火车。20世纪30年代萧条的美国铁路靠着流线型的噱头重新将一些旅客吸引到火车里来(图2.20)。但是当流线型的电冰箱成为美国家庭主妇的新宠时,"流线型设计"越来越成为一种设计风格或设计手段(图2.21)。

流线型是在自然界中普遍存在的生物形态,靠着自然界的优胜劣汰和对环境的适应,一些生物如鱼类形成了这一有利于提高游泳速度的最佳形态。这一流体力学的发现对于航空和交通工具的设计具有极大的意义,但又在工业设计领域的方方面面蔓延开来。在美国汽车设计师厄尔担任通用汽车公司设计部主任时,开始进行比较谨慎的流线型试验。不久,克莱斯勒汽车公司工程部主任卡尔·布利于1934年主持设计了"气流型"(Airflow)轿车,虽然生产和市场都不理想,但却打开了流线型设计的大门。

尽管"流线型设计"被称为一种典型商业化的样式设计,但是它通过将产品外观作为商品促销的重要手段,打击了现代主义自以为是的"清高"。那些自认为是为劳动人民进行设计的设计师们,一个个都上了收藏家的名单。他们设计的是"劳动人民"应该需要的,而不是他们喜欢的。

图2.20 1938年的哈得逊J3a火车机车,由德雷夫斯(Henry Dreyfuss)设计。

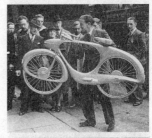

2.21 1946年曾经作为飞机工程师的Benjamin G. Bowden设计的自行车(Bowden Spacelander)。

第四节 多功能的悖论(上)

一、詹姆斯·邦德的打火机

在电影《第五元素》(The Fifth Element)中,影片的反面人物在一个阴险的交易中展示了一种新式武器。该武器的功能非常强大,功能主要有:大火力的冲锋枪弹、反向射击功能(开一枪后,其他的子弹不管向哪个方向射击都会像长了眼睛一样飞

图2.22 面面俱到固然非常理想，但那只是一个理想。功能之间的矛盾导致除非在特殊的情况下（比如用来促销或是给007先生使用），人们都会向其中某一种功能倾斜。

向最初的方向）、火箭弹、弓箭、喷网、喷火、冷冻功能等，该枪还可以拆解分开携带，不易被发现。哦，差点忘了，该枪还有一种自爆功能（或许可以用于与敌人同归于尽）——功能全面一直是产品设计的一个追求方向（图2.22）。

谁都想有一个詹姆斯·邦德的打火机，可以点烟也可以当焊枪用；当然最好是能像他一样拥有一辆可以发射火箭的跑车。

唇膏可以被设计成间谍手枪，但可能只有一发子弹（且涂抹唇膏成为假功能）；手枪可以被设计成打火机，但由于形态不规则往往只能被放在书架上；书架可以被设计成密道的入口，但架上的书恐怕多少成了摆设；书也可以设计成藏匿手枪或小型鹤嘴锄的容器，但这本书失去了它本来的意义。多功能永远是一种理想化的境遇。以《第五元素》中多功能枪为例，功能的多样化并非不可能。但空间的具体限制将导致各种功能的效能受到限制。正所谓有得必有失。比如"一只杯子多一只把手，多了防烫、易持这个功能，也就失去了任何方向上都可持杯的方便"[56]。

因此在通常状态下，上述枪的所有功能往往形成不同的武器，以实现功能的最大效率。并通过多兵种的配合，实现火力的集成。只有在特殊的作战要求下，才会产生刻意追求多功能的兵器设计，比如特种部队、间谍人员所用的武器等。[57]

所以，多功能产品"功能"的实现有赖于其产品的使用环境是否有针对性。如果只是功能的简单集合，而不去考虑产品中各种功能的损失是否值得，忽略了产品和它环境之间的关系，那么这种"多功能"的设计便很有可能成为用来促销的噱头。瑞士军刀的设计思路体现了这一点。尽管军刀中的每一种功能都受到影响，不能实现功能的最大化，但由于其体积上的节省和功能的丰富，非常适合于野外活动。即通过对单一功能的部分牺牲而获得了多种功能的方便，对于军人和野外生存的人来说是值得的（图2.23）。尽管现在这个产品在很多时候成为一种成年人的玩具，但这并不是其最初的设计目的。

二、功能越多，产品就越复杂

早期的数码相机只有两个键：On/Off。真正的第一代数码相机仍然保持了这种简单，只不过在相机中加装了早期的微型电脑。如果忘了关机，它一般会在一分钟后自动关机。第二代数码相机如Panasonic PalmCam开始变为三个：Off/Rec/Play，后两个一个负责拍照片，一个负责在小屏幕中看照片。第三代数码相机如Nikon CoolPix 900,则变成了四个键：Off/ARec/MRec/

Play。"ARec"负责自动拍摄（automatic record），"MRec"则负责手动拍摄（manual record）——普通使用者实在说不出它们有什么区别。[58]按键太多会带来功能的混淆，因为这些按键需要学习并保证不被忘记。但有时按键太少了同样也会产生麻烦。

【轻点按！】

唐纳德·诺曼教授在《每一天的设计》中曾描述过一次讲座中使用幻灯机的尴尬场面。[59]其实，在新的投影技术出来之前，每个使用过幻灯机的人都有这样的经历：幻灯片总是不按照播放的顺序自由地进出，不是按了之后没反应，就是窜进来已经放过的一张；或是幻灯片被卡住，使半自动机器变成了全手动；除了"咔嚓"的换片声颇让人怀念外，给人印象最深的就是在黑暗里会传来这样的声音："轻点！轻点按！"——幻灯机往往只有一个按键来控制幻灯的播放，这个按键是一个多功能的按键：全靠操纵者的手感来进行操纵。这样的多功能设计也许简化了机械的操纵结构，但带来的不是功能的集成化，而是功能的模糊化。这是典型的从机器的角度出发进行的设计，而不是从人的角度。

功能状态失误常出现在使用多功能物品的过程中，因为适合于某一状态的操作在其他状态下则会产生不同的效果。如果物品的操作方法多于控制器或显示器的数目时，有些控制器就被赋予了双重功能，功能状态失误就难免会发生。如果物品上没有显示目前的功能状态，而是需要用户去记、去回忆，那就非常容易产生这类失误。相反，那些控制器较多的产品如汽车，只要在控制与被控制之间建立良好的匹配关系，即每一控制器通常只赋予其一种功能，就可以使整个操纵系统比较容易理解。越来越追求多功能的电话设备，只是靠那几个键来实现多功能，必然会带来操作上的混淆。在这个意义上，前面提到的数码相机随着功能增多而增加按键的设计完全是合理的，关键是这些按键是否简单、清楚。

【简单与复杂的悖论】

电子产品的功能变得越来越多，按键却越来越少。这导致使用者必须记住每个产品操作层级的相互关系。设计师必须考虑使用者操作的逻辑和习惯，否则很容易产生功能的混淆，并引发功能状态失误。在使用电子表或计算机系统时，功能状态失误相当普遍。小到电子手表，大到飞机操纵系统，都曾经出现这样的例子。

"我从学校跑步回家，确信这次的速度是最快的。到家时，

图 2.23 多功能的产品经常有特殊的用途。上图为二战期间德国曾批量生产的水陆两用汽车，下图为由英国吉布斯技术设计公司研制的Aquada两栖轿车。

天色已晚,我看不清跑表上显示的时间。当我在房子前面的街道上走来走去,放松自己时,我越来越想知道自己刚才跑得到底有多快。我突然想起如果按一下手表右上方的按钮,表内的小灯会亮,我就可以看清楚表上的时间。兴奋之余,我赶紧按下了那个按钮,但却看到表上显示的是零秒——我忘记了自己的手表只有在普通功能状态下,右上方的按钮才是控制内置小灯的,若是设置在计时状态,按下这个钮,会将原有的时间清除,重新开始计时。"[60]

有几例商用飞机事故也归咎于这类失误,尤其是在事故发生时,飞行员使用的是自动驾驶功能,而这种功能的操作状态异常繁杂。

1995年12月,美国航空公司的飞机965号正从迈阿密飞往哥伦比亚的卡里(图2.24)。在快要降落的时候,波音757的飞行员需要选择下一个航行的方位,这个方位叫做"ROZO"。于是,他在计算机中输入了一个"R"字。计算机立即显示了最近以"R"开头的航线,飞行员选择了第一个,它的经纬度看起来是正确的。但是,非常不幸,他输入的并不是"ROZO"而是"ROMEO",向东北偏离了132英里。飞机正在一个南北向的峡谷中往南飞。然而任何航线偏离都是极危险的,在电脑的指示下,飞行员开始向东转并撞在一个一万英尺高的山峰上。152名乘客和8名机组人员全部遇难了。[61]

图2.24 波音757飞机与它的驾驶舱。

像往常那样,国家交通安全调查委员会将事故原因宣布为"human error",因为飞行员选择了一条错误的航线。但在这个悲剧的背后,也可以发现自动化操作的弊端。自动化将所有产品功能几乎融合为一个功能键,一方面使人的操作更简单,一方面却使产品的功能变得更模糊。不同功能的操作在行为上却是极为相似的,人的手势被简化了。在这种情况下,操作出现错误是不可避免的。

三、多功能是一种促销手段

正因为如此,多功能的产品设计在功能上必有取舍的现象与效果。甚至在技术还不成熟的情况下,一些多功能的设计只是一种赢得销售业绩的手段而已。多功能手机就是一个例子。在手机的数码拍摄技术还不成熟的时候,多数手机厂商都推出了低像素拍照手机——这是一个"玩之即弃"的功能。设计和生产这种手机的目的在于增加手机的销售量和利润,并给消费者一个淘汰旧手机的理由。但是随着手机拍照在性能上的逐渐进化,它已经成为这种商品的基本功能甚至是主要功能。尽管

如此，手机拍照的软件设置中仍然存在着大量不需要或者多余的设计，它们的存在只是为了让产品看起来更加专业。

美国的帕特克菲利普手表公司（Patek Philippe）为了让消费者觉得他们生产的手表物有所值，为他们生产的款式精美的产品设计了多种"强大"的功能（图2.25）。这些功能中最精致的是"擦笔"，它基本上是一个陀螺仪，每分钟转动一次以补偿地心引力造成的误差。而每增添一种功能，最高可使手表的价格增加12万美元。然而，这种功能有什么作用呢？正如罗伯特·弗兰克在《奢侈病》中说道："我的这块30美元买的电子石英表走时准确，一点也不受地心引力的影响，因此不需要有陀螺仪来校正。"[62]

图2.25 精致而昂贵的帕特克菲利普手表，但即便是名牌产品有时也要为产品高昂的价格寻找些理由。

在这种看似强大的功能设定中，多功能的意义并不在于被真正地使用，而是一种专业化的象征。一位设计批评家曾经这样说："实用和地位成反比。物品越是没用，就越受珍视。精心雕琢的无用装置，益显地位之崇高，比如原本设计给潜水员、航天员和赛车选手使用，一般人根本用不上的累赘功能手表，或是规格过度精细的越野休旅车——不必要的精准成了装饰，就像珠宝一样。"[63] 这样过于追求专业化的设计有点类似于一些学术论文，通过越来越艰深晦涩的钻研来让初入学科的人望而生畏，避而远之。在小众化的消费群体中，获得并掌握复杂消费品的过程被转化为一种学习和训练的过程，并在这个过程中建立起强烈的消费满足感。

第五节　没有功能的未必就是没有用的

> 就是没有用的小红鞋儿二寸八，
> 上头绣着喇叭花。
> 等我到了家，告诉我爹妈：
> 就是典了房子卖了地，也要娶来她。
> ——河北民谣

一、反功能的社会学意义

非功能的仪式性需要在设计中有着复杂的原因和结果，因此，对这种形式的设计应做具体分析。例如古今中外都存在的身体美容行为，就是一个非常复杂的社会现象。今人视古人缠

足、束腰等为不人道的行为，今人隆胸、整容又何尝不是？那些对"人造美女"趋之若鹜的当代人与那些"三寸金莲"们又有何区别（图 2.26）？即便是那些中规中矩的服装，又有几件是纯为功能考虑的？著名女演员爱娃·嘉宝（Eva Gabor）曾这样说："许多事情女性总得忍受。你什么时候在穿晚礼服时会感到舒服？如果你想引人注目，你就没法舒服。任何诚实的女人都会告诉你这一点。"[64]

【缠不见足】

中国古代的缠足之风始于五代南唐。如果说元陶宗仪《南村辍耕录》中所记载的"以帛绕脚，令纤小，屈上作新月状，素袜舞云中，回旋有凌云之态"[65]的后主宫嫔窅娘是为了舞蹈艺术而献身的话，到宋代逐渐多见的缠足妇女恐怕已经不知道自己是为了什么而缠足了。直到1939年，梁漱溟在山西一带巡查时，尚且发现当地妇女"缠到几乎不见有足"[66]。那到底为什么会产生"缠足"的风潮呢？有人认为，原因主要有三个：道德上的原因、审美上的原因和性的原因。[67]而这三点都和功能性的缺乏有关。残缺的人体明显暴露了功能的缺陷，"三寸金莲"们缺乏劳动能力，甚至成为不能行走要人抱行之人。而功能缺陷在历史上常常被用来表达美丽、高贵和富裕，林黛玉就是一个例子。甚至当那些书生们自嘲着说道"小生手无缚鸡之力"时，往往也是暗地里志得意满的。

图 2.26　中国晚清缠足的妇女。

【五谷不分】

不论是欧洲18世纪男式的假发（Allonge），还是根据路易十四的情妇方当诗夫人的名字而命名的"方当诗"（Fontange）发型，都是威严的需要（图 2.27）："假发把任何一个裁缝或手套师傅的头，一下子变成了朱庇特的威严的头"[68]，"而方当诗则是长达二至十三米的拖地长后襟的合乎情理的平衡"[69]。19世纪英国的单片眼镜则更是一种追求仪式感的简单有效的工具。"它给人以照相机的力量，使戴它的人以居高临下的目光直视旁人，仿佛把旁人当成是没有生命的物体在打量。"[70]

图 2.27　欧洲18世纪贵族的假发是贵族们不事劳作的象征。毫无功能的物有时可能包含着其他的社会含义。

这些在外形上夸张、功能上缺失的产品或装饰，正如爱德华·傅克斯所说："因为统治阶级独特的社会存在正是游手好闲，所以时装的任务就是要使游手好闲的身体不适应劳动。这一意向同样以最可笑的怪诞形式表现出来。假发、镶金边、缀钻石的常礼服，衬衫领口的花边褶皱，使男人只能慢慢走动，而士女束得极细的腰，穿着大木桶似的钟式裙，几乎根本不能行走；如果不想叫人笑话，失去平衡摔倒在地，就得步步小心。拖地长后襟

也是如此——也是不能劳动、游手好闲的象征。"[71]

这一切并不因为时代的发展和文明的进步而有太多的改变，只不过，形式发生了变化。就如在炎热的夏天穿着西装是城市白领在空调房里养尊处优的标志一样，浅色的衣服往往也是不事劳作的结果（图2.28）："另一个显著的社会等级差异是雨衣的颜色。约翰·莫罗伊经过广泛和相当努力的研究之后发现，米黄色雨衣远比黑色、橄榄绿或深蓝色雨衣级别要高。的确，黑色雨衣看来是可信度极高的贫民阶层标识。莫罗伊因此大力敦促那些跃跃欲试改变外观的贫民读者尽快为自己添置米黄色雨衣。据估计，米黄色暗示一个人对可能溅上污渍的危险毫不在意。"[72]

图2.28 白色汽车在中国的流行，被视为中产阶级扩大化的一种反应。白色汽车如同白色羽绒服一样，暗示着对污渍的接纳以及有充裕时间来进行清洁的自信，甚至意味着轿车已经成为生活中的一个过渡产品，而不具有持久性。

二、仪式性设计

随着时代的发展，很多缺乏功能性的服装遭到淘汰。但是功能性较差的服装未必就完全失去其应用的场合。日本的和服就是一个很好的例子（图2.29）。

【被仪式化的传统服装】

和服显然不适合于现代社会的工作和生活方式：1923年9月1日，日本关东发生大地震，身穿和服的人们行动不便，逃避不及惨遭不幸；1932年12月16日，东京白木屋百货公司失火，女店员因穿着和服行动缓慢而遭大火吞噬[73]。血的教训让和服逐渐淡出了历史舞台。但和服并没有消失，而是转向了礼仪性的节日服装，走出了一条高级化、艺术化的道路。事实上，往往仪式性的设计都是缺乏功能性的，至少不以功能为追求目标，但我们不能因功能的匮乏而将仪式性的设计视为无用、浪费之物。恰恰相反，仪式性的设计在生活中无处不在。

【被仪式化的餐厅】

以饮食与餐厅设计的关系为例，可以对这种仪式性空间进行分析。饮食最初是一种自然的、自发的行为方式，并缺乏规范和约束。随着社会组织的发展，人类才聚集在一起狩猎、分食，这在人类社会的发展中有重要的意义。"这首先就使得人们可能为了吃饭而聚集在一起，以这种方式为中介，一种超越了进食的纯粹自然主义的社会化体系就逐渐形成了。假如吃东西不是那么本质性的事件，那么它也就不会被提升到具有祭祀饮食的重要性层面上——直到它获得终极的系统化与审美化形式。"[74]而饮食被家庭化了以后，这种"终极的系统化与审美化形式"得

图2.29 日本和服虽然在功能上已经不适应现代生活的需要，但是作为节日及正式场合的礼仪服装却非常合适。

到了放大和锐化,不仅形成不算烦琐但很稳固的餐厅礼仪,而且对餐厅的设计提出了要求(图2.30)。

西美尔对餐厅的设计有过一翻描述:"装饰餐厅的时候,人会避免用十分昂贵的、具有刺激性和挑衅性的形式与颜色,而偏爱用宁静、浓重的形式与颜色。至于画,则多采用家族肖像画。这种画不会引人注意,相反给人一种植根于生命广阔基础的熟悉与值得依赖的感觉。就算是在最讲究的宴席上,餐桌摆设与菜肴的装饰都遵循在其他领域久被弃置不用的原则:对称、十分孩子气的颜色效果、原始的造型与象征。……即便是布置好了的餐桌也不能显得像是自足而排他的艺术品,如果是那样的话,人就会不敢去破坏它的造型。艺术作品的美是让人眼观手勿动,拒人于千里之外,而餐桌的装饰之美则是要邀请我们去破坏它。"[75]

图2.30 无论古今中外,只要家庭观念还得到重视,餐厅就是家庭里最具仪式性的空间。

西美尔对餐厅的叙述,还基本停留在媒介分析这个层面,将餐厅看作是"冷媒介",具有清晰度低、包容性好、参与度高的特点。但是,由于西美尔对饮食的社会意义作了分析,他还是很容易地得出了"餐桌摆设与菜肴的装饰都遵循在其他领域久被弃置不用的原则:对称、十分孩子气的颜色效果、原始的造型与象征"的结论。[76]

鲍德里亚把那些"回应着传统家庭结构的持久存在"的家具称为"纪念性家具"(meubles-monuments)。他认识到功能主义对空间的利用和对室内环境的设计只是"危难时的救急法"。因为那些多功能的创新"虽然没有失去它的封闭性,却已失去了它的内在组织。没有空间功能转变的伴随,又失去了物的临在感,结构解体首要的作用便是贫穷化"[77]。

鲍德里亚发现家庭装饰中具有仪式性的部分在现代社会日趋消亡:镜子退缩至洗手间这块最后的领地里;全家福、结婚照更别说女主人的那张卡拉瓦乔式的半身像,也慢慢退出了客厅;版画代替了油画,只是因为它的"绝对价值较小,而组合价值相对的提高";还有用"一颗机械的心"稳定了"我们的心"从而给人以亲密感的挂钟与座钟,亦被现代性的规范与同化所消除。正如他所说:"任何事物都不该再成为密度过高的聚焦点。"[78]然而,这一切只是说明在家庭结构的局部变化与生活方式的长期演化中,家庭装饰在仪式性的维度上有所变化,或者说,产生了新的形式与要求。

"只有在饭桌前,椅背才变得正直,而且具有一个有关农家的隐意;但那只是一个反射动作式的文化程序。"[79]不知道安藤忠雄在水的教堂中所运用的高背椅是在暗合麦金托什华丽表面下的清教徒气质,还是在模仿莱特所惯用的精神符号?但毫无

疑问，莱特在密执安州大急流城的迈耶梅住宅以及大量私宅的餐厅中所运用的高背椅最直接地体现了餐厅对仪式性的需求（图2.31）。

尽管有人认为让莱特自己也感到头痛的高背椅是为了追求室内设计风格的统一。[80]然而，这只是表面的注解，正是这种让人坐着不舒服的功能欠缺产生了仪式性的效果——仪式性的设计往往是与功能性背道而驰的。同时，高背椅所产生的餐桌局部的空间围合强调了这种效果，使用餐者的注意力更加集中于一个统一的空间。全家人来自各个房间，围绕着餐桌，进入这个空间——这与仪式中所展现的程序是完全一样的。

图2.31　莱特设计的威廉·E.马丁住宅（橡树园，1903）。

【皇帝的宝座】

荣获第30届"莫比乌斯"包装类金杯奖（First Place "Mobius Award" Statuette）和总评大奖的中国"水井坊"酒包装便是一个在仪式感设计上获得成功的例子。设计师为"水井坊"的酒瓶设计了一个古色古香的底座。这个底座没有任何实用价值，它就好像是皇帝的宝座一样，将需要烘托的主角如众星捧月一般高举在我们的视线之上，让我们在仰望中产生距离感和崇敬之情。虽然设计师巧妙地将底座设计成可以再次利用的烟灰缸，但就这个包装而言，底座的主要目的仍然是赋予产品以神圣、尊贵的气质，以符合产品较高的定价，而所谓"烟灰缸"这一功能，只不过是为了让一切合理化。

因此，对于设计尤其是艺术设计来讲，没有功能或者功能低下的物并非一定是无用之物。物的"用"是一个复杂的范畴，其中既有对人类生理需要的满足，也包括对使用者心理需要的关照。这使得对设计目的的探讨不可能只停留在功能的层面上，而需要从人类的心理活动中去进行更深入的研究。

第五章 设计目的的第二层次
——易用性

因此尽管我们对在电影《星球大战》中天行者卢克手中挥舞的武器一无所知，但当它被赋予（会发光的）剑或权杖的外形时，我们就知道它的功能了。（图2.32）

——[意]斯丹法诺·马扎诺

设计师和建筑师好比是讲故事的人。一个设计就像一个故事，设计的物也就是产品，就是对故事所叙述的矛盾情节用最直接的、最象征的形式加以形象化。设计本身好比是一种交流，它传输着时代的动力和对自由表达的渴望。

——[意]米歇尔·德·卢奇

第一节 易用性

一、什么是易用性？

先来看一个笑话：

我对X通讯公司的话费查询台很有意见，每当你拨通号码后，电脑都会指引你按这个键那个键，往往查询一次话费需要按上十几二十次，最后还经常出现"系统忙，稍后再拨"这样无言的结局。

这日，电话来了，来电显示上提示，正在打进来的这个电话是X通讯公司人工催交话费的号码。我决心报复。

"您好。我这里是X通讯公司话费中心。"

"你好。现在启动语音转接系统。"我用机械的声音说，"如果您需要男主人接听请喊一；女主人接听请喊二；小主人接听请喊三；小狗多多接听请喊汪。如果操作错误，请喊返回。"话音刚落，只听那边女子兴奋地叫来同事，纷纷议论："这家电话够先进的。"

"三。"稍后，电话那边传来女话务员的声音。

"对不起，小主人未满周岁，暂时不能与您交谈，请您留下电话，待小主人学会说话后，会很快回电话给您。"

"啊？返回。"又听一番我的介绍后，对方选择了"二"。

"对不起，女主人不在家，如果您不习惯与小狗多多交

图2.32 《星球大战》电影中的激光剑以一种熟悉的外观出现，既易于理解，也复古了更具观赏价值的冷兵器时代的战斗。下图为爱好者绘制的激光剑线图。

谈的话,请您选择一。"我有点生气,选来选去还选不上我。

"一。"对方的语气有些无奈。

"欢迎您与男主人交谈。公务交谈请喊一,私人交谈请喊二,其他请喊三,操作失误喊返回。"

"三!"对方显然有些不耐烦,声音很大。

"对不起,厨房锅里传出焦糊的味道,请您挂机,稍后再拨……"[81]

【无处发泄的怒火?】

当我们受到别人捉弄时,我们总想以其人之道还治其人之身。在我家楼下的打印店,一位老年顾客曾突然间登门造访,抱怨老板的服务态度不好,然后……这种事件如果被延伸到网络购物,就变成了"差评"系统,起到了更好的服务监督作用。但是在某一种情况下,常常让我们的怒火无处发泄,并降低了我们对于服务的预期和接受程度,那就是当我们面对的服务者是一台自动机器的时候。由于是机器在与我们交流,我们有时候多少会原谅它们的愚蠢,尽管很生气(图2.33)。

"一个商品售货员将饼干扔在你的脚下,而你不得不弯下腰将摔碎的商品捡起——毫无疑问,在这种情况下,你十之八九会非常生气并将你的愤怒表达出来——但自动售货机这样做的时候你却表现得极为自然,这是因为人机关系中的尊重与人人关系中有非常大的区别。"[82]

尽管如此,任何人都不会对一个破绽百出、让人受累的设计作品一直忍耐下去。我常常看到有人会敲击甚至猛踢自动售货机或"抓娃娃机"(图2.34)来泄愤,就像我们曾经对信号不好的老式电视机曾经做过的那样。在产品不好用时,对它们进行攻击成为一种传统"仪式",这里包含着一种惩罚性交流以及产品会自动恢复的侥幸心理。人们的不满,可不仅仅只有这个渠道来进行表达,消费者的钱包才是最好的投票箱。

【蜜蜂与花朵】

易用性(Usability),这个词被广泛地运用于和电脑有关的界面设计及产品开发。实际上,这个来源于"友好使用"(user-friendly)的术语适用于所有的设计类型。本耐特(Bennett)于1979年最早使用这个术语用来描述人类行为的有效性。此后,这个概念的含义历经修改,不断丰富。夏凯尔(Shackel)于1991年给了"usability"一个完整而简单的定义解释:"(产品)可以被人容易和有效使用的能力。"[83]

"易用性"通俗地讲,就是"产品是否好用或有多么好用"。

图2.33 各种各样的存取款机和自动售货机与人之间形成了新的人机关系(作者摄)。

图 2.34 抓娃娃机（实际上是在抓香烟，作者摄），就像以前表现不佳的电视那样，常常遭到失败者泄愤及侥幸的捶打。在自动机器形成的人机关系中，双方常常都是不友好的。

人们常把在这方面表现出色的产品称为对使用者"友好的"（User Friendly）产品。它解决的是物与人之间关系的产品效能，是指产品世界与使用产品的人之间的关系是否自然与和谐，是否像"蜜蜂与花朵那样，总是相互和谐地生活在一起"[84]。国际标准组织（ISO）对它的定义是："……在特定的环境中，特定的使用者实现特定的目标所依赖的产品的效力、效率和满意度。"（ISO DIS 9241—11）[85]

对"易用性"包含的范围，夏凯尔有这样的划分：（1）有效性（Effectiveness），指在一定的使用环境中，产品的性能能达到预期的效果；（2）易学性（Learnability），产品的使用和安装被限定在一定的难度范围之内，并能向使用者提供相关的服务支持；（3）适应性（Flexibility），指产品对不同对象和环境的适应能力；（4）使用态度（Attitude），指消费者对产品使用过程中出现的疲劳、不适、干扰等不利因素的承受能力。[86]

在夏凯尔之后，有关"易用性"范畴的讨论不断得到发展，其中较有代表性的有惠特尼·昆森贝瑞（Whitney Quesenbery）的 5E 理论。5E 理论虽然在文字形式上有追求首字母统一的哗众嫌疑，但的确更加详细深入，而且这种文字概括使这个理论本身也有了"usability"的效果：

（1）效力（Effective）：通过工作达到目标的程度和准确性。

（2）效率（Efficient）：工作被完成的速度。

（3）魅力（Engaging）：产品界面对使用者的吸引力和愉悦力。

（4）错误承受力（Error Tolerant）：产品防止错误产生的能力和帮助使用者修复错误的能力。

（5）易学性（Easy to Learn）。[87]

此外，易用性通常还包括：

（1）完整实现产品功能的要求。

（2）在商业竞争中获得优势和利益的手段。提高工作效率，减少没有必要的浪费和损失。据估计在 20 世纪 80 年代，办公室中的时间有 10% 以上浪费在由于产品的易用性缺陷所导致的问题中。[88]

（3）产品的安全性需要。

二、易用性的实现途径

设计的易用性主要通过两种类型的设计方法来实现，那就是：

（1）人类功效学。解决人与产品之间的身体关系问题。

（2）产品语义学。解决人与产品之间的信息交流问题。

第二节　人类工效学

一、人体测量学

1. 人体测量学的形成

比利时数学家奎特莱特（Adolphe Quetelet，1796—1874）（图2.35）于1870年出版了专著《人体测量学》，最早提出了"人体测量学"这一专业术语，并创立了这一新兴的学科。[89]但在学科创立伊始，大量的人体测量学数据主要被用于分类学（taxonomy）和生理学（physiology）的研究。早在1919年，美国就对十万退役军人进行了测量，美国卫生、教育和福利部门还在市民中进行全国范围的测量，包括18—79岁不同年龄、不同职业的人。但是直到20世纪40年代，这些数据才首先被飞机制造业应用。

图2.35　奎特莱特对艺术非常感兴趣，但最终被数学所吸引。24岁时进入比利时皇家科学院。他对天文学的兴趣促使他在比利时建立了观测中心，并在1829年开始投入对比利时与荷兰的人口普查工作中，被称为"现代统计学之父"。

第二次世界大战很自然地促进了这一发展，甚至直到今天，军工产业仍然是人类工效学最主要的研究基地。例如《对男人和女人所做的测量——设计中人的因素》（The Measure of Man and Woman——Human Factors in Design，1993）的作者亨利·德雷夫斯（Henry Dreyfuss，1904—1972）在第二次世界大战爆发时，便接受了美国国防部的命令研究人类工效学的标准，以用于军事装备的设计。因此，他也有机会针对现役的成年男性军人或者适合服役的男子进行了大量的测量，并获取了大量数据（图2.36）。根据这些测量结果，他于1960年出版了具有重要意义的《对人做的测量》（The Measure of Man）。

人体尺寸的测量可分为两类，即构造尺寸和功能尺寸。

构造尺寸是指静态的人体尺寸，它是在人体处于固定的标准状态下测量的，是典型的"量体裁衣"。可以用来测量不同的标准状态和不同部位，主要负责为人体各种工具设备提供数据，如手臂长度、腿长度、眉间距、胸围、坐高等。它对与人体接触密切的产品有较大关系，如服装、家具和手动工具等。功能尺寸是指动态的人体尺寸，是人在进行某种功能活动时肢体所能达到的空间范围，它是在动态的人体状态下测得的。它对于解决许多带有空间范围、位置的问题很有用。由于大多数产品都是在人运动时被使用的，所以功能尺寸有更广泛的实际用途。

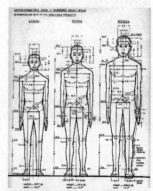

图2.36　亨利·德雷夫斯所作的人体测量图，以及他设计的贝尔电话。

图2.37 人体测量的数据往往不能反映特殊的个体差异。

图2.38 基耶斯洛夫斯基在他的著名电影《蓝》《白》《红》三部曲中，各描写了三位向垃圾桶中扔玻璃瓶的老人。这一细节除了表现影片分别对应的"自由、平等、博爱"的主题，也表现出老年人由于器官退化，而很难完成年轻人可以轻易完成的产品操作。

2. 人体测量学的复杂性

人体测量学的复杂性在于，数据的获得因年龄、性别、人种甚至不同的职业群体而有所变化（图2.37）。

【年龄】

人体测量学对产品、建筑、服装等设计的促进是不言而喻的，通过对不同人群的测量与调查，可以为产品设计建立良好的物理基础。例如美国对年龄在65岁到79岁之间的老年人所做的调查结果便十分有利于为老年人进行相关的设计。

由于各种原因，大部分老年人的身高比他们年轻时矮5%。老年人的身高不再以每十年10mm的速度增加，反而由于脊柱收缩，这个岁数的人开始驼背。矮个老年女性由于同样的原因要变矮6%（图2.38）。

其他与衰老有关的特征如下：

- 手部力量下降约16%～40%。
- 臂力下降约50%。
- 腿部力量下降约50%。
- 肺活量下降约35%。
- 随年龄增长体形变小。
- 鼻和耳朵的尺寸变大。
- 体重每十年增加4.41磅（2kg）。
- 三分之一的工作人口视力不佳。这将影响他们的老年生活，即使视力好的人，随着年龄增长视力也会下降。随着年龄增长，眼睛的聚焦速度变慢。而且由于眼睛中的聚焦体变黄，人的辨色能力随着年龄增长而减弱。老年人经常对绿色、蓝色和紫色分辨不清。

还应注意以下问题：

- 随着年龄增长，眼睛反应时间加倍。
- 随着年龄增长，眩光使眼睛暂时失明的时间加倍。
- 为了看清物体，40岁人需要20岁人的2倍的光线，而60岁人则需要5或6倍的光线。
- 老年人需要用放大镜看东西。
- 阅读时需要增加大约20%的照明。
- 随着年龄增长，听不到高频的声音，需要戴助听器后才能听到。
- 随着年龄增长，嗅觉和味觉迟钝，老年人常会加入很多盐、胡椒粉和香料。

在为老年人设计时，下面的原则非常重要：

- 由于老年人从座位上站起时腿会向后移动，因此要避免

设置椅子上前部的横档。扶手能够帮助他们站起来。多数老年人从沙发上站起来有困难。

· 座位和工作平台的高度必须可调。键盘最好放置在与肘等高的位置,也可比肘部高76 mm,以便于读写。

· 记住矮个老年女性的尺寸是建立在1个百分点的基础上的。由于她们的臀围和大腿与身高不一定有确定的关系,因此,在设计时必须加以考虑。

· 降低最高触及高度76 mm。

· 提高最低触及高度76 mm。

· 降低工作桌面38 mm。[90]

【地域】

其中,地域性的差异成为最重要的一个方面。以身高为例,越南人的平均身高约160.5 cm,而比利时人的平均身高则达到了179.9 cm。更为极端的比较来自非洲中部的矮人族与南部苏丹人,前者身高仅143.8 cm,后者则高达182.9 cm,相差近40 cm。[91]

因此,为西方人设计的产品未必适合东方人,反之亦然。曾经为我国著名国产战斗机FC1"枭龙"进行首飞的试飞员,在谈到中国大量换装的苏制先进战斗机苏27时就曾这样说过:"尽管苏27有许多优点,但我认为苏27不适合中国人,比如飞行员的身材、观察方式以及飞行习惯等都有区别。"[92] "由于苏27不是按照中国人的身材设计的,我驾驶它还有些费力,比如要推杆做大角度俯冲,我还得身体前倾才能推杆到底。"[93]中国台湾装备的F16也有类似的缺点,在操作上达不到最优的人机效率(图2.39)。而他说道:"'枭龙'战斗机的人机工效则很好","是根据中国人的特点设计的,而且在设计过程中我们试飞员都介入过。"[94]

图2.39 苏27系列飞机和F16系列飞机都是根据原产国的人体测量学数据进行设计的。

【性别】

在设计产品和室内空间时,如果使用的主体是一个普遍群体而非特殊群体,则必须让这一尺度适用于从99个百分点男性到1个百分点女性。如果考虑到服装对产品尺度的影响,则要注意高个男性(99个百分点)穿厚衣服,矮个女性(1个百分点)穿薄衣服时的情况。人体上的一些服饰对人体尺度也有直接的影响。例如,在俄罗斯及其他北方地区,香烟往往要有一个较长的烟蒂,不是因为时尚而是为了在寒冷的室外能够戴着厚厚的手套抽烟。手套的长度与厚度对产品的尺度亦产生了较大的影响。此外,戴手套使手的敏感性与手势的准确性下降,所以手机

等户外产品中按钮的宽度也相应有所增加。

【时代】
此外,人类的身体条件随着社会生活的发展会发生很大变化。包括政治演变、经济发展、人种的交流状况都深刻地影响着不同国家与种族人口的身体结构。以身高为例,欧洲的居民预计每十年增加10到14毫米,日本等亚洲国家也因经济水平的发展而提高了人口的平均身高。因此,在设计产品时若使用三四十年前的数据会导致"刻舟求剑"式的错误,认识这种缓慢变化与各种设备的设计、生产和发展周期之间的关系之重要性,并做出预测是极为重要的。

二、人类工效学的概念

"工效学"(Ergonomics)这个词由希腊文"ergo"(工作)和"nomos"(自然规律)组合而成。1857年,贾斯柴保斯基(Wojciech Bogumil Jastrzebowski, 1799 — 1882)在一家波兰的报纸上最早使用了这个词。[95]但人类工效学作为一个学科的历史很短,从正式的人类工效学研究会出现到现在不过60多年。

人类工效学(Ergonomics)在国内外有很多不同的称法。在欧洲被称为"工效学"(Ergonomics),在美国被称为"人类因素学"(Human Factors,简称HF)或"人类因素工程学"(Human Factors Engineering,简称HFE)。此外,还有"人机工程学"(Human Engineering)、"适用工程学"(Usability Engineering)、"工程心理学"(Engineering Psychology)等不同的称法。尽管也有学者试图对它们进行区分(尤其是"Ergonomics"和"Human Factors"这两个主要术语),但显然"任何区分都是武断的,因为就实践而言,这些术语都是同义的"[96]。它是一门以心理学、生理学、解剖学、人体测量学等学科为基础,研究如何使人—机—环境系统的设计符合人的身体结构和生理心理特点,以实现人、机、环境之间的最佳配置,使处于不同条件下的人能有效地、安全地、健康和舒适地进行工作与生活的学科。[97]

三、人类工效学的历史和形成

1. "泰勒主义"——人类工效学的萌芽

尽管有人指出,早在工业革命初期,就有诸如珍妮纺纱机这样的"以人为中心"的工效学的运用[98],然而人类工效学的早

期研究在19世纪末、20世纪初才开始出现。例如20世纪初的泰勒（Frederick Winslow Taylor）和吉尔布瑞斯夫妇（Frank and Lillian Gilbreth）所作的关于产生运动研究和工厂管理的研究可以看作是人类工效学的第一个脚步（图2.40）。

泰勒关于手工操作工具设计特点与人的操作效绩关系的研究是人类工效学发展历史上的第一个里程碑。他于19世纪80年代前后，在美国伯利恒钢铁公司进行了铁铲等工具的制作特点与工作效率关系的研究。使用他设计试制的铁铲，可使人工铲运煤、铁矿石的工作效率得到成倍的提高。泰勒还对工人操作活动的时间进行了科学的记录和分析，并以时间分析为基础组织操作程序，改进操作方法。他的操作时间分析和同时代的吉尔布瑞斯夫妇创始的操作动作分析，被称为"动作时间研究"，开创了操作合理化研究的先河。

吉尔布瑞斯夫妇对医院外科队伍的研究，即使在今天仍然影响深远：在外科手术中，外科医生发出口令，并伸手索要手术器械，由助手将其递上的方式直到今天仍然在医院中使用。[99]而在此之前，每个外科医生要自己寻找手术器械。这种操作方式的改进显然提高了工作效率，但同时也是它的主要缺陷。因为，这种研究把重点放在对工作者的选择和培训上，希望挑选出来的优秀者能很好地适应机器，而不是相反地去设计机器来适应人。第二次世界大战证明了这一策略是失败的。

德国心理学家蒙施特伯格（H. Munsterberg）是倡导心理学应用于生产实践的先驱者，他是一个实验心理学家。他写的《心理学与工业效率》是人类工效学发展史上的重要文献。

2. "霍桑效应"——人类工效学的初兴

第一次世界大战为工作效率问题的研究提供了很多机会。由于大量成年男性应征入伍，许多工厂不得不吸收大量妇女参加生产（图2.41，图2.42）。军需品和其他战时物资的生产任务非常繁重，而许多工厂都缺乏熟练劳动力，因此不得不加班加

图2.40　泰勒（上图）和吉尔布瑞斯夫妇（下图）是最早对人类工效学进行研究的科学家。左图为当时的工厂生产状况。

图2.41　美国第一次世界大战时号召女性参加工作的海报：《女性！帮助美国的儿子们去赢得战争》（R. H. Porteous, 1917）。

图2.42 第一次世界大战期间，大量妇女走进工厂和其他行业顶替那些参军的男人所留下的行业空缺。

点，延长上班时间。但这样做虽然增加了劳动强度，但工人很容易疲劳，反而达不到提高工作效率的目的。

因此，各主要交战国家都很重视研究发挥人力在战争中和在后勤生产中的作用问题。例如在英国，为了研究对付工人工作疲劳问题的对策，专门设立了疲劳研究所。美国为了合理地使用兵力资源，动员了心理学家和其他专业工作者，对几百万人进行了大规模的智力测验。当时在战争中已经使用的飞机、潜艇和无线电通讯等现代化的装备对人员的素质提出了较高的要求，因而，对兵源进行甄别、选拔，有利于提高这类武器装备的作战效能。但是选拔、训练兵员或工人，都是为了使人去适应机器装备的要求。

战后，许多国家相继成立了种种由政府或企业开办的工业心理学研究机构。例如在德国，克房伯、埃森、蔡司、西门子等公司和大柏林市电车公司等上百家企业建立了自己的工业心理学研究机构。英国在伦敦成立了国家工业心理学研究所。苏联也于1920年在莫斯科成立了中央劳动研究所，1927年以后还在各地建立了几十个劳动研究分所，广泛开展心理技术学工作。西欧和东欧的其他一些国家也都兴起应用心理学的研究。1921年，东京帝国大学设立了应用心理研究室。

美国心理学家于1925年前后在西方电气公司做的"霍桑研究"是对人的工作效率问题研究的又一个里程碑。参加这项研究的心理学家们试图研究清楚照明等物质环境条件对工效的作用。但是研究表明，工人的生产结果不只是受物质环境条件及工作特点的影响，而有时在照明等物质条件不利的情形下，工人的工作效率却会有所提高。这说明除了照明等物质条件外还有其他更重要的因素在对工人的工作效绩发挥着作用，这包括：组织因素、工作气氛、同伴关系、上下级关系等，这就是所谓"霍桑效应"。因此，人们开始更加重视情绪、动机和组织因素在提高工效中的作用。所以广义的人类工效学也包括组织人事、个人工作动机和工作积极性等方面的内容。

3. "旋钮与表盘"——人类工效学的成熟

第二次世界大战使人类工效学的发展发生了一次重要的转折，即从研究人适应机器转向机器适应人的研究。

在二战之前，人与机器装备的匹配问题主要是通过操作人员的选拔与训练来解决。这样就要求人去适应已经设计生产的机器。在第二次世界大战期间以及二战后的几次局部战争中，各交战国竞相研制复杂的高性能的武器装备，这对武器的操作者提出了更高的技术要求并带来了更大的精神压力（图2.43，

图2.44）。例如，在现代战争中作用日益增大的空军中，飞机的技术得到飞速的提高，同时也向飞行员提出了更高的技术要求。它使严格选拔出来并受过充分训练的飞行员也难以很好适应，尤其是在飞行训练中造成了大量事故，如二战后的朝鲜战争期间飞行训练给美国空军带来了极大的伤亡。[100]

失败的教训促使国外研究者对如何实现人机匹配问题产生新的认识——把人机匹配的研究方向从过去的由人适应机改变为使机适应人。当时的参战国都在这方面投入研究力量。例如英国剑桥大学心理学实验室建立了座舱模拟器，开展航空心理学研究，后来又成立了应用心理学研究机构进行更为广泛的研究。美国国防部也组织心理学家开展飞机等武器系统设计的人机关系研究。俄亥俄大学、伊利诺大学等高等学校建立了航空心理学研究中心。被各种工程心理学和人类工效学教科书普遍引用的三指针航空高度表的研究，就是当时开展的这类研究中富有成效的一个例子。

图2.43 兵工厂内的德国女工正在为炸弹安装引信。

第二次世界大战时期，心理学与工程设计被紧密地结合在一起。所以战后在美国就出现了工程心理学（Engineering Psychology）和人机工程学（Human Engineering）的名称。后来，研究领域不断扩大，研究队伍中除了心理学家外还有医学、生理学、人体测量学及工程技术等各方面的学者专家，因而有人把这一学科称为"人的因素"（"人类因素学"）与"人类因素工程学"。

图2.44 战争中的德国在铁路运输行业中最先引入了大量女性工作者。

战后，法国、德国、苏联、日本及其他工业化国家也加大了人机系统设计中人的因素问题研究的力度。为了加强国际间的学术交流和进一步推动人类工效学的发展，1959年成立了国际人类工效学联合会。这是人类工效学发展史上的又一个里程碑，它标志着人类工效学已经成为一门成熟的科学。这个时期的研究主要集中在有关人机界面的匹配研究部分，即所谓显示器与控制器设计中人的因素问题的研究。由于当时的人机界面主要采用表盘指针式仪表和旋钮、开关、踏板等，因而有人称这个时期为人类工效学发展的"旋钮与表盘"时代。

4. 从机械操作转向人机界面

20世纪70年代以来，人类工效学进入了一个新的发展时期。这个时期人类工效学的发展有两大基本趋向。

其中一个主要趋向是研究领域的扩大化。从原来的以军事领域为主，开始渗入人类生活的各个领域。人的衣食住行、学习、工作、文化体育、娱乐休息等各种设施用具的科学化、合理化，几乎无不受益于人类工效学的研究。出现了各种以研究不同行

图 2.45　1986年切尔诺贝利核电站事故的现场及电站内的操作间。

业问题为内容的工效学，如航空工效学、VDT工效学、交通工效学、建筑工效学、农业工效学、林业工效学、服装工效学、安全工效学、管理工效学、工作环境工效学，等等，今后还将继续出现新的人类工效学分支。

人类工效学发展的另一重要趋向是工效学的高技术化。随着微电子学及计算机的迅速发展，以及社会生产自动化水平的提高，人的工作内容、性质和方式发生了巨大的变化，这就给人类工效学提出了新的难题并带来了新的考验。人机信息交往越来越发展为通过显示屏的人和计算机之间的对话形式。此外，越来越多的智能化机器或智能机器人将取代人的部分工作。这些科技发展的趋势将改变人类的生活方式。这其中自然包含着大量全新的人类工效学问题。人类工效学无疑在新技术革命中获得了自身发展的机遇。

但是，高技术生产在发展的同时也将它的另一面暴露出来，那就是技术灾难。1979年，美国三里岛的核泄漏事件拉开了20世纪80年代技术灾难的序幕：1984年12月4日印度博帕尔（Bhopal）化工厂的泄漏；1986年苏联切尔诺贝利核电站的悲剧（图2.45）；1989年美国德克萨斯州飞利浦化工塑料厂发生的爆炸——"这些事故都与对人类工效学的忽视有关"[101]。

英国"人类工效研究协会"成立于1949年，六年后，美国则成立了"人体因素协会"。1959年，国际人类工效学联合会（International Ergonomics Association，IEA）成立，它将国际上不同国家的几个人类工效学会和人类因素学会合并起来，这是人类工效学发展史上的一个里程碑。1980年，我国国家标准局成立了"中国人类工效学标准化技术委员会"，并于1989年成立了中国人类工效学会。"人类工效学"成为我国对外联系和国家有关文献中的专门术语。

四、人类工效学的内容

人类工效学的关注目标是人与产品、设备、设施、工作环境的交流。所以，它的重点在于研究人（而不是习惯上将重点放在人的对象即机器上），以及设计品对人的影响。

通过对人所使用的产品和工作环境的改善，人类工效学致力于提高产品与人之间的和谐程度。简单地说，人类工效学包括四个方面的内容：（1）人的动作和运动（如坐、站、提、推、拉等运动）；（2）环境因素（如环境中的噪音、震动、光线、温度、化学辐射等）；（3）信息和反馈（人的视觉和其他知觉所获得的信息，以及这些信息与操控之间的互动）；（4）工作的组织管理（工作

和职位是否与工作人员的能力与兴趣相匹配等)[102]。其关系如下所示[103]。

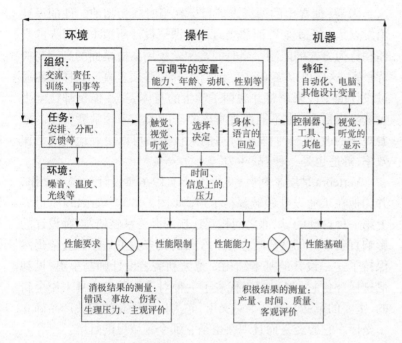

1. 人类工效学的目标

在一篇研究报告中,曾经列举了人类工效学的130多种解释。[104]不管这个概念的解释如何,这个学科的目的是简单而明确的。Chapanis将人类工效学的目的分为:(1)提高工作效率。(2)更好地满足使用者的需要,这包括:增加工作的安全性;减少疲劳、压力;增加工作的舒适度、满意度和接受度;改进生活质量——这实际上从侧面增加了工作的潜能与效率。

即便在"人类工效学"成为成熟的学科之前,这种要求也一直都是设计中被孜孜以求的基本目标,满足不了这些目标的物品会在使用中被自然地淘汰。

但是,在一些特殊的场合(比如学校、办公室和坦克车内),由于人们需要长期保持一个固定的姿态,人类工效学的这些目标就变得更加紧迫也更加具有现实性了。1838年,美国的巴纳德(Henry Barnard)先生曾非常有前瞻性地为参议院教育常务委员会提交了一篇论学校建筑的论文,他在文章中明确地提出了给孩子设计家具的工效需求:"每一个学生,不论其年龄老少都应供给他一把椅子,其高度在坐下来时正足以使两脚搁在地上,而其大腿肌肉不致受到座椅边缘的压迫……座椅并应有靠背,通常靠背应高于肩胛,而且无论如何这靠背应由下至上向后倾斜,每高一尺其倾斜率为一寸。"[105]

图2.46　埃米利奥·艾姆巴茨设计Vertebra办公椅有效地利用了人类工效学原理，能够缓解使用者的疲劳。

据说在当时，这个参议院委员会拒绝刊印巴纳德的论文，并不支持他的观点，他不得不与同道朋友一起自费为此奔走呼号。这是因为，他提出的课桌设计目标在当时颇为超前。他的设计出发点是"舒适性"，而非当时多数课桌设计所追求的对人的身体和行为方式的限制。当时的美国学校用桌椅桌面的高度与椅背平齐，这样可以强迫学生坐下读写时，必须坐直。这样虽然通过设计的手段来调整并规训了学生的身体姿态，但是却让学生无法坐得舒服，也不能通过身体姿态的改变来缓解疲劳感。随着观念的改变，人们发现舒适的人机关系可以更好地提高工作效率，舒适也是一种"战斗力"。

Vertebra是埃米利奥·艾姆巴茨于1976年设计的得意之作，并为他在工业设计领域赢得了声誉（图2.46）。Vertebra是世界上第一种自动的、局部之间相互连接的办公室转椅，这种设计的影响直到今天仍然清晰存在。今天的大多数工效学办公椅仍然保持了这一设计的基本结构。意大利著名设计师马里奥·贝利尼这样评价它："Vertebra代表了一种对于工效学坐具来说全新的、重要的革命。在这个意义上，它为以前所有的相关产品确立了坐标。它曾经是而且现在也是它那个领域里的灯塔。"[106]

Vertebra的成功主要在于设计师敏锐地认识到办公椅给人带来疲劳的根源：无法自由地活动。被牢牢"钉"在办公椅上的工作人员在疲劳时只能通过前倒后仰、左右挪移来放松肌肉，而Vertebra恰恰迎合了人体的运动，它可以"goes with us"，赋予人体活动最大的自由度和最有弹性的支撑。

2. 人类工效学的特点

（1）灵活性。人类工效学不只是检查表和工作指南。它的指标和要求会随着场合与对象发生变化。尤其是在商业利益的影响下，人类工效学不仅要考虑舒适性的要求，也会在时代的变化下调整其标准，并相应地影响人们的感受。我们在国内的一些80年代甚至90年代的老户型住宅中常常感觉到厨房空间的狭窄与匮乏，但在当时人们却并无这种感受，这并非由于人们平均身高的增长，而是生活方式演化导致的结果。因此，人类工效学的指标不是一成不变的，它也不仅取决于人体测量的基本数据。

就飞机上的"螺距"（客机上每一个座位之间的间距）而言，其数据就一直在发生变化。亨利·德雷夫斯在《对人的测量》一书中，推测民用客机座位间的最小"螺距"应为34英寸至35英寸（即86厘米至89厘米）。但是，航空公司为了能够增加大量的经济型座位，从而实现利润的最大化，他们在"螺距"方

面很难达到这个标准。有趣的是,航空公司们显然并不认为自己"降低"了标准,相反,他们认为自己"提升"了标准和舒适性,"2000年美国航空公司开始大肆宣传增加了经济型座位之间的腿部空间,并提出要测量螺钉之间的距离,以保证客机上每一行座位之间的间距适中。美国人已经将这一距离从标准的31英寸(78.8厘米)增加到33英寸(83.8厘米)。"[107]

(2)广泛性。人类工效学将广大的消费者作为设计的对象来考虑,而不是把设计师自己当作设计产品的模型。因此,有时候设计师自我感觉良好的设计只是针对自己而言。因为他们把自己的感受和标准当成了普适的对象标准。而工效学提供了一种参考的手段。

包豪斯的教师阿尔伯斯(图2.47)曾经设计了一个特别的茶杯。这个茶杯有两个半圆形的乌木制把手,只不过一个是垂直的,一个是水平的。这样的设计是为了方便倒茶者向客人递交茶杯,阿尔伯斯认为水平的把手更适合倒茶者使用,而接受者将会在这种场合中自然地握住垂直的把手,这是"一种人类本能地传递和接受小物体的方式",而他"研究了人们竖起他们的手腕并使用他们的手指的方式。这种对日常体验的留意,以及对人类能力的含蓄的尊重是包豪斯思想的基本原则"。[108]在这个范例中,我们能看到设计师对于使用者在仪式性场合中行为方式的细致观察,设计师显然还希望这种符合使用者习惯的设计语言能进一步强化其行为的仪式性。

(3)科学性。人类工效学所追求的不只是一般的良好感觉,它追求建立在实验基础上的科学精确性。受到战争的刺激而迅速发展起来的人类工效学必然在准确性上精益求精,因为战争工具的设计毕竟关系到人类的生命。而工业产品的发展同样要求产品在工效学上的准确性。早在1911年,公认的工效学泰斗泰勒在当年出版的《科学管理的原理》中认为:"不是单一的要素而是整体要素的结合组成了科学的管理,它们可以概括为:科学。而非经验的协调,混乱的合作,也不是用个人主义的最大化产出来代替建立在提高每个人最大绩效基础上的有限度的产出。"[109]

图2.47 包豪斯教师阿尔伯斯肖像。

第三节 产品语义学

在埃德赛·威廉姆斯(Hugh Aldersey-Williams)的著作《微电子产品的风格主义》中,他这样说道:"产品语义学的目的就是要把人类因素学(Human Factors)从身体和身心的区域拓展

到文化的、心理的和社会的区域。"[110] 尽管,有人说"这个术语就好像是莱因哈特黄油(Reinhart Butter)一样被当作有利可图的标签抹来抹去"[111],但是,它给产品在易用性和文化价值方面带来的推动,无疑是革命性的。

一、产品语义学的本质

1. 手枪与电吹风

在电影《古今大战秦俑情》中,张艺谋饰演了一位跨越时空来到民国时代的秦朝大将。当他被带到医院时,由于该处充满鬼哭狼嚎之声,所以误将医院当成旧时的黑店。他的第一反应是什么?先是大叫一声"黑店",关门,而后扑向室内的电灯,单手围拢包住灯泡,用嘴吹灯,不灭,大惊;观察"敌情",挪向窗口,用手指微蘸唾液,轻点窗户(玻璃窗),不破,又大惊。

图2.48　模仿蜡烛形态设计的电灯,像蜡烛一样可以吹灭。

跨越时空的故事及其相对应的超时空恋爱是影坛老调,来自古代人对现代文明的迷惘和不同文化接触中古人"成人儿童化"造成的笑话更是影片津津乐道的话题。但在这里我们所关心的是在产品使用中透露的信息——这个电影的细节很生动地反映了一个产品设计中的原则,即产品给人的印象和操作提示有赖于人们对从前相关产品的记忆。同样,人们对某一种产品的使用方式将影响他未来对相关产品的使用。影片中的古人把电灯当成油灯,把玻璃窗当成纸窗来使用固然可笑,但这也正说明了电灯和油灯、玻璃窗和纸窗在语义上的相似性(图2.48)。

图2.49　两幅相映成趣的漫画。

让我们再来看两张异曲同工的漫画:一张描绘的是一个强盗雪人手持一个电吹风打劫另一个雪人;在另一张漫画中,一位女士刚刚洗完头,湿淋淋地伸出手让丈夫把电吹风递给她。而她的丈夫却不怀好意地将一把手枪递过来……(图2.49)。这两张漫画幽默之处正在于手枪和电吹风之间的语义转换:一个用电吹风来模仿枪,一个用枪来模仿电吹风——它们之间是如此相似,以至于在使用时有着极为相似的动作和姿势。唯一的不同是,在大多数时间里,手枪不会对准自己。

但是,把一支像手枪一样的电吹风对准自己的头部,是否是一件惬意的事呢?尽管人们可能已经适应了这种产品的形式,但是否还有更好的办法?

荷兰设计师格里纽维奇(Alexander Groenewege)应邀为Philips公司设计一种电吹风(图2.50)。他反对枪的造型,曾这样说道:"人们所希望得到是对手与眼来说都十分适宜的产品。而且由于这是一种要靠近脸的产品,因此稍微有头脑的人都会拒绝看起来像枪的设计。"[112] 为此,他设计了一种寓意为"扇"

的吹风机。这种看起来像"扇子"形状的电吹风完全摆脱了原先的设计思路。

从语义上讲,扇子和吹风机之间有着更加紧密和丰富的语义联系:同样的功能、同样的对象、同样的动作。扇子较之手枪,显然是女性化的。薄扇轻摇,是颇有风情的女性动作。格里纽维奇显然也注意到了这一点:"扇子也是用于交流的工具,表现力丰富。"[113] 很早以前,不是就有了传达爱情信息的"扇语"吗?[114] 而吹头发这一动作,本就是应该风情万种的。

赋予新功能以熟悉形式的另一个原因是为了向使用者"解释"这一新功能,其做法是将新功能与某些具有传统特殊形式的原有功能相类比。"因此尽管我们对在电影《星球大战》中天行者卢克手中挥舞的武器一无所知,但当它被赋予(会发光的)剑或权杖的外形时,我们就知道它的功能了。"[115]

同样电热壶最初出现在市场上时,在局部造型上便模仿那些通常放在火炉上烧开水的器具——在某些文化中这种造型就是茶壶,而在另一些文化中则是咖啡壶。很多新产品在设计上都走了这样一条道路:有时是出于对未来造型的陌生感和空白感而不得不模仿以前的传统形式(如汽车模仿马车);有时则出于对人类记忆的一种尊重而在设计作品中追忆似水年华,类似于暖风机、加湿器这样的新产品由于在语义学上没有被定型,而产生了暂时的混乱(图2.51)。这就好像是刚出现的抽水马桶,由于刚刚进入产品的类型学体系,所以"功能和形状之间并没有严格的联系"[116]。以至于在1851年的世界博览会上,英国展示的抽水马桶,有的像一个茶杯,有的像给水箱增加了装饰图案,有的被设计成一只跪着的大象。[117]

2. 小玛德莱娜点心

这渺茫的回忆,这由同样的瞬间的吸引力从遥遥远方来到我的内心深处,触动、震撼和撩拨起来的往昔的瞬间,最终能不能浮升到我清醒的意识的表面?我不知道。现在我什么感觉都没有了,它不再往上升,也许又沉下去了;谁知道它还会不会再从混沌的黑暗中飘浮起来?我得十次、八次地再作努力,我得俯身寻问。懦怯总是让我们知难而退,避开丰功伟业的建树,如今它又劝我半途而废,劝我喝茶时干脆只想想今天的烦恼,只想想不难消受的明天的期望。

然而,回忆却突然出现了:那点心的滋味就是我在贡布雷时某一个星期天早晨吃到过的"小玛德莱娜"的滋味(因为那天我在做弥撒前没有出门),我到莱奥妮姨妈的房

图2.50 格里纽维奇为Philips公司设计的电吹风改变了传统电吹风(上图)的形态。

图2.51 暖风机等新类型电子产品的设计模仿了许多我们熟悉的传统产品造型,比如说电视机、电风扇,等等(作者摄)。

内去请安,她把一块"小玛德莱娜"放到不知是茶叶泡的还是椴花泡的茶水中去浸过之后送给我吃。见到那种点心,我还想不起这件往事,等我尝到味道,往事才浮上心头;也许因为那种点心我常在点心盘中见过,并没有拿来尝尝,它们的形象早已与贡布雷的日日夜夜脱离,倒是与眼下的日子更关系密切;也许因为贡布雷的往事被抛却在记忆之外太久,已经陈迹依稀,影消形散;凡形状,一旦消退或者一旦黯然,便失去足以与意识会合的扩张能力,连扇贝形的小点心也不例外,虽然它的模样丰满肥腴、令人垂涎,虽然点心的四周还有那么规整、那么一丝不苟的褶绉。但是气味和滋味却会在形销之后长期存在,即使人亡物毁,久远的往事了无陈迹,唯独气味和滋味虽说更脆弱却更有生命力;虽说更虚幻却更经久不散,更忠贞不矢,它们仍然对依稀往事寄托着回忆、期待和希望,它们以几乎无从辨认的蛛丝马迹,坚强不屈地支撑起整座回忆的巨厦。[118](图2.52)

【记忆之门】

走进我的校园,在细细的马路转弯处,有高于路面及人半腰的一台花木。春天三四月,花全放开,这个小园子便有了一年一度的热闹。有一日,我从热闹下面匆匆走过,突然就站住了。像有人从身后抓住了我的小辫子,可不敢动。这只看不见的手是一种说不出道不明的气味。是乍暖还寒的空气里被混杂了新开的糯糯花香? 还是一阵风吹来的嫩芽新绿的味儿与仆仆路人的喜悦交织在一起? 这一刻,我似乎回到了童年的某一个瞬间。光线、气味、心情在一刹那被组合得恰到好处,为我打开记忆之门。然而,它倏忽间又被关闭了。我努力地呼吸着,急迫地想留住这种感觉,哪怕能多留一秒钟。可这完全是徒劳的!

像《追忆似水年华》的作者普鲁斯特一样,每个人都有极个人化的记忆。伤心时听过的一首歌对于某个人来讲可能永远都带有忧郁的色调,让人回忆起某段不堪回首的往事。爱尔兰剧作家、《等待戈多》的作者贝克特这样说道:"浸了茶水的小玛德莱娜点心的著名情节将证明普鲁斯特的整部著作是一座无意的记忆的纪念碑,而且是一部无意的记忆如何发挥作用的史诗"[119]。并且他还列出了11种普鲁斯特笔下"无意的记忆"的细节。这些生活的细节带有很强的个人记忆的烙印。

瑞士建筑师卒姆托像普鲁斯特一样喜欢追忆,着迷于那些能够让他回到童年的生活细节。据说他经常在设计前记起童年时走入姨妈家花园时,曾经握过的那形似汤匙背的金属门把手。这个门把手将打开他的记忆之门,进入一个气息和氛围都完全

图2.52 "小玛德莱娜点心"成为文学作品中和记忆相关的重要隐喻。图为描写这一场景的漫画。

不同的世界：脚踩在砾石上吱吱作响，上了蜡的橡木楼梯闪烁着柔和的光芒，黑暗的走廊连接着被清晨阳光照亮的小厨房。突然间，沉重的大门在身后砰地关上——对于一个孩子来说，这样的意象会在记忆中被时光沉淀，变成生命中永恒的财富。

对于一个敏感的艺术家或设计师来说，这种回忆将为他的创作带来灵感，并呼唤着使用者的生命体验和情绪感受。美国建筑理论家亚历山大也曾经描述过几乎同样的感受，他说："一个座位，一个靠手，一个握着舒服的门柄，一个遮挡了炎热的平台，我进入花园可以弯下腰闻到香味的入口处生长的花，落在暗的楼梯顶部的光线引我走上楼梯，门上的颜色，门周围的装饰使我微微激动，知道我又回来了，牛奶和酒可以保持冷却在半地下室。"[120]

卒姆托认为他的创作与其童年经历密不可分。虽然，当时他只是在体验建筑，而没有任何设计方面的思考。但是那些细致入微的情感体验——比如那个金属的门把手（图2.53）——让他体验到工艺品的微妙形态与使用者之间的情感联系："直到今天，那个门把手对我而言是让我进入一个不同心境和触觉世界的特殊标志。"[121] 卒姆托说："当我设计一个建筑作品时，我时常发现自己沉浸于那些老旧而朦胧的记忆里，试图想起那记忆里建筑场景究竟是怎样，这样的方式在当时对我的意义重大。"[122]

在这种回忆的召唤下，设计师开始关心材料年久沧桑的磨损与光泽，那些表面上细微的划痕、褪色的漆面、被磨光的边缘等偶然性、个人性的痕迹都具有了重要的意义，或者如亚历山大所说："它以千百种小的方式表明，美是靠对于我们需要的小东西的细心和注意来产生的。"[123] 在这些敏感而细微的材料和形态表现中，人们之间的相互情感和共同记忆完全有可能被沟通起来。这是物品在向我们提供基本功能和阶级属性之余，最令人感动的价值和意义。它让物品从消费的不平等中逃逸出来，承担起个人情感记忆的功能，并给人们带来情感的慰藉。如卒姆托所说："日常生活中的平凡事物都有一种力量，正如爱德华·霍柏（Edward Hopper）的绘画所说的。我们只是需要用足够长的时间看着它们，就可以领会这种力量。"[124]

图2.53　经常与手相触摸的门把手，成为卒姆托的一种象征物——这是一种个人的情感记忆与物品质感之间相互融合的象征（作者摄）。

【演出开始了！】

因此，人们对物品使用时的记忆常常被当成是一种私人化行为，"伯格森（Bergson）区分了两类记忆，一种由习惯构成，一种由回忆构成。……伯格森由此得出结论：如何做某事的记忆就是'运动机理'（motor mechanism）的记忆，这种'习惯—记

图2.54 英国女皇伊丽莎白二世随身携带的手袋起到了手势的作用。

图2.55 客户：莫顿·瓦伦为日本的Marantz Electronics公司设计的DVD播放器。（作者摄）

忆'极不同于对独特事物的回忆即'典型的记忆'；只有这种回忆才被称作是记忆本身"[125]。这种由于生活习惯的长期积累所带来的"习惯—记忆"体系自然是人类活动的重要基础，但生活回忆为产品操作带来的指导同样也是非常重要的。

每个人都有自己的行为特征，这是其个人的生活记忆所致。例如英国女皇伊丽莎白二世在公共场合便有许多暗号，据研究者指出，这种用来暗示手下工作人员行为的个人信号多达20余种。比如，如果她把她的手袋从右边手臂移到左边手臂，那就意味着："把我从现在的情况下解救出来。"[126]这就难怪女皇陛下几乎随时都要带着她的手袋，因为这是她个人的语言表达（图2.54）。这样的手势体现了她个人的习惯，但大多数的手势却体现了集体生活的记忆。而且，更加重要的是："个体记忆仍然是集体记忆的一个部分或一个方面，这是因为，对于每个印象和事实而言，即使它明显只涉及一个特定的个体，但也留下了持久的记忆，让人们仔细思考它……"[127]

换句话说，个人记忆有可能会变成集体记忆，而集体记忆则更加深刻地影响着我们的个人记忆。莫里斯·哈布瓦赫认为："每一个集体记忆，都需要得到在时空被界定的群体的支持。"[128]传统仪式所负担的种种记忆功能越来越被媒体所代替，但是时空共享中的公共和家庭环境仍然成为传承记忆的重要场所。

例如，看电影是20世纪80年代中国人最重要的娱乐活动之一。在电影院里，人们常常要经历从喧闹到平静、从明亮到黑暗、从动到静这样一个过程。当电影院的大屏幕上出现"安静"两个字时，人们就像听到县衙大堂里衙役所喊的"威武——呵"一样，迅速地安静下来。这样的集体记忆深刻地留在很多人的心里，以至于一些人在家庭普及电视后，还短暂地保存着关灯看电视的习惯。在电影出现后，话剧的仪式感变得更加的稳固；而当电视出现后，电影的仪式感则空前地得到了加强。当看电影不再成为必须后，人们相信是某种较为重要的理由迫使自己返回电影院。

曾经为斯塔克工作过的英国设计师莫顿·瓦伦（Morten V Warren）设计的Marantz播放器是一款支持双碟连放的DVD播放器（图2.55）。从材质到造型的设计都非常现代和时尚。然而，更让人心动的是Marantz的细节设计：在播放器的下部有一个触摸式的液晶显示屏，用来控制产品的操作。在完成了DVD播放的相关操作后，显示屏的蓝色背景光会逐渐变得暗淡直到消失。这一过程非常形象地"表演"了电影院里所发生的那一切，给人以心理暗示：演出开始了！通过寻找人们的集体记忆，冷漠的电子产品总算和人的情感发生了联系。

【看星星的椅子】

想想我们那种最难忘的时刻，圣诞树上闪烁的蜡烛，鸣响的铃儿，一个一个小时等候，从门外面透过门缝偷看最后冲进来的孩子们，他们听到铃儿的响声，在那看到用五十个燃烧着的白、红蜡烛点亮的圣诞树，点着的蜡烛燃着了某个细枝，散发着烤焦的松针味儿。

想想擦洗地板的过程。转动着刷子的硬毛，用水桶倒在木纹松裂的软地板上，木板上留下的肥皂味儿。[129]

当设计师将自己的个人记忆演绎出来与人共享时，他（她）总是能或多或少地引起共鸣。原因就是前面所说的：个人的记忆常常是集体记忆的一个部分。在2003年南京艺术学院设计学院的毕业展览上，有一张产品造型的设计作品静静地趴在一个角落的喷绘展板上：看星星的椅子。椅子的造型非常简单，像是可以拉伸的楼梯——看到这个作品的瞬间就如同普鲁斯特将小玛德莱娜点心放进椴花泡的茶水的那一瞬间：水泥、作业、烟头、书包、流浪、放学、等待、黑色、情人、钥匙、微风……楼梯，谁没有坐过？

建筑师伯纳德·鲁多夫斯基曾经受到台阶的启发，在《没有建筑师的建筑》中记载了许多被市民们因地制宜地改造和利用的楼梯和台阶："那些住宅楼正面有些楼梯，其材料通常是棕色砂石；楼梯原本是专供进出住宅楼用的。可是里面的住户很早就把梯级当作椅子；而楼梯两边的护栏则被用于晾衣服，或者展示售卖的商品。这些楼梯不再是通道，而是变成了颇有人气的公共空间，人们在这里逗留，谈谈天，卖卖东西，从逼仄的住宅楼里跑到外面来过一种街道生活。"[130]这种丰富的生活记忆融入了人们对空间的感受，并最后在设计的还原中激发起个人的回忆，创造出属于自己也容纳于集体记忆的故事和神话。

就像埃托·索特萨斯在20世纪70年代意大利激进设计时期曾说过的，亦如让·努维尔在一次会议上讲的："设计师和建筑师好比是讲故事的人。一个设计就像一个故事，设计的物也就是产品，就是对故事所叙述的矛盾情节用最直接的、最象征的形式加以形象化。设计本身好比是一种交流，它传输着时代的动力和对自由表达的渴望。"[131]

美国建筑师和产品设计师埃米利奥·艾姆巴茨（Emilio Ambasz, 1943—）1985年为Sunstar所设计的手动牙刷，是为了打开日本市场而设计的。除了颇有后现代特点的色彩和线条外，最引人注意的可能就是牙刷的打开和关闭方式了。牙刷存放时的封闭方式各有不同，但在我们的记忆里都可以找到一种似曾

图2.56 埃米利奥·艾姆巴茨1985年为Sunstar所设计的手动牙刷。

相识的感觉：刀与鞘、折扇、美工刀、折叠刀——可以想象的折叠方式无外乎这么几种，它们都储存在我们的记忆里（图2.56）。设计师在进行设计的时候会受到这种记忆的影响，而消费者在使用时也会受到这种记忆的左右。有效地利用社会和人群的集体记忆，是设计师应该考虑的问题。[132]

二、媒介即讯息

著名的服装评论家黛安娜·薇兰德曾经这样说过："不管你做什么，都不要试图让它符合语法规则！不要忘记摩斯密码！毕竟现在完全是一个视觉的时代……"[133]她希望时尚能够打破常规，但同时也意识到，即便服装能够给我们带来全新的视觉体验，也无法回避其背后那丰富的语言联系。

语义学（Semiotics）在20世纪60年代末，由于罗兰·巴特（Roland Barthes 1915—1980，图2.57）等学者的努力，成为文化研究领域的热门。在他的著作《神话学》（*Mythologies*，1957）中，他分析了广告、媒体和其他相关的设计，认为它们体现了这个世界的所有理念。"所有的人类行为（不仅说话）均用于传播信息。传播信息的方式包括：写作、音乐演奏、舞蹈、作画、歌唱、建筑、戏剧、医疗、崇拜等。"[134]

图2.57　罗兰·巴特，法国作家、思想家、社会学家、社会和文学评论家。他的著作《神话学》着重分析大众文化，给设计学以很大启示。

【色彩】

　　一位实业家准备举行午宴，招待一批男女贵宾。厨房里飘出的阵阵香味在迎接着陆续到来的客人们，大家都热切地期待着这顿午餐。当快乐的宾客围住摆满了美味佳肴的餐桌就座之后，主人便以红色灯光照亮了整个餐厅。肉食看上去颜色很嫩，使人食欲大增，而菠菜却变成黑色，马铃薯显得鲜红。客人们惊讶不已的时候，红光变成了蓝光，烤肉显出了腐烂的样子，马铃薯像是发了霉。宾客个个立即倒了胃口；可是黄色的电灯一开，就把红葡萄酒变成了蓖麻油，把来客都变成了行尸，几个比较娇弱的夫人急忙站起来离开了房间。都没有人再想吃东西了。主人笑着又开了白光灯，聚餐的兴致很快就恢复了。不论我们对色彩留意与否，有谁能怀疑色彩不在对我们发生深刻的影响呢？[135]

这是著名的设计教育家约翰内斯·伊顿描述的一段轶事，它夸张地描述了色彩对于信息传递的重要意义。色彩虽然带有一定的主观性，但是由于人类视觉与色彩之间存在着相对稳定的心理联系，而产生了客观的语义学传播效果（图2.58）。一向强

调绘画主观性价值的伊顿也不得不承认这一点："例如肉市就可以用淡绿或蓝绿色调装饰，以使各类肉食显得新鲜和红润。糖果点心店的装饰最好用浅橙色、粉红色、白色和黑色来衬托，以刺激对糖果的食欲。如果一个商业艺术家设计咖啡包装时用黄色和白色条纹，或设计细通心面的包装时用蓝色圆点花样，那么他就错了，因为这些形状和色彩特征是同主题冲突的。"[136]

这是因为这些色彩可以传递出信息，并影响人们的情绪变化：色彩可以烘托气氛（比如橙色），让一个空间或物品看起来快乐活泼；色彩也能使人放松并减少疲劳（比如粉色），甚至帮助人们提升消化功能；色彩有时候彰显出青春的悦动（比如荧光色），但也有可能让你的情绪无法安宁；色彩当然也会被暗示亲密和暧昧（比如红色），冒着激起斗争和敌意的威胁——这种色彩信息的传递基于生理的基础，又受到历史文化的极大影响，据说在两三百年前，"嗜酒善饮的英国人已经偏向在书房的墙上涂鸭蛋绿色，他们相信这种颜色让他们即使喝了大量的波特酒也不至于被人看出喝醉了"[137]。

图2.58 色彩对于食品的重要影响具有很大的代表性。在黑白图片模式下，娇艳的水果和醇厚的肉类被最大程度上拉近了距离。在将这些照片从彩色转为黑白时，那种瞬间的欲望的丧失也令人印象深刻（作者摄）。

【象征】

相对于罗伯特·文丘里（Robert Venturi）及其妻子丹尼斯·斯科特·布朗（Denise Scott Brown）所倡导的后现代主义建筑观即现代主义建筑由于排斥历史而缺乏与使用者进行交流的观点，产品设计中的象征主义则显得更加缺乏重视。因为设计中的传统形态可以清楚地向使用者表示产品的使用方式。

产品语义学（Product Semiotics）作为一种学科理论出现于20世纪80年代，由Reinhardt Butter和Klaus Krippendorf提出。他们用"语义"（Semiotic）这个词来表达产品和人之间存在的交流关系。他们认为产品就像是一篇文章那样充满着丰富含义，而批判现代主义设计的苍白。瑞典学者Rune Monö也试图在德国语言学的基础上发展出一种产品设计的语言，并将他的想法投入到设计学院的教学中去。[138]一些认知科学家如唐纳德·诺曼也加入了这个行列。

在产品语义学的教学和实践中作出极大贡献的，还有曾经在克兰布鲁克艺术学院（Cranbrook Academy of Art，亦称匡溪艺术学院）任教24年的米切尔·麦克奎恩（Michael McCoy）。他常常在克兰布鲁克艺术学院进行有关产品语义学的讨论，为师生们的创作实践提供了良好的启发和指导。麦克奎恩曾这样评述"产品语义学"："它被一些人看作是一种可能充满着波浪形态的风格，或是一种进行着直白的和形式上的比喻的风格。""但是，如果你真正了解这个词，你就会发现它是一个宽

图2.59 Lisa Krohn设计的电话答录机(Phonebook, 1987)。

图2.60 人的手势反映了产品的性质,在传统的工具和机械的使用中,手势的变化是非常丰富的。

泛的而非狭窄的词。它决不关注某种特别的或具体的产品语言。它只是简单地指出,设计师应该注意到技术应用中产品形态的意义。"[139]在他看来,产品语义学不仅仅是那种简单的象征比喻或风格,它的"内在价值就如同诗一样,体现的是文化内涵"[140],因此满足这种原理的设计作品能够挖掘出商品的文化内涵并创造产品的内在价值。这种创作的灵感来自日常生活和流行文化的方方面面,并通过戏剧性元素的介入而让产品充满了神秘感。

因此麦克奎恩在克兰布鲁克艺术学院的教学中强化了这种设计方法,并将其细化为具体的设计手段,比如:"替代术"(产品可以作为我们身体的额外部分)、"拟人说"(将产品拟人化增加亲和力)以及"本土外形"(产品外形可以参照之前的产品)。[141]

曾毕业于克兰布鲁克艺术学院的丽萨·克劳伦(Lisa Krohn, 1964—),在米切尔·麦克奎恩的指导下进行了产品语义学的尝试,并于1987年设计了著名的电话答录机(图2.59),反映了所谓"本土外形"的设计指导原则。她的设计理念来源于"电话簿"。当然,与其说是对电话簿造型上的模仿,不如说是一种操作记忆的模仿:相同的手势,相同的作用。通过类似于翻阅电话簿的方式,将所需要的功能一一展开:打电话、录音、传真、打印等。虽然它的操作方式较之简单的按键操作更为复杂,但确实使电子产品的操作获得更加丰富的语言含义。

对于每天清晨都要烘烤面包来制作早饭的家庭来说,烤面包机就像早茶和报纸一样,成为日常生活中的一个重要仪式。Paul Montgomery设计的烤面包机(Microwave Lunchpail)便在语言上刻意地重新演绎了这个隐含在生活中的仪式过程。它以熟悉、亲切而又全新的方式向使用者问候,并以友好的姿态随时准备着为其服务。设计师用烤面包机的外形来象征面包本身,烘烤的热气则被形象地物化为波浪状的铝型肋。控制部件远离了烤面包机的加热组件,表现在产品的最前面,以表征符号的方式来提示产品的操作:控制部件顶部的凹面用来提示手指放置的方位;向下的圆锥则表示手指动作的方向;圆锥组件往下按至圆球组件,通过旋转这个圆球来调整面包的烘烤程度。

三、电子产品的语义困惑

人的手势可以分为:(1)下意识手势(或本能手势,Instinctive gestures);(2)技术性手势(或编码手势,Coded gestures),如导演、士兵、股票经纪人、足球裁判等;(3)习惯性

手势（Acquired gestures），如用来表达"OK"的手势和用来表示"再见"的挥手动作等。[142] 这些手势均属于交流性手势，即人与人之间的非语言表达手段。而在人与机器之间，存在着另外一种手势，即操作手势。通过操作手势及其反馈，人类可以迅速地理解产品的含义（图2.60）。

【消失的手势】

鲍德里亚将人的操作手势分为"传统手势"与"功能化手势"。在"传统手势"中，"投注在物品上的能量仍然是肌肉式的，也就是说，未经中介并受偶然因素的影响，工具仍然是紧密地和人际关系结合，象征意义丰富，结构上却缺乏合理的严密性，虽然某些手势已将其形式化"[143]。而现代社会则将"传统手势"进一步弱化——"按钮、杠杆、手柄、踏板，或者什么都没有，光电感应元件只需要我的出现就够了，它们（的操作）取代了压力、敲打、撞击、身体的平衡、力气的量或分配、手巧"[144]。

电子产品的使用完全不同于以往的机械产品。机械产品的使用与操作更多的是一种"转喻"的方式，即操作的过程和使用的结果之间有一种前后相继的因果关系。而电子产品的使用与操作则更类似于一种"隐喻"的方式，即操作的过程和使用的结果之间存在着一层极不稳固且乏味的抽象联系。因此，即便"精通电子小玩意的孩童一代成长为消费者"[145]，在这个新产品和新观念层出不穷的时代，还有什么电子产品没有可能带来语义上的困惑呢？"产品已经成为'智能的产品'，而智能是没有形式的。"[146]

在这种情况下，似乎电子产品的追求目标是越简单越好。许多电器寄希望于轻轻一按就解决所有的问题——在许多情况下，的确如此——但并非总是这样。一个使用者完全有可能选择一个难于使用的产品，而抛弃简单的选择。"没有一个音乐家学拉小提琴是因为它容易。"[147]

【人为的复杂】

别指望产品使用者会像拉小提琴那样将自己投身于不懈的操演，但想想ZIPPO打火机吧（图2.61）！人们对它的热衷总不会是因为防风吧？人们感兴趣的是它精致的外表，更重要的是这个使用的过程——除去花里胡哨的N种玩法，最简单的标准动作也是价廉物美的一次性打火机所望尘莫及的：（1）"铛"的一声，起，有一种起锚扬帆的舒爽；（2）手指滑过粗糙的滑轮，在沉闷的声响、火药的气息和迸发的火星中体味钻木取火的原始乐趣；（3）又是"铛"的一声，落，带着盖棺定论的胜利将一切复

图2.61　ZIPPO打火机的玩法很多，产品本身的机械感、重量感、金属质感和游戏的乐趣满足了人们的"强迫症"需要。

图2.62 人的手总会不由自主地做些游戏,比如转动铅笔等。这反映出产品的操作系统在应对人的手时,不能不考虑到这些习惯。

图2.63 被设计成香烟造型的食品包装(巧克力与枣片),它们在借用了语义混乱所带来的幽默效果之外,也充分地分享了香烟包装的程序美感(作者摄)。

归平静。它完全有理由嘲笑一次性打火机那"为了吃饭而吃饭"的功利,也完全有理由羞辱"异形"打火机(如手枪形的)那"哗众取宠"的肤浅。它带给人的既非平淡亦非惊艳,而是一种熟悉的、亲切的、略带强迫症的反复操演。

而电子产品似乎极难做到这一点。

当设计师弗兰斯(Frens)将一把玩具枪递给同事并让他解释如何把枪当作约会安排簿来使用时,他才发现电子产品的界面设计相对于机械产品来说是多么的贫乏(图2.62)。回想一下好莱坞那些反映未来世界的科幻片,各种各样的先进机器总是有一个"落后"的机械操纵方式,就能理解到即使是那些异想天开的影片设计师们也知道:简单的按键操纵也太乏味了。

虽然,鲍德里亚也注意到"劳力的手势(即传统手势)不只是薄弱化成为操控手势(功能化手势):它被分为操控手势与游戏手势"[148]。但他显然忽视了两种手势之间的一种交叉状态,即在以"传统手势"所表达出来的操控过程中所具有的游戏特征,这种游戏特征显然具有程序的美感。

【程序的美感】

程序美感是指在对产品的使用过程中,通过操作程序中的表演性和重复性所带来的快乐和满足。且听一位学者对吸烟的程序描述(图2.63):"撕开而不是拆开烟盒,这一个小小的暴力动作,就能使我们看到整齐排列着的烟支,能让所有人获得形式上的愉悦。还有哪种物品能有如此合理的存在形式呢?它们如此均匀、密实、紧凑地排列着,既占据着烟盒的最大空间,又使烟盒得到最充实和最丰满的体现。这正是物质的理想存在形态,它似乎意指一种财富的人性意味及其有序储藏状态……在此,吸烟是仪式性的。"[149]

在设计中,这种操作程序所带来的美感无处不在,且看一段体验操作照相机的描写:"操作照相机的过程蕴涵着妙不可言的美感,仅以普通的35毫米单镜头照相机为例,换镜头、装胶卷、卸胶卷,这些动作完全具有男性化和军事化的动作感,而对这些动作和器械声响的联想,是我们从电影和电视中潜移默化学来的。操作照相机与操作枪的感觉有许多相似之处,一种精妙绝伦的金属触摸感,高质量塑料的触摸感,手上可以感觉到的器械重量。器械中部件滑动时金属撞击和摩擦、胶片进给和退出、镜头装卸的声响……再装新镜头,当镜头滑入机身卡锁时,会发出清脆悦耳的嘀嗒声,声音圆润而空旷。镜头精确无误的定位又使你获得一种满足感"[150]。百分百的恋物情节!一种谁也无法阻挡的机器的魅力!

罗兰·巴特也曾如痴如醉地描写自己对相机声响的迷恋："如此,拍照之际,我容忍、我喜欢、与我亲近的唯一物事,便是照相机的声响。有点儿奇怪吧。在我看来,摄影师的专用器官,不是眼睛(它令我恐惧),而是手指:它与镜头的触发器相关,与感光板的金属移动装置相涉(那时候照相机还有这些玩意儿)。我以近乎淫欲的方式爱这些机器的声响,它们在摄影里仿佛就是那东西,那独一无二的东西,我的欲望萦绕之不去,它们咔嚓地响,猝然的裂音,穿透了姿势那让人神魂颠倒的膜。"[151]

【幸福的强迫症】

"恋物"常常被归因为消费区隔、品牌魅力等社会学因素,然而却忽视了其中极为单纯的心理学动因——过程的游戏和表演:手扶拖拉机的发动过程;压水井的取水经过;摩托罗拉V70与众不同的转动盖板等。这样的操作过程常常可以唤起人们心中的复杂情感和回忆。

例如Muji CD唱机(图2.64)——简洁的白色方盒像神龛一样挂在墙上,CD很直接地嵌入且无须任何封盖的保护,音量的调节开关像收音机一样是拨动旋转的圆形黑色塑料钮,电源的开关则像老式的台灯一样是一根绳子。

拉一下绳子,听到一声熟悉的"啪嗒"声,回忆像闪电一样在脑海中掠过——音乐响起了。

这一刻,产品表达出来的语言准确而敏感,简单、古朴、机械化的操作方式给人所带来的感动来源于操作过程给人带来的模糊不清的普鲁斯特式的回忆(图2.65),它以一种象征的方式将普通的生活场景演绎为仪式性的操演。

这绝非"恋物"二字可以形容,它包含了设计师(Naoto Fukasawa, IDEO)对生活记忆的深入观察,正如设计作品的解说词所说:"这款CD播放器的构思最初来源于1999年的一个活动,这个活动名为'没有思想'。活动的目标是寻找一种'根本'的设计方式,以回应人们在日常生活中真正做的事和真正的感觉。活动的另一个目标是从共同的感觉和记忆中找到简单的解决方案。活动的名称'没有思想'意在传达这样的思想:人们与他们所处的环境和所体验的日常生活之间有一种微妙的、多重感觉的关系,而这种关系又具有直觉性和主观性。"[152]

设计师把握了人们日常生活的惯常记忆,把握了人们在生活方式中的反复操演,换句话说,他们设计了一种美好的"强迫症"。

图2.64 外形简洁的Muji CD唱机。从它那简单而熟悉的操作方式中,能看出设计师在努力"从共同的感觉和记忆中找到简单的解决方案"。

图2.65 老式拉绳式的电灯开关。在拉动时,会明显感受到轻微阻力与机械结构产生的"咔哒"声音之间的匹配关系。这种操作方式饱含了童年时代的回忆,这种回忆不仅存在于大脑里,也留存于肌肉中。

四、产品语义的操作提示性

"感觉"(Sensation)和"感知"(Perception)是一个连续体的两头,这个连续体指的是人类用来思考和行动的全部基础。"感觉"就好像是昆虫的触角,是用来收集数据的,而"感知"则是对这些数据的组织、转换、存储、分析和运用。

例如汽车驾驶员或行人在穿越马路时与交通指示灯的互动,就是一个典型的例子(图2.66)。当一个驾驶员靠近路口时,他会下意识地收集所有路口的信息。通过他的视觉、听觉等"感觉"器官对信息进行收集。如果路口出现了红色指示灯,该信息将刺激人的神经并快速输入大脑,大脑根据以往的知识与经验,经过分析确认此时应该采取的行为。在这个过程里,非常重要的一环是在"感觉"转换中,指示信息被收集后,符号解码与转换的有效性。这是因为,收集"感觉"的数据,一般情况下需要四种条件:(1)刺激物。(2)感觉器官,它拥有感觉接收器可以接受刺激并将刺激编码成神经冲动。(3)神经通道,将神经冲动运送到大脑。(4)大脑的相应区域用来接收和处理神经冲动。[153]

图2.66 红色、绿色和黄色在交通系统中形成了快速而直接的视觉信息(作者摄)。

而这四个条件中,刺激物在符号层面上是否能有效地发挥作用则是一个关键——这是设计必须解决的问题,即通过产品的符号设计来准确提供它们的操作信息。这种操作提示被称作预设用途(affordances)。[154]

1. 预设用途

预设用途为操作者提供了操作的明显线索。比如平板是用来推的,圆形是可以滚动的,旋钮是可以转动的,狭长的方孔是用来插东西的,球则可以被抛掷的,等等。

【不需要说明书】

一个好的设计应该是容易被理解和解释的,即通过产品本身的形式语言可以实现对产品操作的清晰辨识,而不只是通过文字和图形等辅助手段。坏的则相反,他们不提供信息或提供错误的信息。"如果简单物品也需要用图解、标志和说明书来解释操作方法,这个设计就是失败的。"[155]

在美国反映第二次世界大战的电影《U—571》中,一队执行特殊任务的美国潜艇兵登上德国潜艇后,竟然能够根据潜艇操作系统中的德文提示在短时间内学会操作潜艇航行,并进行规避动作和发射鱼雷(图2.67)。如果这是真实的,那与其说反

图2.67 美国电影《U—571》中的美国水兵完成了一个"不可能完成"的任务。

映了美国潜艇兵的素质高,倒不如说是德国潜艇设计得好——是什么样的操作界面,可以如此容易"上手"? 如果没有文字提示,那又将是一种什么状况?

设计操作提示的目的就在于以最明确、最有效的形式,向使用者的感知提供准确信息。

比如说当我们面对一扇门,如何判断它的开启方向,即它是向左? 向右? 还是向上? 是应该推还是应该拉? 在没有文字提示的情况下,我们的判断依据显然是"门的把手位置""门的形状和状态"等基本线索,还有就是我们以前对门的经验和记忆。

【需要说明书】

普通家庭的门一般不会有操作的困难,因为它们基本上都很相似。但公共场合形形色色的门则往往会产生语义上的困惑。且不提让初次使用者闹笑话的旋转门,还有让人困惑的大片连续的玻璃门,就是普通一扇门的推拉方向也是让人头痛的事情。于是有人非常聪明地在门上贴着"推"和"拉"这样的文字进行提示(图2.68)。姑且不说这样的"二次设计"是否美观,至少从门的设计角度来看,这个用来提示的文字无异于是一个承认设计失败的标志。

汽车的车门外侧把手通常被当作一个优秀设计。这种把手被设计成一个凹槽,清楚表明了把手与手接触的位置和方式以及手用力的方向。水平的凹槽引导用户往外拉车门,垂直的凹槽引导用户将车门往一边滑动。但汽车内侧的门把手设计却不尽如人意。因为从内部开门时要先向内拉再向外推,这使得初次使用的人会误解这样一种并不匹配的关系。

2. 自然匹配

实现产品中操作手势与结果之间的匹配关系,是设计成功的保证。举一个简单的例子,厨房煤气灶有四个灶口和四个旋钮,如何来清楚地表达它们之间的匹配关系呢? 如图2.69所示,如果灶口呈井字状排列,而旋钮被排列成一条线的话,我们将无法确定究竟是哪个旋钮控制哪个灶口。而如果旋钮的排列也成井字形的话,一切就不判自明了。

【一个萝卜一个坑】

煤气灶的例子实际上是对问题的简化思考。在生活中,这样的问题屡见不鲜。如教室或办公室中灯具的开关就面临着相似的问题(图2.70)。

例如我们对音响系统中音量大小的操控已经有了基本的概

图2.68 图中巨大的"拉"字固然清晰明了,但恰恰证明了这扇门设计的失败——用产品本身的语言就应该表达清楚的过程却需要额外的解释。

图2.69 通过厨房煤气灶的四个灶口与四个旋钮之间对应关系的安排,能够发现在产品操作系统的设计中实现自然匹配的益处。

图2.70 这个电视机遥控器的按键设计得极为混乱。控制声音和控制频道的按键交叉排列,违反了正常的匹配关系,以至使用者在使用了较长时间后,仍会按错键。

图2.71 电脑曾经使用的3.5英寸磁盘。

念,比如顺时针表示音量增大,逆时针表示音量减小。这种设计来源于对时钟运动方式的天然想象,类似于螺丝刀的操作方式。那么汽车音响中控制声音是从前车厢喇叭发出还是从后车厢喇叭发出的按钮应该如何来设计。在多数情况下,它被设计得和音量控制器一样,通过左右旋转来决定声音的来源。但此时,按钮的形态和功能之间完全失去了匹配关系,让用户不知道如何正确操作。如果能设计出来一种推拉控制钮,在前推控制钮时声音就从前面的喇叭传出,后拉控制钮时声音就从后面的喇叭发出,这样的设计就符合了自然匹配原则。[156]

【此路不通】

今天,电脑用的3.5英寸磁盘(图2.71)已渐渐成为明日黄花,人们配电脑已不再装软驱了。但从产品的语义角度出发,3.5英寸磁盘系统毫无疑问是一个优秀的设计。它的优点就在于,一个从没使用过软驱的人也可以轻易地学会使用它——因为只有一种使用方式能顺利地完成,其他的使用方式会直观地告诉你:"此路不通!"——"磁盘呈方形,将其插入电脑有八种可能的方法,但只有一种是正确的。万一插错了怎么办?我试着把磁盘的另一侧插进去,发现设计人员已经想到了这一点。只要你稍加观察就会发现塑料套并非正方形,而是长方形,因此你不可能从长的那一侧插进去。我又试着把磁盘前后倒置地插入,发现只能推进去一点。磁盘上小的突起、凹陷和切口使可能的八种插入方法中只有一种是正确的。这真是绝妙的设计!"[157]

3. 语境原理

反馈是产品诉说的语言,是产品与使用者之间的互动与交流,它能在人和物之间建立一个完整的语境。如果产品缺乏反馈这一环节,用户将难以从使用中获得有效的信息来确定自己的操作是否产生了预期效果。比如在操作不正确或出现失误时,得不到及时、正确的反馈会使使用者对产品或机器的状态产生误判,在不合适的时间关闭或是重新启动机器,从而丢失刚刚完成的工作;或重复指令,使机器操作两次,带来糟糕的后果。因此,反馈——产品操作结果的及时显示是产品语义完整实现的重要环节。

【磨损】

在美国,每家汽车配件店的柜台上总摆放着一大排产品目录。这些产品目录一字排开的话,有一辆卸货卡车那么宽。书脊向下,页边朝外翻卷着。即使从柜台的另一侧

望去，你也可以从这上万页纸里轻易地看出哪些是技工们最常用的那十几页——那些页边都沾有大量油腻的手指留下的黑油印。那些磨损的标记成了技工们找东西的帮手——每一个顽固的污渍都锁定了他们要经常查阅的章节。廉价的平装书上也能看到同样磨损的标识。把书放在床头柜上，书脊的结合部会在你上次阅读处微微张开。第二天晚上你可以凭借这自然产生的书签继续跟进你的故事。磨损保藏的是有用的信息。黄树林里有两条岔路，踩踏更多的那一条就给你提供了信息。[158]

文中描述的"磨损"标记给我们日常生活中的行为和操作提供了太多的有用信息（图2.72）。当我们看到工具的某处具有明显的掉漆和"包浆"时，我们能确定那是一个用手把握或抓紧的部件；当军人或猎人看到道路上的车辙，他们能迅速制定出下一步的行动方案；当老师发现学生作业或卷面中的涂改痕迹，他们也能大致复原学生的思考过程，从而提出有价值的意见；侦探或者宪兵甚至根据手上的老茧即身体的"磨损"来确定陌生人的身份。当然对于医生来说，他们显然更擅长于这种类型的观察。"磨损"具有自我巩固的倾向，就好像古代的车辙一样，它将不断地累积自身的信息。同时，"磨损"能够传递信息。这种传递的前提是，它必须依附于某种具体的语境。在这种语境之下，"磨损"为我们提供了一种最原始、天然的信息反馈系统。

图2.72　生活中被踩出的道路和被压倒的植物，它们都是自然界的"磨损"，让我们看到了人行为的踪迹：他们是在寻找道路，还是在找地方自拍（作者摄）。

【声音】

"星巴克的一项关键技术在于咖啡机器使用时所发出的滋滋声音，这种声音是这些最好的咖啡机器（也用来做茶）在使用和促销时重要的一部分。每个星巴克就像一家发出滋滋声音、冒着蒸气的老工厂，生产着稳定比例的加压蒸气煮过的咖啡和咖啡奶。"[159]

声音和气味一样，能传递准确的信息。

有时无法让用户看到物品的某些部位，那就用声音来提供信息（图2.73）。声音可以告诉用户物品的运转是否正常，是否需要维修，甚至可以避免事故的发生（图2.74）。以下是各种声音所能提供的信息：

· 门插销插好时发出的"喀嚓"声。
· 拉链拉动自如时发出的"嗤啦"声。
· 门未关好时发出的微弱金属声。
· 汽车消声器出现漏洞时，汽车发出的轰鸣声。
· 东西未固定好时发出的碰撞声。

图2.73　无论是加油枪跳枪的那一声，还是烤面包机发出让人期待已久的"通知"，声音都成为朦胧过程的清晰反馈。

图2.74 当自动取款机没有按键音时,使用者会在输入密码时感到紧张。

图2.75 电子密码锁常常给人带来的困惑就在于它没有传统门锁具有的清晰声音,从而在操作过程中让人感到不放心。

· 水煮开时,茶壶发出的哨声。
· 面包片烤好时,从烤面包机里跳出来的声音。
· 吸尘器堵塞时,突然变大的声音。
· 一部复杂的机器出现故障时,产生异样变化的声音。

声音可以提供有用的反馈信息,没有声音就意味着没有反馈(图2.75)。如果某一操作的反馈信息采用的是以声音传达,那么一旦听不到声音就说明出了问题:

> 有一次,我住在荷兰一所技术学院的来宾公寓。那是一栋刚刚盖好的大楼,建筑上颇具特色。建筑师们用尽心思把噪音降到最低,房间里听不到通风系统工作的声音,也看不到通风设备,直到有人告诉我室内通风是利用天花板上一些看不到的窄缝来进行的。
>
> 一切看起来都很不错,但是当我洗澡时,问题就出现了。浴室似乎没有通风设备,整个浴室水气弥漫,到处都是湿乎乎、凉冰冰的。我看见浴室里有一个开关,以为是控制抽风机的,便按了一下,结果有一盏灯亮了,我又按了一下,灯还是亮着。
>
> ……
>
> 当我离开那个地方时,送我去机场的人解释说,浴室里的那个开关是控制抽风机的,灯一亮,抽风机就开始工作,约5分钟后就会自动关闭。建筑师们真的很善于隐藏通风系统,并成功地把噪音降到了最低。[160]

在这个例子中,建筑师的设计成功地过了头,以致用户无法获取有关通风系统运转状态的信息。那盏灯所提供的反馈信息不但远远不够,反而还让用户产生了误解。因此,某种程度的噪音其实很有用,至少它可以让人知道通风系统确实在工作。

【膜】

"界面介于人类与机器之间,是一种膜(membrane),使相互排斥而又相互依存的两个世界彼此分离而又相连。"[161]"膜"与"隔膜"一字之差,"membrane"本身亦有隔膜之意。可见,界面设计将极大地影响人与机器之间的关系。

"设计师需要创造一种体验的语境,而不只是个单一的产品。"[162]在这种语境中,创造一种"使用美学"(Aesthetics of Use, Dunne, 1999)。完整的语境有利于人们对这个语境中某个局部意义的正确理解,从而作出正确的选择。物的反馈便在使用者和对象之间建立了这种"膜",构筑了完整的体验空间,从而消除了"隔膜"。

"因特网的界面必须显示出某种程度的'透明度',也就是

说，要显示为不是一种界面，不是一种介于两个相异生物之间的东西，而同时还要显得令人迷恋，界面在宣示其新异性的同时还要鼓励人们去探索机器世界的差异性。"[163] 例如，Windows XP 的操作界面设计实际便是在营造一种熟悉的家庭空间，并借鉴了苹果机操作设计的思路尽量使设计能够人性化，让人尽量地有一个亲切的操作体验（图2.76）。

图2.76 Windows XP 的操作界面设计营造了一种熟悉的家庭空间环境。

4. 熟悉原理

以现在的眼光来看，凡·高的绘画毫无疑问是大师的杰作，但那些在当时观念如此超前的绘画却一张也没有卖出去。作为一位艺术家，往往是越"悲壮"越让人崇敬。但作为群体艺术而非个人艺术的设计，如果没有及时获得大量的欣赏者，毕竟是一件危险的事。

英国西尔斯商店的店主安布罗斯·小西尔曾于1898年设计了一系列"朴素"的橡木家具，这些家具都被简化得只剩下最基本的元素。在那个新艺术大行其道的年代，这些"包豪斯"式的家具显然是够超前的。但是连他自己店里的伙计也不喜欢这些家具，称之为"监狱家具"。[164] 可是，为什么二十多年后，越来越多的家庭都愿意生活在这样的"监狱"里？

【貌合神离】

　　这看起来像是一个大哥大，其实它是一个刮胡刀。
　　这看起来是一个刮胡刀，其实它是一个吹风机。
　　这看起来是个吹风机，其实它是个刮胡刀。
　　这看起来是只鞋子，其实也是一个吹风机。
　　　　　　　　　　　　——《国产凌凌漆》（图2.77）

任何人对新产品的接受都要有一个过程，过于超前的设计在挑战消费者审美观的同时，毫无疑问将冒着销售的风险。这就是为什么人类的第一辆汽车看起来就像是一辆秃了头的马车。在人们还不知道新产品将来会是什么样子的时候，选择大家都熟悉的样式无疑是最保险也是最易于操作的。

勒·柯布西耶在《光辉之城》中曾向我们展示了一组汽车照片，从马车开始，按时间顺序排列了汽车的出现序列。从中我们能发现马车设计的影响在汽车中一直延续到上世纪30年代（图2.78）。这显然是一种设计的进化图谱，让我们看到了在新设计中蕴含的旧事物遗传基因的巨大影响。这种影响虽然可能延缓了产品新形式和新语汇的到来，但却用一种熟悉的面貌沟通了我们和新产品之间自然存在的陌生关系。

图2.77 电影《国产凌凌漆》剧照。

图2.78 1912年的LEON BOLLEE汽车，其车灯仍然是传统油灯的造型（法国勒芒汽车博物馆，作者摄）。

赫尔曼·穆特修斯在1913年的文章《工程中的形式问题》中介绍，技术史上的全新发明很少有一开始就以"最终形式"面世的。在通常情况下，"新发明的最初形式是具有同样功能的前身的常见形式——他的烛形煤气灯例子也出自这篇文章——过一段时间才会褪去这层历史形式，披上新的功能形式。"[165]同样，他认为远洋轮船和特快列车"历经几代人的努力才形成今天我们觉得不言自明、直抒胸臆的形式"[166]。

实际上绝大多数早期电器的外观都曾经历过和汽车、轮船之间非常相似的进化过程，也就是说，它们都曾经看起来和某种功能相近的上一代物品之间如此的"貌合神离"：电灶看上去像燃气灶，燃气灶显然又是在模仿煤灶。这些设计方法的出现，"一部分是因为制造商和他们的设计师缺乏想象力，另一部分是因为他们以为这些熟悉的外观能帮助克服对于电的偏见"[167]。实际上，这种缺乏创造力、没有与时俱进的设计方法不仅在现在看起来无法理解，在当时也曾经饱受批评。1926年，电气工程协会的一位发言人曾经如此抱怨："……炉灶设计师是在抄袭一种更老的设备。为了把煤烧旺，将炊具放在滚烫的炉盘上，煤灶才有了那些特征。"[168]

这种保守的设计被认为掩盖了电力革新的先进性，不符合电力行业所努力塑造的现代形象。但是，考虑到消费者对于新事物，尤其是汽车和电力这些异常强大的力量可能产生的恐惧，那么这种设计方法似乎也是能够理解的。据说在20世纪30年代，许多消费者出于恐惧，长时间拒绝接受这一"阴森森"的新生事物。[169]这让我想起我小时候对煤气包曾经感受到的类似的恐惧。由于我一直觉得煤气包的造型与炸弹之间过于相似，所以成为家中反对使用煤气包的"鹰派"。

这种设计产物被进化论者称为"同形异质物"——用来指那些看起来相似，但本质上却已经是性质完全不同的东西了。但是若说其为"挂羊头卖狗肉"，也显得有些"情商"过低了，毕竟这种设计想通过延续人们对马车的传统记忆来为汽车的发展扫清障碍。这些看起来像马车的汽车让当时的人们一目了然，立即知晓它们的功能和目的，并且可以尽量避免消费者对于新事物的恐惧心理，甚至还能初步建立起一些基本的信任来。况且，这也让最初的汽车设计变得容易一些——继承些家产总比白手起家要容易。

【拟物化】

二十世纪九十年代，在我上大学的时候，我根本就没有想过拥有一台属于自己的电脑（更不要说中学了，那时候只在学

校需要穿鞋套才能进入的计算机机房有幸见过电脑几面）。在大学中，学校的计算机课程主要使用了苹果电脑（实际上机房只有这一款）；在进入广告公司工作后，我同样只接触到苹果电脑——当时颇为流行的半透明糖果色配白色的G3。这种经历导致的一个结果是，当我终于有钱给自己攒了一台PC机时，那种操作的体验简直让我快要崩溃了！

如果说当时苹果电脑的系统是一个大活人的话，这台PC机简直就像是一只僵尸。这里面当然存在着不同系统迁移时而产生的不适应感。但是它们界面设计中的差别同样非常重要：当时的苹果电脑界面看起来像三维的，而后者则像二维的。苹果电脑的文件包逼真极了，还可以将文件包设置为不同的颜色（不知为何后来取消了这个功能，它可以让我更快地找到我想要的文件），打开文件包以及其他操作过程的动画效果也更加连贯、更加符合真实的生活记忆——这一切都在后来手机界面设计中被更加明确地归纳为"拟物化设计"，这给苹果公司带来更加巨大的成功。

图2.79　苹果公司由于设计了直观、形象、友好的界面操作系统而获得了巨大的成功。

苹果公司由于设计了直观、形象、友好的界面操作系统而获得了巨大的成功（图2.79，图2.80）。它以一种隐喻的方式模仿了办公室的场景：桌面、文件夹、文件和垃圾箱等。这种方法就是"用使用者熟悉的环境来设计界面的构成"[170]。传统的界面设计将技术放在中心而非以人为中心——正如传统的电脑操作系统使用的是开发软件的专家的语言而非使用者的语言。而苹果机的优点则正在于它说的是使用者的语言。

消费者在产品使用时存在着一种惰性：熟悉苹果电脑操作程序的人可能不乐于操作PC机，用惯了Windows98的人未必轻易接受WindowsXP（反之亦然）——那些寄希望于让消费者一边使用一边学习操作方式的新产品往往面临着危险的困境。产品使用者总是倾向于使用那些有着熟悉的操作方式的产品，这就是产品使用中的熟悉原理（Familiarity Principle）。当然这样的原理在理论上有不同的称呼，如"逻辑操作"等。丹麦著名的B&O公司就特别强调复杂电子产品设计中的人机双向交流应遵循"逻辑操作"的原则，以减少人为地使操作复杂化。[171]

图2.80　苹果手机获得的巨大成就显示了拟物化设计在交互时代的重要作用，即便是后来出现的"扁平化"设计也仅仅是拟物化设计的一种微调，一种面对审美疲劳时的自我调整而已。

为了减少冰激凌等高脂肪食品给人体健康带来的危害，加拿大的奥尔特食品有限公司（Ault Foods Limited）曾成功地推出一种新的冷冻食品。这种用淡乳（Dairylight）作为原料的替代食品不含脂肪，同时又有高脂肪食品的美味。从理论上来看几乎近于完美，但在产品推出后却发生了令人意想不到的事情——消费者不相信口味这么好的冰激凌会不含脂肪。设计者们只得又开发了一种含有1%脂肪的产品并将其命名为

Sealtest Parlour 1%冰激凌，这才打消了消费者的疑虑，使他们愿意购买。[172]

就是在这样的市场摸索中，设计者开始明白不管改变的行为是多么合理，变化也千万不要太大。根据约翰·赫斯克特（John Heskett）对工业研究的看法，从业者应学会："在创新增加购买兴趣和保留令人安心、熟悉的要素两者间，寻求微妙的平衡点。"[173]

课后练习：为男性用户设计男士润唇膏（图2.81）

要求产品符合男士使用产品的生理和心理需要。可以从以下几个方面考虑产品在语义上的要求，而避免传统男士润唇膏由于和女性唇膏样式接近而导致的使用动作女性化倾向：

A. 男性有哪些带有男性特征的动作与手势？
B. 男性经常使用哪些有男性化倾向的产品？
C. 在男性的消费品中，哪些与肌肤发生着关系？

图2.81 学生作业选（刘同辉，喻真桂，肖敬兴，熊亚琼）。

第四节 普适设计

一、普适设计的产生

1. 弱势群体

设计中的弱势群体是指在社会群体中身体状况处于弱势的阶层，比如老人、儿童、病人、残疾人等。设计行为对他们应有特别的关注和考虑，因为他们无法像正常成年人那样去使用普通的设计品。由于这些设计品大多是为成年健康人设计的，导致弱势人群在生活中会受到一些特殊的限制，这些都是设计师所必须注意的。为弱势群体进行相关的产品设计有这样一些基本特点：

1）隐形化

一些老年人容易过高估计自己的能力，从而出现能力与行为的失调，因此辅助工具（如手杖、浴缸椅、马桶扶手等）对老年人很重要（图2.82）。但老年人和残疾人并不希望别人看出自己使用了这些辅助性装置（如助听器），除非这些产品的外形能够被掩盖起来，比如成为衣服的一个部分或和室内的装饰结合起来。总之，应尽量"隐形化"。

2）渐进化

图2.82 老年人使用的浴缸，活动的门可以方便老年人出入。

从整体上讲,随着年龄的增长,人的生活空间和心理空间会随之减少。老人会对生活的变化更加敏感,对新事物的接受能力也会变得相对迟钝。因此,针对老年人的产品在技术的变化上要循序渐进,在产品形态的语义表达上要注意与已有产品的语义衔接,否则将较难被接受。

3)通用化

为弱势群体设计的产品,在很大程度上决定了他们的活动空间。因此,应尽量设计出可以在不同环境和场合中都可以使用的"通用产品"。例如,美国有一种被普遍使用的助步器,在家庭中使用时非常方便,且由于美国家庭空间宽裕,储藏也不是问题。但一旦离家就非常不便,一方面不易于储藏,另一方面则根本不能通过公交车的过道。而欧洲的一种同类产品则完全没有这些问题,因为这种助步器可以折叠,而且装配了座位和手闸。因此这种助步器在欧洲和加拿大等地很受欢迎(图2.83)。[174]

要为弱势群体进行设计就必须知道:(1)到底什么是弱势群体,对弱势群体的年龄跨度和其他差别应该如何划分和细分;(2)是否了解弱势群体的生活方式,了解他们的生活环境;(3)对设计对象的要求进行了解,记录下他们对产品和环境的真实需要。

2. "子非鱼,安知鱼之乐"

在生活中,"我们则倾向于接受我们生活的世界不尽完美,对小小的不方便能随遇而安。我们甚至会修正自己的行为以适应科技,直到发现另一个引起惊叹且可以使用的替代品为止,就像左撇子一直适应右撇子的工具一样。"[175]因此,弱势群体处于非常被动的地位,他们只能等待受到关注,因为设计师往往都是身体健康的年轻人。在这种情况下,"特殊器具的演进并不是来自大众需要,而是来自对现有事物缺点的观察"[176]。为弱势群体而进行的设计,如果不能从他们的角度设身处地、将心比心地为其思考,得出的只会是一厢情愿甚至适得其反的结果。正如一位学者所说:"是设计师,而不是上帝,设计了我们生活中的大多数障碍。"[177]

图2.83 老年人使用的助步器,不仅体积小、使用方便(有手闸),而且可以在老年人疲劳需要休息的时候当作椅子来使用。

为什么当设计师为人们提供产品与建筑时,总是在为弱者提供着"障碍"。1911年,一次路易斯·哈瑞斯民意测验(Louis Harris Poll)显示58%的身体健康者当与残疾人在同一个场合时有局促感和不适感,而47%的人表示有恐惧感。[178]——不能相互理解,如何相互关心。

或许这就是为什么普适设计(Universal Design)作为一个

术语最早被设计师罗·玛斯（Ron Mace，1941—1998）（图2.84）于1985年使用。罗·玛斯是一位小儿麻痹症患者，因为这一点使他对"普适设计"的研究倾注了极大的热情，他于1988年对"普适设计"进行了解释："普适设计指的是诸如建筑等综合型产品能够在最大限度上满足每一个人的需要的设计。"[179]

二、什么是普适设计？

残疾人概念的存在，本身就是由设计上的不平等和不合理造成的。因为设计给他们造成了太多障碍使他们不能完成某种活动或操作，导致他们被其他人判断为"残疾人"。残疾人从设计的角度可以定义为"活动障碍者"。如果设计可以消除这种障碍，让他们自由地出入建筑，自由地使用生活中的产品，那他们就不再是残疾人，至少在每一个人心中都不会再意识到这一点（图2.85）。

图2.84 患有小儿麻痹症的设计师罗·玛斯提出了"普适设计"。

广义地讲，普适设计是指设计师的作品具有普遍的适用性，能供所有人方便地使用。为了达到这个目的，最初主要是针对大多数身体各方面能力正常的人所设计的作品，必须随着所考虑的适用范围的扩大进行精心的推敲和修改，以使其适用于其他潜在使用者的需要，这些人中包括残疾人（图2.86）[180]。

普适设计（Universal Design）和广泛设计（Inclusive Design）在美国成为可以互换的术语用来表述一种体现公平与社会公正的设计。与之相类似的专业术语还有"生活范围设计"（Life Span Design）、"跨代设计"（Transgenerational Design）等。相比较"普适设计"而言，这些术语较缺乏"对社会整体范围的关注"（Mullick and Steinfeld，1997）。

图2.85 残疾人是设计师所要考虑的重要对象，但普适设计的内容不止是针对残疾人。

在20世纪50年代，"无障碍设计"（Barrier-Free Design）作为"普适设计"的原型就已经出现。1961年在瑞典召开的大会（ISRD，1961）更加关注了在欧洲、美国和日本等国家展开的无障碍设计尝试。但是在美国，"无障碍设计"被消极地理解为针对残疾人的设计，相对而言，"易接近设计"（Accessible Design）则较为积极地被使用，尤其是在20世纪70年代以后。而在欧洲和日本，"无障碍设计"这个术语则被更为宽泛地用来解释"普适设计"。此外，自从1967年以来，"为所有人的设计"（design for all）在欧洲被越来越多地使用，日本则较为接受"普适设计"这个说法。

就好像战争促进了人体工程学的发展一样，战争的结果则促进了普适设计的发展——第二次世界大战、朝鲜战争和越南战争为世界各国如美国带来了大量的残疾人口。如何使他们较

好地融入社会生活,成为工业设计需要解决的一大课题。

在普适设计中,那些一开始没有考虑到残疾人的需要而进行修改以达到残疾人使用要求的设计,被称作"自下而上的设计";相反,那些在设计之初就考虑到了残疾人的特殊要求,而后进行修改以适应身体能力正常的人的设计,被称作"自上而下的设计"。[181]

普适设计极力想改变设计中业已存在的各种不平等现象(图2.87)。例如在公共场所中的卫生间设计便常常存在着极大的不平等。许多旧式的建筑中,男卫生间往往拥有更多的厕位和面积。1992年在伦敦对公共建筑卫生间所做的调查中,有这样的一些数据:在英国国家剧院有83个男用小便设施及厕位,而女用厕位是36个;在英国皇家宴会大厅相应的数据是64个和28个;在英国博物馆相应的数据是41个和19个;在利物浦车站则是49个和20个。[182]

而今天通常的做法是将男卫生间和女卫生间设计的面积相等,这种做法仍然忽视了男女性别之间的差异性而带来的实际上的不平等。因为,女卫生间中所需要的每个厕位的面积比男卫生间里的要大(男式小便池相当节省空间,将每个厕位的平均面积予以缩小)。而同时,每个女卫生间中所消耗的单位时间也要长于男卫生间。平均安排男女卫生间面积的结果是,当女卫生间门口排起长队的时候,男卫生间则往往是空空荡荡的。

1. 普适设计的原则

1)公平使用(Equitable Use)

设计品必须适合拥有不同能力的人使用。设计师应向所有消费者尽量提供他们都能使用的产品,而避免对某些特殊人群的排斥(图2.88)。

2)弹性使用(Flexibility in Use)

设计品的使用"包线"应尽量宽泛,即考虑到不同人使用它们时的参考数据。在了解不同人群能力的基础上,设计出那些在功能上具有"弹性"的产品或空间。例如,避免出现左撇子不能使用的产品(图2.89)。这要求设计师掌握充分的人体测量数据及人类工效学原理。

3)简单使用(Simple & Intuitive Use)

设计品必须易于理解,普通人依靠最基本的生活经验、知识和语言基础就可以操作它们。这样就要求设计师在设计中抛弃那些复杂或华而不实的设计倾向,突出重要的产品或空间信息(图2.90)。

4)感性使用(Perceptible Information)

图2.86 如何能让所有的人自由而自然地在同一个空间中生活与工作是普适设计的艰巨任务。

图2.87 可供家庭使用的卫生间极大地方便了需要照顾幼儿的父母们。

图2.88 冰箱的竖长把手可以供不同年龄的人使用。

图2.89 左右手皆可方便使用的剪刀。

图2.90 方便不同大小手型使用的切菜刀。

图2.91 英国设计师杰旺·绍派设计的"黑色出租"TX1。

图2.92 为残疾人设计的无障碍交通工具。

考虑到许多设计作品要被一些儿童及其他弱势群体使用，产品的设计应符合人们的生活习惯和情绪特征，最好靠直觉就可以操作。运用产品语义学的一些方法，为使用者提供有效而明确的反馈信息。

5）耐错使用（Tolerance for Error）

一些老人和儿童在使用产品及阅读公共场所的提示信息时，很容易犯错误，因此应该将设计中的错误影响降到最低——即使在产品操作中发生错误也不会带来严重的后果。同时，尽量使产品的错误操作能够得到使用者自然的纠正。

6）省力使用（Low Physical Effort）

在公共场所安排那些可以让人休息或依靠的装置，并将一些产品所需的力气降到最低，让人们在生活和工作中更加舒服和高效。

7）充足使用（Size and Space for Approach and Use）

在设计中考虑到所有使用者的尺度和他们的身体状态，让他们不论是在站着还是坐在轮椅里，都能容易地活动和操作。例如，柜台的高度就应该考虑到儿童的尺度，在高和低之间寻找到一种平衡。一个冰箱的把柄也应考虑到不同年龄的人手尺度。

2. 残疾人

英国设计师杰旺·绍派（Jevon Thorpe）所设计的大名鼎鼎的"黑色出租"（Black Cab）TX1，一方面是为了自己坐轮椅的老爸能够方便出行，另一方面更是为了满足残疾人歧视法案所提出的要求（Disability Discrimination Act）。[183]

这个被看作伦敦标志之一的TX1出租车（图2.91），不仅拥有流线型的车身外形，更重要的是它为乘客所提供的特殊设计：手机充电器，一个摇椅和不可缺少的儿童座位，还有一个简单的匝道能够从出租车底层轻易伸出以方便残疾人的出入。尤其是这个残疾人通道，极大地方便了残疾人的出行。事实上，大多数的普适设计都存在于"过渡领域"（Transitions）：从内到外、从上到下、从光明到黑暗、从开到关、从顶到底，甚至从年轻到衰老——转换过程显然是弱势群体的"难关"（图2.92）。

无障碍设计是保证设计能够"普适"的重要一环，也已经部分地成为建筑等行业的规范。但如果在设计时只是被动地满足规范，显然还不能有效地实现真正的"普适"。以下是公共空间无障碍的一些方法：

· 加宽门或使用偏心合页使轮椅能够通过；
· 安装可使通行方便的小五金；
· 取消旋转门或另外设置其他通道；

- 移去松散堆积的地毯；
- 在楼梯处附设坡道；
- 在人行道和入口处设置坡道；
- 调整家具、售货机、广告牌和其他可能的障碍物的位置；
- 改变电话的位置；
- 改变坡度；
- 电梯控制钮标志符号立体突出；
- 安装闪烁警示灯；
- 运输工具加装手控装置；
- 为残疾人指示专用停车场；
- 在卫生间内安装扶手；
- 调整卫生间内的隔墙以增加回旋空间；
- 脸盆下的管道要有隔热装置，以防止烫伤；
- 卫生间安装坐桶；
- 在浴室内安装落地镜；
- 改变浴室内毛巾架的摆放位置；
- 放置纸杯，以方便够不到饮水器的饮水者。[184]

3. 儿童

"唉！小祖宗！你怎么又把米汤打翻了?!"

人们在这个时候总是会责怪孩子们，但我们常常忘了：那些大人用的勺子对他们来讲就像成人在用锅铲吃饭；那些大人坐的椅子对于他们来讲就像《魔戒2》里矮人国的勇士站在城墙垛下——有劲使不上——就算"在椅子上垫上两本电话簿也没用"！[185]（图2.93）

菲利浦公司（Philips）的一个互动媒介小组请IDEO为3～5岁的孩子设计一种儿童用鼠标。让设计师们感到麻烦的是，孩子们拿鼠标当小汽车玩。对于他们来说，把鼠标前移与屏幕上的光标上移联系在一起是有难度的。更麻烦的是，孩子们想把鼠标作90度反转然后左右移动，这样的操作当然不会发生作用。最让设计师头疼的是，几乎没有一个孩子一开始就能明白，如果把鼠标移出鼠标区，鼠标就不能发挥作用了。从以上的问题可以发现，儿童很难在鼠标的运动和电脑上光标的运动之间建立一种抽象的关系——实际上，没用过电脑的成年人也要经过一段时间的学习才能掌握这一关系。因此，IDEO设计了一种垒球大小的导轨球，这种大小可以适应孩子尚未发展起来的灵活性和与生俱来的破坏性。同时最关键的是将隐藏在鼠标底下的滚球予以具体化和形象化，帮助孩子跨越暂时难以理解的抽象的产品操作。

图2.93 可以随着儿童的年龄增长来调整高度的座椅"the tripp trapp chair"。

图2.94 把柄肥大的牙刷更符合儿童的抓握需要。

儿童在使用需要抓握的产品时会出现一种所谓的"拳头"现象：即他们不是用成熟的手指而是用整个手掌去抓住整个产品。因此，当IDEO为欧乐—B公司(Oral—B)设计儿童牙刷时，他们设计了一个比成人牙刷更肥大的牙刷（图2.94）。这乍看起来很荒谬，但当看到孩子是如何使用牙刷时，我们才会发现那些缩小了的成人牙刷才是真正糊涂的设计。[186]

4. 普适设计的局限

"在全球范围内，如果不考虑文化、道德和地理的因素，人们在处理生活之中的挑战时有着非常相似的愿望。"[187]实际上，"普适设计"正是从人类身体的共性出发，去努力消除人们之间身体的差异性。但是，如果考虑到人类的心理需要，那么可以说并不存在"普适设计"，或者说"普适设计"本身就是一个悖论。人们在身体上的差别使人们需要"普适"的设计，但人们在心理上的差别则使人们需要"差别"的设计——这也是为什么"普适设计"主要关注的是公共空间与公共用具范围的原因。

而在那些私人用品和私人环境中，人们更加注重设计给自己带来的精神享受。当然，这种享受因人而异。

第六章　设计目的的第三层次
——快乐性

　　美的要素分为两种,一种是内容,另一种是外在的,即内容借以表现出意蕴和特征的东西。

<p style="text-align:right">——黑格尔《美学》</p>

　　如果你遇上了一对孪生姐妹,同样的健康、聪明而且富有,都能生孩子,但是其中一个丑,一个美,你会娶哪个呢?

<p style="text-align:right">——密斯·凡·德·罗</p>

第一节　"形式美"的观念沿革

　　柏拉图曾感叹道:"美是难的。"[188]

　　在西方美学史与艺术哲学中,形式美是一直被关注的对象,也是一个非常重要的范畴,无论是在艺术创作中,还是在艺术鉴赏与审美活动中,形式美都发挥着极其重要的作用。同样,在设计艺术中,形式美也是给人带来快乐的一个重要因素。

一、古希腊:形式作为本质

　　古希腊的哲学家与美学家认为美是形式,倾向于把形式作为美与艺术的本质。在毕达哥拉斯学派看来,艺术产生于数及其和谐,而这和谐就关涉形式的问题。

　　柏拉图(Plato,约公元前427—前347,图2.95)将具体的美的事物与"美本身"区分开来,那么,具体的艺术作品作为美的东西,只能是美本身的赋予和对美本身的模仿,艺术则是模仿的模仿,与真理相隔三层。柏拉图把形式分为内形式与外形式,这里的内形式指艺术观念形态的形式,它规定艺术的本源和本质;而外形式则指模仿自然万物的外形,它是艺术的存在状态的规定。他明确地提出了美的本质的问题。

　　亚里士多德(Aristotle,公元前384—公元前322)认为,任何事物都包含"形式"和"质料"两种因素。在他看来,形式是事物的第一本体。由于形式的存在,质料才能得以成为某种确定的事物。他把质料、形式综合起来。在亚里士多德看来,模仿是所有艺术样式的共同属性,也是艺术与非艺术相区分的标志。

图2.95　柏拉图(中左)和亚里士多德(中右)。

当然不同的艺术样式模仿的形式也是不一样的。

总之，毕达哥拉斯学派、柏拉图和亚里士多德均认为，形式是万物的本原，因而也是美的本原。追求形式的美乃是希腊艺术家的首要目的。在古希腊，关于美与艺术的观念背后，诸神与理论理性成为思想的规定性。古希腊大多数美学家都强调形式与内容的密切关联或统一。

二、中世纪：形式的神秘化

中世纪的主流文化是基督教文化（图2.96）。因此在中世纪，上帝成为美与一切艺术的规定性，实践理性成为思想的规定性，从而与古希腊重视现实生活相区分。

从古代至中世纪，西方美学与艺术哲学进入了一个新阶段。柏拉图学说、普罗提诺的新柏拉图主义与基督教思想进行了结合，"形式"的概念得到了强调。例如，克罗齐对普罗提诺的评论中说道："那么，被表现为石块的美不存在于石块之中，而只存在于对它进行加工的形式之中；所以，当形式完全被印在心灵里时，人工的东西比任何自然的东西都美。"[189]

中世纪重要的思想家与美学家奥古斯丁（Aurelius Augustin, 354—430）的美学思想经历了较大的变化。在皈依基督教以前，关于形式美的问题，奥古斯丁基于亚里士多德的整一性和西塞罗关于美的定义，认为美就是整一或和谐，坚持美在形式的传统观点。在皈依基督教以后，奥古斯丁从基督教神学的立场来看待美，认为美的根源在上帝——上帝是美本身，是至美、绝对美、无限美，是美的源泉。他还受毕达哥拉斯学派的影响，认为现实事物的美即和谐、秩序和整一。美在完善，而完善又基于尺寸、形式与秩序。

在中世纪，形式与内容的关系可比为上帝与世界的关系。上帝与世界是创造者与被创造者的关系，上帝创造世界就是赋予其形式。这样，形式便有了被神秘化的倾向。

三、近代：纯形式与先验形式

近代美学时期是指从文艺复兴延至十九世纪末，真正意义上的美学始于近代。在近代，"形式"已成为美学中一个独立的范畴，并被上升到艺术本质的高度。

从文艺复兴开始，在人性得到复苏与高扬的同时，理性成为思想的规定性。这种理性是一种诗意的理性，而非古希腊的理论理性和中世纪的实践理性。"美学之父"鲍姆嘉通（A.G.

图2.96　中世纪教堂（作者摄）。

Baumgarten，1714—1762）把美学规定为感性学，强调秩序、完整性与完美性。笛卡儿（Réné Descartes，1596—1650）的哲学思想为近代思想奠定基础，他力图从主客体的认识关系来把握美。康德（Immanuel Kant，1724—1804）提出并阐发了他的"先验形式"概念，认为审美无涉利害，与对象的存在和质料无关。美基于对象的形式，形式是主体为客体赋形。在康德那里，真、善、美之间有了明晰的分界。康德为西方形式美学的发展奠定了重要的思想基础。

黑格尔（Wilhelm Friedrich Hegel，1770—1831）认为，美是理念的感性显现。理念作为内容，感性显现则属于形式。在黑格尔那里，美的艺术的领域属于绝对心灵的领域，而自由是心灵的最高的定性。他说："按照它的纯粹形式的方面来说，自由首先就在于主体对和它自己对立的东西不是外来的，不觉得它是一种界限和局限，而是就在那对立的东西里发现它自己。"[190] 黑格尔力图从这种对立中去发现自由。

在近代，西方形式美学得到了极大的发展，尤其是突出了形式的纯粹性与先验性。

四、现代：超越形式回归存在

在现代，存在作为美的规定性，美学思想在存在之维度与境域上展开。同时西方形式美学又有了新的发展，如结构主义美学、分析美学与格式塔心理学美学等的产生。

克莱夫·贝尔（Clive Bell，1881—1964）认为，一切视觉艺术都必然具有某种共同性质，否则艺术就不成其为艺术。艺术的这种"共同的性质"，就是"有意味的形式"。线与色以一种特殊的方法结合，某些形与形的关系激起我们的审美情感。这些线与色的结合与关系、这些具有审美感动的形，被克莱夫·贝尔称为有意味的形式。而真正的艺术的价值就在于创造这种"有意味的形式"。

图2.97　英国形式主义批评家罗杰·弗莱的肖像。

贝尔等美学家的思想对设计艺术影响很大。先于克莱夫·贝尔提出这个概念（"a form of meaning"，形式的意义）的艺术批评家罗杰·弗莱（Roger Fry，1866—1934）（图2.97）于1913年和凡奈莎一起创立了"欧米伽工场"（Omega Workshop），立志提高英国实用美术的水平（图2.98）。邓肯等艺术家在这个工场里做了大量的装饰艺术实践，尤其是纺织品的设计。

格式塔心理学学派为现代美学作出了突出的贡献。其代表学者阿恩海姆（Rudolf Arnheim，1904— ）在其《艺术与视知觉》中把美归结为某种"力的结构"，认为组织良好的视觉形式可使

图2.98　"欧米伽工场"出品的家具。

人产生快感。格式塔心理学认为"整体大于局部之和",一个艺术作品的实体就是它的视觉外现形式。

此外,马克思的美学思想无疑也是现代美学的一个重要方面。"马克思和其他现代思想家如尼采、海德格尔对于近代思想的叛离是颠覆性的。这在于他们不仅将所谓的理性问题转换成存在问题,而且也给真善美、知意情等一个存在论的基础,由此认识论、伦理学和美学作为哲学体系的主要部分已失去了其根本意义。"[191]马克思与尼采、海德格尔相比,其存在突出地表现为社会生产劳动等实践方面。

五、后现代:形式的解构

由现代转向后现代乃是西方思想自身的发展使然。后现代消解了近现代的审美理念与艺术思想,其思想的根本特征是解构性的,表现为不确定性、零散性、非原则性、无深度性等(图2.99)。

如果说,现代美学还在存在境域中关注形式的话,那么后现代主义则坚持强烈的反形式倾向。在利奥塔看来,"后现代应该是一种情形,它不再从完美的形式获得安慰,不再以相同的品味来集体分离乡愁的缅怀"[192]。后现代不再具有超越性,不再对精神、终极关怀、真理、美善之类超越价值感兴趣,而是转向开放的、暂定的、离散的、不确定的形式。在后现代,形式不再与内容密切关联,不再蕴涵意义与主题,而只是一种构形的游戏。

后现代的形式作为构形的游戏基于某种话语,受语言规定。在后现代思想中,传统的审美标准与旨趣,不再有不可置疑的意义。艺术与非艺术、美与非美之间也不再有根本性的区分。从而导致了一种反其道而行之的思想风格:即文化、文学、美学走向了反文化、反文学与反美学。而复制、消费和无深度的平面感正在成为时尚。因此,后现代艺术成为行为与参与的艺术,似乎不再需要审美标准与"艺术合理性"。后现代反对中心性、二元论以及体系化,消解了传统和现代美学思想与艺术理论的基本观点,当然也力图去解构审美的一切形式规则。

图2.99 从上至下分别为美国新古典主义画家托马斯·科尔的绘画《建筑师的梦想》;后现代主义建筑师罗伯特·文丘里眼中的建筑师的梦想;以及比尔·盖兹的"建筑师"之梦想。

第二节 形式的意义

> 世界上最美的东西,就是孔雀、莲花这类最没用的东西。
>
> ——拉斯金

形式美为人们带来了情感上的满足与精神上的享受。出色的设计往往也因为在材料、结构方面进行了充分的考虑而创造出和谐的、令人愉快的、与众不同的产品。它依赖于使用者个人的品位来进行欣赏。只注重形式而不重视功能的设计有可能会变成"形式主义"的设计（图2.100）。但如果相反，那些忽视了人们对形式美感的需要的设计，同样也是失败的。因为，"设计的诚实是消费者所关注的特性，但消费者也关注产品的其他特性，比如：幽默、同情、惊奇、刺激甚至震撼"[193]。

产品的功能会带来审美愉悦，这是由设计本身的特点所决定的。但并非只要是"适合的""必需的"就一定让人赏心悦目。建筑师艾森曼曾经这样说过："维特鲁威总是力图将美定位于一种必需的状态，但事实不是这样。它发生了改变——真正的美概括说来是气息和越位。"[194]

形式优美的设计并非不注重功能等设计的内在要素，相反，优秀的设计把那些基本目的巧妙地掩藏在形式之下。因此，杜夫海纳认为："意义内在于形式。"[195]审美中并非所有的形式都是美的，他认为："然而，审美形式只有引起想象力和理解力自由活动时才是美的。"[196]

在谈到形式美的规则时，荷加斯说："这些规则就是：适应、多样、统一、单纯、复杂和尺寸——所有这一切都参加美的创造，互相补充，有时互相制约。"[197]其实，这只是形式美可表征的方面，形式美并不局限于此，似乎还有更深、更丰富的内容。

针对把形式理解为诸种要素构成的总体关系排列的说法和"形式"概念的混乱，布洛克认为："事实上，'形式'一词被人们用到各个不同的场合，分别支撑着各种不同的艺术理论。"[198]形式与艺术本性相关联的复杂过程，也是形式多元化的过程，而"形式概念的多元化本身就是形式美学繁荣的主要标志"[199]。任何无视这种情形的研究或简单化处理都将无助于增进对艺术本性和美的认识与理解。在设计中，形式的内涵更加丰富，甚至一些纯粹的功能部分也包含着形式审美的趋势。

因此，只要是通过设计中的造型、图案以及其他的秩序安排所刻意带来的审美体验都可以称之为形式美。与功能美的自然"流露"不同，它是一种"给出的美"，形式美有明确的审美目的。这也恰恰是设计中的形式问题带来争议和讨论的重要原因。

图2.100 正如密斯（上）所说的那样，谁都愿意娶个漂亮的老婆。但他的范斯沃斯别墅仍然难逃"形式主义"的嫌疑。下图为密斯设计的柏林国家美术馆（作者摄）。

第三节　装饰之辩

一、谁是罪恶的？

奥尔多·利奥波德（Aldo Leopold）在他的论著《土地伦理》中引用了奥德修斯（Odysseus）的一个故事。奥德修斯在特洛伊之战后回家绞死了12个他认为行为不端的女奴。因为奴隶在当时被认为是私有财产，他的行为并没有被认为是不道德的。我们可能会感到奇怪，如此泾渭分明的善恶之分怎能轻易被混淆？但奥德修斯和他的女奴们并不感到奇怪，就好像那些立下贞节牌坊的人和"贞女"们并不对他（她）们的行为感到奇怪一样。

正因为如此，利奥波德认为，有时我们需要理性才能注意到伦理问题。[200]

奥德修斯的理性在哪里？作为家族智慧与权威核心的族长难道是没有理性的吗？女奴和"贞女"的理性如何又被淹没了？

【食人族】
究竟什么是罪恶？

齐格蒙特·鲍曼说："在思考前，我是道德的。"[201]这是因为人类一旦开始思考，就诞生了"普遍化"的概念、标准和规则。"当概念、标准和规则登上舞台后，道德冲动开始退出舞台，伦理论证取代了它的位置，但是伦理学是以法律形式制定的，而不是道德的迫切要求。"[202]也就是说，"恶"是规则和标准之下产生的相对之物。

阿道夫·卢斯（Adolf Loos，1870—1933，图2.101）在《装饰与罪恶》（Ornament und Verbrechen, Vienna, 1908）一文中曾这样论述："儿童是无所谓道德不道德的。在我们看来，巴布亚人也这样。巴布亚人杀死敌人，吃掉他们。他不是罪犯。但是一个现代人杀了个什么人，还把他吃掉，那么，他不是个罪犯就是个堕落的人。"[203]一个在现代社会中足以拍摄成恐怖电影的行为在古老部落中却有可能是家常便饭，大相径庭的罪恶的定义显然来自不同社会在不同时间的价值标准（婴儿则没有标准）。而设计中对所谓"罪恶"的争论，更加充满时代的特征。

充分认识到这一点的卢斯为了针砭时弊而语出惊人："装

图2.101　阿道夫·卢斯（右）与他的朋友在柏林。

饰是罪犯们做出来的；装饰严重地伤害了人的健康，伤害国家预算，伤害文化进步，因而发生了罪行。……摆脱装饰的束缚是精神力量的标志。现代人在他认为合适的时候用古代的或异族的装饰。他把自己的创造性集中到别的事物上去。"[204]而柯布西耶以一种几乎极端的观点宣称，在现代设计中，装饰的取消，就像训练小孩大小便那样是一种必需的社会训导："一个国家的文化可以通过它的厕所墙壁涂写乱画的程度来评价……我有了下列的发现，并诉之于众：文化的发展和从功利主义的事物上除去装饰是同义词。"[205]

【轮回】

相比较下面一段柯拉尼（Luigi Colani, 1928—，图2.102）《在日本设计家座谈会上的演讲》，我们将看出，装饰不是"罪恶"的，但在那个时代却和新的生产技术所带来的审美观的发展有所背离——"所有产品都变得千篇一律了。照相机、旅游皮箱、汽车等已不能适应人们的手形和体态，可以说全部类型化、极端化了。我认为，这对现代的设计家来说，可以说是一种'极端'行为。"曾经用来纠正装饰之"罪恶"的功能主义、现代主义亦有被人认为是罪恶的时候。且不论它们在感情价值方面的缺失，即便是那些满足大众生活的承诺是否就真的实现了？

也许正如贡布里希在他对歌德的叙事诗《赫尔曼与窦绿苔》（*Hermann und Dorothea*）的评论中所说："缺少装饰必须以优秀木料和精湛技艺作为补偿。区分简朴与否是个选择能力的问题，与缺少装饰手段无关。几乎可以这样说，外形越简单，表面的处理就越得仔细，选材也得越精良。这些品质是庸俗的风格和不加鉴别的风格所不具备的。"[206]再具有乌托邦气质的现代设计理念也有可能被消费社会利用为消费区隔的手段，区分道德与否是与装饰无关的话题。

图2.102 设计师柯拉尼和他设计的建筑方案。

彼得·贝伦斯曾经这样批评那些新艺术风格的灯具设计（图2.103）："在今天受过良好教育的人们看来，在老式弧光灯的灯笼上装饰树叶花冠是多么的不自然……在压制的金属上努力描绘优美的叶子是多么笨拙！"[207]

但难以让人忽视的是，这位既是德国青春派的代表人物又是现代主义设计开创者的设计师所强调的一个前提："在今天受过良好教育的人们看来……"。"受过良好教育的人"在时间的发展中不断地更新着，他可能是让·鲁尔曼，也可能是格罗皮乌斯。在二十世纪六七十年代，或许就变成了索特萨斯和文丘里。在谈到灯具时，索特萨斯这样说道："灯不只是简单的照明，它还讲述一个故事。灯给予某种意义，为喜剧性的生活舞台

图2.103 新艺术风格的灯具设计（作者摄）。

提供隐喻或式样。"[208]——当给予叙事性描述以符号象征意义时，"装饰"换了顶帽子出现了。

二、装饰的原则

中国古人十分善于利用一些事半功倍的方法来对建筑和家具等进行装饰。例如中国古代碑刻下的赑屃（音 bìxì）是传说中的龙生九子之长（图2.104）。一方面，它的实际功能是稳定和加固竖立的石碑。另一方面，赑屃的形象是一个善于负重的庄重、沉稳的神兽形象。它把碑驮在身上的同时，在视觉上清除了石碑的部分重量感和压迫感。同时又抬高了石碑，并保持了碑与瞻仰者之间的距离，从而增加了石碑的神圣感和仪式感。

图 2.104　南京四方城中的赑屃与石碑（作者摄）。

可以说，这样的装饰已经超出了简单的审美作用，而实现了功能和形式的完美统一（图2.105，图2.106）。因此，装饰的原则简单来说，就是：产品外观设计应该服从产品整体功能的设计，产品的装饰美应该有助于产品的整体功能。

中国古代工匠在很早的时候就发现了这样的原则，例如在《考工记·梓人为笋虡》记载：

"天下之大兽五：脂者、膏者、臝者、羽者、鳞者。宗庙之事，脂者、膏者以为牲。臝者、羽者、鳞者以为笋虡。"[209]

图 2.105　中国古代建筑中的鸱吻衔接了殿顶正脊与垂脊之间的重要关节，从而起到了使殿顶更加封闭、牢固、防止雨水渗入的作用（作者摄）。

《考工记》里的这位工匠并不是简单地为钟和磬做一个架子，而是巧妙地把整个器具作为一个统一的形象来进行设计。在乐器的下面用虎豹等猛兽而不用牛羊等家畜形象来进行装饰，有利于声音感染力与形象感染力的结合。"这样一方面木雕的虎豹显得更有生气，而鼓声也形象化了，格外有情味，整个艺术品的感动力量就增加了一倍。在这里艺术家创造的是'实'，引起我们的想象是'虚'，由形象产生的意象境界就是虚实的结合……"[210]

图 2.106　战国青铜龙（陕西历史博物馆，作者摄），作为大型乐器的支架，将音乐与形象进行了虚实结合的设计。

这种"虚实结合"的装饰手法不仅出现在中国古代的设计创造中，我们也可以在不同国家和民族的设计中发现它的踪迹。在某种意义上，这是一种审美探索和功能追求的思想在人类创造中产生的普遍共鸣！人们在设计中自然地会想到，装饰与功能的结合会是一件更有效率的事情，也是让装饰美更富机智，让功能性更加巧妙的设计思路。英国建筑师和艺术史学家马修·迪格比·怀亚特（Matthew Digby Wyatt，1820—1877）曾经付出了大量的精力去探索金属铸造领域（比如壁炉）中的装饰手法，为此他曾出版过多部带有产品设计插图的书籍（如 *Metal-work and its artistic design*）来倡导他的革新理论。受其影响，雕塑家奥尔夫列迪·史蒂文斯（Alfred Stevens，1817—1875）于1851年

图2.107 在中国传统器物的设计中,盖钮、把手等处常常被进行装饰,既有视觉上的审美效果,又在使用中提供更好的摩擦力(陕西历史博物馆,作者摄)。

图2.108 1904年的雷诺轿车,将喇叭及管道设计为像张开大嘴的猛蛇,这种当时时见的设计手法同样想将形象与声音融为一体(法国勒芒汽车博物馆,作者摄)。

设计了一种取暖炉,使用高浮雕的浇注雕刻装饰手法,用金属装饰来增加热量的传导,成功地"将装饰与商业所注重的功用和效率和谐地结合在了一起"。[211]

在中国的古代建筑中,这样的设计方法经常被运用(图2.107,图2.108)。对于那些过度的装饰来讲,这样的原则不仅是理性的,而且是充满智慧的。但是在设计的历史中,超越这个边界的设计层出不穷。其中一些作品被研究者纳入伦理和道德的范畴进行批评,但其中也不乏精致优美的作品。毕竟,设计和人们的主观性联系紧密,这使得设计的目的随着人类需求的变化而变得复杂和不稳定。多数理性的批评总是滞后于设计的非理性实践。

第四节 设计的快乐

什么是快乐?可能难以界定,但是如果去分析"哪里有快

乐",显然要容易得多。

"从贝多芬第九交响曲那令人激动的最后一分钟演奏,到一个白色碟子中托斯卡纳豆、被切成块的洋葱、罗勒叶子和淡黄色橄榄油的巧妙排列;从诸如洗过热水澡后的周身舒适,到与马路上的邮递员互相说'Hello';从成功地哄一个生病的婴儿入睡,到向维多利亚银行入口处那张扬的雕刻投之一瞥——快乐可以说无处不在。"[212] 在那些无处不在的快乐中,绝大部分快乐都是通过物的世界来相互传递情感的。

设计师思维顿(Geoge Sowden)认为:"我只希望我的设计能使我感受快乐和安全,而整个20世纪70年代的产品充满了暴力性,甚至电话机看上去都要加速运动。"[213]

Lionel Tiger 将产品的快乐分为四种:生理的快乐(Physio-Pleasure),社会的快乐(Socio-Pleasure),心理的快乐(Psycho-Pleasure),理想的快乐(Ideo-Pleasure)。[214] 简单来说,生理的快乐指的是产品给消费者带来的身体上的愉悦感觉,包括触觉和嗅觉方面的感受。社会的快乐是指产品的使用或拥有使消费者感觉到自己从属某个社会组织并和他人产生互动。产品和服务可以以不同的方式增强使用者的社会联系,例如E-mail和移动电话等交流工具。

此外,他所说的社会快乐还包含着另外一层含义,即通过产品的消费所体现的个人在社会中所处的位置,例如珠宝和显然不仅是为了满足功能的家庭装饰等。现阶段,最具有典型意义的恐怕要算移动电话了——掏手机如掏名片的现象多少成了手机消费的驱动力。心理的快乐是指工作被成功完成时的感觉以及产品给工作过程带来的快乐(图2.109,图2.110)。理想的快乐则是指产品中所体现的社会价值,它关系到趣味、价值和精神。它往往指能在哲学、信仰、宗教和伦理道德方面的需要和满足。例如环保主义者使用诸如可降解材料制成的产品时,所体会的快乐即属于此种类型。

由此,我们可以看出Lionel Tiger所说的"快乐"更多地考虑了社会对产品与人之间关系的规范和限制,已经超出产品本身在功能与形式之间的辩证关系。对产品物理形式的设计,已经不能满足社会对设计作品的整体要求,只有当社会环境的所有组成部分都有效地起作用时,才能发挥设计的最大价值。在这种情形下,"快乐"这个词,已经不能体现其中所蕴含的巨大理论空间。本书的下一篇将以"设计的限制因"为题讨论从社会角度对设计形成规范与限制的种种动因。

图2.109 猫形灯具。

图2.110 油罐上的一只老鼠让这个中国传统民间用具变得颇有生气,让人联想起"老鼠偷油"的故事来。

[注释]

[1] Patrick W. Jordan. *Designing Pleasurable Products*: *An Introduction to the New Human Factors*. London: Taylor and Francis, 2000, p.3.

[2] 康殷:《文字源流浅说》,北京:荣宝斋出版社,1979年版,第131页。

[3]《说文解字段注》上册,成都:成都古籍书店,1981年版,第154页。

[4]《建筑中的装饰》(1892),选自《工程学杂志3》(*The Engineering Magazine* 3,1892年8月),参见 Robert Twombly. *Louis Sullivan*: *The Public Papers*. Chicago: The University of Chicago Press, 1988, p.80.

[5] 转引自杭间:《手艺的思想》,济南:山东画报出版社,2001年版,第198页。

[6][英]E.H.贡布里希:《秩序感》,范景中、杨思梁、徐一维 译,长沙:湖南科学技术出版社,1999年版,第24页。

[7][丹麦]阿德里安·海斯、狄特·海斯、阿格·伦德·詹森:《西方工业设计300年:功能、形式、方法,1700—2000》,李宏、李为 译,长春:吉林美术出版社,2002年版,第21页。

[8] 1883年,王尔德前往美国参观,回国后,它发表了题为"美国印象"(Impressions of America)的演讲。在演讲中,王尔德对美国人的服装和社会生活习惯大加指责,但表现出对美国雄伟机器魅力的欣赏——"世界上没有哪个国家的机器像美国那样可爱"。这其实是那个时代的缩影。Oscar Wilde. *The Artist as Critic*: *Critical Writings of Oscar Wilde*. Edited by Richard Ellmann. Chicago: The University of Chicago Press, 1983, p.7.

[9][美]罗伯特·休斯:《新艺术的震撼》,刘萍君 等译,上海:上海人民出版社,1989年版,第4页。

[10] 引自他在1882年的一次演讲,他说:"所有的机器,即使不打扮,也可能是美的。不要想办法去打扮它。我们不得不承认所有好的机器都是优美的,而且力量的线条和美的线条根本就是同一根。"转引自[英]佩夫斯纳:《现代设计的先驱:从威廉·莫里斯到格罗皮乌斯》,北京:中国建筑工业出版社,2004年版,第8页。

[11] 色诺芬:《回忆录》卷三第八章。

[12] 尹定邦:《设计学概论》,长沙:湖南科学技术出版社,2000年版,第41页。

[13][英]E.H.贡布里希:《秩序感》,范景中、杨思梁、徐一维 译,长沙:湖南科学技术出版社,1999年版,第23页。

[14][清]李渔:《闲情偶寄》,西安:三秦出版社,1998年版,第29页。

[15] 转引自杭间:《手艺的思想》,济南:山东画报出版社,2001年版,第200页。

[16] Le Corbusier. *The Decorative Art of Today*. London: The Architectural Press, 1987, p.90.

[17] Thomas Elsaesser. *Metropolis*. London: British Film Institute, 2000, p.1.

[18] 对"木牛流马"的形态历来多有争论。一种主要的观点是根据《宋史》《后山丛谈》等史籍,认定木牛、流马是经过诸葛亮改进的普通独轮车,类似四川渠县东汉石阙所刻的独轮车;其二是根据《南齐书·祖冲之传》"以诸葛亮有木牛、流马,乃造一器,不用风水,施机自运,不劳人力"的记载,推断木牛、流马是运用齿轮原理制作的新颖的自动机械;其三是根据宋代高承《事物纪原》卷八"木牛即今小车之有前辕者;流马即今独推者是,而民间谓之江洲车子"之说,认为木牛、流马就是四轮车和独轮车。

[19]《三国志·诸葛亮传》。

[20][德]奥斯瓦尔德·斯宾格勒:《西方的没落》(下册),齐世荣 等译,北京:商务印书馆,1963年版,第767页。

[21][古罗马]维特鲁威:《建筑十书》,高履泰 译,北京:中国建筑工业出版社,1986年版,

第224页。

[22] Lewis Mumford. *Technics and Civilization*. Orlando：Harcourt Brace & Company, 1963, p.9.

[23] 同上, p.11。

[24]《庄子》, 雷仲康 译注, 太原：山西古籍出版社, 1999年版, 第120页。

[25] [古罗马] 维特鲁威：《建筑十书》, 高履泰 译, 北京：中国建筑工业出版社, 1986年版, 第225页。

[26] [德] 马克思：《机器, 自然力和科学的应用》, 北京：人民出版社, 1978年版, 第91至92页。

[27] Lewis Mumford. *Technics and Civilization*. Orlando：Harcourt Brace & Company, 1963, p.10.

[28] 而在《德州电锯杀人狂》等恐怖片中的电锯使用, 则属于将"机器"工具化的运用。将具体的机器变为多功能的工具正是恐怖、暴力电影的拿手好戏。此外, 电锯正处于如文中所述的"机器工具"的区域, 它的使用有赖于操作者的技能。

[29] Herbert Read. *Art and Industry*. London：Faber and Faber Limited., 1934, p.14.

[30] 转引自李建盛：《希望的变异：艺术设计与交流美学》, 郑州：河南美术出版社, 2001年版, 第23页。

[31] [英] 雷纳·班纳姆：《第一机械时代的理论与设计》, 丁亚雷、张筱膺 译, 南京：江苏美术出版社, 2009年版, 第189页。

[32] 同上, 第234页。

[33] [法] 勒·柯布西耶：《走向新建筑》, 陈志华 译, 天津：天津科技出版社, 1991年版, 第93、94、100、118等页。

[34] [苏] 列·斯托洛维奇：《审美价值的本质》, 凌继尧 译, 北京：中国社会科学出版社, 1984年版, 第91页。

[35] [美] 柯林·罗、罗伯特·斯拉茨基：《透明性》, 金秋野、王又佳 译, 北京：中国建筑工业出版社, 2008年版, 第87-88页。

[36] [丹麦] 阿德里安·海斯、狄特·海斯、阿格·伦德·詹森：《西方工业设计300年：功能、形式、方法, 1700—2000》, 李宏、李为 译, 长春：吉林美术出版社, 2002年版, 第16页。

[37] Victor Papanek. *Design for the Real World*. London：Thames & Hudson, 1985, p.6.

[38] 密斯曾经这样说过："我们做的是另外一套, 和形式追随功能相反, 我们做出一个实际而让人满意的外形, 然后将功能填入。现在盖房子这样最实际, 因为绝大多数建筑物的功能一直在变, 而从经济观点来看建筑物却不能变。"联想到密斯的诸多甚至被人批评为形式主义的作品, 他是怎样和包豪斯一样, 成为功能主义的某种暗示的？实在是一个误解。布鲁尔演讲转引自 [美] 史坦利·亚伯克隆比：《建筑的艺术观》, 吴玉成 译, 天津：天津大学出版社, 2001年版, 第107页。

[39] [德] 格罗皮乌斯：《包豪斯宣言》// 奚传绩：《设计艺术经典论著选读》, 南京：东南大学出版社, 2002年版, 第179页。

[40] 同上, 第187页。

[41] 同上, 第185页。

[42] [美] Jonathan Cagan, Craig M. Vogel：《创造突破性产品——从产品策略到项目定案的创新》, 辛向阳、潘龙 译, 北京：机械工业出版社, 2003年版, 第35页。

[43] [英] 阿德里安·福蒂：《欲求之物：1750年以来的设计与社会》, 苟娴煦 译, 南京：译林出版社, 2014年版, 第10-12页。

[44] 例如迈克尔·格雷夫斯与理查德·萨帕的水壶本身观赏性远远大于实用性, "而它首要

的实用功能，即烧水的功能，从未得到使用。这些水壶象征了设计意识和社会追求，而所有消费它们的人，无论是购买者还是接受水壶作为礼物的人，都加入了中产阶层的、具有文化意识的社会群体。"参见［英］彭妮·斯帕克：《设计与文化导论》，钱凤根、于晓红 译，南京：译林出版社，2012年版，第198页。

[45] Jonarthan M. Woodham. *Twentieth Century Design (Oxford History of Art)*. New York：Oxford University Press, 1997, p.180.

[46] ［美］戴维·哈维：《后现代的状况：对文化变迁之缘起的探究》，阎嘉 译，北京：商务印书馆，2003年版，第14页。

[47] 转引自李建盛：《希望的变异：艺术设计与交流美学》，郑州：河南美术出版社，2001年版，第148页。

[48] ［美］史坦利·亚伯克隆比：《建筑的艺术观》，吴玉成 译，天津：天津大学出版社，2001年版，第108页。

[49] ［美］亨利·佩卓斯基：《器具的进化》，丁佩芝、陈月霞 译，北京：中国社会科学出版社，1999年版，第160页。

[50] ［美］大卫·瑞兹曼：《现代设计史》，［澳］王栩宁 等译，北京：中国人民大学出版社，2007年版，第338页。

[51] 同上。

[52] ［英］彭妮·斯帕克：《设计百年：20世纪现代设计的先驱》，李信、黄艳、吕莲 等译，北京：中国建筑工业出版社，第215页。

[53] 参见［法］尚·布希亚：《物体系》，林志明 译，上海：上海人民出版社，2001年版，第59页。

[54] 同上。

[55] 王树增：《1901年：一个帝国的背影》，海口：海南出版社，2003年版，第46页。

[56] 许平：《造物之门：艺术设计与文化研究文集》，西安：陕西人民美术出版社，1998年版，第19页。

[57] 当记者这样询问中国工程院院士、我国两代导弹驱逐舰的总设计师潘镜芙先生"从舰队作战效能来讲，对于反潜、反舰、防空等不同任务应分别发展几型'专业舰'还是只发展一型'多用途舰'"的时候，潘先生这样回答："这个问题不是绝对的。从编队作战的角度看，每艘舰在功能上有所侧重，其整体效能可能比清一色的'多用途舰'更优一些。'多用途舰'如果各方面能力都强谁都愿意，但能否装得下那么多系统并能有效使用是个问题。"参见《兵器知识》2000年第8期。

[58] Alan Cooper. *The Inmates are Running the Asylum：Why High-Tech Products Drive Us Crazy and How to Restore the Sanity.* Indianapolis：Sams Publishing, 1999, p.5.

[59] Donald A.Norman. *The Design of Everday Things.* New York：Basic Books, Preface, 1988, p.5.

[60] 参见［美］唐纳德·A.诺曼：《设计心理学》，梅琼 译，北京：中信出版社，2003年版，第113页。

[61] Alan Cooper. *The Inmates are Running the Asylum：Why High-Tech Products Drive us Crazy and How to Restore the Sanity.* Indianapolis：Sams Publishing, 1999, p.3.

[62] ［美］罗伯特·弗兰克：《奢侈病》，蔡曙光、张杰 译，北京：中国友谊出版公司，2002年版，第27页。

[63] ［英］萨迪奇：《设计的语言》，庄靖 译，桂林：广西师范大学出版社，2015年版，第175页。

[64] ［美］凯伦·W.布莱斯特：《世纪时尚——百年内衣》，秦寄岗 译，北京：中国纺织出版社，2000年版，第91页。

[65] 转引自叶立诚：《中西服装史》，北京：中国纺织出版社，2002年版，第110页。

[66] [美]艾恺:《最后的儒家——梁漱溟与中国现代化的两难》,王宗昱、冀建中 译,南京:江苏人民出版社,1996年版,第306页。

[67] 性方面的原因,李敖解释得很清楚,那就是作者所说的性变态的某一分支:"足恋"。美国学者费正清将缠足称为"一个颇为重大的色情发现"。按清人李渔的话说,小脚的用处就是:"瘦欲无形,越看越剩怜惜,此用之在日者也。柔若无骨,愈亲愈耐抚摩,此用之在夜者也"。参见李敖:《李敖狂语》,欧阳哲生 编,长沙:岳麓书院,1995年版,第319页;[清]李渔:《闲情偶寄·别解务头》,西安:三秦出版社,1998年版,第8页。

[68] [德]爱德华·傅克斯:《欧洲风化史——风流世纪》,侯焕闳 译,沈阳:辽宁教育出版社,2000年版,第89页。

[69] 同上,第118页。

[70] [加]马歇尔·麦克卢汉:《理解媒介》,何道宽 译,北京:商务印书馆,2000年版,第238页。

[71] [德]爱德华·傅克斯:《欧洲风化史——风流世纪》,侯焕闳 译,沈阳:辽宁教育出版社,2000年版,第122页。

[72] [美]保罗·福塞尔:《格调:社会等级与生活品位》,梁丽真、乐涛、石涛 译,南宁:广西人民出版社,2002年版,第105页。

[73] 李彬彬:《设计心理学》,北京:中国轻工业出版社,2001年版,第123页。

[74] [德]齐奥尔格·西美尔:《时尚的哲学》,载《饮食社会学》,费勇 等译,北京:文化艺术出版社,2001年版,第33、34页。

[75] 同上。

[76] 同上。

[77] [法]尚·布希亚:《物体系》,林志明 译,上海:上海人民出版社,2001年版,第15页。

[78] 同上,第21页。

[79] 同上,第65页注释16。

[80] "……有些时候为了追求统一的风格,牺牲舒适也在所难免。就拿我们都熟悉的高背餐椅来说吧,人们总是埋怨根本没法儿坐,甚至赖特自己对此也头痛不已!"参见[英]斯宾塞尔·哈特:《赖特筑居》,李蕾 译,北京:中国水利水电出版社,2002年版,第71页。

[81]《扬子晚报》,2004年3月24日,星期三,B11。

[82] William S. Green and Patrick W. Jordan. *Pleasure With Products*: *Beyond Usability*. London: Taylor & Francis, 2002, p.9.

[83] Wilbert O. Galitz. *The Essential Guide to User Interface Design*: *An Introduction to GUI Design Principles and Techniques*. New York: John Wiley & Sons, 2002, p.55.

[84] [法]Tufan Orel:《"自我—时尚"技术:超越工业产品的普及性和变化性》,选自[法]马克·第亚尼:《非物质社会》,滕守尧 译,成都:四川人民出版社,1998年版,第57页。

[85] Patrick W. Jordan. *An Introduction to Usability*. London: Taylor and Francis, 1998, p.5.

[86] Harrison M.D., & Monk, A.F. *People and Computer*: *Designing for Usability*. Proceeding of HCI86. UK: Cambridge University Press, 1986, pp.44-64.

[87] Quesenbery, Whitney. *What Does Usability Mean*: *Looking Beyond "Ease of Use"*. Proceedings of 48th Annual Conference Society for Technical Communication, 2001. http://www.wqusability.com/articles/more-than-ease-of-use.html.

[88] Patrick W.Jordan. *An Introduction to Usability*. London: Taylor and Francis, 1998, p.2.

[89] "人体测量学"在国内常常被翻译成"人体工程学",甚至用"人体工程学"来泛指"人类工效学",有误。Julius Panero and Martin Zelnik. *Human Dimension & Interior Space*. London: Watson-Guptill Publications, 1979, p.23.

[90] [美]阿尔文·R.蒂利、亨利·德赖弗斯事务所:《人体工程学图解——设计中的人体因素》,朱涛 译,北京:中国建筑工业出版社,1998年版,第33页。

[91] 数据取自 Julius Panero and Martin Zelnik. *Human Dimension & Interior Space.* London: Watson-Guptill Publications, 1979, pp.24-25.

[92] 苏27是苏联苏霍伊设计局设计的第三代重型制空战斗机,性能优异。但由于苏联飞行员身高普遍高于中国飞行员,其针对本国飞行员设计的驾驶系统在人类工效学方面必然受到影响。有人曾指出,台湾地区的F16战机飞行员在操作飞机时要比美国飞行员效率低。参见李海峰:《长空砺剑踏歌行:访中国空军功勋试飞员雷强》,《兵器知识》2004年第1期,第21页。

[93] 选自《兵工科技》杂志《枭龙战斗机首飞专刊》。

[94] 同上,第20页。

[95] Gavriel Salvendy. *Handbook of Human Factors and Ergonomics.* New York: John Wiley & Sons, Inc., 1997, p.3.

[96] Mark S.Sanders and Ernest J.McCormick. *Human Factors in Engineering and Design*(*the Seventh Edition*). New York: McGraw Hill, 1993, p.4.

[97] 参见朱祖祥:《人类工效学》,杭州:浙江教育出版社,1994年版,第4页。

[98] Gavriel Salvendy. *Handbook of Human Factors and Ergonomics.* New York: John Wiley & Sons, Inc., 1997, p.4.

[99] 参见 Mark S.Sanders and Ernest J.McCormick. *Human Factors in Engineering and Design* (*the Seventh Edition*). New York: McGraw Hill, 1993, p.7.

[100] 在一些文献的记载中,训练死亡的飞行员人数超过了战争中损失的人数。不管这个记载是否完全准确,但大量的损失确实导致了军方痛下决心,对飞机座舱的控制与显示系统进行改进设计。经过修改后的座舱设计使飞行事故减少到此前的5%。参见 Gavriel Salvendy. *Handbook of Human Factors and Ergonomics.* New York: John Wiley & Sons, Inc., 1997, p.5.

[101] 该爆炸相当于10吨TNT炸药的爆炸当量,炸死了23人,炸伤了100多工人,创造了当时美国保险业单项赔保最高纪录:15亿美元。参见 Mark S.Sanders and Ernest J.McCormick. *Human Factors in Engineering and Design*(*the Seventh Edition*). New York: McGraw Hill, 1993, p.8.

[102] 参见 Jan Dul & Bernard Weerdmeester. *Ergonomics For Beginners: A Quick Reference Guide, Second Edition.* London: Taylor & Francis, 2001, p.2.

[103] 该图表转自 Gavriel Salvendy. *Handbook of Human Factors and Ergonomics.* New York: John Wiley & Sons, Inc., 1997, p.6.

[104] 同上,p.4.

[105] 转引自巴纳德:《学校建筑,或美国校舍改良刍议》(*School Architecture or Contributions to the Improvement of Schoolhouses in the United States*),第5版(纽约,1854年),第342页。S.基提恩:《空间、时间、建筑》,王锦堂、孙全文 译,台北:台隆书店,1986年版,第394页。

[106] Ambasz, Emilio. *Emilio Ambasz: The Poetics of Pragmatic.* New York: Rizzoli International Publications, Inc., 1988, p.13.

[107] [美]大卫·瑞兹曼:《现代设计史》,[澳]王栩宁 等译,北京:中国人民大学出版社,2007年版,第284页。

[108] [美]尼古拉斯·福克斯·韦伯:《包豪斯团队:六位现代主义大师》,郑炘、徐晓燕、沈颖 译,北京:机械工业出版社,2013年版,第285页。

[109] Frederick W. Taylor. *The Principles of Scientific Management*. New York: Harper Bros., 1911, p.140.

[110] Aldersey-Williams, Hugh. *The Mannerists of Micro-Electronics. The New Cranbrook Design Discourse*. New York: Rizzoli, 1990, pp.20-26.

[111] 著名美国设计师与设计教育家米切尔·麦克奎恩（Michael McCoy）对产品语义学这个名词的泛滥所进行的讽刺。C.Thomas Mitchell. *New Thinking in Design: Conversations on Theory and Practice*. New York: John Wiley & Sons, Inc., 1996, p.2.

[112] Dormer Peter. *The Meanings of Design*. London: Thames and Hudson Ltd, 1991, p.99.

[113] 同上。

[114] "女人通过扇子的一定的动作，能够请男子到她跟前，能够告诉他，她愿意满足他的愿望，能够约定幽会时间，她去还是不去。……它有一个重要的功能，那就是能让女子掩饰她脸上的表情，掩饰高兴或不快。最后，利用扇子还能装出某种情绪，例如羞涩，在当时的场合一装到底。"［德］爱德华·傅克斯:《欧洲风化史——风流世纪》，侯焕闳 译，沈阳：辽宁教育出版社，2000年版，第204页。

[115] Stefano Marzano. *Thoughts: Creating Value by Design*. London: Lund Humphries Publishers, 1998, p.75.

[116] ［美］理查德·桑内特:《匠人》，李继宏 译，上海：上海译文出版社，2015年版，序章，第130页。

[117] 同上。

[118] ［法］M.普鲁斯特:《追忆似水年华》，李恒基、徐继曾、桂裕芳 等译，南京：译林出版社，1999年版，第29、30页。

[119] 转引自吴晓东:《从卡夫卡到昆德拉》，北京：生活·读书·新知三联书店，2003年版，第52页。

[120] ［美］C.亚历山大:《建筑的永恒之道》，赵冰 译，北京：知识产权出版社，2004年版，第79页。

[121] ［瑞］彼得·卒姆特:《思考建筑》，香港：香港书联城市文化，2010年版，第8页。

[122] 同上，第9页。

[123] ［美］C.亚历山大:《建筑的永恒之道》，赵冰 译，北京：知识产权出版社，2004年版，第79页。

[124] 同上，第25页。

[125] ［美］保罗·康纳顿:《社会如何记忆》，纳日碧力戈 译，上海：上海人民出版社，2000年版，第21页。

[126] Roger E.Axtell. *Gestures: The Do's and Taboos of Body Language Around the World*. New York: John Wiley & Sons, Inc., 1997, p.9.

[127] ［法］莫里斯·哈布瓦赫:《论集体记忆》，毕然、郭金华 译，上海：上海人民出版社，2002年版，第94页。

[128] 同上。

[129] ［美］C.亚历山大:《建筑的永恒之道》，赵冰 译，北京：知识产权出版社，2004年版，第41页。

[130] ［美］理查德·桑内特:《匠人》，李继宏 译，上海：上海译文出版社，2015年版，第292页。

[131] ［意］米歇尔·德·卢奇:《2001年国际设计年鉴》，黄睿智 译，北京：中国轻工业出版社，2002年版，前言第8页。

[132] 以上图片资料来源于埃米利奥·艾姆巴茨的个人网站 http://www.emilioambasz.com.

[133] Diana Vreeland. *Allure*. New York: Little Brown and Company, 2002, p.10.

[134] [英]埃德蒙·利奇:《文化与交流》,郭凡、邹和 译,上海:上海人民出版社,2000年版,第14页。

[135] [瑞]约翰内斯·伊顿:《色彩艺术:色彩的主观经验与客观原理》,杜定宇 译,上海:上海人民美术出版社,1985年版,第98页。

[136] 同上,第27页。

[137] [美]亨利·德莱福斯:《为人的设计》,陈雪清、于晓红 译,南京:译林出版社,2012年版,第22页。

[138] Sara IIstedt Hjelm. *Semiotics in Product Design*. Centre for User Oriented IT Design, 2002, p.2.

[139] 麦克奎恩在产品语义学的基础上又提出了阐释设计(Interpretive Design),强调通过产品设计激发使用者自己的阐释能力。C.Thomas Mitchell. *New Thinking in Design: Conversations on Theory and Practice*. New York: John Wiley & Sons, Inc., 1996, p.2.

[140] [美]维克多·马格林:《人造世界的策略:设计与设计研究论文集》,金晓雯、熊嫕 译,南京:江苏美术出版社,2009年版,第24页。

[141] 同上。

[142] 参见 Roger E.Axtell. *Gestures: The Do's and Taboos of Body Language Around the World*. New York: John Wiley & Sons, Inc., 1997, p.5.

[143] [法]尚·布希亚:《物体系》,林志明 译,上海:上海人民出版社,2001年版,第48页。

[144] 同上,第50页。

[145] 威廉姆斯·格林和帕翠克·乔丹在《产品设计中的人因工程》中面对电子产品的使用困惑时曾这样说过:"这些建议通常听起来像奇闻逸事,所有我们不得不做的事只是等待精通电子小玩意的孩童一代成长为消费者,这样所有的问题将得到解决。但是这样看起来实在有点天真,并且会导致感知和认知之间关系的误解。"即使精通电子小玩意的孩童成长起来,仍然摆脱不了电子产品在语义上的困惑。William S. Green, Patrick W. Jordan. *Human Factors in Product Design: Current Practice and Future Trends*. London: Taylor & Francis, 1999, p.10.

[146] William S.Green and Patrick W. Jordan. *Pleasure With Products: Beyond Usability*. London: Taylor & Francis, 2002, p.10.

[147] 同上,p.11.

[148] [法]尚·布希亚:《物体系》,林志明 译,上海:上海人民出版社,2001年版,第66页注释23。

[149] 徐敏:《吸烟的形式逻辑》,载于《今日先锋8》,2000年版,第138页。

[150] 赵江洪:《设计艺术的含义》,长沙:湖南大学出版社,1999年版,第111页。

[151] [法]罗兰·巴特:《文之悦》,屠友祥 译,上海:上海人民出版社,2002年版,第180页。

[152] 引自英国"易用设计"展宣传册页。

[153] Marlana Coe. *Human Factors for Technical Communicators*. New York: Wiley Computer Publishing, 1996, p.5.

[154] 参见[美]唐纳德·A.诺曼:《设计心理学》,梅琼 译,北京:中信出版社,2003年版,第10页。

[155] 同上,第11页。

[156] 同上,第27页。

[157] 同上,第29页。

[158] [美]凯文·凯利:《失控:全人类的最终命运和结局》,陈新武 等译,北京:新星出版社,2010年版,第259页。

[159] [美]Jonathan Cagan、Craig M. Vogel:《创造突破性产品——从产品策略到项目定案的创新》,辛向阳、潘龙 译,北京:机械工业出版社,2003年版,第28页。

[160] 参见[美]唐纳德·A.诺曼:《设计心理学》,梅琼 译,北京:中信出版社,2003年版,第105、106页。

[161] [美]马克·波斯特:《第二媒介时代》,范静晔 译,南京:南京大学出版社,2000年版,第25页。

[162] William S. Green and Patrick W. Jordan. *Pleasure With Products: Beyond Usability*. London: Taylor & Francis, 2002, p.10.

[163] [美]马克·波斯特:《第二媒介时代》,范静晔 译,南京:南京大学出版社,2000年版,第52页。

[164] [英]贝维斯·希利尔、凯特·麦金太尔:《世纪风格》,林鹤 译,石家庄:河北教育出版社,2002年版,第50页。

[165] [英]菲利普·斯特德曼:《设计进化论:建筑与实用艺术中的生物学类比》,魏淑遐 译,北京:电子工业出版社,2013年版,第115页。

[166] 同上。

[167] [英]阿德里安·福蒂:《欲求之物:1750年以来的设计与社会》,苟娴煦 译,南京:译林出版社,2014年版,第252页。

[168] 同上,第247页。

[169] 据闻,有一件事情是两位老妇人焦虑地将插头插进所有的插座以防止电泄漏出来;另一位老妇人据说连电铃也害怕装,唯恐工人在安装过程中被电死。另一件事情发生在一所安装了私人发电机的乡间别墅里,屋主对于电不可预知的力量感到恐惧,以至于他拒绝50伏以上的电压。甚至在美国,20世纪30年代也有报道称一个女人拒绝使用电灶,因为它"就是太阴森森了",她更喜欢她的烧柴禾灶。虽然这些故事听上去很荒谬,电力行业却很严肃地看待这些恐惧,认为它们是家庭需求发展的一个主要障碍。在1934年电气发展协会的一次全会上,主席说道:"电力发展中要对付的最大怪兽之一是恐惧这个游荡的幽灵。"同上,第243页。

[170] Patrick W. Jordan. *Designing Pleasurable Products: An Introduction to the New Human Factors*. London: Taylor and Francis, 2000, p.3.

[171] 何人可:《工业设计史》,北京:北京理工大学出版社,2000年版,第147页。

[172] [美]罗伯特·J.托马斯:《新产品成功的故事》,北京新华信管理顾问有限公司 译校,北京:中国人民大学出版社,2002年版,第62页。

[173] [美]亨利·佩卓斯基:《器具的进化》,丁佩芝、陈月霞 译,北京:中国社会科学出版社,1999年版,第154页。

[174] Brock, F. *Trying out a Different Set of Wheels*. New York Times, September 3, 2000, Business Section, p.11.

[175] [美]亨利·佩卓斯基:《器具的进化》,丁佩芝、陈月霞 译,北京:中国社会科学出版社,1999年版,第252页。

[176] 同上,第251页。

[177] George A. Covington, Bruce Hannah. *Access by Design*. New York: John Wiley & Sons, Inc., 1996, p.4.

[178] 同上,p.3.

[179] Elaine Ostroff. *Universal Design: the New Paradigm*. Selected From the Chapter 1 of Universal Design Handbook, Wolfgang F.E.Preiser, Editor in Chief. The McGraw-Hill Company, pp.1-5.

[180] [英]塞尔温·戈德史密斯:《普遍适用性设计》,董强、郝晓强 译,北京:知识产权出版社、中国水利水电出版社,2003年版,第1页。
[181] 同上。
[182] 该数据选自《方便残疾人的设计——新范例》中,同上,第6页。
[183] Elaine Ostroff. *Universal Design: the New Paradigm. Selected From the Chapter 1 of Universal Design Handbook*. Wolfgang F.E.Preiser, Editor in Chief. The McGraw-Hill Company, pp.1-11.
[184] 以上资料来源,[美]阿尔文·R.蒂利、亨利·德赖弗斯事务所:《人体工程学图解——设计中的人体因素》,朱涛 译,北京:中国建筑工业出版社,1998年版,第36页。
[185] 参见 Gordon Inkeles & Iris Schencke. *Ergonomic Living: How to Create a User-friendly Home & Office*. New York: A Fireside Book, 1994, p.31.
[186] [美]汤姆·凯利、乔纳森·利特曼:《创新的艺术》,李煜萍、谢荣华 译,北京:中信出版社,2004年版,第28页。
[187] Ptricia A.Moore, M.A, M.ed. *Experiencing Universal Design, From the Chapter 2 of Universal Design Handbook*. Wolfgang F.E.Preiser, Editor in Chief. The McGraw-Hill Company, p.2.
[188] 柏拉图:《文艺对话集》,北京:人民文学出版社,1963年版,第210页。
[189] [意]克罗齐:《美学的历史》,北京:中国社会科学出版社,1984年版,第12页。
[190] [德]黑格尔:《美学》(第一卷),北京:商务印书馆,1979年版,第124页。
[191] 彭富春:《马克思美学的现代意义》,《哲学研究》,2001年第4期。
[192] [法]利奥塔:《后现代状况》,长沙:湖南美术出版社,1996年版,第209页。
[193] Mike Ashby and Kara Johnson. *Materials and Design: The Art and Science of Material Selection in Product Design*. Woburn: Butterworth-Heinemann, 2002, p.80.
[194] Susannah Hagan. *Taking Shape: A New Contract Between Architecture and Nature*. London: Architectural Press, 2001, p.8.
[195] [法]杜夫海纳:《美学与哲学》,北京:中国社会科学出版社,1985年版,第125页。
[196] 同上,第126页。
[197] [英]荷加斯:《美的分析》,北京:人民美术出版社,1986年版,第22页。
[198] [美]H.G.布洛克:《现代艺术哲学》,成都:四川人民出版社,1998年版,第167页。
[199] 赵宪章:《西方形式美学——关于形式的美学研究》,上海:上海人民出版社,1996年版,第20页。
[200] 转引自[美]戴斯·贾丁斯:《环境伦理学》,林官明、杨爱民 译,北京:北京大学出版社,2002年版,第20页。
[201] [英]齐格蒙特·鲍曼:《后现代伦理学》,张成岗 译,南京:江苏人民出版社,2003年版,第70页。
[202] 同上。
[203] *Ornament and Crime*, 1908//Adolf Loos. *Ornament and Crime: Selected essays*. Riverside: Ariadne Press, 1998, p.167.
[204] Ibid., pp.170, 175.
[205] 转引自李建盛:《希望的变异:艺术设计与交流美学》,郑州:河南美术出版社,2001年版,第35页。
[206] [英]E.H.贡布里希:《秩序感》,范景中、杨思梁、徐一维 译,长沙:湖南科学技术出版社,1999年版,第35页。
[207] [英]艾伦·鲍尔斯:《自然设计》,王立非 等译,南京:江苏美术出版社,2001年版,第

100页。
[208] 梁梅:《意大利设计》,成都:四川人民出版社,2000年版,第85页。
[209] 这段文字的大意为木匠在制作挂钟、磬等乐器的架子时,一般使用野兽、猛禽、龙蛇(赢、羽、鳞)之态来进行架子的装饰。而牛、羊、猪等动物只适合用来制作宗庙的祭祀品。引自张道一:《考工记注释》,西安:陕西人民出版社,2004年版,第152页。
[210] 宗白华:《美学散步》,上海:上海人民出版社,1981年版,第32页。
[211] [美]大卫·瑞兹曼:《现代设计史》,[澳]王栩宁 等译,北京:中国人民大学出版社,2007年版,第46页。
[212] Lionel Tiger. *The Pursuit of Pleasure.* Boston: Little Brown & Co. 1992, p.19.
[213] 赵江洪:《设计心理学》,北京:北京理工大学出版社,2004年版,第17页。
[214] 详见 Patrick W. Jordan. *Designing Pleasurable Products: An Introduction to the New Human Factors.* London: Taylor and Francis, 2000, pp.11-58.

第三篇 设计的限制因

引 言

设计的伦理问题已经成为设计理论中最重要的课题之一。因为,设计中的伦理问题不仅指涉设计作品的内容,而且事关设计本身。当有人询问著名的设计师查尔斯·依姆斯"是否存在设计伦理问题"时,查尔斯回答道:"设计中总是有很多限制,而这些限制中就包含着伦理问题。"[1]所以,我们将设计中的伦理问题作为设计限制因素的重要部分来进行分析。虽然作为设计的限制因,伦理问题有时的影响力还仅限于道德层面,未必能对设计结果产生切实的影响。但就宏观层面而言,设计伦理的限制是设计面貌的根本标尺和道德砝码。

莫里茨·石里克在《伦理学问题》中说道:"伦理学问题关涉道德(Moral),关涉风尚(Sittliche),关涉有道德'价值'的东西,关涉被视为人的行为'准则'(Richtschnur)和规范(Norm)的东西;最后,或者用一个最古老最朴实的字眼:善。"[2]当设计的结果只是无关痛痒的少量消费品时,它的道德要求常常被人们忽略不计。

而当人类的生存开始受到自己带来的物质压力时,人们开始想起"道德"这根救命稻草来。

从美国镀金时代开始,西方社会尤其是美国在两次世界大战以后经济获得了高速发展。一方面是旺盛的生产力和丰富的物质创造,另一方面是数量庞大并拥有较强购买力的中产阶级的出现,干柴烈火一触即燃。这个世界就像电影《黑客帝国》里机器人为人类提供的虚拟世界一样无限美好。但是谎言终归是谎言。这个"矩阵"的魅力在于,即便人类洞悉了其中的秘密,还是有人义无反顾地举起刀叉对着牛排说道:"我虽然知道它并不存在。但在我把它放进嘴里的时候,'母体'告诉我它味美多汁——无知就是快乐!"

正如鲍德里亚所说:"劝导和神话并不完全出自广告的不择手段,而更多是由于我们乐意上当受骗:与其说它们是源于广告诱导的愿望,不如说是源于我们被诱导的愿望。……真相是广告并不欺骗我们:它是超越真和伪的,正如时尚是超越丑和美的,正如当代物品就其符号功能而言是超越有用和无用的一样。"[3]

个人或许可以在"无知"中获得快乐,但社会整体在这种非理性的消费中却将受到伤害。首先深受其害的将是人类的自然环境。因此,环境伦理的提出,为设计伦理在理论上建立了基本的立足点。通过环境保护观念的树立和对一些节约资源的设计方法的掌握,设计为自身设置了理性的限制因素。绿色设计的蓬勃发展则证明了设计在人类的可持续发展中所担负的不可推卸的责任,也指明了在这一过程中设计师所应该扮演的角色将不再是个道德的旁观者,而是个戴着镣铐跳舞的艺术家。

第七章　消费伦理

在以往的所有文明中，能够在一代一代人之后存在下来的是物，是经久不衰的工具或建筑物，而今天，看到物的产生、完善与消亡的却是我们自己。

机器曾是工业社会的标志。摆设则是后工业社会的标志。"摆设"体现了物品在消费社会中的真相，那就是功能的无用性。……当技术成为一种神奇的心理实践或一种时尚的社会实践时，技术物品本身就变成了摆设。

——让·鲍德里亚:《消费社会》

第一节　消费社会

一、我买故我在

或许这个世界上只有两种人可以随心所欲地说真话：孩童和疯子。

【疯子】

在科幻电影《十二只猴子》(Twelve Monkeys，图3.1)中，身处疯人院的一对"疯子"有这样的一段对话，饰演疯狂的环保主义者的布拉德·皮特对来自未来的詹姆斯(布鲁斯·威利斯饰)说："你能进疯人院不是因为你是疯子，而是因为制度。电视在那里，制度就在里面——电视广告教会我们看、听、跪、拜。一切变得自动化，而我们变得不事生产。那我们是什么呢？我们是消费者。买一堆东西就是好公民。那不买东西的又是什么？是什么？——是疯子！这是事实，詹姆斯，要是你不买卫生纸、新车、电动情趣用品、附有脑波耳机的音响系统、雷达螺丝起子、语音电脑……"

这段台词说出了一个道理："我买故我在"(图3.2)。向社会证明自己的能力、智慧、权利甚至存在的方法便是不断地购买。那些出色的购买者将成为人们的新偶像。就像洛文塔尔所说："生产的偶像被消费的偶像所替代。"在当代社会中，"'自我奋斗者'、创始人、先驱者、探险家和垦荒者伟大的典范一生，竟然与圣人和历史人物的一生相提并论，成了电影、体育和游戏明星、浪荡王子或外国封建主的生活，简言之，成了大浪费者的

图3.1　好莱坞根据1962年法国著名科幻电影 *La Jetee* 翻拍的《十二只猴子》。电影中的这段"疯言疯语"恰巧出自一个极端环保主义者之口，暗示了过度消费和环境之间的矛盾。

生活(即使是命令反过来常强迫要求表现他们'简单的'日常生活、买东西等)。所有这些伟大的恐龙类之所以成为杂志和电视专栏的中心人物,是因为他们身上值得夸耀的总是花天酒地、纸醉金迷的生活。他们的超人价值就在于印第安人交换礼物的宗教节日。他们就是这样履行着一个极为确切的社会功能:奢侈的、无益的、无度的消费功能。"[4]

【被给予的欲望】

在工业社会中,身份与生产密切地联系在一起;一个人的身份源于职业或专业。在后工业社会中,身份越来越建立在生活方式和消费模式的基础上。因此,"现代社会是生产者的社会,后现代社会是消费者的社会"(鲍曼)。个人被社会组织成为购买者、消费者。社会负责向生活展示美好画卷,个人则负责向社会提供资金。"在后现代的情况下,个人主要被组织成为消费者或游戏者;即所有的或大多数人必然去执行消费者及游戏者的职能。"[5]

图3.2　美国女性艺术家芭芭拉·克鲁格(Barbara Kruger)设计的海报《我买故我在》。

在这个意义上,玛丽·道格拉斯认为:"对消费者自身来说,消费不太像是自我的满足,反更像是令人愉快地履行社会责任。"[6]因此,她认为"消费是一场仪式,主要功能是让一系列进行中的事件产生意义"[7]。每个人都认为自己所购买的东西是最需要的,是非买不可的。然而,如果说在生产社会中人们对商品的需求是真实的需求的话,在消费社会中这些需求已不再是真实的需要,而反映了太多的社会压力和集体意识。或如鲍德里亚所说,这种需要带有"歇斯底里性"(图3.3)。因为,这些商品的价格已经远远超出了它的价值,人们对商品的购买也不完全是为了获得商品在传统意义上的"使用价值"。

图3.3　在理查德·汉密尔顿(Richard Hamilton)1956年的作品《什么使今天的家庭如此温馨,格外不同?》中,流行的各种消费品构成那个时代的基本面貌。

在马克思主义政治经济学中,马克思强调消费的重要意义。但这种消费,主要是指对商品的物理用途即使用价值的消费,如马克思曾经这样说过:"没有生产,就没有消费,但是没有消费也就没有生产。"这不仅因为生产的目的是为了消费,而且产品也只有"在消费中才得到最后完成。一条铁路,如果没有通车,不被磨损,不被消费,它只是可能性的铁路,不是现实的铁路"[8]。

而鲍德里亚认为,使用价值是复杂而神秘的,因为它绝非仅仅是物体的用途那么简单:"使用价值是一种抽象,是一种需求系统的抽象,这一系统掩盖在虚假的具体目的和用途的证据中,掩盖在物品和产品的内在的终极性中。"[9]正因为如此,他说:"使用价值是政治经济学的皇冠和君权。"

因此,德国作家马丁·瓦泽(Matin Walser, 1927—)认为:

"雇员和工人不再是在生产中被剥削,这种天真的资本主义的时代已经过去了。今天,他们是在消费中被剥削。透过新需要的微妙暗示,他们成为一种被给予的欲望的奴隶,而他们还以为那些欲望是他们自己的。"[10]

二、炫耀性消费

> 女人重衣饰,百分之十是为了吸引男人,百分之九十是为了跟别的女人争奇斗艳。争斗的结果无非是比阔,这真太麻烦了。我有一个建议:不如大家订个"美人协定",大家都脱光衣服,每人手里捏它一大把钞票——干脆数钱算了!
>
> ——李敖

在另外一部美国电影《不可掉头》(图3.4)中,有一段关于手表的对话:倒霉的男主人公因丢失了钱包而无法付修车的钱,不得不从手腕上拿下一块价值不菲的金表递给修理工。修理工看了表之后,感到极不满意,说道:"这是什么破表!连日期都没有。看看我手上这块,花了3美元,上面什么都有!"男主人公惊呆了,不知道应该说什么。

功能越多、越先进的手表有时反而象征着低劣,而功能差、技术传统的手表有时候却代表着高贵,就如同保罗·福塞尔在《格调》里所说的:"越科学、越技术化、越富于太空时代特色,等级就越低。这一准则也适用于'信息量'过于密集的手表,比如提供吉隆坡当地时间,显示今年所剩的天数,或者指示星座标志等。一些喜爱戴黑色蜥蜴表带的卡蒂埃表(Cartier)的上层阶级认为,甚至有秒针也会损及戴表人的社会等级,好像他是公共汽车站负责发车和到站的职业计时员,对时间的精确性必须锱铢必较。"[11]

图3.4 在电影《不可掉头》中,男主人公和汽车修理工之间发生了一段有趣的对话,让我们意识到关于消费的游戏规则是被人为制定出来并且有局限性的。

【传家宝】

功能性和仪式性之间确实常常存在着一种辩证关系。一些对功能性不做追求的产品可能在仪式性上有它的长处。上面提到的手表即为这种类型:通过赋予低功能、稀缺的产品以高价格来进行炫耀。美国帕特克菲利普公司为了让普通消费者觉得买一块1.75万美元的手表并不是一件奢侈的事,通过广告虚构了产品的价值构成——这些手段也是广告界众所周知的秘密。首先,该公司刊登广告鼓励消费者把购买的手表当作传家宝来对待:"因为有特别的工艺,所以每块表就成了一个独一无二的物品。你实际上绝非是自己拥有一块帕特克菲利普手表,而是

图3.5 电影《低俗小说》中被传了四代的怀表,显然被赋予了重要的家族传承的意义。而众多的消费品在设计之初,就利用了人们的这种传家宝心态。

图3.6 价格不菲的帕特克菲利普系列手表。

为你的下一代保管好它。"[12]

这种将物品塑造为"传家宝"的说法"让人深刻领会到阶级意识,也对物品的语言有所认识。"[13]拥有传家宝意味着家庭财富的延续性以及家族社会地位的稳定性。尤其是在传统社会中,家族财富的积累以及有价值物品的存留并非是一种常态。因此,"传家宝"不仅意味着简单的财富,而且显示了祖上的荣光(图3.5),以及继承者自身在历史发展中的地位。艾伦·克拉克(英国前保守党国会议员)曾在日记中尖酸刻薄地讽刺前保守党内阁大臣赫塞尔廷(Michael Heseltine),说他是那种会"自己买家具的人",言下之意是后者社会地位低微,无"传家"之物可以继承,只能"自食其力"。[14]这种心态同样在消费社会中被商家所利用,成为宣传的法宝,让人在购物之时,感受到商品可能存在的后续价值。

【不是我要买,而是非买不可】

其实,厂商们会用根本不需要的多功能来提升产品的价值(参见第二篇第四章第四节),进而推出更贵的产品。各种各样的"纪念版""珍藏版""限量版"除了本身可以带来利润外,一个重要的作用就是和其他产品进行比较。例如帕特克菲利普公司推出的Calibre'89的款式(图3.6),内有900个零件和33种功能。其中有4块标有该公司诞生150周年纪念的字样。第一块就拍卖出了170万美元。"但是有了更加昂贵的款式作为参照,我们就不难理解,拥有价值1.75万美元的表的主人就不会觉得自己的消费过于挥霍浪费了。"[15]

从上面这个案例的分析,可以发现产品的功能与其价值的增加几乎难以呈现同步的关系。事实上,产品的价值有时是与其使用能力背道而驰的,因为"正是在对物品使用价值(及与之相关联的某些'需求')进行贬低的基础上,才能把物品当作区分素、当作符号来开发——而符号是对消费作了特别规定的唯一层次"[16]。或者像列维·斯特劳斯所说的那样:赋予消费以社会事件特性的,并非它表面所具有的那些天性(如满足、享受),而是它赖以摆脱那些天性的基本步骤。[17]

就这样,产品本身的质量和功能在某种意义上都失去了重要性,重要的是它们能否满足消费者"夸耀"的需要。"夸耀性消费"(或称炫耀性消费、夸示性消费、挥霍)是经济学家凡勃伦受到美国镀金时代(大致是从1890年直至第一次世界大战开始)的商品过于丰富的启发而创造的术语。在美国经济学家凡勃伦看来,"1851年在伦敦举办的万国工业博览会第一次出现了大众媒体广告,这预示着因为机器生产而出现的'炫耀性消

费'即将到来"。[18]

凡勃伦写道:"既然这些……豪华商品的消费是表现财富的象征,那就会受到人们的敬仰,相反,没能以合适的数量和质量去进行消费就成为一种自卑和缺陷的标志。"[19]而且,"夸耀"并非权贵们的专利,实际上,"任何社会阶层,包括赤贫阶层,都不会彻底摒弃惯常的夸耀性消费。除非面临极大压力、受到最迫切需要的压迫,否则,人们不会放弃最后一丝夸示性消费的可能"[20]。

【夸富宴】

在一些北美洲西北岸的原住民中,有着一种著名的习俗就是"夸富宴"(Potlatch)。在这种奢华的仪式中,当地的酋长通过显示自己的慷慨,甚至把珍贵的财产堆叠在火堆中烧掉来炫耀自己的财富(图3.7)。[21]

原始社会中的这种被波德里亚看作是集体性的"缺乏远见"和"浪费"的行为是一种"丰盛符号",它显然不是原始社会的专利。中国古今都有石崇斗富[22]这样惊心动魄的攀比之风,也在民间普遍保留着各种铺张浪费的生活方式。

西方人同样如此,如巨富亚里士多德·奥纳西斯为了和船王斯塔夫罗斯·尼亚尔霍斯斗富,让人建造了令人瞠目结舌的"克里斯蒂娜"号游艇:"游艇上所有的酒吧高脚凳,所用的覆盖皮面是极其昂贵的,材料用的是柔软的像黄油似的鲸鱼阴茎的包皮。游艇上面的水龙头材料是用黄金制成的。只要轻轻一摁开关,游艇上的游泳池就可被可伸缩的铺有马赛克的地板盖住,变成一个舞厅。"这样的建造激怒了尼亚尔霍斯,它反过来要求设计师为他设计一艘比奥纳西斯的游艇还要长50英尺的游艇。[23]

从上面这些生动且较极端的例子,能发现这种通过浪费来体现财富的原始的、直接的消费方式在古今中外都存在过。"所有社会都是在极必需的范围内浪费、侵吞、花费和消费。简单之极的道理是,个人与社会一样,在浪费出现盈余或多余情况时,才会感到不仅是生存而且是生活。"[24]

奢侈一般分为两种类型:即量的奢侈与质的奢侈。"夸富宴"以及"让一百个仆人去干一个人就能完成的工作,或者同时擦亮三根火柴点一支雪茄"[25]这样一类的行为就属于量的奢侈。这是一种较为原始且直观的奢侈方式,逐渐为人所不齿。而质的奢侈则大量地存在于日常生活中,最典型的就是通过材料和工艺的提高带来的所谓"精制品"。而"品牌",就是质的奢侈发展到极致的产品,即一种符号的奢侈。

图3.7 今天的一些少数民族部落中仍然保存着"夸富宴"仪式。实际上,人们的炫耀性消费就是"夸富宴"的另一种形式。

三、消费社会的符号化

"消费的真相在于它并非是一种享受功能,而是一种生产功能。"[26]它生产的不是具体的物体,而是承载着丰富社会意义的符号体系。

"没有任何社会像消费社会这样,有过如此充足的记号与影像。"[27]铺天盖地的室外广告和纷至沓来的电视画面,不管你愿不愿意,都无时无刻地冲击着我们的眼球(图3.8)。在科幻电影《银翼杀手》中,建筑的外立面甚至也成为影视广告的电子媒介。在各种各样的广告媒体中,反复被强调的正是消费社会中形形色色的消费符号。其中有代表性的,就是商品的商标。拥有名牌商标便意味着拥有一种社会地位,符号的价值甚至超出了产品本身。"充足的"甚至泛滥的符号的所做所为无非是强调商品与众不同的特殊意义。

图3.8 广告将人类对物质的欲望表达得直接而形象。

"……在特定情景下,商品就可能脱离商品状态而获得一种(远超过广告商所预计的)象征性意义,从而对商品使用者来说,它们就具有了神圣性。"[28]这种"特定情景"显然是指商品所处的整体文化氛围及其中的文化意义。消费本身带有复杂的文化意义,它是对意义进行生产和传播的过程。消费中人与物的关系,不仅是主体与客体的关系,也体现着意义的生产过程。在这个过程中,物被人改造为各种符号系统。在这种情况下,商品原有的正常使用价值被淡化甚至消失,商品变成了索绪尔意义上的记号,"其意义可以任意地由它在能指的自我参考系统中的位置来确定。因此,消费就决不能理解为对使用价值、实物用途的消费,而应主要看作是对记号的消费"[29]。

P.P.C.C(最小的公共文化),代表了普通消费者要获得文化公民资格而必须拥有的最小的一套产品符号,或者说最小的一套产品的"正确答案"。它将通过仪式化的产品符号保证消费者个体在文化整体中的顺利通过,P.P.C.C对文化的价值和意义,就好像"人寿保险之于生命:前者的产生是为了避免后者的牺牲"[30]。在这种符号的选择中,不同人会有不同的选择。所以,人们常常因为拥有不同的消费符号和不同的P.P.C.C而被分成不同的社会群体。

第二节　消费区隔

一、如果感到幸福你就拍拍手

托尔斯泰在《安娜·卡列尼娜》的开篇告诉人们：幸福的家庭家家相似，不幸的家庭个个不同。说出什么是幸福还真不容易，但将幸福和不幸区分就相对容易得多。同样，让产品创造出幸福感，是件困难的事，而让产品创造不幸则颇为便利。

通常人们认为金钱会带给人幸福。对于那些生活在极端贫困中的人来说事实确实如此。但是，罗伯特·莱恩（Robert Lane）这样认为："富人并不比中产阶级幸福，而上层中产阶级并不比下层中产阶级幸福。在贫困和接近贫困的收入水平之外，如果金钱能够买到幸福，它只能买到一点点，而且，更经常地，它买不到幸福。"[31] 幸福永远都是相对的。正如约翰·菲斯克所说："快乐只存在于与不快乐的对抗之中，快乐原则也只存在于与现实原则的对抗中。通过界定，快乐只能从非快乐的根基之中升起并退回其中。"[32]

因此，消费制造出来的幸福感很大程度上建立在没有能力进行消费的失落感的基础上（图3.9）。换句话说，幸福建立在不幸的基础上。因此，霍布斯在《利维坦》中界定幸福是："从一种要求（desire）持续进展到另一种要求，不过获得一个对象只是通向另一个对象的途径。"[33]

当人们都在使用14英寸电脑显示器的时候，所有人都对自己的电脑感觉良好。但当15英寸电脑显示器问世之后，几乎所有人都对原先的"破烂"怎么看都不顺眼了。当15英寸显示器普及之后，17英寸诞生了，接着是19英寸显示器、液晶显示器……如果说这些产品在功能上还有所提高的话，那么不断推出的新款产品就是制造不幸的明目张胆的方式。新款的产品（如手机）之间功能相似，只是通过外观上的推陈出新，人为地制造产品的过时来促进消费。美国二十世纪二三十年代的"有计划的废止制度"（Planned Obsolescence）就是这样一种刺激消费的制度（图3.10）。

在通用汽车公司的著名设计师哈利·厄尔的领导下，通用公司的艺术与色彩部不仅引导了汽车设计的风格潮流，而且通过不断更新的外观设计来实现"有计划的废止制度"。为了达到这一目的，"广告制作人大肆鼓吹每年的车型变化，这样就会让

图3.9　广告经常将家庭妇女塑造成在家务中运筹帷幄、志得意满的"开心果"。因此，女权主义者也往往是消费文化的清醒认识者。图为维克多·开普勒的摄影作品《厨房中的家庭妇女》（1940）。

图3.10　当一种新的家电产品问世时，人们很难抑制购买的欲望。可以说，家电产品对促进消费的膨胀发挥了极大的作用。

有车在手的人对他们所拥有的车型感到不满,进而想买一部更为'高级'的车"[34]。而分期付款则为这种制度提供了基础。

二、左岸与右岸

巴黎塞纳河曾经是一条泾渭分明的"格调"之河。塞纳河环抱着西堤岛和圣路易斯岛,而在这中心地段的两侧逐渐发展的城市空间却因为功能不同,而展现出极大的氛围差异来(图3.11)。在这条河的左岸,即河边至圣日耳曼大街附近的广大区域中,由于高校林立、书店密集,再加上年轻的学生和博学的教授们说着优雅的拉丁语出没于古老的咖啡店,这里早已被视为巴黎浪漫之士的聚集地;而在这条河的右岸,皇家宫殿、政府大厅还有那些犹太人的富人区则给这个区域带来"富贵之气"——而这正为文艺的"波西米亚"们所不齿。

直到今天,相对贫穷的阶层仍然可以在知识中获得优越感。这其中一个重要的原因在于人类是结成群体的,有人在左岸,有人在右岸。因此他们不仅不会感到孤独,也可以相互保持距离。隔岸观火,独善其身。

图3.11 巴黎塞纳河的左岸和右岸只是一种隐喻,昭示了那些因为区位不同而在文化的发展过程中逐渐产生的格调差异(作者摄)。

【只要我过得比你好】

通过使用消费品并被他人看见而进行的自我身份确认与建构,是一种夸耀性消费。消费区隔通过消费的内容和方式人为地将人群分成不同的阶层和群体,从而制造生活的优越感和幸福感。这是在阶级划分日渐模糊的情况下实现阶层区分的有效标志,也是被企业所广泛利用的促销手段与原则。

早在1929年,美国社会学家罗伯特(Robert,1892—1970)和海伦(Helen,1896—1982)就曾经对印第安纳州中西部小城曼西的不同经济阶层的家庭进行了分类描述。[35]这样的消费分层研究逐渐细化,并成为厂家和广告商有理可依的生产数据。而在《恶俗》《趣味》这种关于消费分层的社会批评中,我们更是看到了在品牌时代,消费区隔这只"看不见的手"的力量。

凯恩斯(1930年)论述到:人们对绝对需求(独立于其他人生存条件的个体需要)并不是贪得无厌的。而对于相对需求(那些能使人感觉到高人一等的需求)则永远不会知足,因为正如凯恩斯所说,"平均水平越高,人们所要求的也越高"。或者正如穆勒所阐述的,"人们并不期盼富有,而是渴望着比其他人富有"[36]。比如说,年薪为4万美元的人可能是快乐的,也可能是悲哀的,但是,如果他们同事的收入是3.5万美元而不是6万美元,那么他们极有可能对自己的物质生活标准感到满意。[37]

【令人尴尬的富裕】

每次看到电视上在播放"8848"手机（图3.12）的广告，我都觉得身上的鸡皮疙瘩纷纷跳出来想要一起观看这段"尬演"。令人更加尴尬的是，这种低劣的手段还真是推销出去许多手机，一遍又一遍地在电视荧屏上上演着相同的故事：如何让你用最简单直白的方式，告诉别人你有钱！

图3.12 国产品牌8848手机重走TCL钻石手机的旧路，用钛金、真皮、名表等元素再次迎合了一部分消费者渴望快速炫耀自己的需求。

TCL的"宝石手机""钻石手机"系列是一个在国内产品设计界常被提起的话题（图3.13）。毫无疑问，这是一个在商业上非常成功的案例：TCL于1999年3月凭借"宝石手机"敲开市场大门；2001年初TCL推出世界第一台钻石手机TCL999D，售价高达一万多元。2003年3月18日公布的TCL通讯2002年财务年报显示：2002年度，TCL手机实现销售收入82亿元，净利润12.7亿元，排名仅次于摩托罗拉和诺基亚，TCL通讯实现每股收益1.469元，成为国内证券市场少有的高收益上市企业。[38]"宝石手机"的概念不仅赢得了商业上的成功，甚至被国外手机制造商所模仿和借鉴。但究竟为什么"宝石手机"会在中国有这样的市场？它利用了中国人什么样的消费心理？

图3.13 不管对TCL"宝石手机"的设计有什么样的看法，这个系列手机所引起的消费现象都是个值得思考的问题。

该案例的成功之处就在于认识到"消费区隔"在产品设计中的作用。实际上，国产手机在冲击市场之初，走的都是这条路线（国产手机初期的高端路线）。该企业的一位高层管理者曾有过一句颇为准确的总结，比长篇大论更加耐人寻味："TCL钻石手机一共只生产2001台，以后拿钻石手机的人不用问就是地位和财富的拥有者，用钻石手机如递钻石名片，身份的珍贵和地位的尊崇不言而喻。"[39]

然而，通过夸张的消费方式和极端的浪费行为来实现消费区隔已越来越为人所不齿，毕竟"暴发户"式的竞赛只能算是低层次的初级运动，甚至可能成为垫底的趣味阶层。各种各样较为细致的区分方式被不断发明出来，这种区分不再通过强调张扬的方式来自我夸耀，"而是通过审慎、分析和筛选的方式"[40]来详细划分出单位更小的消费群体，它主要表现为对品牌的追逐和拥有。有时，甚至以排斥消费、排斥商品的面目出现，力争和其他的消费团体有"质"的区别。这种消费观念虽然部分地避免了前者的"歇斯底里性"，但就其本质来讲，它仍然是"一种富余的奢侈、一种走到了张扬反面的张扬的赘生物，因而只是一种更加微妙的差异"[41]。

三、物以类聚，人以群分

> "孔子见死麟，哭之不置。弟子谋所以慰之者，乃编钱挂牛体，告曰'麟已活矣。'孔子观之曰：'这明明是一只村牛，不过多得几个钱耳'。"[42]

【趣味】

欧洲资产阶级出现之初，其日益旺盛的消费能力和强烈的提高社会地位的欲望给贵族阶级带来了威胁。无奈之下，贵族阶级亮出了最后的法宝——趣味。因为，金钱可能是"从天而降"的，而趣味却需要专门的培养和世代的家庭熏陶。不论哪种趣味，不管它以何种个人喜好的面目出现，都是用来区分团体的手段。

如伽达默尔所说："趣味概念无异也包含着认知方式。人们能对自己本身和个人偏爱保持距离，正是好的趣味的标志。因此，按其最特有的本质来说，趣味丝毫不是个人的东西，而是第一级的社会现象。趣味甚至能像一个法院机构一样，以它所指和所代表的某种普遍性名义去抵制个人的自私倾向。"[43]而趣味的培养是需要时间与实践的——"繁复的要求往往把绅士们的休闲生活变成了艰苦的学习过程，学习如何体面地过一种貌似休闲的生活。"[44]没落的贵族实际上是在用"时间"换"金钱"，用传统的文化优势抵消资本劣势，尽管从历史整体上看，这种优势是短暂的。

消费区隔的结果是实现不同的消费群体。最为常见与简单的现象是出现"大众"与"小众"的区别。这种"区别"是意识上强加的定位，而不是两个固定的堡垒。正如威廉斯所说："大众是另一类人。事实上并没有大众；有的只是把人们看成是大众的方法。"[45]

图3.14 克劳迪亚·希弗为范斯哲拍摄的餐具广告。她模仿夏娃（亚当由史泰龙扮演），吃了一口智慧果，然后用标示着范斯哲品牌标志的餐盘遮挡裸露。品牌在这里扮演了人的自我意识中最重要的部分。

【闲暇】

产品本身在社会学上并没有什么意义，"生产和销售体系只提供能指"[46]而不提供所指即没有明确的意义（图3.14）。重要的是商品如何被消费——明星、模特们作为北京秀水街的常客，没有人会相信他（她）们身上穿的是赝品，但他（她）们身边的工作人员即使名牌加身却难免有这样的烦恼——消费的方式和消费者本身所属的群体往往决定了消费的意义。正因为这样，群体的归属感和逃离感成了消费永恒的潜台词。"你说谁是小资呐！"——最妥当的办法不是声称自己属于某种消费群体，

而是声称自己不属于某些消费群体。这种对消费群体的怀疑，甚至对消费本身的怀疑，均可成为一种快乐。尤其是那种"认为自己不会被欺骗而产生的自豪感，可看作是享乐主义怀疑论的范例，布尔迪厄把它称为典型的无产阶级趣味"[47]。

魏斯（Weiss, 1989）认为，美国社会具有四十种不同的生活方式，具有相似生活方式的个体居住在相同的居住区，这些生活方式往往与邮政编码相对应。[48]不同的社区能够体现不同的消费群体。而"不事劳动"——这一传统的夸耀性展示则同样被用来区分社会阶层（图3.15）。当中产阶级由于生活的压力和事业的竞争而根本无法承担大量的闲暇时，则出现了其他的替代方法。其中最典型的就是由妻子代为展示闲暇。如凡勃伦所说："中产阶级的主妇却仍然为了家庭和户主的名誉，承担着替代有闲的职责。"[49]

但是，并非世上的一切空闲时间都是闲暇，"因为闲暇既不接受构成工作的劳动分工，也不接受产生'忙碌时间'和'空闲时间'的时间切分。闲暇排除了将时间当作容器的观点"[50]。这样的时间失去了其原初的功能性，而具有了新的价值，那就是成为"象征性资本"。"象征性资本"使他们能够"仪式性地而非经济地占有自己的时间"[51]。

图3.15 闲暇（比如度假）成为消费区隔在实物消费之外的某种替代品。只不过随着这一生活方式的普及，我们已经忘记了这一点。无处不在的度假朋友圈则不断提醒我们它的存在（作者摄）。

四、消费区隔的变动性

> 中世纪教会曾经采用、后来却摒弃的赎罪券，如今以碳补偿的形式还魂，但依旧不能阻止我们每隔六个月就更换手机的欲望。
>
> 在我自己的生活里，我得承认：我沉溺在消费的光辉之下，但也因现代人消费的数量如此庞大，以及大量制造的欲望在我们身上勾起肤浅却强烈的情绪，而感到憎恶。
>
> ——萨迪奇，《设计的语言》[52]

【物以稀为贵】

物以稀为贵是经济生活中的常理。很多企业也常常依靠人为地制造产品的"稀缺"来提高产品的价值。兰博尔吉尼汽车公司生产的蝙蝠鱼牌汽车（图3.16），其价钱相当于购买保时捷911型汽车价钱的两倍多，这并非是因为兰博尔吉尼车的性能更好，而是因为这种汽车很稀少。实际上，这种车不仅比保时捷的车速慢，而且性能不如保时捷的可靠。此外，这车一旦发生故障，都很难配到零部件。就像稀少的纪念币一样，该车的附加值只是来自它的独占性。[53]

图3.16 兰博尔吉尼汽车公司出品的蝙蝠鱼牌汽车。

图3.17 很少有产品能像韦斯帕（Vespa）摩托车那样经久不衰。实际上，经典产品未必就是时尚。而当经典产品再次成为时尚时，它的意义已经发生了很大的变化。

英国记者巴利·弗库斯说道："在真正有收音机的人非常少的情况下，人们都想听到最新的新闻。"[54]因为，如果你及时了解到最新的新闻，就可以证明你已经拥有当时稀少的物质资源。稀少的产品量确实可以造成更强烈的占有张力，哪怕这种产品从理性上讲并不是最优秀的。消费区隔的本质就是对稀有资源的占有和排斥。当某种稀有资源成为多数人可能拥有的东西时，它将立即失去其消费区隔的价值。19世纪中叶，人们经常对"坏趣味"下如此的定义："坏趣味就是其他人也拥有的趣味。"[55]因此，消费区隔的形成是一个不断变动的过程。

【犬兔游戏】

"在后现代的消费者生活游戏中，游戏规则在游戏过程中不断变化。因而明智的策略总是将每个游戏进行得很短——以便将一切需要重大赌注的包含一切的生命游戏分解成一系列小赌注的短小游戏。"[56]

这种"游戏"的短小化是由于"犬兔"越野式的追逐游戏变得日益紧张和激烈所造成的。这种游戏使得可以获得社会意义的标志性商品变得只具有相对意义。为了重新建立起原来的社会距离，较上层的特殊群体不得不投资于新的商品。"当下层群体向上层群体的品位提出挑战或予以篡夺，从而引起上层群体通过采用新的品位重新建立和维持原有的距离来作出回应时，新的品位或通货膨胀就引介到场域中来了。"[57]

时尚即为消费区隔之变动性的显著例子。正如西美尔所说："时尚只不过是我们众多寻求将社会一致化倾向与个性差异化意欲结合的生命形式中的一个显著的例子而已。"时尚深藏着模仿和分化两种相反的趋势。他还提出假设说，时尚就是这样一种东西，它越是大众化、越是被扩张，就越导致自己的毁灭。[58]

第三节 时尚

明白了珠宝的作用，就无论如何都不想改变性别了。
——[意]乔万尼·桑蒂马志尼

时尚不仅仅存在于服饰之中。天空里有时尚，大街上也有时尚，时尚在我们的思想中，在人们的生活方式中，在正在发生的事件中。

——Coco Chanel

【变色龙】

西美尔这样说:"如果我们觉得一种现象消失得像它出现时那样迅速,那么,我们就把它叫做时尚。"[59]

1919年,夏奈尔的情人亚瑟·卡佩尔上尉死于车祸。在如此沉重的打击之下,夏奈尔排解忧伤的方式是重新布置自己的卧室:她用黑色来布置整个卧室,包括墙、天花板、地毯、床单。但是仅仅一天以后,卧室的色调又变成了粉红色。[60]这位认为"我从不研究时尚,我就是时尚"的时装设计师将自己的生活演绎成时尚的完美样板:短暂、固执、非理性。

那被奥斯卡·王尔德(Oscar Wilde)认为"每6个月就要重新选择一次"[61]的时尚,着实让很多学者产生疑惑(图3.17,图3.18)。建筑学家伯纳德·鲁道夫斯基于1944年在一次题为"衣服是现代的吗?"的展览上,对服装的流行式样提出了疑问。他将现代建筑的简单直接与服装那似乎"顽固不化"的繁缛疯狂进行了比较,认为终有一天流行式样及其制造者们会被"像一场噩梦一样忘掉"[62]。显然,这个预言只对了一半:更加有功能性的服装在随后的岁月里逐渐成了社会主流,但流行产业从来没有消失过也没有改善过自己"朝生暮死"的生存状态,即便是在战争年代里。从美学的角度或功能的角度将无法理解时尚的缘由,"哪怕是最细微的理由也找不到"[63]。

有科学家提出过一个非常有趣的假想:如果把一只变色龙放在两面镜子中间,它的颜色会发生怎样变化?有人认为变色龙会在各种颜色的极值间快速变化,而达到一种平衡状态,仿佛经历了一次民主表决;也有人认为任何类型的平衡都不可能实现,变色龙会在摇摆不定中陷入一种如同太极阴阳的混沌状态里。不论这个假设有没有通过实验来进行证明,也不管这两种结论哪一个更加接近现实,变色龙在镜子之间的犹豫、焦虑和反馈依然成为时尚现象的某种心理象征。人类如同变色龙一般,在外部环境发生变化时,不断地调整着自己的心态,是跟随还是放弃? 这种巨大的焦虑推动着时尚的脚步。同时,我们常常以为镜子中的形象就是自己,而忽略了被人为摆放在我们周边的巨大"镜子"。凯文·凯利在书中说:

> 在一个紧密相连的二十一世纪社会中,市场营销就是那面镜子,而全体消费者就是变色龙。你将消费者放入市场的时候,他该是什么颜色? 他是否会沉降到某个最小公分母——成为一个平均消费者? 或者总是为试图追赶自己循环反射的镜像而处于疯狂振荡的摇摆状态?[64]

在这种巨大的镜子空间之中,"每个消费者都将成为反射镜像与反射体,既是因,也是果。"[65]因果关系变得不再重要,每

图3.18 每个时代都有自己的面孔。图中是20世纪20年代和50年代的两位女性肖像,在她们那同样是浓妆艳抹的脸上,能够看到装饰艺术风格时期的颓废之美和经济大发展中那坚定的幸福感。

个人都觉得自己在影响着时尚,而不仅仅是时尚在引导着每一位消费者。因此有学者认为,时尚魅力原因有三:一是喜新厌旧;二是社会原因,由于人们交往增多,因此,要给人某种印象的愿望也增强;三是商业原因,可以从中制造商机。[66]

标新立异、喜新厌旧大概是人类最基本的特征之一,它也成为否定维布伦—西美尔模式的重要武器之一。"当革新团体还没有取得精英身份之时,效仿几乎不能成为令人信服的动机,尽管除了要提高社会地位之外,肯定还有别的想要显现他人理想的一些原因。……在这里就是对于新奇的渴望。"[67]

【加速器】

商业原因也是时尚形成的一个重要的原因,罗兰·巴特将这一点说得非常清楚:"为什么流行要把服装说得天花乱坠?为什么它要把如此花哨的语词,把这种意义之纲嵌入服装及其使用者之间?"原因当然是经济上的(图3.19)。

图3.19　苹果专卖店都被设计得像奢侈品牌专卖店一样。苹果公司甚至聘请奢侈品牌的CEO来进行品牌营销。这些科技品牌向时尚产业学习,来加速科技产品的消费更迭。

精于计算的工业社会必须孕育出不懂计算的消费者。如果服装生产者和消费者都有着同样的意识,衣服将只能在其损耗率极低的情况下购买(及生产)。流行时装和所有的流行事物一样,靠的就是这两种意识的落差,互为陌路。为了钝化购买者的计算意识,必须给事物罩上一层面纱——意象的、理性的、意义的面纱,要精心炮制出一种中介物质。总之,要创造出一种真实物体的虚像,来代替穿着消费的缓慢周期,这个周期是无从改变,从而也避免了像一年一度的夸富宴那种自戕行为。[68]

广告大师卡尔金斯创造了"消费者工程"(consumer engineering)一词,他在《消费者工程:繁荣的新技巧》(Consumer Engineering: A New Technique for Prosperity,1932)一书中认为消费者工程必须要做的就是推动消费者将其使用的东西尽快地消耗殆尽。在环保意识方兴未艾之时,只有对"时尚"的崇拜能够让人们反其道而行之,增加消费、增快商品的流通、减少产品的生命周期。以苹果公司为代表的一些企业甚至让生产工具也披上了"时尚"的外衣,把科技产品的发布会变成了时装秀。而为它们代言的,不再是西装革履的企业人士,而是"穿着黑牛仔裤、黑运动衫的时髦分子"。[69]

因此,作为时尚代表的时装是一种:"蓄意计划的逐渐过时逻辑——不仅是市场求生的必需,而且还是欲望周期的必需;一种无休无止的过程,身体通过它被解释和重新编码,以便定义和占据资本扩张最新占领的空间。"[70]

显然,上述三个原因都是时尚本质的表面反映,无法解释时尚之真正魅惑。只有从消费区隔的角度来看待时尚才能获得深

入的理解,那就是:时尚是作为消费区隔的标志性、易操作性产物而存在的。

【凡勃伦—西美尔模式】

凡勃伦这样说:时尚就是社会地位的标志,在现代社会中,时尚总是有闲阶级用来表现自己阶级地位的方式。

西美尔(图3.20)这样说道:"时尚的本质存在于这样的事实中:时尚总是只被特定人群中的一部分人所运用,他们中的大多数只是在接受它的路上。一旦一种时尚被广泛地接受,我们就不再把它叫做时尚了;……时尚的问题不是存在(being)的问题,而在于,它同时是存在与非存在(non-being);它总是处于过去与将来的分水岭上,结果,至少在它最高潮的时候,相比于其他的现象,它带给我们更强烈的现在感。"[71]

图3.20 德国社会学家、哲学家西美尔。

在凡勃伦—西美尔模式中,时尚是对社会地位的一种追求。另一方面,也是对社会地位缺乏的一种补偿——这也是女性热衷于时尚的原因。西美尔是这样解释的:"一位成功的白人中产阶级男性可能在时装上会有保守趣味,在新潮中发现不了快乐;事实上,他经常会避开它。而另一方面,对于一无所成的妻子—母亲而言,参与时尚也许就是她们主要的,如果不是唯一的,参与进步的意识形态的手段。同样,许多青年亚文化,也是将风格和时尚作为一种快乐的来源。"[72]

西美尔对时尚与社会地位之间的描述十分尖锐:"每一个阶级,确切地,也许每一个人,都存在着一定量的个性化冲动与融入整体之间的关系,以至于这些冲动中的某一个如果在某个社会领域得不到满足,就会找寻另外的社会领域,直到获得它所要求的满足为止。"而在历史的大部分时期,女性都处于弱势的社会地位,她们总是受制于某种"惯例",只能做惯例所认为"正确"与"适当"的事,处于一种被普遍认可的生活方式中,因此,"当女性表现自我、追求个性的满足在别的领域无法实现时,时尚好像是阀门,为女性找到了实现这种满足的出口"[73]。所以,当时尚出现时,它的面目已经和美丑没有什么必然的联系了。时尚的力量,足以使一切形象合理化。

凡作过类似于在公共汽车上给人让座这样好事的人,可能都会有这样一种体会:这些美好与高尚的行为反而会给人带来一种淡淡的"羞耻感"——如果这个词分量偏重的话(尽管加了"淡淡的"),我们可以用"窘迫感"来形容。这种心理体验的来源即为"个人的受人注意是羞耻感产生的根源"[74]。如果这种行为不是个人的而是整个社会的,那种羞耻感就将烟消云散。而时尚的意义正在于,它可以将一种个人行为转变为社会行为,

图3.21 时尚可以使那些不合理的事变得合情。这些"长筒袜"动人地见证了战争年代的美丽人生。

从而扫除了个人成为注意力对象所带来的不愉快。正因为如此,再丑陋、再夸张、再不可思议的东西都有成为时尚的可能,只要它有这个机会。

20世纪30年代末期,刚刚出现的化纤长筒袜风靡了整个西方国家。但受到战争的影响,化纤材料由于成为军需产品而难以获得。结果有的女性在腿上涂抹咖啡来模仿长筒袜。甚至还惟妙惟肖地给"长筒袜"画上一条缝合线(图3.21)。可见,时尚和功能的关系并非像迪奥所说的那样"没有功能就没有时尚"。相反,时尚可以赋予非理性的事物以合理性,而消除不合常规所带来的羞耻感。

第四节 日常生活的审美化与社会的麦当劳化

> 现代人的典型形象就是"花花公子,他把自己的身体,把他的行为,把他的感觉与激情,他的不折不扣的存在,都变成了艺术的作品"。
>
> ——福柯[75]

日常生活的审美化是后现代文化的一个重要特征。它既指艺术的亚文化(一次大战和20世纪20年代开始出现的达达主义、历史先锋派、超现实主义等艺术流派),也指将生活转化为艺术作品的行为。但更多的是指当代社会日常生活中那些丰富而转瞬即逝的符号与影像之流。

在这样一个符号化的社会中,商品被赋予更大含量的审美意义。充足的符号消费可以使消费者获得相应的审美体验,而这种审美价值也在外表上暂时填充了物体系的意义空格。对于商家来说,商品的审美价值则成为赚取利润的法宝。"这类日常生活的审美化,大多服务于经济目的。一旦同美学联姻,甚至无人问津的商品也能销售出去,对于早已销得动的商品,销量则是两倍或三倍地增加。由于审美时尚特别短寿,具有审美风格的产品更新换代之快理所当然,没有哪一种需求可以与之相比。甚至在产品固有的淘汰期结束之前,审美上已经使它'出局'了。"[76]

在表面上丰富的商品选择背后,大量的企业依靠极为套路化的商业手法制造着极为雷同的设计作品。好莱坞的电影热衷于翻拍续集,或者不厌其烦地拍摄一部又一部情节雷同的电影就是一个例子。在电影《007》系列中,谁都能看出每一部电影

都是一样的：开始是一段火爆的打斗被用来暖场；接着，就是出现新的任务；女上司、发明家、汽车和美女相继登场；最后，恶人被制服，他的阴谋也被粉碎。当然，美女也要离开邦德，为拍下一集做好准备（图3.22）。这些类型电影在商业上屡获成功，最主要的原因是它们拥有麦当劳式的标准口味。

麦当劳的国际化象征了这个时代的商业奥秘（图3.23）。"麦当劳化并不代表某种新的东西，它只是贯穿20世纪的一系列合理化过程的顶峰而已。"[77] 它的成功在于，它像其他成功的现代企业一样，提供了效率、可计算性、可预测性和控制。麦当劳提供了一种非常清晰、明确的可预测性，这是大众化消费的一个特征和前提。每一个去吃鸡腿汉堡的人都知道它和上次吃的那个没有什么区别——无论是在大小上还是口味上。也就是说，这些食品既不会很好吃，也不会特别糟糕，这和中餐服务的不稳定性有着本质的区别。而麦当劳的成功充分证明了，在这个时代，"许多人倾向于喜欢一个不会出现意外的世界"[78]。

在现代性社会中，人类生活的各个方面都被这样的工业理性所控制着，甚至连大屠杀也被"麦当劳化"了（图3.24），有人曾这样评价奥斯威辛集中营："它是现代工厂系统在谋杀方面的一种延伸。这里不生产产品，这儿的原材料是人类本身，其终极产品是死亡，在管理人员的生产图表上每天都仔细地标上如此众多的产品单位。"[79]

在这样的现代性社会中，人们按照生产的能力而非人类的真实需求去组织生产活动并不断地创造人类的需要。生产的效率被不断提高，消费的数量也不断地增加。而在生产中所产生的种种问题，尤其是生产和自然所产生的矛盾，则被忽略了。

图3.22 电影《007》和麦当劳一样，在看之前所有人都知道能看到些什么东西。就像那些汉堡一样不会太美味也不会让人太失望。

图3.23 一家报纸企业的广告（而非麦当劳广告）。在画面中，苏联的标志逐渐变形为麦当劳标志。在敏感的政治意味背后，也体现出一种所谓"国际化"的趋势。

图3.24 奥斯威辛集中营及其焚尸炉。

第八章　环境伦理

让人类统治海里的鱼、空中的鸟、地上的牛羊以及所有的野生动物和地上所有的爬物，于是上帝以他自己的形象造了人，并祝福他们说："你们要繁衍生息，遍布地球并主宰之，要统治海里的鱼及空中的飞鸟，以及地上所有能动的东西。"

——《圣经·创世纪》

有罪过，但无犯过者；
有犯罪，但无罪犯；
有罪状，但无认罪者！

——齐格蒙特·鲍曼：《后现代伦理学》

第一节　环境伦理问题的产生

一、环境伦理学

如果说，消费社会中人与社会之间的伦理关系尚属于传统伦理学的范畴，那么，人与环境之间的伦理关系则对传统伦理学进行了挑战（图3.25）。

正如日本环境伦理学家岩佐茂所指出的："环境伦理并不是维系共同体存在的、在人类相互的社会关系中直接发挥作用的伦理，而是人与自然环境发生关系时的伦理。环境伦理学就是研究人与自然环境发生关系时的伦理。因此，从以往伦理学的界定来看，环境伦理学已超出了伦理学的框架，是一种新伦理学。"[80]

图3.25　遭到严重污染的自然环境威胁了人类的进一步发展。

【回归自然】

环境伦理学的发展经历了几个不同的阶段。第一阶段是环境伦理意识的萌发阶段，大约从19世纪中叶到20世纪30年代。

1864年，美国学者G.P.马什（G.P.Marsh, 1801—1882）在他的著作《人与自然》中，较早开始反思技术、工业、人类活动对自然的负面作用。他的立场虽然仍是人类中心和功利主义的，但是他认为人对地球管理不单纯是经济活动，还需要有伦理的态度。

梭罗（H.D.Thoereau, 1817—1862）则批判西方传统的反自然观念和人生价值观，追求自然和简朴的生活。爱默森在他死后曾这样描述他：梭罗喜欢走路，并认为走路比乘车快，因为乘车你要先挣够了车费才能成行。再说，假如你不仅把到达的地方，而且把旅途本身当成目的呢？在他的眼中，万物是互相依赖的，自然是善、美和天堂，是健康、价值的来源，其代表作是《瓦尔登湖》。

像梭罗一样被大自然那神奇魅力感召的还有被称为美国"国家公园之父"的约翰·缪尔（John Muir, 1838—1914，图3.26）。1864年3月被加拿大荒野的神奇和美丽所感召，他开始抨击人类自以为是的自我中心主义和践踏破坏自然的无知，为美国国家公园的开辟和保护作出了很大贡献。梭罗和缪尔思想的特点是带有尊崇原始自然和返璞归真的倾向，开启了对自然之伦理感情和意识的先河。

德国的重要思想家施韦泽（Albert Chweitzer, 1875—1965）提出了"敬畏生命"的伦理学，并在20世纪50年代成为一套成熟的体系。他认为：一、生命意志是普遍平等的；二、"道德就是对一切生物的无限广大的责任"；三、过去一切伦理学的根本缺陷在于认为伦理只处理人和人的关系；四、人类需要有道德意义的世界观和文明观。[81]

图3.26　被称为美国"国家公园之父" J.缪尔的肖像以及他在美国自然丛林中进行考察时的照片（1902）。

【伦理反思】

第二阶段是大地伦理和环境道德观或环境价值观的提出阶段。

其代表人物有福格特和李奥帕德（图3.27）等。福格特（William Vogt）1948年出版了《生存之路》，提出了一套人类生存哲学，认为"我们所面临的生物物理难题不可分割地也是个伦理问题"[82]。例如他这样说："我们——全体男女老幼必须重新调整我们与环境的关系"，"应该重写我们的哲学，使它脱离论争和观念的领域，而在大地上牢牢生根"[83]。李奥帕德（Aldo Leopold, 1887—1948）则被称为"现代环境伦理学之父""先知"。他首次提出了"土地伦理"，这是一种建立在生态科学基础之上的典型的整体论环境伦理。李氏首次在历史上明确地界定了一种共同体界限，他说："我们尚未有处理人和土地的关系，以及处理人和土地上动植物的关系的伦理规范"[84]；"我们也应该从伦理和美学的角度，来考虑每个问题"[85]。这些观点正式标志着人与自然环境进入了伦理学的公正视野。

第三阶段从20世纪60年代开始至今，是环境伦理学创立并呈现百花齐放、多元发展的时代。

图3.27　为生态科学作出重要贡献的李奥帕德。

在环境伦理学的发展下,人们开始"更多地关心我们能为自然做点什么,而不是自然能为我们做点什么"[86]。

二、天使的反击

现在不是信息的年代/现在不是/信息的年代

忘记那些报纸/忘记那些收音机/还有那些闪烁的电视屏幕吧

现在这个时代/是面包/和鱼的时代

人类陷于饥饿/有一个动听的词汇那就是面包/千百年来

——面包和鱼[87]

自从人类诞生以来,自然界就有了自己的对立面。它不再是一个按缓慢的节奏自生自灭的天然生态系统,而是逐渐地被人化、被社会化,它的一切变化都打上了人类的印记。

【失控的母亲】

人类开始生活在两个世界中,一个是"自然生态圈",一个是"技术圈"。当技术圈还很弱小的时候,它对自然生态圈保持着有限的、可消解的影响力。同时,自然生态圈虽然在局部不断给人类制造着麻烦如火山、洪水、地震等,但那只是自然界正常的代谢与喘息。技术圈被动的努力丝毫没有引起自然生态圈的注意。这个可以被称为人类母亲的天使一样的世界,见证过无数自然生物的变迁,她可以微笑着默许人类那孩童般的戏耍。

然而,现在技术圈已经"强大到能够改变主宰生态圈的自然过程的程度"[88]。这个线性的发展[89]过程充满了连续与加速的暴力和无知。凭借强大的机器力量和无止境的"浮士德精神"(图3.28)[90],"技术鉴别苦欲成为生活的奴仆因而自成暴君的时刻终于来到了"[91]。而且这种"袭击"是在自然毫无准备和防备下进行的,因为这一切是如此的突然。"就好像土著突然被武装着现代枪械的人所袭击——而他们的弓和箭却无能为力。"[92]

图3.28 浮士德精神即是一种笃于实践的入世精神,也是一种不甘堕落、永不满足的追求精神。但是当其体现在人类与自然的关系上时,这种精神也埋下了破坏自然、与自然发生矛盾的种子。

自然生态圈那经过亿万年才得以形成的生态平衡在极短的时间内(相对于在此之前的历史)被打破。这突然的变故让其不知所措,因为自然界的调节手段之关键在于时间——"但是现代社会没有时间"[93]。瞬息万变的世界紧跟着人类那鲁莽而急切的脚步,将自然界那原初从容的、谨慎的步伐远远地甩在了身后。

【枯竭的父亲】

仿佛除非世界从头开始,一切将不可逆转。

地球的所有能量都来源于太阳,它们可以被分为两类。一种资源是存量充裕的,但流量受到限制(如太阳能)。一种资源是存量有限的,但流量充裕(如石油)。农业社会靠充裕的太阳流量生活;而工业社会则依赖于有限的地球存量中的大量补给。[94]人类现在正正在急速地使用那些存量有限的资源,由于它们流量充裕所以人类的生产力得到了加速度的发展。然而这种资源的存量正在不断地快速消逝,更关键的是过度使用将导致自然环境的恶化与失衡。"人类利用科学来满足自身的需求,使自然遭受蹂躏——一边寻求自然的宽恕,一边又开始了另一次暴行——一个可预料的恐怖正受压于如书中巫师一般放纵的暴行之下,而拯救的意识则只有当痛苦的创伤之感重回人们心中之后才能复燃。"[95]

而现在,"人对生态圈的攻击已经引发生态圈的反击。这两个世界已经处于交战状态"[96]。这种"交战",会是个什么结局谁也无法预料,但有一点是可以肯定的,人类和环境之间强大的张力所危害的不仅是自然界,也在威胁着人类自己。就像底下这首诗所描写的那样,一些人宁愿将这个时代称作"绿色时代",而非"信息时代"。

三、情人,看刀!

"情人,看刀!"——这个标题从何而来?

其实它源自我小学时在县城录像厅里观看的一部同名港台武打片。武功高强的女主角用一把"断肠刀"杀死了自己曾经深爱的人,这既是对这位男性不断增长的恶行的阻止,也是一种矛盾之爱的表达。如何及时阻止深爱之人沦为魔鬼?是与其一起沉沦,还是亲自将他杀死在自己怀抱之中,从而为自己留下一个完美的回忆——这是一种博爱还是一种自私?这好像是一个远远超出这部录像片的命题!这种矛盾和痛苦也在生活中不断地上演和重复,借用《卧虎藏龙》里的一句话,"江湖上卧虎藏龙,人心里又何尝不是"。

图3.29 "达摩克利斯之剑"这个源于古希腊的象征,寓意着收获与付出之间的同步关系,即事物之间的两面性。

【双刃剑】

我们经常会听到这样的说法——"×××是柄双刃剑"或"×××是柄时刻悬在人类头上的达摩克利斯之剑"——然而,试想想在当代社会的物质体系中,还有什么不是"双刃剑",还有什么不是"达摩克利斯"(图3.29)之剑?——核武器、塑料、

汽车、农药如滴滴涕、电池、克隆技术、互联网等。

我们来看一个典型的案例：德国物理化学家弗里茨·哈伯（Fritz Haber，1868—1934）曾在1906年发明了氨的合成法，1908年又发明了合成氨的催化剂，为工业化生产奠定了基础，使人类摆脱了农业肥料只能使用天然氮肥的困难局面（图3.30）。哈伯关于合成氨的发明，是具有世界意义的人工固氮技术的重大成就，是化工生产实现高温、高压、催化反应的第一个里程碑。合成氨的原料来自空气、煤和水，因此是最经济的人工固氮法，从而结束了人类完全依靠天然氮肥的历史，给世界农业发展带来了福音。

然而，1918年瑞典皇家科学院因哈伯在合成氨发明上的杰出贡献，决定授予其诺贝尔化学奖时，却引起了英、法等国的强烈抗议。原因何在？

这是由于氨的发明使其含氮化合物自给自足，解决了军工需要的大量硝酸、炸药等原料问题，这是人们始料未及的。此外，受极端爱国主义影响驱使的哈伯，在一战爆发后，开始了化学武器的研究。

作为合成氨工业的奠基人，哈伯深受当时德国统治者的青睐，他数次被德皇威廉二世召见，委以重任。1914年第一次世界大战爆发时，哈伯参与设计的多家合成氨工厂已在德国建成。当时德国掌握并垄断了合成氨技术，这也促成了德皇威廉二世的开战决心。哈伯明知他的研究结果已经被直接用于战争，但一种褊狭的爱国热情战胜了科学家的道德良知，在遭到妻子等多人的斥责后，他仍然不遗余力地潜心研究威力更大的新型毒气弹，他的妻子甚至因为对丈夫行为的负罪感而自杀。

一战结束后，哈伯曾一度被列入战争罪犯的名单中。颇有讽刺意味的是，疯狂的"爱国主义者"哈伯1933年因为希特勒上台后的反对犹太科学家的纳粹政策而离开了德国，1934年在瑞士逝世。[97]

图3.30 从上至下分别是弗里茨·哈伯肖像，他与爱因斯坦的合影，以及他用来合成氨的实验器材。

【自己创造的魔鬼】

正如阿伯特·济慈所说："人们恰恰很难辨认自己创造出的魔鬼。"[98]

从上述案例中我们能看到，一位科学家，如果被偏激的政治、宗教或利益蒙上眼睛，就会如哈伯一样，助纣为虐并使科学技术的效用走向反面。这样的结果一方面说明了科学家、设计师的职业操守与道德伦理观念在设计的过程中难免要受到考验，也说明了几乎任何技术发明都具有两面性（或者说"双刃剑"）。

当我们对设计中的两面性进行分析和判断的时候，不可能将其简单地看成技术问题或经济问题，因为它很少局限于某一个具体学科。如雷切尔·卡森（Rachel Carson，1907—1964，图3.31）在《寂静的春天》中所证明的那样，用技术上的"快速修复"的心态来看严重的环境问题，毫无疑问是狭隘而片面的。这样，我们就需要一种全面的而不是狭隘的、深入的而不是肤浅的理论视角来探讨人类和自然环境之间、人类和社会组织之间的道德关系。设计伦理学假设人类对自然界的行为能够而且也一直被道德规范约束着，设计伦理学的理论必须：（1）解释这些规范；（2）解释谁或哪些人有责任；（3）这些责任如何被论证。

图3.31　雷切尔·卡森是一位生物学家，长期在美国渔业局工作。1951年因《我们周围的海洋》一书获得（美国）国家图书奖。1962年出版的《寂静的春天》引起了国际上对环境污染危险的关注。卡森比当时任何人更强烈地提醒世界注意由任意使用化学药品造成的人员伤亡和自然界损失。下图为雷切尔·卡森手持她的著作：《寂静的春天》。

第二节　环境伦理问题的根源

一、现代性与设计伦理

"现代性把自己界定为文明——作为一种努力去驯服自然环境，去创造一个不像创造品的世界：一个人造的世界，一个艺术品的世界，一个同任何艺术工作一样必须寻找、建立和保卫自身基础的世界。"正因为如此，在工业社会中，充满了改造自然、征服自然之欲望的人类勇往直前而无所顾忌。现代性生产出约翰·劳（John Law）所说的"怪物"——一种"指望一切都是完美的"[99]自恋狂。

同时，现代性假定了人类创造的自我修复功能，理性地将设计中出现的伦理危机看作是"一种暂时的麻烦，一种通向完美之途的暂时的不完美状态，一种通向理性统治之路非理性的遗留物，一种不久将得到修复的理性的瞬间堕落，一种对个人利益和共同利益之间的'最佳配置'无知的、还没有完全克服的症候"[100]。尽管克服这种"症候"的方法还不知道是什么，但却总被假设为在"somewhere"[101]。乐观主义的情绪伴随着科学发展的日新月异而不断膨胀。仿佛没有什么事是做不了的，没有什么问题是解决不掉的——"再努力一下，再发挥一些理性的作用，就能达到和谐——并且再也不会失去了。"[102]

正是这种现代性的"理性"带来了非理性的结果。丹尼尔·贝尔这样评价："如果说自然界被命运之机会所决定，工艺界被理性和熵所决定的话，那么就只能用恐惧和战栗来表征社会了。"

1. 道德盲视

> 必须牢记（种族灭绝的）大多数参与者没有对犹太小孩开枪或者往毒气室倾灌毒气……大多数官僚成员所做的只是起草备忘录、绘制蓝图、电话交谈和参加会议。他们只要坐在他们的桌子旁边就能毁灭整个人类。
>
> ——希尔博格，《欧洲犹太人的毁灭》[103]

【漂流瓶】

现代性带来了标准化、麦当劳式的工业生产与社会组织，与之相对应的则是精确分工时代的到来。在物质生产的每一个环节中，每一个人都只是一个螺丝钉。每一个人只埋头做自己的工作甚至对下一个工作流程一无所知。假如一个杀人的程序被分为：购买正常药品——将其捣碎、磨成药粉——配成毒药——装入瓶子——与糕点相混合——包装成礼盒——装箱邮寄——取出——与鲜花一块送到，关键在于每个程序由互不知情的不同专业人员所完成，这样责任感、犯罪感即被"漂流"了。如鲍曼所说："卷入的人的数量是如此之多，因此没有人可以理直气壮地、令人信服地申请最终结果的'著作权'。"[104]

图3.32 在电子游戏一样的战争中，连最为脆弱的女性都无须怀有道德责任，这无非是因为犯罪的过程被碎片化了。

在这种情况下，人们的行为和杀戮之间的因果联系是难以察觉的，因此任何人都无法确定他们那些表面上看起来没有害处的忙碌所带来的最终结果，甚至连一闪而过的念头都不会有。在复杂的制造环节中，道德放弃了它检视的功能，迷失在整个因果联系的迷宫之中：这就是道德的盲视。几乎所有人都不会在观看种族屠杀的过程中获得快乐，但是却会因为军工厂获得的大额订单及其拉动的GDP而感到欢欣鼓舞，完全没有留意到两者之间的关联。

即便在战争之中，战争形式的游戏化和战争过程的碎片化同样导致了战争——这一最为原始和持久的罪恶感来源——的犯罪感之"漂流"，这是道德盲视的必然结果。在海湾战争中，美国曾经对女军人的使用范围进行过探讨。因为在"用不着亲眼目睹受害者；在屏幕上计数的只是亮点，而不是死尸"[105]的时候，女性应该可以从事更多的战争活动，比如坦克车炮手（图3.32）。在电子游戏一样的战争中，连女性都无须怀有道德责任，这无非是因为犯罪的过程被碎片化了，或者如鲍德里亚所说的由于"形式的完成将使得人成为他的力量的纯粹关照者"[106]——操作炮火的控制系统和微波炉的界面越来越相似。难怪半个世纪前，马克斯·弗里希（Max Frisch）就曾经这样说过："我们并非都是被分派为刽子手的人，但是我们几乎全部都能成为士兵，都能站在炮子后面，瞄准、拉动发炮绳线。"[107]

【中间人】

在极其残酷的现代化战争的背景下，这样的"道德盲视"或犯罪感的"漂流"几乎是让战争能维持下去的"秘诀"。士兵、军官们与战争之间的熟悉性正在逐渐消失，战争将变成一种既熟悉（相对于电子游戏而言）又陌生的产物。[108]（图3.33）

由于是"远距离地"杀害，残杀与绝对无辜比如扣动扳机、合上电源开关或者敲击计算机键盘之间的联系似乎是一个纯粹的理论概念（这是一个单单由结果与其直接起因之间的规模差异就能极大助长的趋势即一种不一致性，它轻易地否定建立在常识经验基础之上的理解）。因此下面的一切都变得可能了：飞行员把炸弹投向广岛或者德累斯顿，在导弹基地分派的任务中表现出色，设计出杀伤力更强的核弹头——并且它们都没有破坏一个人的道德完整，也没有导致接近于任何的道德崩溃。[109]

约翰·拉赫斯在《现代社会中的个人责任》中将这种"道德盲视"的原因归为"行为的中介"（mediation of action），并将其视为现代社会最显著和最基本的一个特征。即个人的行为是通过另外一个中间人来表现的现象，这个人"站在我和我的行为中间，使我不可能直接体验到我的行动"[110]。"中间人"挡住了我的目光，让我看不见结果，也对结果失去了兴趣。当目标和结果都变成了一片空白，"视力"本身也失去了意义，"善"和"恶"共同跌落在道德的黑洞中。

在这种情况下，由于他们从来没有真正经历过完整的事件，他们不会承认这些行为是他自己的；相反，这终归是"别人"的事情，他们当然不应该去自觉承担行为的后果——就好像你无法指责工厂机床上的某颗螺丝有道德沦丧的嫌疑。因此，在他们看来每个人的行为都是无害的，他们无法将其无害的行为与遥远的罪恶结果之间画上等号。在人们看来，这个程序中总有某个人会去承担最终的结果带来的负面影响，这个人大概就是所谓的"中间人"。

因此，"那个曾让员工效劳终生的就业系统如今已经变成了一个由各种间断性工作组成的迷宫"[111]，当设计师发现被要求完成的工作在道德上是值得怀疑和令人讨厌的时候，总是用"如果我不做它，会有别人去做"来自我安慰。设计师总是这样用自嘲来掩盖道德责任。其实，这无非说明了现代性带来的设计师功能的标准化和地位的普通化。

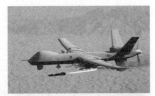

图3.33　无人机的出现，更加拉近了战争和游戏之间的距离，进一步消解了战争的罪恶感。

2. 人类的依赖性危机

"为什么晚上自动取款机前排的队比银行营业时间内工作窗口前的队伍还要长？为什么带了头盔和其他防护装置的美式橄榄球却比英式橄榄球更加危险？为什么有了过滤嘴的香烟并不能减少尼古丁的摄入？为什么昨天还被称作奇迹的葡萄藤[112]今天就成了来自地狱的烟草？为什么今天平装本书籍的价格比以前的精装本还要贵？为什么休闲社会就非要穿休闲套装？"[113]

如果人的依赖性过于单一，则将导致方式方法的单一性。就好像大城市如果过分地依赖道路交通，将产生鯀过分依赖"息壤"的后果。[114]同样，方式方法的单一反过来加强了这种依赖性。人对物的依赖就这样建立起来：在没有电视的时候，人们生活得很愉快；在没有汽车的时候，人们也没有觉得不方便；在没有互联网的时候，大家也不认为写信有什么不好——然而，它们一旦诞生，尽管人们怀念乡间社戏的仪式性公共领域，怀念路途不便所带来的"乡愁"，怀念那期待远方来信时的煎熬，但一切已随风而去。

随着科学技术的进步，人类一方面全面更新了自己的生活方式，一方面产生了对新技术的强烈依赖性。这种依赖性在促使人类不断使用新技术的同时，极大地弱化了人类在使用技术时的道德责任感。当美式橄榄球拥有更加优异的防护装置时，它们实际上是在鼓励更加凶猛的冲撞动作（图3.34）；当战斗机拥有远程精确攻击的能力时，就是"懦夫"[115]也拥有按下按钮的勇气——由高科技带来的"零伤亡"极大地鼓励了战争行为的发生。

人类似乎在对物的制造和控制中"如鱼得水"，但却忽视了这种依赖性的被动意义。虽然未必会发生科幻电影中机器控制人类的那一幕，但如英国批评家保罗·詹宁斯（Pall Jennings）所说："人类对物体虚假的控制是和物体对人类不断增加的敌视同步而行的。"[116]

图3.34 为什么带了头盔和其他防护装置的美式橄榄球却比英式橄榄球更加危险？——技术极大地弱化了人类的道德责任感。

3. 自由意志

据报道，美国环境保护局突然公布了一份措辞严厉的报告，证实了不少人长久以来的猜测：在世贸大楼倒塌后，曼哈顿的空气和水污染程度相当高，已经不适合人居住。但迫于白宫的压力而掩盖了这一事实。这一事件再次将"知情权"的问题暴露在人们面前。[117]

根据美国环境保护局的报告，世贸大楼倒塌释放出一种叫二氧杂芑的致癌物质[118]，空气中的二氧杂芑超过了正常标准的

1 500倍。针对这种对人体危害极大的环境污染，美国工业卫生委员会曾有过这样一番精彩的辩论：

"美国环保局估计每年因二氧杂芑污染而患癌症的人数占全国人口总数的0.000003%，这是个纯客观的数字。但是，在美国工业卫生委员会——一个在癌症问题上为工业说话的院外集团——手中，这一数字的实际意义却基本上被降为零。该委员会报告说，其他方面的死亡率比这高得多：踢足球致死的年死亡率为0.004%；划独木舟的年死亡率为0.04%；赛车而死的，1.8%。该委员会然后指出：社会并没有因此而选择禁止这些活动中的任何一种，甚至对死亡率高得多的任何活动也未加禁止（如印第安纳波利斯500英里跑道汽车赛）。对于死亡率极高的活动，社会完全禁止的也是寥寥无几（例如，乘桶漂流尼亚加拉瀑布或企图自杀）。"

这意味着既然死亡率为1.8%的（赛车运动）是可以接受的，死亡率为几乎100%的（乘桶漂流尼亚加拉瀑布）为不可接受的，那么，因受环境中某一污染物的污染而致癌的标准就应定在两者之间。在这个等级表中，二氧杂芑的威胁既然基本为零，那么，环境保护机构关于诉诸法律武器消除二氧杂芑的致癌率的意见根本不值得再议，更不用说搞什么立法了——法律根本不过问鸡毛蒜皮的小事。[119]

这个狡辩的关键之处在于他忽视了人的"自由意志"（图3.35）。再危险的体育活动也是个人自愿进行的事情（更不要说自杀行为），而且参与者通过体验意料之中的危险来满足自己的好奇心与征服欲。但那些受二氧杂芑危害的普通民众根本是在不知情的情况下非自愿地受到环境的危害。

图3.35 人们愿意冒着生命危险从事极限体育运动，却不会有人愿意承受污染的危害——尽管前者的危险性可能大于后者。

二、人类中心论

实在想不出比为人提供食物更好的原因来解释鱼的存在。

——苏格拉底[120]

【为了我】

亚里士多德也曾这样说过："植物活着是为了动物，所有其他动物活着是为了人类，驯化动物是为了能役使它们，当然也可作为食物；至于野生动物，虽不是全都可食用，但有些还是可吃的，它们还有其他用途，衣服和工具可由它们而来。若我们相信世界不会没有任何目的的造物，那么自然就是为了人而造的万物。"[121]

图 3.36　托马斯·阿奎那肖像。（波提切利绘）

16个世纪之后，托马斯·阿奎那（Thomas Aquinas，图3.36）重提此论并将其放入自己的神学之中："我们要批驳那种认为人杀死野兽的行为是错误的这种错误观点。由于动物天生要被人所用，这是一种自然的过程。相应地，据神的旨意，人类可以随心所欲地驾驭之，可杀死也可以其他方式役使。因此，上帝对挪亚说：'如这些绿色的牧草，我已把所有的肉给了你咽。'"[122]

因此，绿色设计的提出者之一麦克哈格曾经断言一神教的出现其结果必然要产生人类对自然的排斥，因为既然我们确定人是根据上帝的想象创造出来的，那么必然会在发展过程中充满着和上帝一样毫无心理负担的主导性，一种缺乏尊重的自然观念就会油然而生：

> 由一神论产生出来的伟大的西方的宗教是我们道德观念的主要根源。所谓人是公正和具有同情心的、无可匹敌的等等偏见都产生于这些宗教。不过，圣经第一章创世纪所说的故事，其主题是关于人和自然的，这是最普遍地被人接受的描写人的作用和威力的出处。这种描写不仅与我们看到的现实不符，而且错在坚持人对自然的支配与征服，鼓励了人类最大的剥夺和破坏的生性，而不是尊重自然和鼓励创造。[123]

宗教观念只是人类中心主义形成的部分原因，准确地说，它更像是人类中心主义的集中体现。在这种价值观念的形成过程中，人类创造能力的不断增长和自我认识之间相辅相成，逐渐变得根深蒂固。在人类中心主义的观点中，所有非人类物种和其栖息地的价值取决于它们是否满足了人类的需求。而它们的内部价值（即享受它们自身生存的能力）被视为零。非人类中心主义的伦理观念建立在非功利的基础之上。在这种基础上的环境保护"不仅仅是出于避免生态系统的崩溃或是积累性的衰退，而出于对其他生物有其自身独立于人类工具性价值之外的内在价值这一观点的认同"[124]。然而要做到这样的要求，是非常困难的事情。这也正是伦理问题的特点，那就是人性的缺陷和道德要求之间永远存在着差距。

【免费的午餐】

也许正如保罗·利科（Paul Ricoeur）所说："人们是由于畏惧，不是由于爱好而进入伦理世界的。"[125]

现代环境伦理学家泰勒在《尊重大自然》一书中，就提出了四条环境伦理的基本规范：(1)不作恶的原则。即不伤害自然环境中的那些拥有自己的"好"的实体，不杀害有机体，不毁灭种群或生物共同体。(2)不干涉的原则。即让"自然之手"控制

和管理那里的一切，不要人为地干预。（3）忠诚的原则。即人类要做好道德代理人，不要让动物对我们的信任和希望落空。（4）补偿正义的原则。[126]

然而，现实的方法是让人们认识到，自然资源是人类的资本，而不是收入，让人们树立一种"天下没有免费的午餐"的观念。

吃一顿自助巴西烤肉和点几道法国大菜有什么区别？——这就好像在问："别人请你吃饭和你请别人吃饭有什么区别？"——免费的午餐（或像自助餐一样支出固定而收入不定的午餐）带来的必然是无限制（或低限制）的攫取。

这个问题的本质在于"我们把自然看成是资本（capital）还是收入（income）"[127]。例如石油并非由人类制造，它们无法循环，一旦消失即将永远消失。它们不是被无偿使用的，"免费午餐"实际上是一种债务——"切尔诺贝利核事故散播的核辐射以及笼罩印度博帕尔（Bhopal，图3.37）的有毒化学品这两个事故[128]所欠下的债务迄今尚未取消，只不过转嫁到了受害者头上，由受害者的生病或死亡来偿还"[129]。

图3.37 印度博帕尔的有毒化学品泄漏事件是人类史上最大的悲剧之一（1984）。

正因为如此，我们应把自然看成是资本而不是收入。

保罗·哈肯将"资本"划分为：人力资本、金融资本、生产资本和自然资本。[130]所谓"自然资本"指的是人类赖以生存的各种资源（如水、石油、树木、土壤、空气等），整个生活的体系（如草原、湿地、海洋、雨林等）及生态系统所提供的服务（如光合作用、垃圾降解等）。资源是生活体系的基本组成元素，而生态系统的服务则体现了生活体系与人类之间的动态关系。

如果想让人们尤其是企业正确认识到这些宝贵的资源是人类有限的"资本"而非免费的收入，那么最有效的方法就是确立一种"谁污染谁买单"的管理机制。例如法国罐头包装公司1995年启动Ecocan项目就是一个通过资金鼓励来促使企业使用环保材料的例子。Ecocan项目由于使用再循环的纸板与少于5%的塑料制成，包装比同类包装轻30%。这种包装可作为"单一材料"而进入废纸流处理后再循环。因此，德国政府为了鼓励使用这种材料，规定用这种材料制造的包装，每单位只需付给Duales Syetem Deutachland 0.25马克的处置费，而普通包装需要付2.6马克。这样一种对高污染产业或产品征收高费用而对环保产品给予优惠政策的方式，可以迫使企业采取更多环保的新技术或新策略。

第三节　绿色设计

一、什么是绿色设计？

在工业设计领域真正产生影响的是从20世纪70年代开始的生态设计研究。其中，维克多·帕帕奈克所著的《为了真实的世界而设计——人类生态学和社会变化》（1971）和《绿色当头：为了真实世界的自然设计》（*The Green Imperative: Natural Design for the Real World*, 1995）为绿色设计思想的发展作出了划时代的贡献（图3.38）。

【设计师的责任】

他强调设计工作的社会伦理价值，认为设计师应认真考虑有限的地球资源的使用问题，并为保护地球的环境服务。设计的最大作用并不是创造商业价值，也不是在包装及风格方面的竞争，而是创造一种适当的社会变革中的元素。1993年，奈吉尔·崴特利（Nigel Whiteley）在《为了社会的设计》一书中进行了相似的探讨，即设计师在设计与社会和自然环境的互动中究竟应该扮演一种什么样的角色。丹麦设计师艾里克·赫罗则认为：设计的实施要求以道德观为纬线，辅之以人道主义伦理学指导下的渊博的知识为经线……设计者本人已经成功地将工业设计转化为一种手段，用以大量生产、大量购买、大量消费，还大规模地毒害数不清的环境。如果这种断言适用的话，这就意味着"设计"要么作为自我破坏的手段，要么成为在合理的世界中生存的手段。

如何来节约资源？有人列了这样一个公式：环境危害=人口×消费×技术，即 EI=P×C×T（Environmental Impact of a Group=Population×Consumption×Technology）。[131]也就是说，人口的增加、消费量的增大以及生产技术的落后将带来资源的浪费和环境的污染（图3.39）；反过来说，人口的减少和人口素质的提高、消费量的减少和消费品材质与设计的改进，生产技术的提高和环保技术的进步则对资源节约与环境保护起到至关重要的作用。在这个公式中，人口问题属于国家的宏观调控政策，而消费观念与生产技术则都是和产业的发展规划分不开的。仅仅依靠设计师和企业的自觉或消费者的觉醒还远远不能够形成产业的良性循环发展。

图3.38　帕帕奈克的两本主要著作为绿色设计思想的发展做出了重要贡献。

正如 Mahatma Gandhi 所说: "There is enough in the world for anyone's need, but not enough for anyone's greed." 现代社会的灾难性在于已成为一个贪婪的社会,而我们则根本不知道何时 "enough is enough"。[132]

【"绿色"正确】

在这种对人类未来的担忧中,绿色设计(Green Design)在狭义上作为一种方法,在广义上作为绿色思想启蒙运动的延续而出现。绿色设计作为一种广泛的设计概念出现于20世纪80年代,相接近的名词还有生态设计(Ecological Design)、环境设计(Design for Environment)、生命周期设计(Life Cycle Design)或环境意识设计(Environment Conscious)。[133]

在广义上,绿色设计是20世纪40年代末建立起来并在60年代以后迅速发展的环境伦理学和环境保护运动的延续,是从社会生产的宏观角度对人的活动与自然和社会之间关系的思考与整合。在当代社会观念多元化的背景下,绿色设计的外延不断扩大,因此其概念也在不断地发展变化,难以形成一个稳定和确切的定义与范畴。诸如"绿色计划""绿色营销""绿色革命""绿色技术""绿色投资""绿色贸易"等各种"绿色"概念一时间粉墨登场,令人眼花缭乱,绿色设计这个概念的生长能力也从另一个角度说明了它确实切中了现代社会的要害。

在狭义上,绿色设计是指以节约资源为目的、以绿色技术为方法、以仿生学和自然主义等设计观念为追求的工业产品设计及建筑设计。不论是从产品与社会的宏观战略着想,还是抱着观念促销的私下目的,绿色设计在实际操作中都或多或少地对环境资源产生着深远的影响。

图3.39 大量的绿色设计或政策法规都针对那些消费量巨大的产品而创造或制定。

【"绿色"的相对性】

但究竟什么样的产品可以算作绿色设计,则没有一个标准。行业差别甚至个人差别都将带来不同的认识。例如香烟是最不环保的产品之一,但有些人却可能有令人惊诧的看法。某品牌香烟的绿颜色包装产品是环保的:因为该香烟的卷烟纸与众不同,可以在烧成灰后保持一定的造型防止烟灰落地。它的广告语是:不抽不冒烟,不弹不掉灰(图3.40)。[134]

在环保者看来罪大恶极的产品竟然也可以以"环保""绿色"的形象出现,这除了说明"绿色设计"有时被利用作为企业宣传与促销的手段外,也说明"绿色设计"可以作为一个相对的概念来看待。例如电脑本身并不是"绿色"的,电脑的生产带来了极大的污染,电脑制造中的材料更是包含了大量的有毒物质。

图3.40 人们很难相信香烟也可以是环保的,但是相对而言,"产品性绿色设计"确实有可能存在于一个并不环保的系统中。

但电脑的使用可以提高生产的效率,同时避免某些稀有金属和材料的运用,并减少垃圾的产出。这样,电脑在某个生产体系中就可能是"绿色的"。而"绿色设计的最大作用在于改变整个产品的生产、使用和废弃系统,而不是改变个别产品的构成"[135]。

因此,"绿色设计"从其发挥作用的范畴来看,可以分成两种:"系统性绿色设计"(System-oriented Green Design)和"产品性绿色设计"(Product-oriented Green Design)。我们用下面这个模型来表现绿色设计的基本方法和内容:

二、垃圾之歌

> 我们生活在一个对产品几乎不需要关心和注意的产品世界中——一个抛弃产品的世界,构成产品的物体和形象还没有在我们的记忆中留下微弱的印象便消失了。
> ——多姆斯设计学院院长埃佐·马泽尼(Ezio Manzini)[136]

1. 人类文明史就是一部垃圾发展史

"人类也许是被迫走向文明之路的,只因为需要某种程度的社会组织来区分适当的阶级结构,以应付日渐堆积如山的垃圾。"[137]

【垃圾成山】

这虽然是一句略带调侃的话,但垃圾正是和生产相对应的社会组织和社会制度的另一种反映。生产活动体现了人类的文

明发展,同样,垃圾的处理也体现了人类的文明进程。在这个意义上,人类文明史也可以说是一部垃圾发展史。

垃圾的问题并非今天才出现,奴隶社会中产生的食物和日常器皿垃圾直到今天仍然大量存在于地下。但是,在传统的农业社会中,"农作物几乎是直接从农田进入他们的口中,无须使用机械加工成1.6盎司、3.875英寸宽(原始材料尺寸,经过烹饪尺寸会变小)的汉堡面包,也无须经过快速冷藏、远程运输、烧烤以及精美的纸盒包装。只有在美国和其他一些富裕的国家里,食品才需要经过如此漫长、耗能的加工工序"[138]。

尤其是在抛弃型社会出现以前,垃圾的生产速度相对缓慢,垃圾的材料也主要是有机物质。当物质生产的方式发生了革命性的变化后,垃圾世界的构成和形成也发生了翻天覆地的变化(图3.41)。以美国为例[139],尽管其千方百计向第三世界国家转移各种垃圾,但其自身的垃圾储量仍然在世界上名列前茅。1988年,《每日新闻》(Newsday)引述纽约州立法当局的说法,该委员会估计美国一年的垃圾产量可填满187座世界贸易中心的双子大厦。[140]

【用之即弃】

考古学家丹尼尔·英格索尔(Daniel Ingersoll)认为"抛弃型"世界的时代并非从20世纪才开始,而是从19世纪就开始。但是在20世纪50年代之后,"抛弃型"社会(Throw-Away Society)才真正引起人们的注意。

"1950年以前,种庄稼并不用化学氮肥,也不用合成杀虫剂;如今,这些化学品已经成为农业生产的一种主要组成部分。1950年以前,美国的汽车体积小,发动机的马力也不大;而如今,汽车的体积大了,载重多了,发动机的压缩比高了。1950年以前,装啤酒和饮料的瓶子用后常常回收;而如今,瓶子、罐子用后便成为垃圾。1950年以前,清洁剂用肥皂制作,而如今,85%以上是合成洗涤剂。1950年以前,衣服是用棉、毛、丝、亚麻等天然纤维制作的;而如今,合成纤维已在市场上占很大份额。1950年以前,货物从农场和工厂向遥远的城市运送都是依靠铁路和火车;而今天,货运大多靠公路和卡车。1950年以前,肉是用纸包起来放在纸袋里带回家;而今天,是装在塑料盒里用塑料袋带回家。1950年以前,大学食堂和快餐店使用的餐具和容器可以洗了再用;而今天,一切都是'一次性的',使用一次就成为垃圾。1950年以前,每一块婴儿的尿布都是棉布制作的,可以反复使用;而今天,大多数婴儿的尿布是用后即丢。1950年以前,只要神经没有毛病,谁也不会把只用了一次的剃须刀或

图3.41 人类并非今天才开始丢弃垃圾,但垃圾所带来的环境问题从来没有像今天这么严重过。

照相机随手丢掉;而今天,这样的事已屡见不鲜。"[141]

正是在这个时代,人类制造了罐头、瓦楞纸盒、成衣、商业包装材料、锯木厂切割的木材以及其他多种大量生产的建筑材料——而这些都是今天一次性商品的前身。事实上,一次性产品的方便性使得忙碌的消费者乐于使用。产品在简短使用后的抛弃和产品包装的抛弃,给使用者带来了很多益处:省却了对一些消费品清洗、再装填等维护活动所需的时间。1987年强生公司(Johnson & Johnson)开发的艾可牌(Acuvue)一次性隐形眼镜的巨大成功就很能说明问题。它不像传统的硬式或软式隐形眼镜那样戴着不舒适且要经常清洗。正因为如此,强生公司在周抛型隐形眼镜的基础上又开发了日抛型。[142]

2. 抛弃,抛弃,再抛弃

以前陪我看月亮的时候,叫人家小甜甜;现在新人胜旧人啦!叫人家牛夫人。

——《大话西游》(图3.42)

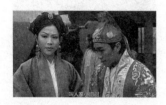

图3.42 电影《大话西游》剧照。

二十年前,当我更换自己的第一部手机时,手上的诺基亚用了整整四年。随后,它那些非直系后代们的生命周期开始逐年递减,最短的一代,只"活了"不到一年。不是手机的质量变得越来越差了,而是新产品推出的速度变得越来越快了。每当新手机发布时,旧手机几乎在一瞬间就开始变得灰头土脸。想抛弃"牛夫人",却又有点于心不忍。不是觉得对不住"牛夫人",而是鄙视自己的善变。于是,要么一不小心将手机摔个"花容失色",要么胡乱找了个缺点搪塞自己,将它"打入冷宫"。

抛弃,就这样成为商业成功的不二法宝。

【欲望的翅膀】

1923年,通用汽车公司总裁阿尔佛里德·斯隆为了和福特汽车公司的T型车竞争,成立了外形式样设计部门,并且委任厄尔担任设计部的领导。

图3.43 厄尔与他设计的1938 Buick YJob。

世界上第一个专职汽车设计师厄尔(Harley Earl, 1893—1969,图3.43)与通用汽车公司总裁斯隆一起创造了汽车设计的新模式,即"有计划的废止制度"(planned obsolescence)。按照他们的主张,在设计新的汽车式样的时候,必须有计划地考虑以后几年不断更换部分设计。基本造成一种制度,使汽车的式样最少每两年一小变,三到四年一大变,造成有计划的样式老化,形成一种促使消费者为追逐新的潮流而放弃旧式样的积极的市场促销方式。

美国广告界先驱克里斯蒂娜·弗雷德里克（Christine Frederick，1883—1970）曾提出一个和厄尔相近的营销策略——"逐步废止"（progressive obsolescence）："在旧产品被用坏之前就购入足够的新产品"[143]。虽然她这个观点在美国1929年的经济大萧条中受到了极大嘲笑，但显然不论是20世纪30年代的购买力短缺，还是二战中物质产品的短缺，都不能阻止消费文化对日常生活的加速控制。

在"有计划的废止制度"下，企业仅仅通过造型设计，往往就能达到促进销售的目的，保持一个庞大的销售市场，这对美国的企业是非常有吸引力的，也在相当长的时间内发挥了刺激消费的作用。今天，在中国手机市场上出现的现象即属于这种类型。用不断推出的新款造型和稍加改进的功能来吸引喜新厌旧、追逐新潮的消费者。因此，尽管这种设计体系不被设计界推崇，并不断遭到环境保护主义者的抨击，却从20世纪30年代直到现在仍然被工业领域以各种名义和口号使用着。

"有计划的废止制度"获得了巨大的商业成功，但由于其人为地对产品的生命周期进行纯粹促销型的缩短，不可避免地带来资源的浪费和环境的污染（图3.34）。因为虽然产品的生命周期本身就有一定的限制甚至在一些特殊情况下允许出现刻意地对产品寿命进行缩短的情况，但为了促销而人为缩短耐用消费品的产品生命周期，无疑是一种对资源的极大浪费，同时加速了环境的污染。

图3.44 贝尔电话公司反其道而行之的广告："有计划的不废止制度"，突出产品的品质。

【欲望的按摩师】

想要实现产品生命周期的提前终结，光靠产品设计师的努力是不够的。他们可以在推陈出新中创造更富有吸引力的消费品，也可以通过小聪明来"挑逗"消费者。然而在他们的背后，还需要强有力的营销来改变消费习惯和消费观念，也需要信贷等金融体制来保障提前消费和过度消费。

在这个过程中，许多广告和公共关系专家以及心理学家可谓"居功至伟"，这其中最著名的包括：沃尔特·迪尔·斯科特（Walter Dill Scott）、丹尼尔·斯达奇（Daniel Starch）、爱德华·伯内斯（Edward Bernays）（弗洛伊德之侄）。他们担负起了对消费者欲望进行规划和激励的重任，而爱德华·伯内斯更是通过对"祖传"的潜意识动机理论的宣传，对促进工业发展，维护政府利益发挥了重要作用。于是，"一个以挥霍浪费和大众消费为关键词的经济对艺术产生了深刻的影响"。[144]

3. 从摇篮到坟墓

因此,对产品生命周期的评估(Life Cycle Assessment, LCA)便显得特别重要。这种评估用于评价产品在其整个生命周期中,即从原材料的获取、产品的生产、使用直至产品使用后的处理过程中,对环境产生影响的技术和方法。这种方法被认为是一种"从摇篮到坟墓"的方法。美国环境毒理和化学学会(The Society of Environmental Toxicology and Chemistry, SETAC)将其定义为"考察与一个产品从摇篮到坟墓的生命周期相联系的环境后果"。按国际标准化组织(The International Organization for Standardization, ISO)的定义:"生命周期分析是对一个产品系统的生命周期的输入、输出及潜在环境影响的综合评价。"[145]

如果一个人的一生可以像一轴画一样清晰地展露在我们的面前,我们就可以知道这一生什么时候风平浪静,什么时候山穷水尽;哪里走了弯路,哪里有个解不开的死结。然而在摇篮和坟墓之间,人类无法预测自己的命运,因为人生实在是太过于复杂了。但是,工业产品的生命是可以预测的(图3.45)。

产品生命周期的评价有利于了解产品整个生命周期过程中的环境影响,从而权衡产品生产中的利弊得失,并通过提高生产效率和使用替代材料等方法,来保护资源和环境。这种评价导致对产品的整个生命周期过程有一个全面的环境认识,鼓励企业在每个环节(设计、采购、生产、营销和服务乃至产品的回收与最后处置)都考虑到环境影响,并且帮助企业在各个生产环节最大限度地解决环境问题。哪些原材料可以减少污染?什么能源耗能较少?什么样的生产程序能在生产过程中减少能源消耗和对环境的影响?这些问题的解决均有赖于产品生命周期的评价。

图3.45 上图为被抛弃在田野里的儿童摇摇车;下图为被扔在垃圾堆里的时髦装饰品。这些廉价粗糙的工业产品,从一出生就似乎宣告了它们非常短暂的生命周期(作者摄)。

产品的生命周期分为:技术生命周期(产品性能完好的时间)、美学生命周期(产品外观具有吸引力的时间)和产品的初始生命周期(产品可靠性、耐久性、维修性的设定)。前面所述的"有计划的废止制度"策略所导致的后果正是当产品的"技术生命周期"还没有到期的时候,产品的"美学生命周期"却被人为地结束了。该设计策略更不可能在"初始生命周期"这个绿色设计的关注领域中进行深入的研究。

4. 从摇篮到摇篮

考古学家布赖恩·海顿(Brian Hayden)在与澳洲、北美、近东与远东地区的原住民共同生活过后写道:"我可以明确断定,我接触过的'所有'文化中,所有人都向往身边可见之工业产品

的好处。我因此相信'非物质文化'只是个神话。……我们所有人都是崇尚物质的。"[146]尽管人类对物质的崇尚难以在整体上改变,但设计师可以通过对产品体系和消费过程的改变来对资源进行调控。对"从摇篮到坟墓"这一过程的了解,便有利于新的消费模式的设计。

20世纪80年代中期,瑞士工业分析家瓦尔特·斯泰海尔(Walter Stahel)和德国化学家米切尔·布郎格阿特(Michael Braungart)分别提出了一个新的工业模型。这个模型就是以"租借"而不是"购买"为特征的"服务经济"(Service Economy)。他们的目标是企业不是出售具体的产品而是出售产品的服务即产品的使用结果。例如,消费者可以交纳一定的月租费获得清洁衣服的服务而不是购买洗衣机。这种工业模式是对传统的"购买—使用—抛弃"模式的扬弃,由于它强调产品能被反复修理和反复使用从而不断焕发出新的生命力,斯泰海尔将其称为"从摇篮到摇篮"(cradle-to-cradle)。[147]也有人将其称为"共享原则"。

在传统生活中,"共享"常常是生活中必需的部分。当劳动工具不足的时候,人们在共享中得到相互间的支持和帮助;在枪支弹药匮乏的档口,士兵们不得不捡起同伴或敌人的武器,被迫"共享"着维系生命的工具;而娱乐和休闲中,"共享"几乎就是这些活动存在的理由和实现价值的途径,在共享中人们结成团体、拉近距离。直到现在,阿根廷人在喝马黛茶时,仍然保持着家人与客人之间共用一个杯子和吸管的饮用方式(图3.46),这显然不仅仅是由于物资匮乏导致的生活传统。

但是这些"共享"与今天流行的"共享经济"之间存在着一个根本的区别,那就是后者的动机源于资源整合。20世纪70年代早期,在丹麦等地出现了一种共同住宅的概念。这是一种私有与公共空间相互混合的模式,每个家庭在保有独立生活单元的同时,共享厨房、起居室、游戏区以及会客室等传统的家庭空间。在这些公共空间中,居民们可以共同完成烹饪、保洁、花园整理以及照看儿童等任务,在丹麦、荷兰、瑞典出现了超过两百个此类的共同居住设施,其中最著名的就是丹麦赫福尔格(Herfolge)的廷加登(Tinggarden, 1979)以及廷加登2号(Tinggarden2, 1984)。[148]这多少让我们想起"筒子楼"和"群租房",它们都是物资匮乏导致的被迫选择(图3.47)。但当这种概念被消费者主动接受,并在设计上被更完善地实现时,它可以在公共空间的价值方面收获更多的益处。

图3.46 阿根廷马黛茶的杯子和吸管(作者摄)。

图3.47 图为南京回龙桥13号的民国公共住宅,在空间匮乏的情况下,居民被迫分享公共空间(上图为厨房,下图为过道,作者摄),但反而形成了友好、互动的邻里关系。

图3.48 共享单车风靡一时，体现出共享原则的优越性，但也出现了管理问题，在客观上反而造成了浪费。

图3.49 二战期间，美国鼓励大众参加"汽车共享俱乐部"以节省汽油。图为当时的宣传海报"当你独自驾车时，就好比你身旁坐着希特勒"，（1943年，Wer Pursell）随着能源的匮乏，今天人们又制定了相似的汽车共享制度。

【被踢飞的单车】

几年前，当"共享单车"（图3.48）在国内突然间风靡一时的时候，我在上海曾目睹了这样"惊险"的一幕：一位老年男性在人行道上散步，路过一辆橙色单车。他毫不犹豫地快速伸出腿，恨恨地踹了一脚，将那"龟儿子"踢翻在地。然后，他又背起手来，继续散步。在我惊魂未定之时，已走到远方的这位荣辱不惊的"大侠"，又用"宝山无影脚"踢飞了另外一辆。这一幕在让我感叹江湖里真是卧虎藏龙的同时，也开始反思"共享"这一概念在生活中存在和生长的基础问题。显然，这位大侠一方面讨厌共享单车对人行道等公共空间的入侵，另一方面愤慨于自己被排斥在共享名单之外，而将他处的怨气迁移至此。这其中既有他的理由，也有完全无理之处。"共享"的概念要想深入人心，尚需制度的完善、规则的执行、时间的积累和观念的成型。

荷兰汽车协会（Dutch Automobile Association）早在1994年启动了一套"叫车系统"（图3.49）。在这个系统中，每15个人使用同一辆车，轿车的成本和使用的租金经过平分后较为低廉。同时，虽然共享轿车由于使用频率高缩短了使用年份，但实际上绝对使用时间却延长了，并加快了轿车的更新换代，换代产品往往可以使用更新的技术来降低汽车对环境的影响。此外，对轿车进行的集中管理、储藏和修理维护也有利于更好地提高效率。这种理想化的共享制度设想到现在也很难实现。近年，国内也曾经短暂地出现过"共享汽车"，但这些被共享的汽车不仅容易受到损坏，而且常常遭到霸占，甚至还有人曾经在堵车中弃车而去，造成交通混乱。

这种代价昂贵的"共享"汽车还不如租车系统具有更强的现实意义。在大多数人的消费观念中，汽车仍然被视为是个人财产的某种象征物，而"共享"仍然被视为是贫困和匮乏的象征。但是，共享单车在中国的成功似乎表明，尽管和我们预想的不太一样，一切都会有改变和演化的可能性。在共享自行车之后，共享电动车、共享充电宝、共享雨伞、共享K歌房等纷纷出炉，营造出一片繁荣的景象。但是，我们必须注意到"共享概念"仍然只是一种商业促销的手段，并没有真正地做到深入人心。

每当此时，我就会想起那一飞腿来。

【宇宙飞船】

在科幻电影《2001太空探险》（2001: A Space Odyssey）中，宇航员们在太空中过着与世隔绝的生活，他们被隔绝的程度之高让人们产生了一种错觉：他们的生活似乎完全是自给自足的，他们和外界毫无联系。这种错觉给设计师们带来了极大的启发。

如果地球就好像一艘宇宙飞船,那么作为一个完全自足的人工生态系统,它将永远健康地"航行"下去。

英国工业设计师哈丁·提布斯在为如NASA空间站等大型工程项目提供咨询的过程中,领悟到机器作为一个整体系统的价值。[149]作为一名热心的环保人士,设计师提布斯从宇宙飞船中获得启发,想探索全局机械观在解决环境污染的问题中可能发挥的作用,而这一强调系统关联和整体互动的思考路径获得了当时设计师的普遍认同。

宇宙飞船式的自然环境虽然从来没有真正实现过,但是却给了设计师很多启发,毕竟通过科技手段实现资源循环的努力至少可以在局部领域中变为现实。

【鲑鱼午餐】

"从摇篮到摇篮"这个概念将其放到现实中来,或许并不像理论中那么完美。但这种方式确实是对待资源的一种严肃而认真的态度。米切尔·布郎格阿特对他的设计思路有一个很形象的比喻,那就是"钓鲑鱼"(图3.50)。

图3.50 "钓鲑鱼"的故事实际上就是一种可持续发展的观念,控制一时的欲望,得到更持久的发展。

当他在冰岛的小溪里钓鱼时发现,他的朋友轻轻地把鱼钩从刚刚捉到的鲑鱼身上拔掉,又把鲑鱼放回到水里,鱼在水面上游动了片刻后迅速地游离,加入其他十几条潜伏在小溪底部的健康的鲑鱼群体中。他认为,在太阳能聚集器中所使用镉就是类似鲑鱼的高质量技术材料的资源,是稀有和珍贵的。我们对自然资源的使用和丢弃就是在抵押我们的未来,就好象我们捕捉和吃掉鲑鱼就是在地球上扼杀它们的未来。但是如果材料是在一个模仿"捕捉鱼又释放掉"的系统中被使用的话,它们就会在一个确定的期限内被使用然后又回收,为下一代的产品提供技术资源。在这样的系统中,鲑鱼永远是健康的,它们的栖息地永远是富饶的,我们将可以享受持久的鲑鱼种群的健康,并且还可以享用一顿鲑鱼午餐。

在"从摇篮到摇篮"理论的基础上,MBDC提出了一个智能材料聚合(Intelligent Materials Pooling,简称IMP)系统。[150]这是一种管理工业新陈代谢的协作式方式。在这个系统中,合作伙伴同意接入共同的高科技、高质量材料,共享汇集的信息和购买能力以带来一个健康的材料流闭合回路系统。因此,发展出一个共享的承诺:在们们所有生产出来的产品中使用最健康、最高质量的材料。他们在一起形成了一个基于价值的商业群体,他们将关注于从生产环节中消除废物,并且最终使智能材料聚合成为可持续发展业务的重要的生命支持系统。

无论是在生物新陈代谢还是技术新陈代谢的循环中,该系

统都把材料看作是营养成分。技术新陈代谢如果也能被设计成一种可以反映自然营养循环的系统，那么就可以形成一个在生产、回收和再利用的无穷循环中将高科技人工合成材料和矿物资源进行流通的封闭式环路。遵循MBDC协议的公司生产的产品和材料被设计成为一种生物性或技术性营养成分，它可以安全地降解或者为下一代产品提供高质量的资源。与大自然管理生物新陈代谢循环的方式类似，IMP则是技术新陈代谢的营养管理系统。

按照MBDC的设想，如果鞋业巨头耐克、家具跨国公司Herman Miller和尼龙制造商BASF创建一个材料聚集地并共享使用高质量尼龙，耐克与Herman Miller将会以比单独采购更大的采购量而享受到成本的节省，同时BASF公司将会以开发出创新的、生态化的智能聚合体来支持这个系统。越来越多的材料被使用，就会有越来越多的信息被分享，这使得它的处理、回收和再使用的过程最优化（图3.51）。

另一方面，这些公司可以进行共同的品牌传播，基于"从摇篮到摇篮"的质量理念创建一个强有力的共享身份识别，这将会产生一个强大的、非常具有价值的市场识别形象。在唯利是图的商业世界里找到自愿的合作伙伴也许是难以想象的，但是并不是史无前例的。在纺织行业中，诸如Victor Innovatex和Rohner Textil等具有创新精神的工厂与MBDC已经成功地共同协作并在生态智能纺织品的设计、生产方面获得成功。

图3.51 如果耐克（上图）、Herman Miller（中图）和BASF（下图）能够创建一个共享的系统，将有效地节约资源。

三、垃圾，给我个理由先？

在城市固体垃圾（Municipal Solid Waste，简称MSW）中，有大约三分之一是产品的包装（图3.52）。[151]夸张、精美而可能非理性的产品包装产生于复杂的设计目的。这其中既包括商业化促销的动机，也包含着丰富的社会关系要求。以礼物的包装为例，人类的馈赠习俗决定了包装在购买和交往中的重要社会作用。

【买椟还珠】

有这样一个故事：19世纪90年代，纽约社交场上的一位女东道主很发愁，因为她不知道应该向客人赠送什么样的礼物——她的对手习惯向每位客人赠送一件价值不菲的珠宝，她不知道该如何胜过她。于是，轮到她举办晚会的时候，她在每张餐巾里夹了一张100美元的钞票。

这个故事说明了什么？一方面，它告诉我们"在我们的社

会中,金钱与礼物之间有一条精心设定的分界线"[152]。在一般情况下,金钱和礼物各司其职,金钱无法替代礼物的作用,"给住院的姨妈送一束鲜花是合乎情理的;但是,送上买花的钱,嘱咐她'给自己买花'就大错特错了"[153]。另一方面,这个故事同时也说明了,在礼物这个能指的背后所隐藏的所指就是金钱。

馈赠礼品作为生活中常见的仪式,必然有浪费的趋势。联想其他的仪式场合,从古时愚昧的殉葬礼仪,到今天仍然复杂烦琐的婚姻礼仪(简单的婚礼由于缺乏仪式感仍然是下下之选),再到传统节日的狂欢似的消费——"仪式包装越奢华,想通过仪式把意义固定下来的意图就越强烈。从这个角度看,物品就是仪式的附件"[154]。

而一方的赠送礼物行为一旦完成,就意味着一种社会活动的完成。责任感被转移到了接受礼物的另一方。"在赠送礼物之始就假定了互惠,相应地,如果赠送礼物在根本上包含着道德考虑的话,它也是聚焦于接受礼物者,而不是聚焦于礼物给予者。礼物赠送致使接受者成了'道德义务'的载体:也就是,酬答的义务。"[155]因此,接受礼物者要么以礼物进行交换,要么以权利进行交换。这就意味着,礼物有时候被等同于权利,那么包装也就不可避免地带上了功利的色彩。

在这个意义上,礼品的包装价值有时候甚至超出了礼品本身的内容。美丽的包装"并不仅仅是简单地为了在运输过程中保护商品,而是它的真正的外观(countenance),它替代商品的躯体(body)",首先呈现在潜在的购买者眼前。就像童话中的公主通过霓裳羽衣摇身一变,商品也生产和改变自己的外观,并以这种方式在市场上追逐自己的运气。[156]

图3.52 美体小铺的产品包装,他们的口号是:"没有虚假的广告,没有轻率的许诺,没有做过动物试验,只有最低限度的包装及对环境影响最小的产品。"

【无用】

对于设计师来讲,不仅产品的包装存在浪费的趋势,即便是一些产品本身的存在价值也值得怀疑。设计和制造那些无用的摆设和机器一直以来都是人类的拿手好戏,无论是在工业化生产的今天还是手工业时代。除了纯粹的装饰作用,一代又一代的设计作品以"功能"之名而大行其道,根本不在乎这些功能是否合理,是否为人们所需要。路易十六时期名为"雅典娜"的家具(图3.53),是一件稀奇古怪、莫名其妙的发明。

1773年《先驱报》上有一则评论谈及这件木质镀金的家具制品,宣称它最多有8项用处:(1)对房间有装饰作用;(2)若是把大理石板做成的镂花盖子拿开,就可以当作涡形脚桌子来用,放在镜子前面或者房间的角落,可以把烛台、半身像或者其他雕像放在上面;(3)可以变成香炉,移开大理石盖子,在盆里装上

各种香料,再用酒精灯点燃它,就能熏香房间;(4)你可以在酒精灯上煮咖啡、茶或者巧克力;(5)如果卸掉酒精灯,小盆儿就可以给中国小金鱼当鱼缸;(6)一个盛满泥土的花盆可以沉放进去,在里面种满植物的球茎;(7)槽里灌满水就成花瓶了;(8)用镂空的镀铜瓷片代替大理石的位置以后,就可以使酒精灯保持整个盘子的温暖。[157]

"雅典娜"其实就是贵族的一件玩物而已,和他们的象牙箸或是漆器的马桶一样,都是以物的"无用"(功能缺乏)来体现人的"有用"(较高的社会地位)的表达方式。这种对于物的功能的伦理讨论直到今天也仍在继续。

【自动化是加法还是减法?】

值得注意的是,尽管"雅典娜"是一个摆设,但人们还是给它找出了丰富的功能可能性。这说明不管是什么时候,人们都认识到"功能"是产品的第一要素。问题的关键在于,这些被制造出来的功能,它们对于人类的价值究竟如何?产品是人体的延伸,这种延伸的依据是产品的功能。在手工业时代,由于产品带来的人体延伸还处于相对狭小的区域,人类还持有来源于原始生活的身体的自足。在时间和空间尚未被剥离的年代,人类还广泛地保持着公共领域的完整与常态。然而,"今天的人类何以被现代文明'逼迫'着退到了一入夜便只能干守着一台电视机闭门独坐的程度,不仅如此,……连立起来拨动一下开关的'运动'动机也要被剥夺,让一切都只归作'弹指之功'呢?"[158]

也许因为技术人员总想设计那些能让人无事可做的产品,比如幻想对住宅进行遥控:"在开车回家的途中,打一个电话,住宅内的各种设备就开始自动运转:启动电暖器或空调,开始往浴缸里注水或是煮一壶咖啡。"[159]这样看起来诱人的情景不过是设计师的一厢情愿而已。

首先,这种功能的实现便是个问题。尽管已经有公司研制出使这一切成为可能的产品,但是,人们准备为这一小小的"家庭自动化"变革而承受多少麻烦呢?正如唐纳德·诺曼所说:"想想一个普通的汽车收音机带给用户的麻烦,再设想一下一边开车,一边试图遥控家中的各类设备,真不知道会发生什么,我有些不寒而栗。"

其次,这种功能的意义究竟何在?人的手臂的进一步延伸只会带来原先媒介即四肢的萎缩。曾经有一位学生,设计了一张在办公室使用的"椅子"。该"椅子"由屋顶挂下的绳子系在人的腰上,屋顶上有一个滑轮和轨道,人可以"坐"在"椅子"上随意地在办公室内滑行。虽然,学生的作业练习可以较少地考

图3.53 "雅典娜"其实就是贵族的一件玩物而已,和他们的象牙箸或是漆器的马桶一样,都是以物的"无用"来体现人的"有用"的表达方式。

虑人类工效学等现实因素，但不等于忽视产品的使用环境及其产生的必要性。在办公室里，员工普遍感到生理和心理疲劳，长期坐着办公更是使一些人患上颈椎病等疾病。能够站起来走走，是办公室员工的一种奢望。而"轨道椅子"姑且不论是否舒适，关键是它把员工变成了不折不扣的机器。

【幽灵】

有一天晚上，我在昏暗的小区车库中，正准备匆匆离开这里。车库，总是给人一种不可久留的感觉。突然，身后一阵冷风，好像有一个高大的、悬空的黑影一晃而过。速度之快、声音之静，绝非人力可及。我赶紧回头望去。这阵风早已掠过我，吹向车库大门。只见一位西装革履的公司白领，骄傲地、直挺挺地踩在一辆电动平衡车上，绝尘而去！

这是多么伟大的发明啊！从车库到住宅楼，也不想走两步吗？

"long long ago"，有一个非常相似的例子：2001年12月3日早上6点，一台被美国总统小布什、苹果电脑公司总裁Steve Jobs和亚马逊书店创办人Jeff Bezos等人称作"比互联网更加伟大"的机器被正式宣布诞生，它被称作"赛革威"（Segway Human Transporter，图3.54）。这是一种装有复杂陀螺结构能够自我平衡的滑板车。《时代》杂志的记者试用过这部小车，据介绍，在车上没有开关和控制按钮，但你站在上面，想要向前走，它就会往前滑行，想停下来的时候，它就会戛然而止，还不会出现翻车的情况。

据发明人迪恩·卡曼（Dean Kamen）声称，这是由于采用了特殊的控制结构的缘故。其实，这是因为我们想让小车向前走的时候，身体会略微向前倾斜，想停车的时候，身体会略微向后倾斜，而且身体其他部位也会作出相应的反应，Segway HT上复杂的动力装置能够感知这些变化，并将其转化为机械运动。这就是Segway HT的基本控制原理。迪恩·卡曼认为，Segway HT能够把人和机器融合，让机器成为人类身体的延伸。使用电作为动力的Segway HT充电一次，能够以20 km/h的速度行进28 km，是在拥挤的城市中替代汽车的一种选择，因为它不会造成废气污染。然而，问题是Segway HT虽然能让环保专家们满意（其实它每小时20 km的速度并不比更加环保的自行车快多少），但一方面它根本无法替代汽车，另一方面它虽然可以代步，但毫无疑问将剥夺现代人本已很少的锻炼机会。[160]

图3.54 "赛革威"（Segway Human Transporter）滑板车。

"赛革威"确实是一个相当了不起的发明，尤其是它智能化的运动方式是交通工具设计的一个突破。它或许在某些场合可

以替代电动自行车(比如旧金山的邮差已经在用它送信),它也可以满足时尚青年的娱乐,但是指望它成为代步的工具,恐怕只会让现代人的四肢进一步退化。

课堂讨论:一台饮水装卸机的功能和价值(图3.55)

四、减少未来垃圾

冰激凌蛋筒是理想的包装!它展示了商品;它允许你看、感觉、闻并品尝它。整个产品到你品尝完它的时候将被愉快地吃光。但是很少事物是如此亲切的,毕竟世上的事物,包括我们自己的身体,很少有不会留下残渣的。[161]

德雷福斯所描述的冰激凌蛋筒显然是一个极端的案例,或者说是我们所想象出来的一种理想状态。我们很希望物品能够洒脱地从哪里来,就回到哪里去,"不带走一片云彩"。但是,类似于冰激凌蛋筒这样"可以吃"的包装设计基本上都是"抖机灵",更何况,生产它们的过程也是要产生垃圾的。因此,既然垃圾的产生是不可避免的事情,那么我们能做的事情就是在这一天到来之前,设计好垃圾的"前世",即尽可能地减少未来的垃圾量。

减少未来的垃圾,包括两种类型:(1)初始生命周期的优化,(2)生命末端系统的优化。而从方法上讲,又可分为Reduce、Reuse和Recycle三种,这就是通常讲的绿色设计中的"3Re原则"(图3.56)。其中,Reduce属于初始生命周期的优化,而Reuse和Recycle则属于生命末端系统的优化。

在日常生活中,"3Re原则"有时候被转化为"Reuse、Refill

图3.55 之①～③课堂讨论:一台饮水机的功能和价值

图3.56 在一辆垃圾车上写着通常人们所说的3Re原则:reuse, refill, recycle。

和Recycle",这是因为这三种方法在生活中与人们关系密切,有着非常现实的可操作性。而"Reuse"一词虽然在理论上涵盖了"Refill"的范围,但由于"Reduce"更多是设计师的责任而与消费者缺乏关联,所以在针对消费者的宣传中往往被"Refill"所替代。从"绿色设计"理论的角度,或者从企业的角度来看,"3Re原则"应该是"Reduce、Reuse和Recycle"。正如英国护肤品连锁商店"美体小铺"(The Body Shop)在它的绿色营销理念中所描述的那样:

·我们通过拒绝使用过度的包装减少(Reduce)垃圾。

·我们通过对产品进行再装填(Refill)和选择可以反复使用的礼品包装来实现再使用(Reuse)。

·我们通过确保产品包装能够被循环使用,以及在商店中提供用于再循环的垃圾箱来进行再循环(Recycle)。[162]

在"3Re原则"中,"Reduce"是"减少"的意思,可以理解成物品总量的减少、面积的减少、数量的减少;通过量的减缩而实现生产与流通、消费过程中的节能化。这一原则,可以称之为"少量化设计原则"。"Reduce"可以通过"浓缩""压缩""积聚"等具体的设计方法来实现。

图3.55 之④课堂讨论:一台饮水装卸机的功能和价值

1. "THINK SMALL"——浓缩

美国人生来就喜欢大的东西,爱好惊人的事物。

——儒勒·凡尔纳:《机器岛》[163]

日本人的"缩小意识"——即从一寸法师到盆栽、庭院、茶室……俳句,始终寻求小的东西,总是要千方百计地"缩小",这才是日本人行为的根基。这种意识转化为微型电子技术的高度发展,导致日本经济之繁荣。

——[日]芳贺彻

浓缩即为缩小化设计,是一种节约型的设计观念,通过缩小或减少设计作品的体积与材料来实现经济上和资源上的节约,同时也包含着"以小为美"的审美心态。在垃圾研究界,这种减少"未来垃圾"的方法被称为"减少垃圾源"。[164]

【美国印象】

1883年,著名的英国诗人、作家与批评家奥斯卡·王尔德(Oscar Wilde)来到美国参观。回国之后,他进行了一个题为"美国印象"(Impressions of America)的演讲。在演讲中,他这样说道:"在美国,我有一个虽然深刻但却不那么愉快的印象,那就是每件东西的超凡尺度。这个国家看起来试图用它那逼人的巨大来让人仰慕它的力量。"[165]在这之后的一百多年里,美国

经济和设计的发展证明了王尔德的感受是真实的。无论是住宅还是汽车,美国的设计都以宽敞气派而著称。美国鼓励以高速公路为基础的汽车交通方式,带来了汽车制造业的蓬勃兴起。

据美国《工业设计》杂志统计,19世纪50年代历史上最成功的企业几乎都在生产汽车。1953年美国汽车的总销售量更是达到了空前的100.28亿美元。在这种环境下,"对一个国家汽车产量的评判就成了对一个国家灵魂的评判"[166]。

1968年,美国汽车发动机的平均马力由1950年时的100增加到250。为此,重新设计了发动机,使缸压比增加了50%。[167]简单说来,美国汽车公司战后建造大车体、大马力车辆的决定对环境构成了新的危害:排出更多的有毒烟尘;增加市区儿童的血液铅含量,导致儿童智力迟钝;导致酸雨大增,从而使无数湖泊的鱼量减少,并对森林的生存构成广泛威胁;此外,也带来了更为严峻的交通问题。

【卡哇伊】

美国文化对"大"和"力量"的追求与日本文化对"小"和"精致"的偏向形成了鲜明的对比。日本文化中有以小为美的审美心态。例如,在日本曾有这样的设计作品:世界上最小的飞机模型,长1.6厘米、翅膀宽度只有1厘米,而且上面带有各种配件,并能很好地飞行;世界上最小的摩托车,长17.5厘米、重1.7公斤,用转椅的轮子制成车轮,并能载人行驶。此外,还有在一粒米上写了600个字,一粒芝麻上写了160个字,一粒大豆上写了3 000个字等等微缩工艺的行为。[168]

这种奇技淫巧并非只在日本存在,但日本文化中对小的偏爱却极大地影响了日本的设计文化。随身听这样的"微缩产品"诞生在日本也就不足为奇了(图3.57)!"随身听从某种意义上来说,是一个口袋大小的身体补充物,它标志着回到了外化进程以前'皮肤标准'的阶段。如果小型化再继续下去,产品在家庭中所占的空间将越来越小。它们可以(事实上是很可能要)融合于家的环境中,把空间留给更有意义的物品,即把记忆、现实和文化予以重新表现,把空间腾出来给可能属于某个亲人或祖先的家当、椅子或图画。"[169]外化是指工具变得越来越大,越来越复杂。再内化是指产品的微型化。这种微型化不仅节约了空间,也节省了制造产品所需要的材料,并减少了未来的垃圾体积。

不仅如此,"日本人是微缩化的大师,他们如痴如醉地迷恋上了生物圈二号"。[170]日本的一个民意调查显示,超过50%的人口认同这项实验。日本的一个政府部门甚至曾公布了一项

图3.57 日本SONY公司设计的半导体收音机(上图)和随身听(下图)。

关于生物圈J的计划,这个计划的内部空间更加紧凑。而且据他们所说,这个"J"代表的并不是日本,而是Junior,意即更加微小。[171]

【精益生产方式】

这种文化与审美上的差异在现今延伸为生产方式的差异,即以美国企业为代表的"批量生产方式"(Mass Production)与以日本企业为代表的"精益生产方式"(Lean Production)的较量。

美国汽车王国的缔造者亨利·福特在1926年为大不列颠百科全书撰写的文章中提出了"批量生产方式"这一名词[172],亦被称为"福特主义"(图3.58)。它改变了"手工生产方式"(Craft Production)低效率与低产量的生产状况,而在汽车设计中实现了对制造和使用两方面的统筹安排与提升:对工人进行合理的分工,让每个人只完成单一的工作,以及在1913年8月推出的连续移动的装配线使生产效率得到了极大的提高;同时,零件的互换、结构的简单以及组装的便利使得每个人都可以成为驾驶员兼维修工,"以一种历史上前所未有的速度和前所未有的目的意识,以迄今为止最大的集体努力,在创造一种新型的工人和新型的人,使之适应于新的工作和生产过程"[173]。

这样的生产方式使福特汽车公司获得了巨大的成功,并迅速传播到美国和整个欧洲——直到日本汽车工业的崛起。

曾于1950年前往底特律参观福特工厂的丰田英二,在回到名古屋后得出结论:批量生产方式不适用于日本。丰田汽车还没有如此大的产量来负担批量生产方式中所出现的浪费。丰田英二走出了一条通过快速更换模具而进行小规模生产的道路。一方面节省了西方工厂中所用的几百台压床,一方面小批量的零件生产使冲压中产生的问题可以得到迅速的解决。这就是从丰田生产体制中所发展出来的"精益生产方式",也被称为"后福特主义"。在丰田车间的生产线上,每个工序的上方都有一根拉线,每个人都可以随时停止组装线,"工人们不再是在一个快速变化的过程中重复性地劳作的个体,而是作为团队的一员与一个快速变化的过程保持着灵活多变的关系"[174]。

【被缚的普罗米修斯】

日本的"精益生产方式"有效地节省了生产资源,也带来了经济的繁荣。但在这个资源匮乏的时代,越来越多的人开始注意到"浓缩"化的设计思路。正如韩国学者李御宁在《日本人的缩小意识》中所说:"欧美型产业的殖民主义走向末路,节约备

图3.58 福特创造了汽车生产的批量化方式,但是这种成功并不适合所有企业。

受重视的目前,日本的'缩小意识'之经济暂时还持有生命力。"

西方国家意识到"普罗米修斯式的英雄扩张,以占领世界和太空为目的,这样的技术时代过去了,随之而来,我们的技术时代,想要深度地切入世界之中去运作"[175]。因此,"在一个以延展、扩张、空间化为特色的文明里,迷你化的倾向似乎显得吊诡。实际上,它既是理想的达成,又是矛盾的表达。因为这个技术文明的特点也在于都会的限制和空间的匮乏"[176]。

例如丹麦铁路公司(Danish State Rail-ways,简称DSB)便采取了"浓缩"式的设计思路对铁路运输和环境之间的关系进行了改善(图3.59)。他们的环境政策是:

"DSB的目标是以一种和环境之间友好的方式来发展铁路交通。总之,DSB要积极投身于减少乘客坐车时平均每公里对环境所带来的危害。这一目标将在低环境危害的交通竞争中实现。"[177]

为了实现这一目标,丹麦铁路公司通过多种方式调节机车的设计策略,包括减少火车消耗的电力,减少其排放的污染等等。而小型化、缩小化的设计方针也成为哥本哈根的S—火车获得成功的重要原因。该计划是由丹麦铁路公司和Linke-Hofmann-Busch / 西门子联盟开发的。

1992年,当开始开发新的火车时,为了生产与环境友好的火车,公司决定减轻火车的重量。这是因为牵引所需的能源是火车生命周期中带来环境影响最大的因素。另外,在S—火车网络中,因为火车经常要启动和停车,而两个火车站之间的平均距离只有3 km,这样如果减少了车重,就减少了启动和停车时所需的大量能源。通过材料的变化,以及把传统的双车盘改为单车盘,火车重量极大地减少。因为车盘(包括发动机)的总重量占了整个火车的28%,使用尽量小的车盘明显减少了火车重量。因此,DSB最后对8个客车车厢的火车只用10个车盘代替通常的14～16个。另外,车盘的轴是空心的。车厢主体的材料是铝而不是钢,这样每个椅子的框架可以减少重量30%～40%,而每个座位减轻的重量是45%。火车的总重量从1986年的160 t减少到约120 t。[178]

图3.59 丹麦铁路公司的火车机车通过多种方式来降低能耗,减少污染。

【被缚的马桶】

需要"浓缩化"的可不仅仅只是类似火车这种大型国家项目,家庭日常生活中的消耗同样需要节约。因此,家庭马桶的节水也一直是设计师所考虑的问题。家庭用水中大约有30%左右消耗在厕所冲洗上,这很显然浪费了处理过的饮用水。虽然已经出现了不用水的马桶,但节水马桶的主流还是依靠缩减与

合理分配马桶的用水量来实现节约。在冲水马桶中放一块砖头（或者放一个橡皮块、灌满水的可乐瓶等），是家庭节约用水的常见手段。还有一种做法是在水塔中插入一个控制器，隔开水塔中的部分水，使它们在冲马桶的时候，并不一起流出。当然前提是要保证水流足够把马桶冲洗干净，否则二次冲刷会更加浪费水。这样的设计思路也是Reduce中"浓缩"的一种应用。

瑞典的Ifo Acqua致力于开发节水型马桶，目标是节水三分之一。但是，仅仅通过减少水箱中冲洗水的数量还不能够完全解决问题，需要综合考虑便池边缘的设计、水流速度和重力排泄系统的性能。通过使用一个特殊的双分流冲洗管成功实现了六升单冲洗系统，双分流冲洗管保证了节水的有效性。此外，在产品机械系统再设计的同时也进行了更加富有吸引力的外观设计，以求能够拥有经典和长久的吸引力，来延长产品的视觉寿命。

丹麦的Knud Holscher工业设计公司开发了在功能和外形上都满足上述需求的马桶"Ceranova"（图3.60）。马桶的内部上釉，变得更为光滑。再加之更加宽大的边缘开口，使得冲洗更为方便，也不会由于长期使用而造成马桶内部的硬化。产品设计也考虑到了维修的便捷性，修理时不需要破坏水箱或者主要部件。紧凑的、随意固定的设计能适用于不同的卫生间布局，帮助用户有效使用空间。

图3.60 丹麦的Knud Holscher工业设计公司设计的马桶"Ceranova"。

【Z】

经常有人开玩笑，说给孩子起名字的笔画要少，要不然别的孩子试卷都写完了，你家的娃还在填名字呢！这真是有些夸张。但要说笔画少省时间那也是事实啊，积少成多倒也不是一个小数字。不仅省时间，还省墨水呢！难怪佐罗每次的留言都是一个用剑刻的"Z"字，人家要赶时间的，况且全名刻得好累，就潇洒不起来了！

在印刷品设计中，通过字体的减小与合理的安排同样也能减少资源的浪费。当然，这里字体的减小必须符合功能的要求，而不是为了版式美观的需要而一味地缩小。

例如，英国通讯行业每年要制造约2 400万册电话目录，这要消耗大约8万棵树。如果把这些电话册首尾相连起来，据说可以从伦敦一直排到新加坡。如果未来通过网络电话册能将所有印刷品都替代的话，当然是一件一劳永逸的事。在此之前，稍微减少电话册中字体的大小，并进行合理的编排就可以明显节省纸张资源。英国设计师Colin Bank和John Miles合作开展研究计划，探讨通过重新设计字体和排版减小电话册尺寸的方法。

图 3.61 折扇和折叠手机，在材料和技术方面相差甚远，然而在设计原理方面则如出一辙，都是一种压缩式的设计，不仅让产品便携，也能在使用时展开更大的实用面积。

因为增加任何一条记录就必须增加一行，因此节省空间的主要方法是减少每个字母的大小和两个字之间的间距。这种方法可以节省 8% 的空间，同时又增加可读性。同时，每页中的三列被设计成了四列，同时去除了重复的"姓"。此外，英国通讯通过选择合适的字体来避免字体较小和墨汁太淡所带来的识别问题。

设计的结果是最后实现纸张节省超过 10%。市场研究表明 80% 的使用者喜欢新产品。这是一个非常好的实际贡献，证明好的图形设计也可以有效地改善环境影响，降低成本并提高顾客满意度。[179]

2. 压缩

走在苏州平江路熙熙攘攘的河边上，一位身穿汉服的妙龄女子从袖子中掏出一把折扇，不对，是一部折叠手机（图 3.61）。嘟嘴，右手将手机"举案齐眉"，左手变剪刀手，堆笑自拍。图毕，身体与表情皆迅速复原。只见她用双手将手机屏幕缓缓展开，开始 P 图、发朋友圈——这一幕迟早会出现，手机、电脑屏幕或许还将会变成一个卷轴，更适合这位汉服女子将其置于袖内，再现"图穷匕见"时代的观看方式与操演语义。

2019 年 2 月 24 日，中国企业华为在巴塞罗那的 MWC 展览上发布了 HUAWEI Mate X 可折叠手机。有人认为这样的可折叠设计是"爬错了科技树"，只是一种噱头而已。然而，这种"压缩"设计就好像折扇一样，古已有之，它们都可以让人们在更小的空间中携带更多、更大的东西。

图 3.62 不论是卖早点的普通三轮车（李俊/拍摄）还是精心设计的馄饨担，为了携带更多的工具和货物，它们都经过了"压缩"的设计过程。

【游牧】

压缩即为集中化设计，是指通过对产品功能和形式进行压缩与集中，从而在效果上达到了节约、便携等作用的一种设计方法。

日本的盒饭便是"压缩"设计的一个例子。在日本，仅车站盒饭就 1 800 多种，用被誉为车站盒饭"三神器"的煎鸡蛋糕、南瓜、鱼这三种东西为基本材料填装的普通盒饭有 700 余种。对于这种饮食方式，韩国学者李御宁将其解释为："日本人无论看到什么东西，都马上会采取行动：扇子，要把它折起来；散乱的东西，要填入套匣内；女孩人偶，要去掉手脚使它简单化，否则就不罢休。"[180]

日本由于资源状况和生活方式决定了产品必须具有"便携"的能力。其实，压缩的意识是人类先天的设计意识之一，几乎每一个设计都包含着集中化的内容。只不过，由于环境的需要，一

些设计行为特别强调集中化。如图3.62中上图所见,一位清晨起来卖早点的师傅,为了能够一次性地将所需工具运到工作场所,不得不将车上每一寸面积都进行利用,车上物品虽然堆积如山却也井井有条,显然是经过一番精心设计的。而另一张图(图3.62下图)是中国民间的馄饨担,把锅、灶、碗、碟等等巧妙地分开放置,而且还可以比较舒服地将这一堆东西背在身上走街串巷。后者和前者在本质上是一样的,但却更进一步,这倒不是因为后者更加漂亮(虽然这也是一个标准),而是因为馄饨担形成了一个固定的合理结构,可以由一些匠人进行专业的制造,更接近狭义上所说的"设计"(图3.63)。

产品的包装行业中蕴涵着极大的"reduce"空间。包装的形状对运输过程中使用能源有很大影响。对运输牛奶这样的产品来说,长方形的包装就比圆柱体的包装更加有效,因为长方形更加容易堆砌,可以占用更少的体积。以至于日本曾有农场尝试生产正方形的西瓜,也是为了减少运输负担。而一个八角形的比萨饼盒子比传统的正方形包装节省10%的材料。

图3.63 北京某布鞋店的座椅,它将四张椅子合为一体。每张椅子下面还有两面镜子,有效地利用了店内的空间(作者摄)。

【整合】

1943年,美国设计师尼尔森曾和亨利·赖特一起出版了《明天的住宅》。在书中,尼尔森提出要通过对住宅墙体空间的利用,来减少室内空间的浪费,增加有效的储藏空间。这就是尼尔森在同年提出的"墙体储藏"(Storagewall)设计概念[181]。赫尔曼·米勒公司任命尼尔森接替1944年去世的吉尔伯特·罗德(Gilbert Rohde)担任新的设计主任,并继续开发这一设计概念。这样的设计方案,实际上提出了一种生活方式的可能性,而它的实现在很大程度上要重新塑造人的活动。1954年,美国设计师也曾向赫尔曼·米勒公司递交了两个更加激进的方案,被称为"生活结构",分别为成人和儿童设计。[182]

类似新颖的设计概念在本质上就是将建筑结构和家具相结合,既继承了柯布西耶在其住宅设计中的整体式家具,又包含着更加标准化的批量生产模式。它很像科幻影片《第五元素》中,男主人公在未来世界中居住的房屋(图3.64):它的家具和家电平时都被藏在墙壁之中,只是在需要的时候才会被从墙壁中"召唤"出来——如果部分家电用品是整座楼共享的,将可以在更大程度上节约空间。

同样,在城市规划和建筑设计中,"集中化"的原则被广泛运用,以实现能源的节省。大到整个城市的工业区、商业区和居住区的总体规划,小到局部城市空间的功能安排都可以实现上述目标。

图3.64 电影《第五元素》中主人公居住的压缩式住宅。

例如工业区、商业区和居住区的过度分离,将带来交通运输尤其是上下班时间道路的拥挤和能源浪费。而对它们适当的集中和划分则有利于形成多个小规模的成熟的多功能区域,将工作、娱乐、消费等不同的行为集中在同一个区域中,减少不必要的交通量。比如在城市中的一些区域里,通过办公楼等工作区域,公寓等住宅区域和咖啡馆、商店、酒吧等娱乐区域的结合,使每个城市区域即使有一定的分工,也能在各个方面自给自足,减少生活上的不方便,并降低在这种不方便上所耗费的能源。而在局部的建筑单体中,对功能区域的设计则可以达到相类似的目的。例如在英国伦敦的港口区中,即通过咖啡馆、商店、办公楼和公寓紧密相间的布局有效地降低了能源的需求量。

【压缩】

"压缩"产品的优点除了节约空间之外就是便携。"压缩饼干""罐头"等食品牺牲了营养和口味,无非是为了方便携带。部分"集中化"的产品,例如笔记本电脑,除了有利于使用者携带外,也节约了材料和空间(但在性能和价格上又受到影响)。例如图中(图3.65)所示埃米利奥·艾姆巴茨所设计的颜料盒(Aquacolor Watercolor Paint Set, 1985)就是一个非常好的例子。该设计将传统的颜料盒进行重新组合,将其折叠后体积非常小,打开后颜料盒变得高低错落,用起来非常方便。最上面一层则是相当宽敞的调色板。该产品中,设计最巧妙的当属颜料盒的外壳,打开后可以当作水桶来使用。

在上面的一些例子中能够看到集中化设计思路中的一些优点。除此之外,也有一些设计作品把"浓缩"的方法当成是一种设计观念,例如飞利浦和利奥路克斯(Leolux)合作的"新物品、

图3.65 上图为埃米利奥·艾姆巴茨设计的"V"形水瓶(Vittel Water Bottle, 1985),不仅易于使用,而且能够以多种方式组合来减小整体的体积。艾姆巴茨设计的颜料盒(右图)。

"新媒体、旧墙壁"系列设计将家用电器和家具结合在一起,把外观冷漠的现代电子产品隐藏在家具之中,它们被称为"插电家具"。在它们设计的"讽刺设计"系列中:音响部分被设计成一个坚固的书架,两边装有固定的书挡,在下方中间的位置有一个小橱柜。书挡中有扬声器,橱柜里隐藏着音响设备。而电视/录像机的"双脚"设计成了录像机的机身外壳和一个坐垫。此外,与音响部分的小橱柜相呼应的是电视机。[183]

3. 多功能的悖论(下)——积聚

筷子为什么说是比叉要进步呢?叉像三个手指拿东西,而筷子则是两个,手指愈少愈不好拿,使用起来也更需要更高明的技术了。

——周作人:《木片集》[184]

2003年6月13日的《金陵晚报》上,有这样的一则新闻:《火星探测使用了"中国筷子"》。文章报道了在该月奔赴火星的第二颗美国探测卫星"勇气"号上,采用了香港理工大学工业中心黄河清设计的岩芯取样器——"中国筷子"。黄河清在接受记者采访时说道,负责在火星上探取样本的"中国筷子"是一个多功能的关键工具,它的设计充分利用中国筷子的特点,可磨、钻、挖和抓取土质,而且比同类仪器更为轻巧,仅重370克。黄博士说:"在航天器方面,欧美发达国家对于飞行器的核心技术都比较看重,除非万不得已,他们是轻易不会和外国同行进行技术交流的。这次能采用我们研制的取样器,确实说明'中国筷子'的技术是先进的。"[185]

图3.66 筷子如此简单,却在功能上是一个富有者(作者摄)。

图3.67 中国厨房里的很多操作都离不开筷子的身影。比如拌沙拉,我曾经买过专门的工具,却总是会把菜给拨出来,还是觉得筷子最方便,由于长期的训练,筷子在运用中非常灵活,反馈的过程也更加敏锐(作者摄)。

【简单的筷子】

筷子如此简单,却在功能上是一个富有者(图3.66)。因其简单,其对象反而复杂;有些复杂的产品,因其复杂,对象反而很单一。物理学家李政道曾说道:"中国人早在春秋战国时代就发明了筷子。如此简单的两根东西,却高妙绝伦地应用了物理学上的杠杆原理。筷子是人类手指的延伸,手指能做的事,它都能做,且不怕高热,不怕寒冻,真是高明极了。比较起来,西方人大概到16世纪、17世纪才发明了刀叉,但刀叉哪能跟筷子相比呢?"

在中国人的厨房里,筷子是必备的餐具,它除了在吃饭时被使用以外,还可以在厨房作为打蛋器、搅拌棒、热锅垫子、蒸菜笼屉、切菜时某些刀法的辅助工具、吃烫玉米时的穿插棒、倒液体调料时的引流棒、端热锅时的把手等等(图3.67)。如果这些劳

作都要由相应的器具来完成，那么，人们不仅要花费大量的钱来购买它们，而且会使本来就容易杂乱的厨房变得像一个堆满了各种器械的实验室。在西方的餐桌上，由于很多在中国由厨师做的工作转移给了用餐者，所以不得不形成了复杂的餐具分工。西方人具体化的思维使得餐具变得更加的复杂，分工更加精细[186]。一套完整的银制餐具曾经是欧洲拮据家庭的全部家当，而在中国古代，梁上君子们是断然不会对厨房里的东西感兴趣的。

罗兰·巴特说："在所有的这些功用中，在所有的这些动作中，筷子都与我们的刀子截然相反：筷子不用于切、扎、截、转动；由于使用筷子，食物不再成为人们暴力之下的猎物，而是成为和谐地被传送的物质……"[187]在这里他只从文化方面注意到了筷子"母性"化的传送作用，而忽视了筷子在功能上的优势和对资源的节省。

【一物多用】

多种功能集中在一个设计作品之中，相互间保持共生与和谐的关系，从而达到对资源的节省和产品使用价值的倍增，同时多功能化也是创造发明的一种动力，一种"人为的变形"——"两种或两种以上互不相干的因素结合的时候出现，比如说广播和固定电话的结合，就催生了移动电话"[188]。多功能的设计原则被运用于从城市规划、建筑设计到产品设计等各个领域，用来实现资源的节约。

例如英国韦奇伍德公司（Wedgwood）的乳白色实用器具（1880）被用于夜间的卧室或者病人的保育室。在油灯给碗（或者茶壶、小锅等）加热的同时，油灯还同时起到照明的作用。它的光线透过白色器皿上被凿出的枝叶装饰，以微弱摇曳的光亮起到了夜灯的作用。这件双重功能的夜灯还可以通过加热容器的选择实现功能的进一步延伸。[189]

再如世界供热行业的著名公司德国菲斯曼（Viessmann Werke GmbH & Co., Germany）所设计的太阳能阳台栏杆，便将多种功能巧妙地集成于一个阳台。该产品曾获得1996年IF产品设计奖的前十名。这种太阳能阳台栏杆（Solar-TubuSol），是一种真空管收集器，它可用于取代大的太阳能嵌板。这种供热阳台栏杆由带有光电太阳能电池的管制成。这一创新将阳台栏杆和太阳能收集器结合在一起，使得两者不再需要独立的附件，节省了材料和能源，也使得建筑中太阳能供热系统变得更加美观。此外，真空管收集器比平板收集器的传播效率高大约30%，因为单个管可以直接最有效地面向太阳。使用平板收集器由于

所带来的设计问题而妨碍了它的应用,但新开发的阳台栏杆系统则鼓励使用太阳能。

【功能蔓延】

正如在第四章里"多功能的悖论(上)"中所看到的那样,功能的集合会带来功能之间的相互影响,多功能中的每一种功能都不可能被发挥到最大。是否采用"多功能"的设计完全取决于其中利弊的衡量。

设计理论家约翰·赫斯克特曾经批评过固定电话的"功能蔓延"现象,他说:

> 在这种情况下,人们普遍开始关注电脑附加功能和感官上的差异。在手机通讯等系统日趋激烈的竞争之下,固定电话已经发展到了所谓的"功能蔓延"阶段。一部电话可能拥有十多项功能(大部分功能都匪夷所思),形式繁冗,有香蕉、西红柿、赛车、运动鞋以及米老鼠等形式。[190]

这样的"功能蔓延"在智能手机的时代被展现得淋漓尽致,以至于赫斯克特所批评的"固定电话"基本上快要消失了。在智能手机时代,传统的手表、指南针、GPS、数码相机等产品都受到不同程度的冲击。这导致一方面这些产品的生产数量大幅度下降,另一方面这些传统产品则需要另辟蹊径,走向更加专业化的发展道路。

课堂练习:筷子的功能

现场让学生对筷子除了用餐之外的功能进行联想,并现场表演(孙海燕/拍摄)(图3.68)。

玉米篇/打毛衣篇,戴彦/清理篇,李庄/老头乐篇,鲁大伟/圆规篇,卢国勇/CD架篇,饶雪/鞋拔子篇,唐佩璐/"碳笔"篇,汪雅妍/捡垃圾篇……

图3.68 "筷子的功能"课堂练习。

4. 轮回("Reuse")

一个产品在被使用之后,是否就成为所谓"垃圾"?

【此处不留爷】

人类学家玛丽·道格拉斯曾这样分析什么样的东西可以称为是"脏"。她认为"脏"是主观的,是"不在其位的某种东西"。比如"鞋子本身不脏,但如果把它放在餐桌上时它就是脏的;食品本身不脏,但当它离开厨房出现在卧室或者被溅在衣服上的时候它就是脏的;同理,浴室的东西出现在客厅,衣服耷拉在椅

子上,室外的东西放在室内,楼上的东西放在楼下,里面的衣服穿在外面等,都可能会让人感到脏"[191]。

"垃圾"的出现和"脏"的概念非常类似。"垃圾"并非完全失去了功用而成为无用之物,而是因为它离开了原先所存在的场合、所表演的舞台而被暂时性地抛弃。这些离开舞台的木偶在另一个舞台上完全可以焕发出新的光彩。

这种空间环境的转换被称为"reuse",它是"重新使用"的意思,即将本来已脱离产品消费轨道的零部件返回到合适的结构中,让其继续发挥作用;也可以指由于更换整体性能的零部件而使整个产品返回到使用过程中。这一原则,可以称为"再利用设计原则"。这个过程,也可称为"生命周期末端系统的优化"。

20世纪70年代,美国的考古学家在弗吉尼亚的一个叫做"百花露"(Flowerdew Hundred)的庄园进行挖掘。一个考古志愿者发现了一个17世纪20年代的粗瓷瓶子的瓶颈。这个瓶颈恰好和庄园博物馆中的一个大德国水壶的底部相吻合,但这两个部件又出土于完全不同的两个地方。这个不大不小的发现吸引了很多人的注意,考古学家詹姆斯·迪特茨(James Deetz)提供了一个较有说服力的解释:在这个粗瓷水壶破裂后,使用者并没有抛弃它,而是将瓶底当作碗,而瓶颈当作漏斗来使用。[192]

在农业社会中,除了维修以外,产品的再利用是非常普遍的现象。即便是在20世纪80年代初的中国,由于商品的匮乏,普通人仍然保持着这方面的技巧。如刚刚在国内市场出现的易拉罐包装在使用后并没有被抛弃,而被制成了电视天线、烟灰缸甚至台灯等产品(图3.69)。但是在一个成熟的工业社会中,并不是所有的产品都有再使用的必要。易拉罐已经有了完整的材料回收再利用生产体系,繁忙的现代人也大多没有了农业社会的手工艺情结。所以,在工业社会中,"reuse"的实现主要依靠设计师在设计之初为再利用所预留的空间。设计师与企业必须思考以下问题:该产品是否值得回收和再利用?产品的哪些部分可以再利用?产品经过再利用可以有什么样的效益?产品是否应该采取模块化建造与生产?

【自有留爷处】

总而言之,有必要为产品留一条"后路"。

在制造业领域,将这种有着归宿意识的设计称为"为分解而设计"。这是一种有机化的设计理念,也是一条设计发展的必经之路。产品设计的"易组装"要求逐渐转向为"易分解"要求。当然,在理想的状态下,易组装和易分解应该好比一枚硬币

图3.69 易拉罐的再利用非常多样化,有电视天线、烟灰缸、玩具等,还有各种让人意想不到的用法。在类似的对产品的二次利用过程中,充分体现了每一个人所具有的或多或少的设计意识和设计师气质(作者摄)。

的两个面。在这枚硬币的A面：容易装配的产品可以有效地降低其制造成本；在硬币的B面，产品则变得越来越容易维修、分解和回收——为分解而设计的产品在组装和分解两个方面可以实现共赢。因此，"设计得最好的汽车，不仅仅开着顺心，造价低廉，而且一旦报废也应该很容易地分解开来成为通用的部件。技术人员们正致力于发明比胶或单向黏合剂更有效且可逆的黏合装置，以及像凯夫拉纤维或模压聚碳酸酯那样坚韧但更易再循环利用的材料"[193]。

在下面将要谈到的这个例子中虽然产品最初的一次性设计并不值得提倡，但企业通过对整个产品流通系统的设计，避免了巨大的浪费。在这个系统中，最初产品的部分外壳和零件被重新使用，部分零部件被继续使用或投入二手市场，部分材料被循环使用，并且该企业和其他企业间建立了互相回收的合作网络，是一种非常出色的销售和回收策略。

这个产品就是柯达一次性相机（图3.70）。一次性相机往往带来巨大的浪费，但柯达通过与全世界照片冲洗商建立联系，对已取出胶卷的一次性相机进行回收，使得"一次性"这个词只是相对于消费者而言，在生产流程中则失去其"一次性"的本义。实际上，一次性相机的再制造率在美国达到70%，在全世界达到60%，与铝罐的再循环率相当（1997年，美国铝罐的再循环率为66.5%）。用重量来衡量，柯达一次性相机77%～86%可以再循环或者再使用。从1990年柯达开始实施这个计划以来，已经再循环使用了2亿个以上的相机。

图3.70　柯达一次性相机。

柯达的再制造和再循环过程包括以下几个阶段：

（1）回收。每月几百万的照相机从世界各地的照片冲洗商运到三个收集厂。柯达与富士、柯尼卡以及其他的制造商建立了行业层面的互换合作伙伴关系。通过这种合作，各个竞争者互相接受其他公司的相机。

（2）处理。柯达相机运到转包商处进行处理。在那里，所有的包装与前后盖以及电池一起被拿走；为了保证质量，旧反光镜和镜头被新的替换；为了闪光效果，插入新的电池；许多小的部件得到重新使用，包括推动胶卷的拇指轮和确定走距的记数轮。

（3）组装。半装配件运到柯达一次性相机制造厂。在这里完成最后的装配，具体过程包括安装柯达胶卷，添加新电池以及安装用再循环材料制成的外层包装（包括35%的再循环成分）。

同时，塑料相机盖被运到一个中心重新处理成薄片，它们将被重新模制成相机或者其他产品。丢弃的相机包装送到纸张再循环中心。2001年，柯达为完全再循环的一次性相机设计了新

的特殊商标。这些商标可以与前后盖一起再碾磨、制粒和再循环,这样商标就能够完全与再循环流兼容。另外,从再循环相机取出的电池如果性能良好,还可以在其他方面继续使用:大多数在柯达内部使用,如用在员工的寻呼机中;其他还作为实物捐赠给一些公司;一些通过批发或者零售第三方作为再循环电池出售。[194]

佛教里有个词——"轮回"——用来翻译"reuse"非常合适。它指人的生命可以在世界上不断循环。不管这种循环在人类身上是否真的存在,"轮回"完全可以在生产领域中出现。

5. 新三年,旧三年,缝缝补补又三年

"但是旧衣服很讨厌,"不知疲倦的声音继续说着,"我们总是把旧衣服扔掉。扔掉比修补好,扔掉比修补好,扔掉比……"

"扔掉比修补好。修补越多,财富越少。修补越多……"

——阿道斯·赫胥黎[195]

在一个渴望推动消费的文化中(比如在《美妙的新世界》中),"修补"的传统显然正在丢失。类似电影《我的父亲母亲》中的修补碗碟的行当(图3.71),已经成为濒危的"非物质文化遗产"。修补的本质就是"延寿",延长产品的生命周期,减少垃圾的积累量。如果大家都去修补了,谁还买新东西?所以《美妙的新世界》里说:"修补越多,财富越少。"

图3.71 电影《我的父亲母亲》中锔碗片段的剧照,清晰地展示了这一生活方式和传统手艺的操作过程和生存状态。

【消失的手艺】

在中国传统社会中,要出嫁的姑娘一般都得有一手好的针线活,闲暇时的针线水平竞赛也成为姑娘间的游戏。这种能力除了可以为家人制作服饰用品及其他装饰外,还有一个重要的功能就是为服装等提供维修。这种维修使服装和其他家庭用品得以长期地使用下去。中国民间的"穿牙刷""补碗""补漏锅""补衣裳"等行业,都是物资紧缺时代的重要维修行业。像"织补"这样的高超技艺更是维修中的经典范例,充分体现了中国劳动人民的智慧。现代化的维修行业如飞机大修工厂则是整个国家工业能力的体现。

维修需要极大的创造能力,维修过程所体现的创造价值并不低于生产过程。社会学家道格拉斯·哈柏认为,制造和维修构成了一个整体;他说那些既会制造又懂维修的人拥有"全面的知识,不仅掌握一种技术的各个要素,还明白这种技术的整体意义和性质。这种知识是'活知识',能够根据具体的情况灵活应变。制造和维修在这种知识中组成了一个整体"[196]。

一本1896年的维修手册这样说："生产主要依靠机械和劳动力分工,但所有的修理则要靠手来完成。机械可以生产一块手表或一支枪的每一个细节,但不能修理它们。"[197]因为产品的损坏往往只是产品的某一个部分而且这种损坏带有很大的偶然性,机械无法与之匹配。维修业不管在什么时候都带有手工艺行业的特性,即使采用了先进的维修工具。

如果维修仅仅是将损坏的东西拆开,将其修好并重新组装成原来的样子,这被称为"静态维修";维修的过程也可以包含更多的创造性,比如通过维修使产品升级,这被称为"动态维修"。

二十世纪五六十年代,"抛弃美学"盛行,一次性商品大行其道,在这个过程中,消费观念的改变给维修行业带来极大的挑战。许多电子产品尤其是手机不仅变得难以维修,而且生命周期被人为地快速更迭。许多设计师和生产商的精力都不放在如何延长产品的生命周期方面,而是考虑如何迅速地开发新产品,从而拉动消费。因此,维修的关键在于提供"可维修性"的设计观念。

【可维修性】

德国著名自行车企业Veloring一直致力于通过提高产品的质量和可维修性增长其生命周期。通过确保结实度、可靠性和平衡性来提高产品的质量。例如,自行车车架经过粉末处理,从而使得涂层比喷漆结实并且产生的废物也变少;不采用任何便宜的材料和部件,螺丝、挡泥板和行李架等都采用了不锈钢材料,每种部件都可以很快拆卸;发电机是可拆卸的,它的旋转顶也是可更换的。[198]

2003年被评为"可持续企业20强"的美国著名家具业跨国公司Herman Miller,不仅历史悠久,而且有很强的科技创新能力,开发了许多创新性的办公家具产品。该公司从1997年以来,一直坚持使用与"地球友好"的材料,并将所有的产品都设计成可拆卸的,以有利于家具部件的再利用和再循环。通过环境方面的努力,Herman Miller为自己树立了独树一帜的市场形象。

Herman Miller公司的产品Aeron椅子的所有部件都被设计成可再循环的,甚至包括它坚硬的塑料框架(图3.72)。当椅子的生命周期结束后,它的部件和材料还可以在新产品中获得新生。同时通过减少椅子部件的数量,简化了椅子的拆卸和再循环利用。同时,Aeron与传统纤维和泡沫椅子相比制造过程中也消耗较少的能源。同时,通过使用传统波状板和泡沫聚苯乙烯替代包装物,减少了包装材料的环境影响。包装被最小化,替

图3.72 Herman Miller公司的Aeron椅子在设计时充分考虑了再循环的设计方法。

代技术包括在交通过程中用毯子包装家具。

【易更换性】

这就需要产品要有良好的维修性,包括部件的易更换性。如图3.73所示转椅,由于底部滑轮和支架在使用中受到损坏,而在市场上又难以寻找到该零部件,即使有零部件个人也难以正确地安装,因此虽然转椅的上部仍然完好如初,却不得不退出使用。

一副游泳眼镜(图3.74),设计师在设计时考虑到了对产品的简单维修问题。但由于设计师对产品使用过程进行主观臆断,结果不仅没能给产品增加寿命,反而带来了更大的浪费。设计师认为该眼镜最容易损坏的地方是眼镜中间的鼻桥,因为它处在两片眼镜中间的连接处,要承受运动带来的压力。所以厂家给每一副眼镜都附带了两个鼻桥,用于更换和调整大小。然而,笔者在使用中发现,最先损坏的是鼻桥与镜框的连接处。损坏之后,由于根本无法修理,笔者便更换了一副——又拥有了两个备用的鼻桥。结果时间不长,第二副眼镜仍然在同一个地方损坏(图3.71)。

这样的设计说明设计师对自己的产品并不了解。他只是想当然地设想产品被使用的过程和结果,没有对产品进行有效的测试和调研。直到今天,那副根本没法修理的泳镜仍然斜躺在我的书橱里,和它一起永远睡着的还有四个崭新的鼻桥。

我实在不知道,该如何唤醒它们。

6."有破铜、破铁、废报纸拿来卖!"

十几年前,这一声吆喝总能打破院落里的平静。

【翻新】

这一原始的民间回收系统承担着废旧材料回收再利用的重任,同时也是老旧(从物质状态上或者情感状态上来看)家庭用品流入二手市场的重要途径(图3.75)。

把一个产品定义为古董或是收藏品,它就可以长久流传,因为它已经成为文化资本的象征。其他一些产品的使用周期可以通过二级或是三级市场:家庭销售、废品经销商、二手货批发商得到延长,进行再利用。在一些国家,新产品要么买不到、要么太贵。这样,旧产品就能够通过广泛的修复网络得到继续使用。美国二十世纪三四十年代生产的汽车已久穿梭于古巴的大街小巷就是一个最好的例子。

[199]

图3.73 产品通过零部件的补充,可以延长它的寿命。否则,很容易带来浪费(作者摄)。

图3.74 该产品的设计师考虑了产品的维修性,但可惜这种考虑是闭门造车式的空想,对产品的使用情况缺乏实际的观察。(刘佳/拍摄)

图3.75 法国二手市场上的小贩正在维修破旧的椅子(作者摄)。

客观上来说,这不失为一种延长产品生命周期的重要方式。电子产品的翻新销售,已经成为一个公开的事情,许多厂商都会推出官方的"翻新"版本,比私下的翻新要更加具有质量的保证。但是,从主观上来说,这种二手消费更多的是一种无奈的选择,是在消费能力不足的情况下,退而求其次的消费方式,因而在本质上并不是个人所建立的稳定消费习惯。

二手产品的意义在于,它成为消费者对产品满意与否和厌恶与否的调节器。由于除了产品本身的"生老病死"之外,消费者的喜新厌旧加速了产品的更新与换代,电子、汽车等产品的更新率不断地加快。淘汰的产品给环境带来越来越多的压力,而消费者也希望自己产品的价值能够部分地被回收,再加之特定购买群体的存在,因此在经济利益的驱动下,便自然地形成了二手市场。二手市场延长了部分商品的使用寿命,是一种特殊的增加产品服务时间的方式。

【Vintage】

一般来讲商品的价值越高,二手市场就越好。比如轿车和住房都有庞大的二手市场,住房的二手市场更是成为一种商业模式。另外,部分特殊的二手市场演变成收藏市场和古董市场,并延伸出了建立在"怀旧"之情基础上的"古着"(Vintage)文化(图3.76)。

二手产品的缺点和再生材料产品的缺点很相似,就是总是给人一种"劣质"和"肮脏"的感觉。因此,和人体接触较少的二手产品容易被接受,如汽车;而和人体接触较多的二手产品如服装则较难被接受。"在时装系统中,二手服装或多余的军需服装是交换价值最低的商品。从历史上看,二手服装一直与低下的经济地位和底层阶级相联系。在成衣业出现以前,二手服装的交易已经伴随穷人很久了……最令人感到羞辱的是,二手服装还曾是一种施舍品,被人们当作强加给自己的'礼物'来消受。"[200] 但是,随着时尚产业的推动,部分高品质、承载着品牌文化内涵或是有特殊意义的二手服装形成了一个亚文化的消费群体。那些几十年前流行过的服装成为一种原汁原味的复古潮流,一些名人穿着、使用过的用品更是价格不菲——这股潮流使得一些二手服装找到了一种"有尊严"的归宿。

1992年,马丁·马吉拉在巴黎的一间救世军仓库里举办了他的春夏时装展。这次,这位以使用二手材料和二手衣服而闻名的设计师,选择了一个真切地反映他内心想法——藏在一般设计观念后面的想法——的地点。时装秀围绕着过去与未来之间的一场对话而展开,表达了为重新创造新事物而摧毁旧事

图3.76 Vintage逐渐在国内开始流行,这让有品质的二手货从被迫的废物利用转变为一种生活方式的物质基础(作者摄)。

物这一主题。马吉拉着手设计时,他的许多"原材料"其实是时装中的破烂。设计师对二手物品的利用带有艺术创作的倾向,虽然不可能替代二手市场成为一种旧物品的流通方式,但也为设计师们提供了一种思路。

7. 旧瓶装新酒(Refill)

20世纪90年代,在中国还处于物资紧缺的时期,很多消费品均采用再装填的包装方式。"打酱油"曾是衡量一个孩子能否帮大人做事的标志性活动(直到今天,人们互相询问对方孩子年龄时,还常会用"我家小娃儿会打酱油了"来回答)。

相类似的,还有豆油、酒等商品采用类似的再装填方式;"雪花膏"则是当时面部化妆品的含糊统称,大多也是将用过的"雅霜"瓶子拿到百货商店去重新灌装。因此去百货商店之前,总是将瓶子里的雪花膏用得干干净净的;甚至连饼干也没有固定的包装,铁皮制的饼干盒是家里娃娃的心肝肉儿,是要随身带着浪迹江湖的。

图3.77 超市中可再灌装的牛奶瓶。

今天,除了牛奶、饮用水、墨盒等还保持着一套再装填系统外,大多数商品出于效率的考虑已很少采用这种方式了(图3.77)。酱油除了普遍的瓶装外还有塑料袋的简易包装;饼干除了外包装,内部甚至还有两片饼干共用一个小型的塑料包装;化妆品就更不用说了,有时候卖的就是一个包装。万幸的是,在人们逐渐认识到"refill"对环境保护的重要意义后,"旧瓶装新酒"的设计又再次焕发出生命力(图3.78)。

世界上第一支固体胶的发明者德国汉高公司(Henkel)设计生产的可再充灌的胶水棒(The Pritt Stick, 1995),便通过再装填系统的使用,使塑料的使用量减少了70%。设计者非常强调再充灌系统的简单、易用,并为产品提供再充灌的使用说明,这样消费者就能够很快地学会如何充灌Pritt棒。同时公司还提供办公室组合,即5支可再充灌棒和20个充灌液。公司为零售商开发了吸引人的和提供信息的陈列柜,通过这种方式,零售商可以获得附加信息,即向消费者解释如何最好地使用再充灌系统。[201]

图3.78 "Once is not enough"和"Refill a bottle, Plant a tree"这样的标语越来越为人们所重视。

尽管再装填的设计对资源的节省很有益,但由于这种方式需要消费者付出一定的时间和劳力,所以如果产品本身的价值不高,很难吸引消费者进行相关努力。"酱油"和"雪花膏"的再装填业的消失,就是因为它们给生活带来了不方便,同时也缺乏品牌的选择。因此,有必要制定相关的设计策略。

首先,可以把再装填的工作量分配给专门的行业去运行,如饮用水和墨盒。第二,要给予再装填的产品以一定的优惠。如

订购全年的牛奶,往往有一定的价格优惠,把再装填所省下的成本部分地转移给消费者。如英国化妆品公司"美体小铺"(The Body Shop,图3.79)就曾以打折的方式吸引消费者使用再装填的产品系统。因为"美体小铺"把再装填(Refill)当成是与环境作斗争的第一选择,只有在不得已的情况下才进行"再循环"(Recycle)的处置。在"美体小铺"中,大多数产品是可再装填的。消费者在再装填前,必须清洗塑料瓶。并且每种瓶子只能充灌瓶子里原有的产品类型。1990年,公司发动了"一次是不够的"竞赛,来提高消费者的环保意识,以便更积极地投入到再装填的系统中。

8. "还魂"(Recycling)

生态乌托邦与当代美国之间有一个惊人的相似之处,那就是他们都大量地使用塑料。开始我把这当成是说明我们的生活方式没有被完全背离的标志。随着深入调查我才发现,尽管表面上存在着相似之处,这两个国家实际上是在以完全不同的方式使用塑料。

图3.79 英国化妆品公司"美体小铺"(The Body Shop)以打折的方式吸引消费者使用再装填的产品系统。

生态乌托邦的塑料完全取自活的生物来源(植物),而不是像我们那样主要取自化石(石油和煤炭)。独立后他们马上调动许多人力物力展开研究工作,直至今日他们仍在持续进行深入研究。据知情人士介绍,这项研究包含两个主要目标。第一个目标是以低成本生产多种类型的塑料:轻的、重的、坚硬的、柔韧的、明晰的、不透明的等,并需以一种无污染的技术来生产。第二个目标则是使它们都可以被生物降解,也就是说容易腐烂。这意味着它们可以作为肥料返回土地,并用于培育新作物,这些新作物又可再被制成新的塑料——这样一直循环下去,就像生态乌托邦人带有近乎宗教般热忱所宣称的那样,这是一个"稳定态系统"。

生态乌托邦存在一个有趣的生物降解战略,它涉及生产出一些设计寿命短暂能自动在一段时间后或在一定条件下自毁的塑料。

——欧内斯特·卡伦巴赫,《生态乌托邦》[202]

在卡伦巴赫的生态科幻小说《生态乌托邦》中,他设想了一个与现代工业文明完全不同的新"桃花源"。这个新"桃花源"中既能看到嬉皮士文化的影子,也影射了对前工业文明的某种怀念和崇拜。因为,在农业社会中,实现生产材料的"还魂"的探索由来已久。

【又是一条好汉】

电影里常常有人被送去法场,临刑前不忘慷慨激昂地大喊一声:"老子二十年后,又是一条好汉"。这种血性呐喊给旁观者留下许多念想,但二十年后能不能回来真不太好说。不过,物品的"还魂"则是板上钉钉的事,谁不想抱个金饭碗,里面有吃不完的白米饭。

"还魂"是再循环的意思,即构成产品或零部件的材料经过回收之后的再加工,得以新生,形成新的材料资源而重复使用,这一原则可以称之为"资源再生设计原则"。

例如,造纸原料以木材最为理想,很难寻找到合适的替代品。麦草、竹子、芦苇等均可作为造纸原料,但通过对造纸的原料供应、产品质量、三废治理和经济效益等多方面的综合分析,可以看出木材具有难以替代的优势。特别是对非木材纤维原料制浆废液——黑液的治理,至今尚没有一套完善且高效率的好办法,工业废水排放已经对江河造成了严重的污染。因此,当前大力利用废纸资源,是发展我国造纸工业的一条重要途径(图3.80)。

图3.80 使用再生纸制造的产品包装。

中国不仅是世界上最早造纸的国家,也是世界上最早使用废纸造纸的国家。用废纸作原料生产的再生纸,中国古人将其称为"还魂纸"。明末宋应星在《天工开物》中写道:"其废纸洗去朱墨污秽,浸烂入槽再造,全省从前煮浸之力,依然成纸,耗亦不多。南方竹贱之国,不以为然,北方即寸条片角在地,随手拾取而造,名曰'还魂纸'"。[203]"还魂纸"的生产至少可上溯到北宋初期。敦煌石窟《救苦众生苦难经》使用的纸就是"还魂纸"。[204]民国时期,仍将这种再生纸,称为"还魂纸"。[205]直到今天,人们还把扔掉的书札,称为:"送去变还魂纸"。可见古代中国人便已经有了将纸张等材料进行再生的动机和能力。不仅如此,"中国还首先大规模对食物加工过程中产生的废料进行重复利用,将其制成肥料"[206]。

【自上而下的推动】

而这种对待资源的方式在今天已经成为人类的共识。许多国家都对现在生产和使用的各种原材料进行研究,并通过法律法规力图实现那些大规模生产的原材料的再生。

如法国3Suisses公司制造的椅子,便采用了可以再循环的塑料。椅子是法国O2[207]组织设计的,1995年投入生产。椅子的木材来自可再生植物以及100%再循环的聚苯乙烯与金属。木材部分用无毒溶剂上光。值得注意的是,椅子除了使用再循环材料外,还采用了多种方法来节约资源。如一个系列的椅子

只用一个模子；座椅是可翻转的，这样延长了产品的生命周期；椅子销售时附有说明书，用于解释如何拆卸椅子，这样塑料、木材和金属可以单独和正确地加以处置。

1991年12月，德国颁布了《资源再生法》。该法令规定从工厂到销售商店过程中所有的打包捆扎材料不允许作为垃圾焚烧或掩埋，必须通过资源回收或重复使用。1992年4月该法令使用范围扩大到包装盒。1993年法令再一次扩大到部分制品本身（如易拉罐、塑料容器等）。[208]"再循环"的观念和影响发展很快，1985年美国只有10%的城市固体垃圾得到循环利用，而1992年这一数字便达到了21%。人们参与再循环工作的热情也很高，以至于《资源再循环》（Resource Recycling）杂志的编辑詹瑞·波乌瓦奥说道："1992年11月的第一周，参与再循环的成人数超过了选举的人数。"[209]

由于欧盟的成立，欧洲在环境保护方面可以有更好的统一性和协调性。1992年2月7日签署，并于1993年8月3日正式生效的《马斯特里赫特条约》中，包含了加强环境管理的诸多条款。在条约第130条V款中引入了以下几个方面的政策：保持、保护和改善自然环境质量；保护人类健康；鼓励对自然资源的合理使用；勇敢地面对国际环境问题等。法令上的限制使得"可持续发展"不只是挂在口头上，而有了可以执行的标准。[210]

日本2001年强制要求开发四种产品的回收计划，包括电视、空调、冰箱和洗衣机。欧盟也有望在2006年通过立法形式要求回收电子、电气产品。在一些欧洲国家，如荷兰、丹麦、挪威、瑞士和瑞典，回收电子、电气产品的规则已经具有一定的约束力。这些法规对经济和产品设计将会产生明显的影响。

【shoddy】
但回收材料面临的最大问题是，在很多人眼里用它们制造的产品不仅是低劣的，甚至是可怕的（图3.81）。人们常常这样嘲笑："再循环（recycled）不如说是次循环（downcycled）更准确些吧！"[211]很多人不会去买一种回收纸制成的卷纸，而情愿购买原生纸浆制成的产品，哪怕后者的价格更高一些。因为人们一方面认为再循环产品的质量要次一些，一方面总觉得循环过程带来了更多有害的东西。

美国1939年通过的《羊毛商品标签法》（Wool Products Labeling Act）规定，用回收的羊毛或棉布纤维制造的衣物必须如实标示。这种方式给回收再生产带来了无可置疑的致命打击。事实上，"根本不需要重新制作标签。凡使用部分再生羊毛的织品一向都被称为shoddy，很快地这个名词后来即演变成一个

图3.81 使用回收材料制造的乐器（上图）和家具（下图）。

有'品质低劣'含义的形容词"[212]。

因此,再循环设计甚至所有的"绿色设计"都有一个关键的要求:它们不能或者在最低程度上影响产品的性能、使用寿命等功能要求,当然最好是能超过非环保产品的功能甚至利益所得。这里有一个对"所得"和"所失"进行衡量与评价的淘汰过程。只要技术成熟到"所得"大于"所失",这些再循环设计自然会被市场所接受的。

【实体书(纸质书)会消失吗?】

鞋子不能使用合成材料的鞋底,因为它们不能被降解。新的玻璃和陶瓷种类被迫发明出来,它们打碎后能够再分解成沙子。除在少量不可替代的场合偶尔一用,铝和其他非铁金属被大量抛弃,在生态乌托邦人眼里,只有很快就会生锈的铁才是真正的"天然"金属。带扣通常用骨头或非常坚硬的木头制成。蒸煮罐没有防黏的塑料内衬,通常用很重的铁制成。几乎没有什么东西被涂刷过,因为涂料必须用铅或橡胶或塑料制成,而它们则是不可降解的。人们也很少积攒东西,比如书,他们比美国人读更多的书,但一看完就会传到朋友手里,或是将其放入循环系统。[213]

图3.82 电子书和实体书之间仍然存在着阅读体验的差异,但是电子书的发展的确会大幅度减少对纸张的需要(作者摄)。

在"生态乌托邦"中,所有的原材料都被预先设定为可以循环利用的,这是一种作者理想状态中的循环系统。在这些似乎颇为"复古"的循环方式中,有一点不仅在今天已经被实现了,而且做得更好,也更彻底。那就是关于"书"。电子书(图3.82)的流行,极大地节省了对纸张的需求,也减少了家庭中的空间"浪费"。虽然对于一些阅读者而言,实体书有永远无法取代的体验感和优越性,家庭中的实体书也有方便和美观的一面,但是如果从资源循环的角度来看,电子书的贡献显然是巨大的。当电子书刚刚出现时,人们很难想到它在今天的发展和成就。在这个数字化的时代,年轻的读者们逐渐接受了这样的阅读方式和生活方式,而年长者则难以在生活方式方面做出调整。

因此,从另一个方面讲,只有通过从小对社会成员进行有关的"绿色"教育,才能逐渐地让社会接受再生产品(图3.83)。有时候,这样的教育比行政命令更加有效和彻底。

图3.83 绝对伏特加的广告"绝对再循环":用酒瓶的碎片组成了一个项链。

20世纪80年代,(美国)婴儿潮中出生的一代已经成家立业,由于他们在孩童时代的课堂教育中较早地接触到生态问题,所以他们对垃圾分类等环保活动往往较为热衷,也能接受一些环保产品。例如,鲁伯梅德公司(Rubbermaid, Inc.)利用这种趋势设计的"无垃圾"儿童午餐盒,虽然价格比传统餐盒要高,但由于其封闭性好并可长期使用,仍然获得了家长们的接受。[214]

维克多·帕帕奈克曾分析过当代人面对环境问题的行为方式，一般有两种：第一种人会在自己或家庭的周围注意环境的保护和资源的节约，比如用更少的水来冲马桶、对垃圾进行分类、买更省油的汽车、减少住宅的面积等；第二种则是认为环境问题事不关己，应该有专门的部门和专家来处理。而帕帕奈克则向我们推荐了"第三条道路"：把自己的社会角色和自己对环境可以做的贡献结合起来。比如作为一个教师可以考虑在工作中用更少的纸张，多用电脑来存储数据而少用复印件；的哥的姐们则尽量不要让他们的汽车引擎空转而带来污染；那些领导和律师们如果能从观念上认识到环境保护和经济发展之间的关系就已经阿弥陀佛了。[215]

五、绿色建筑

【"破坏者"】

人类最早和自然抗争的杰出作品之一就是建筑。建筑相对于人类来讲无疑是建设性的，而对自然来讲则带有破坏性。直到这种破坏性反过来又威胁到人类的时候，"绿色建筑"诞生了。

从古代木构建筑对林木砍伐的影响，到今天建筑业多种多样的建筑材料给环境带来的巨大危害，建筑无疑在绿色设计的潮流中扮演了重要的角色。全球消费的全部能源中，大约有一半被用于建筑，相应地，也造成了几乎相同比例的二氧化碳被排放到大气当中，因而加剧了全球气候变暖的趋势。建筑行业还应对一半左右的原材料消费负责。森林的砍伐、采石场的建立、大部分砂石和混凝料的开采等，主要都是为了满足建筑需要而引发的后果。此外，欧洲全部水消费的50%，是为了满足建筑内居住者的卫生和饮水需要。破坏臭氧层气体的氯氟烃等的一半和全部塑料消费的40%，被用于建筑工业。[216]

绿色建筑考虑到当地气候、建筑形态、施工方法、设施状况、营建过程、建筑材料、使用管理对外部环境的影响，以及舒适、健康的内部环境，同时考虑投资人、用户、设计、安装、运行、维修人员的利害关系。换言之，可持久的设计、良好的环境及受益的用户三者之间应该是平衡的，并且可以通过良性的互动关系达到最优化的绿色效果（图3.84）。绿色建筑正是以这一观点为出发点平衡及协调内外环境及用户之间不同的需求与不同的能源依赖程度，而达成建筑与环境的自然融合。

图3.84 奥地利维也纳郊区的一个现代化商场和居住楼，用四个一百多年前建造的储气罐改造而成，尽量减少了对环境造成的破坏（作者摄）。

图3.85 玛里奥·库西耐拉在意大利雷卡纳提建造的工作室。

图3.86 米切尔·霍普金斯设计的诺丁汉内陆税务中心。

【"包容者"】

"环境主义,就像马克思主义和女性主义中所描述的那样,是一个宽宏的教堂,可以容纳下不同的教派。"[217]

玛里奥·库西耐拉(Mario Cucinella, 1960—)选择谨慎地进行他的环境主义工作。他在意大利雷卡纳提(Recanati)建造的工作室(iGuz-zini Headquarters, 1997,图3.85)是对优雅的现代主义玻璃盒子的一种变异。在这个作品中,设计师最大限度地利用日光,并在一年中的大多时候实现了自然通风。建筑的中间是一个利于空气垂直循环的中庭,给整个建筑带来了自然的空气和阳光。为了防止当地最高超过40℃的阳光照射,屋顶安装了固定的铝制百叶窗以根据需要提供不同的遮阴效果。

英国建筑师米切尔·霍普金斯(Michael Hopkins, 1935—)则将环境设计与文脉主义联结起来,例如他设计的诺丁汉内陆税务中心(Inland Revenue Headquarters in Nottingham, 1994,图3.86)将生态设计中对能源的节约、自然的通风和建筑本身与周围文化环境有机地结合起来。绍特·福德联合建筑事务所(Short Ford & Associates Architects)则将环境主义与历史主义联姻,以华丽的复古手法设计了"皇后馆"(Queens Building at De Montfort University, 1993,图3.87),大面积的红砖墙面和暴露出来的由砖头砌成的供暖设备把建筑装扮得像个中世纪城堡,从外表上看让人难以相信其获得了1995年的绿色建筑大奖。美国的著名建筑师和产品设计师埃米利奥·艾姆巴茨(Emilio Ambasz, 1943—)与他们都不同的是,他表达和制定了建筑与自然环境之间的一种相互依赖的联系。如他在意大利普利亚(Puglia)设计的多功能居住、娱乐综合区Nuova Concordia,便最大程度减少了庞大建筑群对周边森林和海洋等自然环境的影响,使建筑和环境之间在视觉上更加的融洽。

【共同的关注】

不管绿色设计的观念在建筑设计中体现出什么样的差别,它们仍然体现了一系列整体的特征:

(1)建筑能耗的关注。大量的生态建筑作品都力求通过建筑结构的设计和高科技手段来获得自然的采光与通风,以减少建筑在这些方面的能源消耗,并使得居住者能在一个自然而健康的环境中生活与工作。

(2)建筑材料的选择。通过选择当地或离工地较近的材料,通过选择生产中、建造中及拆除后给环境带来的危害最小的材料,通过选择可以回收再利用的材料,设计师可以将建筑的环境危害最小化。

（3）和自然环境的融合。尤其是在一些自然风景非常优美的地方，如何一方面减少对环境的视觉污染，一方面尽量地将风景更多地纳入建筑使用者的视野，这常常是建筑师们所考虑的问题。

（4）对视觉绿色的营造。将传统园林的手法或现代绿色植物种植的方法引入现代建筑甚至高层建筑中，营造绿色视觉环境的同时，也为建筑内部带来更多新鲜空气。

例如，位于吉隆坡的IBM马来西亚总部（Menara Mesiniaga, 1992，图3.88）就是一个非常好的绿色设计的例子。建筑由马来西亚哈姆扎杨建筑工程设计有限公司（T.R.Hamzah & Yeang Sdn.Bhd）的杨经文（Ken Yeang）博士设计，他使用了绿色设计的方法，综合考虑了朝向、植物和自然通风等因素。杨经文博士认为，能源高效建筑的基本概念之一就是利用现有的自然条件，如风、雨和太阳。它证明了对能源消耗和环境需求的考虑可以构建戏剧性的、富有创新性的建筑。

建筑通过以下的方式来实现能源的节约和与自然的有机融合。首先，通过"垂直绿化"的方式改变了高层建筑与环境间的疏离，绿色植物如螺旋般从底层一直延伸到屋顶，不仅为大厦带来了美观的绿色，还可以降低室内温度。植物吸收二氧化碳排出氧气，带来了清新的室内空气。其次，采用一系列被动的低能量结构设计，比如：主要接受阳光照射的东、西朝向均用百叶窗进行遮挡，减少进入建筑内部的阳光热量；建筑的主体部分是南北朝向，则尽量敞开以求得宽阔的视野和自然的光线，也有利于减少对空调系统的需求；此外，建筑中的电梯也是低能耗电梯，并有着向外的良好视野。其他的公共区域如楼梯和洗手间同样也拥有自然的采光和通风；建筑的屋顶为未来安装太阳能电池预留了框架结构。独特的"风铲"设计可以将风引入顶部，再吹入建筑内部。

绿色设计或者说生态设计越来越成为被主流社会接受的一个道德标准。尽管出于促销目的的道德标签也使得很多商业项目变得道貌岸然，但从长远来看，绿色设计的很多原则将在未来变成设计的常识和规范。但反过来看，当设计师的美学原则和道德标准发生矛盾时，设计师也有权根据现实的情况进行选择。因为，即便是"绿色"也是个相对的概念，"并不意味着建筑师应该突然将婴儿与洗脚水一起倒掉（就像现代主义对学院派所做的那样），也不意味着他们应该在风格方面向生态看齐而不留任何高技术特征的痕迹"[218]。毕竟，"在道德和美学之间的选择并不等同于善和恶之间的选择，而只是意味着是否在相关的善和恶之间去作选择"[219]。

图3.87　绍特·福德联合建筑事务所设计的"皇后馆"。

图3.88　杨经文设计的位于吉隆坡的IBM马来西亚总部。

第四节　可持续发展

一、发展还是增长？

"经济增长"这一术语在实践中意味着国民生产总值的增加。对经济增长的重视意味着更加注重经济总量的高低，认为只要国民生产总值增长，社会所有问题都将被解决或至少被改善。而强调"经济发展"的观点则把经济的综合质量当作考察的重点。这种观点关心的是时刻处于变动中的经济要素间的关系，而非单一的、静止的经济总量。发展的观点把经济看作是生态系统的子系统，认为尽管经济子系统不能免除自然规律，但也不能完全归结为可用自然规律进行解释。

因此，可持续发展的前提就是摆脱传统的倚重经济增长的观点，而把经济整体的持久健康发展当成是工作的重点。

二、可持续发展研究的开展与概念的提出

设计中的可持续发展指的是将设计行为的当前利益和长远利益相结合，把设计活动的个人利益（或集体利益）和他人利益（或社会利益）相结合的设计发展策略，它来源于环境学中对可持续发展的研究。

1972年，在《联合国人类环境会议》召开的这一年，罗马俱乐部（The Club of Rome）[220]发表了《增长的极限》（The Limits to Growth，图3.89）这一重要报告。这份报告唤起了人类对环境与发展问题的极大关注，并引起了国际社会的广泛讨论。通过这次讨论，人们基本上达成一个共识，即"经济发展可以不断地持续下去，但必须对发展加以调整，即必须考虑发展对自然资源的最终依赖性"[221]。

1980年，国际自然保护联盟（International Union for Conservation of Nature and Natural Resources）与联合国环境规划署以及世界野生动物基金会（World Wildlife Fund）等国际组织一起发表了《世界保护策略》，并以"可持续发展的生命资源保护"（*Living Resources Conservation for Sustainable Development*）作为报告的副标题。尽管这一报告没有给出可持续发展的定义，但由于它以可持续发展为目标，围绕保护与发展做了大量的研究和讨论，并反复用到可持续发展这个概念，所以人们一般认为

图3.89　长久以来，人们都认为人类发展会自然地、无限地持续下去。然而，城市的增长首先面临着环境的压力和空间的限制（上图为香港，作者摄），罗马俱乐部（中图为其标志）代表了这种对"增长的极限"的反思（下图为《增长的极限》一书）。

此报告是可持续发展概念的发端。

可持续发展概念成为流行观念是在1987年,联合国资助的布伦特兰委员会(即世界环境与发展委员会,World Commission on Environment and Development)的报告《我们共同的未来》(*Our Common Future*,图3.90)发表了,它把可持续发展定义为在"满足当代人需求的同时不牺牲后代人满足需求能力的发展"(Sustainable development is development that meets the needs of the present without compromising the ability of future generations to meet their needs.)[222]。

"到1989年,可持续发展的定义已经多达13页,并且,这个清单还不是毫无遗漏的。"[223]而到了1991年,这个词已经获得了一种显赫的地位,以致每一个东西似乎都必须是可持续的——"社会可持续性、政治可持续性、金融可持续性、文化可持续性……可持续的可持续性等等"[224]。

图3.90　在可持续发展的研究中至关重要的文件:《我们共同的未来》。

在1992年颁布的《马斯特里赫特条约》中,则用了以下四个概括性目标来给"可持续性发展"下定义:(1)维持、保护和改善环境质量;(2)保护人类健康;(3)谨慎和合理使用自然资源;(4)促进国际间的合作机制,来处理全球性问题和环境问题。[225]

1995年11位重要的经济学家和生态学家签署了一个题为"经济增长、承载能力和环境"的声明。这些思想家对以下的三个问题存在着明显的一致:(1)"(环境)资源的基础是有限的";(2)"地球的承载能力存在着极限";(3)"经济增长不是(退化的)环境质量的灵丹妙药"。[226]经过二十世纪八九十年代人们对"可持续发展"的深入研究和广泛讨论,这一课题已经成为21世纪设计学的一个重要研究方向。

三、可持续发展的原则

可持续发展是一种广泛的概念,而不只是一种狭义的经济学概念。布伦特兰委员会指出了较为详尽的可持续发展的内容,包括以下四个方面:

(1)消除贫穷和剥削;

(2)保护和加强资源基础,以确保永久性地消除贫困;

(3)扩展发展的概念,以使其不仅包括经济增长,并包括社会、文化的发展;

(4)最重要的是,它要求在决策中做到经济效益和生态效益的统一。[227]

这四个方面的内容关系到政治、经济、文化等各个方面的政

图 3.91 在世界上仍然广泛存在的贫穷现象成为可持续发展所关注的重要内容。

策和目标(图 3.91)。具体而言,实现这些目标有赖于五个原则,它们是:

(1) 可持续发展的公平性原则

可持续发展的公平性原则一方面是指代际公平性,即世代之间的纵向公平性;另一方面是指同代人之间的横向公平性。可持续发展不仅要实现当代人之间的公平,而且也要实现当代人与未来各代人之间的公平。这是可持续发展与传统发展模式的根本区别之一。

可持续发展的生态中心论的观点被称为3E:环境的完整性(environmental integrity)、经济效率(economic efficiency)和公平(equity)。[228] 公平性在传统发展模式中没有得到足够重视。从伦理上讲,未来各代人应与当代人有同样的权力来提出他们对资源与环境的需求。可持续发展要求当代人在考虑自己的需求与消费的同时,也要对未来各代人的需求与消费负起历史的责任。因为同后代人相比,当代人在资源开发和利用中享有无竞争的天然优势。各代人之间的公平原则要求各代人都应该有同样选择的机会。

(2) 可持续发展的和谐性原则

"可持续发展不是一种和谐的混合状态,而是一种能将资源的开发、投资的选择、技术的发展方向和慈善机构的改革在现在和未来的发展中相协调的变化的过程。"[229] 然而,和谐性却是可持续发展的最终追求,正如《我们共同的未来》报告中所指出的,"从广义上说,可持续发展的战略就是要促进人类之间及人类与自然之间的和谐"。如果每个人在考虑和安排自己的行动时,都能考虑到这一行动对其他人(包括后代人)及生态环境的影响,并能真诚地按"和谐性"原则行事,那么人类与自然之间就能保持一种互惠共生的关系,也只有这样,可持续发展才能实现。

(3) 可持续发展的需求性原则

传统发展模式以传统经济学为支柱,所追求的目标是经济的增长。因此,大量的设计作品用来刺激人类的消费需求和占有欲。这种刺激消费的方式忽视了资源的有限性。这种发展模式不仅使世界资源环境承受着前所未有的压力而不断恶化,而且人类所需要的一些基本物质仍然不能得到满足。而可持续发展则坚持公平性和长期的可持续性,立足于人的真实物质需求,建立健康而理性的精神需求。可持续发展是要满足所有人的基本需求,向所有的人提供实现美好生活愿望的机会。

(4) 可持续发展的高效性原则

可持续发展战略几乎得到了世界各国政府的支持(图

3.92）。但到目前为止，很多规划仍然停留在纸面上。"真正通过改变生产技术而使环境得到大大改善的例子只有几个：从汽油中去除铅，氯气生产不再使用汞，农业上不再用DDT，电力工业不再用PCB，军工企业不再在大气中进行核弹爆炸试验。只有从源头上——即在可能产生污染物的生产过程中——摧毁污染物，才能真正消除污染物；而一旦污染物生产了出来，再想办法就为时太晚。"[230]因此，可持续发展必须坚持高效性原则。因为，对环境污染的治理已经到了一个关键的时刻，任何不彻底的、不及时的规划方案都等于是空中楼阁。不同于传统的经济学，这里的高效性不仅根据其经济生产率来衡量，更重要的是根据人们的基本需求得到满足的程度来衡量，是人类整体发展的综合和总体的高效。

（5）可持续发展的变动性原则

可持续发展以满足当代人和未来各代人的需求为目标。随着时间的推移和社会的不断发展，人类的需求内容和层次将不断增加和提高，所以可持续发展本身隐含着不断地从较低层次向较高层次发展的变动性过程。

图3.92 可持续发展战略需要国家政策的强力支持，像禁止核试验这样的政策则需要国际间的合作才能制定。

四、可持续设计

为了达到他们用"千篇一律的设计风格"来解决一切问题的目的，制造商们的设计都是针对最糟糕的情况，也就是说他们在设计产品的时候总是面向可能发生的最坏的情况来考虑的，因此产品总是能够达到预期的效果。这样的话，就可以保证产品适用的市场最大。这也反映了人类工业与自然界特殊的关系——人类在设计的时候总是针对最坏的情况，因为人类总是把大自然看作敌人。[231]

从"绿色设计"到"可持续设计"的过渡绝不仅仅是概念的变迁，而体现了在面对自然与人造物矛盾时，设计师观念的整体提升。它们之间的区别在于"绿色设计"使人聚焦于单个产品，而"可持续设计"则面向更大的可以解决人类问题的系统方法。保林·马奇（Pauline Madge）认为说："理论和实践两个层面，这个过渡阶段都指向了一个稳定的、不断扩展的视野，某种程度上说就是对生态和设计的相关话题进行持续批判。"[232]这种基于人类问题整体性的自我批判，毫无疑问是"可持续设计"最重要的价值，它将导致绿色设计的一些基本方法，能够在一个更加有前瞻性的框架中获得最为实际的运用。

1. 去污染：消除或减少设计可能造成的环境污染

在设计的程序初期，考虑到设计可能造成的污染而在设计中进行相关安排以避免污染的方法，被称为"去污染"。这是设计师能为可持续发展所做的重要工作，即在设计工作中提前预判设计行为可能产生的环境破坏，并尽可能地减少环境污染。

例如，在电子产品中，有一种非常特殊的污染形式。它不同于工业或生活垃圾对空气、水源的污染，是一种对产品的正常使用带来干扰，并间接污染生活环境的污染形式。

它就是电磁波干扰（Electromagnetic Interference，缩写为EMI），它是当代社会的一种非常严重的环境污染。从微波炉的辐射导致玩具鸭子的失常叫声[233]，到投币游戏机信号干扰了美国高速公路控制系统，再到马岛战争中英国的谢菲尔德号战舰由于船上卫星通讯系统的干扰而关闭了导弹预警雷达，结果导致被飞鱼导弹击沉（图3.93），电磁波干扰可以说无处不在。

图3.93 马岛战争中被击沉的英国谢菲尔德号战舰。

消除或减少EMI的唯一有效方法就是实现EMC，即电磁波兼容（Electromagnetic Compatibility）。所谓的电磁波兼容指的是："产品装置的性能及整个设备系统在它的电磁波环境中发挥着令人满意的功能，而不干扰这个环境中的任何其他物体。"[234]

实现EMC的有效途径主要有两种：（1）对紧凑型的电子产品如飞机、轮船、卫星、汽车等进行更加合理的安装与组合。因为，紧凑的电子产品总是较容易带来EMI。（2）对电子产品的使用范围进行限制。就好像吃螃蟹的时候不要再吃柿子一样，不要在加油站或飞机上拨打手机已经成为基本常识。

2. 新材料：采用和研发新的产品材料以减少资源紧缺的压力

当我们把目光投放在一些新材料和新能源上时，我们惊异地发现，有些"新材料"和"新能源"并不"新"。就像图3.94中的中国民间泥塑玩具一样，"从泥土里来到泥土里去"的完美循环状态成了今天设计师的理想境界。

【尘归尘，土归土】

对环境危害严重的原材料必然要寻找新的替代品。例如木制家具可以用生长期较短的藤、竹等材料来代替，一些橡胶、塑料制品也可以寻找诸如纸或其他材料来做替代品。

塑料是威胁人类环境的最重要生产材料之一，自从诞生以来由于其功能和价格上的优点又一时难以被替代。但从长远来

图3.94 中国传统玩具所使用的常常是像泥土这样"从哪里来到哪里去"的材料（作者摄）。

看，寻找并生产塑料的替代材料是大势所趋。例如日本和中国台湾地区研制的"玉米淀粉树脂"，就是以玉米为原材料，经过加工塑化，制成多种一次性用品，如水杯、塑料袋、商品包装等。这种材料可以经过燃烧、生化分解、昆虫吃食等方式消失，从而避免塑料产生的白色污染。可口可乐公司在盐湖城冬奥会上使用了50万只用这种玉米树脂材料制成的一次性杯子，发现这些杯子在自然环境中只需40天就可以消失得无影无踪。此外，一些国外的研究者发现，一些不适合食用的植物和水果次品如草莓、胡萝卜、花椰菜等也可以用来制作包装材料，用来替代塑料制品。[235]

木头由于生长期较长，并对水土保持有重要的价值，加之多年来的过度开采，也成为受保护的自然资源之一。木头的替代材料也很丰富。以竹子为例，这种带有中国江南特色的材料，越来越多地以绿色环保材料的面目出现（图3.95）。2002年3月2日至16日，联合国教科文组织"以玩具促进残疾儿童成长"协会在中国竹乡浙江安吉举办了一次"创意工作坊"。20多位来自15个国家的设计师以竹子为材料，为残疾儿童设计了30多件玩具。这次活动之所以以竹子为材料的一个重要原因也在于其材料的优越性，活动的组织者Siegfried Zoels先生这样说道："我们对竹子感兴趣是因为它有良好的环境意义，并且在某种程度上可以取代木头，在玩具领域也是这样。所以如果能将新的观点和办法带入传统的竹子制造业，会促进世界的可持续发展（图3.96）。"[236]

图3.95 用竹子材料制造的服装（上）与家具（下）。（作者摄）

图3.96 用可再生纸制造的儿童玩具

【替身】

对一些污染严重的产品，我们首先要知道它由哪些材料组成，然后才能对其进行改进以寻找新的替代品。1992年，英国Bryant & May公司开展了"为了环境的火柴"研究行动。

在研究中，公司评估的第一个问题是"在火柴生产和使用过程中采用的材料和过程是如何破坏环境的？"，经过研究发现，火柴头的成分包括三种有害材料：硫、氧化锌和重铬酸盐。硫通过燃烧产生，而二氧化硫是酸雨的主要成分；处理含锌生产废物的成本正在稳步增长；重铬酸盐则是一种有毒材料，虽然只占火柴头的0.8%，但公司希望完全清除它。此外，火柴的包装也有极大的改进空间，因为火柴盒由纯的木纸浆而不是循环纸板制成，如果使用循环纸板便可以节约大量的木材纸浆。

第二个问题是："与其他的引火手段（如打火机）相比，火柴造成的环境负担是什么？"，为了回答第二个问题，公司对一次性的和可再充装的打火机进行了比较。显然，一个耐用的可再

充装的打火机的环境危害要小得多。一次性的打火机则被认为是最有害的,因为它用了大量能源密集、不可更新的资源,处理以后会危害环境很多年。

在研究活动中,公司发现火柴虽然使用了大量污染环境的材料,但如果对这些材料进行改进或去除的话,火柴仍然有它的优势和价值。所以,公司推出了"为了环境的火柴"计划,生产的火柴和包装改用与环境友好的形式和材料。这种变化包括从火柴头中清除重铬酸盐、硫和锌;火柴棍现在由可更新种植的白杨木制成;胶是由废物和蔬菜淀粉制成的——这样,通过火柴基本材料的置换和改良,减少了其对社会的危害。[237]

【返璞归真】

用来替代污染材料的未必是全新的高科技材料,正相反,正如在下文的能源战略中所看到的那样,有时"返璞归真"的效果更好。例如,天然染料被发明已经有了漫长的历史。但今天仍然经常被讨论用作合成染料的替代物。主要原因是大多数天然染料与生态环境的相容性好,可生物降解,而且毒性较低,生产这些染料的原料可以再生。而合成染料的原料是石油和煤炭,这些资源目前消耗很快,资源不能再生。羊毛、蚕丝和绒线等经过天然染料染色都可以制成色彩艳丽的服装。虽然天然染料在阳光下容易褪色,但如果用两种或者两种以上的颜色编织,任何褪色都是非常微妙的,最后总的效果将变得有吸引力且和谐。

天然染料无法满足工业企业的需求,因此无法成为合成染料的现实替代品。但是,天然染料完全适用于小规模的手工业生产。例如英国毛织物设计师萨拉芙·本奈特(Sarah Burnett),自1976年以来,便使用自己农场中种植的植物制造天然染料(图3.97),并用这些由热带水果、蔬菜和坚果制造出来的染料生产各式各样精心制作的服装。她自己收集的本土材料能够提供绿色、黄色和灰色,比较亮的颜色是从南美、印度和墨西哥进口的。但是,她和自然织物公司(The Natural Dye Company)的能工巧匠们一年也不过生产150余件针织外套,因为每完成一件外套都要耗费三个月的时间。这样的工作效率只能进行小规模的生产,难怪她的工作室像伦敦的高档裁缝店一样只有预定才能参观。[238]

虽然有人认为天然染料不是从根本上解决纺织品染色生态问题的途径,实现纺织品生态染色的最重要途径还是选择符合纺织生态学标准的染料进行染色。理由是大多数天然染料染色时,需要用重金属盐进行媒染,同样会产生大量的污水,并会使染色后的纺织品上含有重金属物质。但这样的技术问题可以通

图3.97 英国毛织物设计师萨拉芙·本奈特自1976年以来,便使用自己农场中种植的植物制造天然染料。

过科学的发展来解决,毕竟,天然染料的来源是可循环的植物,这是它相对于合成染料的优点。

3. 新能源:采用和研发新的能源以减少环境污染和资源压力

【小嘴大胃】

新能源的发展已经成为重要的经济发展趋势,甚至是拉动经济的基本动力。但是任何新能源的发展都会面临巨大的困难,否则,它就早已顺理成章地变成替代性能源了。

1970年,核能在英国能源的构成中也只占2.7%;在欧盟则只占0.6%;美国则只有0.3%。尼克森的(Nixon's)科学顾问主席Edward D.David博士在谈到核废料储存时曾这样说道:"对于那些不得不住在核废料上面的人来说,一想到它们要25000年才能变得无害,不由得会感到恶心。"[239]

核能原料和废料的泄漏也并非像"在华盛顿过街时被蛇所咬"那么难以碰上。[240]不论是1979年美国三里岛核电站的泄漏事故还是1986年4月苏联切尔诺贝利核电站的核辐射灾难[241],都说明了核能技术的本身存在着问题,而不仅仅是哪一种社会体制与管理体制的问题。

如E.J.米香所说:"虽然新技术在我们前面的脚边掀开了增加机会的幕布,但往往又同时在我们身后的庭院里把它关了起来。"[242]任何新技术都存在着某个方面的局限和弊端。关键之处在于这些技术是"大嘴巴、小消化道的",还是"小嘴巴、大消化道的"[243]。也就是说,要权衡这些新能源的利与弊。例如汽车所需的能源问题一直以来是能源领域的重要课题。几乎每一种新能源都有某方面的缺陷。但是随着石油资源的逐渐耗尽,新的替代能源必然会出现。

【绿色出行】

在世界范围内,有许多新能源在公共交通工具上进行了试验,并得到了普遍的使用。相对于新能源汽车在私人交通中暂时还存在的局限性,公共交通工具可以更好地避免这些缺陷,而把新能源的优势发挥到最大(图3.98)。

在欧盟520万英镑的资助下,比利时开发出了以液态氢为燃料的公交车。这种新型汽车被叫做"绿色公交车",由德国工业煤气公司梅瑟·格里夏恩(Messer Griesheim)和比利时发动机制造商VCST-Hydrogen联合研制而成。可以乘坐88名乘客,最初的行驶距离为70 km,而一旦液态氢储存的安全问题得到解决,其行驶距离有望达到300 km。它是在标准汽车底盘和柴

图3.98 "绿色公交车"成为未来城市交通的重要选择。

油发动机的基础上,以液态氢为动力,安装液态氢油箱,使用新型的混合燃料系统和联合点火方式。比利时有四个城市(包括研制这种公交车的城市吉尔)的公交车,采用了液态氢代替柴油作为动力。

液态氢作为燃料并不能节约成本,而是出于保护环境质量方面的考虑。欧盟提供的津贴使这项研制工作艰难地进行下去。在美国,也有约1 000辆公交车安装了天然气发动机,以混合的沼气和氢气为燃料。氢气动力虽然没有根除有害气体的排放,但与柴油和汽油动力相比,的确显著降低了空气污染的程度。一辆公交车每行驶1 km,消耗的液态氢约为0.32升,排放的全部温室气体只相当于原来的1/4,而其他有害气体,例如氧化氮,则完全消失。

国内一些城市也开始使用一些"绿色公交车",主要以天然气和液化石油气、甲醇和乙醇等作为燃料,以及使用电力机车来替代传统公交车。除了减少对环境的污染外,还可以节约成本。尽管国内各大城市的"绿色公交车"都面临着车辆成本过高、加气站少、安全隐患等诸多问题的困扰,但公交车"绿"化显然是一个不可避免的趋势,并且取得了很大的成绩。[244]

实际上,在"绿色公交车"中所出现的新能源带来的新问题,也是所谓"可再生能源"的共同问题(图3.99,图3.100)。例如风力农场会导致占用土地、生态失衡、视觉污染和噪声;潮汐能及水力发电会危及野生动物尤其是一些濒危动物的生存;就连家庭住宅屋顶的太阳能热水器也会造成一定程度的视觉污染。任何能源都有自己的缺点和优点,关键是人类如何为了自己的利益进行取舍。在环境危机还没有到来的时候,人们倾向于选择在能量上高效而在环保上低效的能源,而今天,是人们反其道而思考的时候了。

图3.99 "青蛙"公司设计的太阳能钟。

图3.100 SONY公司的ICFB200手摇收音机,摇动把柄一分钟,可以使用30分钟。

结 论

> 我们在知识中丧失的智慧在哪里?
> 我们在信息中丧失的知识在哪里?
> ——T.S.艾略特:《磐石》[245]

麻省理工学院在一份名为《停止增长》的报告中指出:自1970年以来,我们这个时代的特点就是,在技术与地球生态系统的关系中,技术发展的极限对我们的时代构成威胁。[246]

显然这样的认识已经成为人类的一种共识。但是在这种"技术发展的极限"中,还包含着另外一种趋势即转移自身极限的趋势。技术的发展主要呈现为两种路径:一是在一个稳定的

技术体系内部的新陈代谢,新的技术发明带来了无危机、无断裂的发展;一是当技术的发展表现为破坏原有的体系时,在一个新的平衡点上重建一个新的技术体系。因此,技术的负面作用与极限危机是可以通过人类技术的发展和科学的发展予以转化的。西蒙栋在《技术史》中这样说:"当技术的发展途径是随机的,或呈随机之状时,技术体系和其他体系之间的调节只能通过各种力量的自由组合将就而成,这就难免产生许多失误或倒退的可能,直至一个相应的平衡建立为止。"[247]

这种"平衡"在人类与自然环境之间的关系已经严重失衡的现实之下,往往要付出极大的代价才可以得到。但是,生存的压力必然导致人类相互之间必须进行非零和博弈。[248]而"世界各地任何文化演化中,都能看到这种诱发非零和互动技术的发明。新的技术创造出正面总和的机会,人类就会设法取得这些总和,社会结构因此改变"[249]。

"……virtus美德一词,我们没有忘记它的词根是:vir和vis,人和力量。力量就是反抗自身和外界的消极影响,特别是那集体的疯狂——潮流。"[250]绿色设计成功的关键也正是在于人类和自身的斗争结果,因为人和自然环境问题之间关系的本质在于人类对自身的批判性。假设人类在"那集体的疯狂"中还保有清醒的理性,那么人类将重新获得设计中的"美德"。对于人类来讲,技术已不再是困扰人类的难题。因为,"我们需要的技术已经随手可得,事实上,我们挑战的不是技术本身,而是我们该如何应用技术。我们必须把技术当作'善'的力量加以创造性使用,而非当作'恶'的力量来利用"[251]。

昆波斯(Coombs, 1990)意味深长地说:"有这样一种生活方式,它的物质需求比较适度;它的环境破坏比较轻微。这种生活方式是比较简单的,人们的兴趣与激情主要建立在这种生活方式所提供的人际关系上。谋求这种生活方式是未来人们的主要任务。是否能够成功地找到这种生活方式,这将决定人类的未来。"[252]这样的社会看起来非常像中国古代的那个"常态"的社会(图3.101)。在那个社会中,由于生产力的落后,物质需求自然"比较适度"。由于生产方式的制约,所以环境破坏"比较轻微"。由于中国人特殊的社会结构,中国人生活的乐趣也一直建立在"这种生活方式所提供的人际关系上"。但是,历史不可能倒退。我们只能在现在这个"非常态"的社会中,去努力建立新的秩序。

希望我们能够实现鲍曼所说的那个难以激活的古老希望——"在发展的尽头等待人们的是一个有序地、合理地设计和管理的世界。"[253]

图3.101 虽然工业和技术的快速发展,人们总是自然地会产生对"田园牧歌"式社会(图为现代城市周边即将消失的乡村,作者摄)的留恋,这不仅仅是一种毫无意义的怀旧情绪,也是对现代工业的某种情感上的修正,这种批评态度帮助我们努力地去寻找一个和谐的"技术桃花源"。

课后练习：绿色设计和我的生活

要求：从自己的生活出发，从生活中的现象来理解绿色设计和生活的关系。

意义：绿色设计是本章重点，从学生自己的生活出发来进行相关阐述，可以形象生动地体悟绿色设计的方法与政策的来源和基础。

误区：过分依赖课堂笔记和网络检索是本作业的两大误区。作业的要求是以小见大，而非求大求全。

示范作业：该作业由南京艺术学院设计学院、尚美学院潘晔妞、成丽婷、穆培林等学生提供，删改汇编而成。

绿色设计与我的生活

好莱坞曾推出一部大片《后天》，我看过后至今还心有余悸（图3.102）。虽然现在看来这部电影只能称作科幻片，但在不久的将来，电影中的情景未必不能成为现实。它完完全全让我预见到了在将来的某一天，人类会遭到地球对其毁灭性的报复。据相关科学推算报道，倘若人类再无止境地开发地球，对其无止境地索取，在一万五千年后的某一天，地球将成为一个冰球。或者，将会更早。环境问题已刻不容缓，而以设计为专业的我们，更应当关注和采用绿色设计。

在生活中，很多人都会注意到，在人们扔掉的"废弃物"中，往往是发现"美"的最佳场所。例如，人们从噪音中发现了声音的美，于是就产生了今天的音乐世界。

我的生活很平淡：一台12寸的黑白电视机，一座旧式的收音机，还有一张老藤椅构成了我的物质世界。一位艺术家曾经说过：即使你只有十个平方米的住宅，你也可以生活得像个皇帝。但为什么，人们还要无止境地追求物质上的累积与重叠呢？因为，他们不知道，怎样才可以做"皇帝"。环顾四周，看看那些生活的细节：竹制的铅笔筒、木制的风铃、毛线织的壁挂、碎布头做的装饰画，还有那些花花草草、瓶瓶罐罐——"绿色设计"究竟在哪里？［文章在首段后本应切入正题。但对自己平常生活和思考体悟的描写不仅丰富了文章的内容，使其真实且有情；更是通过自己的感受将我的生活和"绿色设计"结合起来，使文章变得有意义。］

曾经看过一个小品，关于"点子公司"的。他们发明了一种方便面的佐料，是用米粉做的包装，不用撕开直接泡在水中便会溶解。其实这种方便面在日本早有实例。而国内的产品如易拉

图3.102 好莱坞电影《后天》。作者从最近所看的电影出发来引出文章，既新颖、生动，又给了文章结构一个自然的、循序渐进的开端。

罐拉环只会搞些抽奖的小把戏，却从不想想如何解决拉环被轻易扔掉所带来的资源浪费——绿色设计应从细节做起。

绿色产品的设计要考虑产品原料和能源的无公害和低消耗。我国于1993年开始实行了绿色标准制度，并制定了严格的绿色产品标志，绿色消费意识也慢慢被人们接受。其次，就是要关注产品设计—生产—消费的方法和过程，要有效利用有限的资源和使用可回收材料制成的产品，以减少一次性产品的使用量；技术的复杂和程序的微妙使这个世界更加脆弱，更加容易遭受损伤。这样，一些计划和策略产生了一种维修型智慧，这种智慧很快进入和普及到整个社会的设计师队伍和其他支柱群体中。同时，现代社会资源的日渐匮乏也是维修型社会形成的原因。维修型社会的形成使得"有计划地使之过时"的产品成为一种奢侈和不合时宜的消费热情，尽管市场的盲目和人类的虚荣使得夸耀性浪费永不会自行消失。在这样一种环境下，节约能源和废物利用的产品层出不穷。例如，Jullan Brown于1997年设计的"Criket"塑料瓶子压扁器（图3.103），以及Paolo Ulian和Giuseppe Ulian于1996年设计的"Dune"衣物挂钩，都是针对废旧塑料瓶的设计。还应从材料的选择、结构功能、制造功能、包装方式、储运方式、产品使用和废品处理等方面，全方位考虑资源利用和环境影响及解决方法。因此，就有设计师将目光聚集在废旧物品上。而在我的日常生活中，这似乎还并不常见。只是依稀记得，我爷爷是个环保主义者，他在我小时候会经常利用废旧材料诸如可乐瓶为我制作些小玩具和小摆设，只可惜爷爷的用心我现在才能明白。[运用了课堂上讲的一些知识点和案例，并将其与自己的生活经验和记忆结合起来。]

图3.103 "Criket"塑料瓶子压扁器。

因此，我学会了时刻留意周围的事物，学会了细致的观察。街边的垃圾箱从以前的"一筒"到"三筒"，目的就是要做到分类回收。不过至今还有许多人不在意，仍然我行我素地随便乱丢垃圾。现在的许多快餐盒，也运用了新材料，目的也是为了减少白色垃圾提高回收再利用的效率。但目前由于材质方面的限制，环保快餐盒的价格要比普通快餐盒要贵些，因而还未普及。1995年，波兰人Antoni Zielinski设计了一种叫做"Mater-Bi"的扁平餐具（图3.104），这些能够自然降解的一次性餐具是用极普通的材料制造的，它可以在很短的时间里被分解，40天里餐具重量的90%就可以被分解。但一般消费者目前尚无法购买到这样的餐具，因为麦当劳公司垄断了它们。为此，我很不理解麦当劳公司的做法。绿色设计是为全人类生态环境服务的，为何为了自己的经济利益而让一个如此优秀的绿色设计产品失去其大显身手的机会。一个绿色产品倘若失去了生态保护和人性

图3.104 波兰人Antoni Zielinski设计的能够自然降解的"Mater-Bi"的扁平餐具。

化的空间,也就失去了其绿色的意义。

　　这又让我想起了前几天我校的毕业设计作品展。虽然他们设计出的产品外观都不错,也有其一定的功能性,但不少人都似乎忽略了"绿色设计"的概念。材料的浪费,不必要的空间消耗,人性化功能的缺乏让我有些遗憾。作为学设计专业的我们都不能意识到"绿色设计"的概念,何况除我们以外的更多人呢?[现实的联想和对本校学生作品的批评,体现了从文章开始到现在的思索和分析的结果。这种从观察生活到理论上的理解,再到对设计现状的分析,是本篇文章的优秀之处,也是本章课后作业的目的。]

　　人类经历了惧怕自然、征服自然、贴近自然这三个阶段,近年来的社会变革使人类的生活发生了重大的变化,人类的生存条件与环境在许多地方有了重大的改善。但同时人与自然的关系也遭到极大的破坏。因此,设计师在进行设计之前,首先应考虑他的设计是否对社会有益。正如国际工业设计协会联合会主席彼得先生所言:"设计作为人类发展的一个重要因素,除可能成为人类自我毁灭的绝路,也可能成为人类到达一个更加美好的世界的捷径。"

　　但愿,《后天》所描述的永远只是个科幻故事。

[注释]

[1] John and Marilyn Neuhart with Ray Eames. *Eames Design*: *The Work of the Office of Charles and Ray Eames*. New York: Harry N.Abrams Inc., 1989, p.14.

[2] [德]莫里茨·石里克：《伦理学问题》，孙美堂 译，北京：华夏出版社，2001年版，第5页。

[3] [法]让·波德里亚：《消费社会》，刘成富、全志钢 译，南京：南京大学出版社，2001年版，第137页。

[4] 同上，第28页。

[5] [英]齐格蒙·鲍曼：《生活在碎片之中——论后现代道德》，郁建兴、周俊、周莹 译，上海：学林出版社，2002年版，第174页。

[6] [英]迈克·费瑟斯通：《消费社会与后现代主义》，刘精明 译，南京：译林出版社，2000年版，第172页。

[7] 玛丽·道格拉斯、贝伦·伊舍伍德：《物品的世界》，选自罗钢、王中忱：《消费文化读本》，北京：中国社会科学出版社，2003年版，第61页。

[8] [德]马克思：《〈政治经济学批判〉导言》//《马克思恩格斯选集》（第二卷），北京：人民出版社，1972年版，第94页。

[9] 鲍德里亚：《符号的政治经济学批判》，选自罗钢、王中忱：《消费文化读本》，北京：中国社会科学出版社，2003年版，第26页。

[10] [法]尚·布希亚：《物体系》，林志明 译，上海：上海人民出版社，2001年版，译序第13页。

[11] [美]保罗·福塞尔：《格调：社会等级与生活品位》，梁丽真、乐涛、石涛 译，南宁：广西人民出版社，2002年版，第105页。

[12] [美]罗伯特·弗兰克：《奢侈病》，蔡曙光、张杰 译，北京：中国友谊出版公司，2002年版，第27页。

[13] [英]萨迪奇：《设计的语言》，庄靖 译，桂林：广西师范大学出版社，2015年版，前言第20页。

[14] 同上。

[15] 美]罗伯特·弗兰克：《奢侈病》，蔡曙光、张杰 译，北京：中国友谊出版公司，2002年版，第27页。

[16] [法]让·波德里亚：《消费社会》，刘成富、全志钢 译，南京：南京大学出版社，2001年版，第86页。

[17] 同上，第70页。

[18] [美]理查德·桑内特：《匠人》，李继宏 译，上海：上海译文出版社，2015年版，序章，第140页。

[19] [美]罗伯特·弗兰克：《奢侈病》，蔡曙光、张杰 译，北京：中国友谊出版公司，2002年版，第2页。

[20] 索尔斯坦·维布伦：《有闲阶级论》，选自罗钢、王中忱：《消费文化读本》，北京：中国社会科学出版社，2003年版，第14页。

[21] 这些民族包括分布在现今加拿大与美国边境地区的萨利希人（Salish）、海达人（Haida）、夸库特人（Kwakiutl）、努特卡人（Nootka）、奇卡特人（Chilkat）等民族。详见[美]罗伯特·赖特：《非零年代：人类命运的逻辑》，李淑珺 译，上海：上海人民出版社，2003年版，第26页。

[22] 石崇，字季伦，小名齐奴，西晋人士，司徒石苞之子。崇为官多年，聚敛财宝无数，筑金谷园陈列之，时人叹为观止。尝数与贵戚王恺、羊琇竞奢斗富，作锦步帷障达五十里。

晋武帝每暗助王恺，但终不能胜。一日，恺携武帝所赐尺余长之珊瑚树炫耀于石崇面前，崇竟以杖将其击碎，恺大怒，崇但笑曰：此物何足为奇！乃命人一时搬来数尺高之珊瑚树三四棵，恺无言而退。市井有言：富可敌国石季伦。后因与人争一小妾绿珠，被孙秀矫诏杀之。见《晋书·石崇传》《世说新语》。

[23] [美]罗伯特·弗兰克：《奢侈病》，蔡曙光、张杰 译，北京：中国友谊出版公司，2002年版，第8页。

[24] [法]让·波德里亚：《消费社会》，刘成富、全志钢 译，南京：南京大学出版社，2001年版，第25页。

[25] [德]维尔纳·桑巴特：《奢侈与资本主义》，王燕平、侯小河 译，上海：上海人民出版社，2000年版，第80页。

[26] [法]让·波德里亚：《消费社会》，刘成富、全志钢 译，南京：南京大学出版社，2001年版，第69页。

[27] [英]迈克·费瑟斯通：《消费社会与后现代主义》，刘精明 译，南京：译林出版社，2000年版，141页。

[28] 同上。

[29] 同上，第124页。

[30] [法]让·波德里亚：《消费社会》，刘成富、全志钢 译，南京：南京大学出版社，2001年版，第106页。

[31] [英]齐格蒙·鲍曼：《生活在碎片之中——论后现代道德》，郁建兴、周俊、周莹 译，上海：学林出版社，2002年版，第29页。

[32] [美]约翰·菲斯克：《解读大众文化》，杨全强 译，南京：南京大学出版社，2001年版，第95页。

[33] 转引自[德]奥特弗利德·赫费：《作为现代化之代价的道德》，邓安庆、朱更生 译，上海：上海译文出版社，2005年版，第128页。

[34] [美]朱丽安·西沃卡：《肥皂剧、性和香烟：美国广告200年经典范例》，周向民、田力男 译，北京：光明日报出版社，1999年版，第240页。

[35] Jeffrey L.Meikle. *Design in the USA*. Oxford：Oxford University Press，2005，p.89.

[36] [美]赫尔曼·E.戴利：《超越增长——可持续发展的经济学》，诸大建、胡圣 等译，上海：上海译文出版社，2001年版，第51页。

[37] [美]罗伯特·弗兰克：《奢侈病》，蔡曙光、张杰 译，北京：中国友谊出版公司，2002年版，第2页。

[38] 统计数字选自TCL企业网站文章：《从宝石文化到科技美学》（2003年4月30日），http：//www.tcl.com.cn/china/news/.

[39] 选自TCL企业网站文章：《TCL万元钻石手机横空出世》（2001年1月8日）中TCL移动通信公司总经理万明坚博士对当时即将推出的"钻石手机"TCL999D的评论，http：//www.tcl.com.cn/china/news.在同一个网站所发表的另外一篇文章《TCL宝石手机风行世界》（2003年4月30日）中所举出的宝石手机能够流行的三个理由，显然不如万明坚博士那半开玩笑的话来的直接和真诚。这三个理由分别是：一是消费时尚进化论。手机的发展，经历了从摩托罗拉大砖头式、爱立信下翻盖式、诺基亚可更换彩壳式等种种变迁，从造型演变来看，最初只满足简单的功能使用性，接下来开始注意仪表修饰，如同人类文明从洪荒时代走向农业社会、工业社会，体现出时尚文化的进化。宝石手机的推出，正是顺应了这种进化的必然趋势。二是经济优势互补理论。珠宝行业作为所谓的慢速经济在为作为快速经济的手机助跑。而一旦将珠宝与手机结合，意味着人们花比珠宝店里更少的钱，就能享受到宝石带来的尊崇感。三是社会心理趋向论。

人类自古就有崇尚美的天性，原始人就已懂得把象牙、骨头等战利品作为头饰，而后宝石逐渐发展成为传统的装饰物，包括钻石、红宝石、玉石、水晶等。宝石凝聚了天地之灵气，日月之精华，佩戴宝石不仅带来美好的祝福，也是财富和地位的象征。宝石手机正是从这一意义上满足了人们最基本的愿望和渴求，建立在人类渴求安宁、吉祥、财富、地位等社会心理的基础之上，因此宝石手机的推出必然备受宠爱。

[40] [法]让·波德里亚：《消费社会》，刘成富、全志钢 译，南京：南京大学出版社，2001年版，第85页。

[41] 同上。

[42] [清]游戏主人：《笑林广记》，廖东 校点，济南：齐鲁书社，2002年第2版，第14页。

[43] 转引自[德]哈贝马斯：《公共领域的结构转型》，曹卫东 译，上海：学林出版社，1999年版，第27页。

[44] 索尔斯坦·维布伦：《有闲阶级论》，选自罗钢、王中忱：《消费文化读本》，北京：中国社会科学出版社，2003年版，第7页。

[45] [英]迈克·费瑟斯通：《消费社会与后现代主义》，刘精明 译，南京：译林出版社，2000年版，第195页。

[46] [美]约翰·菲斯克：《解读大众文化》，杨全强 译，南京：南京大学出版社，2001年版，第31页。

[47] 同上，第234页。

[48] [美]戴安娜·克兰：《文化生产：媒体与都市艺术》，赵国新 译，南京：译林出版社，2001年版，第9页。

[49] 索尔斯坦·维布伦：《有闲阶级论》，选自罗钢、王中忱：《消费文化读本》，北京：中国社会科学出版社，2003年版，第7页。

[50] 塞巴斯蒂安·德·格拉西亚在《时间、工作与闲暇》中所说，转引自[加]马歇尔·麦克卢汉：《理解媒介》，何道宽 译，北京：商务印书馆，2000年版，第148页。

[51] [美]保罗·康纳顿：《社会如何记忆》，纳日碧力戈 译，上海：上海人民出版社，2000年版，第107页。

[52] [英]萨迪奇：《设计的语言》，庄靖 译，桂林：广西师范大学出版社，2015年版，前言第3页。

[53] [美]罗伯特·弗兰克：《奢侈病》，蔡曙光、张杰 译，北京：中国友谊出版公司，2002年版，第175页。

[54] [韩]李御宁：《日本人的缩小意识》，张乃丽 译，济南：山东人民出版社，2003年版，第201页。

[55] Brent C. Brolin. *Flight of Fancy the Banishment and Return of Ornament*. New York: St. Martin's Press, 1985, p.101.

[56] [英]齐格蒙·鲍曼：《生活在碎片之中——论后现代道德》，郁建兴、周俊、周莹 译，上海：学林出版社，2002年版，第95页。

[57] [英]迈克·费瑟斯通：《消费社会与后现代主义》，刘精明 译，南京：译林出版社，2000年版，第129页。

[58] [德]齐奥尔格·西美尔：《时尚的哲学》，选自其同名论文集《时尚的哲学》，费勇 等译，北京：文化艺术出版社，2001年版，第72页。

[59] 同上，第76页。

[60] [美]珍妮弗·克雷克：《时装的面貌》，舒允中 译，北京：中央编译出版社，2000年版，第22页。

[61] By Editors of Phaidon. *The Fashion Book*. London: Phaidon Press Limited, 1998, p.4.

[62] [英]艾伦·鲍尔斯:《自然设计》,王立非 译,南京:江苏美术出版社,2001年版,第116页。

[63] [德]齐奥尔格·西美尔:《时尚的哲学》,选自其同名论文集《时尚的哲学》,费勇 等译,北京:文化艺术出版社,2001年版,第73页。

[64] [美]凯文·凯利:《失控:全人类的最终命运和结局》,陈新武 等译,北京:新星出版社,2010年版,第103页。

[65] 同上。

[66] [英]E.H.贡布里希:《秩序感》,范景中、杨思梁、徐一维 译,长沙:湖南科学技术出版社,1999年版,第36页。

[67] 柯林·坎贝尔:《求新的渴望——其在诸种时尚理论和现代消费主义当中表现出的特征和社会定位》,选自罗钢、王中忱:《消费文化读本》,北京:中国社会科学出版社,2003年版,第282页。

[68] [法]罗兰·巴特:《流行体系:符号学与服饰符码》,敖军 译,上海:上海人民出版社,2000年版,前言第4页。

[69] [英]萨迪奇:《设计的语言》,庄靖 译,桂林:广西师范大学出版社,2015年版,前言第13页。

[70] 盖尔·福斯乔在《加拿大政治与社会理论学刊》上发表的文章,转引自[英]史蒂文·康纳:《后现代主义——当代理论导引》,严忠志 译,北京:商务印书馆,2002年版,第297页。

[71] [德]齐奥尔格·西美尔:《时尚的哲学》,选自其同名论文集《时尚的哲学》,费勇 等译,北京:文化艺术出版社,2001年版,第76页。

[72] [美]约翰·菲斯克:《解读大众文化》,杨全强 译,南京:南京大学出版社,2001年版,第46页。

[73] [德]齐奥尔格·西美尔:《时尚的哲学》,选自其同名论文集《时尚的哲学》,费勇 等译,北京:文化艺术出版社,2001年版,第81页。

[74] 同上,第84页。

[75] [英]迈克·费瑟斯通:《消费社会与后现代主义》,刘精明 译,南京:译林出版社,2000年版,第97页。

[76] [德]沃尔夫冈·韦尔施:《重构美学》,陆扬、张岩冰 译,上海:上海译文出版社,2002年版,第7页。

[77] [美]乔治·里茨尔:《社会的麦当劳化》,顾建光 译,上海:上海译文出版社,1999年版,第54页。

[78] 同上,第18页。

[79] 同上,第40页。

[80] [日]岩佐茂:《环境的思想》,张桂权 等译,北京:中央编译出版社,1997年版,第80页。

[81] [德]A.施韦泽:《尊重生命的伦理学》,选自《二十世纪西方宗教哲学文选》,上海:三联书店,1994年版,第1414-1436页。

[82] W.福格特:《生存之路》,北京:商务印书馆,1981年版,第3页。

[83] 同上,第269页。

[84] [美]A.李奥帕德:《沙郡年记》,吴美真 译,北京:三联书店,1999年版,第261页。

[85] 同上,第285页。

[86] 吉登斯语,转引自Terry Williamson, Antony Radford and Helen Bennetts. *Understanding Sustainable Architecture*. London: Spon Press, 2003, p.2.

[87] 选自下文的卷首题词。参见Paul Hawken, Amory Lovins, and L.Hunter Lovins. *Natural*

Capitalism: *Creating the Next Industrial Revolution*. New York: Little, Brown and Company, 1999.

[88] [美]巴里·康芒纳:《与地球和平共处》,王喜六、王文江、陈兰芳 译,上海:上海译文出版社,2002年版,第5页。

[89] 现代的技术圈是一个线形的而非循环的发展过程。例如被称作"垃圾中的撒旦"的塑料,虽然可能被回收重新利用成为新产品的一部分,但其化学成分却无法改变和消失。面对充斥地球的这一场白色灾难,英国《卫报》于2002年10月18日评出"人类最糟糕的发明",塑料"荣获"这一称号。《卫报》称,我们的地球似乎已经变成了"塑料星球",土地、河流、高山、海洋……塑料无所不在。直到有一天,我们都已离去,这些家伙仍然占据着地球,因为它们是"永生"的。塑料之所以是永生的,是由于其原料特性决定的。塑料是从石油或煤炭中提取的化学产品,一旦生产出来就很难自然降解。自然界中长期堆放的废塑料,给鼠类、蚊蝇和细菌提供了繁殖的场所,易传染各种疾病;而大量填埋在地下的塑料,400年也不会腐烂降解,且极易破坏土壤的通透性,使土壤板结,影响植物生长……"在技术圈中,产品最终成了废料,庄稼最终进入了下水道,铀最终成了具有放射性的残留物,石油和氯最终成了二氧杂芑,矿物燃料最终成了二氧化碳。在技术圈中,线形过程的最终结果总是产生废物,从而构成对生态圈周期性循环过程的攻击"。关于技术圈的论述参见[美]巴里·康芒纳:《与地球和平共处》,王喜六、王文江、陈兰芳 译,上海:上海译文出版社,2002年版,第7、8页;关于塑料的论述参见艾柯尔·马克:《人类最糟糕的发明——科技的发展到底给我们带来了什么?》,北京:新世界出版社,2003年版,第7页。

[90] 斯宾格勒强调的"浮士德精神"是西方文化的特殊秉质。它是一种"不可抑制的向远方发展的冲动",象征着"纯粹的和无限的空间"。[德]奥斯瓦尔德·斯宾格勒:《西方的没落》(下册),齐世荣 等译,北京:商务印书馆,1963年版,第141、319页。

[91] 同上,第766页。

[92] E.F.Schumacher. *Small is Beautiful*: *a Study of Economics as If People Mattered*. Hartley & Marks Publishers Inc, 1999, p.7.

[93] Rachel Carson. *Silent Spring*. New York: Houghton Mifflin Company, 1962, p.6.

[94] [美]赫尔曼·E.戴利:《超越增长——可持续发展的经济学》,诸大建、胡圣 等译,上海:上海译文出版社,2001年版,第41页。

[95] [意]乔万尼·桑蒂马志尼:《19世纪风格工艺与设计》,广州:广东经济出版社,2004年版,第269页。

[96] [美]巴里·康芒纳:《与地球和平共处》,王喜六、王文江、陈兰芳 译,上海:上海译文出版社,2002年版,第5页。

[97] 有关资料选自艾柯尔·马克:《人类最糟糕的发明——科技的发展到底给我们带来了什么?》,北京:新世界出版社,2003年版,第257-259页。

[98] Rachel Carson.*Silent Spring*. New York: Houghton Mifflin Company, 1962, p.6.

[99] [英]齐格蒙·鲍曼:《生活在碎片之中——论后现代道德》,郁建兴、周俊、周莹 译,上海:学林出版社,2002年版,第158页。

[100] [英]齐格蒙特·鲍曼:《后现代伦理学》,张成岗 译,南京:江苏人民出版社,2003年版,第9页。

[101] 保罗·哈肯曾指出古典经济学的这一思路:既然足够的金钱可以买来足够的资源,那么最终也会有足够的"elsewheres"来对付工业生产的后果。Paul Hawken, Amory Lovins, and L.Hunter Lovins. *Natural Capitalism*: *Creating the Next Industrial Revolution*. New York: Little, Brown and Company, 1999, p.7.

[102] [英]齐格蒙特·鲍曼:《后现代伦理学》,张成岗 译,南京:江苏人民出版社,2003年版,第9页。

[103] [英]鲍曼:《现代性与大屠杀》,杨渝东、史建华 译,南京:译林出版社,2002年版,第33页。

[104] [英]鲍曼:《后现代伦理学》,张成岗 译,南京:江苏人民出版社,2003年版,第33页。

[105] [英]齐格蒙·鲍曼:《生活在碎片之中——论后现代道德》,郁建兴、周俊、周莹 译,上海:学林出版社,2002年版,第170页。

[106] 所谓形式的完成指的是形式与功能的日益脱离,功能复杂的机器表现为简单的操作界面,而导致了与传统工作手势相连的象征关系的隐退。参见[法]尚·布希亚:《物体系》,林志明 译,上海:上海人民出版社,2001年版,第54页。

[107] [英]齐格蒙·鲍曼:《生活在碎片之中——论后现代道德》,郁建兴、周俊、周莹 译,上海:学林出版社,2002年版,第171页。

[108] [英]约翰·基根:《战争的面目》,马百亮 译,北京:中信出版社,2018年版,第343页。

[109] [英]鲍曼:《现代性与大屠杀》,杨渝东、史建华 译,南京:译林出版社,2002年版,第35页。

[110] 同上,第33页。

[111] [美]理查德·桑内特:《匠人》,李继宏 译,上海:上海译文出版社,2015年版,序章,第25页。

[112] 香烟曾被称为"还魂草",这个名称来源于一个美丽的传说:相传在很久以前,美洲一个印第安部落的大首领有一个貌美如花的女儿。有一天,这个女孩突然得了一种怪病,昏迷不醒,滴水不进,很快就被确认死亡了。悲伤的人们在痛哭之后将女孩的尸体抬到野外进行天葬,放置在露天下等待鸟兽来分食。三天过去了,就在人们仍旧沉浸在悲痛中的时候,一个小孩从部落外面冲进来大喊:"她回来了,首领的女儿回来了!"半信半疑的人们走出部落,惊讶地发现那个被他们抬到野外的女孩果真自己走了回来。原来这个女孩只是一时的心跳停滞,并没有真死。在野外,她受到地上一种植物的辛辣气味的刺激,竟然悠悠醒转,那种植物的气味仿佛给她注入了一种神奇的力量,使她得以走回部落。这种植物即被称作还魂草,即今天的烟草。详见艾柯尔,马克:《人类最糟糕的发明——科技的发展到底给我们带来了什么?》,北京:新世界出版社,2003年版,第67-68页。

[113] Edward Tenner. *Why Things Bite Back*: *Technology and The Revenge of Unintended Consequence*. New York: Vintage Books, 1996, p.6.

[114] 《山海经·海内经》中有这样的记述:洪水滔天。鲧窃帝之息壤以堙洪水,不待帝命,帝令祝融杀鲧于羽郊。鲧复生禹。帝乃命禹卒布土以定九州。鲧和禹的治水策略,是人们常常谈论的话题。人们习惯将鲧的治水策略称为"围堵",将禹的治水策略称为"疏导"。虽然关于这段夹杂着神话的历史争论颇多,但本书主要借这个故事来比喻对技术进行一味的依赖的坏处,而不涉及对史实的态度。

[115] 在"9·11"之后,当有人认为袭击者是"懦夫"的时候,美国著名学者苏珊·桑塔格却认为"如果一定要用'懦夫'这个字眼的话,用它来描绘那些从安全的高空远距离进行轰炸的人还比较恰当,不能用来形容那些愿意牺牲自己生命去杀人的人"。实际上,对高技术武器的依赖,在某些方面已经使人们失去对传统战争的敬畏感。转引自龙应台纪念苏珊·桑塔格之文章《坦诚之不易》,《南方周末》,2005年1月6日。

[116] Edward Tenner. *Why Things Bite Back*: *Technology and The Revenge of Unintended Consequence*. New York: Vintage Books, 1996, p.6

[117] 《白宫把民众骗回曼哈顿——为重开股市掩盖环境严重污染事实》,《金陵晚报》,

2003年9月5日,星期五,B7。

[118] 二噁杂芑一般是由焚烧城市垃圾所致,焚化炉里的纸和木头的普通成分木质素与含氯的塑料燃烧时得到的氯气这两种物质发生反应而生成。详见[美]巴里·康芒纳:《与地球和平共处》,王喜六、王文江、陈兰芳 译,上海:上海译文出版社,2002年版,第54页。

[119] 同上。

[120] W.H.默迪:《一种现代人类中心主义》,载《哲学译丛》,1999年第2期,第12页。

[121] [美]戴斯·贾丁斯:《环境伦理学》,林官明、杨爱民 译,北京:北京大学出版社,2002年版,第107页。

[122] 同上。

[123] [美]麦克哈格:《设计结合自然》,芮经纬 译,倪文彦 校,北京:中国建筑工业出版社,1992年版,第41页。

[124] [美]赫尔曼·E.戴利:《超越增长——可持续发展的经济学》,诸大建、胡圣 等译,上海:上海译文出版社,2001年版,第73页。

[125] 同注释[116]。

[126] 参见杨通进:《整合与超越:走向非人类中心主义的环境伦理学》,载于徐嵩龄:《环境伦理学进展:评论与阐释》,北京:社会科学文献出版社,1999年版,第39-42页。

[127] E.F.Schumacher. *Small is Beautiful*: *A Study of Economics As If People Mattered*. Hartley & Marks Publishers Inc, 1999, p.6.

[128] 在印度的一个城市,一家生产杀虫剂的联合碳化物公司于1984年12月4日发生泄漏,导致住在附近的居民死亡4 000多人,更多的人(约200 000人)失明和终身残疾。参见 Mark S.Sanders and Ernest J.McCormick. *Human Factors in Engineering and Design*(the Seventh Edition). New York: McGraw Hill, 1993, p.8.

[129] [美]巴里·康芒纳:《与地球和平共处》,王喜六、王文江、陈兰芳 译,上海:上海译文出版社,2002年版,第11页。

[130] Paul Hawken, Amory Lovins, and L.Hunter Lovins.*Natural Capitalism*: *Creating the Next Industrial Revolution*. New York: Little, Brown and Company, 1999, p.4.

[131] Richard Sylvan and David Bennett.*The Greening of Ethics*: *From Anthropocentrism to Deep Green Theory*. Cambridge UK: The White Horse Press, 1994, p.47.

[132] E. F. Schumacher. *Small is Beautiful*: *A Study of Economics as if People Mattered*. Vancouver: Hartley & Marks Publishers Inc, 1999, p.4.

[133] 许平、潘琳:《绿色设计》,南京:江苏美术出版社,2001年版,第8页。

[134] 该香烟产品采用了低侧流技术(附:这到底是什么技术,和消费者有什么关系,和环保有什么关系,对这些消费者来说根本无从得知),烟灰白净,冒烟少。产品引入了绿色概念,即从无污染的烟叶栽培到采用无污染的辅料、无污染的生产过程,绿色概念贯穿其整个制造过程。该集团矢志要做"国内绿色烟草的代言人"。决策层表示:要从一粒烟种播种下地,到一根卷烟在消费者嘴中燃烧成灰,每一环节都要注入绿色概念。以上内容来自国内某香烟集团官方网站 http://www.baisha.com/bsculture/he/default.aspx。

[135] OTA Project Staff. *Green Products by Design*: *Choices For a Cleaner Environment*. Congress of the United States Office of Technology Assessment, 1992, p.53.

[136] Stefano Marzano. *Thoughts*: *Creating Value by Design*. London: Lund Humphries Publishers, 1998, p.15.

[137] 考古学家戈登·威利(Gordon R.Willey)曾这样半开玩笑地说过。转引自[美]威廉·拉

什杰、库伦·默菲:《垃圾之歌》,周文萍、连惠幸 译,北京:中国社会科学出版社,1999年版,第46页。

[138] 《旧金山观察家报》,1972年11月12日,引自[美]劳埃德·卡恩:《庇护所》,梁井宇 译,北京:清华大学出版社,2012年版,第325页。

[139] 美国由于工业化程度高,且消费社会的形成和社会富裕带来了旺盛或者说过盛的消费欲望,因此在垃圾制造方面也"成绩斐然"。根据统计,美国每增加一个人对环境造成的压力超过了印度或者孟加拉国20个居民造成的压力。参见朱庆华、耿勇:《工业生态设计》,北京:化学工业出版社,2004年版,第33页。

[140] [美]威廉·拉什杰、库伦·默菲:《垃圾之歌》,周文萍、连惠幸 译,北京:中国社会科学出版社,1999年版,第62页。

[141] [美]巴里·康芒纳:《与地球和平共处》,王喜六、王文江、陈兰芳 译,上海:上海译文出版社,2002年版,第40页。

[142] [美]罗伯特·J.托马斯:《新产品成功的故事》,北京新华信管理顾问有限公司 译校,北京:中国人民大学出版社,2002年版,第2页。

[143] Susan Strasser. *Waste and Want*: *A Social History of Trash*. New York: Metropolitan Books, 1999, p.16.

[144] [英]蒂姆·阿姆斯特朗:《现代主义:一部文化史》,孙生茂 译,南京:南京大学出版社,2014年版,第4页。

[145] 朱庆华、耿勇:《工业生态设计》,北京:化学工业出版社,2004年版,第41页。

[146] [美]罗伯特·赖特:《非零年代:人类命运的逻辑》,李淑珺 译,上海:上海人民出版社,2003年版,第39页。

[147] Paul Hawken, Amory Lovins, and L.Hunter Lovins. *Natural Capitalism*: *Creating the Next Industrial Revolution*. New York: Little, Brown and Company, 1999, p.17.

[148] [美]黛安·吉拉尔多:《现代主义之后的西方建筑》,青锋 译,北京:清华大学出版社,第176页。

[149] [美]凯文·凯利:《失控:全人类的最终命运和结局》,陈新武 等译,北京:新星出版社,2010年版,第261-162页。

[150] MBDC 即为 McDonough Braungart Design Chemistry,该公司是 William McDonough 和 Michael Braungart 在1995年创办的,通过智能设计推进"下一代工业革命"并为之提供支持。这家产品和流程设计公司致力于转变产品、流程和世界范围内服务的设计方式。

[151] OTA Project Staff. *Green Products by Design*: *Choices For a Cleaner Environment*. Congress of the United States Office of Technology Assessment, 1992, p.3.

[152] 玛丽·道格拉斯、贝伦·伊舍伍德:《物品的世界》,选自罗钢、王中忱:《消费文化读本》,北京:中国社会科学出版社,2003年版,第54页。

[153] 但是在中国,情况比较特殊,住院时送礼金是司空见惯的事,这是中国的"礼尚往来",也是社会集资的一种特殊形式。

[154] 玛丽·道格拉斯、贝伦·伊舍伍德:《物品的世界》,选自罗钢、王中忱:《消费文化读本》,北京:中国社会科学出版社,2003年版,第61页。

[155] [英]齐格蒙特·鲍曼:《后现代伦理学》,张成岗 译,南京:江苏人民出版社,2003年版,第66页。

[156] W.F.豪:《商品美学批判》,转引自罗钢、王中忱:《消费文化读本》,北京:中国社会科学出版社,2003年版,前言第16页。

[157] [法]怀特海:《18世纪法国室内艺术》,杨俊蕾 译,桂林:广西师范大学出版社,2003

年版,第62页。

[158] 许平:《视野与边界》,南京:江苏美术出版社,2004年版,第47页。

[159] [美]唐纳德·A.诺曼:《设计心理学》,梅琼 译,北京:中信出版社,2003年版,2002年版序XI。

[160] 参见Segway网站,http://www.segway.com 以及《南方周末》2001年12月13日第23版。

[161] [美]亨利·德莱福斯:《为人的设计》,陈雪清、于晓红 译,南京:译林出版社,2012年版,第219页。

[162] 资料来源：The Body Shop官方网站所载宣传资料,Full Voice, Issue 5, 2002, http://www.thebodyshop.com.au/upload/ACFD55.pdf.

[163] 儒勒·凡尔纳:《机器岛》第一部,联星 译,北京:中国青年出版社,第64页。

[164] 威廉·拉什杰、库伦·默菲在《垃圾之歌》一书中指出：几千年来,人类处理垃圾的方式在本质上并无新意。基本的垃圾处理方式一直就是这四种：倾倒、焚化、转为有用物质（回收）、减少物品（将来的垃圾）的体积。"任何稍具复杂性的文明或多或少会同时采取这四种方法。"参见[美]威廉·拉什杰、库伦·默菲:《垃圾之歌》,周文萍、连惠幸 译,北京:中国社会科学出版社,1999年版,第46页。

[165] Oscar Wilde. *The Artist as Critic*: *Critical Writings of Oscar Wilde*. Edited by Richard Ellmann. Chicago: The University of Chicago Press, 1983, p.7.

[166] Reyner Banham. *A Critic Writes*: *Essays by Reyner Banham*. Selected by Mary Banham, Paul Barker, Sutherland Lyall, and Cedric Price. Berkeley and Los Angeles: University of Califomia Press, 1999, p.5.

[167] 按照物理学原理,压力大导致发动机温度上升。又由于化学原理,温度高理所当然地使反应加快。发动机的温度升高后,汽缸内的氧气和氮气进行反应,生成了氧化氮。氧化氮随其他废气排出车体,遇到阳光,便和空气中含有的废油气等碳氢化合物反应,生成臭氧和被称作光化烟雾的有毒混合物。最后,剩余的氧化氮转变为酸性的硝酸盐,随雨和雪降到地面——成为酸雨的重要组成部分。[美]巴里·康芒纳:《与地球和平共处》,王喜六、王文江、陈兰芳 译,上海:上海译文出版社,2002年版,第41页。

[168] 详见[韩]李御宁:《日本人的缩小意识》,张乃丽 译,济南:山东人民出版社,2003年版,第46页。

[169] Stefano Marzano. *Thoughts*: *Creating Value by Design*. London: Lund Humphries Publishers, 1998, p.13.

[170] 生物圈二号（Biosphere 2）是美国1987年建的一座微型人工生态循环系统,位于亚利桑那州图森市以北的沙漠中,在一个"微缩"地球中,模拟了地球上的山川树木,尝试封闭空间中的生态循环,为太空移民做技术储备。

[171] [美]凯文·凯利:《失控：全人类的最终命运和结局》,陈新武 等译,北京:新星出版社,2010年版,第241页。

[172] 《大不列颠百科全书》第13版,增补,第2卷,第821-823页。转引自[美]詹姆斯·P.沃麦克、[英]丹尼尔·T.琼斯、[美]丹尼尔·鲁斯:《改变世界的机器》,沈希瑾 译,北京:商务印书馆,1999年版,第26页。

[173] [意]安东尼奥·葛兰西:《狱中札记》,葆煦 译,北京:人民出版社,1983年版,第403页。

[174] [英]诺曼·费尔克拉夫:《话语与社会变迁》:殷晓荣 译,北京:华夏出版社,2003年版,第6页。

[175] [法]尚·布希亚:《物体系》,林志明 译,上海:上海人民出版社,2001年版,第52页。
[176] 同上,第66页。
[177] 选自丹麦铁路公司2003年环境报告(DSB Environmental Report 2003),http://www.dsb.dk/2003/dsb/Materiale/pdf_filer/DSB_environmentalreport_2003_UK.pdf.
[178] 朱庆华、耿勇:《工业生态设计》,北京:化学工业出版社,2004年版,第146页。
[179] 同上,第202页。
[180] 详见[韩]李御宁:《日本人的缩小意识》,张乃丽 译,济南:山东人民出版社,2003年版,第58页。
[181] [英]彭妮·斯帕克:《设计百年:20世纪现代设计的先驱》,李信、黄艳、吕莲 等译,北京:中国建筑工业出版社,第154页。
[182] [美]维克多·马格林:《人造世界的策略:设计与设计研究论文集》,金晓雯、熊嫕 译,南京:江苏美术出版社,2009年版,第76页。
[183] Stefano Marzano. *Thoughts*: *Creating Value by Design*. London: Lund Humphries Publishers, 1998, p.41.
[184] 周作人:《木片集》,石家庄:河北教育出版社,2001年版,第52页。
[185] 张谨的文章,载《金陵晚报》,2003年6月13日,A28版。
[186] 只要看一下西方人是如何学习使用筷子,就能明白他们是如何把餐具发展成如此庞大的家族。为了帮助那些喜欢吃中餐的外国人学习使用筷子,英国萨里大学吉姆阿尔喀里博士和赵强博士开发出一个数学公式——"筷子公式",声称利用这个公式可以帮助他们的英国同胞掌握这项中国传统技巧。因为委托进行该项研究的国际食品公司说,"在英国,筷子是公认的最麻烦的餐具,五分之三的英国人不会使用筷子"。该公式能计算出使用筷子夹食不同种类食物的容易度,研究学者称之为"舒适度"(公式中用"C"表示)。当舒适度值接近零时,意味着这种食物不容易使用筷子夹食;当舒适度值为100时,则意味着这种食物能很轻易地使用筷子夹食。研究学者建议学用筷子的人们先练习使用筷子夹食高舒适度的食物,比如说糖醋鸡,然后再学习掌握使用筷子夹食更高难度的食物,如滑豆芽。研究学者赋予不同食物不同的值,值的大小与食物的直径(用"d"表示)、数量(用"m"表示)和光滑度(用"a"表示)有关。光滑食物包括炸花生米、豆腐等。食物的质地(用"q"表示)取决于食物的形状、柔软度和易脆度。质地值越小,舒适度值越小,也就意味着该食物不容易夹食。该公式如下:

$$C = \frac{C_0 \sqrt{N} qad(2-d)}{mt(1+a)}$$

参见中国筷子网:《英国学者开发出"筷子公式",帮外国人学习使用筷子》,http://www.yunhong.cn.
[187] [法]罗兰·巴尔特:《符号帝国》,孙乃修 译,北京:商务印书馆,1994年版,第25页。
[188] [美]理查德·桑内特:《匠人》,李继宏 译,上海:上海译文出版社,2015年版,第151页。
[189] [丹麦]阿德里安·海斯、狄特·海斯、阿格·伦德·詹森:《西方工业设计300年:功能、形式、方法,1700—2000》,李宏、李为 译,长春:吉林美术出版社,2002年版,第185页。
[190] [美]约翰·赫斯克特:《设计,无处不在》,丁珏 译,南京:译林出版社,2013年版,第51页。
[191] Susan Strasser. *Waste and Want*: *A Social History of Trash*. New York: Metropolitan Books, 1999, p.4.
[192] 同上,p.21。

[193] [美]凯文·凯利:《失控:全人类的最终命运和结局》,陈新武 等译,北京:新星出版社,2010年版,第261-162页。

[194] 参见朱庆华、耿勇:《工业生态设计》,北京:化学工业出版社,2004年版,第238-239页。

[195] [英]阿道斯·赫胥黎:《美妙的新世界》,南京:译林出版社,2013年版,第54、55页。

[196] 道格拉斯·哈帕:《有效的知识:小商店里的技能和共同体》,转引自[美]理查德·桑内特:《匠人》,李继宏 译,上海:上海译文出版社,2015年版,第243页。

[197] Susan Strasser. *Waste and Want: A Social History of Trash*. New York: Metropolitan Books, 1999, p.10.

[198] 朱庆华、耿勇:《工业生态设计》,北京:化学工业出版社,2004年版,第150页。

[199] [美]维克多·马格林:《人造世界的策略:设计与设计研究论文集》,金晓雯、熊嫕 译,南京:江苏美术出版社,2009年版,第54、58页。

[200] 纳塔莉·卡恩:《猫步的政治》,选自罗钢、王中忱:《消费文化读本》,北京:中国社会科学出版社,2003年版,第316页。

[201] 参见朱庆华、耿勇:《工业生态设计》,北京:化学工业出版社,2004年版,第148页。

[202] [美]欧内斯特·卡伦巴赫:《生态乌托邦》,杜澍 译,北京:北京大学出版社,2010版,第99页。

[203] [明]宋应星:《天工开物》,管巧灵、谭属春 点校并注释,长沙:岳麓书院,2002年版,第292页。

[204] 在经卷的反面可以看到三片泛红的故纸残片,纸片上有粗横帘纹,纹宽约两毫米,由麻纤维制成,麻筋较粗。这显然是三片抄以前未及捣烂的废纸。它有力地证明了当时的造纸原料中有废纸。该经卷的经尾上写有"乾德五年丁卯岁七月二十四日善兴写经"的字样,说明写经年代为公元967年。西方人曾认为废纸造纸是由德国路德维希·赫兹等人19世纪末首创的,其实他们至少要比我国晚900多年。http://www.hainannet.com/ChineseCulture/KeJiYiYao/KJ.Paper.htm.

[205] 如朱自清在《文物·旧书·毛笔》一文中曾这样写道:旧书的危机指的是木版书,特别是大部头的。一年来旧书业不景气,有些铺子将大部头的木版书论斤地卖出去造还魂纸。这自然很可惜,并且有点儿惨。原载1948年3月31日《大公报》。

[206] [美]戈德斯通:《为什么是欧洲》,杭州:浙江大学出版社,2010年版,第108页。

[207] 注:O2设计组成立于1988年,主要的工作和成就是提升设计中对生态方面问题的关注和相关技术的运用。曾经在O2设计组工作过的设计师现在都是生态设计领域的先锋。今天的O2设计组是一个由设计师、产品发展商、科学家组成的工作团体,它们之间互相提建议、互相促进,是生态设计领域中一支重要的力量。

[208] 参见许平、潘琳:《绿色设计》,南京:江苏美术出版社,2001年版,第45页。

[209] Frank Ackerman. *Why Do We Recycle? Markets, Values and Public Policy*. Washington, D.C: Island Press, 1997, p.8.

[210] 参见The Maastricht Treaty, Article 130r.1,转引自[英]布赖恩·爱德华兹:《可持续性建筑》(第二版),周玉鹏、宋晔皓 译,北京:中国建筑工业出版社,2003年版,第9页。

[211] William McDonough & Michael Braungart. *Cradle to Cradle: Remaking the Way We Make Things*. New York: North Point Press, 2002, p.4.

[212] [美]威廉·拉什杰、库伦·默菲:《垃圾之歌》,周文萍、连惠幸 译,北京:中国社会科学出版社,1999年版,第60页。

[213] [美]欧内斯特·卡伦巴赫:《生态乌托邦》,杜澍 译,北京:北京大学出版社,2010版,第29页。

[214] 参见[美]罗伯特·J.托马斯:《新产品成功的故事》,北京新华信管理顾问有限公司 译

校,北京:中国人民大学出版社,2002年版,第7页。

[215] Victor Papanek.*The Green Imperative*:*Natural Design for the Real World*. New York: Thames and Hudson Inc.,1995,p.17.

[216] 参见[英]布赖恩·爱德华兹:《可持续性建筑》(第二版),周玉鹏、宋晔皓 译,北京:中国建筑工业出版社,2003年版,第159页。

[217] Susannah Hagan. *Taking Shape*:*A New Contract Between Architecture and Nature*. London:Architectural Press,2001,p.11.

[218] James Wines.*Green Architecture*. New York:Taschen America,2000,p.16.

[219] Susannah Hagan. *Taking Shape*:*A New Contract Between Architecture and Nature*. London:Architectural Press,2001,p.12.

[220] "罗马俱乐部"由意大利企业家奥莱利欧·佩西(Aurelio Peccei)博士于1968年组建。俱乐部第一次会议的讨论成果是:"探索困扰全世界人民的复杂问题:丰裕表象下的贫困问题;环境恶化的问题;众多机构信任度缺失;城市发展超出可控范围;雇佣关系缺少保障;年轻人的孤独感;对传统价值观的抵制;通货膨胀以及其他货币政策和经济政策的瓦解。这些问题将作为俱乐部一项特殊而富有激情的工程进行研究与探索。"参见[美]维克多·马格林:《人造世界的策略:设计与设计研究论文集》,金晓雯、熊嫕 译,南京:江苏美术出版社,2009年版,第95页。

[221] 中国科学院可持续发展研究组:《2003中国可持续发展战略报告》,北京:科学出版社,第36页。

[222] 参见世界环境与发展委员会:《我们共同的未来》,王之佳、柯金良 等译,长春:吉林人民出版社,1997年版,第10页。

[223] "很清楚,学术界在可持续发展的定义方面,已经制造出了一个衍生的产业,却没有应用可持续发展的概念来进行现实的研究。"参见[英]伊恩·莫法特:《可持续发展——原则,分析和政策》,宋国君 译,北京:经济科学出版社,2002年版,第17页。

[224] [美]赫尔曼·E.戴利:《超越增长——可持续发展的经济学》,诸大建、胡圣 等译,上海:上海译文出版社,2001年版,第13页。

[225] 参见The Maastricht Treaty, Article 130r,转引自[英]布赖恩·爱德华兹:《可持续性建筑》(第二版),周玉鹏、宋晔皓 译,北京:中国建筑工业出版社,2003年版,第9页。

[226] 原载于1995年4月28日《科学》周刊上发表的K.阿罗等人:《经济增长、承载能力和环境》,转引自[美]赫尔曼·E.戴利:《超越增长——可持续发展的经济学》,诸大建、胡圣 等译,上海:上海译文出版社,2001年版,第15页。

[227] [英]伊恩·莫法特:《可持续发展——原则,分析和政策》,宋国君 译,北京:经济科学出版社,2002年版,第31页。

[228] 同上,第188页。

[229] Terry Williamson, Antony Radford and Helen Bennetts. *Understanding Sustainable Architecture*. London:Spon Press,2003,p.4.

[230] [美]巴里·康芒纳:《与地球和平共处》,王喜六、王文江、陈兰芳 译,上海:上海译文出版社,2002年版,第47页。

[231] [美]威廉·麦克唐纳、[德]迈克尔·布朗嘉特:《从摇篮到摇篮:循环经济设计之探索》,上海:同济大学出版社,2005年版,第27-28页。

[232] [美]维克多·马格林:《人造世界的策略:设计与设计研究论文集》,金晓雯、熊嫕 译,南京:江苏美术出版社,2009年版,第119页。

[233] 曾经做过20多年电子设计工程师的蒂姆·威廉姆斯在他的书中记述过,在他的家里,

一只一按就会嘎嘎叫的玩具鸭子,由于被放在厨房的微波炉边上,而常常意外地发出叫声。这种叫声在家人发现这是一次EMI事故之前导致了全家的紧张和焦虑。参见Tim Williams. *EMC for Product Designers*. the third edition. Newnes,2001,p.14.

[234] 同上。

[235] 以上内容参见中国包装网上《玉米变成塑料袋》《草莓变为食品薄膜》等文章,http://news.pack.net.cn/bzzt/bzxcl/2004-07/2004072610553561.shtml.

[236] 《好玩的竹子:为残疾儿童设计竹玩具》,选自《艺术与设计:产品设计》,2003年第3期,第61页。

[237] 来源:Hans van Weenen, UNEP可持续产品开发工作组;Cox 1989, Incus 1990, Bryant & May 1992,参见朱庆华、耿勇 编著:《工业生态设计》,北京:化学工业出版社,2004年版,第143页。

[238] 以上资料来源:The Natural Dye Company的官方网站,http://www.naturaldyecompany.com.

[239] E.F.Schumacher. *Small is Beautiful*, *A Study of Economics As If People Mattered*. Hartley & Marks Publishers Inc, 1999, p.8

[240] 美国原子能管理局局长曾经将核反应堆泄漏的罕见程度比作在首都华盛顿过街时被蛇所咬。[美]巴里·康芒纳:《与地球和平共处》,王喜六、王文江、陈兰芳 译,上海:上海译文出版社,2002年版,第29页。

[241] 同上,第29页。在这次灾难中,250人被辐射致死;放射性尘埃落在欧洲大片地区,估计未来因此而患癌症死亡的人数会超过10万;已有10万以上的人口举家撤离,成千上万平方英里的农田绝收;放射性尘埃破坏了欧洲大多数地区牛奶和蔬菜的生产。转引自[美]赫尔曼·E.戴利:《超越增长——可持续发展的经济学》,诸大建、胡圣 等译,上海:上海译文出版社,2001年版,第26页。

[242] [美]赫尔曼·E.戴利:《超越增长——可持续发展的经济学》,诸大建、胡圣 等译,上海译文出版社,2001年版,第26页。

[243] 赫尔曼·E.戴利在《超越增长——可持续发展的经济学》一书中,将浪费资源的技术比作"大嘴巴和大消化道的增长的技术",笔者觉得虽然形象但还不太恰当。如果用"大嘴巴、小消化道"作比喻则可以更好地看出这种技术对资源需要很大,而又无法消解其污染和负面作用。"小嘴巴、大消化道"则相反,指的是赫尔曼·E.戴利所说的那种"发展的技术即更有效地消化一定的资源流量的技术"。

[244] 如长春公交集团自1999年开始燃气汽车改造以来,于2002年、2003年改造700余辆公交车辆,当时2 200余辆营运车辆中已有70%改用天然气、液化石油气为燃料。一些新的方法也在不断地被提出,如甲醇燃料和乙醇燃料的公交汽车已经在北京投入使用。经过实践证明,用醇或乙醇与用汽油做燃料相比,汽车的动力更强,而且排污少、价格低。有关单位正在计划把北京市的公交车和排放高的黄标车逐步改造成醇类车。引自东北网"绿色频道",http://www.northeast.com.cn/lspd/hbjn/80200402250116.htm.

[245] [美]赫尔曼·E.戴利:《超越增长——可持续发展的经济学》,诸大建、胡圣 等译,上海译文出版社,2001年版,第61页。

[246] [法]贝尔纳·斯蒂格勒:《技术与时间——爱比米修斯的过失》,裴程 译,南京:译林出版社,2000年版,第38页。

[247] 对于前者,吉尔将其称为"技术系谱",他认为正是因为技术极限有积极和消极两个方面的作用,所以技术体系才可能得到转变。——"技术进步的实质就是不断地转移自身的极限。"同上,第38、39、49页。

[248] 博弈论(Game Theory)即零和博弈,是对抗性的你死我活的博弈。美国著名的数学天才约翰·纳什(生于1928年)与另两位数学家在非合作博弈的均衡分析理论上作出了开创性贡献,提出"非零和博弈"。"非零和博弈"是指一方有所得,他方未必有所失。在"非零和博弈"中,最好的博弈结局为"双赢"(win-win),即指处于一定环境下的双方,面对一定规则,同时或先后选择并实施对对方有利的行为或策略,从而实现自己的利益,达到自己的目的。

[249] [美]罗伯特·赖特:《非零年代:人类命运的逻辑》,李淑珺 译,上海:上海人民出版社,2003年版,第13页。

[250] [意]乔万尼·桑蒂马志尼:《19世纪风格工艺与设计》,广州:广东经济出版社,2004年版,第187页。

[251] Stefano Marzano. *Thoughts: Creating Value by Design*. London: Lund Humphries Publishers, 1998, p.18.

[252] [英]伊恩·莫法特:《可持续发展——原则,分析和政策》,宋国君 译,北京:经济科学出版社,2002年版,第217页。

[253] [英]齐格蒙·鲍曼:《生活在碎片之中——论后现代道德》,郁建兴、周俊、周莹 译,上海:学林出版社,2002年版,第30页。

第四篇 设计的资源因

引 言

2001年,上海召开了APEC会议。在此之前的几届APEC会议上,来自各个国家的领导人都身穿具有东道主民族特色的服装出席活动。中国的特色服装是什么?——唐装!这一不中不西、不土不洋的就像它的名称一样"莫须有"的怪物出现了。一时间,唐装红遍大江南北:男人们总算找到了一种可以和旗袍相配的行头,小贩们也多了一种可以向老外们叫卖的旅游纪念品,大量没落的传统面料也有了用武之地。

难怪作家冯骥才也这样说:"去年我们国家融入世界的速度很快,如加入WTO,申办奥运成功,当时我们还办了APEC会议,足球也踢进了世界杯,那时候我们无形中发现有两个东西突然在生活中就出现了……一个是唐装,一个是中国结。这唐装和中国结都是中国民间文化的符号,这就是文化的力量,也就说明我们国家富裕起来的时候,人们会反过来在文化上找到我们的认同,找到我们骄傲的根源,也找到归宿,所以我对这个是充满了信心的。"[1]——哪怕

这个"认同"不那么地道，这个"归宿"不那么真切，但至少，已经在寻找，已经在路上了。

资源，一个并不陌生的词越来越多地出现在设计中。

如果说迪斯尼电影《花木兰》还只是给我们带来羡慕和懊丧的话，韩国将端午节作为文化遗产向联合国进行申报已经足够引起我们的震惊和警觉了。在这里，设计资源是文化产业的一个重要组成部分，是国家的财富。

但当我们雄心万丈地拍完《宝莲灯》后，我们发现：原来，拥有资源的"身"并不等于拥有资源的"心"。在这里，设计资源是对待资源的态度和方法。

现代资源观从宏观的角度将一切可以为发展提供动力的物质或非物质的存在形式都视为一种可资利用，并可以控制、管理、调整的资源力量。"设计资源"的研究，是基于艺术设计与社会经济发展互动关系的基础理论研究的组成部分，它既是艺术设计基础理论结合社会发展理论研究的一种视角，也是从艺术设计本身的整体发展战略需要而拓宽研究视野的一种努力。

当代艺术设计的发展，正在趋向一个空前活跃的状态；一百多年前发端的现代艺术设计，从人们生活环境中的局部饰件开始，到今天已经发展成涉及人类生活方式与社会经济、文化发展方方面面的宏大潮流，它不再是个别人、个别艺术家在一个窄小的范围内所从事的个人性的艺术活动，巨大的产业生产规模、浩瀚的商业经济大潮与艺术设计的结合使得设计活动所产生的经济与文化影响也远非艺术设计开始时的手工作坊时代可比。在这样的时代变迁中，设计创造的创新动力、思想来源与文化发展脉络关系等问题，势必成为当代艺术设计发展中不可回避的战略问题与理念问题。本篇将从设计资源的概念和分类，以及设计资源的性质和特点等方面，详细阐述设计资源的本质及其运用的方法。

第九章　设计资源的特性

如果存在着一种公共代码，即有意识地收缩眼睑算是发出一种有意图的信号，那么这么做就是在使眼色。
　　　　　　　　　　　　　　　——克利弗德·格尔兹
——Phillip Morris, What do you think?
——I think it's like a wax museum with a pulse.
　　　　　　　　　　　　　　　——*Pulp Fiction*（图4.1）

第一节　资源的概念

无论何种资源，它在被发现、利用之前都是隐性存在的，因此，也是没有经济价值或文化价值可言的。所以，对于资源认识来说，最重要的是要具有发现资源、将"隐性"变为"显性"的能动的资源意识，而这一意识的形成本身就意味着一种科学的进步。

在热力学理论形成之前，人们并不知道脚底下的煤意味着什么，但是一旦"煤"的资源价值被确认，人类社会的生产力立刻向前迈进了一大步。中文的"资源"二字的语义解释非常直观明了，"资"是"资财"，"源"是来源，《辞海》将其解释为"资财的来源"[2]。在英文中与"资源"相对的单词是"resource"，一般使用其复数形式"resources"，对它的解释是"Any of the possessions or qualities of a person, an organization, or esp. a country"[3]。

图4.1　电影《低俗小说》（*Pulp Fiction*）中的主题酒吧在男演员屈伏塔的嘴里成了"蜡像馆"。在设计中，对资源的使用态度和方法成了设计的关键内容。

【现代资源观】

"资源"作为一个词语，最初出现时有一个基本的指向——自然资源。联合国环境署认为，资源是在一定时间和技术条件下能够生产经济价值、提高人类当前和未来福利的自然环境因素的总称。[4] "可持续发展""保护资源"都是针对自然资源的口号。

但是资源的概念在社会的发展中慢慢扩展，它不再是一个封闭的定义。传统的资源观受到了来自社会生产实践的挑战，多发现一种资源、多开发一种资源便是在激烈的竞争中多了一份优势，从而可以获取更多的利益来源。所以，现代资源理论将"资源"衍生成为一个更大的概念，认为"它是一种抽象，涵盖了社会活动中为实现既定目标而开发利用的所有物质的和精神

的、现实的和历史的,经济的和社会的各领域内的各种资源。它是为保证社会活动目标实现而所必需的一切条件,包括物质的条件、制度的条件和意识的条件"[5]。

从这个意义上讲,资源是我们这个世界的一切所有物,资源意识是以现代资源观对世界的重新发现,是从自然、社会乃至历史的范畴为当代社会的发展寻求可持续的强劲动力的战略努力与战术计划。

而艺术设计是艺术创造行为的一种,一般而言,设计行为中包括设计主体(人)、设计行为、被设计物这三个基本元素。作为设计对象和设计材料的被设计物本身既依赖一种物质的或非物质性的来源,其自身也可能成为被再次设计的资源,因此设计资源的作用过程事实上是一切过去和现在的文化存在被资源化和再资源化的过程(图4.2)。

从更大的范围来看,完整的设计资源可分为"条件性资源"与"介质性资源"。所谓"条件性资源"是指设计行为中必须具备的设备、环境、人力等设施条件,又称"硬性资源",硬性资源构成设计行为的平台;所谓"介质性资源"是指设计行为中构成设计对象物与"设计材料"的各种设计介质,又称"软性资源"。所谓设计的"软性资源"应用,是指以人类文化的积淀为主要内涵的资源形态在现代设计中被重新激活及释放能量的方式、过程。发现这些资源,并将它们紧密聚集在设计行为的周围需要一种能动地看待存在之物的"资源"意识,而使用这些资源,则需要对它们进行重新的梳理。资源被整合后自身蕴涵的能量被激活,在已有之物中获得新生,从而使设计得到发展,也使资源本身在设计行为中得到发展。一般资源可以分为以下几种类型[6]:

经济资源:
 自然资源:土地、矿藏、森林等
 社会资源:科技、资本、人才等
 人文资源:知识、信息、形象等
政治军事资源:
 人力资源
 物力资源
文化资源:
 历史文化资源
 现实文化资源

【作为资源的文化】
在这些资源的类型中,文化资源将是本篇主要讨论的内容。

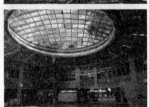

图4.2 维也纳利用19世纪末建造的煤气储藏建筑改造的商场、办公和住宅项目(作者摄)。

所以文中提到的"设计资源"均是指设计中的文化资源。这些设计资源在被整合后附着在新的设计作品上,资源与作品在表层常常会有一些视觉元素的联系,或其他方式的联系,但在表层的背后,资源已经在设计行为的作用下发生了各种变化,这些变化是资源促进设计发展的能量,是设计资源特有的属性所提供的。

图4.3　法国艺术家法布里斯·于贝尔(Fabrice Hybert)设计的瑞士军刀沙发。

如果我们可以在这样的意义上定义"设计资源",我们就可以发现,所谓"设计"实质上是设计资源在战术中的改造和运用。比如已成为经典军刀象征的"瑞士军刀",它的红色外壳和隐藏其中的各种工具是它的形象标志,在一个法国设计师法布里斯·于贝尔的眼里,这些也是设计资源。他以瑞士军刀的形象设计了一个皮沙发,那些能够以不同角度转动的"刀片"是用来放东西的搁板。从造型上看,这是一个既有趣又不同于一般习见的沙发,正因为如此,设计师只制造了60个这样的沙发,自然价格不菲,每个7 140欧元。在这个作品中,"瑞士军刀"的资源被改造运用,为消费者带来乐趣,也成为设计师的"资财的来源"(图4.3,图4.4)。

图4.4　意大利设计师曼蒂尼(Alessandro Mendini)于1978年为阿尔基米亚工作室(Studio Alchimia)设计的"再设计瓦西里椅"(Redesigned Wassily Chair),重新演绎了包豪斯的经典产品造型。

【资源的激活】

设计资源在战略层面的认识整合和优化发展更是一种"设计战略",这一点在某些大型的城市公共场所设计中尤为明显。在城市的发展过程中,建筑需要不断地新陈代谢,但是过去的建筑同时又担负着承载人群共同记忆的使命。

2001年,英国建筑设计师诺曼·福斯特对伦敦大英博物馆进行了改扩建设计,使古老建筑的生命在设计战略中得到了延伸。被废弃的文化遗存在设计战略中往往也发挥着潜在价值,比如旧钢厂可以改建设计为景观公园(位于德国杜伊斯堡),旧船厂也可重新设计成为全新的歧江公园(中国中山市)。

2001年12月,《北京青年报》评选当年十大抢眼建筑新闻,上海的"新天地"由于涉及城市更新、保护发展、旧城改造等全世界普遍关心的问题而榜上有名,这片在石库门、小洋楼、上海里弄的基础上改造出来的新天地以其挟古纳今的风范成为上海的新亮点,也成为众多建筑师、旧城保护倡导者、国内外游客谈论的对象。正是设计战略对资源的优化发展,使这片已经不方便现代市民生活,但又极具上海弄堂建筑典型特征的老式居民区被重新认识,并在细节上被修补、整合,使其既承载着传统文化,也散发出时尚韵味。

在设计发展战略中,作为介质资源的设计材料介入设计,是通过以下两个环节形成的:即被设计物环节与设计材料环节。

当被设计物自身的命题、场所、形态所具备的某种条件被激活而转为"形式"时,它自身则具备了"资源"的意义。在设计材料的环节中,是设计所选择的思路来源中包含着"资源"的声音,尽管设计者本人也许未必清晰地感到这是资源的作用,但这并不能掩盖"资源"转化的本质意义。

在这一过程中,在最常见、最表象的层面上,符号态的资源转化是一种基本的形式。下面我们就从符号形式的资源利用分析入手。

第二节 设计资源的基本特性

一、符号性

在电影《七年之痒》(The Seven Year Itch)中,梦露在电影院门前的地铁通风口上,上演了电影史上最经典的一个搔首弄姿的动作:风吹起她的裙,她用手轻轻按住,头部微扬,一脸陶醉。

【经典的Pose】

在这以后,这一经典动作出现在任何可能出现的媒体上:出现在Zippo打火机的机壳上;不厌其烦地出现在各种各样的广告里;出现在各种"起风"的电影里,在美国著名的黑色喜剧《低俗小说》(Pulp Fiction)中的酒吧内,专职的"玛丽莲·梦露"在固定的时间上演着这一幕——当一个人、一件事情、一张照片甚至一个动作成了经典之后,它(他、她)就不再是原来的那个自己了,而是一个意义发生变化的符号(图4.5,下页)。

爱德华·亨瑞·韦斯顿(Edward Henry Weston,1886—1958)所拍摄的人体摄影堪称经典,效仿者自然也会很多。稍有不慎,东施效颦者极有可能毁坏了大师作品的完美印象。然而美国著名服装品牌唐娜·卡伦(Donna Karan)的广告创意者们却相当好地利用了这一财富。在唐娜·卡伦的丝袜广告中,模特身穿丝袜、蜷腿盘座,模仿韦斯顿作品中的人体模特儿做了那个熟悉的姿势。贴身的丝袜并没有破坏人体优美的曲线,这是创作者的本意也是其成功之处(图4.6)。

以上的两例子很相似也很特殊,就是它们都利用了一个人们非常熟悉的动作形象来进行再创造。在对这两个动作的利用中,不管最后的效果是幽默还是惊艳,都和最初的资源本体发生

图4.6 上图为E.韦斯顿的著名摄影作品《她叫玛格丽特马瑟》。下图是唐娜·卡伦服装的广告。

图4.5 电影《七年之痒》(The Seven Year Itch)中梦露的招牌动作成为各种广告模仿的对象,甚至成为酒店招揽顾客的表演项目。

了错位。因为，当某种物质或非物质成为设计资源后，它也就成了一个符号，一个意义随时会发生转移的符号。

【我是谁？】

在动作电影《我是谁》（1998）中，主角因为失忆而完全忘记了自己的名字。这提醒我们，名称对于人类的重要性，它本身即是地位的象征和自我存在的证据（图4.7）。就好像中国古代的女性常常根据男性家族的姓氏被称为"陈氏"或"陈XX家的"一样（西方人亦同），名字的模糊和随意源于地位的缺失。

人类不仅给自己命名，还会给商品命名，并用这种方式增加商品的价值，这是一种符号的价值。卡西尔曾经指出，人是创造了符号的动物。设计资源本质上就是一种文化符号。而在形态的层面上，设计资源更是以各种符号的方式来进行传递，商标就是一个典型的例子。

2001年，美国《商业周刊》评比全球最具价值的品牌，可口可乐位居第一，微软第二，以下依次是IBM、通用电气、诺基亚、英特尔、迪斯尼、福特、麦当劳以及美国电话和电报公司。[7]这些品牌已经著名到成为其行业领域的某种代名词，人们一看到这些品牌的文字就会联想到这些品牌的标志，它们在生活中无处不在。它们在人们能看到、听到、感觉到的任何地方向人群发送信号，人们在有意和无意中接受了这些信息，并且将它们最具代表性的标志符号转化为记忆。符号是这些品牌的象征，也包含了它们的意义，正因为如此，这些年代并不久远的符号很快具备了某种"资源"的意义。

今天的消费文化成功塑造出的商品符号正成为一些重要的设计资源，曾经流行于西方的波普艺术也使用这些符号资源表达对社会的思考。消费符号成为一种神话主角，其形成原因正如丹尼尔·贝尔所认为的，今天的消费社会诞生于三种社会发明的综合力量："生产流水线、市场营销的发展（包括广告在内，但又不仅限于广告）和分期付款的广泛采用。"[8]在这些力量的包裹下，消费社会中的主角——商品——不再仅仅是一些供使用的事物，它们被人们簇拥成偶像，戴上了光环，而品牌或标志则成为这种光环上的焦点，它们也被消费化了。商品的神圣性更多的是通过商品的符号来体现。因为产品只是一个躯壳，产品所具有的符号才是它的灵魂。

【亦真亦幻】

于是消费符号除了具有它原本的符号意义和功能外，还被赋予了更多层次的意味（图4.8，图4.9）。以麦当劳为例，作为一

图4.7 图为宜家家居的产品（作者摄），它们都有一个十分明确的"名字"，这不仅让这些产品颇为"拟人化"，容易被记住，也在无形中增加了产品的价值。

个快餐业的品牌,麦当劳早已超越了其快速饱腹的功能。在企业文化的塑造中,其广告词也一直延续了"欢笑"的主题,麦当劳的金色拱门在这种反复的信息发送中成为年轻人和儿童们心目中快乐和欢笑的象征。尽管受众对于广告中的表述也存在抵抗力,知道其中的人物与事件是比电影中还要典型化、虚拟化的不真实的形象与故事。但信息的重复将使人们的思路僵化,跟随广告设定的路线继续走下去。

图4.8 肯德基的产品皮蛋瘦肉粥和油条,完全中国化的产品(作者摄)。

因此,在丹尼尔·贝尔所说的"三种社会发明的综合力量"的作用下,消费符号已成为一个现代都市人生活的一部分,它构筑了我们亦真亦幻的生活体验,所以丹尼尔·布尔斯廷认为,"企业生产出来的符号已经成为我们与我们对现实的体验之间重要的联系"[9]。它所描绘的体验被消费者通过金钱转变成对消费符号的占有。

图4.9 苏州一家肯德基的店面设计(作者摄)。

所以,这些标志符号蕴涵了它所许诺的体验,人们在体验它的同时也把它作为其表达内容的代言。于是,它们除了出现在与其商品有关的地方,还会被放置于别的地方。比如图4.10中这间充满了麦当劳标志的房间,是一家宾馆的客房。麦当劳的金色拱门标志被当作设计资源用于客房的室内装修,这个标志在成为设计资源后比原来所蕴涵的意义更丰富,对它的解读更具多重性。

图4.10 机场公路旅店。

符号的核心意义只是在它诞生之时所携带的,但被放置于一定的场合中时,就会向不同的方向延伸,这就是中国古代世界观所谓的"造化作用",即"造趋同,化趋异;作趋同,用趋异"。所以,符号在社会中发生作用时也受到社会对它的不同作用,并产生对符号意义的不同角度的解读,这正是设计资源的另一个特性。在这里,被延伸的解读方式使符号性的资源完全超越了它原本所承载的重量。

二、时代性

1. 谁的媚眼在飞?

克利弗德·格尔兹认为,在文化符号与社会互动中,"如果存在着一种公共代码,即有意识地收缩眼睑算是发出一种有意图的信号,那么这么做就是在使眼色"[10]。

【暧昧】

如果说"摔杯为号"还显出谋略者的阴险与狠毒的话,"眉来眼去"实在是这个物质社会送给大家的暧昧礼物。不方便说的就不说,不方便做的也可以不做,只要笑纳了商品暗送的秋

波,双方自然心领神会、两情相悦。别看表面上冠冕堂皇,实际上假惺惺地挤眉弄眼就是为了让别人接受那两个字:"暧昧"。

"语不惊人死不休"的意大利服装品牌贝纳通(Benetton)因为其广告的大胆出位而闻名于世。它的广告自从1985年以来几乎从来不去体现产品,而是不断地推出以种族、国家、性相关的敏感话题,然后等待着媒体的讨论甚至封杀(图4.11)。正如其创意总监Oliviero Toscani所说的:"我们所做的一切都与惊世骇俗有关。"[11]

因为他们认为,最重要的不是用广告预算去制造销售的神话,而是在真实的世界里展现一种姿态,让消费者通过购买他们的商品而感到快乐。所以在它的广告中出现了临死的艾滋病患者,出现了同性恋家庭,出现了黑人牧师和白人修女在亲吻,出现了男人裸露的生殖器。尤其是"牧师与修女篇"让很多观众尤其是宗教界人士"忍无可忍"。尽管很多人怀疑和批评贝纳通利用敏感的社会和宗教问题沽名钓誉、哗众取宠,但又有几个广告是平铺直叙、坦诚相见的呢?正所谓"醉翁之意不在酒",掩藏在意识形态之下的是商家想借助道德争议而实现媒体和视觉的关注。

图4.11 在意大利服装品牌贝纳通的广告设计中常以种族、政治、性等敏感话题来吸引注意力。

【擦边球】

如图4.12中报纸广告是北京某房地产推出的宣传广告,口号是:新"三点"更有吸引力。画面上出现的是一个身穿三点式泳装的女性的剪影,在黑色的身体剪影中,白色的"三点"显得异常扎眼。但是这三点和文案里的"户型小一点,位置好一点,总价低一点"又有什么关系呢?——无非是在文字上投机取巧罢了!这就是通常说的"双关"(Pun),是中外语言所共有的一种修辞现象。

图4.12 北京某房地产广告,广告词是:新"三点"更有吸引力。这种在文字上的投机取巧就是通常说的"双关"。

它充分利用人类语言一词多音多义或异词同音近义的特点,在同一句话里同时表达两层不同的意义,以造成语言活泼、幽默或嘲讽的修辞效果。该辞格的特点是言在此而意在彼,语言含蓄,予人联想,因此常常描写一些难以启齿的话题。"双关语游戏是各种符号交流的极为重要的形式,也许在禁忌(如性和宗教)集中的社会生活里更是如此。"[12]只不过在上边的这个例子中,设计师把原本光明正大的东西变得如此暧昧罢了。这恰恰是当代大众文化及广告的特点。在某种意义上,"暧昧"的双关语及种种隐晦的暗示为对设计资源的利用创造了客观的条件,正如约翰·菲斯克所说:

"大众文化充满了双关语,其意义成倍增加,并避开了社会秩序的各种准则,淹没了其规范。双关语的泛滥为戏

拟、颠覆或逆转提供了机会；它直白、表面，拒绝生产有深度的精心制作的文本，这种文本会减少其观众及其社会意义；它无趣、庸俗，因为趣味就是社会控制，是作为一种天生更优雅的鉴赏力而掩饰起来的阶级利益；它充满了矛盾，因为矛盾需要读者的生产力以从中作出他或她自己的理解。"[13]

2. 政治游戏
【可乐背后】

在可口可乐成为世界饮料霸主后，它就时常和美国的国际政策联系在一起被世人解读。2002年11月，一个法国籍突尼斯人陶菲克推出了一种新的饮料——麦加可乐（MakkahCola），向"可口可乐"和"百事可乐"发起了一场不大不小的"经济圣战"。"'麦加可乐'一上市，不仅受到各国穆斯林的青睐，连反对'山姆大叔'中东政策的美国人也想喝。"当有人对这种饮料的持久性表示怀疑时，陶菲克说："巴勒斯坦人在自己土地上和平生活之日，才是'麦加可乐'在市场上消失之时。"[14]

在这场销售战的背后是"可口可乐"和"麦加可乐"所代表的美国和阿拉伯世界，矛盾越是尖锐，这种可乐的生存空间就越大。这让人想起中国的很多国产品牌也曾想走这样的宣传道路，但并不一定都会获得成功（图4.13）。在意识形态的矛盾还没有那么突出的时候，只有那些真正质量突出或富有独特品牌个性的产品才会被消费者接受。

对意识形态的利用，总能反映出不同解读者的政治立场。2001年发生在美国的"9·11事件"最具识别性的符号就是两座摩天大楼正冒着滚滚浓烟。这是一个让全世界震惊的事件，在引起震动的同时这一符号形象也具有了范围广大的识别性。事件过后，纽约街头很快出现了一种帽子，它的主体就是以飞机撞开大楼、穿楼而出的一刹那为原型设计的。"9·11事件"对于这顶帽子已经成了设计资源吗（图4.14）？2002年，"9·11事件"也以设计资源的身份出现在中国，某广告公司为自己打的广告上以大尺寸印着飞机撞大楼的景象，它的广告语是："我们的广告同样震撼"。在广告里恐怖事件给我们带来的"震撼"被设计者转换成了广告公司可以产生的"震撼"，这种多层次的"震撼"也是由具有识别性的设计资源表达出来的。

"9·11事件"被用在帽子上和被用于广告公司的海报上时所展现的意义和引导方向是不同的。前者是对恐怖事件的哀悼和追忆（图4.15），后者则是对它毫无同情心的利用，所以，当设计在寻求发展战略时，不仅要具有资源意识，善于运用，更要注

图4.13 国产品牌的可乐，也曾经打爱国牌与两大国际品牌进行竞争。

图4.14 "9·11事件"之后，竟然出现了这样的玩具。与霍利菲尔德耳朵形状的巧克力相比，这样的设计显然滥用了资源。

图4.15 "光碑"的设计实际上被很多仪式性场合使用过，但在这里"虚"的光（存在的）与"实"的建筑（消失的）形成了对比，表达出一种无尽的哀思。

意资源被使用的场合,否则资源的符号性既可以使设计发展走向正向,也可以使设计发展至负向。

【娱乐战争】

2003年4月12日,在伊拉克战争进入尾声的时候,美军中央司令部颇具"创意"地提出"扑克牌通缉令"。如果除去意识形态和政治立场的话,"扑克牌通缉令"算是一个相当不错的设计,更展示了美国霸权将战争"娱乐化"和"媒体化"的趋势。在"扑克牌通缉令"推出后不久,世界各地都有模仿品诞生:

图4.16 2004年美国军队的虐囚照片震惊了世界(上)。很多民间组织都通过模仿照片场景的方式来对美国政府和军方进行讽刺(中)。还有好事者将街上的苹果电脑广告改为虐囚形象(下)

这其中有把布什总统列为环保罪魁祸首的"黑桃A扑克牌";有美国反战人士组成的"反叛扑克牌";有被美国共和党人用来攻击希拉里的"希拉里扑克牌";以色列一家报纸也曾发布了一副由34张扑克牌组成的"扑克牌"通缉令,通缉34名巴勒斯坦高级军事领导人(红桃A是亚辛,大王则是阿拉法特);法国的一个左翼组织Voltaire Network也推出了一套扑克牌通缉令,其中小布什是方块K,本·拉登是大王;巴勒斯坦一个网站则针锋相对地推出了自己的"扑克牌"通缉令,"通缉"16名以色列要员(扑克牌中的大王当然是以色列总理沙龙);美国华尔街两名因涉嫌做假账而在事业上遭受挫折的小员工成立了一家公司,靠生产各种"通缉"扑克牌而大发其财,推出的第一种产品就是丑闻缠身的公司执行官扑克牌(这副扑克牌上的人物全部为涉嫌诈骗和做假账而正在接受司法调查的全美各地公司首席执行官);连中国公安机关也学会了用"扑克牌通缉令"来宣传计划生育、追捕逃犯……[15]

和伊拉克战争有关的新闻可谓一波未平,一波又起。2004初,美国媒体曝出了美国军队监狱虐待伊拉克囚犯的丑闻,大量虐囚照片公之于众,震惊了世界。同年5月13日,美国部分民众在美国国防部长拉姆斯菲尔德的家门口进行示威,示威者们模仿虐囚照片中的场景,要求拉姆斯菲尔德辞职。还有人设计了虐囚的海报来讽刺美国政府(图4.16)。通过这些"敏感"的设计能看出,人们总是会自然地将那些与老百姓生活息息相关的事件和形象作为他们利用的资源。那些在战争或政治活动中备受关注的话题,因其在意识形态上的冲突而成为一种特殊的设计资源。即便是职业设计师,也常常经受不住这种资源的诱惑。

【石榴裙下】

被称作是"靠着跌跌撞撞地闯进政治敏感区而轰动一时"[16]的日本设计师川久保玲(Rei Kawakubo,1954—)在1995年春季为"Comme des Garcons"举办了一场名为"眠"的发布会。

时装秀的主角是两位高个的小伙子,他们剃光了头,身着晨衣和带条纹的睡衣裤。由于演出正好安排在奥斯维辛纳粹集中营解放50周年纪念日那一天,所以,时装秀结束后,大众的呼声完全不言而喻,尤其是许多犹太主顾被深深激怒了。

大批设计师曾经受到类似的误导,时常以冒犯、冲撞的方式在T型台上使用宗教服饰,摆弄别人神圣的标志和符号。这里面,最为声名狼藉的一个人物是卡尔·拉格菲尔德(Karl Lagerfeld, 1938—)。他因为在1994年秋季时装展使用的面料上用了《古兰经》伊斯兰文的手迹而受到广泛的批评,从而导致拉格菲尔德这位政治争议中的常客从市面上撤回了所有的相关产品。

这些服装作为一种激进的服装样式在时装秀中出现,通过对具有特殊意义的资源的利用,试图引导人们拿某种比时装更宏大、更重要的东西来衡量它。在这种情况下,时装身上所设定的浅薄性被赋予了全新的政治、宗教和情感价值——但这种价值被建立在火山的喷口上。

塔莉·卡恩用来评价川久保玲的一句话同样适合2001年中国"军旗装事件"的设计者[17]:她们拿大屠杀一类的社会敏感事件来作秀,"要么是蓄意的煽动,要么是出于真正的、但令人难以置信的天真"[18]。

因为有些资源符号所包含的意义太丰富也太沉重,对于特定的人群来说象征着一段痛苦的时间、恐怖的事件或某种民族记忆。当这些意义隐藏在资源的后面,由符号代言与周围产生互动时,会立即唤起特定人群的集体记忆,引发他们的强烈反应。因此,当我们使用资源推动设计发展时,有必要时刻对资源认识进行反思,资源自身的复杂性不能在设计发展战略的操作过程中被简单化,因为资源会对设计发展战略产生不同方向的引导力,一旦这些力量被引导至不合理的方向,就会为社会带来更多问题,并将设计发展和资源发展引入歧途。

与拉格菲尔德相类似,侯赛因·卡拉扬(Hussein Chalayan, 1970—)也运用了来自伊斯兰国家的设计资源,却获得了成功(图4.17)。在他于1998年举办的时装秀上,展示了身穿传统中东戴头巾长袍、却裸露腰以下部位的模特。卡拉扬虽然使用了伊斯兰服装的传统构件,但却避免了直接指向敏感的宗教问题。更重要的是他的设计并非是肆意地对文化资源的摆弄,而较好地体现了他对服装基本观念问题的探讨:"他以服装为手段,将社会问题、政治问题和道德问题女性化,从而把焦点锁定在性别观念上。他让西欧的观众面对一群半裸但蒙着面纱的模特,以此明确地表达了他对服装和身份的文化意蕴的看法——它们

图4.17　侯赛因·卡拉扬设计的服装。

表现的是差异、奉献和反抗。伊斯兰文化与西方信仰正好相反,它并不认为宗教与性是对立关系,它只是禁忌对后者的公然夸示。"[19]

三、流动性

设计资源的传播将导致意义的变化,因为资源在传播中失去了原先的语境,这一过程被称为非语境化(decontextualized)。本雅明(Benjamin)是预言文化内容传播产生的第一人。他认为,在这一传播过程中作品的内容或其符号意义失去了原先的"光韵"(aura),即失去了它们作为具有特定指涉的文化符号所应有的特权地位。光韵的衰竭(或凋谢)是指在现代艺术中,由于现代艺术的大众化趋势(如达达主义)和机械复制艺术(如摄影)的广泛传播所导致的"在一定距离之外但感觉上如此贴近之物的独一无二的显现"状态的削弱和消失,它降低艺术作品所包含的仪式感与宗教感。这样的预言在今天这样一个网络化与图像化的时代,显得非常贴切。[20]"由于一再被复制、并置和剪辑,全部象征内容中的每一项内容的有效性会被非语境化降低。"[21]

图4.18 "马踏飞燕"作为中国国宝级文物,其形象可谓家喻户晓。然而今天人们对这一形象的再创造则充满了新的含义。

设计资源必须被设计行为运用才能成立。在它只是一种文化积淀时,在它成为设计资源之前,它的功能是自身原本具有的初始功能,它以本真的、自我的面貌存在。从时间上来观察这些存在,有的由于距离今天的现实太过久远,在人们生活方式的变迁中它的初始功能已不再具有效力;从文化生命的角度来看,这些存在已经变成了标本,那些仍然具有生命的文化还在发挥初始功能。

人们常说中华民族有五千年灿烂的文明,我们有丰富的文化资源。可是文化资源也拥有生命,当维持资源生长的土壤已经不存在时,资源便会死亡。我们可以看一看,在今天还有多少古老的、民间的文化资源在原生状态中蓬勃地生长?它们大多进了博物馆,被冠以"遗产"的名字。这样,它们就已经不再是正活跃着的、有生命的存在,原本使它得以发展、生长的环境消失了。但设计发展战略就是要探索、发现和优化配置一切可资利用的资源,对于仍在生长的文化存在,设计发展战略可以使这些资源得到更多方向的发展;而对于那些已经没有生命,成为标本的存在来说,设计发展战略对它的发现,将其资源化,就是赋予这些存在以新的生命,使它们经过各种重新的整合后获得新生。因此,设计发展战略不管是对于哪一种文化存在的发现和利用,只要是科学合理的,就可以使资源得到新生和发展

（图4.18）。

2002年10月21日，"非物质文化遗产研讨会"在北京召开。与会专家普遍认为我国许多宝贵的非物质文化当初发芽、生长的土壤已经失去。以前农村家家户户都会在逢年过节剪窗花、贴窗花，可是现在大部分农家人都不会剪了，窗户上也不再有这喜庆的红色。下乡调研的专家问乡亲们为什么不贴窗花了，乡亲们说"贴上不好看，不如贴一些明星的挂历"。尽管我们的专家为此感叹不已，但是我们不得不面对这样的现实：在各种文化更迭、替换式的竞争中，民间文化正在逐渐失去它原本生长的有机环境，被适应新环境的其他文化所代替。

当我们站在设计发展战略层面上认识设计资源时，可以用看待自然界生物的眼光来看待文化的更迭。这是因为，在每个时代都有适合生长的文化，今天已成为遗产的文化在它诞生时也更替了比它更早的、不再适应环境的文化，这本身不是谁扼杀了谁，而是作为一个整体的文化的自我代谢过程。所以，设计发展战略中的资源意识对存在文化的发现并不同于用人为的力量去抢救、保护那些已经失去生存土壤的文化，后者的行为会使这些文化成为温室中的观赏标本，却无法再恢复从前的勃勃生机。但是如果在设计发展战略中以资源的眼光来发现这些文化的存在，就可以给它们注入新的时代基因，使其在被激活与重组后获得新生，并适应当前的有机环境，从而在发展文化的同时拓展设计行为的内涵（图4.19）。

图4.19 梦露的形象出现在女性服装上，但她的鼻子上却挂上了印度妇女的首饰——人们根据自己的需要不断赋予设计资源以新的意义。

第十章　设计资源的类型说

> 现在我们要去接触一下那些不可捉摸的、看不见的……内心情感的逻辑与顺序。
>
> ——斯坦尼斯拉夫斯基

> 那里是一连串的神像,从巴罗克式的精雕细琢的基督像,中间经过各种各样的神像,直至楚科奇人的木雕神像。这些神像剪辑在一起使人读解为对神的形象的一种讽刺,并进而是对神的观念的　种讽刺。
>
> ——爱森斯坦

第一节　设计资源的分类

在现有的设计现象中,从形态上可分为:图像的、非图像的;从时间上可分为:历史的、现实的。但这些两两相对的因素中间并没有一个绝对的分界线,而是存在一段模糊的、连续的区域,分类关系如下所示:

```
            图
            像
            的
        D   |   A
            |
历史的 ————+———— 现实的
            |
        C   |   B
            非
            图
            像
            的
```

按区域划分,A、D区的资源有:艺术设计的已有风格和形象,具有各个民族特性的地方风格、文字、器具;知名品牌的标识和产品形象;各种标志性建筑的形象和可改造再利用的建筑;重大事件的标志性形象;知名度较高的人物形象等(图4.20,图4.21)。B、C区的资源有:著名的传说、故事、歌曲、话语等。A、D区和B、C区之间的临界线上的则有经典影视作品、MTV、电视广告等带来的图像与非图像的文化符号。

这些文化符号随着设计的参与成为设计资源,资源的形象

图4.20　SONY公司的广告。

是设计作品外在的显著表象,即设计作品在表层形式上与设计资源的表层形象有大部分的重叠,但并不是完全重叠。它们的"同"是设计资源发挥能量的根本基础,它们的"异"是其相似表层背后所要表达的不同内涵。因此,对于设计资源的理解要建立在外部世界的符号基础上理解它的内在意义。

在它被使用的过程中它的意义结局会如何,是丧失意义、转换意义还是变成多义?而所有的这些不确定性正体现了设计资源本身蕴涵的巨大能量,这也正是资源在设计发展战略中起推动作用的力量。这些发展性的力量来源于设计资源在设计行为中的重新整合,这些整合过程发生在一个共同的现实背景——设计资源的网络化结构中,并且这个背景从更大的角度上看为设计发展战略提供了一个有利的整体性有机结构,使得设计和资源都可以以这个结构为依托发展。

图4.21 维也纳街头销售的"弗洛伊德"文创产品,这位著名学者也成为重要的设计资源了(作者摄)。

第二节 类型一:传统文化资源

一、传统物质文化资源

传统文化资源是设计资源问题中经常被讨论的一种资源类型。从概念上讲,传统的内涵非常丰富:它既包括了那些被人类直接利用、改造和模仿的传统物质遗存;也包括了不同国家和民族的传统非物质文化(尤其是传统思维方式)对于设计发展的影响。在下面的分析中,主要以中国的传统文化资源为例来观察这一重要设计资源类型的特点。

【真与假】

我国目前对传统物质文化资源采取的措施大部分并不理想。很多古城热衷于旧城改造,大面积地拆除富有文化价值的历史建筑,并给这种行为打着"不破不立,先破后立"的旗号,许多资源就在这样的建设中被毁灭。等意识到资源的价值时,再造一个资源的蜡像供人观瞻——这是对待资源的野蛮行为。

新中国成立初期,北京市在老城里大搞城市建设,几乎拆光了城墙和城门,当时林徽因曾直接面对中央领导说,你们现在拆的是真古董,但终有一天会后悔的,到那时再要重建就是假古董了。时隔五十几年,说此话的人早已乘鹤西去,但这句话无疑是应验了。"假古董"以各种形式出现在北京的地平线上,"大屋顶""小亭子"挪到了崭新的高层建筑上,还不忘冠以颇为时髦

图4.22 90年代初的"夺回古都风貌运动"片面地理解了传统,产生了大量"大屋顶"建筑(作者摄)。

的名词——"后现代风格"、追求"文脉"（图4.22）。可是，"文脉"当真是这样追求的吗？

北京的文物部门目前已经找到了永定门城墙和城门遗址，正在寻找天坛坛墙遗址，然后将恢复这些遗址的建筑，进而恢复北京中轴线的古貌。除了各种形式的假古董，还有人通过非物质手段对已消逝的城市资源进行表现和纪念。2003年1月12日，由北京市规划委员会支持指导，北京大学建筑学研究中心、水晶石公司主办的"北京城记忆——数字影像展"在北京六箱建筑举办。新闻的解说词中说道，在高科技的帮助下，我们再现了昔日老城门的风采，在虚拟的影像里，游客们又可以见到雄伟的城门了。假古董时至今日也披上了高科技的外衣，只是早知今日，又何必当初呢？

图4.23　2001年3月，阿富汗巴米扬大佛被塔利班炸毁，图为炸毁之前与炸毁之后。

2003年2月，媒体上报道了这样一则消息：乐山东方佛都股份有限公司正如火如荼地在乐山大佛麻浩崖墓核心保护区大地湾的半山腰，进行规模宏大的造佛工程。他们正在按1∶1的比例复制高37米的阿富汗巴米扬大佛（图4.23）。但这里是世界自然与文化遗产麻浩崖墓的核心保护区，里面密布着已被列为国家重点保护文物单位的汉代崖墓。仅在挖开的山体旁就有四五座汉崖墓，由于受到乐山东方佛都股份有限公司的阻挠，乐山麻浩崖墓博物馆至今仍无法统计出有多少汉崖墓遭到了破坏。而且向西1 000米的几个小山头之外就是闻名世界的乐山大佛（图4.24）。按照《中华人民共和国文物保护法》的规定，这里根本不允许进行非文物保护工程建设。[22]

图4.24　乐山大佛麻浩崖墓核心保护区现状。

这个消息无论怎样看待都是对多个资源的多重破坏，虽然是将已被塔利班炸毁的巴米扬大佛进行重新复制，使其"复活"，但这一行为与塔利班的炸佛行动产生了完全一样的后果，事实是，作为资源的巴米扬大佛在这里被滥用、误用。虽然当它在原生环境中被毁后在异地重新复制也未尝不可，但是，在一个有机环境中，新的资源要尽量避免破坏原来已有的资源。

综上所述，当前对资源的认识和使用还存在着相当多的问题，因此很有必要从设计发展战略层面对资源问题进行客观、合理的认识。并且全球化导致的资源网络化也为认识资源提供了一个崭新的、整体性的背景。因而，认识设计资源对于设计发展战略有积极的意义，这些现实意义来源于设计资源在重新整合后为设计发展带来的推动力。

【加法与减法】

对资源的重组依赖于设计行为对设计资源的发展意识。原封不动的资源套用当然也是利用资源的一种形式，但对于资源

本身和设计而言却并没有起到发展的推动作用。因此，具有发展意识的整合才能使资源和设计战略在裂变中获得新生。对设计资源的激活、重组有两种基本的方式：一种主要是对于资源本身的，另一种主要是对于资源与周围环境。这两种方式在设计发展战略的实际操作中有时会各有偏重，有时会相互结合，这些整合的方式都将给设计资源的意义带来不同程度的变化。

对资源本身的重组是指在资源的结构上进行变动，在这个过程中，资源原有的结构会被分解，然后在新的设计作品中进行重新组合。虽然设计资源是已经存在的文化符号，但在被解构与重构之间，它便脱离了原本的中心意义，并在作品中表达新的含义。

2001年10月，广东省中山市新建成了一座公园——歧江公园。这里原为粤中造船厂旧址，该厂存在于20世纪50年代至90年代后期。总面积110 000平方米，其中水面36 000平方米，水面与歧江河相联通，场内遗留了不少造船厂房及机器设备，包括龙门吊、铁轨、变压器等。在这样的工业旧址上建造一个公园可以有许多不同的方法。该项目的首席设计师俞孔坚当初面临三种诱惑：(1)借用地方古典园林风格，即岭南园林的设计方法；(2)设计一个西方古典几何式园林；(3)借用现代西方环境主义、生态恢复及城市更新的理念。最后，他选择了以场地中现有的船厂废弃设施为资源，来设计一个供市民休闲的场所。

设计师俞孔坚认为，"当我们寻找千年古迹和传统形式，以求地方文脉和精神的时候，突然发现，这种精神就在足下、就在眼前。在城市改造中，那些被视为丑陋的钢铁厂棚、生锈的铁轨和吊车、斑驳的烟囱和水塔，给每个经历过那个时代的人们多少回忆，又给没有经历过那个时代的人们多少想象的空间。"[23]

图4.25 在第十届全国美展中获得金奖的中山歧江公园。(主设计师：俞孔坚，作者摄)

有趣的是，歧江公园内有两个景观正好体现了对资源结构重组的两种形式。它们原来是两个普通的水塔，在设计师对它们的整合中，一个被解构，一个被重构；一个被用了减法，去皮露骨，一个被用了加法，再次包裹，一加一减之间将生活中常见的平凡之物重组成了艺术设计的作品(图4.25)。在这个方案中，设计师依据他对资源的发展观，通过结构重组，不但使设计的可能性得到了发展，也使这些废弃设施产生了新的功能，成为被人们欣赏、使用的审美对象。并且，设计不再被限定为一种新物质的制造，而被扩展为协调人、物及自然关系的一种策略。

歧江公园的设计体现了对原有传统物质文化资源的一种尊重。这里的传统物质文化资源不仅是水塔等简单的建筑个体，而是整个造船厂的文脉。设计师并不是原封不动地去体现原有的文化遗存，也没有将那些并非很有文物价值的建筑拆除，而是通过选择，保留和改造了原有的建筑与景观。这样的设计既符

合今天人们的审美观,又为人们保存了一段历史的记忆。

【保护与滥用】

2001年夏天,设计界人士热烈地讨论着一座十层高的新建酒店,原因就是它有一个前所未有的外立面。这座名叫"天子大酒店"的建筑,其外形为传统"福禄寿"三星彩塑,彩塑身高41.6米,位于京东燕郊开发区天子庄园度假村内,据说是昔日皇帝东巡时的御驾行宫(图4.26)。2001年5月19日竣工并正式投入使用。天子大酒店建成后,该项目被评为"大世界吉尼斯之最",入选"吉尼斯大全"。11月15日,由大世界吉尼斯总部与中央电视台、上海东方电视台、云南电视台以及昆明市政府在昆明世博园联合举办了"2001年'世博之夜'大世界吉尼斯颁奖晚会",天子大酒店项目在众多"奇、绝、新、最"的项目中脱颖而出,被评为2001年度"大世界吉尼斯最佳项目奖"[24]。

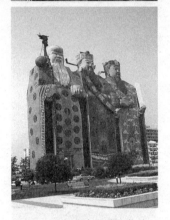

图4.26 天子大酒店(作者摄)。

虽然这三位"福禄寿"星获得了这么多奖,但是众多的设计界人士依然对其口诛笔伐。在我们追求设计语言民族化的今天,这个建筑无疑是最"民族化"的。设计师也意识到要开发利用设计资源来发展民族化的设计语言,于是将资源选定为"福禄寿"。但这个"资源"的造型和色彩只是原封不动地被放大了上千倍,从一个被人供起来的小神像变成了藏着十层楼供人休闲的酒店(图4.27)。

资源在这里无疑被过度符号化了,只是一味地滥用资源的符号,而不考虑其原来的意义和可能产生的新意义,甚至完全将符号与意义脱离。这样的作品不仅是肤浅的,还会将设计发展引导向混乱的境地。因为,过度符号化所带来的结果就是意义的过度贫乏,这还将接连导致历史和现实的无深度。也许有人出于个人的喜好或者后现代文化的视角,对这个作品鼓掌叫好。所以,当我们重新审视这个作品时,我们发现设计资源的对象已经不仅仅局限于物质文化资源,而更多地决定于人们对传统文化理解的差异。

图4.27 中国古代建筑屋顶上的"福禄寿"三星,显然他们也被视为设计资源而重新再现了(作者摄)。

二、传统非物质文化资源

1. 关联性思维

"像印刷术、火炮、气球和麻醉药这些发明,中国人都比我们早。可是有一个区别,在欧洲,有一种发明,马上就生气勃勃地发展成为一种奇妙的东西,而在中国却依然停滞在胚胎状态,无声无臭。中国真是一个保存胎儿的酒精瓶。"

——雨果

"外国用火药制造子弹御敌,中国却用它做爆竹敬神;外国用罗盘针航海,中国却用它看风水。"

——鲁迅

中国在五千余年的历史中为世界文明作出了巨大贡献,那些中国古代劳动人民的创造直到今天仍然令人钦佩和叹服。然而,中国古代的科技文明却始终没有形成西方意义上的科学。虽然以西方"科学"文明的标准去衡量中国的技术创造带有"西方中心论"的思想倾向,但是分析这种中西方的思维差异有益于了解中国设计活动的传统心理基础。

【奇石】

"这家商店有几块像食物一样的奇石。在中国这是比较流行的艺术主题,我认出了几样较有名气的:石头雕刻的大白菜,石头做成的腊肉串。"[25]这是美国作家何伟在《奇石》里的一段描述,在这段故事中,他和他的朋友正陷入高速公路旁售卖奇石的商铺所设下的碰瓷陷阱。从另一角度来看,能在高速公路旁吸引过路人停车观看,也反映出"奇石"的吸引力(图4.28)。

中国人常常对于具象的事物充满了兴趣,并感受到自身在辨识过程中通过调动经验并得到验证所带来的心理满足。比如,当导游指着一座山峰向游客们介绍这就是传说中的"仙女峰"或"望夫崖"时,游客们立即辨识出来,纷纷发出"奥""真的呀""好像啊"的惊呼,并且感到不虚此行。由于从小时候开始,人们普遍经历了象形文字的学习过程,这种心理经验的调动对于中国人来说已经驾轻就熟。因此,中国人表现出对于"奇石""雨花石"等收藏品的巨大兴趣——在这个过程中,最大的乐趣就是发现它们的形态或纹路与某种视觉经验体现出的惊人相似性。

图4.28 上图为南京宝船遗址博物馆馆藏奇石《郑和下西洋》,下图为南京玄武湖太湖石《童子拜观音》(作者摄)。

许多科学家从中国文字的特点来解释中国人思维特征的形成,认为"轻语法、重辨识"的中国文字会导致中国人思维的模拟特征,形成所谓"模拟思维"而缺乏对于西方科学形成起着重要作用的"逻辑思维"。例如加拿大著名学者马歇尔·麦克卢汉认为:"作为视觉功能的强化和延伸,拼音字母在任何有文字的社会中,都要削弱其他官能(声觉、触觉和味觉)的作用。这一情况没有发生在诸如中国这样的文化中,因为他们使用的是非拼音文字,这一事实使它们在经验程度上保留着丰富的、包容宽泛的知觉。"[26]也就是说,在象形文字中形成的思维方式更加富有感性和形象思维的能力。同时,这种对于形象的敏感而使之忽略了对于事物之间因果关系的注意和思考。如荣格便觉得中国人的心灵完全是为偶然所据的,与奉因果律为圭臬的西方思

想定势相反。西方人尊为因果律的东西,中国人几乎视而不见。

【白猫黑猫】

司空图《诗品》里形容艺术的心灵当如"空潭泻春,古镜照神",形容艺术人格为"菊花无言,人淡如菊"。[27]这样的比喻在中国的文学批评中是司空见惯的用语(图4.29)。用比喻而非精确的标准来评判文学作品充分反映了中国文化中的关联性思维特征。难怪李敖说道:"中国人评判文章,缺乏一种像样的标准。以唐宋八大家而论,所谓行家,说韩愈文章'如崇山大海',柳宗元文章'如幽岩怪壑',欧阳修文章'如波泽春涨',……说得玄之又玄,除了使我们知道水到处流山一大堆以外,实在摸不清文章好在哪里? 好的标准是什么?"[28]然而中国人恰恰觉得这种"玄之又玄"的比喻易于理解,而那些清晰的评论反而显得过于抽象。

日常生活中的中国人更喜欢通过比喻的方式来理解生活中的道理。辜鸿铭为了支持纳妾而打的那个著名的比喻——"一个茶壶怎能只配一个茶杯"——就是一个用关联性思维掩盖了逻辑思维的例子。还有一个很有趣的现象能够表现出今天的中国人在思维方式上和古人相去不远——那就是中国人对西方电影名称的翻译:

Rebecca ——《蝴蝶梦》

Lolita ——《一树梨花压海棠》

Nikita ——《堕落花》

Waterloo Bridge——《魂断蓝桥》

Stagecoach——《关山飞渡》

Ghost——《人鬼情未了》

Speed——《生死时速》

Rock——《勇闯夺命岛》

一个用女孩子的名字命名的小说(电影)被翻译成"一树梨花压海棠",可见中国人对形象思维的依赖(图4.30)。但是这种思维方式使得这些电影名称变得生动而富有人情味。"原文听上去寒酸得像一家铁匠铺,一经改动,立刻色香味俱全,迷离万状起来。"[29]同时,中国的领导人也很善于用这种方式来加强语言的平民性和生动性,不仅让群众可以更好地、更快地理解政策或运动的相关主旨,也能拉近不同阶层之间的距离。

因此,美国学者安乐哲(Roger T. Ames)认为,与习惯于因果思维的人相反,进行关联思维的人所探讨的是:在美学和神话方面创造意义联系起来的种种直接、具体的感觉、意识和想象。关联性思维主要是"平面的",因为它将各种具体的、可经

图4.29 这种关联性思维方式不仅赋予了梅、兰、竹、菊以高尚的人格,而且贯穿在整个中国文化的血脉中。

历的事物联系起来考察而不诉诸某种超世间维度。[30]

2. 非类型学的整体思维

这种模棱两可、重复和缺陷使人想起弗朗茨·科恩博士对一部名为《天朝仁学广览》的中国百科全书的评价,书中写道,动物分为:a)属于皇帝的;b)涂香料的;c)驯养的;d)哺乳的;e)半人半鱼的;f)远古的;g)放养的狗;h)归入此类的;i)骚动如疯子的;j)不可胜数的;k)用驼毛细笔描绘的;l)等等;m)破罐而出的;n)远看如苍蝇的。

——博尔赫斯,《约翰·威尔金斯的分析语言》[31]

图4.30 人名是非常抽象的语言符号。对于中国人来说,以"林则徐""李自成"用来作小说或电影的名称尚可接受,但用一个陌生女孩的名字则不符合中国人的理解习惯。所以才有了这个美得近乎邪恶的译名:《一树梨花压海棠》。

南美文学名家博尔赫斯在他的小说中杜撰了一部名为《天朝仁学广览》的古代中国百科全书。有西方学者认为这种分类体系"恰如其分地代表了这种潜藏在记忆系统下的怪诞不经。"[32]虽然这种分类方式带有很强的杜撰性,也体现出西方人对于中国文化的某种误读。但是,相对于西方文化中类型清晰的分类方式,中国文化由于强调"关联性思维"的重要性,而常常跨越逻辑和因果,建立出一个独特的整体性思维方式来。

关联性思维在设计方面带来的影响主要有"模糊概念"和"多维综合模拟思维"。

中国人在数字方面缺乏精确性。朋友见面,闹着去喝二两酒——谁都知道这"二两"绝非是数量词。异乡问路,老乡说还有二里路——这"二里"也绝不会货真价实。这导致了中国人在制造及生产中过于注重人的经验性,而缺乏对数据标准的崇敬。

但从另一个角度讲,这种模糊概念中包含了"多维综合"的成分,因为经验的获得过程就是一个"多维综合"的过程。例如中医的诊疗过程与西医完全不同,它们在临床医学上的分类与解释是如此不同,以至于"西方与中国的医生可能好象在谈论非常不同的生理现象"[33]。西医是"头痛医头,脚痛医脚",各个科室类别分得非常清楚。但问题是有时候头痛并非是头部的问题,身体表面的疾病也可能是内部系统的原因;中医则不分科室,完全靠一个医师的"望、闻、问、切"来进行诊断。依靠对脉搏跳动的感受来进行治疗的方式虽然不一定精确,但在中医的诊断中,人体系统是作为一个整体而出现在医生的视野中的。毕竟,任何感受都是综合感觉的合成。温度计只能反映绝对的温度指数,而不能模拟湿度等环境因素带给皮肤的综合感受。

就像中医所体现的那样,类型学的缺乏是中国文化的一大特点。中国古代的教育也不是按照西方那样进行学科的划分,而是根据为官的需要和道德的需要而划分的。这种"多维综合

模拟思维"体现在设计中,就表现为中国传统产品的功能"模糊性"。

筷子就是一个典型的例子:形式简单甚至简陋,却符合需要,更重要的是因为功能"模糊"而具有多功能的倾向。掌握使用筷子比学会使用刀叉要困难得多,但是一旦熟练于心,将从简单的两根木棍中寻找到无数种微妙的组合方式来。就好像辜鸿铭所形容的毛笔那样——"用毛笔书写绘画非常困难,好像也难以精确,但是一旦掌握了它,你就能够得心应手,创造出美妙优雅的书画来,而用西方坚硬的钢笔是无法获得这种效果的。"[34]

3. 运动之美

昔有佳人公孙氏,一舞剑器动四方。
观者如山色沮丧,天地为之久低昂。
㸌如羿射九日落,矫如群帝骖龙翔;
来如雷霆收震怒,罢如江海凝清光……

——杜甫:《观公孙大娘弟子舞剑器行并序》

【决斗】

电影镜头一:两肌肉男斗殴。好人(A)肌肉稍逊于恶人(B)。开始,A痛殴B。接着,B的肌肉发挥作用,或者B依赖不平等手段将A打得很惨。最后,A终于显现英雄本色,一阵风卷残云将B收拾干净。在斗殴过程中,常常见到上帝的教诲:A打完B后,呆立等B来袭;B打过A后,束手等A之拳伺候。如此反复,如看重播(图4.31)。

电影镜头二:两东洋武士决斗。好人(A)名气逊于恶人(B)。开始,两人各摆一持剑造型,相距三十步。五分钟过去了……十五分钟又过去了。风云突变!一阵闪电!在同一瞬间,两人以小碎步冲向对方。一声"铛"的碰撞声后,两人错身而过——慢镜头。双方再以小碎步冲向对方的出发点。站立,再摆一持剑造型,相距三十步。B发出阵阵狂笑。A手上滴着血,摇晃着回过头来。看见B的上半身从下半身上跌落下来。A盲肠中了一刀。

电影镜头三:两白衣书生品剑。地点:竹林。竹叶纷纷落下,然后又如柳絮飞起,洋洋洒洒让人感叹风的无常。两人在竹海中如一对大雁比翼双飞,时隐时现。此时,地心引力完全失去作用。背景音乐是紧锣密鼓,双方动作是金蛇狂舞。打斗过程中,双方忙里偷闲,间或放些毒虫暗器出来调节气氛。锣鼓突然停止,一白衣飘然落下,乃B也。

图4.31 今天的好莱坞动作片越来越"中国化"了。然而曾几何时,好莱坞电影中的动作表演就像鸡肋一样让人食之无味。(上图为《卧虎藏龙》海报,下图为《伦敦上空的鹰》剧照。)

有人把武侠电影中的审美现象称为"暴力美学"。以这样的角度可以从武侠电影中发现不同民族有不同的审美倾向。传统的西方动作电影崇尚真实,但真实的打斗其实非常缺乏审美价值。为了弥补这方面的缺憾,只好不断变换打斗场景。因此,在西方电影中寻找武打动作中的"暴力美学"实在勉为其难,打斗也从来没有成为这些电影的重头戏(只好把重点放在枪战、追车、爆炸等视觉刺激上)。而日本一向被认为是一个"抽象"思维较强的东方民族。这个被称作"菊花与刀"的民族总是将其吸收的文化极端化。他们欣赏澄静与纯粹的美,喜欢简单而对比强烈的形式,但也因此而常常走进极端的一面。就动作电影而言,日本文化不注重动作的过程,而将注意力集中在致命一击时所爆发出的残忍美。

【飞天】

中国的武侠电影现在可以说风靡全球,连好莱坞动作片也被中国化了(图4.32)。那中国武侠片的精髓是什么?是运动。在吊钢丝技术成熟之前,中国的动作片导演们就想方设法让人物飞动起来。即便技术上无法达到这样的要求,电影里那些舞蹈般的动作也足以让中国观众感到赏心悦目。因此,中国武侠电影中"暴力美学"的特点就是:武舞不分,飞动之美。

中国艺术的许多具有代表性的创造如园林设计、书法艺术等都有强烈的运动特征。宗白华将其概括为"飞动之美"。他认为,中国古时如汉代,"不但舞蹈、杂技等艺术十分发达,就是绘画、雕刻,也无一不呈现一种飞舞的状态"。这种飞动之美也体现在中国古代建筑艺术中。作为中国古代建筑之瑰宝的园林设计正是通过借景、对景、隔景、分景等设计手法来丰富和变化空间。因此,宗白华先生引用沈复所说"大中有小,小中见大,虚中有实,或藏或露,或浅或深,不仅在周回曲折四字也"来综述中国一般艺术的特征。[35]

书法便是中国艺术极具代表性的艺术门类。"对于中国人来说,美的全部特质存在于一个书写优美的字形里。"[36]草书毫无疑问是最奔放、最酣畅的舞蹈,即便是楷书这样工整的书法艺术仍然包含着许多运动的追求。"所以中国艺术的形式与节奏,以趋向于音乐的节奏状态与舞蹈的飞舞之美为最高境界。"[37]

4. "镂金错采"与"初发芙蓉"

对于运动的追求很有可能会失去控制而走向烦琐,并显得缺乏理性。在中国古代的装饰中便有这种情况,而这种情况通过所谓"中国风"设计的传播而造成了更多的片面的、模式化的认识。实际上,西方人对于中国文化一直有这样的误解。《拉露

图4.32 电影《黑客帝国》是一部受到东方"暴力美学"影响很大的动作科幻影片,从此,西方动作电影不再纠结于地心引力带来的影响。

斯大辞典》这样解释"中国风格"一词:"品位低俗的平庸并附加有许多零碎"的建筑,或者是"古怪而又复杂的手续",即"行政上的中国风格"。[38]

只要看看西方电影中的唐人街以及日本丑化中国人的卡通,就能发现在西方及日本人眼里中国文化就是一种低俗的烦琐,充其量是一种混乱的雄伟。这种误解不仅存在于其他国家之中,许多中国老百姓也在用他们的喜好传播着这种误解。

其实,在中国传统的审美情趣中,一直存在着两种不同的趋势。宗白华这样概括:"楚国的图案、楚辞、汉赋、六朝骈文、颜延之诗、明清的瓷器,一直存在到今天的刺绣和京剧的舞台服装,这是一种美,'镂金错采、雕缋满眼'的美。汉代的铜器陶器,王羲之的书法,顾恺之的画,陶潜的诗,宋代的白瓷,这又是一种美,'初发芙蓉,自然可爱'的美。"[39]这样两种不同的美在中国文化中和谐共存,形成了中国艺术丰富、多元化的面貌(图4.33)。

泰戈尔曾经充满深情地说:"世界上还有什么事情比中国文化的美丽精神更值得宝贵呢?中国文化使人民喜爱现实、爱护备至,却又不致陷于现实得不近情理!他们已本能地找到了事物的旋律的秘密。"[40]然而,传统文化需要继承,但更要发展。"取其精华,去其糟粕"是一句放之四海而皆准的口号。实现起来,却困难重重。"文学的传统不仅是一种'已成之物',而且也是一种永远正在形成中的'将成之物'。显然,我们眼里的先秦、魏晋、盛唐与宋明已经不是历史本身的那个样子,我们今天思想中的屈原、李白、杜甫、关汉卿……也甚至与顾炎武、王夫之们心目中的有很大的不同了。"[41]

图 4.33 在中国的不同时代,由于受到政治、经济、文化以及对外交流的影响,中国人的审美趣味也在不断地发生着变化。

5. 隔与不隔

叶上初阳干宿雨,
水面清圆,
一一风荷举。

——周邦彦《苏幕遮》

翠叶吹凉,
玉容消酒,
更洒菰蒲雨,
嫣然摇动,
冷香飞上诗句。

——姜夔《念奴娇》

隔与不隔是王国维在《人间词话》中关于境界问题的重要内容(图4.34)。他说周邦彦的《苏幕遮》不隔,是因为诗人直观

地表现了"荷之神理""语语如在目前",而姜夔的《念奴娇》则只是就荷的表面特征进行联想,没有把握其理念,就有了隔雾看花之恨。因此他认为"不隔"方为诗词的至高境界,而"梅溪、梦窗诸家写景之病,皆在一'隔'字"[42]。大部分美学家皆推崇王国维所说的"不隔"。而宗白华则以自己的理解认为,隔有隔的美,不隔有不隔的美:"清真清新如陶、谢便是'不隔',雕缋雕琢如颜延之便是'隔'。'池塘生春草'的好处就在'不隔'。而唐代李商隐的诗则可以说是一种'隔'的美。"[43]

图4.34 一代国学宗师王国维。

【留白】

宗白华对美学的探究不止局限在诗歌上,也包括对建筑、中国传统工艺的抽象概括。正因为如此,它看到了中国传统审美中"隔"所占的特殊地位。实际上,再"清真清新"的中国诗歌比起西方的诗歌来说仍然是"晦涩"与"朦胧"的,以至于中国人看西方诗歌总有一种"白话"的感觉。因此,宗白华欣赏"帘幕"在诗词中造成的意境,哪怕是"一帘风雨"(李商隐)也是造成间隔化的好条件。更是对董其昌所说的"摊烛下作画,正如隔帘看月,隔水看花!"大加赞叹,称道:"他们懂得'隔'字在美感上的重要。"[44]

图4.35 行走,反映的是人类最基本的情绪变化。在这方面,侯孝贤与吕克·贝松都很热衷。只不过,侯孝贤所表现的是与他电影整体节奏和气氛相匹配的延伸感与伤感。而后者则充满了节奏的快感。图分别为《堕落花》(*Nikita*)和《千禧曼波》(*Millennium Mambo*)的影片开头第一组镜头的剧照。

"隔"和"不隔"的美感比较不仅存在于诗歌当中,在任何一种艺术创作中都存在相似的关系(图4.35)。因为,在"隔"和"不隔"的背后,反映了艺术作品对观者心理情绪的影响。在这个意义上,所谓的"隔"和"不隔"就是通过一定的技巧来改变事物的组合,由此调动观者或使用者的情绪,从而达到与众不同的设计效果。当"隔"出现时,观众的期待会被调动起来,会更加急切地想知道以后的内容。例如,中国戏曲中的"过白",不只是为演员们搭腔着想,使拉唱能够协调一致;也是为了给观众造成期待,把听众想听戏的欲望压抑起来。这样,当演员唱起来的时候,"优美而又很有表现力地唱,就格外生效"[45]。

而且,在戏曲中常常采用欲擒故纵的手法,把那些要让你看个明白的东西隐藏住,偏不让你一目了然。这种先暗后明的方式,被王朝闻称为"隔"与"不隔"的相互依赖:"为了'不隔',偏要先'隔'一下。在这样的条件下,所谓'隔',恰恰是为了更好的'不隔'。"[46]

【爵士乐】

正因为如此,我们可以说陶渊明、谢灵运的诗是"不隔",而李商隐的诗则是"隔";也可以说密斯·凡·德·罗是"不隔",而莱特是"隔";可以说亚里士多德是"不隔",而布莱希特是"隔";

图4.36 爱森斯坦拍摄的电影《十月》中的"神像"片段。

太极拳是"不隔",而长拳是"隔";爵士乐是"不隔",而Rap(说唱乐)是"隔";普鲁斯特是"不隔",卡夫卡是"隔";《吸血惊情》是"不隔",《大话西游》是"隔";《拯救大兵瑞恩》是"不隔",《风语战士》是"隔"。

亚里士多德的西方传统戏剧理论注重观众在观剧过程中动情产生共鸣,要求演员能够完全融入角色中去:"你必须吸引与赢得读者的心灵,与笑者同笑,也把泪珠儿流淌,倘若别人悲伤,要让我哭,先让我看见你眼泪汪汪。"[47]而对于布莱希特来说,"亚里士多德式的"或"戏剧的"叙述方式产生了一种高于现实的幻觉,其核心特征是一种演员和观众对戏剧角色过度的移情。因此,布莱希特要求达成"陌生化效果"(或称"间离效果")。

太极拳的美学特征是"连续性",即便是柔中带刚,也是浑然一体的,不似长拳一般有明显的一招一式;爵士乐强调意识流似的自由发挥,Rap则给人带来相反的紧张有间隔的情绪体验。1940年,当包豪斯的艺术家莫霍利·纳吉坐在旧金山的一家夜总会听音乐时,他不禁对那些即兴演奏的爵士乐手们流露出了羡慕之情:"一支黑人乐队正在热烈的情绪和欢声笑语中演奏。突然之间,一位乐师吟唱道:'1000003'。另一位乐手唱和道:'1000007.5'。接着另一位乐手接着唱:'11'。随后又一位乐手唱'21'。"于是,在"欢声笑语和高亢的歌声中,数字就接管了这个夜总会"[48]。柯布西耶在初访曼哈顿时曾惊叹到:"这是凝聚在石头中的快节奏爵士乐。"

普鲁斯特对记忆的自然把握给人带来完全放松的阅读体验,而卡夫卡相反,让人处处留心与思考;在电影中更是这样,传统的叙事情节让人融入电影的虚幻世界。而通过影片结构的改变可以创造情绪的差别,《罗生门》《罗拉快跑》的结构就给人一种"非投入式"的审美关注,《大话西游》更是通过对耳熟能详的故事情节的"陌生化",带来一种在真实和虚幻之间的游离感。而《拯救大兵瑞恩》和《风语战士》等影片在细节上的处理也存在着"隔"与"不隔"的美感差别:当战争来临时,美国导演斯皮尔伯格处理的手法和《侏罗纪公园》里描写恐龙到来的方法是完全一样的,地表震动的声音由缓而急、由轻而重,让人循序渐进地进入高潮。而《风语战士》在影片的开头却通过激烈的转折,让人从平静突然进入战争的状态。虽然这是两个特例的比较,但可以体现出两种不同节奏带来的情绪差别。

【蒙太奇】

电影导演爱森斯坦所提出的蒙太奇电影,就是通过电影的剪辑所实现的视觉冲击力来调动观者的情绪。电影《十月》中

的"神像"片段，便巧妙地利用不同民族神像的交替穿插，给人以强烈的视觉震撼（图4.36）。作者这样解释"神像"片段的作用："那里是一连串的神像，从巴罗克式的精雕细琢的基督像，中间经过各种各样的神像，直至楚科奇人的木雕神像。这些神像剪辑在一起使人读解为对神的形象的一种讽刺，并进而是对神的观念的一种讽刺。"[49]

只要是和体验相关的设计，都涉及情绪变化的设计手段。爱森斯坦在研究蒙太奇理论时也探讨了其他艺术形式。在他看来，绘画比较缺乏时间性，难以创造情绪上的变化。而建筑则相对而言能创造更多的镜头变化。"……绘画在纪录具有形体多面性的现象的完整图景方面始终是无能为力的（尽管有过试图做到这点的各种各样的大量尝试）。在平面上解决了这个课题的只能是电影机。而电影机在这方面的前驱无疑是……建筑艺术。古希腊人为我们留下了最为完美的镜头设计、镜头间的更替，乃至尺数（即某种效果的持续时间）。维克多·雨果曾把中世纪的教堂称为石头的书。雅典的卫城也同样可以看作是最古老影片的光辉典范。""对于内部建筑作品，还可以从建筑艺术史的另一些篇章中找到更为'直线条的'范例。埃亚—索菲亚大教堂向上高耸的多重拱顶一步一步地展示出它的雄伟与壮丽。又如沙特尔大教堂的拱券和拱顶的变幻组合，那种计算精确的蒙太奇连续性的魅力，我本人就不止一次亲自感受过。这些范例不仅把蒙太奇形式同建筑艺术联系起来，而且突出地表明了蒙太奇——镜头调度——场面调度得更为密切的联系。这是一些最根本的柱石，离开它们，不仅不能清楚了解这两门艺术，而且更无从系统地学习蒙太奇艺术。"[50]

人的视线在室内或室外空间中游移，为自己的大脑捕捉了一幅又一幅画面（图4.37）。而室内外空间的路线安排，则直接地形成了动态的影像画面。中国江南园林（图4.38）尤其善于设计曲折蜿蜒的行走道路，形成不追求轴线对称的游走路径。并在路线上，用各种墙、廊、廊桥、树木进行区隔，让人眼中的每一幅画面都不一样。按照格式塔心理学"整体大于局部之和"的原理，这些变化的画面延伸了人对园林的空间感受。这才有"人立小庭深院"的感觉：院子的面积是一定的，但它给人的空间感受却可能大于实际的面积。因此，"园林中路径至关重要，在迷宫中路径几乎就是全部。……若要我承认园林与迷宫空间路径的不同就是前者以廊限定路径,后者用墙"[51]。

即便在一些相对很小的空间中，设计师也能通过设计中的情绪引导来改变人们的空间感受（图4.39）。传统院落中的影壁、现代单位和大院入口处的大雪松，以及当代居室中的玄关都发

图4.37 密斯·凡·德·罗设计的范斯沃斯别墅，宽敞、流通的空间符合设计师一贯的空间观念。

图4.38 图为苏州拙政园内的各种廊道，通过曲折的路线安排、空间阻隔和视线调度，创造了丰富的视觉画面（作者摄）。

图4.39 有科学家认为枯燥的家庭室内空间会影响儿童的学习兴趣，因此建议父母每隔一段时间就调整一下家具的位置。图中是一个儿童写字台，被设计成房间的样式，可以在住宅中移动。满足了儿童对封闭小空间的喜爱，并能不断赋予他们新鲜感。

挥着改变人情绪的作用。通过它们对空间的遮挡，使下一个空间充满神秘感，并在这种空间转换中获得惊奇与豁然开朗的情绪体验。这样的设计常常"先以一个循序渐进的叙述引领我们自然而然地进入，突然间机锋一转，截断惯性，使人一步踏空，于反常中有省悟"[52]。

6. 平面中的时间性

在平面艺术中，画面的内容之间本身就会因为相互的关系即"互文性"而带来"时间性"，即在对叙事性文本的解读中，得到观看过程的乐趣。除此之外，设计师还会通过更多的设计技巧，来有意识地将平面艺术转变为一个"事件"，一个需要在参与过程中才能获得正确信息的"行为艺术"。这样做不仅仅是为了"炫耀"创意，而是为了增加设计作品的差异性和感染力。

一本书或一个册页的展开与浏览过程是和平面的安排一样重要的设计领域：开头处需要情绪的过渡而不能"开门见山"，因此书的前面总是根据厚度的大小设置一定的扉页；中间常常是比较重要的内容或者说高潮，是需要被关注和仔细阅读的；结尾则再次需要情绪的过渡而不能"图穷匕现"——当然这是基本的情绪安排，就好像练气功一样有启有合。

再如学术著作中所出现的注释，一般有两种情况：脚注和尾注。究竟用哪一种注释形式比较好一直是有争议的事。唐纳德·诺曼在《让我们变聪明的产品》一书的开篇中，这样说道："学院的读者们更喜欢在同一页的下面能看到脚注。而出版商则不同意，他们觉得脚注破坏了阅读的顺畅。他们倾向于将注释放在书后——虽然阅读时看不见，但并不让认真的读者错过它。"[53]他的本意是想说明出版商应该更多地倾听读者的需要，这是完全正确的。但如果从情绪设计的角度来看待问题，则有另一种解答。一般情况下，一本学术著作分为不同的章节，而尾注多位于每一章节之后，而非全本书的后面。

这样的安排宛如空白的插页，为各章的阅读增加了一个停顿和休息的缓冲空间。它的意义又完全不同于空白的插页：白纸过于武断与突然，且来得毫无道理，而注释对于不求甚解者来讲形同鸡肋的同时也是被敏思好学者挖地三尺的灰色地带，完美地承担了章节的情绪过渡。当然，从功能的角度考虑，尾注较之脚注在查阅时更为麻烦。但正所谓"夫夷以近，则游者众；险以远，则至者少。而世之奇伟、瑰怪、非常之观，常在于险远，而人之所罕至焉，故非有志者不能至也"（王安石《游褒禅山记》）。

在1942年9月25日的上海《申报》二版、《新闻报》五版上，出现了一则奇特的广告。广告的中间有一个大大的问号，问号

内有个英文字母"S"。这个广告引起人们的好奇心,因为它除了问号和字母外几乎什么都没有——只有一行字让人们注意下一期广告。第二天,出现了同样一个广告,只不过在问号内增加了一个字母"M"。第三天,增加了一个"A"。第四、五天,又分别增加了"R"、"T"。这样一个完整的单词出现了,那就是"司麦脱"(SMART,时髦的、整洁的、衣冠楚楚的)。直到第六天,业主才在报纸上登出一则详细的宣言来解释这系列广告:"敝厂自出品新光标准衬衫 Standard Shirt 以来历有年,所承各界人士爱用宣传,获以畅销遐迩,驰名中外,造成今日内衣界之崇高地位,至深感荷。近鉴于战争扩大,航运受阻,舶来衬衫已告绝迹,上流社会咸感不便。为适应环境需要,计经六个月之悉心研究,不辞采办购置之困难,成本工程之浩繁,创制特殊高贵之'司麦脱'衬衫……"[54]——原来是当时著名品牌"标准衬衫"推出新产品的广告。

这种广告利用了媒体前后相继的时间特征,引起人们对广告的好奇心和对广告结果的心理期待。媒体最后的解惑之际,由于在相对较长时间受到有意识的"隔",也是观众心理上的张力最大之时(图4.40)。因此,这样的广告有一定的风险:前面的连载内容在视觉疲劳的今天是否真的能吸引人坚持看到最后的结果?最后的公告或者宣言也非常重要,它关系到广告最初目的的实现,这才有了《调色板》里偷梁换柱的一幕(图4.41)。[55]

与此相似,1956年沙里宁设计的郁金香椅在杂志中的广告设计同样让人感到类似的时间体验。在第一页上,我们只能看到一位模特端坐在被普通包装纸包裹起来的物体上,这将充分地调动观看者的好奇心;而在第二页,将包装纸解除之后,郁金香椅赫然映入眼帘,有一种"柳暗花明"的既视感——这和"玄关"的心理效用如出一辙。这些精彩的平面广告有一个共同的特点,就是把本来能够一目了然的信息变得曲折,变成一种有悬念的叙事表达。这显然会增加广告的成本,也有悬念无法被解读甚至被误解的风险。但是一旦被运用得当,就将成为"动起来"的"卡通画",从而充满了生气和冲击力。

图4.40 诺基亚8310的杂志广告,充分利用了媒体的特点:杂志具有前后相继的时间性特征。在广告的画面上有一张该款手机照片(红色),而在这页广告之上覆盖着几页透明塑料。每一层塑料上只在手机位置印上不同颜色的彩壳。这样,翻动页面时就会看到不同颜色手机的广告。

7. 务头

锣声响处,那白秀英早上戏台,参拜四方;拈起锣棒,如撒豆般点动;拍下一声界方,念出四句七言诗道:新鸟啾啾旧鸟归,老羊羸瘦小羊肥。人生衣食真难事,不及鸳鸯处处飞!雷横听了,喝声。那白秀英便道:"今日秀英招牌上明写着这场话本,是一段风流蕴藉的格范,唤做'豫章城双

图4.41 电视剧《调色板》（1986年）曾经火遍大江南北，里面广告公司的"阴谋诡计"也让人印象深刻。

图4.42 戏剧中"卖关子"只是叙事中的一种常见手法，戏剧善于使用各种手段，在一个小小的舞台上调动观众的情绪。（图片摄于南京博物院，作者摄）

渐赶苏卿。'"说了开话又唱，唱了又说，合棚价众人喝乎不绝。那白秀英唱到务头，这白玉乔按喝道："'虽无买马博金艺，要动听明监事人。'看官喝乎是过去了，我儿，且下回一回，下来便是衬交鼓儿的院本。"白秀英拿起盘子，指着道："财门上起，利地上住，吉地上过，旺地上行。手到面前，休教空过。"……[56]

接下来发生什么？雷横忘记带钱，没有小费给。没有的给也就算了，不料古人和今人是一样的，最爱说的话就是："你没钱就别来看戏！"打了也就打了，偏偏那白秀英是县长的相好——可怜见的又一条小娘子的命成全了一条梁山好汉。那白秀英唱到"务头"，也便唱到了尽头，倒是为何在"务头"处停下来"卖关子"呢？"务头"一词首见于元人周德清《中原音韵》的"作词十法"。明人杨慎、王世贞、王骥德等；清人李渔、刘熙载、杨恩寿等；近人吴梅、王季烈、童伯章、林之棠等曲学家皆各有评论，众说纷纭，不一而足。难怪李渔感叹："填词者必讲'务头'，然务头二字，千古难明。"[57]

"务头"是周德清提出创作北曲的方法之一，指务力于紧要之处。根据周氏之意，务头有三类："某调是务头"是就若干曲连用而说的；"某句是务头"和"某字是务头"是就一曲调而论的。强调创作者要在调、句、字的紧要之处加以用心；而所用心者在使其音律动听、词采动人，即语言与音韵兼备。明王骥德在《方诸馆曲律》中所说："然南、北一法，系是调中最紧要句字；凡曲遇揭起其音而宛转其调，如俗之所谓'做腔'处，每调或一句、或二、三句，每句或一字、或二三字，即是务头。"[58]由于这种"紧要"和"宛转"，有时也被利用来卖关子（图4.39），所以才苦了白娘子。

那到底什么叫"务头"？李渔的比喻非常形象：曲中有"务头"，犹棋中有眼，有此则活，无此则死。进不可战，退不可守者，无眼之棋，死棋也；看不动情，唱不发调者，无"务头"之曲，死曲也。一曲有一曲之"务头"，一句有一句之"务头"，字不聱牙，音不泛调，一曲中得此一句即使全曲皆灵，一句中得此一二字即使全句皆健者，"务头"也。由此推之，则不特曲有"务头"，诗、词、歌、赋以及举子业，无一不有"务头"。[59]

"予谓务头二字，既然不得其解，只当以不解解之。"（李渔）——说得玄之又玄，让人想起在那个群豪云集的英雄大会上，小和尚虚竹懵懵懂懂地在那个"珍珑棋局"上落下的一个棋子。实际上，简单来说务头就是指精彩的文字和精彩的曲调的一种互相配合的关系，"一篇文章不能从头到尾都精彩，必须有平淡来突出精彩"[60]。

中国画上的落款和印章就是一种务头。在一团墨色中,一抹鲜艳的朱砂色印痕为画面平添了许多生气。就好像女性脸上的那粒美人痣一样,只要长上了它,想不妖娆都不行。梦露和辛迪·克劳馥脸上的美人痣真可谓是神来之笔,让她们的脸变得更加活色生香(图4.43)。因此在18世纪,西方贵妇便喜欢在脸上贴假美人痣。1715年的《妇女百科全书》这样说:"美人痣大小不等,形状不同,用黑色塔夫绸剪成,贴在脸上或胸口,让皮肤显得更白更诱人。"[61]

是"画龙点睛"还是"画蛇添足",那就要掌握其中的度了。

第三节 自然设计资源

一、科学上的启示

在电影《怒海惊涛》中,男主人公即英国战舰的船长为了躲避法国战舰的追逐而苦恼不已。直到船上的小男孩给他看在岛上发现的一种昆虫时,才找到克敌之法。

这种昆虫是一种隐藏在树枝里的节肢动物,很难被发现。于是船长将英国的战舰伪装成货船,并假装受伤放慢航速,将法国战舰毫无防备地引到近距离再突然开炮将其击伤。这是一个非常好的仿生设计的例子,尤其是动物在伪装方面的天赋给予军事科学无尽的灵感。如图4.44是一艘第一次世界大战期间的货轮,为了防止敌人军舰的攻击而涂上了模仿动物的伪装:船尾部的涂装非常厚重,而越往船头越轻描淡写,让人产生船尾是船头的误解,从而影响敌方战舰炮手对运动方向的判断。

生物给设计带来的科学启示主要可以分为以下几种:

(1)结构启示。多出现在建筑和产品设计中(如海螺的结

图4.43 辛迪(上)和梦露脸上的这颗美人痣也算是特殊的"务头"。

图4.44 一战期间的英国货轮。

构研究）。

（2）运动启示。多出现于产品设计中（如蛇、鱼、鸟的运动研究）。

（3）图案启示。多出现于视觉传达设计中（如伪装系统、警告标志）。

（4）材质启示。多出现在建筑和产品设计中（如对鲨鱼皮的研究）。

【我是一只小小鸟】

动物的运动方式更是人类所一直向往的，尤其是在科学还不发达的过去，古人比现代人更加渴望像鸟一样在空中飞，像鱼一样在水里游。人类在尝试飞行的初期，一直很直观地模仿鸟类，用各种鸟羽或其他人造物，制成翅膀，"安装"在人的身上。据记载，中国古代的墨子、鲁班和张衡都曾经制造木鸟。

扑翼机的产生更说明了人类对动物运动原理的一种直接想象。最早的扑翼机也许就是英国的修道士罗杰·培根在1250年发表的《工艺和自然的奥秘》一文中所记述的："供飞行用的机器，上坐一人，靠驱动器械使人造翅膀上下扑打空气，尽可能地模仿鸟的动作飞行。"15世纪初，文艺复兴时期的文艺、科学巨擘达·芬奇也是研究扑翼机的著名人物（图4.45）。他以一种对自然界无比崇敬的心情，仔细地观察鸟飞行的原理。他具体的设想为，人俯卧在扑翼机中部，脚蹬后顶板，手扳前部装有鸟羽的横杆，就像划桨一样扇动空气，推动飞行。

自达·芬奇之后，有个土耳其人穿了一件宽大的带框架的斗篷，利用扑翼原理飞行，不料框架经受不住空气阻力而折断，这位土耳其人不幸遇难。在此之后，为了能像鸟一样飞翔，又有许多人付出了生命的代价。虽然，科学的发展证实要想实现飞行靠扑翼机是难以做到的。但鸟类的飞翔、蛇的爬行、鱼的游动这些令人着迷的运动仍在不断地启发和鼓舞着人类去探索其中的奥秘。

【鳟鱼】

著名学者达西·汤普森在1917年的名著《关于生长和形态》里，开始提出生物的形状有物理和数学基础，这样就形成了一个力量图表。汤普森的观点对于植物以及各种大小的空中、水上和陆地动物都具有普遍意义。他引证了埃菲尔铁塔和第四铁路大桥——这两者被赞誉为具有高技兄弟关系的原型——并把它们分别比喻成橡木树干和野牛骨骼的形式，目的就是总结人类在动机上总是试图追随自然中的原型。然而，汤普森更有见

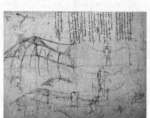
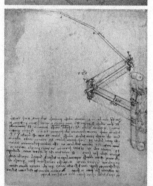

图4.45 上两图为达·芬奇在手稿中设计的扑翼机，下图为1893年—1897法国的翼化艇Avion 3（法国工艺博物馆，作者摄）。

解性的观点是,他认为人类和自然都采用物理学法则所描述的最经济的途径。[62]

也就是说,世间万物都有其存在的合理性。人类的许多最优秀的设计在自然界也能找到。这是因为经过上亿年甚至更长时间的演化,任何生物都是"适合"的,它们都在某个方面存在着科学的适应性。甚至,我们对自然万物的审美体验也包含着这种"合理性"。帕帕奈克这样描写自然的美:"我们喜欢秋天枫树叶那美丽的大红与橙色的色调,但这种魅力其实来自树叶的死亡,一种分解的过程;鳟鱼,那流线型的身体对我们来说可能是一种审美的愉悦,但是对鳟鱼来说,这只是提高游泳效率的一种方式;在向日葵、凤梨、松榛中所发现的复杂的螺旋形生长图案或在枝茎上树叶的排列方式能够被斐波纳契数列(Fibonacci Sequence)所解释(每一个数字都是前两个数字的和:1,1,2,3,5,8,13,21,34……),但是对于植物来说,这些排列只是为了通过最大程度暴露体表来提高光合作用。"[63]

英国威尔金森·艾尔建筑师事务所(Wilkinson Eyre Architects)在伯明翰郊区设计的复合电影院就利用了上述的植物生长规律(图4.46)。建筑的平面清楚地显示了建筑的计划与自然生物共享了某些特征:为了满足20个影院的要求,建筑师把它们按容纳观众量大小的顺序绕中庭依次分布,这样就产生了一个共享大厅和通往各个影院的坡道。这个以斐波纳契数列为基础的螺旋在建筑中较为罕见,除了一些自20世纪50年代以来出现的著名特例,例如布鲁斯·高夫的巴维哥(Bavinger)住宅和弗兰克·劳埃德·莱特的纽约古根海姆博物馆。

图4.46 模仿鹦鹉螺壳设计的电影院(英国达德力,1998中断)。

螺旋方案在这里为电影迷提供了一个易于找寻的环境,不像一些大的被划分成几部分的老电影院,或者是一个标准棚屋内的传统复合式建筑那样。放射性的影院被一个光滑的外墙包围,并通过覆盖装置让人们注意到从立面视角很难看出来的螺旋形平面。在对鹦鹉螺壳的微妙的仿效中,人们可以通过墙上的半透明条带来辨认各个影院的"腔室"。"即使观看者可能看不出建筑与自然界的相似或其结构规律",吉姆·艾尔(Jim Eyre)说,"他们也可以欣赏到它就像是长出来的,并且会深刻地把两者相关联起来。"[64]

【非诚勿扰】

为了获得基本的生存,动物绝不会自己"把玩"自己,因此它们的图案都有实用功能。这些图案要么是用于吸引异性,要么是用于警告天敌——人类的装饰似乎也大抵如此。

动物的图案包括图案的纹样与色彩,这些对设计同样也有

极大的启发。一些昆虫身上的颜色均属于警告色,可用于视觉传达系统的设计。例如黄色和黑色表明危险,人眼就像动物的眼一样能觉察出两种颜色的高度对比。昆虫或爬行动物常常靠这些警告色以自我保护,形成对比的颜色在危险的运动中变得尤为醒目,因此,捕食它们的动物会意识到进攻或捕食他们的危险性。

此外,黑色与红色、橙色相对比也很醒目,所以这种配色在自然界中常常能见到。由于这些颜色强烈的视觉刺激,可以用在交通指示牌等危险地段用来警示路人,也可以用在一些特殊场合的服装上,如清洁工或者航空母舰上的工作人员。这些使人容易对危险做出反应的颜色,可以与人进行潜意识的交流(图4.47)。

图4.47 动植物的各种伪装色和警告色给人类以极大启示,尤其是在军事、交通等方面的产品设计中。图为受到昆虫身上强烈的黄色与黑色的对比色启发而设计出来的警示标志。

【X战警】

为了适应大自然的生存压力,经过长时间的演化,自然界的生物可以说形成了相当完美的组织结构。相对而言,人类的演化则通过科技发明的方式获得了迅速的提升,因而可以在较短的时间内吸取自然界掩盖在平常外貌之下的充沛经验。在电影《X战警》中,那些具有特异功能的变种人,许多都具有动物和植物的特征,比如一身可以自由变化的皮肤表皮。电影虽然是虚构的,但是生物科技的发展最终会将人类和人造物逐渐地合为一个有机的整体。

波恩大学的一位科学家发现,即便是在下雨时,荷花的叶子也会看起来十分干爽。经过研究发现,这是因为在荷叶上覆有一层光滑柔软的绒毛,可以使荷叶经得住雨点的撞击而表面不会被打湿。此外,绒毛上托着的雨滴还可以迅速吸收荷叶上的尘埃颗粒并将其带着从荷叶上滚落下来,实现荷叶的自然清洁。这种现象已经被应用到了生产一种带有自我清洁能力的涂料上。

曾在奥运会的游泳赛场上大放光彩的鲨鱼游泳服同样也是通过对动物表皮材质的研究而创造出来的。英国Speedo公司的研究者发现,鲨鱼的表皮上附有细小漩涡,能产生乱流,从而使鲨鱼在水中游动时消耗较少的能量,将阻力降到最低。因此,他们开发了专用于游泳竞技的鲨鱼服面料(图4.48,图4.49)。该面料仿照了鲨鱼表皮的组织结构,同时用极大弹性来压迫身体,减少肌肤及肌肉的震动从而减少能量损耗。在运动员全身最突出的部位——前胸和后背肩胛骨位置还特别增加了微小突起物来形成一种水体紊乱管理系统,以产生乱流对抗阻力。

动植物的皮肤与表皮非常复杂,不仅各自有不同的特殊材

图4.48 Speedo公司为鲨鱼游泳服设计的广告,模仿了《X战警2》的海报。

质,而且这些材质的组成方式也非常重要。例如,为什么羽毛在鸟类身上能够提供的保温性能要比在人们的夹克里好?人们在研究中发现羽毛本身的存在方式比羽毛本身更重要,这就启发人们在生产一种人工保温材料时,更要看重模仿其原理。新加坡新艺术中心的工程师小组 Atelier 发现北极熊可以通过控制肌肉收缩来提升皮毛的抗寒能力,这样可以产生一个空气隔离层来保护自己不受严寒侵袭。这一原理已经被应用到制造活动铝板上,只不过目的不是吸收热量而是阻隔热量。[65]

在 IDEO 公司为专业自行车组件公司(Specialized Bicycle Components)设计山地自行车所用的自行车水瓶时,设计师发现车手在骑车的时候喝水是一件很困难也很笨拙的事情:在喝水前车手要用牙把瓶盖拧开——糟糕的是,水瓶盖会在路途中被覆盖上灰尘甚至泥沙——当然,喝完了,别忘了用同样的动作把盖子拧上。为了解决这个问题,设计师们仔细考察了一系列发明。最后,大自然的"设计作品"三尖形心脏瓣膜给设计师们带来了灵感。三个三角形的小片负责封住瓶口:当手用力挤压水瓶的时候,瓣膜会自动张开,水从"X"形的出水口很快地流出;当手停止挤压的时候,橡皮膜自动合拢,封闭得非常严密——再也不需要用嘴去咬满是灰尘的瓶盖了。[66]

图4.49　电影《X战警》海报。

人类的产品和自然界的"产品"相比,只经历了很短的进化时间。因此,它们还很不完善,需要持续地改进并不断向自然界学习。也许最终许多产品都会像自然界的生物那样完美无缺。

二、美学上的启示

美国建筑工程学者大卫·比灵顿大力倡导在工程技术中引入美学观念,她这样说道:"我们一直以来有这样一种观念,那就是工程师给予我们有用的东西,而建筑师则把它们变成艺术,这样就忽视了结构艺术家们在审美中的中心位置。"[67]

【世间无直线】

但在事实上,设计师的长处确实是将技术化的产品变得更加艺术化。而从自然界寻找审美愉悦,成了人类长久以来所追寻的一条道路。不管是象征的、比喻的、抽象的,还是写实的、象形的、具体的,不管是图案还是造型,从自然界获得的灵感促使设计师在各种设计观念之外,保持着对设计资源的一种新鲜感和刺激感。19世纪末欧洲出现的新艺术风格(Art Nouveau)便是对自然界尤其是藤蔓一类枝叶妙曼的植物形态的模仿和演变(图4.50)。

无论是维克多·霍塔（Victor Horta，1861—1947）在比利时布鲁塞尔都灵路12号公寓里设计的那些如同海底世界一样的楼梯扶手和室内装饰，还是他的学生赫克托·吉玛德（Hector Guimand，1867—1942）在巴黎留下的标志性的地铁入口，还有颇富超现实精神的建筑师安东尼·高迪（Antonio Gaudi，1852—1926）那用怪诞的仿生形态所创造的巴塞罗那圣家族大教堂和其他建筑，这些风格不尽相同、语言各具特色的设计师都或多或少地用抽象的自然花纹与曲线，脱掉了传统设计守旧、折中的外衣，创造了现代设计史中一朵朵瑰丽的奇葩。

20世纪70年代，在功能主义盛行的德国，又有一些设计师开始相信"宇宙间并无直线"。柯拉尼就是这样一群人中的代表，他坚信自然界是最优秀的设计师，设计必须服从自然的法则。当在设计中遇到问题时，他会拿起显微镜观察事物，寻找自然界所能给予的财富。因此，我们在他设计的飞机、手表、照相机、电视中看到了鸟、鳗鱼、海参和人体器官。虽然这是一位精通空气动力学的设计师，但他的仿生学设计给我们提供的更多的是审美上的新奇与快乐，而不是功能的借鉴与发展。

【不枯之泉】

图4.50　一张植物茎部的摄影作品和一个新艺术时期作品的对比。（维克多·霍塔，布鲁塞尔都灵路12号，1893）

这样从自然形态中得到启发而进行的风格设计在服装艺术中出现得同样频繁。为夏奈尔、范斯哲等品牌提供帽饰设计的菲利普·特里西（Philip Treacy，1967—）是近年来英国备受瞩目的帽子设计师，他作品的灵感多来自土著部落、未来主义和海底生物甚至是人体器官。尤其是那些模仿生物形态而设计的作品，将帽子带入了一个五彩缤纷、光怪陆离的时尚舞台（图4.51）。难怪有评论家认为，特里西的设计作品已经超越了帽子传统的形式，形成了一种雕塑的美感。作为"帽子的雕塑师"，菲利普·特里西除了受益于他所崇拜的毕加索外，仿生设计无疑也是他的捷径。

大自然为设计提供了可以激发创作灵感的无穷无尽的可能性。在未来，人们有可能利用水等更加复杂的有机体作为建筑或其他产品的结构设计。或许有一天，产品和建筑能够像动植物一样，自己生长。因此，维克多·帕帕奈克这样说道："可以说，'每一个'致力于探索和发展的工业设计师或工程设计师都需要一种生物科学的丰厚的学识背景，富有意义地把生物学当作一种设计灵感的源泉。假如我们试图对'仿生学'做一个最狭小意义即在控制论或神经生理学方面的界定也许是对的，但是，

我们周围所有的自然表现而不是基本结构,远没有得到恰当的调查、探究或被设计师运用,生物的图示是值得研究的,人们星期天下午的随意散步都可以看到这些图式。"[68]

生物学、仿生学以及相关领域为设计师新的创造性和洞察力提供最广阔的视域,设计师必须不仅通过生物学,而且通过仿生学机制发现与这些领域相似的设计方法。只不过,在对这些自然设计资源进行利用时,就好像对待物质文化资源一样,人们的方法与态度各不相同。因此,最后的设计结果也千差万别。在这种情况下,利用资源的方法比利用资源的对象更有决定意义。

图4.51　1998秋冬,菲利普·特里西设计的帽子和百合花的比较。

第十一章　设计资源的方法论

> 客有为齐王画者，齐王问曰："画孰最难者？"曰："犬马最难。""孰最易者？"曰："鬼魅最易。夫犬马，人所知也，旦暮罄于前，不可类之，故难。鬼魅，无形者，不罄于前，故易之也。"
>
> ——《韩非子·外储说左上》
>
> 我不懂得汉字，但是我看着这些符号，我不知道它们所意味的，我被它们神秘的存在所感动。
>
> ——埃托·索特萨斯

第一节　间离与陌生化效果

> "梅兰芳穿着黑色礼服在示范表演着妇女的动作。这使我清楚地看出两个形象，一个在表演着，另一个在被表演着。"
>
> ——[德]布莱希特[69]

图4.52　1935年，梅兰芳受苏联对外文化协会的邀请进行访苏演出。3月12日抵达莫斯科，进行了一系列演出。而布莱希特受"国际革命戏剧协会"邀请赴苏，观看了梅兰芳的表演，并对中国戏剧中的表演方式印象深刻。在这之后写出了《中国戏剧表演艺术中的陌生化效果》等大量有关中国戏剧的论文。

【梅兰芳的目光】

"陌生化"（ostranenie）是俄国形式主义者什克洛夫斯基的著名理论。德国大戏剧家和诗人贝托尔特·布莱希特（Bertolt Brecht, 1898—1956）在德文中将其译成Verfremdung，并在他的剧本和排演的戏剧中对这一理论进行了实践。布莱希特希望"陌生化效果"（Verfremdungseffekt，或称"间离效果"）能够把他的戏剧实践和美学的许多独特特征整理出来。他认为在传统戏剧中存在着阻止观众认识戏剧的障碍："让某物看起来陌生，促使我们用新的眼光看待它，这意味着某一普遍熟悉的东西的先行，一种阻止我们真正观看事物的习惯的先行，一种知觉迟钝。"[70]

因此，他批评那种建立在演员与人物合二为一基础上的戏剧使观众陷入剧情之中难以自拔，因而完全失去了评判能力。布莱希特受到中国戏剧的启发，认为在中国戏剧中："演员力求使自己出现在观众面前是陌生的，甚至使观众感到意外。他所以能够达到这个目的，是因为他用奇异的目光看待自己和自己的表演（图4.52）。"[71]他所倡导的戏剧艺术变革并不是一种新的美学，而是在演出同时调动起观众的一种方法。布莱希特知道只有新的观众群体才会认可他的大胆尝试。

布莱希特认为："达达主义和超现实主义使用极端方式的间

离方法";"一幅绘画被间离,当塞尚过分强调一个器皿的凹形的时候";"战争中前线演戏,战士为战士演出,当战士表演一个年轻女角的时候,就会产生一种间离效果";"一次访问,对待敌人,情人相会,商业方式的协定等等,都可以进行间离"……[72]同样,在设计资源的利用中也存在着间离或者说陌生化效果。设计师的知识构成不同决定了他们对设计资源的理解也不同。

【距离产生美】

因此,西方设计师对中国传统文化的表达也常给人耳目一新的感觉。在这个设计过程中,文化差异自然地带来了陌生化的效果。虽然这些设计的水平良莠不齐、优劣难分,但比起那些盲目模仿传统设计符号而又不得要领的设计来讲,多少有一些借鉴的价值。毕竟,"不识庐山真面目,只缘身在此山中"。随着时代的发展,人们对设计资源的利用越来越活跃,对已有资源的全盘照抄既不符合时代发展的需要也缺乏长期的生命力。

德国学者德特里夫·穆勒认为:"二十或二十年前,在德国、在欧洲,人们最担心的是崇拜毛而不是美国人。那时人们戴的像章是毛的,毛的崇拜是流行的,毛是那时最大的明星,就像今天的欧洲,戴安娜是最大的明星一样。"[73]不过,这些西方青年与当时的中国人对毛泽东和"文革"文化符号的崇拜是不同的。因为在当时中、西方青年人的心目中,毛和"文革"文化符号的意义是不同的,两种不同的文化背景赋予了这些符号不同的意识(图4.53)。在当时的中国,参与"文革"就是参与到主流文化——一种充满政治性的强势文化中去。而在当时的欧洲,那些模仿身穿黄军装、高擎红宝书等形象符号的激进青年则处于非主流文化群体中。毛只是当时青年流行文化中的一部分,不仅可以被德特里夫·穆勒等同于今天的戴安娜,也完全可以等同于当时的约翰·列侬和猫王。

设计资源作为文化符号,原来存在于一个有机环境中,这个环境中的各种因素造就了这样的文化符号。当设计行为对设计资源进行环境重组时,将它们脱离原来的有机环境,只保留符号特征,然后置入一个新的环境。这种环境上的重新整合既可以是时间上的,也可以是空间上的,还可以同时改变时空环境,设计资源就在环境的重组中获得了新的意义。

几十年前,"文革"符号在西方的流行是从空间环境上脱离了它的初始地点(中国),然后置入到一个新的空间(欧洲);在今天的中国,"文革"发生的地点没有变,但是时间环境改变了。在这两次环境变化中,"文革"符号和毛的意义都发生了变化,他和切·格瓦拉一起成为前卫、时尚的年轻人追逐的流行符号。

图4.53 在法国导演戈达尔(Jean-Luc Godard)所拍摄的《中国女》(La Chinoise)中,西方年轻人心目中的"文革"完全是被误解与异化的"文革"。

今天的年轻人也会佩带毛主席像章,肩挎黄书包,但脑袋里装的已不再是"无产阶级解放全人类"的革命口号,以这些符号为资源设计的服饰对于他们来说只是些时尚的行头。

【误读】

1999年,迪奥的首席设计师加里亚诺(John Galliano)以文革时期的服装为设计资源,设计了迪奥品牌的新款时装。在这一系列的作品中,服装从色彩搭配到细节处理上,文革的符号特征无处不在(图4.54)。虽然文革时期中国人民的装束也可以被称为流行服饰,但加里亚诺以它们为资源所设计的服装与它们的"原型"有着天壤之别。

带有浓厚的"历史主义"倾向的加里亚诺非常善于利用各个文化传统中的设计资源。但他的作品在充满异国情调和历史元素的同时,又有着强烈的个人风格。这些让人既熟悉又陌生的作品强烈地吸引着人们的视觉。仔细地分析他的作品可以发现,除了文化差异和时间差异所带来的创造视角的陌生化之外,解构主义的一些设计手法也营造了陌生化的面貌。此外,在配饰、化妆等细节上的间离手法同样效果明显。

意大利设计师埃托·索特萨斯(Ettore Sottsass)设计的一系列烛台也体现了这种利用资源的意识。设计的思路起源于索特萨斯到中国的旅行。他曾描述过他在中国西安参观碑林(图4.55)时,穿过了数百根像树一样,表面雕刻了象形符号的"黑柱"。他说:"我不懂得汉字,但是我看着这些符号,我不知道它们所意味的,我被它们神秘的存在所感动。""符号的出现早于语言。比较早的一个已经不再延续,但是十分的逼真——像诗一样——不可抑制地表达。"

由于索特萨斯不懂中文,所以汉字在他的眼中就成为没有字面含义的笔画符号,这些元素被他用于设计中显得很纯粹,使汉字在形式上得到了延伸。他与加里亚诺基于中国文化的二次创作都是一种典型的"误读",但却创作出了全新的形式和审美效果。这种视觉效果不仅让外国人感觉到"中国特色",也让我们在质疑其有些"不伦不类"的同时,看到了中国文化被表达的另一种可能性。在台湾意识形态广告公司的部分广告作品和上海新天地的老建筑改造中,都使用了这样一种陌生化的设计方法。虽然这些作品的艺术价值尚需全面考虑才能做出评价,但在这个视觉疲惫的图像时代,它们都以成功的视觉"陌生"增强了它们给人带来的审美体验。

图4.54　约翰·加里亚诺设计的"文革系列"时装。

图4.55　西安碑林(作者摄)。

第二节　戏仿

"曾经有一份真诚的爱情摆在我面前,但是我没有珍惜,等到了失去的时候才后悔莫及,尘世间最痛苦的事莫过于此。如果上天可以给我一个机会再来一次的话,我会跟那个女孩子说'我爱你'。如果非要在这份爱上加上一个期限,我希望是,一万年。"

——《大话西游》

【麦当娜的胸衣】

戏仿往往表达了摧毁原有符号等级的冲动和愿望,这也是在今天的大众文化中人们的一种心理需求。通过戏仿,既嘲弄了高等级的符号,也为自己在权威观念的支配之外开拓了另一个空间。因此,戏仿经常通过夸张等手段对传统或社会现实提出质疑。尤其是在传统价值和权威观念受到怀疑的后现代文化意识中,这样的表达方式成为非主流文化的重要反抗手段。

有研究者曾经把美国著名歌星麦当娜和梦露进行比较,认为梦露的形象仍然是一个被男性社会所制约的形象。而麦当娜则摆脱了处女和荡妇的二元对立,成为游离于男性意识之外的性别角色。而这种角色的形成,很大程度上来源于麦当娜对传统女性形象的戏仿与反讽。就好像麦当娜演出时所穿的那件让·保罗·戈尔捷设计的胸衣一样(图4.56),"麦当娜不断戏仿传统的女性特征,戏仿可以作为一种质疑支配性意识形态的有效手段。它对其模仿对象的规定性特征加以模仿,夸大并嘲笑它们,进而嘲笑那些'拜倒'在其意识形态效应之下的人"[74]。服装的性别特征被戏剧化地强调,首饰和化妆也被用来表达讽刺的意味:"过多的唇膏对调色板一样的嘴唇提出了质疑,过多的珠宝对父权社会中女性装饰物的作用提出了质疑。过度导致了意识形态控制,引发了抵制"[75]。

在戈尔捷或其他设计师为麦当娜所作的设计中,传统的女性服装样式及其他生活方式成为一种设计资源。这些设计资源从一种存在到被发现、激活、重组,实现了资源化的过程。在这些使用设计资源的设计作品上,附着了极具识别性的文化资源符号。当设计资源被重组并被带进了新的设计作品之后,这些新作品本身也会产生新的意义。

图4.56　麦当娜在演唱会上身穿让·保罗·戈尔捷设计的服装。

图4.57 《大话西游》式的资源利用曾让许多人担心《西游记》的价值受到损害。然而恰恰相反,前者的无厘头并没有消解后者的严肃性。

【Only You】

《大话西游》和《西游记》之间的关系,以及《大话西游》对其他文艺创作甚至日常生活语言的影响都清楚地再现了从资源化到再资源化的过程(图4.57)。

在《西游记》这部传世经典中只描写了一个英雄人物——孙悟空。《大话西游》里却没有英雄只有小人物,就好像现今社会中的芸芸众生一样。尽管《大话西游》所要表达的情绪和内容与《西游记》有千差万别,但我们仍然应该承认《西游记》对它来说是一个重要的资源。有的评论家认为《大话西游》是一部"后现代"影片,它体现了对精英文化的颠覆和对碎片的重组,这些特点也出现在其他的后现代艺术中,后现代"艺术家不再是以一种权威的洞察力创造新东西的原创性的和独特的自我,相反,是一个仅仅重新组合过去文化废墟的bricoleur。后现代艺术家诙谐地模仿自我、本真性、原创性、解放而非扩张这些主题。后现代艺术家引用已经存在于身边的材料,他们用拼凑的方式重新组合这些碎片"[76]。这正是在设计发展战略中使用设计资源的方法之一。

于是,在《大话西游》里我们可以看到吴承恩的《西游记》中的"师徒四人""西天取经""牛魔王""蜘蛛精""金箍"等这些可以构成"西游"的必备符号或碎片,甚至于连唐僧的啰唆也是以《西游记》为资源发现的。在《崇高的暧昧》一书中,作者特意查找了《西游记》,提供了唐僧啰唆的证据[77]。比较之下,两个版本中的唐僧说话口气和语言逻辑非常相似,所以《西游记》不仅为《大话西游》提供了角色,也提供了部分角色的性格特征。

但《大话西游》对这些资源重新组合后就打乱了它们原来的排列,并且加入了一些新的内容,从而产生既熟悉又陌生的奇异感觉。说"熟悉"是指《大话西游》与《西游记》有着相似的人物和情节,"陌生"则是由这些人物、情节的差异性带来的结果。这种"陌生化"效果正是通过戏仿所带来的一种冲击力。

《大话西游》的持续火爆使这部一开始被视为"搞笑""无厘头"的影片日渐成为"经典"。它本身也成为具有公共识别性的文化符号,具备了由存在物变成资源的条件。在很多年轻人中,《大话西游》里的各种特征性符号成为群体间的暗号,对这些符号的熟悉程度即是划分群体的界限。《大话西游》已经具备了被资源化的特征。因此,这个资源化的产物又作为资源进入了资源库中,实现了再资源化。

2001年夏天,电视中突然出现了三部以《大话西游》为设计资源的广告。首先是由周星驰主演、张扬导演的"×××非常

茶饮料"广告。在拍摄《卧虎藏龙》的安吉竹海,在《大话西游》中扮演悟空的周星驰身穿白衣,念着那段为了广告需要而进行了改编的经典台词。[78]无独有偶,同年夏天,唐僧在电视中唱着"Only You"这首歌(这也是《大话西游》里的经典剧情),这是另一个品牌的软饮料电视广告。在广告中,啰唆的唐僧一边拿着几瓶"高兴就好"(饮料名),一边唱着"Only You",一旁的悟空不厌其烦,最后抢走了唐僧手中的"高兴就好"大口喝起来。第三个广告中唐僧(罗家英饰)问悟空:"悟空,前往西天没有翻译怎么办呢?"悟空随即端出"×××"语言复读机,消除了师父的顾虑。

在这三部电视广告片中,率先以《大话西游》为资源的"×××茶饮料"广告确实吸引了相当一部分注意力,据代理该品牌的北京某广告公司总经理透露,该广告已被《现代广告》杂志评定为(2001年)7月份的电视广告佳作。这三部广告都由明星出演,也可以算作"名人广告",但不同于其他名人直接在广告中引出商品,这些广告是由《大话西游》的剧情引出名人,再由名人引出商品。对于没有看过《大话西游》的人来说,看到这些广告会觉得莫名其妙,周星驰为什么要一万瓶"×××茶饮料"?唐僧怎会很不严肃地唱着英文歌"Only You"?悟空怎会对师父这般无理?可是一旦看过了《大话西游》,就会发现这些广告都是以这部影片为资源而设计的(图4.58),从请周星驰、罗家英的出演,到他们说"一万年"唱"Only You",还有师徒二人的扮相都在将受众向这个方向引导。

图4.58 电影《大话西游》剧照,该剧中一些经典台词反复被人作为资源使用。

虽然《大话西游》的公共影响低于《西游记》(因前者的观众主要是青少年),但这三部电视广告所要推销商品的最大消费群恰恰是青少年。所以,在这一过程中,资源(《西游记》)被整合,延伸出了新的文化符号(《大话西游》),而新的文化符号又被作为资源在设计发展战略中被整合,延伸出了新的结果(电视广告),从而使资源化继续深入到再资源化。

第三节 资源整合的多样性结果

在设计发展战略中,无论是对文化符号的资源化还是再资源化,都是人们对符号的使用以及对其意义进行解读的过程,"人们几乎不能避免——同时在认识的范围内,这是重要的一步——扩大这些词的意义,也不可避免地使这些词发生一种适当的变化"[79]。

所以,设计师和受众也在扩大设计资源的意义,但由于对资

源符号的认识不同,它们的意义会出现不同程度的变化。

【蒙娜丽莎的微笑】

举世闻名的《蒙娜丽莎》就经常会被艺术家和设计师作为资源来使用。因为《蒙娜丽莎》是名作,所以用《蒙娜丽莎》做资源的作品往往也很受人关注,并且可以从资源中衍生出各式各样的结果。由于《蒙娜丽莎》的原作给予人的意义在五百年的变迁中已经变得非常深厚了,她的微笑、她的发型、她的服装、她的姿势以及画面的色调意味着经典、高雅、女性化、古典、艺术甚至是权威与名望等一系列相关的形容词,在她上面做任何一点小改动都会导致由于不同于以往的认同而出现的意义偏差。

1999年2月8日,在美国《纽约客》的封面上,当时美国总统克林顿性丑闻的女主角莱温斯基的头像和蒙娜丽莎的身躯被电脑合成在一起。尽管莱温斯基也带着神秘甚至甜美的微笑,也摆着端庄的姿势(当然是借蒙娜丽莎的身体),也有一头乌黑的长发,但是这只会增加封面设计师要表达的对莱温斯基的讽刺情绪,其传达效果胜过了莱温斯基真实的照片(图4.59)。

在另外一张电脑设计图中,作者保留了蒙娜丽莎身体的完整性,只是蒙娜丽莎的右手正握着一只鼠标,设计资源因这只鼠标而改变了意义,她被赋予了现代的、信息化的甚至有点俏皮的意味。这样的设计手法是当代平面设计师常用的拼贴技巧,也是网络化时代普通大众很有特色的一种快乐——"PS"(Photoshop)的快乐(图4.60)。

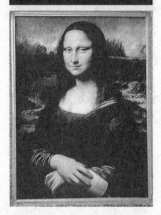

图4.59　上图为《纽约客》1999年2月8日封面,下图为电脑合成画。

【原来是一种嘲笑】

对设计资源的整合施加不同的意识与态度,会产生资源意义不同程度的改变。这些差异使得设计发展战略在方向上具有多样性的结果,这种多样性是资源在设计发展战略中最有价值之所在。

虽然利用设计资源产生的设计结果具有多样性,但是可以根据意义和态度这两个变化点对各种结果做一个类型上的区分。通过下面这个结构图来表示(图见下页),多样性的结果基本在一个开放面积的四分之三区域内。如下之所以有四分之一的区域是空白,那是因为从逻辑上讲,对设计资源的态度如果是反向的,意义必然发生大的变化,不可能不变或变化小。所以,这个结构对四分之三的区域是开放的,设计发展在这些区域里有无限多的发展可能性。

设计发展方向的模型

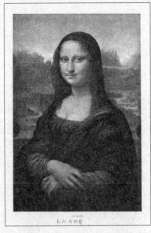

图 4.60 谁都会有一种给印刷品（比如语文课本）中的人物肖像画上小胡子的冲动，但杜尚的不同之处在于他的这种作品进入了美术馆。

在此模型的左上角区域是设计资源意义变化大，态度反向的地带。在这一区域里，设计发展会产生戏仿、颠覆等结果。

戏仿即戏谑性的模仿，"戏仿利用这些风格的独特性，占用它们的独特和怪异之处，制造一种嘲弄原作的模仿"[80]。在戏仿中，设计资源的特征越是明显，越是具有公共识别性，最后的效果也就越强烈。因为戏仿往往表达了摧毁原有符号等级的冲动和愿望，这也是在今天的大众文化中人们的一种心理需求。通过戏仿，不但嘲弄了高等级的符号，也为设计发展开拓了另一个空间。

第十二章　文化产业

　　另外一个朋友，跑到一个火药桶旁边去点燃自己的烟卷，说是为了看看，为了体验，也是为了碰碰运气；还说是为了强迫自己证明自己的勇气；为了好玩，为了体验一下恐慌的快乐；或者，什么也不为，只是由于一时任性，由于游手好闲。

　　　　　　　　　　　　——波德莱尔：《巴黎的忧郁》

第一节　文化产业的内容

【当阳光照在肥皂泡上】

　　在日本动画电影《千与千寻》（图4.61）中，少女千寻与父母在无意中发现的这个奇幻城市原来是日本在二十世纪九十年代的泡沫经济中建设的一个主题公园。紧接着，在这个被荒废的仿古建筑群中上演了一幕超现实的灵异故事，而那些曾经光鲜的主题公园又何尝不是这种荒诞文化的最佳体现。建立在非物质文化之上的经济就好像是美丽的肥皂泡，非常容易破灭。然而，在阳光之下，它们又是如此的美丽诱人，成为烦琐日常生活里令人难忘的一幕。

图4.61　日本动画电影《千与千寻》的故事发生在一个废弃的主题公园中。

　　随着生产的发展和消费领域的深化，当代消费领域发生了许多重大变化。首先非物质形态的商品在消费中占了越来越重要的地位。也就是说，大众的流行时尚不仅体现在服装、家具装饰等物质商品上，而且体现在人们对生活方式的选择上。其次，人们的消费发生了从商品消费向服务消费的转变，如信息服务、娱乐、休闲，教育等服务产业有着更短的消费周期。第三，物质商品中也包含了大量的非物质因素，即商品的外观设计、包装、策划、广告等在商品的销售中占了举足轻重的地位。

　　从生产和消费方式的变化中可以发现，人们已经从对产品功能的消费转向对产品符号的消费。当工业生产体系确定地知道人们为什么要吃、要穿、要旅行的时候，设计的任务单纯而直接。当这一切不再确定时，文化产业产生了，它将告诉人们为什么，告诉我们生活的理由，甚至每天"都以同样的方式影响人们傍晚从工厂出来，直到第二天早晨为了维持生存必须上班为止的思想"[81]。

图4.62　美国超级肥皂剧《六人行》（Friends）播出多年经久不衰。文化产业就像家电工业一样，不断制造出各式各样的消费品。

　　在这种消费文化的刺激下，各种各样文化产业的产品，从流行音乐、迪斯科到通俗文学、"情节若有雷同，纯属巧合"的电视

连续剧（图4.62），再到如肥皂泡一样折射出五颜六色之海市蜃楼的主题公园，物质产品经过文化的稀释和发酵急遽占据了大众的生活空间。本雅明曾针对这种现象作过形象的描述："新的消费品堆积如山，把整个城市都改变得令人难以想象，同时还创造出一个新的公共空间，这个空间不再仅仅由艺术家和作家占据，而是充斥着时装设计师、商业艺术家、摄影师、工程师、技术人员。它们的作品（比如说巨幅牙膏广告）为这个新的梦境世界增添了光彩。这种梦境不但属于统治阶级，也以大众商品的形式，属于一种通俗的乌托邦遐想。"[82]

【流水线上的"文化"】

20世纪40年代，阿多诺（Theodor Adorno）和霍克海姆（Max Horkheimer）首先使用了"文化产业"这个词。[83]本雅明则发现了艺术品的复制可以把艺术从宗教意识的古老传统中解放出来。1965年，马克拉伯（Machlup）基于他对信息技术对国民经济贡献的认识，提出了"知识工业"这一概念。随后，德国诗人和随笔作家汉斯·马格涅斯·恩泽斯伯格（Hans Magnus Enzensberger）在1968年写作了《意识工业》一书。这之后，斯坦福大学研究人员正式提出了"信息工业"概念。在20世纪60年代，赫伯特·希勒（Heber I.Schiller）和阿芒德·马特拉特（Armand Mattelart）就已表明将革新中的传统文化融入全球资本主义的利益和进步中去所具有的重要性。[84]

文化产业的内容非常丰富，那些通过赋予产品或事件文化内涵来创造经济价值的行业都可以称之为文化产业（图4.63）。J.奥康纳（Justin O'Connor）博士认为："文化产业是指以经营符号性商品为主的那些活动，这些商品的基本经济价值源自它们的文化价值。它首先包括了我们称之为'传统的'文化产业——广播、电视、出版、唱片、设计、建筑、新媒体——和'传统艺术'——视觉艺术、手工艺、剧院、音乐厅、音乐会、演出、博物馆和画廊，所有这些作为'艺术'的活动都有资格获得公共资助。"[85]

在这些形形色色的行业中，有些属于传统的艺术产业，有些则是产生于新媒体时代的新型行业。虽然"设计"被当作其中的一个具体行业来看待，但实际上，由于其他行业都需要面对市场所带来的经济压力，因此都或多或少地与设计行业相关联。例如文化产业中的绘画、电影的评价标准都和艺术角度的评价标准有所区别。那些从纯粹审美角度出发进行创作的艺术作品在市场上未必受欢迎。因此，戴安娜·克兰（Diana Crane）认为，有必要取消过时的高雅文化和流行文化这两个术语，而"从全

图4.63　电影《哈利·波特》的成功使得在电影的周围形成了一个庞大的文化产业。这其中包括服装、玩具甚至餐饮等行业。

图4.64 美国拉斯维加斯成为某种文化产业的"典型",在这个成年人的迪斯尼乐园中,集中展示了最为成熟的恶俗文化。

国性文化工业生产的文化和都市亚文化中生产的文化"角度进行思考,前者吸引了由不同的社会阶级组成的受众,后者则是按照生活方式来进行划分的。[86]

从这样的观点出发,可以总结出文化产业的一些特征:

(1)意识形态特征。当艺术创作和产业相结合时,它必然会带上强烈的意识形态色彩,甚至代表了某些国家或阶级的具体利益。正是在这个意义上,法兰克福学派阿多诺和霍克海姆等学者对文化产业中存在的文化霸权加以批判,为人们看待文化产业建立了一个清醒的标尺。在2003年伊拉克战争爆发前后,由于法国的立场和美国发生冲突,在这之后的好莱坞电影中几乎每一部都出现了讽刺法国人的场面或台词——文化产业对意识形态的反映之敏感可见一斑。

(2)全球化特征。只有在全球化的背景下,文化产业才能获得最大程度的利益。同时,文化产业在传播上的优势也有利于其在最大范围内造成影响。在全球化进程的影响下,《哈利·波特》小说英文版同时在世界各地推出,由于时差的关系,拿到第一本书的人不是英国人,而是在北京王府井书店购买的中国人。[87]

(3)机遇和风险并存的特征。英国学者斯科特·拉什在《风险社会与风险文化》一文中提出了严重的警告:"始料不及的风险和危险将不再是由工业社会的物质化生产过程中所产生的风险和危险……在风险社会之后,我们要迎来的是风险文化的时代。"

(4)集中化特征。集中化的一个重要表现就是文化产业与城市的关系。纽约、巴黎、米兰、东京或者是拉斯维加斯(图4.64)、法国的科特达祖瓦等地区都已经成为现代文化产业的集中地。在许多著名的历史名城或旅游城市中,"由于把一些建筑、物质产品与商品认定为'艺术瑰宝'而加以典范型地保留,一些特殊城市也许就因此积累了自己的文化资本"[88]。

这些文化资本给城市和国家带来了大量的收入,因此许多政府和民间组织在文化产业对城市的整合作用方面,尤其是提升城市知名度和竞争力方面,逐渐达成共识,城市的规划和建设都比较充分地考虑到文化产业的孵化作用。

第二节　文化产业的背景

一、全球时代的到来

全球化是继现代化之后我们面临的一个新的时代背景。在这样的背景中，艺术设计的发展正走到一个崭新的转折点上，人类已经制造产生的各种文化资源在全球化进程中被大量地发掘出来，并被相互联系、被使用、被误用、被争夺、被破坏。有学者认为，全球化第一次出现的征兆是1945年美国在日本广岛投下了世界上第一枚原子弹。20世纪70年代，国际间对可持续发展战略达成了全球性的文化共识，全球便开始日益成为一个整体。

"全球村"是麦克卢汉（Marshall McLuhan）1960年在《传播研究》一书中提出的概念，他认为"地球村犹如一个村庄，它既统一又矛盾，并经历过种种误解和敌对。世界各国文化在'世界市场'的基础上正在经历巨大的转型，这种转型既表现在各国文化的交流和合作上，也反映在技术媒介上。全球文化不是世界各国文化的大杂烩，而是正在趋向并逐渐形成世界统一化的'国际文化'或'地球文化'。世界各国的民族文化不断地受到全球交流技术和媒介网络的冲击，它逐渐通过并在这种冲击中进行跨国综合或全球综合"[89]。

在麦克卢汉构想的"全球村"或"地球村"中（图4.65），世界经济技术和媒介技术的交流是一个基础动力，而文化在这场转变中发生了更宏观的结构联系。各种文化符号和信息在全球化时代通过各种媒介以极快的速度向四周扩散，在光缆、电波、信号的传递中，全世界都被展现于眼前。因此现在的世界是以整体性结构呈现的，这种崭新的全球性结构今天已作用于艺术设计领域中，设计资源原本的散在状态在这种全球性结构中也发生了变化，并成为艺术设计发展和可持续发展战略的结构背景。

其实，早在18世纪中期，马克思就已经预言到全球时代的到来，"资产阶级，由于开拓了世界市场，使一切国家的生产和消费都成为世界性的了"，"过去那种地方的和民族的自给自足的闭关自守状态，被各民族的各方面的相互往来和各方面的相互依赖所代替了。物质的生产是如此，精神的生产也是如此。各民族的精神产品成了公共的财产。民族的片面性和局限性日益成为不可能，于是由许多种民族的和地方的文学形成了一种

图4.65　提出"地球村""媒介是人的延伸""媒介即是讯息"等观点的加拿大著名传播学家麦克卢汉及他的重要著作之一：《地球村》。

世界的文学"。[90]在马克思的这段论述中,同样指出了物质生产的世界性所带来的精神生产的世界性,而这正是今天经济全球化对文化冲击后产生的结果,也是今天资源网络化连接的直接原因。

因为,在全球化的讨论过程中,世界始终都具有一种十分紧密的关联性,如:"人种的生物学相联性;人类普遍具有的用符号进行沟通的能力;世界上总是作为潜在的运输线存在的水路航道;已有百年历史的世界范围的经济交换网络;把人类包裹在其中的人际关系网络之网。这些因素使得总有可能谈论人类及人类社会。要发现种种联系并不困难,但全球性则意味着比联系更多的东西。"[91]设计资源在这场全球性的联系中扩大了它的触角,这是全球化时代赋予的,换言之,是全球化的大趋势使得"资源"成为世界性的问题。而现代化时代在与过去诀别时却在某种程度上割裂了这种联系。现在,这种割裂又由全球性的经济、文化浪潮重新维系起来。

二、全球化将资源结构重新组合

多年以前,当我在剧院工作的时候,一次紧急需要在我们建的宝塔型气氛布景上写一些金色的大号中文字。我停在公共图书馆中,找到了看起来很有装饰性的中文书法,并复制在布景上面。第一场演出之后,后台来了一位我的访客,一位友善的中国绅士,他看了这场表演,并问我是否知道场景上写的是什么。我说我不知道。他告诉我文字翻译过来的意思;"爷爷打宝贝的屁股。"看来好像我翻到的是一本中文入门书。[92]

【张冠李戴】
就好像德雷福斯犯的这个错误那样,人们在文化交流中难免会遇上草率的误读。尤其是在文身艺术中,西方人纹的中文在中国人看来大多数不明就里,而中国人纹的外文又何尝不是如此。但是在全球化的背景之下,这一切都已经变得不可逆转,也变得更加透明了——在今天,已经不太可能有人会犯下德雷福斯之错了。

"全球的"这个词"是地球在空间的位置的产物,是对生存的具体完整性和完善性的召唤,它不是把人类区分开来而是使人类抱成一团"[93]。所以,当全球化时代出现时,不仅将当前全球空间中的存在整合成具有完整性的结构,也将那些被现代性废弃、割裂的事物重新与这个结构连接在一起,从而产生一个整

体性的资源结构。

中国近二十年的发展可谓翻天覆地。但是在发展的过程中,各个城市之间的差异性越来越小,城市的历史文脉作为城市的规划、设计、建设的资源并没有得到很好的利用,这正是许多城市精神内涵不断缺失的原因之一。所以,赋予资源一种连续不断地生长的意识对于在全球化时代背景下探讨设计发展战略中的资源具有很大的必要性。

【"死"的传统】

但是在我国目前设计行为的实践中,"传统—现代"的两分法仍然普遍存在。这使得很多设计作品在追求民族性的设计语言时生硬地将一些传统文化的符号碎片粘贴在当前的背景中,却并没有赋予资源生长、发展的态势使其可持续发展地再造和深化,而使资源在作品中僵化、枯萎。这样的使用是一种虚假的设计发展战略,也不利于设计资源自身的可持续发展。

2000年,德国汉诺威博览会上,中国馆的设计就使用了很多有中国特色的传统文化符号资源,但效果却并不理想(图4.66)。中国馆的设计师在使用这些资源时,将传统的中国文化符号进行孤立的拼凑:中国长城、京剧脸谱、青铜器、古代建筑构件等等。且不论这个展览馆的设计是否符合这次博览会的主题("人类、自然、技术……一个新世界的诞生"),仅就这种对待传统文化资源的设计方法而言,也像张艺谋在2004年雅典奥运会闭幕式上的拙劣表现一样是极为失败的。

这样的资源滥用也许可以表现一种外国人心目中大致的"中国"印象,但却没有实现传统文化资源的真正价值。设计师在人为地将"现代"与"传统"割裂的同时,又希望通过设计、图像、符号将两者结合起来,这种做法在设计发展战略中是消极的。因为设计资源在全球化的时代背景下,在设计发展战略中,它们的结构在时间维度上是连续的,这不仅表示设计资源本身从古到今是一个连贯的整体,而且在作为资源的同时,将由设计行为对其做一个永无尽头的延续和发展,也使设计自身得到发展。

【"活"的传统】

在中国设计界普遍使用汉字、书法为资源进行设计的时候,香港设计师陈幼坚也利用汉字设计了一款钟(图4.67)。这个钟面上没有阿拉伯数字,也没有罗马数字,取而代之的是一些中文笔画。这些笔画正是整个设计最巧妙的地方,当钟的指针正好与一组笔画在恰当的位置重叠时,它们便组成了一个汉字的

图4.66 上图为2000年汉诺威世界博览会的中国馆,下图为日本馆。日本馆不仅通过材料(再生纸)很好地表达了环保的主题,而且简洁而纯粹地表达出东方文化的神韵。

图4.67 陈幼坚设计的中文数字钟。

图4.68 Ettore Sottsass 根据中文字带来的灵感设计的烛台。

数字,这样的组合在钟面上共有十一次,从组成数字二直到组成数字十二。可是,钟面应有十二个刻度,十一组笔画与指针的结合如何构成一个完整意义上的钟呢?设计师其实在将指针作为一个汉字笔画的同时也把它当作了一个中文数字——"一"。所以,在"一点钟"的位置上一片空白,当时间到达一点时,指针在末梢上那一笔书法的形态便说明了一切。

可以说,这是一个通过资源发展设计,利用设计将资源可持续发展的成功例子。设计资源在这个设计行为中不再仅仅是一个符号,真正的资源是汉字中的"笔画概念"。将这一概念转化为设计元素,同时也使其"生长"为新的元素,从而真正参与到作品当中,作品完成同时即意味着资源本身得到了一种延续和发展(图4.68)。

【流动的盛宴】

在文化发展的长河中,任何文化都不是相互隔离、单独发展起来的。1904年,德国人类学家格雷布纳(Fritz Graebner, 1877—1934)首先提出了"文化圈"的概念,他持"把一种文化看作一种实体,认为这个实体是以其发源地为中心并扩散到世界广大地区的观念"。"他认为,人类的创造力极为有限,各种文化因素不可能完全独立发生,人类在不同的时间和不同的地区建立为数不多的几个文化圈,以后的各种文化都是文化圈扩散的结果,通过分析一种文化中的各组文化现象,可以溯出若干个文化圈,进而就可以再现任何文化的历史。"[94]

自古以来,文化就跨越了国家的界限在流动。在今天的信息时代里,各个国家的联系前所未有的紧密,"纯而又纯的本土文化事实上也已经很难找到。外来文化的因子已经在本土文化的发展过程中构成了其不可忽视的重要构成成分。人为地强调外来文化与本土文化的对立,实际上和天真地低估不同文化之间的差异是同样不能令人信服的"[95]。

【穿马褂的肯德基爷爷】

"本土文化"与"本土化"是一对相互矛盾又相互转化的概念。所谓"本土化"是外来文化对本土文化做出的适应性调整,实质上是本土文化的能量以另一种方式转化为外来文化的资源,是一种再资源化的过程。事实上,在本土文化受到全球化的影响的同时,全球化也正在不同的空间里进行着本土化。"当罗兰·罗伯逊强调说全球化也包含着一种本土化的时候,他实际上也提供了与此相同的见解。由于其自身的范围,全球性的东西可以落脚在任何地方。因此,他积极鼓吹一个起源于日本市场

营销活动的术语,即'本土化的全球化',亦即把全球性的东西本土化。"[96]

比如,美国的新闻节目CNN虽然已经成功地影响到世界上的商业和政界精英,但由于还没有有效地渗透到与地方感情隶属关系强大得多的大众市场,也不得不放下架子,寻求伙伴搞本土化。[97]这也正是许多跨国公司在海外开拓市场,建立品牌形象与文化的一项策略。

于是中国的资源也被肯德基、麦当劳、必胜客等洋快餐公司使用起来,在2003年也就是羊年的新春,"肯德基爷爷"穿上了马褂、戴起了瓜皮帽,并且对"墨西哥鸡肉卷"实施变脸术后卖起了"老北京鸡肉卷"(图4.69);"必胜客"在电视中说"过年的味道都在必胜客";就连向来以前卫、特立独行为自我标签的著名运动品牌NIKE(耐克)也将中国的民俗符号引入其最新设计中,在后跟的鞋帮处绣了一个"羊"字,这个鲜红的"羊"字正代表了高度的文化融合。

图4.69 "肯德基爷爷"也入乡随俗,穿上了中装。

于是,当一种资源不断地扩张并触及别的文化内部时,已经与它的产生源点所体现出的特质不完全一样了,因为,"接受者必然根据自身的文化背景和时代精神的要求对外来文化因素进行重新改造与重新解读和利用,一切外来文化都是被本土文化过滤后而发挥作用的"[98]。

第三节 文化产业的实质

一、资源的激活

"刘大哥讲话,理太偏!
谁说女子享清闲,
男子打仗到边关,女子纺织在家园,
白天去种地,夜晚来纺棉,
不分昼夜辛勤把活干,
将士们才能有这吃和穿,
你若不相信那,
……"

——豫剧《花木兰》选段《谁说女子不如男》

这是一段在春节联欢晚会的戏曲大联唱中的保留曲目,虽然百听不厌,但是精彩的片段掩盖不了这个时代人们对戏剧的冷漠,更僵化了我们对"花木兰"的印象——花木兰就是常香玉

（或小香玉），常香玉（或小香玉）就是花木兰。然而，这一切在1998年发生了变化，花木兰不再是常香玉（或小香玉）了，花木兰是迪斯尼。

【走出历史】

《哈利·波特》同样是一个成功的例子。在它风靡全世界之后，不但哈利·波特的服装、服饰（眼镜）、道具（扫帚）很热销，为电影公司带来巨大效益，就连英国原著小说中描写的哈利·波特居住的英国小镇也成了全世界人们争相寻根的地方。各国游客蜂拥而来，使这座原本名不见经传的小镇简直成了哈利·波特的"历史遗迹"，什么"哈利·波特之夜"、"哈利·波特早餐"、"哈利·波特周末"等，以哈利·波特为名的产品更是数不胜数，英国旅游业2001年仅因此就增长了17%的收入……

可是，谁知道花木兰的故乡在哪里吗？有人到那里旅游吗？在华人世界中，花木兰的故事可谓妇孺皆知，诗歌、戏曲、民间艺术中都有对这个故事的叙述，不过也就仅此而已了。"花木兰"作为一个故事在中国存在了一千五百多年，唯一与我们现代生活有点关系的体现就是在每年的春节联欢晚会上，由豫剧演员唱一段经典的"谁说女子不如男"，这还得托小香玉和春节晚会的福。中国人对花木兰千年传诵，很难产生新鲜感了，但是美国人却发现并激活了这个资源。

1998年，已经一千五百多岁的"花木兰"突然红遍全球。美国迪斯尼公司将其改编成动画片，让"花木兰"在里面抗婚、打仗、谈恋爱，生活内容很丰富。"花木兰"又"活"了，她的资源潜质是被美国电影人激活的，这是对资源从发现到激活到重组的设计发展战略中的一系列行为。动画片之后迪斯尼公司又利用影片这个设计资源开发了许多后续产品，让这个依然是黑头发、黑眼睛、黄皮肤的"花木兰"为公司在全世界赚了7亿美金（图4.70）。

【资源保卫战】

在当前全球化的资源竞争中，我们不能再将资源仅仅视为存在的展示物，应该通过设计发展战略将资源激活，并重新整合，使它们在新环境中继续生存。1999年，上海美术电影制片厂激活了一个古老的资源，将中国的民间传说"劈山救母"改编成动画片《宝莲灯》，虽然我们在战略上有模仿的痕迹，但这毕竟是中国动画设计对资源发掘、使用的一次尝试，并且取得了一定的突破。新华社1999年8月5日的报道中说到，《宝莲灯》在北京首轮播映，受欢迎程度好于迪斯尼同类影片《花木兰》。首

图4.70 《花木兰》动画片及其相关商品为商家带来了巨大的经济效益。国内也紧随其后拍摄了有关"花木兰"的电影、电视剧、音乐剧等等。可以说，迪斯尼公司给国内企业上了一堂生动的文化产业讲座。

都电影院业务经理说："放映不到一周,已卖出了16 000张票,比《花木兰》的情况要好。"浙江电视台1999年8月29日报道,《宝莲灯》票房已超过2 000万元,在上海收入600万元。[99]

当文化资源成为设计资源时,意味着它们从为自身存在的状态转入到设计行为的轮轴中。已经存在的文化遗存被设计行为激活并放置于当前的社会情境,再和当前的文化一起被设计行为重组。

电影《花木兰》对于中国来说是一种资源流失,这是中、美两国对资源的认知和意识不同造成的。这个故事最简单可以概括为八个字——女扮男装,代父从军。中国人从这八个字中更多地看到了"代父从军",认为这是一个"孝"的故事;但美国人从这八个字中更多地看到了"女扮男装",认为这是一个"奇"的故事。在这个大众文化的时代,"奇"的故事会比"孝"的故事更符合观众的需求,更吸引人。

秉承这种思路,迪斯尼公司对已被激活的《花木兰》进行了重组。由于该资源来自中国,在重组后的结果中,有这样一些中国元素存在其中:在符号层面,我们可以看到中国的街市、建筑、庭院、服装、扇子、鞭炮、焰火、长城、烽火台等等;在精神层面则有中国特有的"家国同构"概念,从而延伸出国家兴亡、儿女忠孝的主题。迪斯尼公司也将美国的娱乐性符号元素:幽灵神怪、饶舌幽默、个人英雄主义、爱情等加入中国元素中,完成了对花木兰这个资源的重新组合。新的《花木兰》的故事不再是纯中国式的故事,当然也不是纯美国式的故事,而是在全球化背景下对资源重新组合的结果,这个结果在商业上的表现为美国带来了巨大的利润。

这是迪斯尼公司讲述外国故事的又一次凯旋。此外,早些年的《阿拉丁神灯》《大力神海格力斯》《埃及王子》等故事和《花木兰》一样,都不属于美国的题材,但是随着影片的成功,这些外国故事都和迪斯尼融为了一体。尽管都是外来资源,重组的结果中却到处闪现着迪斯尼特有的韵味。看这些动画片长大的孩子们也许就会认为这就是迪斯尼的故事,就是美国的故事。这些以其他国家古老传说为形态的设计资源,在被迪斯尼重新整合后,资源就开始向美国流动,这种发展战略不仅应引起我们的注意,向其学习、借鉴,也应引起我们的危机感,从而积极地开发利用我们丰富的设计资源(图4.71)。因为,防止资源流失实际上也就是防止设计发展机会的流失。

图4.71 迪斯尼公司创造了很多家喻户晓的动画形象,这些形象作为设计资源所进行的重组和再资源化为设计提供了无尽的动力。

【走出屏幕】

迪斯尼公司不但善于发现、激活、重组他人的资源,也很善

于对自身创造出的资源进行重组和再资源化。1955年，沃尔特·迪斯尼在美国加利福尼亚开设了第一家迪斯尼乐园，这也是世界上第一家主题公园。迪斯尼激活、重组资源后创造的动画形象又被作为资源进行重组，使得动画形象成为整个乐园的中心主题，将人们对迪斯尼动画的体验一直延伸到现实中的虚拟空间——迪斯尼乐园。迪斯尼乐园几乎开在哪里都能带来巨大的利益。

20世纪90年代，当日本经济处于不景气状态时，东京的迪斯尼乐园参观人数却持续增长，同时解决了很多人的就业问题。同样，迪斯尼乐园也给香港和上海注入新的活力。这些推动社会经济发展的力量来自一些非物质的事物，来自设计行为对资源的激活、重组和发展。这种发展能够保持可持续状态，因为总有新的资源被整合，或是整合后又被再次整合，它们总是能在设计发展战略中获得新生并使设计和自身不断地发展下去。

在"欧风美雨""日潮韩流"的巨大压力下，在迪斯尼从《花木兰》身上赚走了大把的钞票后，我们终于意识到对资源的发掘、激活远远重要于对资源的拥有。

在文化优势法则的竞争中，不论是"条件性资源"还是"介质性资源"，我们都不缺乏。有了资源就有了参与竞争的力量，但我们现在也许缺少的是寻找、激发这种力量的意识。这时，其他文化对我们的压力应该转化为我们自身的动力，用这种力量去激活沉默的资源，以寻求更宽广的文化发展空间。虽然在全球化的今天，各种文化之间的竞争较以往更加激烈，有时甚至是残酷的，但是在这场为了争夺文化空间的较量中，全球结构中的资源获得了收益，它可以在更广阔的空间里得到发展。并且全球化的到来也使那些长期停滞不前又曾经相对封闭的文化不得不在这场战斗中调整姿态，在新的全球化的文化结构中寻求新的走向，这些改变关系到"生存还是毁灭"，也关系到这些文化的资源是将成为供人观瞻的遗迹还是可以无限地发展下去。因此，各种文化、资源之间的竞争从某种程度上讲也成为激活资源的动力。

图4.72 虽然让人感觉不太协调，星巴克咖啡店已经开到了故宫里面（下）。实际上，它只不过是麦当劳的咖啡版传奇罢了。

二、体验

"我们不只是在卖一杯咖啡，我们正在提供一种经历。"
——霍华德·舒尔茨，星巴克咖啡公司[100]（图4.72）

【好梦一日游】

在1997年的电影《甲方乙方》（*The Dream Factory*）中，几

位年轻人大胆创业,推出了一个在当时看来非常具有前瞻性的服务项目:"好梦一日游"(图4.73)。他们专门为一些心存特殊"梦想"的人——想当一天巴顿将军的军迷、想过几天苦日子的暴发户、想回归普通人生活的女明星——度身定制一种深度体验。在讽刺了不同社会阶层的固有习气之余,也让我们看到了一种全新的经济形态和社会模式。这种经济形态被称为"体验经济",这种社会模式则如影片的主题,被称为"梦想社会"。

Rolf Jensen 在《梦想社会》(*The Dream Society*)一书中认为未来的社会是一种"梦想社会",而未来经济将取决于公司讲述并销售故事的能力,他说:"我们的方法是理解人们的梦想并创造相应的产品和服务,从而为人们提供接近这些梦想的生活体验,正因为如此,我们所要讲述和销售的不再是产品本身,而是由产品和服务为用户所带来的某种经历和体验,也就是一个故事。"[101] 在这样的"梦想社会"中,能够持续创造价值并丰富人类生活的就是在这个过程中产生的"感知",即"体验"。

尼采曾经谈论过一种"比较的时代"(Age of Comparison),可以被视为对全球时代的一种预言,他认为"在'比较的时代'中,对各种不同的世界观、习俗和文化,都可以同时加以比较和体验"[102]。而尼采所言的"体验"正在成为继"产品经济""服务经济"之后出现的"体验经济"模式中的主导因素。在这其中,"体验本身代表一种已经存在但先前并没有被清楚表述的经济产出类型。服务解释了商业企业创造了什么,而从服务中分离提取体验的做法则开辟了非同寻常的经济拓展的可能性。"[103] 也就是说,人们从设计品、消费品中得到的将不再只是它们的功能,在此基础上还延伸出为使用者带来的情感体验,即用资源带动隐藏在设计品背后的价值。

1999年,哈佛大学商学院的教授派恩和吉尔摩(Pine & Gilmore)出版了《体验经济——工作是一个剧场、商业是一个舞台》(*Experience Economy——Work is Theatre & Every Business a Stage*)一书,首次提出体验可以作为有经济价值的商业目标。此后,契罗夫发表了《体验经济》,指出后工业社会以提供服务产品为主,从而将设计艺术放到了一个新的价值体系中去。在物质已经极度丰盛的社会中,通过体验的设计,企业能够以较小的损耗获得工业社会中难以获得的利润率。体验经济中所谓的体验包含着以下几个方面的含义:第一,情绪性行为和活动中的体验,即情绪性体验;第二,体验进入意识并被记忆,即意识到的和可回忆(recall)的体验;第三,付费才能获得的体验;第四,体验是与某个品牌相联系的经验。[104]

图4.73 电影《甲方乙方》海报和剧照。

图 4.74 上图为美国拉斯维加斯的街景,下图为杭州"宋城"。曾经作为后现代主义建筑重要标志的拉斯维加斯表现了商业泡沫的最大膨胀度,然而并非每一个肥皂盆都能搅和出美丽的肥皂泡。

【海市蜃楼】

美国的拉斯维加斯就是一个由各种文化符号资源拼贴起来的"体验之都"。拉斯维加斯看起来似乎是著名景点的无限组合,因为在这个"体验之都"中有威尼斯圣马可广场上的钟塔、总督府、叹息桥,有纽约市的自由女神像、帝国大厦、克莱斯勒大厦等等许多诱发人们进行联想的符号。穿梭在这些符号中的是过山车、购物中心和多排汽车道。在这里,设计资源通过结构网络汇聚到一起,组成了一个奇异的、时空交错的场所(图 4.74)。

不论是拉斯维加斯还是迪斯尼乐园,它们都通过对体验的设计而实现了利润的收益。实际上,旅游活动本身便是所谓体验经济的鲜活范例。不管是追求刺激的冒险者还是跟随旅游团蜻蜓点水般四处拍照的观光客,他们所追求的都是那些给自己带来新鲜感受的生活经历。在西方的旅游项目中,有一种北极旅游,游客们租用爱斯基摩人的行头,"他们在仪式般形式下消费曾经是历史事实而又被牵强附会为传说的事物。历史上这种过程被称作复辟;这是一种否认历史和对先前范例进行物种不变论复兴的过程。透过这一'生活化'层面的是对消费的历史性和结构性定义,即在否认事物和现实的基础上对符号进行颂扬"[105]。

与传统旅游业所不同的是,今天的所谓"文化产业"更加主动和功利地来设计人类生活的方方面面。在酒吧和咖啡厅中的消费活动被设计成一次异域环境的冒险,产品则通过自己的历史和那些莫须有的神话传说给使用者营造一个虚拟的世界。甚至传统的旅游业也受到影响而发生了变化,风靡全世界的主题公园以及与之类似的虚拟人造景观便是对设计资源进行环境重组后的作品。

在主题公园里,著名景点的特征符号从原生环境中脱离后被一起放置到公园内。例如在深圳,人类文化资源从古到今、从南到北的时空记录都被压缩到了三个紧挨在一起的主题公园中。置身其中,游客们的历史感和空间感暂时消失。他们可以游弋于"历朝历代的中国""不同民族风情的中国",甚至可以完全离开"中国"领略"异域风情"。这是资源被环境重组的结果,设计对资源的利用在我们的生活中引发一种新的旅游方式、生活方式以及对世界的认知方式——这是一种现代性的虚拟体验(图 4.75)。

大卫·哈维认为,全球化时代的时空压缩的强度指明了这样的一个虚拟时代,"作为虚拟,现在已经可以替代性地周游世界。日常生活中混杂着的虚拟,把不同的世界(的日常用品)带到同

时同地"[106]。在主题公园里，符号资源所在时空就是游客们所在的时空，而现实中的时空却退却至第二个层次，就好像一位诗人所说，"可以是任何地方，却不是这里"，"可以是任何时刻，但不是现在"。[107]

【被压缩的历史】

在资源被"设计师"重新组合来创造新的体验时，如果缺乏对资源价值的正确认识，有可能带来一些破坏性的后果。在国内一窝蜂而建造的众多主题公园中，有相当多的案例没有考虑到本地的经济发展状况而盲目建设，甚至有的地方为了建设新景点而破坏了原来的生态、文化环境。减少这样的错误"设计"除了有赖于在政治和经济上的宏观控制外，更需要确立正确而深入的资源观。

2001年的建筑界有这样一条消息，"杨家岭曾以党的'七大'和著名的延安文艺座谈会的胜利召开而彪炳青史。如今，世界上最大的石窑建筑群将在这个村建成。这将刷新延安大学6排226孔窑洞的最高纪录。坐落在延安市宝塔区桥沟镇杨家岭村后沟的窑洞建筑群离杨家岭革命旧址500多米，是杨家岭村投资500多万元修建的，计划建成7排248孔的杨家岭石窑宾馆。这一建筑群将以雄伟的整体纯石窑建筑群成为世界上独一无二的人文景观，将成为延安旅游的一个新亮点。建筑的整体设计吸取了窑洞冬暖夏凉、天然调温的特点，并融入丰富多彩的陕北文化底蕴，将传统与现代完美结合。根据人们的不同需求，宾馆设有2至6孔不等的农家小院，使人们在喧嚣的都市生活间隙，享受山清水秀的田园风光，体验黄土高原的风土人情"[108]。

图4.75　上下图分别为杭州"宋城"内表演制作玩具和浙江乌镇旅游区内展示木梳制作工艺的手工艺人。

窑洞原本在陕北只是一种民居建筑、一种居住形式，但当城市化建设的规模越来越大时，窑洞的特征性便在现代化的建筑中凸现出来了，它所包含的民间文化、生活方式等都浓缩在窑洞这一文化符号中。所以当陕北窑洞不再只是有三个孔一个院子的农家住所，而成为一座7排248孔的宾馆时，窑洞已经作为资源被设计行为发展成一种新的体验式的建筑样式。因为，"当某人要购买一种服务时，他购买的是一组按自己的要求实施的非物质形态的活动。但是当他购买一种体验时，他是在花费时间享受某一企业所提供的一系列值得记忆的事件——就像在戏剧演出中那样——使他身临其境"[109]。那么对于窑洞文化以外的旅游者来说，在窑洞宾馆的入住不仅是找到了一个驻地休息、得到了服务，它更是一种生活体验，住在这里本身就是参与旅游项目。

"我们对现在的体验在很大程度上取决于我们有关过去的

知识。我们在一个与过去的事件和事物有因果联系的脉络中体验现在的世界,从而,当我们体验现在的时候,会参照我们未曾体验的事件和事物。"[110]当义和团的拳民们身穿各式戏装义无反顾地冲向洋人的枪口时,他们多少把这次运动当成了一出大戏。而今天人们的生活又何尝不是?

结 论

本篇论述从设计发展战略的层面以及设计方法的角度对资源问题有一个初步的认识。在设计学的视野中,设计发展战略是艺术设计自身寻求更多发展可能性的一种探索,资源为这一战略提供动力。设计资源不仅是一些符号和参考物,更重要的是对已经存在的一切文化积淀要具有发现的意识和发展的观念,使之在新的环境中成为可资利用的资源,并得到可持续性的发展,从而为设计发展提供持续的动力。

在当前的全球化时代中,全球网络化的整体结构正为设计发展战略提供了一个前所未有的有利背景,在这种结构中资源可以在网络上自由流动,为我们对资源的截取和使用提供了便利。但同时也应意识到网络结构背后隐藏的资源流失和误用、滥用的危机。

设计资源是一个涉及领域十分宽广的问题,在现有的设计现象中存在着很多由资源触发的观念冲突与手法创新,本篇仅仅立足于在设计发展战略的层面试图对资源问题提出初步的思考与认识,并试图将"设计资源"作为一个与社会文化发展与历史命运相关的问题提出。从这个问题出发还可以衍生出相关的一些理论,如技术性问题:如何最大限度地开发设计资源并保持可持续发展,如何防止资源价值流失;如方法问题:如何科学合理地使用设计资源,使其在设计发展战略中发挥资源的力量;如社会性问题:如何将设计发展导向更和谐的境地,而避免引起符号意义的冲突和资源的损毁等。

图4.76 课后练习:将设计史上已有的著名设计作品重新设计为新的作品。图为学生作业选。(傅韬)

课后练习:将设计史上已有的著名设计作品,重新设计为新的作品(图4.76)

[注释]

[1] 李彦春：《冯骥才，"一网打尽"文化遗产》，《扬子晚报》，2003年4月1日，B13版，非常人物。

[2]《辞海》(缩印本)，上海：上海辞书出版社，1990年版，第1621页。

[3] 个人、组织或国家的任何所有物。参见《朗文当代高级英语词典》，北京：商务印书馆，1998年版，第1285页。

[4] 王子平、冯百侠、徐静珍：《资源论》，石家庄：河北科学技术出版社，2001年版，导论第1页。

[5] 同上，导论第7页。

[6] 同上。

[7] 资料来源网站：http://www.sg.com.cn/683/c/683c036.htm。

[8] 转引自[美]约翰·R.霍尔、玛丽·乔·尼兹：《文化：社会学的视野》，周晓虹、徐彬 译，北京：商务印书馆，2002年版，第168页。

[9] 同上，第229页。

[10] 同上，第31页。

[11] 引自乔远生：《不褪色的贝纳通》，《21世纪经济报道》，2001年10月29日，第20版。

[12] [英]埃得蒙·利奇：《文化与交流》，郭凡、邹和 译，上海：上海人民出版社，2000年版，第19页。

[13] [美]约翰·菲斯克：《解读大众文化》，杨全强 译，南京：南京大学出版社，2001年版，第46页。

[14] 这种可乐在法国的销售也很好，第一天就卖了32万瓶。尤其是在巴黎的平民居住区，往往是麦加可乐还没摆上货架就被抢购一空，经常出现供不应求的局面。更值得注意的是，这种颇带政治性的饮料很快在比利时、荷兰、匈牙利、意大利、西班牙、德国和英国打开市场。阿拉伯世界就更不用说了，仅在沙特，一个月就订了500万瓶，巴基斯坦、孟加拉等国对这种饮料也备感兴趣。公司已将生产能力翻了一番，还计划增加产品种类，生产"麦加橘汁""麦加冲酒汽水"等。详情可参见《穆斯林不喝美国可乐——热卖自制饮料，打响"经济圣战"》，《扬子晚报》，2003年1月9日，A16版，国际新闻。

[15]《警方印发"扑克牌"通缉令，搜捕潜江运钞车劫犯》，法律教育网 http://www.chinalawedu.com。

[16] 乔安妮·芬克尔斯坦语，参见纳塔莉·卡恩：《猫步的政治》，选自罗钢、王中忱：《消费文化读本》，北京：中国社会科学出版社，2003年版，第307页。

[17] 2001年，赵薇的"军旗装事件"在国内引起轩然大波。不仅赵薇被泼脏水，《服装》杂志也被勒令停刊。全国人民加入对这件衣服的声讨之中。设计师在选择和使用这个设计的"资源"时难道没有考虑一下这个资源的符号超出了中国人的民族情感承受力吗？因为这件衣服具有的符号特征太强烈了，它所象征的一切在中国人痛苦的记忆中代表残忍、血腥、侵略、屈辱的历史以及日本政府历来对罪行的否认，所以它成为非道德、反伦理的符号，这样的符号在与中国社会的互动中必然会产生抗衡。这与服装的剪裁样式、面料质地都无关，但和那表面的一层由资源带来的图案有极大的关系。因为我们的世界是建立在对过去回忆的基础上的，虽然设计资源可以被结构重组或环境重组，但是与设计有关的人群深深地嵌在社会这个有机体中。人群在民族和国家中的认同依靠的是一个共同的记忆，这个记忆中的符号会加深他们的认同感。在这件"军旗装"里，符号所代表的含义完全超出了一件衣服所能承载的文化含量。所以，尽管它是一

件时装，但是中国人都不将它只当作一件衣服，而是把它当作日本军旗，继而就当作了军国主义、被侵略的历史、民族的仇恨和不应该忘却的历史。大众的反应是谴责设计师和时装公司只顾耸人听闻，追求轰动效应；媒体和时尚新闻界则既深感厌恶，又百思不得其解。然而，这样的反应却可能正好有利于幕后的活动策划者。人们对该时装商标的兴趣可能会更加浓厚；时装公司则可能在人们心目中留下大胆、自信的形象。正是这一层面的自信给设计平添了一种所谓的"尖锐性"，塑造了一种深邃的形象，而这便吸引住了某个特定的购买人群。追求轰动效应，意味着T型台已被反其道而利用之。

[18] 乔安妮·芬克尔斯坦语，参见纳塔莉·卡恩：《猫步的政治》，选自罗钢、王中忱：《消费文化读本》，北京：中国社会科学出版社，2003年版，第313页。

[19] 同上。

[20] 参见[德]瓦尔特·本雅明：《机械复制时代的艺术作品》，王才勇 译，北京：中国城市出版社，2002年版，第13页。

[21] [美]戴安娜·克兰：《文化生产：媒体与都市艺术》，赵国新 译，南京：译林出版社，2001年版，第25页。

[22] 详细情况可参见《荒唐！巴米扬大佛乐山"复活"》，《南方周末》，2003年2月20日，A5版。

[23] 俞孔坚：《足下的文化与野草之美——中山歧江公园设计》，载于《新建筑》，2001年第5期，第17页。

[24] 关于"天子大酒店"的详细情况，可查看http://www.abbs.com.cn，建筑论坛：最新新闻。

[25] [美]海斯勒：《奇石：来自东西方的报道》，上海：上海译文出版社，2014年版，第177页。

[26] [加]马歇尔·麦克卢汉：《理解媒介》，何道宽 译，北京：商务印书馆，2000年版，第121页。

[27] 宗白华：《美学散步》，上海：上海人民出版社，1981年版，第22页。

[28] 李敖：《李敖狂语》，欧阳哲生 编，长沙：岳麓书院，1995年版，第386页。

[29] 周泽雄：《说文解气》，上海：上海文艺出版社，2001年版，第167页。

[30] [美]安乐哲：《和而不同：比较哲学与中西会通》，温海明 编，北京：北京大学出版社，2002年版，第62页。

[31] 豪·路·博尔赫斯：《探讨别集》，王永年 等译，杭州：浙江文艺出版社，2008年版，第119页。

[32] [美]凯文·凯利：《失控：全人类的最终命运和结局》，陈新武 等译，北京：新星出版社，2010年版，第24页。

[33] J.Needham. *The Evolution of Oecumenical Science*: *The Roles of Europe and China*，转引自[英]约翰·齐曼：《可靠的知识：对科学信仰中的原因的探索》，赵振江 译，北京：商务印书馆，2003年版，第111页。

[34] 辜鸿铭：《中国人的精神》，黄兴涛、宋小庆 译，桂林：广西师范大学出版社，2002年版，第31页。

[35] 宗白华：《美学散步》，上海：上海人民出版社，1981年版，第57页。

[36] [英]赫伯特·里德：《艺术的真谛》，王柯平 译，沈阳：辽宁人民出版社，1987年版，第72页。

[37] 刘墨：《书法与其他艺术》，沈阳：辽宁美术出版社，2002年版，第306页。

[38] [法]雅克·布罗斯：《发现中国》，耿昇 译，济南：山东画报出版社，2002年版，第131页。

[39] 宗白华：《美学散步》，上海：上海人民出版社，1981年版，第29页。

[40] 转引自宗白华：《中国文化的美丽精神往哪去？》，《宗白华全集》第二卷，合肥：安徽教育出版社，1996年版，第403页。

[41] 乐黛云、陈跃红、王宇根 等:《比较文学原理新编》,北京:北京大学出版社,1998年版,第86页。
[42] 朱光潜误读王国维,将隔与不隔当作隐和显因而强调隔。朱光潜把隔当作隐,把不隔当作显,所以认为写情应该含蓄深永,要"隐"(即隔)。由于在"隔"与"不隔"的内涵理解上出现偏差,所以导致了王与朱会把同一诗词佳句分别判为"不隔"与"隔"。参见王攸欣:《选择、接受与疏离:王国维接受叔本华、朱光潜接受克罗齐美学比较研究》,北京:生活·读书·新知三联书店,1999年版,第106页。
[43] 李商隐诗沉郁顿挫、华丽浓艳,呈深情、缠绵、绮丽、精巧的风格。李诗还善于用典,借助恰当的历史类比,使隐秘难言的意思得以表达,这恰恰是王国维所反对的。宗白华:《美学散步》,上海:上海人民出版社,1981年版,第31页。
[44] 同上,第22页。
[45]《王朝闻集》第五卷《隔而不隔》,石家庄:河北教育出版社,1998年版,第231页。
[46] 同上。
[47] [德]布莱希特:《布莱希特论戏剧》,丁扬忠 等译,北京:中国戏剧出版社,1990年版,第103页。
[48] [加]马歇尔·麦克卢汉:《理解媒介》,何道宽 译,北京:商务印书馆,2000年版,第148页。
[49] [苏]C.M.爱森斯坦:《蒙太奇论》,富澜 译,北京:中国电影出版社,1998年版,第117页。
[50] 同上,第25页。
[51] 董豫赣:《迷宫印象》,选自刘家琨:《此时此地》,北京:中国建筑工业出版社,2002年版,第149页。
[52] 刘家琨:《此时此地》,北京:中国建筑工业出版社,2002年版,第31页。
[53] Donald A.Norman. *Things That Make Us Smart*: *Defending Human Attributes in the Age of the Machine*. Cambridge, MA: Perseus Publishing, 1993, p.1.
[54] 黄志伟、黄莹:《为世纪代言:中国近代广告》,上海:学林出版社,2004年版,第85页。
[55] 新加坡1980年代的电视连续剧《调色板》是当时家喻户晓的电视节目。电视剧中两位男主角是好朋友(后来反目成仇),也都是广告人。其中一位(李南星饰)为其代理的A商场设计了一个完全和"司麦脱"衬衫一样的广告策略。结果,他的那个朋友(黄永良饰)献计给B商场,在A商场最后的一期广告出来前,用B商场的相类似广告取而代之。A自然是前功尽弃,也少不了和B大打官司。尽管这种情况在现实生活中很少见,但相类似广告的风险的确很大。
[56] [明]施耐庵、罗贯中:《水浒传》,第五十一回"插翅虎枷打白秀英,美髯公误失小衙内",北京:中华书局,1998年版,第678页。
[57] [清]李渔:《闲情偶寄·别解务头》,西安:三秦出版社,1998年版,第294页。
[58] [明]王骥德:《方诸馆曲律》论务头第九。
[59] 同注释[53]。
[60] 宗白华:《美学散步》,上海:上海人民出版社,1981年版,第52页。
[61] [德]爱德华·傅克斯:《欧洲风化史——风流世纪》,侯焕闳 译,沈阳:辽宁教育出版社,2000年版,第85页。
[62] Hugh Aldersey-Williams. *Zoomorphic*: *New Animal Architecture*. New York: Harper Design International, 2003, p.23.
[63] Victor Papanek. *Design for the Real World*. London: Thames & Hudson, 1985, p.5.
[64] Hugh Aldersey-Williams. *Zoomorphic*: *New Animal Architecture*. New York: Harper

Design International, 2003, p.84.

[65] Hugh Aldersey-Williams. *Zoomorphic*: *New Animal Architecture*. New York: Harper Design International, 2003, p.170.

[66] [美]汤姆·凯利、乔纳森·利特曼:《创新的艺术》,李煜萍、谢荣华 译,北京:中信出版社,2004年版,第41页。

[67] Billington, David P. *The Tower and the Bridge*: *The New Art of Structural Engineering*. New York: Basic Books, Inc., Publishers, 1983, p.15.

[68] Victor Papanek. *Design for the Real World*. London: Thames & Hudson, 1985, p.193.

[69] [德]布莱希特:《布莱希特论戏剧》,丁扬忠 等译,北京:中国戏剧出版社,1990年版,第205页。

[70] [美]弗雷德里克·詹姆逊:《布莱希特与方法》,陈永国 译,北京:中国社会科学出版社,1998年版,第45页。

[71] [德]布莱希特:《中国戏剧表演艺术中的陌生化效果》,选自《布莱希特论戏剧》,丁扬忠 等译,北京:中国戏剧出版社,1990年版,第193页。

[72] [德]布莱希特:《间离方法笔记》,同上,第217-221页。

[73] 1998年10月27日,北京大学勺园七楼会议室里,李慎之、乐黛云、德特里夫·穆勒(德)、陈跃红等七位学者进行了一番跨文化对话。关于"经济全球化与文化多元化"的讨论,乐黛云主持。http://www.sinoliberal.com,思想评论。

[74] [美]约翰·菲斯克:《解读大众文化》,杨全强 译,南京:南京大学出版社,2001年版,第113页。

[75] 同上,第114页。

[76] [美]斯蒂芬·贝斯特、道格拉斯·科尔纳:《后现代转向》,陈刚 译,南京:南京大学出版社,2002年版,第170页。

[77] 胡大平:《崇高的暧昧》,南京:江苏人民出版社,2002年版,第318-319页。书中写道:"在《西游记》中,悟空戴上金箍之前,唐三藏的啰嗦也是极为明显的。这就是说,《大话》(在该文中,作者胡大平将《大话西游》简称为《大话》)应该说是有根据的,并且《大话》在语言风格上也都直接取自《西游记》。我们摘录吴本《西游记》第十四章以对照。在悟空灭贼之后,三藏道:'你十分撞祸!他虽是剪径的强徒,就是拿到官司,也不该死罪;纵有手段,只可退他去便了,怎么就都打死?这却是无故伤人的性命,如何做得和尚?出家人扫地恐伤蝼蚁命,爱惜飞蛾纱罩灯。你怎么不分皂白,一顿打死?全无一点慈悲好善之心!早还是山野中无人查考;若到城市,倘有人一时冲撞了你,你也行凶,执着棍子,乱打伤人,我可做得白客,怎能脱身?'而在《大话西游》里,唐僧是这样啰嗦的:喂喂喂!大家不要生气,生气会犯了嗔戒的!悟空你也太调皮了,我跟你说过叫你不要乱扔东西,你怎么又……你看我还没说完你又把棍子给扔掉了!月光宝盒是宝物,你把它扔掉会污染环境,就算不会污染环境,万一砸到小朋友怎么办,即使不砸到小朋友砸到花花草草也是不对的!"

[78] 在广告中,周星驰说道:"曾经有一瓶娃哈哈非常饮料摆在我面前,我没有珍惜,等我喝完了才后悔莫及。如果有人能够再给我一瓶,我会对那个人说'我爱你',如果非要加一个数量,我希望是一万瓶!"在广告的结尾,周星驰跳至镜头前手拿一瓶"娃哈哈",以他特有的"无厘头"口气说道:"天堂水,龙井茶,娃哈哈非常茶饮料。"

[79] [法]雅克·德里达:《声音与现象》,杜小真 译,北京:商务印书馆,1999年版,第23页。

[80] [美]弗雷德里克·詹姆逊:《文化转向》,胡亚敏 等译,北京:中国社会科学出版社,2000年版,第4页。

[81] [德]霍克海默和阿多诺:《启蒙的辩证法》,洪配郁 等译,重庆:重庆出版社,1990年版,

第 123 页。

[82] 转引自[英]安吉拉·默克罗比:《后现代主义与大众文化》,田晓菲 译,北京:中央编译出版社,2001年版,第143页。

[83] 参见[英]迈克·费瑟斯通:《消费社会与后现代主义》,刘精明 译,南京:译林出版社,2000年版,第19-20页。

[84] 参见[芬]汉娜尔·考维恩:《从默认的知识到文化产业》,选自薛晓源、李惠斌、林拓:《世界文化产业发展前沿报告》,北京:社会科学文献出版社,2004年版,第114页。

[85] [英]J.奥康纳:《欧洲的文化产业和文化政策》,选自薛晓源、李惠斌、林拓:《世界文化产业发展前沿报告》,北京:社会科学文献出版社,2004年版,第12页。

[86] [美]戴安娜·克兰:《文化生产:媒体与都市艺术》,赵国新 译,南京:译林出版社,2001年版,第10页。

[87] 参见薛晓源、李惠斌、林拓:《世界文化产业发展前沿报告》,北京:社会科学文献出版社,2004年版,第8页。

[88] [英]迈克·费瑟斯通:《消费社会与后现代主义》,刘精明 译,南京:译林出版社,2000年版,第155页。

[89] 转引自陈立旭:《市场逻辑与文化发展》,杭州:浙江人民出版社,1999年版,第220页。

[90] 《马克思恩格斯选集》第一卷,北京:人民出版社,1995年版,第276页。

[91] [英]马丁·阿尔布劳:《全球时代》,高湘泽、冯玲 译,北京:商务印书馆,2001年版,第173页。

[92] [美]亨利·德莱福斯:《为人的设计》,陈雪清、于晓红 译,南京:译林出版社,2012年版,第173页。

[93] [英]马丁·阿尔布劳:《全球时代》,高湘泽、冯玲 译,北京:商务印书馆,2001年版,第130页。

[94] 曲钦岳:《当代百科知识大词典》,南京:南京大学出版社,1989年版,第391页。

[95] 乐黛云、陈跃红、王宇根 等:《比较文学原理新编》,北京:北京大学出版社,1998年版,第88页。

[96] [英]马丁·阿尔布劳:《全球时代》,高湘泽、冯玲 译,北京:商务印书馆,2001年版,第146页。

[97] [英]戴维·莫利、凯文·罗宾斯:《认同的空间》,司艳 译,南京:南京大学出版社,2001年版,第21页。

[98] 乐黛云、陈跃红、王宇根 等:《比较文学原理新编》,北京:北京大学出版社,1998年版,第86页。

[99] 《中国巨资动画片〈宝莲灯〉在京放映情况好于〈花木兰〉》,新华社北京8月5日电,http://www.lotuslantern.yeah.net,宝莲灯网站。

[100] 参见[美]罗伯特·J.托马斯:《新产品成功的故事》,北京新华信管理顾问有限公司 译校,北京:中国人民大学出版社,2002年版,第21页。

[101] [美]Jonathan Cagan, Craig M. Vogel:《创造突破性产品——从产品策略到项目定案的创新》,辛向阳、潘龙 译,北京:机械工业出版社,2003年版,第58页。

[102] 转引自陈立旭:《市场逻辑与文化发展》,杭州:浙江人民出版社,1999年版,第182页。

[103] [美]B.约瑟夫·派恩、詹姆斯·H.吉尔摩:《体验经济》,夏业良、鲁炜 等译,北京:机械工业出版社,2002年版,第3页。

[104] 赵江洪:《设计心理学》,北京:北京理工大学出版社,2004年版,第42页。

[105] [法]让·波德里亚:《消费社会》,刘成富、全志刚 译,南京:南京大学出版社,2001年版,第100页。

[106] 转引自包亚明、王宏图、朱生坚 等:《上海酒吧》,南京:江苏人民出版社,2001年版,第209页。

[107] 同上,第216页。

[108]《延安将建成世界上最大的窑洞建筑群》,http://www.abbs.com.cn,建筑论坛:最新新闻。

[109] [美]B.约瑟夫·派恩、詹姆斯·H.吉尔摩:《体验经济》,夏业良、鲁炜 等译,北京:机械工业出版社,2002年版,第10页。

[110] 保罗·康纳顿:《社会如何记忆》,纳日碧力戈 译,上海:上海人民出版社,2000年版,导论第2页。

参 考 书 目

英文著作

1. Alan Cooper, 1999. *The Inmates are Running the Asylum*: *Why High-Tech Products Drive Us Crazy and How to Restore the Sanity.* Indianapolis: Sams Publishing
2. Aldersey-Williams, Hugh, 1990. *Cranbrook Design*: *The New Discourse.* New York: Rizzoli
3. Ambasz, Emilio, 1988.*Emilio Ambasz*: *The Poetics of Pragmatic.* New York: Rizzoli International Publications, Inc.
4. Billington, David P, 1983. *The Tower and the Bridge*: *The New Art of Structural Engineering.* New York: Basic Books, Inc., Publishers
5. C.Thomas Mitchell, 1996. *New Thinking in Design*: *Conversations on Theory and Practice.* New York: John Wiley & Sons, Inc.
6. Charles Jencks, Patrick Hodgkinson, 2001. *Hopkins2*: *The Works of Michael Hopkins and Partners.* New York: Phaidon Press.
7. Charles Perrow, 1999. *Normal Accidents*: *Living with High-Risk Technologies.* Princeton: Princeton University Press
8. Courtenay Smith, Sean Topham, 2002. *Xtreme Houses.* London: Prestel Books
9. Csikszentmihalyi, M, 1991. *Flow*: *The Psychology of Optimal Experience.* New York: Harper Collins
10. Diana Vreeland, 2002. *Allure.* New York: Little Brown and Company
11. Donald A. Norman, 1993. *Things That Make Us Smart*: *Defending Human Attributes in the Age of the Machine.* Cambridge, MA: Perseus Publishing
12. Donald A. Norman, 1988. *The Design of Everyday Things.* New York: Basic Books
13. Donald A. Norman, 1998. *The Invisible Computer*: *Why Good Products Can Fail*: *The Personal Computer Is So Complex, and Information Appliances Are the Solution.* Cambridge, MA: MIT Press
14. Donald Albrecht, 1997. *The Work of Charles and Ray Eames*: *A Legacy of Invention.* New York: Harry N.Abrams Inc.
15. Dormer Peter, 1991. *The Meanings of Design.* London: Thames and Hudson Ltd.
16. Dr. John Skull, 1988. *Key Terms in Art Craft and Design.* Elbrook Press

17. E. F. Schumacher, 1999. *Small Is Beautiful: A Study of Economics as if People Mattered*. Hartley & Marks Publishers Inc.
18. Edward Tenner, 1996. *Why Things Bite Back: Technology and The Revenge of Unintended Consequence*. New York: Vintage Books
19. F. Mercer, 1947. *The Industry Design Consultant*. London: The Studio
20. Frank Ackerman, 1997. *Why Do We Recycle? Markets, Values, and Public Policy*. Washington, D.C.: Island Press
21. Frederick W. Taylor, 1911. *The Principles of Scientific Management*. New York: Harper Bros
22. French, Michael, 1994. *Invention and Evolution: Design in Nature and Engineering*. New York: Cambridge University Press
23. Gavriel Salvendy, 1997. *Handbook of Human Factors and Ergonomics*. New York: John Wiley & Sons, Inc.
24. George A. Covington, Bruce Hannah, 1996. *Access by Design*. New York: John Wiley & Sons, Inc.
25. Gordon Inkeles, Iris Schencke, 1994. *Ergonomic Living: How to Create a User-friendly Home & Office*. New York: A Fireside Book
26. Harrison M.D., Monk A.F., 1986. *People and Computer: Designing for Usability*. Proceeding of HCI 86. UK: Cambridge University Press
27. Helen Colton, 1996. *The Gift of Touch*. New York: Kensington Publishing Corp.
28. Hugh Aldersey-Williams, 2003. *Zoomorphic: New Animal Architecture*. New York: Harper Design International
29. J. Heskett, 1980. *Industry Design*. New York: Oxford University Press
30. James Reason, 1990. *Human Error*. Cambridge: Cambridge University Press
31. James Wines, 2000. *Green Architecture*. New York: Taschen America
32. Jan Dul, Bernard Weerdmeester, 2001. *Ergonomics For Beginners: A Quick Reference Guide*. Second Edition. London: Taylor & Francis
33. Jeffrey L. Meikle, 2005. *Design in the USA*. Oxford: Oxford University Press
34. John and Marilyn Neuhart with Ray Eames, 1989. *Eames Design: The Work of the Office of Charles and Ray Eames*. New York: Harry N. Abrams Inc.
35. Jonarthan M. Woodham, 1997. *Twentieth Century Design (Oxford History of Art)*. New York: Oxford University Press
36. Julius Panero, Martin Zelnik, 1979. *Human Dimension & Interior Space*. London: Watson-Guptill Publications
37. Lewis Mumford, 1963. *Technics and Civilization*. Orlando: Harcourt Brace & Company
38. Lionel Tiger, 1992. *The Pursuit of Pleasure*. Boston: Little Brown & Co.
39. Mark S. Sanders, Ernest J. McCormick, 1993. *Human Factors in Engineering*

and Design. Seventh Edition. New York: McGraw Hill

40. Marlana Coe, 1996. *Human Factors for Technical Communicators*. New York: Wiley Computer Publishing

41. Mike Ashby, Kara Johnson, 2002. *Materials and Design: The Art and Science of Material Selection in Product Design*. Woburn: Butterworth–Heinemann

42. Morgan, Conway Lloyd, 2000. *20th Century Design: A Reader's Guide*. London: Architecture Press

43. Norman Potter, 2002.*What Is a Designer: Things, Places, Messages*. London: Hyphen Press

44. Oscar Wilde, 1983. *The Artist as Critic: Critical Writings of Oscar Wilde*. Chicago: The University of Chicago Press

45. OTA Project Staff, 1992. *Green Products by Design: Choices For a Cleaner Environment*. Congress of the United States Office of Technology Assessment

46. Patrick W. Jordan, 1998. *An Introduction to Usability*. London: Taylor and Francis

47. Patrick W. Jordan, 2000. *Designing Pleasurable Products: An Introduction to the New Human Factors*. London: Taylor and Francis

48. Paul Hawken, Amory Lovins, L. Hunter Lovins, 1999. *Natural Capitalism: Creating the Next Industrial Revolution*. New York: Little, Brown and Company

49. Quesenbery, Whitney, 2001.*What Does Usability Mean: Looking Beyond Ease of Use*. Proceedings of 48th Annual Conference Society for Technical Communication

50. Rachel Carson, 2002. *Silent Spring*. 40th Anniversary Edition. New York: Houghton Mifflin Company.

51. Reyner Banham, 1999. *A Critic Writes: Essays by Reyner Banham*. Berkeley and Los Angeles: University of California Press

52. Reyner Banham, 1999. *Theory and Design in the First Machine Age*. London: Architectural Press

53. Richard Buckminster Fuller, 1969. *Operating Manual for Spaceship Earth*. Zürich: Lars Müller Publishers

54. Richard Martin, 1987. *Fashion and Surrealism*. London: Thames and Hudson Ltd

55. Richard Sylvan, David Bennett, 1994. *The Greening of Ethics: From Anthropocentrism to Deep Green Theory*. Cambridge, UK: The White Horse Press

56. Roger E. Axtell, 1997. *Gestures: The Do's and Taboos of Body Language Around the World*. New York: John Wiley & Sons, Inc.

57. Sara IIstedt Hjelm, 2002. *Semiotics in Product Design*. Centre for User Oriented IT Design

58. Sheila Mello, 2001. *Customer-centric Product Definition: The Key to Great

Product Development. New York: American Management Association

59. Stefano Marzano, 1998. *Thoughts: Creating Value by Design*. London: Lund Humphries Publishers
60. Stephen Bayley, 1982. *Art and Industry*. London: Boeilerhouse Project
61. Susan Strasser, 1999. *Waste and Want: A Social History of Trash*. New York: Metropolitan Books
62. Susannah Hagan, 2001. *Taking Shape: A New Contract Between Architecture and Nature*. London: Architectural Press
63. Terry Williamson, Antony Radford, Helen Bennetts, 2003. *Understanding Sustainable Architecture*. London: Spon Press
64. Terry Williamson, Antony Radford, Helen Bennetts, 2003. *Understanding Sustainable Architecture*. London: Spon Press
65. Thomas Elsaesser, 2000. *Metropolis*. London: British Film Institute
66. Tim Williams, 2001. *EMC for Product Designers*. Third Edition. Newnes
67. Victor Papanek, 1985. *Design for the Real World*. London: Thames & Hudson
68. Victor Papanek, 1995. *The Green Imperative: Natural Design for the Real Word*. New York: Thames and Hudson Inc.
69. Walker, John A, 1990. *Design History and the History of Design*. London: Pluto Press
70. Wilbert O. Galitz, 2002. *The Essential Guide to User Interface Design: An Introduction to GUI Design Principles and Techniques*. New York: John Wiley & Sons
71. William McDonough, Michael Braungart, 2002. *Cradle to Cradle: Remaking the Way We Make Things*. New York: North Point Press
72. William S. Green, Patrick W. Jordan, 2002. *Pleasure With Products: Beyond Usability*. London: Taylor & Francis
73. William S. Green, Patrick W. Jordan, 1999. *Human Factors in Product Design: Current Practice and Future Trends*. London: Taylor & Francis

中文译著

1. A.李奥帕德,1999. 沙郡年记. 吴美真,译. 北京:三联书店
2. 阿道斯·赫胥黎,2013. 美妙的新世界. 南京:译林出版社
3. 阿德里安·福蒂,2014. 欲求之物:1750年以来的设计与社会. 苟娴煜,译. 南京:译林出版社
4. 阿德里安·海斯,狄特·海斯,阿格·伦德·詹森,2002. 西方工业设计300年:功能,形式,方法,1700—2000. 李宏,李为,译. 长春:吉林美术出版社
5. 阿尔文·R.蒂利,亨利·德赖弗斯事务所,1998. 人体工程学图解:设计中的人体因素. 朱涛,译. 北京:中国建筑工业出版社

6. 阿洛瓦·里格尔,1999.风格问题:装饰艺术史的基础.刘景联,李薇蔓,译.长沙:湖南科学技术出版社
7. 阿诺德·盖伦,2003.技术时代的人类心灵.何兆武,梁冰,译.上海:上海科技教育出版社
8. 艾恺,1996.最后的儒家:梁漱溟与中国现代化的两难.王宗昱,冀建中,译.南京:江苏人民出版社
9. 艾伦·鲍尔斯,2001.自然设计.王立非,等译.南京:江苏美术出版社
10. 爱德华·傅克斯,2000.欧洲风化史:风流世纪.侯焕闳,译.沈阳:辽宁教育出版社
11. 爱德华·卢西·史密斯,1993.世界工艺史.朱淳,译.杭州:浙江美术学院出版社
12. 埃德蒙·利奇,2000.文化与交流.郭凡,邹和,译.上海:上海人民出版社
13. 安东尼奥·葛兰西,1983.狱中札记.葆煦,译.北京:人民出版社
14. 安吉拉·默克罗比,2001.后现代主义与大众文化.田晓菲,译.北京:中央编译出版社
15. 安乐哲,2002.和而不同:比较哲学与中西会通.温海明 编,北京:北京大学出版社
16. 奥斯瓦尔德·斯宾格勒,1963.西方的没落.齐世荣,等译.北京:商务印书馆
17. B.约瑟夫·派恩,詹姆斯·H.吉尔摩,2002.体验经济.夏业良,鲁炜,等译.北京:机械工业出版社
18. 巴里·康芒纳,2002.与地球和平共处.王喜六,王文江,陈兰芳,译.上海:上海译文出版社
19. 柏拉图,1963.文艺对话集.北京:人民文学出版社
20. 鲍曼,2002.现代性与大屠杀.杨渝东,史建华,译.南京:译林出版社
21. 保罗·福塞尔,2002.格调:社会等级与生活品位.梁丽真,乐涛,石涛,译.南宁:广西人民出版社
22. 保罗·康纳顿,2000.社会如何记忆.纳日碧力戈,译.上海:上海人民出版社
23. 贝尔纳·斯蒂格勒,2000.技术与时间:爱比米修斯的过失.裴程,译.南京:译林出版社
24. 贝维斯·希利尔,凯特·麦金泰尔,2002.世纪风格.林鹤,译.石家庄:河北教育出版社
25. 彼得·卒姆特,2010.思考建筑.香港:香港书联城市文化
26. 布莱希特,1990.布莱希特论戏剧.丁扬忠,等译.北京:中国戏剧出版社
27. 布赖恩·爱德华兹.2003.可持续性建筑.第二版.周玉鹏,宋晔皓,译.北京:中国建筑工业出版社
28. C.M.爱森斯坦,1998.蒙太奇论.富澜,译.北京:中国电影出版社
29. C.亚历山大,2004.建筑的永恒之道.赵冰,译.北京:知识产权出版社
30. 查里斯·怀汀.战争中的德国.图文第二次世界大战史:美国时代生活版.熊婷婷,译.北京:中国社会科学出版社

31. 大卫·瑞兹曼,2007. 现代设计史. 王栩宁,等译. 北京:中国人民大学出版社
32. 戴安娜·克兰,2001. 文化生产:媒体与都市艺术. 赵国新,译. 南京:译林出版社
33. 戴斯·贾丁斯,2002. 环境伦理学. 林官明,杨爱民,译. 北京:北京大学出版社
34. 戴维·哈维,2003. 后现代的状况:对文化变迁之缘起的探究. 阎嘉,译. 北京:商务印书馆
35. 戴维·莫利,凯文·罗宾斯,2001. 认同的空间. 司艳,译. 南京:南京大学出版社
36. 黛安·吉拉尔多,2012. 现代主义之后的西方建筑. 青锋,译. 北京:清华大学出版社
37. 丹尼尔·鲁斯,1999. 改变世界的机器. 沈希瑾,译. 北京:商务印书馆
38. 蒂姆·阿姆斯特朗,2014. 现代主义:一部文化史. 孙生茂,译. 南京:南京大学出版社
39. 杜夫海纳,1985. 美学与哲学. 北京:中国社会科学出版社
40. E.H.贡布里希,1999. 秩序感. 范景中,杨思梁,徐一维,译. 长沙:湖南科学技术出版社
41. E.H.贡布里希,1989. 艺术发展史. 范景中,译. 天津:天津人民美术出版社
42. 菲利普·李·拉尔夫,等,1998. 世界文明史. 赵丰,等译. 北京:商务印书馆
43. 菲利普·斯特德曼,2013. 设计进化论:建筑与实用艺术中的生物学类比. 魏淑遐,译. 北京:电子工业出版社
44. 弗兰克·惠特福德,2001. 包豪斯. 林鹤,译. 北京:生活·读书·新知三联书店
45. 弗雷德里克·詹姆逊,1998. 布莱希特与方法. 陈永国,译. 北京:中国社会科学出版社
46. 弗雷德里克·詹姆逊,2000. 文化转向. 胡亚敏,等译. 北京:中国社会科学出版社
47. 盖格尔,1999. 艺术的意味. 北京:华夏出版社
48. 格特德·莱尼德,2001. 时装. 黄艳,译. 哈尔滨:黑龙江美术出版社
49. 戈德斯通,2010. 为什么是欧洲. 杭州:浙江大学出版社
50. H.G.布洛克,1998. 现代艺术哲学. 成都:四川人民出版社
51. 哈贝马斯,1999. 公共领域的结构转型. 曹卫东,译. 上海:学林出版社
52. 海斯勒,2014. 奇石:来自东西方的报道. 上海:上海译文出版社
53. 荷加斯,1986. 美的分析. 北京:人民美术出版社
54. 赫伯特·里德,1979. 现代绘画简史. 刘萍君,等译. 上海:上海人民美术出版社
55. 赫尔曼·E.戴利,2001. 超越增长:可持续发展的经济学. 诸大建,胡圣,等译. 上海:上海译文出版社
56. 赫曼·赫茨伯格,2003. 建筑学教程:设计原理. 仲德崑,译. 天津:天津大学出版社

57. 黑格尔,1979. 美学:第一卷. 北京:商务印书馆
58. 亨利·德莱福斯,2012. 为人的设计. 陈雪清,于晓红,译. 南京:译林出版社
59. 亨利·佩卓斯基,1999. 器具的进化. 丁佩芝,陈月霞,译. 北京:中国社会科学出版社
60. 怀特海,2003. 18世纪法国室内艺术. 杨俊蕾,译. 桂林:广西师范大学出版社
61. 霍克海默,阿多诺,1990. 启蒙的辩证法. 洪配郁,等译. 重庆:重庆出版社
62. Jonathan Cagan, Craig M. Vogel, 2003. 创造突破性产品:从产品策略到项目定案的创新. 辛向阳,潘龙,译. 北京:机械工业出版社
63. 杰夫·坦南特,2002. 六西格玛设计. 吴源俊,译. 北京:电子工业出版社
64. 凯伦·W.布莱斯特,2000. 世纪时尚:百年内衣. 秦寄岗,译. 北京:中国纺织出版社
65. 凯文·凯利,2010. 失控:全人类的最终命运和结局. 陈新武,等译. 北京:新星出版社
66. 克劳斯·克莱默,2001. 欧洲洗浴文化史. 江帆,等译. 海口:海南出版社
67. 克里斯·亚伯,2003. 建筑与个性:对文化和技术变化的回应. 张磊,等译. 北京:中国建筑工业出版社
68. 克罗齐,1984. 美学的历史. 北京:中国社会科学出版社
69. 柯林·罗,罗伯特·斯拉茨基,2008. 透明性. 金秋野,王又佳,译. 北京:中国建筑工业出版社
70. 劳埃德·卡恩,2012. 庇护所. 梁井宇,译. 北京:清华大学出版社
71. 勒·柯布西耶,2004. 走向新建筑. 陈志华,译. 西安:陕西师范大学出版社
72. 利奥塔,1996. 后现代状况. 长沙:湖南美术出版社
73. 李御宁,2003. 日本人的缩小意识. 张乃丽,译. 济南:山东人民出版社
74. 理查德·桑内特,2015. 匠人. 李继宏,译. 上海:上海译文出版社
75. 列·斯托洛维奇,1984. 审美价值的本质. 凌继尧,译. 北京:中国社会科学出版社
76. 罗伯特·J.托马斯,2002. 新产品成功的故事. 北京新华信管理顾问有限公司,译校. 北京:中国人民大学出版社
77. 罗伯特·弗兰克,2002. 奢侈病. 蔡曙光,张杰,译. 北京:中国友谊出版公司
78. 罗伯特·赖特,2003. 非零年代:人类命运的逻辑. 李淑珺,译. 上海:上海人民出版社
79. 罗伯特·休斯,1989. 新艺术的震撼. 刘萍君,等译. 上海:上海人民出版社
80. 罗兰·巴尔特,1994. 符号帝国. 孙乃修,译. 北京:商务印书馆
81. 罗兰·巴特,2000. 流行体系:符号学与服饰符码. 敖军,译. 上海:上海人民出版社
82. 罗兰·巴特,2002. 文之悦. 屠有祥,译. 上海:上海人民出版社
83. M.普鲁斯特,1999. 追忆似水年华. 李恒基,等译. 南京:译林出版社
84. 马丁·阿尔布劳,2001. 全球时代. 高湘泽,冯玲,译. 北京:商务印书馆

85. 马克·波斯特, 2000. 第二媒介时代. 范静哗, 译. 南京: 南京大学出版社
86. 马克·第亚尼, 1998. 非物质社会. 滕守尧, 译. 成都: 四川人民出版社
87. 马克思, 1963. 资本论: 第一卷. 郭大力, 王亚男, 译. 北京: 人民出版社
88. 马克思, 1978. 机器, 自然力和科学的应用. 北京: 人民出版社
89. 马歇尔·麦克卢汉, 2000. 理解媒介. 何道宽, 译. 北京: 商务印书馆
90. 迈克·费瑟斯通, 2000. 消费社会与后现代主义. 刘精明, 译. 南京: 译林出版社
91. 麦克哈格, 1992. 设计结合自然. 芮经纬, 译; 倪文彦, 校. 北京: 中国建筑工业出版社
92. 梅莉·希可丝特, 2001. 建筑大师莱特. 成寒, 译. 上海: 上海文艺出版社
93. 米歇尔·德·卢奇, 2002. 2001年国际设计年鉴. 黄睿智, 译. 北京: 中国轻工业出版社
94. 莫里茨·石里克, 2001. 伦理学问题. 孙美堂, 译. 北京: 华夏出版社
95. 莫里斯·哈布瓦赫, 2002. 论集体记忆. 毕然, 郭金华, 译. 上海: 上海人民出版社
96. 尼古拉斯·福克斯·韦伯, 2013. 包豪斯团队: 六位现代主义大师. 郑炘, 徐晓燕, 沈颖, 译. 北京: 机械工业出版社
97. 尼古斯·斯坦戈斯, 1988. 现代艺术观念. 侯瀚如, 译. 成都: 四川美术出版社
98. 诺曼·费尔克拉夫. 2003. 话语与社会变迁. 殷晓荣, 译. 北京: 华夏出版社
99. 欧内斯特·卡伦巴赫, 2010. 生态乌托邦. 杜澍, 译. 北京: 北京大学出版社
100. 彭妮·斯帕克, 2005. 设计百年: 20世纪现代设计的先驱. 李信, 黄艳, 吕莲, 等译. 北京: 中国建筑工业出版社
101. 齐奥尔格·西美尔, 2001. 时尚的哲学. 费勇, 等译. 北京: 文化艺术出版社
102. 齐格蒙·鲍曼, 2002. 生活在碎片之中: 论后现代道德. 郁建兴, 周俊, 周莹, 译. 上海: 学林出版社
103. 齐格蒙特·鲍曼, 2003. 后现代伦理学. 张成岗, 译. 南京: 江苏人民出版社
104. 乔万尼·桑蒂马志尼, 2004. 19世纪风格工艺与设计. 广州: 广东经济出版社
105. 乔治·里茨尔, 1999. 社会的麦当劳化. 顾建光, 译. 上海: 上海译文出版社
106. 让·波德里亚, 2001. 消费社会. 刘成富, 全志钢, 译. 南京: 南京大学出版社
107. 萨迪奇, 2015. 设计的语言. 庄靖, 译. 桂林: 广西师范大学出版社
108. 塞尔温·戈德史密斯, 2003. 普遍适用性设计. 董强, 郝晓强, 译. 北京: 知识产权出版社, 中国水利水电出版社
109. 沙尔·波德莱尔, 1982. 巴黎的忧郁. 亚丁, 译. 南宁: 漓江出版社
110. 尚·布希亚, 2001. 物体系. 林志明, 译. 上海: 上海人民出版社
111. 世界环境与发展委员会, 1997. 我们共同的未来. 王之佳, 柯金良, 等译. 长春: 吉林人民出版社
112. 史蒂文·康纳, 2002. 后现代主义: 当代理论导引. 严忠志, 译. 北京: 商务印书馆

113. 史坦利·亚伯克隆比,2001. 建筑的艺术观. 吴玉成,译. 天津:天津大学出版社
114. 斯宾塞尔·哈特,2002. 赖特筑居. 李蕾,译. 北京:中国水利水电出版社
115. 斯丹法诺·马扎诺(Stefano Marzano),2002. 设计创造价值:飞利浦设计思想. 蔡军,宋煜,徐海生,译. 北京:北京理工大学出版社
116. 斯蒂芬·贝利,菲利普·加纳,2000. 20世纪风格与设计. 罗筠筠,译. 成都:四川人民出版社
117. 斯蒂芬·贝斯特,道格拉斯·科尔纳,2002. 后现代转向. 陈刚,译. 南京:南京大学出版社
118. 塔克,金斯伟尔,2002. 设计. 童未央,戴联斌,译. 北京:生活·读书·新知三联书店
119. 唐纳德·A.诺曼,2003. 设计心理学. 梅琼,译. 北京:中信出版社
120. 汤姆·凯利,乔纳森·利特曼,2004. 创新的艺术. 李煜萍,谢荣华,译. 北京:中信出版社
121. W.福格特,1981. 生存之路. 北京:商务印书馆
122. 瓦尔特·本雅明,2002. 机械复制时代的艺术作品. 王才勇,译. 北京:中国城市出版社
123. 维尔纳·桑巴特,2000. 奢侈与资本主义. 王燕平,侯小河,译. 上海:上海人民出版社
124. 维克多·马格林,2009. 人造世界的策略:设计与设计研究论文集. 金晓雯,熊嫕,译. 南京:江苏美术出版社
125. 维特鲁威,1986. 建筑十书. 高履泰,译. 北京:中国建筑工业出版社
126. 威廉·拉什杰,库伦·默菲,1999. 垃圾之歌. 周文萍,连惠幸,译. 北京:中国社会科学出版社
127. 威廉·麦克唐纳,迈克尔·布朗嘉特,2005. 从摇篮到摇篮:循环经济设计之探索. 上海:同济大学出版社
128. 沃尔夫冈·韦尔施,2002. 重构美学. 陆扬,张岩冰,译. 上海:上海译文出版社
129. 亚里士多德,1983. 政治学. 关寿彭,译. 北京:商务印书馆
130. 雅克·布罗斯,2002. 发现中国. 耿昇,译. 济南:山东画报出版社
131. 雅克·德里达,1999. 声音与现象. 杜小真,译. 北京:商务印书馆
132. 岩佐茂,1997. 环境的思想. 张桂权,等译. 北京:中央编译出版社
133. 伊恩·莫法特,2002. 可持续发展:原则、分析和政策. 宋国君,译. 北京:经济科学出版社
134. 约翰·R.霍尔,玛丽·乔·尼兹,2002. 文化:社会学的视野. 周晓虹,徐彬,译. 北京:商务印书馆
135. 约翰·菲斯克,2001. 解读大众文化. 杨全强,译. 南京:南京大学出版社
136. 约翰·赫斯克特,2013. 设计,无处不在. 丁珏,译. 南京:译林出版社
137. 约翰·齐曼,2002. 技术创新进化论. 孙喜杰,曾国屏,译. 上海:上海科技教

育出版社

138. 约翰内斯·伊顿,1985. 色彩艺术:色彩的主观经验与客观原理. 杜定宇,译. 上海:上海人民美术出版社
139. 珍妮弗·克雷克. 2000. 时装的面貌. 舒允中,译. 北京:中央编译出版社

中文著作

1. 艾柯尔,马克,2003. 人类最糟糕的发明. 北京:新世界出版社
2. 包亚明,王宏图,朱生坚,等,2001. 上海酒吧. 南京:江苏人民出版社
3. 陈立旭,1999. 市场逻辑与文化发展. 杭州:浙江人民出版社
4. 陈映芳,2002. 在角色与非角色之间. 南京:江苏人民出版社
5. 丁允朋,1992. 现代展览与陈列. 南京:江苏美术出版社
6. 顾准,1994. 顾准文集. 贵阳:贵州人民出版社
7. 辜鸿铭,2002. 中国人的精神. 黄兴涛,宋小庆,译. 桂林:广西师范大学出版社
8. 杭间,2001. 手艺的思想. 济南:山东画报出版社
9. 何人可,2000. 工业设计史. 北京:北京理工大学出版社
10. 胡大平,2002. 崇高的暧昧. 南京:江苏人民出版社
11. 黄志伟,黄莹,2004. 为世纪代言:中国近代广告. 上海:学林出版社
12. 康殷,1979. 文字源流浅说. 北京:荣宝斋
13. 乐黛云,陈跃红,王宇根 等,1998. 比较文学原理新编. 北京:北京大学出版社
14. 雷群明,王龙娣,2003. 中国古代童谣. 上海:上海文艺出版社
15. 李敖,1995. 李敖狂语. 长沙:岳麓书院
16. 李彬彬,2001. 设计心理学. 北京:中国轻工业出版社
17. 李建盛,2001. 希望的变异:艺术设计与交流美学. 郑州:河南美术出版社
18. 李砚祖,1999. 工艺美术概论. 北京:中国轻工业出版社
19. 李有光,陈修范,1996. 陈之佛文集. 南京:江苏美术出版社
20. 李渔,1998. 闲情偶寄. 西安:三秦出版社
21. 李泽厚,2002. 历史本体论. 北京:生活·读书·新知三联书店
22. 梁梅,2000. 意大利设计. 成都:四川人民出版社
23. 刘敦桢,1984. 中国古代建筑史. 北京:中国建筑工业出版社
24. 刘家琨,2002. 此时此地. 北京:中国建筑工业出版社
25. 刘墨,2002. 书法与其他艺术. 沈阳:辽宁美术出版社
26. 陆扬,王毅,2000. 大众文化与传媒. 上海:上海三联书店
27. 罗钢,王中忱,2003. 消费文化读本. 北京:中国社会科学出版社
28. 司马迁. 1959. 史记:第八册. 北京:中华书局
29. 宋应星,2002. 天工开物. 管巧灵,谭属春,点校、注释. 长沙:岳麓书院

30. 王东岳,2015.物演通论.北京:中信出版社
31. 王树增,2003,1901年:一个帝国的背影.海口:海南出版社
32. 王攸欣,1999.选择、接受与疏离:王国维接受叔本华、朱光潜接受克罗齐美学比较研究.北京:生活·读书·新知三联书店
33. 王元骧,2002.文学原理.桂林:广西师范大学出版社
34. 王朝闻,1998.王朝闻集.石家庄:河北教育出版社
35. 王子平,冯百侠,徐静珍,2001.资源论.石家庄:河北科学技术出版社
36. 奚传绩,2002.设计艺术经典论著选读.南京:东南大学出版社
37. 徐嵩龄,1999.环境伦理学进展:评论与阐释.北京:社会科学文献出版社
38. 许平,1998.造物之门:艺术设计与文化研究文集.西安:陕西人民美术出版社
39. 许平,2004.视野与边界.南京:江苏美术出版社
40. 许平,潘琳,2001.绿色设计.南京:江苏美术出版社
41. 薛晓源,李惠斌,林拓,2004.世界文化产业发展前沿报告.北京:社会科学文献出版社
42. 叶立诚,2002.中西服装史.北京:中国纺织出版社
43. 尹定邦,2000.设计学概论.长沙:湖南科学技术出版社
44. 游戏主人,2002.笑林广记.廖东,校点.济南:齐鲁书社
45. 俞剑华,1926.最新图案法.上海:商务印书馆
46. 俞孔坚,李迪华,2003.城市景观之路:与市长们交流.北京:中国建筑工业出版社
47. 袁熙旸,2003.中国艺术设计教育发展历程研究.北京:北京理工大学出版社
48. 张道一,1994.工业设计全书.南京:江苏科学技术出版社
49. 张道一,2004.考工记注释.西安:陕西人民出版社
50. 张广智,1999.世界文化史.杭州:浙江人民出版社
51. 张宏,2002.性·家庭·建筑·城市.南京:东南大学出版社
52. 张良皋,2002.匠学七说.北京:中国建筑工业出版社
53. 赵江洪,1999.设计艺术的含义.长沙:湖南大学出版社
54. 赵江洪,2004.设计心理学.北京:北京理工大学出版社
55. 赵农,2004.中国艺术设计史.西安:陕西人民美术出版社
56. 赵巍岩,2001.当代建筑美学意义.南京:东南大学出版社
57. 赵宪章,1996.西方形式美学:关于形式的美学研究.上海:上海人民出版社
58. 中国科学院可持续发展研究组,2003.2003中国可持续发展战略报告.北京:科学出版社
59. 周作人,2001.木片集.石家庄:河北教育出版社
60. 朱铭,荆雷,1995.设计史.济南:山东美术出版社
61. 朱庆华,耿勇,2004.工业生态设计.北京:化学工业出版社

62. 朱祖祥,1994.人类工效学.杭州:浙江教育出版社
63. 诸葛铠,1991.图案设计原理.南京:江苏美术出版社
64. 宗白华,1981.美学散步.上海:上海人民出版社